경험으로서 예술 ①

나남
nanam

한국연구재단 학술명저번역총서
서양편 368

경험으로서 예술 ①

2016년 4월 30일 발행
2023년 10월 25일 5쇄

지은이_ 존 듀이
옮긴이_ 박철홍
발행자_ 趙相浩
발행처_ (주) 나남
주소_ 10881 경기도 파주시 회동길 193
전화_ (031) 955-4601 (代), FAX : (031) 955-4555
등록_ 제 1-71호(1979.5.12)
홈페이지_ http://www.nanam.net
전자우편_ post@nanam.net

ISBN 978-89-300-8727-8
ISBN 978-89-300-8215-0 (세트)

'한국연구재단 학술명저번역총서'는 우리 시대 기초학문의 부흥을 위해
한국연구재단과 (주)나남이 공동으로 펼치는 서양명저 번역간행사업입니다.

경험으로서 예술 ①

존 듀이 지음 | 박철홍 옮김

나남
nanam

Art as Experience

by

John Dewey

1934

항상 밝은 미소를 지으시며
사랑으로 지도해 주신
김종서 교수님의 영전에 바칩니다.

　교육학도로서 제가 듀이의 교육사상을 본격적으로 공부하게 된 것은
미국 유학을 가면서부터입니다. 물론 학부시절과 석사과정에서도 간
헐적으로 《민주주의와 교육》, 《아동과 교육과정》, 《학교와 사회》와
같은 듀이의 저술을 읽기는 했지만 그것은 정보 수준의 독서에 지나지
않았습니다. 석사학위 과정에서 저는 듀이의 교육철학과는 정반대되
는 입장에 있는 이른바 지식의 내재적 가치를 중시하는 교육철학을 공
부하였습니다. 교육의 내재적 가치에 대한 확신을 가지게 되자, 흔히
말하는 듀이의 '실용주의' 사상의 허구를 적나라하게 밝힐 필요가 있다
는 생각을 하게 되었습니다.

　미국 유학 시절 박사학위 강의 이수과정과 종합시험을 통과할 때까
지 저에게 듀이는 교육의 수단적 가치를 중시하는 실용주의자였고 지
식의 가치보다는 실제적 목적을 중시하는 프래그머티스트였습니다.
지면상 자세히 언급할 수는 없지만 종합시험까지 통과하고 나서 당시
교육학계는 물론 심지어 철학계에서 듀이 철학의 핵심 개념으로 주목
받지 못하며 진지하게 논의되지 않던 '질성적 사고'의 개념을 공부하면
서, 듀이를 전혀 다른 각도에서 이해하기 시작했습니다. 맨 뒤에 오는

'《경험으로서 예술》의 이해를 위한 역자 해설'이라는 제목으로 쓴 '옮긴이 해제'에서 자세히 살펴보겠지만, '상황적 교변작용'이라는 개념과 함께 '질성적 사고'라는 개념은 전통철학의 이원론을 극복하고 철학을 재건하겠다는 듀이 철학의 핵심적 개념입니다. 그러니까 질성적 사고에 대한 확고한 생각을 갖게 되면서 듀이는 전통철학의 이원론을 극복할 수 있는 가장 완성된 철학체계에 이르게 됩니다.

질성적 사고에 대한 부분적인 생각들은 이미 1910년경부터 나타나기는 합니다만(대표적인 예로 《민주주의와 교육》18장 참고), 어느 정도 체계적인 생각은 "질성적 사고"(Qualitative thought)라는 논문이 발표된 1930년경입니다. 아마 듀이는 이 논문을 쓰고 나서 이원론의 극복이라는 듀이가 철학자로서 평생 해결하려고 노력했던 이원론의 문제를 극복할 수 있는 듀이의 철학체계가 완성된 모습을 갖추게 되었다고 판단됩니다. 즉, 듀이는 "질성적 사고"라는 논문을 쓰고 나서 자신의 철학사상 전반 — 상황적 교변작용으로서 경험의 개념, 질성의 회복을 위한 형이상학, 이성과 정서의 통합, 즉 이성적 사고와 질성적 사고의 통합적 작용으로서 인식론, 이성중심의 윤리학에 대한 프래그머티즘의 윤리학 등 — 에 대한 보다 확고한 생각을 가지게 되었습니다. 그리고 이러한 철학사상 전체를 보다 명확히 보여주기 위한 방법으로 《경험으로서 예술》을 쓰게 되었습니다. 이것은 마치 하이데거가 《예술작품의 근원》이라는 책을 통하여 자신의 형이상학과 인식론의 타당성을 보다 굳건히 하고, 형이상학과 인식론을 보다 대중적인 언어로 표현하려고 했던 것과 유사한 것입니다. 이런 점에서 보면, 《경험으로서 예술》은 일차적으로는 일상적인 삶과의 관련 속에서 예술의 성격을 새롭게 정립하는 예술철학에 대한 저술이기도 하지만, 보다 더 중요하게는 평생을 두고 전통철학의 이원론에 대한 대안을 탐구해 온 듀이 프래그머티즘의 결정판입니다.

철학적 저술이든 교육학적 저술이든 듀이의 저술은 이해하기 어려운 것으로 유명합니다. 듀이를 공부하는 사람들 사이에서 흔히 하는 말로 듀이 사상을 모르는 사람도 없지만, 듀이 사상을 제대로 알고 있는 사람도 없다고 합니다. 저술의 방대함이나 문장의 치밀성이 떨어짐과 같은 지엽적 문제를 차치하더라도, 여기에는 크게 두 가지 이유가 있습니다. 하나는 듀이의 글은 이원론을 낳게 된 서양철학사 전체를 배경으로 하면서 논의를 전개하고 자신의 주장을 펼친다는 점입니다. 화이트헤드가 지적했듯이 20세기 이전의 서양철학이 플라톤 철학의 주석이었던 만큼, 전통철학자들은 대부분 플라톤적 이원론을 정당화하는 철학이었거나, 이원론에 도전하는 경우에도 이원론의 그늘에서 벗어나지 못한 상태에 있었다고 볼 수 있습니다. 듀이는 대체로 이런 철학에 대한 간결한 언급을 바탕으로 논의를 진행하고 있습니다. 그러므로 서양철학의 대표적 사상가들의 생각을 상당한 정도 깊이 이해하지 못할 때에 듀이의 논의를 따라가는 것은 결코 쉽지 않습니다.

보다 근본적인 이유로, 듀이의 생각을 정확히 파악하는 것을 어렵게 하는 주범은 이원론을 극복하는 그의 사상의 독창성에 있습니다. 다시 말하면 플라톤 이래로 지금까지 이원론이 정설로 유지되어 온 데에는 보통 사람들이 보기에는, 즉 일반적인 시각에서 보면 이원론적 설명이 사실이라고 받아들이기 쉽게 되어 있기 때문입니다. 그것은 인류가 오랫동안 천동설을 정설로 생각했던 것과 유사합니다. 심지어 지동설이 정설이라고 알고 있으면서도 우리는 '해가 뜬다' 또는 '해가 진다' 하는 것과 같이 실제 과학적 사실과는 정반대되는 것을 맞는 것처럼 생각하고 있습니다.

옮긴이 해제에서 자세히 설명하였습니다만, 듀이 철학의 핵심 개념 중의 하나인 '상황적 교변작용'이라는 경험개념만 해도 일반사람은 물론 지금까지 모든 철학자의 '경험'을 보는 관점과는 근본적으로 다릅니

다. 사람들은 주체와 객체 또는 인간과 자연의 이분법적 분리를 당연한 것으로 보고 이 전제를 바탕으로 경험을 생각합니다. 듀이의 경험 개념은 이러한 이원론적 분리를 당연시 여기면서 경험을 보는 관점과는 전혀 다른 입장입니다. 여기에는 천동설에서 지동설로의 이행에 해당되는 관점의 변화가 요구됩니다. 또한 듀이의 형이상학을 다루는 《경험과 자연》 첫 문장에서 천명한 '경험론적 자연주의'라는 듀이의 형이상학적 입장은 주로 관념론과 실재론으로 구분되는 철학적 관점에서 보면 쉽게 납득할 수 있는 것이 아닙니다. 즉, 우리는 관념론자처럼 생각하거나 실재론자처럼 생각하기는 쉬우나 관념론자도 실재론자도 아닌 경험론적 자연주의의 관점을 취하기는 매우 어렵습니다. 이런 점 때문에 관념론적 철학자들은 듀이를 실재론자로 규정하며, 실재론적 철학자들은 듀이를 관념론자로 규정합니다. 또 어떤 철학자들은 이도 저도 아닌 어정쩡한 입장을 취하고 있다고 비난하기도 합니다.

주체와 객체의 구분이 있기 이전의 상태인 '상황적 교변작용'이나 '경험론적 자연주의'와 같은 복합적 개념을 가지고 현상을 탐구하고 설명하게 되면, 그때의 진술은 주체와 객체의 구분을 당연시 여기는 관점과 관념론과 실재론의 어느 한 입장을 가지고 서술하는 문장과는 달리 매우 복합적인 의미를 띠게 됩니다. 그러므로 우리가 흔히 취할 수 있는 경험에 대한 생각을 가지고 있거나 관념론이나 실재론적 사고방식을 견지하면서 듀이의 서술을 이해하려고 하면, 듀이의 글은 논리가 뒤죽박죽이며 난해하기 그지없는 것이 되고 맙니다.

이처럼 듀이 철학은 기본적 개념들 자체가 상식적으로 이해하기 쉽지 않습니다. 뿐만 아니라, 듀이 철학은 철학사가 해결하지 못한 철학사적 난제를 해결하겠다는 포부에 걸맞게 그의 사상의 조각들 전체가 거대한 체계를 이루고 있으며, 그런 만큼 동원된 개념들 역시 독특한 의미를 띠고 있습니다. 이런 이유 때문에 듀이 철학 전반에 대한 이해

가 없을 때 《경험으로서 예술》은 오독의 가능성이 매우 높습니다. 이런 문제를 다소간 완화하기 위한 방편으로 듀이 철학 전반에 대해 익숙하지 않은 독자들을 위해서 이 책이 암암리에 배경으로 하고 있는 듀이 철학의 문제의식과 중요개념을 설명할 필요를 느끼게 되었습니다. '옮긴이 해제'는 이런 목적에서 쓴 것입니다. 그런 만큼 여기에 제시된 옮긴이 해제는 듀이 철학에 익숙지 않은 독자에게는 이해하기 어려울 수 있습니다(부분적으로는 듀이 철학에 대한 저의 이해와 표현능력의 한계 때문이기도 합니다). 옮긴이 해제는 크게 4개의 절로 이루어져 있습니다. 이 중 1절과 4절은 《경험으로서 예술》의 구성 내용을 소개하는 비교적 쉬운 부분입니다. 옮긴이 해제가 어렵다고 느껴지는 독자께서는 2절과 3절을 건너뛰고 읽어도 좋습니다.

제가 이 책을 번역하는 데에는 긴 시간이 필요했습니다. 듀이 사상을 이해하는 데에 이 책이 중요하다는 것을 알고는 공부를 위해서 필요한 부분을 발췌하여 번역해왔습니다. 그러나 듀이 철학 전체에 대한 저의 이해 정도에 비추어 볼 때에도 그리고 예술과 예술철학에 대한 저의 무지함 때문에도 이 책의 완역은 도대체가 제 능력에 부치는 거의 불가능에 가까운 일이었습니다. 그러다가 한국연구재단에서 제공한 학술명저번역사업에 선정되면서 본격적으로 번역하게 되었습니다. 만일 학술명저번역사업에서 지원금을 받고 계약을 이행하지 않을 때에 지원금을 반환해야 한다는 벌칙이 없었다면 이 번역본은 완결되지 못했을 것입니다. 번역본을 완성하고 출판해야 한다는 계약의 의무조항 때문에 일단 출판하기는 하지만, 저의 능력의 한계 때문에 여기저기 문제가 많이 있습니다. 독자 여러분께서 이 점을 혜량하여 주시기를 부탁드립니다.

이 번역본이 나오기까지의 공부 과정을 되돌아보면 사랑과 헌신으로 저를 지도해 주신 여러 선생님들께 특별한 감사의 말씀을 드리지 않

을 수가 없습니다. 유학시절 조금 과장하면 매주 1시간씩 듀이 철학 전반에 대하여 지도와 토론을 해주셨던 뉴욕주립대의 데이빗 나이버그 (D. A. Nyberg) 교수님과 마이클 시몬스(Michael Simmons Jr.) 교수님, 제가 유학을 마치고 돌아오기 바로 한 달 전에 《교육적 경험의 이해》라는 책을 통하여 '질성적 사고'에 대하여 처음으로 우리나라에 소개하신 이돈희 교수님, 공부하는 법과 번역하는 법을 가르쳐 주시고 학자로서의 삶의 모범을 보여주신 이홍우 교수님 — 이분들의 가르침과 사랑과 격려에 대하여 머리 숙여 감사드립니다. 《경험으로서 예술》은 방대한 분량 때문에 두 권으로 나누어 출판합니다. 이 두 권의 책을 교육자로서 그리고 한 인간으로서 삶의 모범을 보여주신 대학 은사인 김종서 교수님 (교수님은 이 책의 출판을 보지 못하고 1년여 전에 극락 왕생하셨습니다) 과 초등학교 6학년 담임인 김정배 선생님께 바칩니다.

끝으로 연초마다 금년이 가기 전에는 반드시 원고를 넘기겠다고 철석같은 약속을 어기기를 서너 차례 반복했음에도 불구하고 묵묵히 기다리며 격려해 준 나남출판사 편집부 관계자들께 진심으로 감사드립니다.

2016년 4월
압량벌 구심재(究心齋)에서
박 철 홍

저는 하버드대로부터 예술철학에 대한 특별강연을 부탁받고 1931년 겨울부터 봄까지 10여 차례 연속 강연을 하였습니다. 이 책은 그때의 강연내용을 바탕으로 쓴 것입니다. 그 강연은 제임스(William James) 교수님의 학문적 업적을 기념하여 마련된 기획 강연의 한 부분이었습니다. 처음부터 의도한 것은 아니지만 존경하는 제임스 교수님을 기념하여 이 책을 출판하게 된 것을 무한한 영광으로 생각합니다. 또한 제가 강연하는 동안에 하버드대 철학과에 재직 중인 동료 교수님들께서 분에 넘치는 친절과 환대를 베풀어 주셨습니다. 그때의 일을 생각하면 언제나 마음이 기쁨으로 넘칩니다. 이 기회를 빌려 다시 한 번 그분들의 수고에 감사드립니다.

제가 이 책을 쓰게 된 것은 수많은 저자들이 쓴 좋은 저술이 있었기 때문입니다. 그분들께 입은 은혜에 대해 어떻게 감사드려야 할지 모르겠습니다. 저는 이 주제에 대해서 여러 해 동안 공부하였습니다. 저의 공부는 영어로 쓰인 저술이 주를 이루었지만, 프랑스어와 독일어로 쓰인 저술도 적지 않았습니다. 본문에서 직접 인용된 것은 제가 공부한 것 중 극히 일부에 지나지 않으며, 어떤 것은 저자의 생각만을

간략하게 제시하기도 하였습니다. 제가 읽고 공부하였으며 그 내용이 이 책에 반영되어 있지만 책의 제목이나 저자에 대하여 구체적으로 언급하지 않은 저술도 많이 있으며, 지금은 어디에서 읽었는지 생각조차 나지 않는 것들도 많습니다. 사실 수많은 저자들로부터 입은 은혜는 이 책에서 언급된 것에서 느낄 수 있는 것보다 훨씬 더 큽니다. 저에 앞서 예술에 대해 연구하고 좋은 글을 써 주신 모든 분들께 깊은 감사를 드립니다.

제가 글을 쓰는 동안 직접 도와주신 분들의 수고에 진심으로 감사드립니다. 라트너 박사님(Dr. Joseph Ratner)은 귀중한 참고문헌들을 기꺼이 저에게 내주셨으며, 샤피로 박사님(Dr. Meyer Schapiro)은 제12장과 13장을 읽고 중요한 조언을 해주셨습니다. 에드먼(Irwin Edman) 교수님은 대부분의 원고를 읽고 제언과 비평을 해주셨습니다. 훅(Sidney Hook) 교수님은 여러 장을 자세히 검토하셨으며, 이 책의 현재 모습은 주로 교수님과 함께 논의한 결과로 이루어진 것입니다. 특히 제 13장과 14장은 전적으로 교수님의 도움에 의해 지금의 모습을 갖추게 되었습니다. 번스 박사님(Dr. A. C. Barnes)은 이루 말로 다 할 수 없는 큰 도움을 주셨습니다. 저는 그와 함께 한 장(chapter) 한 장을 자세히 검토하였습니다. 그런데 책의 내용에 대한 박사님의 의견과 제안은 제가 박사님에게 입은 은혜의 작은 부분에 지나지 않습니다. 번스 박사님은 어느 미술관에 비교해도 조금도 손색이 없는 값진 그림들을 소장하고 있습니다. 저는 그 그림들을 직접 보면서 박사님과 수많은 대화를 나누었습니다. 이를 포함하여 여러 해 동안 박사님과 나누었던 대화에서 저는 큰 은혜를 입었습니다. 박사님의 저술을 읽으면서 그리고 박사님과 대화를 나누면서 저는 미학에 대한 제 자신의 생각을 형성하였습니다. 이 책속에 들어 있는 많은 내용들은 번스재단에서 벌이는 교육활동에 참여하면서 얻은 것입니다. 그 사업은 지난 수십 년 동안 이 나라에서 행해진

어떠한 교육활동보다도 더 우수한 것이었습니다. 이 책은 번스재단이 벌이는 많은 사업 중 극히 작은 부분에 지나지 않습니다.

많은 삽화들을 복제하도록 허용한 번스재단에 깊은 감사를 드립니다. 그리고 여러 사진들을 복사하도록 허락하신 모건 부부(Barbara and Willard Morgan)께도 진심으로 감사드립니다.

<div align="right">존 듀이</div>

경험으로서 예술 ①

차 례

제1장

살아 있는 생명체의 경험

미적 경험의 근원*

[1] 1) 어떤 일을 하다 보면 일을 성취하는 데 핵심적 작용을 하는 요
소가 오히려 일을 방해하는 아이러니한 경우를 마주칠 때가 자주 있다.
이런 아이러니는 미학이론을 정립하려고 할 때에도 발생하는 것 같다.
일반적으로 미학이론은 예술작품을 근거로 해서 형성된다. 예술작품
이 먼저 있고 예술작품에 대한 연구를 통하여 예술에 대한 일반이론인
미학이론을 정립한다. 그런데 아이러니한 것은 미학이론을 형성하는
근거가 되는 '예술작품이 있다는 바로 이 사실'이 올바른 미학이론을 정
립하는 데에 방해가 된다는 것이다. 이러한 아이러니가 발생하는 가장
중요한 이유는 예술작품에 대한 사람들의 상식적 생각과 깊은 관련이
있다. 흔히 사람들은 예술작품이라고 하면 건물, 책, 그림, 조각품과
같은 외적이고 물질적인 것을 연상하며, 이러한 것들은 인간의 경험과

* [역주] 제1장의 원래 제목은 "살아 있는 생명체"(The Live Creature)이다. 이
 장의 주제는 살아 있는 생명체가 환경과 상호작용하는 '경험'이 어떤 점에서 미적
 경험을 낳게 되는지 해명하는 것이다. 그런 점에서 이 장의 제목을 "살아 있는
 생명체의 경험: 미적 경험의 근원"이라고 명명하는 것이 보다 적절할 것이다.
1) [역주] 문단 번호는 원문에는 없지만 원문을 참고할 필요가 있는 독자들이 쉽
 게 찾아볼 수 있도록 하기 위하여 역자가 첨부한 것이다.

는 관계없는 것이라고 생각한다. 하지만 앞으로 자세히 설명하겠지만 예술작품은 경험과 '더불어' 그리고 경험 '속에서' 만들어지는 것이기 때문에 그런 상식적 생각은 예술작품을 올바로 이해하는 데 방해가 된다. 위에서 언급한 아이러니가 일어나는 또 다른 이유는 종종 예술작품들은 어느 곳 하나 흠 잡을 데 없을 정도로 완벽한 모습을 띤다는 사실에서 기인한다. 완전한 예술작품이 있을 때 사람들은 예술작품에 대해 이루 말할 수 없는 칭찬과 감탄을 표현하며, 시간이 흐르면서 이런 작품은 이른바 고전적 작품의 반열에 오르게 된다. 어떤 예술작품이 고전적 작품으로서의 지위를 획득하면 그 작품에 대한 관례적 평가가 만들어지며, 이러한 평가는 그 작품에 대한 참신한 통찰을 방해한다. 이처럼 어떤 예술작품이 고전적 작품으로 추앙받게 되면, 사람들은 그 예술작품을 그 작품을 존재하게 했던 인간적 삶의 조건과는 아무런 관련이 없는 것으로 보게 되며, 나아가 그 자체로 가치 있는 것으로 생각한다.

[2] 예술작품이 그것을 낳은 경험상황과 조건들로부터 분리되면, 마치 예술작품 주위에 높은 장벽이 세워져 있는 것과 같다. 그렇게 되면 사람들은 예술작품을 땀 흘리며 노력하고 역경을 이겨내면서 원하는 것을 성취하는 실제적이고 일상적인 삶과는 아무런 관련이 없는 것으로 생각한다. 이때에 예술작품이 원래 경험상황에서 가졌던 인간적 의미와 가치는 퇴색되고 사라져 버리게 된다. 그러므로 순수예술을 연구할 때 철학자의 임무는 일반사람들의 눈에는 잘 보이지 않는 예술작품과 일상적 경험 사이의 관계를 회복하는 것이다. 다시 말하면 철학자들은 일상적 경험이 보다 세련되고 강렬한 형태로 표현된 예술작품과 일상적 경험을 구성하는 사건, 행위, 기쁨과 고통 사이의 관련을 회복하는 것이다. 예를 들면, 얼른 보기에 산봉우리는 우리가 발 딛고 생활하는 지구의 표면과는 별개의 것으로 보인다. 그런데 산봉우리는 아무것도 의지하는 것이 없이 그저 지표면 위에 둥둥 떠 있는 것도, 지표

20

면 위에 그냥 얹혀 있는 것도 아니다. 산봉우리는 그 자체가 지구의 작용으로 형성된 지표면이다. 지구와 지표면에 관한 이론을 형성하는 데에 관심이 있는 지리학자나 지질학자들의 임무는 다양한 측면에서 이러한 사실을 분명하게 밝혀내는 것이다. 예술을 철학적으로 탐구하는 이론가들이 해야 할 일도 이와 유사하다.

[3] 만일 어떤 사람이 이러한 입장을 기꺼이 받아들이거나, 또는 잠정적 가설로 인정하기만 한다 하더라도, 당장에 예술작품을 대하는 태도가 달라질 것이다. 이런 입장에서 예술작품의 의미를 이해하기 위해서 잠시 예술작품에서 눈을 돌려, 우리가 보통 예술과는 아무런 관련이 없다고 생각하는 일상적 경험에서 실제로 작용하는 예술적 요소와 조건들을 살펴볼 필요가 있다. 예술이론은 그저 예술작품만을 검토함으로써 정립될 수 있는 것이 아니라, 예술작품을 낳게 된 배경이나 모체가 되는 일상적 경험이라는 우회도로를 거칠 때 제대로 된 정착지에 도달할 수 있다. 왜냐하면 이론이란 이해나 안목과 관련된 것이지, 사실에 대한 감탄, 즉 보통 '감상'이라고 불리는 감정의 분출과 관련된 것이 아니기 때문이다. 이론적으로는 꽃에 대해 아무것도 모르는 경우에도 꽃의 색과 모양, 그리고 향긋한 냄새만 가지고도 꽃을 즐기는 일이 가능하다. 그러나 꽃이 피는 것을 이해하려면, 식물의 생장조건이 되는 토양, 공기, 수분, 햇빛과의 상호작용에 관한 지식을 알아야 한다.

[4] 모두가 인정하듯이, 파르테논 신전2)은 위대한 예술작품이다. 그런데 파르테논 신전이 예술작품이라는 지위를 획득하는 것은 파르테

2) [역주] 파르테논 신전(Parthenon)은 고대 그리스 아테네인이 아테네의 수호 여신 팰리스 아테네를 모시기 위해 만든 것으로 도리스식 건축물의 극치를 나타내는 걸작이다. 안정된 비례와 장중함을 지닌 이 신전은 고대 그리스 정신의 집대성으로 평가받는다. 나아가 이하의 설명에서 알 수 있듯이 파르테논 신전은 그리스의 역사, 그리스인의 사상과 종교가 혼연일체가 된 삶의 공간이기도 하다.

논 신전이 누군가에 의해서 경험될 때이다. 그리고 그 사람이 파르테논 신전의 아름다움을 즐기는 것을 넘어서서 파르테논 신전을 비롯한 다양한 예술작품들을 망라하는 하나의 예술이론을 형성하려고 한다면, 파르테논 신전에서 잠시 눈을 돌려 이를 건설한 아테네 시민들의 삶의 경험을 들여다보아야 한다. 그는 아테네 시민들의 종교에 대한 생각과 감정을 이해해야 하며, 함께 광장에 모여 큰소리로 떠들며 논쟁하는 아테네 시민들의 삶을 이해해야 한다. 파르테논 신전은 바로 이러한 경험의 산물이며, 이러한 경험을 건축물을 통하여 표현한 것이다. 아테네 시민들에게 파르테논 신전은 예술작품으로서 제작된 것이라기보다는, 종교적 삶의 기념물로서 건설된 것이다. 여기서 아테네 시민들에게 눈길을 돌린다는 것은 파르테논 신전을 짓고 그 신전을 통해서 성취하려는 실제적 욕구와 필요를 가진 시민들과 그러한 시민들의 삶의 경험에 주의를 기울인다는 것을 의미한다. 그리고 이것은 사회학자들처럼 자신의 목적에 따라 선별된 자료만을 가지고 탐구하는 것과는 다른 것이다. 파르테논 신전에 스며들어 있는 미적 경험을 이론화하고자 하는 사람은 신전을 자기 삶의 중심으로 삼았던 사람들, 즉 신전을 건설한 사람이나 신전에서 즐거움을 향유했던 사람들과 오늘날 일상적 삶을 사는 우리들 사이의 공통점이 무엇인지를 알아야 한다.

[5] 미적인 것을 올바로 이해하기 위해서는 예술작품을 낳게 한 일상적 경험사태에서 시작해야 한다. 일상적 경험사태라는 것은 사람들의 이목을 집중하게 하는 일이 실제로 일어나는 곳이며, 사람들의 관심을 불러일으키고 즐거움을 주는 그런 사건현장이다. 그것은 맹렬한 속도로 달려가는 소방차, 굉음을 내며 땅을 파고 들어가는 공사장의 굴착기, 〔스파이더맨처럼〕 가파른 절벽을 기어오르는 사람, 고층건물 공사장 꼭대기에 있는 강철 빔 위에 서서 볼트를 주고받는 공사장의 인부들과 같이 군중의 마음을 사로잡는 광경을 말한다. 운동선수의 탄력

적 육체의 우아함이 관중들의 마음을 사로잡는 광경을 보는 사람, 화초를 가꾸는 가정주부의 기뻐하는 모습이나 집 앞 정원을 관리하는 남편의 흥겨운 모습을 바라보는 사람, 불타는 장작더미 속으로 장작을 던지며 삼킬 듯한 화염 속에서 무너지는 장작더미를 바라보는 숯 굽는 인부의 모습을 보는 사람, 바로 이런 사람들이야말로 예술(또는 예술작품)이 인간 경험 속에 기원을 두고 있다는 사실을 어느 누구보다도 잘 깨달을 수 있는 사람들이다. 그런 모습을 바라보는 사람들은 그런 일을 하는 사람들에게 왜 그런 일을 하는지 이유를 물을 수 있으며, 만일 이유를 묻는다면 그 사람들은 나름대로 이유나 동기를 말할 것이다. 예를 들어 불타는 장작더미를 쑤시며 숯을 굽던 인부는 나무가 골고루 잘 타도록 하기 위해서 그렇게 했다고 대답할 것이다. 나아가 그 광경을 보는 사람은 숯 굽는 인부의 대답을 들으면서 자기 눈앞에 펼쳐진 형형색색 변화하는 한편의 드라마와도 같은 불꽃의 향연에 심취하며, 나아가 숯 굽는 인부의 삶에 대한 이러저러한 상상을 하게 될 것이다. 그 사람은 단순히 주어진 장면을 수동적으로 받아들이는 냉담한 구경꾼이 아니다. 콜리지[3]는 시를 읽는 독자들에 대해 "독자들이 시를 읽는 것은 순수한 호기심이라는 기계적 충동이나 최종적 결론을 알고 싶다는 단순한 욕망 때문이 아니라, 시의 세계를 여행하는 것 자체가 주

3) [역주] 콜리지(Coleridge, Samuel Taylor : 1772~1834)는 영국의 시인이며 평론가이자 사상가이다. 그는 케임브리지대 졸업 후 친교를 맺은 워즈워스와 함께 영국 낭만주의를 이끈 대표적 시인이다. 콜리지는 18세기 이성 우위의 합리주의를 비판하고, 상상력을 인간 최고의 능력이라고 주장하였다. 그에 의하면 이론적, 철학적 활동은 시적 직관에 의해 뒷받침된다. 콜리지를 인용할 때 듀이가 하려는 주장은 예술작품은(나아가 학문적 이론 활동도) 단순한 호기심에 의한 것이 아니라 역동적 삶의 경험을 배경으로 하는 것이며, 그러한 실제 삶의 의미를 탐구한 결과로 이루어진 것이라는 데 있다.

는 즐거움에 이끌리기 때문이다"라고 말했다. 콜리지가 시를 읽는 독자에 대해서 한 말은 행복한 마음으로 정신적, 육체적 활동에 종사하는 모든 사람들에게 적용될 수 있다.

[6] 이런 점에서 보면 예술은 이른바 예술가의 전유물이 아니다. 해야 할 일을 열심히 하며, 하는 일 속에서 기쁨과 만족을 발견하고, 진정한 애정을 가지고 재료와 연장을 다루는 기술자는 예술적 활동에 종사하는 것이나 다름없다. 그런데 사람들은 보통 개인 작업실에서 일하느냐 아니면 공장이나 가게에서 일하느냐에 따라서 예술가와 기술자를 구분한다. 이러한 구분을 당연한 것으로 받아들이는 이유는 팔려고 만드는 물건들이 예술가들이 만든 예술작품만큼 사람들의 미적 감각을 만족시켜 주지 못하기 때문이다. 그런데 예술작품에 비해 시장에 내놓는 물건의 질이 낮은 중요한 원인은 기술자의 심미적 능력이나 창작능력에 있다기보다는, 오히려 생산물의 질과 디자인을 결정짓는 시장의 조건에 있다. 만일 시장에서 파는 물건에 대해서도 높은 가격을 주며 미적으로 우수한 물건을 요구한다면, 기술자들은 옛날 장인들의 예술품과 비교해도 전혀 손색이 없는 뛰어난 물건을 만들 것이다.

[7] 그런데 예술가와 기술자를 구분하고 예술작품을 일상적 생활 속에서 마주치는 것과는 다른 고차원적인 것으로 보는 생각이 너무나 만연해 있다. 따라서 만일 누군가가 일상생활에서 마주치는 활동이나 기술자의 생산품에서 적어도 그것들이 가지는 미적 특성 때문에 즐거움을 맛볼 수 있다고 말한다면, 대부분의 사람들은 그를 저속하다고 생각할 가능성이 높다. 사람들은 일상생활에서 많은 활력을 주는 장르의 예술들, 예를 들면 영화, 재즈음악, 연재만화, 그리고 종종 애정행각이나 살인과 강도에 대한 신문기사와 같은 것들은 진정한 의미의 예술이라고 생각하지 않는다. 그런데 사람들이 보통 예술이라고 아는 것이 박물관이나 화랑으로 격리되어 일상적 삶의 사태에서 접촉할 수 없게 될 때도,

사람들에게 즐거움을 만끽하려는 충동은 여전히 존재한다. 이럴 경우에 이 충동을 충족시키기 위한 탈출구는 일상생활 속에서 손쉽게 접할 수 있는 장르의 예술들을 즐기는 것이다. 이런 문제점 때문에 박물관이나 화랑을 중심으로 예술을 생각하는 것에 대하여 반대하는 사람들이 적지 않다. 하지만 이런 사람들조차도 박물관적 예술에 대한 생각을 낳은 근본적 원인을 제대로 이해하지 못하는 경우가 대부분이다. 따라서 많은 예술이론가나 비평가들은 예술과 일상적 경험사태가 서로 분리된다는 것을 아주 자랑스럽게 주장하며, 심지어 양자의 분리를 정당화하기 위한 그럴듯한 견해를 제시하기도 한다. 보통 수준의 기술자들도 예술가의 작품과 비교할 수 있을 정도로 기술적으로나 미적으로 우수한 물건들을 만들어 내는 시기가 온다면, 사람들은 예술에 대한 인식과 감상능력이 매우 발전된 상태에 있게 될 것이다. 이때에는 순수예술과 응용예술, 고급예술과 저급예술의 구분이 별 의미를 갖지 못한다. 그러나 예술가의 예술작품과 기술자의 생산품이 큰 차이를 보이게 될 때, 일반대중들은 교양 있는 사람들이 예술작품으로 인정하는 대상들을 접촉할 수 있는 기회를 거의 갖지 못할 뿐만 아니라, 접촉한다 하더라도 별 흥미를 느끼지 못하게 될 것이다. 그리하여 결국 미적 욕구를 충족시키기 위하여 일반대중들은 값싸고 저속한 것을 찾아 나설 수밖에 없게 된다.

[8] 순수예술을 가치 있고 존귀한 것이라고 숭배하게 한 주범이 예술분야가 아니었듯이, 그러한 결과가 미치는 영향 또한 예술분야에만 한정되지 않는다. 고대부터 사람들은 현실생활과 관련이 없는 정신적인 것을 영적이며 가치 있는 것으로 보았으며, 여기에 반하여 현실생활과 관련이 있는 물질적인 것은 가치 없는 저속한 것으로 보았다. 전자는 그 자체로 가치 있는 것으로 간주된 데 반하여 후자는 어떤 점에서 가치가 있는지 설명되어야 하는 것으로 간주되었다. 이런 사고의 영향은 순수예술뿐만 아니라 종교에 대한 사고에도 영향을 미쳤다. 그리하여 바

람직한 종교는 일상적 생활영역에서 초연한 것이라는 믿음을 낳게 되었다. 역사적으로 볼 때 이러한 생각은 현대인의 생활과 사고방식에까지 깊이 침투되어 생활의 혼란과 사고의 분열을 야기했으며, 예술분야 역시 이러한 영향에서 벗어날 수 없었다. 그러나 실제 삶의 사태는 이와는 정반대로 이루어진다. 삶에서 즉각적인 즐거움을 주는 것을 숭배의 대상으로 삼는 사람을 찾기 위해서 지구 끝까지 여행할 필요도 없으며, 수천 년을 거슬러 올라갈 필요도 없다. 과거에 만들어진 형형색색의 문신, 나부끼는 깃털, 화려한 의상, 번쩍이는 금은 장식, 아름다운 빛을 반사하는 에메랄드와 비취 장식들은 얼마 전까지만 해도 예술작품으로 분류되었으며, 하류계층의 사람들이 자기과시의 수단으로 사용하는 천박함만 없었다면 오늘날에도 여전히 예술작품으로 인정될 수 있었을 것이다. 수백 년 전까지만 해도 가정에서 쓰는 식기들, 집에서 사용하는 가구, 양탄자, 매트, 그릇, 항아리, 활, 창 등 모든 생활용품이 아주 정교하게 만들어졌으며, 오늘날 우리는 그것들을 찾아내어 박물관에 아주 자랑스럽게 모셔 놓고 있다. 그런데 그러한 물건들은 그것들이 만들어진 시대와 사회에서는 일상생활에서 실제로 사용되었던 것이며 일상적 삶의 질을 향상시켜 주는 것이었다. 그것들은 별도의 장소에 보관되던 것이 아니라, 용맹을 과시하거나 부족이나 씨족의 구성원임을 표시하는 것이었다. 그리고 예배, 축제와 단식, 전투, 사냥과 같은 일을 하는 데 사용되는 실용적 도구였으며, 당시의 일상적 삶의 중요한 순간마다 사용되었던 필수적 기구들이었다.

[9] 극장 예술의 기원인 춤과 무언극은 종교적 의식과 예배의 일부분으로 성행하였다. 음악은 손가락으로 줄을 튕기며, 팽팽한 가죽을 두들기고, 갈대 피리를 불면서 풍부해졌다. 심지어 동굴 속에서 생활할 때도 인간은 동굴 안에 그림을 그려 인간 삶과 아주 밀접하게 관련된 동물들에 대한 감각과 경험들을 생생하게 유지하려고 하였다. 또한

그들은 신을 모시는 건축물이나 신과 접속하는 데 사용하는 도구를 만드는 데 각별히 신경을 쓰고 아주 정교하게 만들었다. 이처럼 연극, 음악, 그림, 건축의 여러 예술은 원래 극장이나 화랑, 박물관과는 아무런 관련이 없었다. 그것들은 공동체적 삶의 중요한 일부분일 뿐이었으며, 삶의 현장에서 자연스럽게 행해지고 사용되던 것이었다.

[10] 그 당시에 집단생활은 예술과 불가분의 관계에 있었다. 예를 들면 신을 숭배하는 장소는 신을 숭배한다는 목적에 맞추어 건물의 크기와 모습이 결정되었고, 건물에 칠하는 색채나 조각들도 그러한 목적에 맞게 만들어졌다. 그림과 조각은 건축물과 하나였으며, 건축물들도 사회적 목적과 일치하도록 만들어졌다. 음악과 노래는 집단생활이나 종교에서 행해지는 의식과 예식의 중요한 부분이었다. 연극은 집단생활의 전설과 역사를 생생하게 재현하는 것이었다. 심지어 아테네인들에게서조차 그러한 예술은 직접적인 경험상황에서 분리될 수 없었으며, 직접적인 경험에서 분리되었다면 중요한 특성을 유지할 수 없었을 것이다. 연극뿐만 아니라 운동경기도 종족과 집단에게 있었던 중요한 사건을 기억하며 결속을 공고히 하는 것이었으며, 사람들을 교육하고, 영광스러운 사건을 기념하며, 시민들의 자긍심을 고양시켜 주는 것이었다.

[11] 이와 같은 조건에서 아테네인들이 예술을 일종의 재현, 즉 '모방'이라고 정의한 것은 너무나 당연해 보인다. 당시에도 예술의 이 정의에 대한 반대 의견이 많았지만, 그 이론이 유행했다는 사실이 예술과 일상생활이 밀접한 관련을 맺었다는 것을 입증한다. 만약 예술이 삶의 관심에서 멀리 떨어져 있었다면 어느 누구도 그러한 예술의 개념을 생각해 내지 못했을 것이다. 모방이론은 사물이나 사건을 문자 그대로 복사한다는 것을 뜻하는 것이 아니라, 사회생활의 주요 제도들에 대한 사람들의 감정과 생각을 반영한다는 것을 의미한다. 플라톤은 이러한 사실을 너무나 잘 알았기 때문에 시인, 극작가, 음악가들을 검열하는 제도가

필요하다는 생각까지 했던 것이다. 음악에서 도리아 양식에서 리디아 양식으로 변화한 것이 시민 타락의 전조일 것이라는 그의 말은 아마도 과장된 것일 것이다. 4) 하지만 이 말은 당시에 음악이 민족정신을 형성하거나 공동체 유지에 필요한 중요한 부분이라는 것을 잘 보여준다. 당시에는 '예술을 위한 예술'이라는 말은 생각조차 할 수 없었을 것이다.

[12] 그렇다면 일상생활과는 무관한 순수예술이 있다는 생각이 등장한 데는 분명히 역사적 이유가 있을 것이다. 예술작품을 원래 있던 곳에서 옮겨와서 보관하는 박물관과 화랑은 예술작품과 원래 예술작품을 낳게 했던 신전이나 공회당과 같은 공동체적 삶의 현장과의 관련을 단절시키는 작용을 한다. 그러므로 박물관이나 화랑의 기원을 분석하면 예술과 삶이 분리된 중요한 이유를 밝힐 수 있을 것이다. 이 문제를 밝히기 위해서는 근대의 산물인 박물관과 화랑이 어떤 목적에서 만들어졌는가 하는 관점에서 근대 예술의 역사를 재검토할 필요가 있다. 나는 여기서 박물관이나 화랑의 발생과 관련된 몇 가지 중요한 역사적 사실을 언급하려고 한다. 우선, 대부분의 유럽 박물관은 국수주의나

4) [역주] 아테네가 번성함에 따라 기원전 5~4세기에는 소크라테스, 플라톤, 아리스토텔레스 등의 철학자가 그리스 철학을 대성시켰는데, 그들은 음악에 관해서도 깊이 있는 연구를 하였다. 그런데 그리스 철학자들은 음악에 관한 논의를 음악 그 자체에 관한 예술론이라기보다는 오히려 일상생활이나 사회 혹은 국가, 또는 교육 등의 입장에서 논의하였다. 플라톤은 음악이 강한 힘을 가지고 있어서 인간의 정서나 인격에 직접적인 영향을 미칠 수 있으므로 윤리적 측면에서 긍정적 가치를 가지고 있을 때에만 음악을 즐기거나 교육하는 것을 허락해야 한다고 생각하였다. 그는 음악이 사회적 규범이나 질서와 어긋나는 생각이나 정조를 담고 있을 때에는 인간의 정서를 타락시킬 수 있다고 믿었고, 이런 믿음을 근거로 하여 예술에 대한 엄격한 검열과 제한을 주장했다. 한편 아리스토텔레스도 이와 관련하여 리디아(Lydian) 양식은 사람을 슬프게 만드므로 교육에 사용해서는 안 되며, 도리아(Doric) 양식은 중도적이며 씩씩한 생각을 가져오기 때문에 교육에 사용하는 것이 좋다고 생각하였다.

제국주의의 융성에 따른 기념물이다. 당시 대부분의 강성한 나라들은 수도에 회화나 조각 등을 전시하는 박물관을 건설하였다. 박물관을 건설하는 중요한 이유는 두 가지로 요약할 수 있다. 하나는 국수주의적 입장으로서 자기 나라의 과거 예술의 위대함을 과시하기 위한 것이며, 다른 하나는 제국주의적 입장으로서 전제군주가 다른 나라로부터 빼앗아 온 전리품을 전시하기 위한 것이다. 나폴레옹의 약탈품들이 쌓여 있는 루브르박물관이 후자의 대표적 예이다. 이러한 박물관들은 근대에 와서 예술과 삶이 분리되었다는 것과 양자 사이의 분리가 국수주의나 제국주의와 깊은 관련이 있다는 것을 잘 보여준다. (그런데 이러한 국수주의적 정책이 때때로 일본의 경우에서처럼 유용한 목적에 기여하기도 하였다. 일본은 서구화되는 과정에서 보물급 예술품이 많이 있는 사찰들을 국가가 관리함으로써 예술품들이 유실되는 것을 막을 수 있었다.)

[13] 자본주의의 발달은 예술작품을 보관하는 것을 고유한 기능으로 하는 박물관이라는 기관을 만들어 내었으며, 그 결과 예술작품이 일상생활에서 분리된 것이라는 생각을 형성하는 데 결정적 영향을 미쳤다. 자본주의의 주요 부산물인 신흥재벌들은 진귀하고 값비싼 예술품들을 수집하여 자기 주변을 치장하였다. 일반적으로 예술품의 주요 수집가는 자본가들이다. 자본가들은 그림이나 조각이나 값비싼 보석들을 수집하고 치장함으로써, 주식이나 채권이 경제계에서 그들의 지위를 증명하듯이 높은 교양을 지닌다는 증표로 과시하고 싶어했다.

[14] 개인들뿐만 아니라 국가나 지방자치단체도 박물관이나 화랑, 또는 오페라하우스를 건설함으로써 자신들이 수준 높은 문화적 취향을 가지고 있다는 것을 과시하고자 하였다. 나아가 이런 시설을 건설한다는 것은, 예술을 후원하려면 많은 돈을 사용해야 하기 때문에, 그 사회가 물질적 부에만 연연하지 않는다는 것을 선전하는 좋은 증표가 되었다. 마치 오늘날에 교회나 사찰을 지음으로써 자신들이 선하다는 것을

보여주려고 하듯이, 그 당시에는 박물관을 건축하고 예술작품들을 수집함으로써 자신들의 교양과 문화적 수준이 높다는 것을 보여주려고 하였다. 이처럼 박물관을 짓는 것은 우수한 문화적 기반을 조성하고 제공한다는 점에서 바람직한 것이다. 그런데 문제는 박물관을 지으면 그곳을 채울 예술품들을 어디에선가 수집해 와야 한다는 데 있다. 이 과정에서 박물관은 예술작품들을 원래 예술작품들을 만들어 낸 삶의 터전에서 분리시키게 된다. 결국 박물관은 사람들의 마음속에 예술작품이 사람들이 생활하는 문화에서 자생적이고 자발적으로 만들어지는 것이 아니라는 생각을 심어 주는 데 결정적 역할을 한 셈이다. 문화의 자생적 산물로서 예술작품은 교양인인 체하려는 위선적인 사람들의 산물이 아니라, 한 문화 속에서 생활하는 사람들이 많은 시간과 정력을 바쳤던 중요한 일들을 성취하기 위해 성실하게 생활한 결과로 만들어지는 것이다.

[15] 근대 산업과 상업의 발달은 전 세계를 산업과 상업의 대상으로 삼는 경제적 세계주의를 가능하게 하였다. 박물관과 화랑에 세계 각국에서 수집해 온 예술품들이 소장되어 있다는 것은 바로 경제적 세계주의가 발달했다는 것을 잘 보여준다. 그런데 경제적 세계주의로 국가 간에 교역과 인구이동이 증가하면서 이전에는 아주 자연스러운 것이었던 예술작품과 지역의 문화적 풍토 사이의 긴밀한 관련이 약화되고 심지어 파괴되었다. 그 결과 예술작품은 그것이 만들어진 문화적 풍토와 긴밀한 관련이 있다는 예술작품 고유의 지위를 상실하고 새로운 지위를 얻게 되었다. 그것은 단지 '순수예술의 견본'이라는 초라한 지위일 뿐이었다. 한 걸음 더 나아가 예술작품들은 다른 물건들과 마찬가지로 시장에서 판매하기 위하여 만들어지게 되었다. 부유하고 권력 있는 사람들에 의한 경제적 후원은 예술작품의 생산을 촉진하는 데 커다란 기여를 하였다. 대부분의 원시사회에서도 마에케나스[5]와 같은 사람, 즉 예술을 보호하고 후원하는 사람이 있었던 것이다. 하지만 원시

사회에서는 예술작품과 삶이 긴밀하고 생생한 관련을 맺고 있었던 데 반하여, 오늘날에는 예술작품과 사회와의 긴밀한 관련이 상당부분 시장의 비인간성 속에서 사라지고 만다. 과거에는 공동체 생활에서 중요한 의미를 가졌던 물건들이 이제는 그와는 전혀 별개로 존재한다. 그리하여 예술작품은 일상경험과 단절되고, 이제 단순히 고상한 취향의 증표나 특별한 교양의 증거로 이용되었다.

[16] 산업사회가 발달하면서 예술가들은 이전처럼 많은 사람들로부터 각광받지 못한다. 산업은 기계화되고 대량생산할 수 있지만, 예술가는 대량생산할 수 없다. 예술가들은 산업사회의 일반적 변화에 잘 적응할 수 없는 태생적 한계를 지니고 있다. 이 시점에서 예술가들은 오히려 사회적 유용성에 무관심하며 일반대중들의 취향에서 더 멀리 떨어지는 이른바 미적 '개인주의'라는 독특한 입장을 취한다. 예술가들은 예술작품을 공동체의 삶과 관련된 것으로 보기보다는 '자기표현'의 수단으로 간주하며, 이것이 예술가의 일차적 임무라고 내세우게 된다. 산업사회의 발달과 경제구조의 변화에 적응하지 못하면서 그리고 이러한 발달과 변화에 무관심하다는 것을 강조하기 위하여 예술가들은 종종 괴짜로 보일 정도로 예술이 산업이나 사회로부터 격리되어 있다는 것을 극단적으로 과장할 필요를 느끼게 된다. 이렇게 하면서 예술작품들은 더욱더 일상적인 삶과 격리되고, 특정한 사람들 사이에서만 은밀히 전달되는 비법과 같은 것이 된다.

[17] 지금까지 말한 몇 가지 상황의 변화를 종합적으로 고려해 볼 때 생산자와 소비자를 분리시켰던 근대 산업사회의 특성들은 일상경험과

5) [역주] 마에케나스(Maecenas, Giaus: 기원전 70~8)는 로마의 외교관으로 아우구스투스 황제의 고문이었다. 그는 문예의 진흥에 많은 노력을 쏟았으며 베르길리우스와 호르티우스 같은 시인들을 돌봐준 재력 있는 후원자였다. 이 때문에 훗날 그의 이름은 '예술후원자'를 가리키는 보통명사가 되었다.

미적 경험을 분리시키고 단절시키는 데 결정적 역할을 하였다. 그 결과 오늘날 우리는 양자 사이의 분리와 단절을 매우 정상적인 것이며 당연한 것으로 생각했다. 그리고 우리는 아무도 살지 않는 외딴 세계로 예술을 격리시키고, 삶의 세계에서 실제적 효용성과는 아무 관계없는 심미적 관조를 극단적으로 강조하는 예술철학을 갖게 되었다. 그리고 이러한 분리에 대한 강조는 가치에 대한 혼란을 낳게 된다. 예술이 일상적 삶의 사태에서 갖는 가치는 사라지고, 수집, 전시, 소유와 과시의 즐거움과 같은 예술 외적인 것들이 중요한 예술적 가치로 등장한다. 이러한 가치의 혼란은 비평에도 영향을 미친다. 비평에서도 예술작품과 구체적 삶이나 문화풍토 사이의 깊은 관련을 들여다보는 미적 인식은 사라지고, 예술작품의 초월적 아름다움에 대한 감상과 찬양으로 넘쳐나게 된다.

[18] 이처럼 근대 산업사회의 발전이 예술에 미친 영향을 언급하는 것을 보고 어떤 사람은 이 글에서 나의 목적이 예술사에 대한 경제적 해석을 시도하려는 것이 아닌가 하고 생각할지 모른다. 이 글에서 나는 경제적 조건들의 변화가 미적 감상과 향유에 직접적 관련이 있다거나 심지어 예술작품의 해석에 지대한 영향을 미쳤다는 것을 주장하려는 것은 아니다. 내가 말하려는 것은 예술작품을 그 작품을 낳게 한 배경이 되는 삶의 경험에서 분리하고 격리시킴으로써 예술작품과 예술감상을 분리시키는 예술에 대한 생각이 형성되었다는 것, 그리고 예술에 대한 이러한 생각은 예술의 성격 자체에 내재된 것이 아니라 특수한 외적 조건 때문에 생겨난 것이라는 점을 지적하는 것이다. 제도와 생활관습에 깊이 뿌리박혀 있는 외적 조건들은 삶의 과정을 통하여 의식하지 못하는 순간에도 끊임없이 사람들의 사고에 영향을 미치기 때문에 매우 강력하면서도 효과적으로 작용한다. 그래서 어떤 이론가들은 그러한 조건들이 사물의 본성 속에 깊이 뿌리박혀 있다고 생각한다. 그런데 이러한 조건의 영향은 이론에만 미치는 것이 아니다. 이미 지

적한 것처럼 이러한 조건들은 삶의 실제에 깊은 영향을 미침으로써 행복의 필수요소라고 할 수 있는 미적 지각을 삶의 경험에서 박탈해 버리거나, 일시적 즐거움을 주는 자극으로 대체시켜 버리게 된다.

[19] 독자들 중에는 예술의 성격에 대한 나의 주장에 동의하지 않는 사람도 있을 것이다. 하지만 그런 사람들에게도 지금까지 나의 언급은 내가 다루는 문제의 핵심, 즉 '미적 경험과 일상적 삶의 긴밀한 관련을 회복하는 것'이라는 문제의 성격을 명확히 이해하는 데 도움이 되었을 것이다. 예술의 성격이나 문명사회에서 예술의 역할에 대한 올바른 이해는 예술은 위대한 것이라는 식의 찬양에 의해 이루어지는 것도 아니며, 위대한 예술작품이라고 인정된 소수의 예술작품들만을 통해서 가능한 것도 아니다. 예술에 대한 올바른 이해는 앞에서도 지적했듯이 경험세계로 되돌아가는 방법을 통해서 도달할 수 있다. 경험세계로 되돌아간다는 것은 일상에서 마주치는 평범한 사물들에 대한 경험으로 되돌아가서, 그러한 경험이 갖는 미적 특성들을 찾아내는 것을 말한다. 오직 미적인 것이 일상경험과는 분리된 것일 때에만 그리고 예술작품이 박물관과 같이 일상적 삶의 세계로부터 격리된 장소에 유폐되어 있을 때에만, 위대한 예술작품으로 인정된 것만을 가지고 예술이론을 형성하려는 시도가 가능하며 타당한 것이 될 수 있다. 아무리 세련되지 못한 경험이라고 하더라도 그것이 진실로 '하나의 경험'이라면 일상생활에서 분리된 위대한 예술작품보다도 미적 경험의 본질적 성격을 이해할 수 있는 단서들을 훨씬 더 풍부하게 가진다.[6] 이 단서들을 통해서 우리는 일상생활에서 즐거움을 얻는 대상들 속에 있는 특징적이고 가치 있는 것들을 예술작품이 어떻게 강조해서 드러내고 표현하는지를

6) [역주] '하나의 경험'은 듀이의 경험이론을 이해하는 데 핵심적인 용어일 뿐만 아니라 듀이의 미학이론을 이해하는 데에도 결정적인 용어이다. 3장에서 '하나의 경험'의 개념과 미학적 의미가 자세히 다루어진다.

알 수 있다. 일상적인 경험의 의미가 제대로 밝혀질 때, 특수한 공정의 과정을 거쳐 콜타르에서 염료가 추출되듯이, 예술작품이 경험에서 특별한 공정의 과정을 거쳐 나왔다는 것을 제대로 이해하게 될 것이다.

[20] 사실 예술에 관한 이론들은 이미 많이 있다. 그럼에도 불구하고 새로운 예술철학을 제시하려 한다면, 그것은 지금까지와는 다른 새로운 접근방식을 통해 가능할 것이다. 물론 현재 존재하는 이론들을 수정하고 결합하여 새로운 이론을 만들어 내는 것도 가능할 것이다. 그리고 이것은 조금만 노력하면 가능할 것이다. 그런데 내가 보기에 현재 존재하는 이론들은 근본적 문제점을 내포한다. 이 이론들은 예술을 격리하는 방식, 즉 예술과 일상적 경험과의 관계를 단절시키고 '정신화' 또는 '관념화'하는 데서 시작한다. 그러나 이처럼 예술을 고상하고 정신적인 것으로만 보는 데 대한 대안을 탐색한다고 해서 예술을 저급한 것이나 물질적인 것으로 본다는 것은 아니다. 정신화에 대한 대안을 탐색하는 올바른 방법은 예술작품이란 일상적 경험에서 발견되는 특성들을 바람직하고 이상적인 방식으로 표현한 것이란 점을 드러내는 것이다. 인간의 경험상황 속에 놓이게 된다면 예술작품들은 예술의 '격리설'이 사람들의 동의를 얻었던 때보다 사람들로부터 훨씬 더 사랑받게 될 것이다.

[21] 예술작품과 일상적 경험이 긴밀한 관련이 있다는 관점을 지지하는 예술이론은 일상적 활동이 예술적 가치를 지닌 작품으로 발전하는 데 어떤 요소가 어떻게 작용하는지를 구체적으로 보여줄 수 있다. 또한 이러한 예술이론은 그러한 발전을 방해하는 조건들도 동시에 지적해 줄 수 있을 것이다. 미학이론가들은 종종 미학이론이 미적 감상능력을 향상시키는 데 도움이 되는가 하는 의문을 제기한다. 이 문제는 예술비평에서 다루어지는 미학이론의 중요한 과제 중 하나이다. 예술비평이 구체적인 미적 대상에서 무엇을 찾고 발견해야 하는지 제대로 보여주

지 않는다면 예술비평은 그 임무를 충분히 수행하지 못하는 것이다. 이와 마찬가지로 예술철학이 다른 경험의 양식들과 관련해서 예술의 기능을 제대로 깨닫게 하지 못한다면, 그리고 예술의 작용이 어떤 점 때문에 제대로 작동하지 못하는지를 보여주지 못한다면, 나아가 예술이 그러한 작용을 성공적으로 수행할 수 있는 방법을 제시하지 못한다면, 그런 예술철학은 아무짝에도 쓸모없는 것이라고 볼 수밖에 없다.

[22] 일상적 경험에서 예술작품이 나온다는 나의 주장이 원료를 가공해서 생산품을 만들어 내는 일로 비유되는 경우를 종종 볼 수 있다. 그런 식으로 비유하는 것은 예술작품을 상업적 목적을 위해 제조된 상품으로 본다는 식으로 나의 주장을 왜곡하려는 의도가 숨겨진 것으로 보인다. 일상적 경험에서 예술작품이 나온다는 주장을 할 때에 내가 지적하려고 하는 중요한 점은 완성된 작품에 대한 찬사가 아무리 쌓인다 하더라도 찬사만으로는 예술작품을 만들거나 예술작품을 이해하는 데 아무런 도움도 주지 못한다는 것이다. 꽃은 씨앗과 토양, 공기, 습도와 같은 환경적 조건의 상호작용에 의해 만들어진다. 그런데 그러한 지식이 없어도 꽃을 감상하는 데는 아무런 문제가 없다. 그러나 양자 사이의 상호작용을 파악하지 않고 꽃이 어떻게 피는지 이해하는 것은 불가능하다. 이론은 감상의 문제가 아니라 이해의 문제이다. 예술이론은 예술작품을 창작하고 예술작품을 지각하면서 즐거움을 얻는 경험의 성격을 밝히는 데 관심을 갖는 것이다. 즉, 예술이론은 '매일 이루어지는 일상적인 일들이 어떻게 하여 예술적 창작의 형태로 발전되는가?' 또는 '일상적 장면과 상황에 대한 향유가 어떻게 미적 경험을 수반하는 특별한 만족감으로 발전되는가?' 하는 것과 같은 물음에 대해 대답할 수 있어야 한다. 우리가 보통의 경우에는 미적인 것으로 생각하지 않는 일상적 경험내용 속에서 미적인 것으로 발전하는 씨앗을 찾아내지 못한다면, 그 문제에 대한 대답은 결코 발견할 수 없을 것이다. 실제 경험 속에서 작

용하는 씨앗이나 뿌리를 찾아내고 이를 추적할 때, 우리는 일상적 경험이 정제된 예술의 형태로 발전하는 과정을 이해할 수 있을 것이다.

[23] 꽃을 아무리 좋아하고 사랑한다 해도 씨앗이 발아하고 꽃이 피는 식물의 성장과정에 대한 정확한 지식이 없다면, 우리는 꽃을 재배하는 일을 제대로 할 수 없다. 이와 마찬가지로 예술을 단지 개인적 취향이나 감상으로 보는 것과는 다른 관점에서 예술을 이해하려면 미적으로 경탄할 만한 대상을 만들어 내는 요소와 조건 — 식물로 말하면 토양, 공기, 빛과 같은 것 — 에 대한 정확한 이해가 있어야 한다. 경험 속에서 작용하는 요소와 조건들은 바로 일상적 경험을 완성시켜 주는 요소이며 조건이기도 하다. 그런데 이러한 사실을 깊이 알면 알수록 예술의 성격에 대한 분명한 이해에 이르렀다는 느낌을 갖게 되기보다는 오히려 생각해 보아야 할 문제가 많이 있음을 알게 될 것이다. 예를 들면, 만약 예술적이고 미적인 특성이 모든 일상적 경험에 내재한다면 그것이 왜 분명하게 드러나지 못하는가? 보통사람들에게는 어떤 까닭으로 예술이 다른 세계로부터 수입된 것처럼 보이며, 미적인 것이 곧 인공적인 것처럼 보이는 것일까?

[24] 이러한 질문에 대한 대답을 탐구하고 일상생활에서부터 예술이 발전되는 과정을 추적하려고 하면, 우리는 무엇보다도 '일상적 경험'이라고 말하는 경험에 대한 분명하고 체계적인 생각을 가져야 한다. 다행히도 경험에 대한 체계적인 생각, 즉 경험의 개념을 찾는 길은 활짝 열려 있으며 잘 닦여져 있다. 경험의 성격은 삶을 영위하기 위한 필수적 조건들에 의해 결정된다. 인간은 여러 가지 면에서 동물과는 구별되지만, 생명을 유지하기 위해 노력한다는 점에서는 동물과 다를 것이 없다. 인간이 삶을 계속 영위하기 위해서는 동물과 마찬가지로 생명을 유지하기 위한 기본적인 적응을 하지 않으면 안 된다. 인간도 동물들처럼 숨쉬고, 움직이고, 보고, 듣는 데 사용하는 신체기관과 자

36

신의 감각과 운동을 조화시키는 두뇌를 조상들로부터 이어받았다. 인간의 생명을 유지하는 데 필수적인 그런 기관들은 저절로 생겨난 것이 아니라, 오랜 세대에 걸친 조상들의 노력과 성취의 결과이다.

[25] 다행스럽게도 경험의 기본적 모습에서 시작하여 경험 내에서 작용하는 미적인 것의 성격을 밝히려고 할 때는 경험의 세부적 사항에 관심을 기울이지 않아도 된다. 경험에 대한 대강의 윤곽만 가지고도 이 문제를 충분히 다룰 수 있다. 가장 중요한 그리고 궁극적인 고려사항은 삶은 환경 속에서 영위된다는 사실이다. 엄밀히 말하면 삶은 단순히 환경 '속에서' 영위되는 것이 아니라, 환경이 있기 때문에 영위되는 것이며, 정확히 말하면 환경과의 상호작용을 통해서 영위된다는 것이다. 어떤 생명체도 그저 피부 내에서, 피부에 갇힌 상태에서만 살 수는 없다. 생명체가 가지는 조직들은 신체 밖에 있는 것과 접속하는 수단이며, 생명체는 생명을 유지하기 위해서는 조절하고, 방어하며, 정복함으로써 주위환경에 자신을 적응시켜야 한다. 살아 있는 생명체는 매 순간 외부세계의 위험에 노출되어 있으며, 또한 매 순간 욕구를 충족시키기 위해서 환경 안에서 무엇인가를 얻어 내야만 한다. 생명을 갖는 존재가 얼마나 오래 그리고 어떻게 사느냐 하는 것은 바로 환경과의 상호작용에 의해 좌우된다. 이때 상호작용은 그저 외적이고 형식적인 것을 뜻하는 것이 아니라 양자가 분리될 수 없는 긴밀한 관계를 맺는 것을 뜻한다.

[26] 개가 먹이를 달라고 낑낑대는 것, 혼자 있어 외로울 때 짖어대는 것, 주인이 돌아왔을 때 꼬리를 흔드는 것과 같은 표현들은 개가 사람을 포함한 환경 안에서 살아왔다는 것을 보여주는 것이다. 그리고 그런 표현들은 무엇인가를 필요로 한다는 표시이기도 하다. 신선한 공기나 음식에 대한 갈망처럼 무엇을 필요로 한다는 것은 모두 적어도 그 순간에 환경과의 적응이 제대로 이루어지지 않은 결핍상태에 있음을 의미한다. 결핍된 것을 보충하고 적응된 상태를 회복하기 위하여 환경 속으로 손을

뻗거나 어떤 행동을 하는 것도 또한 살아 있는 생명체의 자연스러운 욕구이다. 산다는 것은 생명을 가진 유기체와 환경과의 조화가 깨어지고, 노력이나 운에 의해서 조화가 다시 회복되는 '리듬'으로 이루어져 있다. 그리고 성장하는 삶이라는 것은 이러한 회복이 단순히 원래 상태로 돌아가는 것이 아니라 이전보다 더 나은 상태로 나아가는 것이다. 생명체는 스스로를 위협하는 저항과 갈등을 극복해 나가면서 원래보다 더 풍성한 상태, 더 강인한 상태로 발전한다. 만일 유기체와 환경과의 격차가 너무 커서 유기체가 환경과 조화로운 관계를 회복하지 못하면 그 생명체는 죽고 만다. 환경과의 관계가 회복된다 하더라도 그것이 이전의 상태와 별차이가 없다면 생명체는 그저 목숨을 부지하는 것에 지나지 않는다. 주어진 저항과 갈등을 극복하되 유기체의 에너지와 주변 환경의 에너지가 이전보다 더 풍부하도록 적응할 때 유기체의 성장이 이루어진다.

[27] 유기체와 환경과의 상호작용을 통해 유기체가 성장한다는 생물학적 사실은 아주 상식적인 것이다. 그런데 이러한 생물학적 사실을 자세히 이야기하는 이유는 동일한 사실이 경험 속에 들어 있는 미적인 것의 근원을 밝히는 예술이론에도 그대로 적용되기 때문이다. 이 세계는 삶을 위협하는 것들로 가득 차 있다. 실제 삶의 과정에서 유기체는 끊임없이 환경과의 대립과 갈등을 경험한다. 그렇지만 삶이 계속해서 이어지려면 유기체는 대립과 갈등을 일으키는 요소들을 극복하고 균형상태를 회복해야 한다. 삶이 계속해서 성장하려면 대립과 갈등을 극복하되 유기체의 능력을 향상시켜 줄 수 있도록, 바람직한 방향이 확대되도록 적응해 나가야 한다. 생명체는 본성상 원래보다 못한 상태로 위축되는 소극적 적응을 하는 것이 아니라, 원래보다 바람직한 면이 확대되는 적극적 적응을 하려고 노력한다. 놀랍게도 인간뿐만 아니라 대부분의 생명체는 바로 이런 방식으로 적응해 나간다. 이처럼 균형상태가 깨어지고 이를 다시 회복하는 리듬의 과정을 통하여 유기체는 다시 새로운 조

화와 균형을 이룩한다. 균형상태는 가만히 있어도 저절로 생기는 것이 아니라, 긴장이 있고 이를 회복하려는 노력 때문에 생기는 것이다.

[28] 자연에 존재하는 모든 것들은 하등동물이나 식물, 심지어 무생물까지도 일정한 형태를 가지고 변화하지 그저 되는 대로 변화하는 것은 없다. 어떤 사물이 안정된 상태에 이르게 될 때(그 순간에도 변화하지만) 일정한 형태를 띠게 된다. 그것은 지금 이 순간에도 끊임없이 모습이 변화하지만, 산이 마치 일정한 모습을 하고 있는 것처럼 보이는 것과 같다. 그런데 변화는 아무렇게나 일어나는 것이 아니다. 변화는 변화하는 다른 것들, 즉 주변에 있는 다른 요소들과의 일정한 관계 속에서 일어나며, 변화하기 이전 상태와 변화한 이후의 상태가 일정한 관련을 맺고 일어난다. 이처럼 변화하는 것들 사이에 긴밀한 관련이 있을 때 일관성 있는 모습이 어느 정도 유지된다. 산이 끊임없이 변하기는 하지만 우리가 어떤 산을 이전에 보았던 그 산이라고 알 수 있는 것은 이러한 일관성을 유지하기 때문이다. 이처럼 계속해서 변화하기는 하지만 일정한 관련을 맺으면서 변화하고 어느 정도 일관성 있는 모습을 유지하게 될 때 '질서'가 나타나게 된다. 질서는 외부에서 주어지는 것이 아니라 상호작용에 일관성 있는 관련이 있을 때 나타나는 것이다. 상호작용 속에 있는 관계인 질서는 그 자체가 능동적인 것이기 때문에 스스로 변화하고 발전한다. 그러므로 질서는 변화하지 않는 고정된 것을 말하는 것이 아니다. 질서는 변화하는 다양한 요소를 포함하면서 일관성 있는 방식으로 변화하는 것을 말한다.

[29] 주변에 있는 온갖 무질서와 혼란으로 끊임없이 위협받는 세계, 생명체가 질서를 이용함으로써 삶을 영위할 수 있는 세계에서 질서는 가치 있고 존귀한 것으로 간주될 수밖에 없다. 인간이 사는 세계처럼 질서를 필요로 하는 세계에서는 감각할 수 있는 능력을 가진 모든 생명체는 자기에게 적합한 질서를 발견하면 언제나 즐거운 마음으로 이를

받아들이며, 조화로운 느낌을 갖게 된다.

[30] 생명체가 그렇게 하는 것은 오로지 환경과 질서 있는 관계를 유지할 때만 삶에 필요한 일관성 있는 안정된 상태를 확보할 수 있기 때문이다. 그리고 질서가 깨어지고 갈등이 생길 때는 주어진 조건과 환경 속에 새로운 질서를 확립할 수 있는 가능성이 이미 들어 있다고 할 수 있다. 환경 속에 있는 유기체는 환경 밖에서가 아니라 갈등을 낳은 환경 속에서 주어진 문제를 해결하고, 균형상태에 이를 수 있는 방법을 찾아야 한다. 유기체가 참여하는 환경에는 갈등을 야기한 것들도 있지만 동시에 갈등을 해결할 수 있는 싹들을 이미 그 안에 포함하고 있다(질서가 깨어지고 갈등이 생긴 상태에서 갈등을 해결하고 균형상태에 이르는 일련의 완결과정이 바로 심미적 경험을 낳게 된다).

[31-1]⁷⁾ 환경과의 균형상태가 깨어지고 이를 다시 회복하는 '리듬', 즉 주기적 변화는 인간이 의식하는 동안에 일어나기도 하지만, 의식하지 못하는 사이에 일어나기도 한다. 사람들은 주기적 변화가 일어나는 조건에서 구체적 목적을 형성한다. 주기적 변화의 시작은 환경과 불일치한 상태에 있을 때이다. 이 불일치를 극복하고 어떤 상태에 이를 것인가 하는 것이 바로 그 경우에 목적이 된다. 정서는 현재 눈앞에 닥친 불일치 상태를 무의식 차원에서 의식의 차원으로 드러내는 것이다. 불일치한 상태에 있을 때 이를 느끼는 정서는 우리에게 주어진 상황을 극복하기 위하여 사고하고 반성하도록 자극한다. 환경과 조화로운 상태를 회복하려는 욕구는 단순한 상태에 있던 충동을 환경과 조화를 이룰 수 있는 조건을 확보하는 데 관심을 갖는 정서로 변화시킨다. 이렇게 하여 사고가 촉발된다. 사고는 불일치를 일으킨 대상에 대해, 불일치

7) [31-1], [31-2]는 원작에서는 하나의 문단으로 되어 있는 것을 두 개로 나눈 것이다. 하나의 문단이 너무 길어 이해에 어려움이 있거나, 의미상 나누는 것이 적절하다고 판단될 때는 이하에서도 동일한 방식으로 문단을 나눌 것이다.

를 야기한 문제에 대해 사고하는 것이다. 그리고 사고의 결과는 다시 불일치를 일으킨 대상 속으로 되돌려지고 통합된다. 이런 과정을 통하여 우리는 환경과 조화를 이루게 된다.

[31-2] 예술가는 다름 아니라 환경과의 조화를 이루기 위하여 사고한 내용이 원래 주어진 대상들 속으로 통합되는 경험의 순간을 잘 포착하는 사람이라고 할 수 있다. 그러므로 예술가들은 저항과 긴장이 생기는 것을 회피하려 하지 않으며 오히려 이를 즐기기까지 한다. 예술가는 저항과 긴장 그 자체를 좋아하는 것은 아니지만 저항과 긴장이 가져올 가능성 때문에, 전체적으로 통합된 경험을 생생하게 의식할 수 있는 가능성 때문에 저항과 긴장을 좋아한다. 과학자들은 심미적 목적을 가진 사람들과는 반대로, 관찰한 내용과 사고한 내용 사이에 불일치와 긴장이 뚜렷이 나타나는 문제 상황에 더 많은 관심을 갖는다. 물론 과학자는 해결책을 찾는 데 주된 관심이 있지만, 단순히 주어진 문제를 해결하는 데만 머무르지 않는다. 그는 주어진 문제를 해결하는 것만큼이나 문제를 해결하면서 얻은 지식을 이용하여 새로운 문제를 찾아내는 데도 관심이 있다. 여기서 얻는 해결책은 그 자체가 목적이 아니라 다음 문제를 찾고 해결하는 초석이 된다.

[32] 사고를 하고 그 내용을 원래의 경험상황으로 되돌리며 통합시킨다는 점에서 보면 미적인 것과 지적인 것은 동일한 성격을 가진다. 미적인 것과 지적인 것 사이의 차이는 강조의 차이, 즉 생명체와 환경의 상호작용의 특징을 나타내는 계속적·주기적 변화에서 어떤 점을 강조하느냐 하는 강조점의 차이가 있을 뿐, 양자가 중시하는 궁극적 관심은 동일한 것이다. 예술가는 사고하지 않는다거나 혹은 과학자는 사고만 하고 그 밖의 다른 것을 하지 않는다는 생각은 편견이며, 이러한 편견은 강조의 차이를 '종류상'의 차이, 즉 성격이 전혀 다른 것으로 잘못 이해한 결과이다. 사고가 단순히 생각에 머무르지 않고 구체적인

대상의 의미로 통합될 때 과학자나 이론가도 심미적 순간을 갖게 된다. 예술가도 창작할 때 역시 문제를 가지고 사고한다. 예술가는 주로 직접 경험하는 대상을 통해서 그리고 경험하는 대상 안에서 사고한다. 다시 말하면 과학자는 예술가에 비해 대상과는 비교적 동떨어져 있기 때문에 상징과 언어, 수학적 기호 등을 주로 사용하여 사고하는 데 반하여, 예술가는 바로 그가 다루는 질적 특성을 가진 대상들을 가지고 사고하며 창작한다. 그리고 예술가들은 대상의 질적 특성을 가지고 생각하기 때문에 그가 창작하는 대상과 아주 밀접한 관련을 맺고 사고하며, 따라서 사고 내용을 곧바로 대상에 통합시킨다.

[33] 동물은 경험된 대상에 감정을 투영시키려고 노력할 필요가 없다. 자연은 수학적으로 재단되고 색이나 형체와 같은 '제 2 성질'들의 집합체이기 훨씬 이전에 질적 특성을 가진 것, 즉 '질성'으로 존재해왔다.8) 자연은 친절하면서도 적대적이고, 온화하면서도 사납고, 미워

8) [역주] 여기에 나오는 '질성'이라는 말은 듀이 철학을 이해하는 중요한 단어이다. 질성이나 '제 2성질'에 나오는 '성질'은 모두 quality의 번역이다. 그러나 그 의미는 전혀 다르다. 로크는 직접적 감각에 의해 사물로부터 직접 받아들이는 것으로 제 1성질과 제 2성질이 있다고 주장하였다. 제 1성질은 수량, 크기, 모양, 무게, 운동 등과 같이 대상이 지니는 객관적 특성들로서 측정가능한 것들을 가리킨다. 제 2성질은 소리, 색깔, 냄새, 맛, 촉감과 같이 사물에 생동감을 주기는 하지만 객관적으로 측정하기 어려운 감각적 특성을 가리킨다. 20세기에 제 3성질이 있다는 주장이 제기되었다. 제 3성질은 찬란함, 강인함, 우아함, 섬세함 등과 같은 특성으로 경험자가 대상을 직접 지각할 때에 일종의 느낌으로 갖게 되는 것이다. 듀이가 예술적 경험과 관련하여 언급한 quality는 이하 이 글에서 분명해지겠지만 제 3성질과 유사한 것이다. 이런 점을 감안하여 전통철학에서 언급하는 quality를 언급할 때는 듀이가 염두에 둔 quality와 구별하기 위하여 제 1성질 또는 제 2성질처럼 '성질'로 번역한다. 그리고 듀이가 말하는 quality는 '질성'(質性)으로 번역한다.
　질성은 의미상 '질적 특성'을 줄인 것으로 보아도 좋다. 그런데 정확히 말하면 질성은 '이성'이나 '감성'과 대비되는 용어이다. 따라서 인간은 이성

하면서도 그리워지는 것이다. 지적으로 훈련된 사람들에게는 그렇지 않지만, 그렇지 않은 사람들에게는 '길거나 짧은' 또는 '단단하거나 부드러운'과 같은 말들조차 일종의 도덕적, 감정적 의미를 전달하는 것이었다. 사전에 나와 있는 낱말의 뜻을 살펴보면 바로 알 수 있듯이 '달다' 또는 '쓰다'라는 말도 처음에는 감각의 성질을 의미하는 것 이상으로 좋은 것과 싫어하는 것을 뜻하는 말이었다. 언어가 제대로 발달하지 않은 초기단계에는 감각에 의해 느끼는 것을 제외하고서는 좋은 것이나 싫어하는 것을 표현할 방법이 없었을 것이다. 직접경험은 자연과 인간이 서로 상호작용함으로써 일어나는 것이다. 인간의 에너지는 상호작용 속에서 발산되거나 억제되며, 좌절하거나 승리한다. 여기에는 결핍과 충족이라는 규칙적 외침이 있으며, 어떤 행위를 촉진하는 것과 억제하는 것들이 맥박처럼 뛰고 있다.

과 감성 이외에 질성이라는 인식능력 또는 인식작용을 가지고 있다고 보아야 한다. 그런데 '질성'이라는 말은 두 가지 의미로 사용할 수 있다. 하나는 '질성적 사고'라는 말에서 볼 수 있는 것처럼 질성을 포착할 수 있는 인간의 사고능력을 가리키는 것이다. 다른 하나는 질성적 사고의 능력을 사용하여 포착한 대상의 특성을 가리키는 것이다. 후자의 의미에서 보면 질성은 경험대상에서 받아들이는 감각내용이나 느낌으로 포착한 대상의 특성을 말한다. 그러므로 질성은 다른 경험대상에서 주어지는 질적 특성과는 다른 그 자체의 고유한 성질을 지닌다. 따라서 대상의 특성으로서 질성은 경험상황에서 경험 당사자가 직접 포착하는 것으로, 그 경험상황만이 가진 고유하며 독특한 성질을 의미한다. 이 책에서 질성이라는 단어는 주로 후자의 의미로 사용된다.

요약하면 기본적으로 quality는 '질성' 또는 '질적 특성'으로, qualitative는 '질성적인' 또는 '질적인'으로 번역한다. 그러나 문맥에 따라서 달리 번역되는 경우도 있다. 참고로 언급한다면 보통 성질이라고 번역하는 quality는 양상, 특성, 성격, 사물의 속성, 사물의 본질 등을 의미하는 단어이며, 이 책에서도 전통철학이나 근대 경험론과 관련하여 언급될 경우에는 실제로 이러한 의미로 주로 사용된다.

[34] 변화의 소용돌이 속에서 안정과 질서를 가져다주는 상호작용은 모두가 다 리듬적인 요소를 지니고 있다. 거기에는 밀물과 썰물이 있으며, 수축과 팽창 같은 질서 있는 변화가 있다. 변화는 질서의 범위 내에서 움직인다. 일정한 한계를 넘어서게 되면 거기에는 파멸과 죽음이 있을 뿐이다. 파멸과 죽음이 있으면 다시 새로운 리듬이 생겨난다. 변화가 적절하게 조절되면 새로운 질서가 확립된다. 이때 질서는 시간적으로나 공간적으로도 일정한 패턴을 가진다. 예를 들면, 바닷가에서 밀려왔다 밀려가는 파도, 파도에 밀려왔다 쓸려가는 백사장의 모래, 하늘을 가득 뒤덮은 양털구름이나 먹구름 등이 그것이다. 결핍과 충족, 노력과 성취, 불규칙이 정점에 이른 상태와 그 뒤에 오는 조절된 상태같이 서로 대조를 이루는 것들이 있으면 대조는 행동, 감정, 의미라는 3자가 하나가 되는 드라마로 나타난다. 그 결과는 조화와 균형이다. 얼른 보기에 고요하고 가만히 있는 것처럼 보이지만, 조화와 균형은 정적이지도 않으며 기계적이지도 않다. 주위 사물들은 현재 도달한 조화와 균형을 이루는 데 도움이 되는 것도 있고 방해가 되는 것도 있다. 그런데 조화와 균형상태는 방해가 되는 것을 견딜 수 있는 힘을 가진다. 즉, 조화와 균형은 저항을 극복하고 적응된 것이기 때문에 주어진 저항을 견딜 수 있는 강인한 힘을 그 내부에 가진다.

[35] 이론상 미적 경험이 일어나지 않는 세계에는 두 가지 종류가 있을 수 있다. 하나는 일정한 패턴 없이 단순히 변화만 있는 세계이다. 이 세계에서 변화는 질서를 만들 수 있을 만큼 누적되지도 않으며, 종결을 향해 나아가지도 않는다. 거기에는 안정도 휴식도 존재하지 않는다. 다른 하나는 완성되고 완전한 세계이다. 이 세계에서는 불안과 위기가 조금도 있을 수 없으며, 따라서 불안과 위기를 해결할 수 있는 기회조차 제공되지 않는다. 이미 모든 것이 완전하기 때문에 새로이 성취할 것도 없다. 우리가 열반이나 천상의 축복을 간절히 소망하는 것

44

도 우리가 억압이나 갈등으로 가득 찬 세상에서 살며, 이런 세상에 살면서 바람직한 상태를 상상할 수 있기 때문일 뿐이다. 우리가 사는 현실세계에는 안정된 상태나 균형이 파괴되는 분열의 운동과 부족한 상태에서 출발하여 충족된 상태에 이르는 재통합의 운동, 즉 분열과 재통합이 공존한다. 우리의 경험이 미적 특성을 지닐 수 있는 것은 바로 우리가 이런 세상에서 살기 때문이다. 생명체는 주위환경과의 균형이 무너지고 다시 균형을 회복하기를 반복하며 살아간다. 생명체는 혼란된 상태에서 조화와 균형을 찾아나가며, 조화와 균형을 회복하는 순간이야말로 생명체에게는 가장 강렬한 생존의 순간이다. 완성된 세계에서는 모두가 완전하고 완성된 상태에 있기 때문에 더 좋고 더 나쁜 것을 구별하는 것은 불가능하며, 그런 구분을 하는 것도 무의미하다. 또한 완전히 혼란스러운 세계에서는 무엇을 가지고 어떻게 해볼 수 있는 길이 전혀 존재하지 않는다. 완성과 미완성이 공존하며 주기적으로 등장하는 우리가 사는 세계, 우리의 노력 여하에 따라 일정한 패턴이 만들어지는 세계에서만 진정한 의미에서 성취의 순간들이 있다. 그리고 일정한 시간간격을 두고 주기적으로 나타나는 이 성취의 순간에 기쁨과 슬픔, 환희와 절망을 느끼는 것과 같은 미적으로 향유할 수 있는 경험이 등장한다.

[36] 내적 조화는 어떤 식으로든지 간에 환경과 원만한 관계가 회복될 때 이루어진다. '객관적인 것'에 근거를 두지 않을 때 그것은 환상이 되거나, 극단적인 경우 정신병적인 것이 된다. 다행히도 경험의 다양성 때문에 사람들은 결국에는 경험 당사자의 관심에 의해 결정된 방식에 따라 다양한 방식으로 환경에 적응한다. 단순한 쾌락은 우연한 접촉과 자극을 통해서도 생겨날 수 있다. 고통으로 가득 찬 세계에서는 단순한 쾌락도 좋은 것으로 여겨질 것이다. 그런데 행복과 기쁨은 쾌락과는 종류가 다른 것이다. 행복과 기쁨은 우리 존재의 심연에까지

이르는 성취를 통해서 얻게 되는 것이다. 그러한 성취는 존재 전체가 주위에 있는 생존조건에 적응하는 것을 말한다. 삶의 과정에서 완성의 상태에 도달하는 순간은 바로 환경과 새로운 불일치가 시작되는 때이며, 새로운 적응을 위해 다시 노력해야 하는 순간이기도 하다. 즉, 완성의 순간이 바로 새롭게 시작하는 순간이다. 성취와 조화의 순간에 수반되는 즐거움을 영속화하려는 시도는 어떤 경우이든지 간에 삶의 세계로부터 도피하는 것이 될 것이다. 그러므로 그것은 생명력의 감소나 상실을 가져오게 된다. 그러나 혼란과 갈등의 순간에도 우리는 과거에 어떠한 혼란과 갈등을 직면했을 경우에도 그것을 극복하고 조화를 이루었다는 뿌리 깊은 감각을 가진다. 실제 삶의 경험을 통해 획득한 이 조화에 대한 감각은 영원히 깨지지 않는 불꽃처럼 항상 우리의 삶을 따라 다닌다.

[37] 대부분의 사람들은 종종 현재의 삶이 과거 또는 미래와 매끄럽게 연결되지 못한다는 것을 의식하는 경우가 있다. 그 경우 과거는 일종의 무거운 짐과 같은 것이 된다. 하지 못한 것에 대한 후회, 잃어버린 기회나 제대로 성취하지 못한 일과 같은 과거의 것들이 현재 속으로 밀고 들어온다. 이럴 경우 과거는 확신을 가지고 미래를 향하여 전진할 수 있는 자원의 보고가 아니라, 현재의 삶을 억압하는 것으로 등장한다. 그러나 생명체는 이러한 과거를 받아들이고 자신의 동반자로 만드는 방법을 안다. 심지어 과거에 대한 어리석은 행동을 거울삼아 다시는 그런 잘못을 저지르지 않도록 주의를 기울이는 자원으로 사용할 만큼 인간은 과거를 잘 이용한다. 생명체로서 인간은 과거의 성공에 도취되어 살거나 실패에 얽매여 살지 않고, 과거의 성공과 실패를 이용하여 현재를 더욱더 풍성하게 만든다. 다시 말하면 현재 우리가 누리는 삶의 풍요로움은 모두가 알게 모르게 과거 경험의 작용, 즉 산타야나9) 가 즐겨 말하는 "고요한 반향" 덕분이다. 10)

[38] 진지한 삶을 사는 사람에게 미래는 불길한 장소가 아니라 약속의 땅이다. 미래는 일종의 후광처럼 현재를 감싸고 있다. 미래는 앞으로 성취하게 될 바람직한 가능성이며, 그러한 가능성이 장래에 일어날 것이라고 느끼는 현재의 마음상태이다. 실제 삶 속에는 좋은 것과 나쁜 것 또는 원하는 것과 원치 않는 것과 같은 것들이 공존한다. 그래서 우리는 부정적 측면에 주목할 때에는 미래를 걱정하고 불안해한다. 심지어는 별다른 걱정거리가 없는데도 우리는 현재에 만족하고 즐거워하기보다는 지금 없는 것을 생각하면서 전전긍긍하기도 한다. 현재는 후회스런 과거와 염려스런 미래가 함께 얽혀 있는 것이기 때문에 어느 정도 완성된 하나의 경험이 끝나는 순간은 행복한 순간이 되며, 행복의 순간은 바로 미적 경험의 순간이 된다. 그 순간은 순전히 완벽함을 느끼는 순간이 아니라 지금 이루어진 경험의 내용이 과거의 추억과 미

9) [역주] 산타야나(Santayana, George: 1863~1952)는 미국의 철학자이며, 시인이자, 평론가이다. 하버드대에서 미국 프래그머티즘의 창시자 제임스(James, William: 1842~1910)에게 사사받았다. 주요 저서로 《이성의 생활》과 《미의 감각》이 있다. 산타야나는 인간 정신의 여러 가지 활동 중에서 이성의 역할을 중시하였다. 즉, 그는 이성이 인간의 본능이며, 그것을 반성하여 이념화시킬 때 비로소 인간다운 인간이 된다고 주장하고, 이를 사회, 종교, 예술 등의 정신활동 분야로 확대하여 논의하였다.

10) "친숙한 꽃들, 또렷이 기억되는 새의 울음소리, 조각구름들이 여기저기 흩뿌려져 있는 파란 하늘, 고랑이 지고 풀이 무성한 녹색의 들판 등 조각조각 떠오르는 독특한 분위기를 가진 이러한 사물이나 정경들은 무한한 상상력의 모국어이다. 그런 언어들은 순식간에 지나가 버린 유년 시절에 대한 기억, 미묘하게 뒤얽힌 아름다운 연상들로 가득 차 있다. 오늘날 무성한 풀밭에 비치는 햇살 속에서 우리가 느끼는 기쁨은, 만약 우리 마음속에 아직도 살아 있으며 지금 그것을 보는 우리의 감각을 추억과 아름다움으로 바꾸어 주는 아득한 옛날의 햇살이나 풀밭에 대한 기억이 없었다면, 삶에 지친 영혼의 희미한 인식 정도에 지나지 않을 것이다."
 - 엘리엇(George Eliot)의 《플로스 강변의 방앗간》 중에서

래에 대한 기대가 함께 뒤엉켜, 현재, 과거, 미래가 구분되지 않게 융합되어 있는 순간이다. 이와 같은 상태에 이르게 되면 과거로 인해 괴로워하는 일이 더 이상 없게 되며, 미래에 대한 기대 때문에 불안해하지 않게 된다. 이럴 때에 사람은 외부세계와 완전히 하나가 되며, 온전히 살아 있다는 느낌을 갖게 된다. 바로 이 순간에 미적 감정은 최고조에 달한다. 예술은(그리고 예술을 낳는 것을 가능하게 하는 미적 인식은) 과거가 현재를 강화하고 미래가 현재를 이끌어 주는 충만하며 고양된 삶의 순간을 기념하며 즐거워하는 것이다.

[39] 그러므로 미적 경험의 원천을 이해하기 위해서는 경험에서 과거, 현재, 미래가 명확히 의식되지도 않으며, 따라서 의미 있게 분리되지도 않는 동물의 생태를 살펴볼 필요가 있다. 인간의 경우에 경험은 과거, 현재, 미래가 명확하게 분리되어 있어서 일이 고통스러운 노동으로 간주되고, 사색이 인간을 현실세계로부터 도피하게 하는 경우가 많이 있다. 그런데 여우, 개, 참새와 같은 동물들의 활동은 과거, 현재, 미래가 서로 분리된 인간 경험을 통합시키는 것이 필요하다는 것을, 그리고 그 통합이 어떻게 이루어져야 하는지를 잘 보여준다. 살아 있는 동물은 주위를 살피는 신중한 눈짓, 예리한 후각, 귀를 쫑긋 세우는 것과 같은 현재 진행 중인 행동들 속에서 온전히 존재한다. 이럴 경우에 동물들은 모든 감각을 총동원하여 일제히 경계태세를 취한다. 잘 살펴보면 모든 동작은 감각으로 통합되며 감각은 하나의 동작으로 통합된다는 것을 알 수 있다. 그렇게 감각과 통합된 동작은 인간으로서는 결코 흉내 낼 수 없는 동물적 아름다움을 표현한다. 생명체가 과거부터 간직해 온 것, 그리고 미래에 대해 기대하는 것들이 현재 활동의 지침으로 작용한다. 개는 결코 현학적인 체하지 않으며, 전통에 얽매이지도 않는다. 왜냐하면 그러한 태도는 과거가 현재로부터 단절되었다는 것을 의식할 때 그리고 과거를 현재가 추구해야 할 모델로

삼거나 현재를 위하여 이용해야 할 물건을 쌓아 놓은 창고로 생각할 때에만 나타나기 때문이다. 이럴 경우 현재 속에 들어 있는 과거는 계속 위력을 발휘하여, 현재와 미래를 물리치고 계속해서 앞으로 나아간다. 이때 우리의 삶은 과거에 대한 반추로 가득 차게 된다.

[40] 원시인들이 집안에서 생활하는 것을 보면 하는 일 없이 빈둥거리는 무기력한 순간들을 자주 목격할 수 있다. 그러나 집 밖에서 생활하는 원시인들은 대부분 생생하게 살아 움직이며, 주위 사물을 예리하게 관찰하며, 삶의 활기가 차고 넘친다. 그들이 사물을 관찰하는 것은 단순히 구경꾼처럼 쳐다보는 것이 아니라, 장차 어떻게 행동해야 할지를 예상하고 다음에 해야 할 행동을 준비하는 것이다. 그들이 주변에서 일어나는 일을 보고 들을 때는, 마치 사냥감을 살금살금 뒤쫓아 가거나 적을 경계하는 동물들처럼, 온갖 신체적 감각과 모든 신경을 총동원하여 사방에 주의를 기울인다. 그들의 감각기관은 우리의 경우처럼 먼 훗날에 일어날지도 모르는 일들을 대비하여 필요한 자료를 모으는 정보수집기관과 같은 것이 아니라, 적이 나타났을 때 즉각적으로 사고하고 판단하며 대처하는 파수꾼 또는 판단에 따라 신속하게 대응하는 전초기지와 같은 것이다. 그러한 동작 속에는 과거, 현재, 미래가 뗄 수 없이 연결되어 있으며, 나아가 감각, 정서, 판단(사고), 행위가 긴밀하게 통합되어 있다.

[41] 예술이나 미적 인식은 바로 이러한 경험에서 가장 잘 나타난다.11) 그러나 사람들은 예술이나 미적 인식의 원천을 경험 속에서 찾는 것은 예술이나 미적 인식의 가치와 품위를 떨어뜨리는 것이라고 자주 생각한다. 그런데 이러한 생각은 경험에 대한 잘못된 이해에서 생

11) [역주] 여기서 '인식'은 perception의 번역이다. perception은 인식 이외에도 '지각'으로 번역된다. 이 단어의 번역과 관련된 철학적 의미에 대해서는 제3장 [36] 문단의 역주를 참고할 것.

긴 것일 뿐이다. 경험은 원래 활기 있으며, 진정한 경험일수록 그만큼 더 생기가 넘치고 역동적이다. 경험은 개인적 감정이나 감각 안에 갇혀 있는 것을 뜻하는 것이 아니다. 기본적으로 경험은 환경과의 상호작용, 즉 세계와의 능동적이고 활발한 교섭을 의미한다. 최상의 상태에서 경험은 자아와 사물과 사건으로 구성된 세계가 완전히 상호 침투되어 하나가 된 경지를 말하는 것이다. 그러므로 경험은 개인의 일시적 변덕에 의해 좌우되는 것도 아니며, 질서나 체계 없이 이것저것 기분 내키는 대로 행하는 것도 아니며, 아무런 발전 없이 정지되고 정체된 행동을 말하는 것도 아니다. 경험은 일정한 리듬을 가지고 변화하는 것이며, 변화하는 리듬 속에서 발전하는 것이다. 그리고 경험은 이러한 주기적 변화와 발전을 통해서 안정과 균형상태를 유지해가는 것이다. 궁극적으로 경험은 살아 있는 생명체가 사물의 세계에 대해 노력하고 성취한 결과로 이룩한 상태를 의미한다. 그러므로 경험은 예술의 근원이요 예술의 싹이다. 따라서 아무리 시시한 경험이라 하더라도 기쁨과 환희에 찬 인식이나 절망과 애통이 가득한 인식이 그 안에 포함되어 있다. 이것이 바로 미적 경험이다.

생명체의 삶과 천상의 것*

일상적 삶과 예술의 연속성 1)

[1] 앞 장에서 논의했듯이 예술처럼 고차원적이고 관념적인 경험의 근원을 아주 기본적인 생명현상에서 찾을 수 있다는 주장을 하면 사람들은 대체로 그것은 예술적 경험의 소중한 가치를 부정하는 것이며, 예술적 경험의 성격을 왜곡하는 것이라고 반박할 가능성이 있다. 사람들이 그렇게 생각하는 이유는 도대체 무엇 때문인가? 그리고 순수한 예술

* [역주] 이 장의 원래 제목은 "생명체와 천상의 것"(The Live Creature and "Etherial Things")이다. 그런데 이하의 설명에서 알 수 있는 것과 같이 이 장의 중요한 주장은 생명체의 삶과 천상의 것 사이에 긴밀한 관련, 즉 연속성이 있다는 것이다. 따라서 이 장의 제목을 '생명체의 삶과 천상의 것: 일상적 삶과 예술의 연속성'이라고 정하였다.

1) 태양, 달, 지구, 그리고 그 속에 있는 것들은 창조주가 만든 것이다. 예술은 이러한 것을 재료로 해서 이보다 더 위대한 것, 즉 창조주가 만든 것보다 더 위대한 '천상의 것'을 만드는 것이다. - 키츠(John Keats)

[역주] 듀이가 인용한 이 구절에 대한 보다 자세한 설명과 이 장에서 이 구절이 차지하는 의미는 이 장 [23] 문단 이하에서 다루어진다. 보통 예술이라 하면 일상적 삶과는 차원이 다른 높은 곳에 있는 것으로 생각하는 경향이 있다. 이런 점에서 예술은 '천상의 것'으로 생각하며, 나아가 천상의 것은 정신적인 것으로 보는 경향이 있다. 그런데 여기서 말하는 '천상의 것'은 일상적 삶의 경험과는 차원이 다른 정신적인 것을 의미하지 않는다.

작품을 함께 생활하는 공동체의 삶과 연결 짓는 것을 보고 사람들이 심한 거부감을 느끼는 것을 자주 볼 수 있다. 사람들이 그렇게 강한 거부감을 갖는 이유는 도대체 무엇 때문인가? 또한 사람들은 일상적 삶을 그저 먹고사는 것과 같이 단순한 욕망을 충족시키는 것으로 생각하거나 기껏해야 감각적인 것과 관련된 것으로만 보는 경향이 있다. 사람들이 일상적 삶을 가치나 수준에서 낮은 것으로 폄하하는 이유는 도대체 무엇 때문인가? 이러한 문제를 어느 정도 완벽하게 대답하려면 신체를 경멸하고, 감각을 불신하며, 육체와 정신을 서로 대립되는 것으로 보는 것을 당연한 것으로 생각하게 만든 역사적 발전과정을 설명해야 한다. 이 일을 제대로 하려면 방대한 분량의 철학사를 써야 할 것이다.

　[2] 여기서는 지금 우리가 다루는 문제와 깊은 관련이 있는 한 가지 중요한 사실만을 살펴볼 것이다. 인간의 삶은 교육, 종교, 법, 관습과 습관, 사회조직과 같이 일정한 질서와 체계를 유지할 수 있도록 사회적으로 제도화되어 있다. 이런 점에서 인간은 제도 속에서 살아가며, 인간 삶은 제도화되어 있다. 그런데 외형적으로 보기에는 제도화되어 있고 체계화되어 있는 것처럼 보이는 인간의 삶도 사실은 무질서와 혼란으로 이루어져 있다. 이런 무질서와 혼란을 극복하고 주어진 사태를 이해하기 쉽도록 하기 위하여 사람들은 정도에 따라 몇 개로 분류하여

예술은 흔히 자연의 모방이라고 한다. 모방에 의해 만들어진 것은 원판보다 못한 것이 보통이다. 그런데 예를 들어 〈다윗상〉이 이 세상에 실제로 존재하는 어떤 남자보다도 육체의 아름다움을 가장 잘 표현했다고 하자. 실제로 존재하는 남자들은 신의 창조물이다. 여기에 대해 〈다윗상〉은 예술가가 창조한 것이다. 신은 지상에 있는 인간과 자연을 창조했다면 예술가는 '천상의 것'을 창조하는 자라고 볼 수 있다. 여기서 예술가가 창조한 〈다윗상〉은 신의 창조물인 인간들보다 훨씬 더 아름다운, 진실로 '천상의 것'이라고 할 수 있다. 그리고 '천상의 것'은 예술가가 창조한 것이기는 하지만 일상적 삶에서 예술가의 경험을 통하여 탄생한 것이다. 이런 점에서 보면 천상의 것이라는 예술작품은 일상적 삶과 연속적인 관계에 있다.

파악하고 각각에 대해 명칭을 부여한다. 그러고 나서 그러한 분류가 우리의 삶을 이해하는 데 유용하다고 판단되면 사람들은 그러한 분류를 타당한 것으로 받아들이게 된다. 이런 식으로 어떤 분류가 타당한 것으로 받아들여지게 되면, 사람들은 시간이 지나면서 그 분류를 의심할 여지없는 확실한 진리라고 생각하고, 질서나 법칙과 같은 것으로 인정한다.[2] 나아가 분류된 것들을 다시 일정한 기준에 따라 높은 것과 낮은 것, 가치 있는 것과 가치 없는 것, 정신적인 것과 물질적인 것, 신성한 것과 저속한 것과 같이 등급과 가치를 매기게 된다. 이러한 과정을 거치면서 인간 삶을 구성하는 다양한 영역들은 서로 분리된 것으로 보게 된다. 실제 삶의 사태에서 종교, 교육, 도덕, 정치, 경제와 같은 분야는 서로 견제와 균형의 관계를 맺으면서 긴밀하게 연결되어 있다. 그럼에도 불구하고 사람들은 각각의 영역들이 다른 영역과는 분리되어 있으며, 그 영역만의 독특하고 고유한 성격을 지닌다고 생각한다. 이것은 예술에서도 마찬가지이다. 사람들은 예술 역시 다른 영역들과는 분리된 고유하고 독특한 영역이 있으며, 있어야 한다고 생각한다. 인간이 하는 활동이나 관심사가 서로 분리되어 있다는 생각은 보다 근본적으로 인간활동의 양태들이 서로 분리되어 있다는 생각을 낳게 된다. 즉, 이론과 실천의 분리, 행동과 상상의 분리, 목적과 수단의

2) [역주] 예를 들어, 무지개는 실제로는 색의 연속적인 스펙트럼이다. 그러나 사람들은 보통 무지개를 일곱 가지 색으로 구분한다. 무지개를 일곱 가지 색으로 구분하고 나면, 결국에는 많은 사람들은 무지개가 빨강, 주황, 노랑, 초록, 파랑, 남색, 보라의 7개의 색으로 이루어져 있다고 생각한다. 나아가 사람들은 무지개를 마치 서로 구분되며 전혀 다른 일곱 가지 색을 나란히 붙여 놓은 것이라고 생각한다. 이와 유사하게 우리는 일정한 질서를 부여하고 적절히 이해하기 위하여 삶의 경험을 구성하는 것들을 일정한 방식으로 구별하고 구분할 수밖에 없다. 문제는 그런 분류를 '실재'라고 추켜세우거나 '절대적 진리'로 착각하는 것이다.

분리, 사고와 행동 그리고 사고와 감정의 분리와 같이, 사람들은 인간 삶을 구성하는 근본적 활동의 양태가 서로 구분되며 분리된 것으로 믿게 되었다. 따라서 이러한 활동의 양태들이 각각 독자적 성격을 지니며, 그러한 양태들이 작용하는 고유한 활동영역을 갖는 것으로 간주한다. 이러한 생각을 하는 사람이 경험에 대해서 쓰게 되면 여러 가지 양태로 분해되고, 독자적 영역으로 나뉜 '경험의 해부학'을 쓰게 된다. 그리고 사람들은 이렇게 분리된 양태와 구획된 영역으로 나뉜 인간경험은 인간에게 내재하는 본성을 반영하며, 따라서 인간본성과 일치하는 것이라고 가정한다.

[3] 현재의 정치적, 경제적 조건 속에서 이루어지는 삶의 현실을 들여다보면 우리가 하는 경험의 대부분이 경험에 대한 위의 설명과 너무나 잘 들어맞는 것처럼 보인다. 그리 흔한 것은 아니지만 대부분의 사람들은 삶의 경험 속에 내재된 의미를 절실하게 느낄 때 나타나는 정서로 가득 찬 '풍부한 감각'을 경험해 본 적이 있을 것이다. 그러나 대부분의 경우 사람들의 감각작용은 이런 '풍부한 감각'을 경험하지 못하고 만다. 어떤 자극이 주어지기는 하지만, 우리는 그러한 자극 안에 있거나 배후에 있는 현실을 지각하지 못하는 경우가 많다. 이때 우리에게 주어진 자극은 반복해서 주어지는 기계적 자극이나 단지 우리의 신경에 약간의 자극을 주고 지나가는 단순한 자극으로 감각한다. 이때 인간경험은 서로 다른 감각기관에 의해 주어지는 자료들을 결합하고 종합하여 하나의 통일된 전체를 만들어 내지 못한다. 보기는 하지만 느끼지는 못하는 경우가 많으며, 듣기는 하지만 직접적으로 보지 않은 것, 즉 간접적으로 보고된 것만을 듣는 경우가 대부분이며, 사물을 만지기는 하지만 피부 접촉을 넘어서는 감각작용과 결합되지 못하기 때문에 여전히 피상적 접촉에 지나지 않는 경우가 대부분이다. 풍부한 감각적 경험을 하지 못할 때 우리는 감각을 사용하여 열정을 불러일으

킬 수는 있지만, 지적 통찰을 얻기 위하여 감각을 사용하지는 못한다. 그것은 감각작용 속에 지적 관심이 들어 있지 않기 때문이 아니라, 우리가 감각작용을 표면적 흥분에만 머무르도록 만드는 삶의 조건에 놓여 있으며 그러한 삶의 조건에 굴복하고 말기 때문이다. 이런 조건하에서 사회적으로 훌륭하다고 인정받는 사람은 신체는 사용하지 않고 정신만을 사용하는 사람이며, 신체와 노동력을 사용해야 하는 일이 있을 때는 다른 사람으로 하여금 대신하도록 하는 사람이다.

[4] 이런 상황에서 감각과 육체는 좋지 못한 것으로 낙인찍히게 된다. 감각과 육체의 중요성이나 감각과 인간 삶의 긴밀한 관련에 관한 한 도덕이론가들이 심리학자나 철학자들보다도 더 잘 이해하고 있었다. 어쨌든 심리학자와 철학자들은 지식의 문제에만 지나치게 관심을 가진 나머지 '감각'을 순전히 지식과 관련된 것으로만 다루었다. 여기에 반하여 도덕이론가들은 감각이 충동, 욕망, 정서와 관련이 있다고 생각한다. 그러므로 도덕이론가들에 의하면 눈의 욕망, 즉 눈으로 보는 것에서부터 생기는 인간의 욕망이 정신을 육체 또는 육체적 욕망에 굴복시키는 데 중요한 역할을 한다. 예를 들면, 아름다운 여인을 눈으로 보는 감각적인 것(sensuous)이 육체에 대한 욕망인 관능적인 것(sensual)을 낳고, 관능적인 것은 외설적인 것을 불러일으킨다. 물론 이러한 도덕이론가들의 감각에 대한 생각은 환경과의 관련 속에서 감각이 갖는 다양한 작용과 가능성 중에서 부정적 측면만을 지나치게 강조한다는 점에서는 문제가 있다. 그러나 적어도 도덕이론가들은 눈과 같은 감각기관이 인간을 둘러싸는 사물들을 감각할 때 단지 지적 정보만을 받아들이는 불완전한 망원경이 아니라는 것을 잘 안다는 점에서 심리학자나 철학자보다 감각의 성격을 제대로 파악하고 있다고 할 수 있다.

[5] 감각기관을 사용하는 감각적 경험에는 다양한 요소가 들어 있다. 감각기관에서 받아들이는 '감각'(sense)에는 대상이 있음을 아는

것(the sensory), 즉각적으로 눈에 띄는 대상의 특징적 모습에 주의를 기울이는 것(the sensational), 대상에서 주어지는 것들에 반응하고 받아들이는 것(the sensitive), 대상에서 주어지는 지적 요소를 파악하며 받아들이는 것(the sensible), 대상에 대한 느낌인 감정과 정서적인 것을 포착하는 것(the sentimental), 그리고 대상에 대해 미적이나 도덕적으로 좋거나 나쁜 것으로 받아들이는 것(the sensuous)이 들어 있다. 아주 단순한 육체적이고 감정적인 충격에서부터 직접경험 속에 존재하는 사물이나 사건의 의미에 해당하는 감(感, sense)에 이르기까지 매우 다양한 것들이 복합적으로 들어 있는 것이다.[3] '감각'에 포함된 것들은 감각기관을 가진 생명체가 사물과 사건을 대할 때 실제로 갖게 되는 경험의 내용들이다. 그것들은 실제로 일어나는 경험의 한 측면일 수도 있고 경험의 한 단계일 수도 있다. 그런데 감각은 사물이나 사건을 직접 경험할 때 주어지는 의미인데, 직접경험에서 아주 분명하게 드러날 수 있을 정도로 경험 속에 내재하며 구현되어 있는 것이다. 그러므로 감각은 감각기관을 가진 생명체가 세계와 관계를 맺고 세계의 진행과정에 참여하는 결과로 생긴 것이다. 이런 점에서 감각기관은 생명체와 세계가 관계를 맺고 참여하는 통로가 된다. 감각기관을 통하여 세계와 접촉할 때 생명체는 직접 경험을 하면서 갖게

3) [역주] 여기서 감(感)은 sense의 번역이다. 이 감은 우리가 흔히 '감 잡다'고 말할 때의 감이며, 영어로는 make sense에 나오는 sense와 같은 것이다. 감은 우리의 감각기관이 분명히 포착하는 것이기는 하지만 지적인 것이나 논리적인 것은 아니다. 그러나 지적인 것이나 논리적인 것 이상으로 사물의 모습이나 실상을 더 깊이 꿰뚫어 보기도 하며, 미세한 감정적 측면을 잡아내기도 하며, 잘 드러나지 않는 의미를 포착하기도 한다. 결국 직접경험은 여기서 열거한 다양한 감각적 요소들과 이 모든 것을 통합하는 생생한 감을 지각하는 것이다. 한편 감을 경험하는 것 또는 감을 포착하는 것이 감각이다. 이 감각도 sense의 번역이다. 그리고 이러한 감을 포착하는 작용이 감각작용이며, 영어로는 'sensation'이다.

되는 질적 특성, 즉 '질성'을 경험한다. 이 질성을 포착하는 질성적 경험을 통하여 생명체는 비로소 세상의 경이로움과 장엄함이 존재하는 것을 가능하게 하며, 이 세상의 경이로움과 장엄함을 스스로 체험하고, 세상의 경이로움과 장엄함을 밖으로 드러내게 된다. 감각작용을 통해서 받아들인 감각적 내용들은 행동과 긴밀한 관련을 갖는다. 인간은 감각작용을 일으키는 신체기관인 감각기관이 스스로 작용하며 대상을 감각하는 거의 본능적 경향성, 즉 타고난 '의지'를 가진다. 이 '의지'가 생명체로 하여금 일정한 방향을 가지고 세계와 계속해서 접촉하는 것을 가능하게 한다. 또한 감각작용은 지적인 것과 긴밀한 관련을 맺는다. 왜냐하면 감각기관을 통한 참여가 단순한 감각으로 그치지 않고 삶에 유익한 것이 되려면 마음의 작용이 있어야 하기 때문이다. 감각된 것에 마음이 작용하면 세계와의 교섭에서 의미와 가치가 발견되며, 세계와의 교섭이 의미와 가치를 지니게 된다. 그리고 이때 세계와 교섭한 결과는 앞으로 생명체와 환경의 교섭에 더욱더 유용하며 적절하게 사용된다.

[6] 생명체와 환경과의 상호작용이 제대로 이루어지게 되면 상호작용은 단순히 신체와 물체가 만나는 것을 넘어서서 서로가 서로에게 참여하고 소통하는 것이 된다. 경험은 그러한 상호작용의 결과이며, 상호작용이 제대로 이루어졌다는 증거이고, 잘 이루어진 상호작용의 보상이다. 신체의 운동조직과 운동조직에 연결된 감각기관이 세계와 상호작용하고 세계 속에 참여하며, 세계와 소통하는 유일한 수단이다. 그러므로 육체와 감각작용을 제외하면 제대로 된 경험이란 있을 수 없다. 이론적인 면에서든 실천적인 면에서든 감각기관을 가치가 낮은 것으로 비하하거나 경멸하는 것은 그 자체가 그 사람의 경험의 범위가 협소하고 질이 낮다는 것을 반증하는 것이다. 즉, 감각기관의 가치를 비하하는 것은 그 사람이 실제로 하는 경험이 협소하고 질이 낮다는 것을

의미하며, 나아가 그 사람의 '경험'을 협소하고 질이 나쁘게 만드는 중요한 원인이 된다. 마음과 몸, 정신과 물질, 영혼과 육체를 서로 대립되는 것으로 보는 것은 근본적으로 삶의 경험을 불신하는 데서부터 출발한다. 이원론적 생각을 한다는 것 자체가 경험의 의미를 일방적으로 그것도 아주 편협한 방식으로 파악한다는 증거이다. 이원론적 관점에서는 신체기관이 하는 일이나 인간이 갖는 기본적 욕구나 충동을 나쁜 것으로 그리고 동물적인 것으로 비하한다. 그러나 인간이 갖는 신체기관, 그리고 기본적 욕구나 충동이 인간의 조상인 동물과 연속성이 있을 뿐 인간이 동물은 아니라는 점을 올바로 이해하기만 한다면, 인간이 하는 경험을 동물적인 것으로만 생각할 아무런 이유가 없다. 오히려 인간 경험의 동물적 요소를 잘 이해하면 오로지 인간에게만 있는 독특한 경험, 즉 예술, 학문, 종교 등 이른바 상부구조를 확립하는 데 필수불가결한 경험의 기본구조를 제대로 이해하는 것이 가능할 것이다. 인간의 특성 중 하나는 어떤 감각작용들은 동물보다도 훨씬 더 깊은 수준에까지 이를 수 있다는 것이다. 인간이 가지고 있는 감각작용들 중에서 특히 고등동물들의 삶에서 잘 나타나는 뇌와 눈과 귀의 통합, 감각과 충동의 통합은 다른 어떤 동물과도 비교할 수 없을 정도로 높은 수준에까지 이르며, 서로 의사소통하며 자신이 표현하고 싶은 바를 전달할 수 있는 의미를 낳는 데까지 나아간다.

[7] 인간은 세밀하고 복잡한 구분을 하는 능력에서도 다른 동물에게서는 결코 찾아볼 수 없는 뛰어난 능력을 가지고 있다. 바로 이런 점 때문에 인간은 주위에 있는 것들에 대하여 매우 다양하면서도 세밀한 구분을 하고, 다시 전체적 관점에서 구분된 것들을 서로 관계 맺는 일을 한다. 주위에 놓여 있는 것들을 서로 구분하고 관련을 맺는 것 자체가 인간의 감각작용과 관련된 매우 독특하고 중요한 능력이지만 이보다 더 중요한 점들이 아직도 많이 있다. 세밀하고 복잡한 구분을 하

고 구분된 것을 서로 관련 맺는 인간의 감각작용은 저항과 긴장을 느끼고 이를 극복하기 위한 실험과 발명을 할 수 있는 기회를 엄청나게 확대시켜 준다. 이런 기회를 통하여 인간은 지금까지와는 전혀 새로운 행동을 할 수 있게 되고, 폭과 깊이에서 훨씬 더 넓고 깊은 지적 이해를 얻게 되며, 감정을 보다 절실하게 느낄 수 있는 능력을 갖추게 된다. 생명체의 복잡성이 증가하면 환경과의 상호작용에서 생기는 갈등을 극복하고 조화로운 상태에 이르는 방법이 다양해지며, 거기에 이르는 시간이 더 오래 걸리게 된다. 갈등을 극복하고 조화로운 상태에 이르는 변화의 과정에는 갈등에서 조화에 이르는 수도 없이 많은 작은 단위의 변화들이 포함되어 있다. 이런 특성 때문에 인간의 삶은 다른 동물들과는 비교도 할 수 없을 정도로 복잡한 성격을 띠게 된다. 이런 복잡성은 다름 아니라 인간의 삶은 동물에 비해 범위나 질에서 엄청나게 넓으며 풍요롭다는 것을 의미한다.

[8] 이러한 경험의 능력을 가진 생명체의 입장에서 보면 생명체가 살아가는 장소는 생명체가 이리저리 돌아다닐 수 있는 단순한 공간 그 이상을 의미한다. 장소는 생명체의 삶을 영위하는 모든 것이 들어 있는 곳으로 삶에 위협을 주는 요소와 삶의 욕망을 충족시켜 주는 요소가 곳곳에 자리 잡고 있는 것이다. 장소는 인간이 환경에서 무엇인가를 겪고, 욕망 충족을 위하여 무엇인가를 행하는 곳, 즉 삶이 영위되는 범위 전체를 말하는 것이다. 시간 또한 일부 철학자들이 주장하는 것처럼 끝없는 흐름도 아니며, 순간의 연속도 아니다. 산다는 것은 충족시키려고 하는 욕망이 밀물처럼 밀려왔다가 썰물처럼 빠져나가기도 하며, 욕망 충족의 어려움과 불확실성이 실제로 존재하고, 욕망 충족에 한 걸음 더 접근하기도 하고 멀어지기도 하는 주기적 변화의 과정으로 이루어져 있다. 시간은 바로 이러한 주기적 변화를 조절하여 어느 정도 조화로운 완결과 성취에 이르게 하는 매개체이다.

즉, 시간은 성장과 성숙이 일어나는 과정을 단계와 순서로 구분한 것이다. 제임스가 말한 것처럼 "'겨울'에 스케이트 타는 것을 배우기 시작했다면 '여름'에는 스케이트를 능숙하게 탈 수 있어야 한다". 시간이란 계속해서 변화가 일어나는 삶에 대해 일정한 질서를 부여하는 것이며, 이때 시간이 흘렀다는 것은 생명체가 성장했다는 것을 의미한다. 성장의 관점에서 보면 완전한 멈춤이나 휴식은 존재하지 않는다. 활동을 멈추고 쉬는 기간이나 새로운 발달을 시작하기 이전의 완성된 상태에서도 다양한 변화가 일어나며, 그 순간에도 성장이 일어난다. 마치 토양이 겉으로 보기에는 봄에 꽃이 필 때까지 쉬는 것처럼 보이지만 사실은 꽃을 피우기 위해 무엇인가를 계속하는 것처럼, 변화를 일으키기 위하여 아무것도 하지 않는 것처럼 보이는 휴식상태에서도 마음은 무엇인가를 하고 있으며, 새로운 꽃을 피울 양분을 축적하는 것이다.

[9] 깜깜한 밤하늘에 갑자기 번개가 번쩍일 때 우리는 순간적으로 주위에 있는 사물들을 보게 된다. 얼핏 보기에 순간적인 것처럼 보이는 사물에 대한 지각도 사실은 단순히 한순간에 이루어지는 것이 아니다. 그러한 사물에 대한 지각도 오랜 기간 동안에 걸친 점진적 성숙의 과정을 통해서 이루어진 것이며, 그러한 성숙의 과정이 정점에 이른 것일 뿐이다. 그것은 일정한 시간과 순서에 따라 계속적으로 진행되어 온 경험이 돌연히 그리고 순간적으로 절정의 순간을 맞이한 것일 뿐이다. 예를 들면, 햄릿의 연극을 볼 때 연극에 나오는 "휴식은 침묵"이라는 대사를 앞뒤 맥락 없이 읽는다면 아무런 의미도 없는 말이 되고 말 것이다. 이와 같이 번개를 지각하는 것과 같은 경험의 순간을 고립시켜 그 자체만을 지각하는 것으로 생각한다면 경험에 의한 인간의 지각은 아무런 의미 없는 것이 되고 말 것이다. 그러나 일정한 시간 동안 주제를 발전시켜 온 전체적 상황을 염두에 둘 때 연극의 결

론으로 내뱉는 "휴식은 침묵"이라는 한마디 말은 한없이 많은 의미를 함축하고 드러내 준다. 여행지에서 멋있는 경치를 순간적으로 맞닥뜨리는 것 — 예컨대 긴 자동차 여행 끝에 그랜드캐니언의 장관이 갑자기 눈앞에 나타나는 순간 — 도 바로 이와 같은 것일 것이다. 이때 여행자는 경치에 대한 한없는 황홀감과 경외와 찬탄 같은 미적 인식과 미적 경험의 순간을 갖게 된다. 순수예술작품 속에 존재하는 이른바 예술의 형식은 성장하는 삶의 경험에 이미 들어 있는, 장소와 시간 속에 이미 있는 구성요소를 조직하고 명백히 표현하는 기법일 뿐이다. 즉, 순수예술도 바로 삶의 경험에 들어 있는 어떤 것을 표현한 것일 뿐이다.

[10-1] 아무리 짧은 시간과 아무리 좁은 장소라 할지라도 시간과 장소는 오랫동안 누적된 에너지를 가진다. 몇십 년 전 어린 시절에 보았던 장소를 다시 보면 잊혔던 기억들이 한꺼번에 되살아나며, 고향에서는 그저 얼굴을 아는 정도였던 사람을 타향이나 외국에서 만나게 되면 이루 말할 수 없을 만큼 반가운 법이다. 우리가 이전에 보았던 것을 새로운 느낌 없이 그냥 다시 인식하거나 어떤 것을 처음 보면서 이렇다 할 느낌 없이 그냥 보는 경우가 있다. 그런데 이런 단순한 인식이 일어나는 경우는 지금 인식하는 사람이나 대상 이외의 다른 무엇인가에 정신을 쏟을 때이다. 정신을 몰두하고 하던 일을 잠시 중단하거나, 그 일에 필요한 수단을 찾기 위하여 주변을 살피게 될 때는 지금까지 대충 인식하던 것을 관심을 가지고 인식한다. 그런데 단순한 인식이 일어나는 경우 인식은 주어진 것을 그대로 보거나, 특히 과거에 보았던 것의 경우에는 과거의 것을 그대로 본다고 생각하는 경향이 있다. 그러나 엄밀한 의미에서 보는 것, 즉 지각하는 것은 있는 그대로 보거나 과거에 보았던 것을 그대로 인식하는 것, 즉 '재인'하는 것 이상의 것이다.

[10-2] 무엇을 본다는 것은 과거에 보았던 것을 다시 보는 경우라 하더라도 과거의 것과 동일한 것으로 보는 것이 아니다. 과거의 것을 보는 지금의 상황은 과거의 것을 보는 데 어떤 식으로든지 영향을 미치며, 과거의 것을 보되 현재 경험의 의미와 현재 경험 속에 있는 대상의 의미를 확대시켜 주고 풍부하게 하는 방식으로 보게 된다. 시간은 물리적으로 보면 고립된 순간이 각각 흘러가는 것에 지나지 않는 것으로 생각될 수 있지만, 경험과 관련해서 말한다면 시간의 변화는 경험대상의 변화를 가져온다. 그러나 그 변화는 아무런 체계 없이 아무렇게나 일어나는 것이 아니라, 인간 삶과의 관계 속에서 경험에 일정한 질서와 체계를 부여하는 역할을 한다. 그러므로 시간이 흐르면서 어떤 사람이나 사물이 변화하더라도 어느 정도 동일한 모습이나 특징을 유지한다. 우리가 과거에 보았던 사람이나 사물을 다시 볼 때 이를 알아볼 수 있는 것은 시간이 흐르면서 변화하기는 하지만 어느 정도 동일한 모습과 성격을 유지하기 때문이다. 그렇지 않다면 어느 순간에 보는 사람이나 사물의 모습은 단지 그 순간에만 존재했다가 사라져 버리게 될 것이다. 그럴 경우 그 모습은 경험 속에 끼워 넣어진 무의미한 한 점에 지나지 않는다. 삶의 어떤 순간이 전체 삶과 긴밀한 관련을 맺지 못하는 경우는 얼마든지 있을 수 있다. 전체 삶과 연속적 관계를 맺지 않는 분리된 순간을 이런 상황, 무슨 사건, 또는 어떤 사물이라고 명명할 수 있을 것이다. 이러한 상황이나 사물이 앞뒤에 일어나는 상황, 사건, 사물과 아무런 관계없이 계속 나열된다면, 삶의 경험은 고립되고 서로 단절되어 버리며, 의미 있는 목표를 향하여 나아가지 못한다. 즉, 서로 다른 명칭이 부여될 수 있는 상황이나 사건이 계속해서 나열된다는 것은 삶의 과정이 계속 단절되고 고립된다는 것을 뜻하며, 의미 있는 삶을 살지 못한다는 것을 뜻한다. 일정한 기간 동안 이루어진 삶의 경험이 하나의 단위로 묶일 수 있을 정도로 일

정한 형식을 갖추고 있고, 형식을 알아볼 수 있을 정도로 계속성을 유지할 때 우리의 경험은 '○○경험'이라고 명명할 수 있는 '하나의 경험'이 된다. 어떤 경험이 하나의 경험으로 인정할 수 있을 정도의 계속성을 유지하는 것은 경험이 의미 있는 것이 되기 위해서는 반드시 있어야 하는, 의미 있는 경험의 본질에 해당하는 것이다.

[11-1] 바로 이런 점에서 삶의 과정에는 예술이 들어 있음을 알 수 있다. 새들은 둥지를 짓고, 비버는 댐을 만든다. 그런 일은 내부에서 느끼는 압력과 외부에 있는 재료가 만나서 이루어지며, 그런 일이 성취되었다는 것은 내부에서 느끼는 압력이 충족되고 외부에 있는 재료가 만족할 만한 상태로 변화한다는 것을 의미한다. 우리는 새들이 집을 짓고 비버가 댐을 만드는 것과 같은 일에 대해 '예술'이라는 말을 사용하기를 주저할 것이다. 왜냐하면 새가 집을 짓고 비버가 댐을 만드는 것이 일정한 의도를 갖고 하는 것인지, 아니면 그냥 본능적으로 하는 것인지 알 수 없기 때문이다. 그런데 곰곰이 생각해 보면 인간이 가진 의도나 목적도 처음에는 자연상태에 있는 에너지들 사이의 상호작용을 통해서 자연스럽게 이루어졌던 사물이나 사건을 보면서 우리 인간이 삶과 관련하여 심사숙고하면서 만들어 낸 것이다. 그렇지 않다면 인간의 의도나 목적은 순전히 공상적인 것에 지나지 않을 것이며, 의도나 목적과 관련하여 이루어지는 예술은 사상누각이나 공중누각에 지나지 않게 될 것이다. 자연에 대하여 인간이 기여한 것 중에서 가장 중요하고 독특한 것은 자연에 있는 사물이나 사건들 사이의 관계를 느낌을 통하여 의식할 수 있다는 점이다. 자연에 존재하는 것들은 일정한 인과관계를 이루고 있다. 그런데 인간은 자연에서 발견된 인과관계를 수단과 결과의 관계로 전환시킨다. 엄밀히 말하면 인과관계를 의식하는 것은 수단과 결과의 관계로 전환하는 출발점이 된다. 단순한 충격이 주어지고 충격을 느끼게 되면서 충격을 의식하고, 충격

을 의식하면서 전환이 시작된다. 충격을 의식하고 극복하려고 하면 현재 있는 사물들의 배치나 관계를 변화시켜야 한다. 충격을 흡수할 수 있는 부드러운 것들은 충격에 대처하기 위하여 사용하는 좋은 재료가 될 것이다.

[11-2] 여기서 주목할 점은 생명체에 대해 가해진 충격은 충격을 받는 생명체에게 모종의 의미를 제공한다는 사실이다. 충격에 대해 생명체가 보이는 신체적 반응은 그러한 의미를 표현하고 전달하는 중요한 수단이 된다. 이 경우 신체적 반응은 단순한 반사작용도 아니며, 아무런 의도도 없는 단순한 육체의 움직임도 아니다. 그러한 반응에는 생명체로서 인간에게 가장 근본적인 것이라고 할 수 있는 감각작용이 중요한 토대 역할을 한다. 충격에 대해 아픔을 느끼는 것과 같은 인과관계를 느낌을 통하여 의식하지 못한다면 충격을 막아야겠다는 생각이나 충격을 막기 위해 어떤 조치를 취해야겠다는 생각조차도 할 수 없을 것이다. 인류의 조상인 동물로부터 물려받은 감각기관이 없다면 생각하거나 의도를 품는 것 자체가 불가능했을 것이며, 그러한 생각이나 의도를 실현시킬 수 있는 대책을 강구하는 일은 더더욱 있을 수 없을 것이다. 원시시대에 인류의 예술은 자연이나 동물의 삶을 대상으로 하였으며, 주로 물질적 욕구를 충족시키기 위한 것과 관련이 있었다. 원시시대에는 자연상태에서 살아가는 동물이 삶의 중심이었을 것이며, 동물들이 욕망을 충족시키는 것과 같이 기본적 욕구나 욕망을 충족시키는 것이 인간 삶의 중요한 목표였을 것이다. 즉, 인간은 동물의 삶을 본으로 삼아 동물의 삶을 모방하였을 것이다. 그것은 원시시대의 인간이 자연상태에 있는 원숭이의 삶을 보면서 모방했다는 생각을 하면 충분히 이해할 수 있을 것이다. (그런데 후에 신학적 생각을 가진 사람들은 이러한 생각을 정반대로 만들어 놓게 된다. 그리하여 자연과 자연상태에 있는 동물들이 아니라 신이 창조한 인간을 모든 것의 중심에 놓게 되며, 인간의 의

도와 목적에 맞게 자연의 구조와 성격을 규정한 것이다. 그리하여 인간이 하는 많은 행동이 원숭이의 행동과 유사하지만, 인간이 원숭이의 행동을 모방한 것이 아니라 원숭이가 인간의 행동을 모방했다고 생각한다.)

[12] 예술이 존재한다는 사실은 여기서 언급한 나의 생각이 옳다는 것을 보여주는 구체적 증거라고 할 수 있다. 4) 인간은 삶을 풍부히 하기 위하여, 그리고 그것도 두뇌, 감각기관, 근육기관과 같은 인간의 신체구조에 적합한 방식으로, 자연 속에 있는 물질과 에너지를 이용한다. 예술은 의식적으로 그러니까 인간 삶에 의미 있는 방식으로 생명

4) [역주] 고대 그리스 시대에는 순수예술과 응용예술의 구분이 불분명하였다. 희랍어의 테크네(τέχνη)나 고대 라틴어의 ars는 오늘날 용어의 의미와는 차이가 있다. 당시 ars는 목수, 대장장이, 외과의사와 같은 전문적 기술을 의미하는 뜻으로 주로 사용되었다. 오늘날 우리가 흔히 예술이라고 부르는 시를 일종의 기술로 보았다. 즉, 시인은 시를 짓는 기술을 구사하는 사람이다. 시를 짓는 시작의 기술은 원칙적으로 목수의 기술이나 외과의사의 기술과 같은 것이다. 이런 점에서 고대 그리스 시대 art(ars)는 "기예"라고 번역된다. 그러나 넓은 의미에서 보면 ars는 인간이 세상을 살아가면서 인간 삶을 풍부하게 하기 위하여 이미 있는 자연에 변화를 일으키고 무엇인가를 만들어 내는 것이라는 점에서는 예술과 동일하다. 하지만 오늘날은 기술과 예술을 전혀 별개의 것으로 구분하는 것이 일반적이다(기술과 예술의 개념적 구분에 대한 자세한 설명은 Colligwood, R. G. (1937), *Principles of Art*, Oxford University Press를 참고할 것).

그러나 넓은 의미에서 보면 기술이나 예술은 모두 인간이 자연에 대해 어떤 행위를 한 결과 이룩된 것이라는 점에서 공통점이 있다. 즉, 기술이나 예술은 인간이 세상 속에서 살아가면서 인간 삶을 풍요롭게 하기 위하여 주어진 자연을 새롭게 이해하고, 변화를 일으키며, 무엇인가를 만들어 내는 것이라는 점에서 동일한 것이다. 기술이나 예술을 구분할 때 당연시 여기는 육체와 정신, 경험과 사고, 정서와 이성 등은 전혀 별개의 것이라는 이원론적 가정에서 벗어나서 생각한다면 기술과 예술의 성격과 기술과 예술이 인간 삶에서 차지하는 의미와 제반 활동과의 관계에 대한 새로운 이해가 가능하다. 이 책의 중요한 주제 중의 하나가 바로 이러한 생각의 정당성을 보여주는 것이다.

체의 특징을 이루는 감각, 욕구, 충동, 그리고 행위들 사이에 조화와 통합을 이룰 수 있다는 것을 보여주는 구체적 증거이다. 의식이 개입하면 상황을 어떻게 다루고, 어떤 행위를 선택하며, 사물을 어떻게 배열하는 것이 보다 바람직한가 하는 문제에 대한 인간의 능력이 향상된다. 따라서 예술은 한없이 다양해지게 된다. 그러나 한편으로 의식의 개입으로 말미암아 시간이 흐르면서 예술은 의식적인 사고의 산물이라는 '생각'을 낳게 된다. 이것은 어떤 점에서 보면 인류 역사상 가장 위대한 지적 성취이기도 하다.

[13] 그리스 시대에는 다양한 예술들이 발달하였을 뿐만 아니라 당시의 예술은 굉장히 높은 완성도를 보여주었다. 이러한 예술의 발전은 그리스 사상가들로 하여금 예술에 대한 일반적 생각, 즉 예술이론을 형성하는 계기가 되었다. 그리고 한 걸음 더 나아가 소크라테스와 플라톤의 대화편에서 잘 볼 수 있듯이 정치의 예술(기술)이나 도덕의 예술(기술)과 같이 인간활동 그 자체를 체계화하고 조직화하는 예술(기술)을 생각해 내게 되었다. 디자인, 계획, 질서, 패턴, 목표라는 생각들은 그런 생각을 실현하는 데 사용되는 사물들로부터 그리고 사물과의 관계 속에서 추출되는 것이기는 하지만, 사물들보다는 차원이 높은 것으로 간주한다. 인간이 예술(기술)을 사용할 줄 아는 존재라는 생각은 인간과 자연을 긴밀하게 관련짓는 토대가 되기도 하지만 인간을 인간 이외의 자연과는 질적으로 다른 것으로 구분 짓는 중요한 근거가 된다. 그리하여 예술을 창조할 수 있는 능력은 인간만이 지닌 본질적 특성이라는 생각을 하나의 정설로 받아들이게 되었다. 이리하여 인간은 새로운 예술을 창조할 수 있는 무한한 가능성을 가지고 있다는 생각을 인류의 중요한 이상으로 확신하였다. 그런데 이러한 생각은 인간성이 지닌 동물적 성질에 대한 검토 없이, 심지어는 인간성 속에 동물적 성질이 있다는 것을 무시하고 이루어졌다. 그 결과 예술이 인간 삶에 얼

마나 근본적이며 커다란 영향력을 미치는지를 제대로 파악하지 못하였고, 따라서 예술이 지닌 엄청난 힘과 능력을 제대로 파악하지 못한 채 예술에 대한 생각을 형성하는 불행한 결과를 낳게 되었다. 그러면서 학문(과학) 그 자체가 다른 예술(기술)들을 널리 사용하는 데 도움을 주는 중심적 예술(기술)로서의 지위를 차지한다.

[14-1] 순수예술과 유용한 예술, 즉 예술과 기술을 구분하는 것은 오늘날 하나의 상식처럼 되어 있으며, 어떤 점에서 보면 필요한 것이기도 하다. 그런데 양자 사이의 구분은 예술작품 자체의 성격에서 나온 것이라기보다는 예술작품 자체와는 관계없는 외적 관련 속에서 나온 것이다. 오늘날 상식이 되다시피 한 양자 사이의 구분을 당연한 것으로 받아들이는 이러한 생각은 현재 주어진 사회적 조건들을 당연한 것으로 인정하는 데서 주된 원인을 찾을 수 있을 것이다. 상상컨대, 아프리카 원주민들이 신으로 받드는 조각상은 그 부족 사람들에게는 옷이나 창보다도 더 유용한 것이었을 뿐만 아니라, 그 밖의 다른 어떤 것보다도 더 유용한 것이었을 것이다. 그런데 20세기에는 원시부족의 신상들은 삶에 유용한 것이 아니라, 생기를 잃어가는 예술에 새로운 활기를 불어넣어 주는 순수예술로 간주된다. 사실은 원시부족의 신상과 같은 예술작품이라고 해서 모두가 순수예술로 간주될 수 있는 것은 아니다. 신상과 같은 예술작품을 만든 예술가가 작품을 만들 때 순수예술에 충실한 방식으로 생활하고 경험했을 경우에만 그런 작품들이 순수예술로 간주될 수 있다. 낚시꾼이 줄을 던지고 고기를 잡는 동안에 심미적 만족감을 경험했을 때는 잡은 고기를 먹을 때도 잡을 때 느꼈던 심미적 만족감을 그대로 유지할 수 있을 것이다. 이와 같이 순수하고 심미적인 예술과 그렇지 않은 예술을 구분하는 결정적 요인은 작품을 만들고, 작품을 지각하며, 작품을 감상하는 경험 속에 삶의 충만감과 완성감이 어느 정도 들어 있느냐 하는 것이다.

[14-2] 순수예술작품을 그릇, 카펫, 옷, 혹은 무기와 같은 실용적인 것으로 사용하느냐 사용하지 않느냐 하는 것은 순수예술의 내적 관점에서 보면 그다지 중요한 문제가 아니다. 오늘날 실생활에서 사용할 목적으로 만들어지는 물건들 중 많은 것들이, 아니 대부분이 불행하게도 진정한 의미에서 심미적인 것이 아니다. 그런데 그것은 작품 자체가 갖는 성격 때문은 아니다. 그것은 사람들이 물건을 만드는 행위가 삶 전체를 활기 있게 하며, 물건을 만드는 활동 자체나 만든 물건에서 즐거움을 얻을 수 있는 그러한 경험을 하지 못하도록 하는 사회적 상황에 놓여 있기 때문이다. 이러한 상황에서 사람들은 매일 사용하는 물건에서 진정한 의미의 심미적 성질을 느낄 수 없으며, 물건 또한 심미적 성격을 띨 수 없다. 따지고 보면 어떤 물건이 유용하느냐 유용하지 않느냐 하는 것은 물건 자체의 성격에 달려 있는 것이라고 할 수 없다. 제한된 목적을 위해서는 매우 유용한 물건이라고 할지라도, 궁극적으로 보면, 즉 삶 전체와 관련하여 삶을 확대시켜 주고 풍부하게 하는 데 직접 그리고 상당한 정도로 공헌하느냐 하는 관점에서 보면 유용하지 않을 수도 있다. 요약하여 말하면, 순수한 것과 유용한 것을 엄격하게 구분하고 대립된 것으로 보는 것은 산업이 발달하면서 생겨난 현상이다. 산업이 발달하면서 물건을 만드는 일은 자신이 직접 향유하기 위한 것이 아니라 필요한 재화를 얻기 위한 것이 되어 버렸고, 물건을 사용하는 것은 자신의 노동의 결과를 향유하는 것이 아니라 다른 사람의 노동의 결과를 가지고 유용한 목적을 위해 피상적으로 향유하는 것이 되고 말았다.

[15] 예술은 살아 있는 생명체가 환경 속에서 행하는 활동과 긴밀한 관계가 있다고 말하면 대부분의 사람들은 부정적 반응을 보이는 경향이 있다. 예술작품의 근원을 일상적 삶의 과정과 연결 짓는 것을 부정적으로 보는 것 그 자체가 실제로 사는 삶이 그다지 바람직하거나 행복하지 못하며, 심지어 비극적이라고 말하는 것이나 다름없다. 일상적

삶이 위축되거나, 활기가 없거나, 힘든 일로 찌들어 있거나, 실패투성이일 때 일상적 삶은 예술적 작품을 생산하고 향유하는 것과 아무런 관련이 없으며 심지어 그런 삶과는 정반대된다고 생각하는 것은 당연한 것으로 보인다. 이런 생각을 계속해서 따라가면 정신적인 것과 물질적인 것을 대립되는 것으로 보게 된다. 그런데 정신적인 것과 물질적인 것을 서로 대립되는 것으로 보는 경우에도 정신적인 것이 구체화되고 실현될 수 있으려면 모종의 조건이 갖추어져야만 한다. 그 조건이라는 것은 결국에는 물질적인 것이다. 자유로운 사고의 결과와 같은 정신적인 것이 실제 삶에서 실현될 수 있기 위해서는 그것을 실현하는 구체적 수단이 있어야 하며, 그 수단이 되는 것이 바로 물질이다. 그럼에도 불구하고 정신적인 것과 물질적인 것을 대립되는 것으로 보는 생각이 널리 받아들여진다면, 물질과 정신 모두 인간 삶에서 차지하는 풍성한 의미를 잃어버리게 될 것이다. 이때 물질은 정신적인 것을 실현하는 수단임에도 불구하고 정신적인 것을 억압하는 것으로 치부되며, 또한 그 결과 실현가능성이 불확실하며 실현할 수 있는 길을 잃어버린 정신적인 것은 비현실적이거나 공허한 것으로 전락한다. 오늘날 정신적인 것과 물질적인 것을 대립되는 것으로 보는 생각이 널리 퍼져 있다는 것은 물질적인 것을 억압의 도구로, 정신적인 것을 비현실적이고 관념적인 것으로 보는 세력이 널리 퍼져 있으며 힘을 발휘한다는 것을 반증한다.

[16] 예술은 정신적인 것과 물질적인 것이 서로 연속적이며 실제로 결합되어 있다는 것을 보여주는 가장 좋은 증거이며, 따라서 앞으로도 양자가 결합가능하다는 것을 보여주는 구체적 예시가 된다. 여기서는 이러한 생각을 뒷받침할 수 있는 근거를 살펴볼 것이다. 정신적인 것과 물질적인 것이 연속적이라는 주장이 정당하다는 것을 보여줄 수 있다면, 이번에는 양자가 서로 대립되며 이원적인 것이라고 주장하는 사람들이 자신들의 주장이 어떤 점에서 정당한지 밝혀야 할 것이다. 가끔

자연이 계모가 되고 집이 불편하고 불안한 곳이 되는 경우도 있기는 하지만, 인류에게 자연은 어머니이며 인간이 사는 집이다. 문명과 문화가 면면히 이어지고 발전한다는 사실은 인간의 희망과 목적이 자연 속에 뿌리와 기반을 두고 있다는 증거이다. 태아에서부터 성인이 되기까지 한 개인이 계속해서 성장하는 것이 환경과의 상호작용의 결과인 것과 마찬가지로, 문화가 성장하고 발전하는 것도 자연과의 상호작용의 결과이며 상호작용의 결과가 계속해서 누적된 결과이다. 문화는 인간들이 오로지 자기 자신의 힘으로만 빈 공간에 무엇인가를 발산한 결과로 이루어진 것이 아니라, 자연과의 상호작용의 결과로 이룩된 것이다. 예술작품을 보고 감동을 받고 반응을 보이는 것은 현재 삶의 경험과 면면히 이어져 오는 문화적 경험이 상호작용하기 때문이며, 양자가 서로 연결되어 있기 때문이다. 우리가 매일 사는 일상적 삶의 순간들이 대부분 행복한 완성이나 완결상태로 이루어져 있다면 예술작품과 일상적 삶의 과정은 연속적인 것으로 인식될 것이다.

[17] 심미적인 것5)이 자연 내에 있다는 것을 보여주는 좋은 방법은 그동안 수많은 사람들이 인용하기는 했지만, 허드슨6)이라는 정상급

5) [역주] 'esthetic'은 문맥에 따라서 '미적'으로 번역되기도 하고, '심미적'으로 번역되기도 한다. 결론을 먼저 말하면 양자 사이에 중요한 의미상의 차이는 없다. 그런데 우리나라의 경우 '미학'이라는 말을 사용하지만 '심미학'이라는 말은 사용하지 않는다. 이런 점에서 '미적'이라는 말은 미학이라는 말의 형용사형에 해당된다. 즉, '미적'이라는 말은 '미학적인' 성격이 강조되며, 따라서 객관적이고 일반적인 인식의 측면을 함의하고 있다. 그러므로 '미적 경험'은 다른 종류의 경험과는 구분되는 '심미적 경험' 일반을 가리키는 것이며, 그러한 경험을 객관적인 관점에서 논의한다는 것을 의미한다. 여기에 대하여 '심미적'이라는 말은 미적 경험을 통하여 개인이 갖는 감상이나 향유와 같은 주관적, 심리적, 정서적 상태를 강조하는 것이다. 미적 경험, 미적 인식, 미적 질성이라는 표현과 심미적 경험, 심미적 인식, 심미적 질성이라는 표현은 이러한 뉘앙스의 차이가 있다. 그런데 문맥에 따라서는 어느 쪽이라고 명확히 구분하기 어려운 경우도 있다.

의 예술가가 쓴 글을 직접 보여주는 것이다. "나는 파릇파릇 돋아나는 풀과 풀을 뜯는 목장의 양떼를 보지 못할 때면, 그리고 새의 울음소리와 시골 들녘에서 들려오는 자연의 소리를 듣지 못할 때면 과연 내가 제대로 살고 있는가 하는 상념에 잠기게 된다." 그는 계속해서 말하기를 "… 사람들이 이 세상과 인생은 그다지 즐겁고 재미있는 것이 아니며, 별로 사랑스러운 것도 아니라고 말하는 것을 들을 때면 과연 그 사람들이 제대로 살고 있는가, 그리고 과연 그 사람들이 그렇게 하찮은 것으로 생각하는 세상을, 도대체 세상에 있는 풀잎 하나라도 제대로 보면서 살고 있는가 하는 의문을 품곤 한다." 어린 시절 어느 날 밤 갑자기 맞닥뜨렸던 아카시아 나무를 보았을 때의 느낌을 이야기하면서, 허드슨은 종교인들이 황홀한 영적 교류라고 부르는 것과 유사한 경험인, 심미적인 것에 도취되는 신비한 경험에 대해 다음과 같이 서술했다. "조요한 달빛 속에 부끄러운 듯 하늘거리는 회백색의 잎들은 아카시아 나무들이 이 세상의 어떤 것들보다도 삶의 활기로 충만해 있음을 느끼게 하였으며, 나와 나의 존재를 더욱더 강렬하게 의식하게 했다. … 이것은 일종의 종교적 경험을 할 때의 느낌과 유사한 것이었다. 이것은 비록 보이지도 들리지도 않지만 초자연적 존재가 그곳에 있으며, 그와 대화를 나누고 있으며, 그 존재가 자신의 마음속에서 일어나는 모든 생각들을 성스럽게 만들고 있다고 절대적으로 확신하는 사람이 갖는 느낌과 유사한 것이다." 엄격한 사상가로 널리 알려진 에머슨[7]도 허드슨과 유사한 경험을 했던 것에 대해 언급했다. "하늘에는 잿빛

6) [역주] 허드슨(Hudson, William Henry: 1841~1922)은 영국의 작가이자 조류학자이다. 대표작으로는 《녹색의 장원》, 《아르헨티나의 조류학》이 있다.

7) [역주] 에머슨(Emerson, Ralph Waldo: 1803~1882)은 미국의 철학자이며, 시인이자 수필가이다. 그는 유명한 강연가이기도 했으며, 뉴잉글랜드의 초월주의를 주도한 대표적 인물이다. 주요 저술로는 《자연론》, 《수상록》, 《위인론》 등이 있다.

구름이 덮여 있는 석양 무렵에 눈 덮인 웅덩이가 여기저기 흩어져 있는 겨울 들길을 가로질러 집으로 돌아갈 때면 특별히 좋은 일이 있을 것이라는 기대가 없어도 하늘을 날아갈듯이 유쾌하고 신나는 기분에 흠뻑 젖어들곤 했다. 그때는 어떤 두려운 일이 있어도 기꺼이 극복할 수 있을 것 같은 느낌이 들었다."

[18] 나는 이처럼 복잡한 경험 — 아무런 강요가 없는 상태에서 자연스럽게 발현되는 심미적 반응과 같은 경험 — 이 도대체 어떻게 일어나는지를 설명할 수 있는지 모르겠다. 현재로서는 그런 경험은 살아 있는 생명체와 환경과의 원초적 만남 속에서 획득된 반응 경향에 의해 마음에 동요와 각성이 생긴 것이며, 그것은 직접적 경험사태에서 한 걸음 물러선 의식의 상태, 즉 지적 사고를 하는 의식의 상태에서는 결코 가질 수 없는 것이라는 식으로 적당히 얼버무릴 수밖에 없다. 하지만 이러한 경험들을 잘 검토하면, 우리는 예술과 자연 사이에 연속성이 있다는 것을 이해하는 데 중요한 시사를 얻을 수 있다. 직접적 감각경험은 경험대상에서 의미와 가치를 직접 받아들이는 능력을 가지고 있으며, 의미와 가치를 흡수하는 이 능력은 거의 한계가 없다고 할 정도로 엄청난 깊이와 넓이를 가지고 있다. 직접경험이 받아들이는 의미나 가치는 우리가 흔히 '정신적인 것' 또는 '영적인 것'이라고 부르는 바로 그런 것이다. 허드슨의 어린 시절 기억 속에는 만물에는 영혼이나 신성함이 깃들어 있다는 물활론적인 종교적 경험이 들어 있는데, 이것은 직접적 감각경험이 정신적인 것과 깊은 관련이 있다는 것을 드러내는 하나의 예에 지나지 않는다. 구체적 표현매체로 무엇을 사용하든지 간에 시적인 것은 언제나 물활론적 성격을 지니고 있다. 정신적인 것이 감각경험과 연속적인 것이라는 점은 물활론적 사고와 같은 유아기적 사고에만 국한된 것이 아니라, 고도로 발달된 지적 활동의 경우에도 해당된다. 물활론과는 여러 가지 면에서 반대되는 성격을 가지는

예술, 즉 건축을 예로 들어 생각해 보자. 건축의 경우를 보면 수학과 같이 예술과는 아무런 관련이 없는 고도의 지적 활동의 결과로 생긴 지식이 건축물이라는 감각적 형태 속에 직접 통합될 수 있다는 것을 알 수 있다. 감각경험에 의해서 사물의 표면에서 감지될 수 있는 것은 결코 물리적 의미의 사물의 껍데기가 아니다. 우리는 표면만 보고도 단단한 것인지 약한 것인지, 바위인지 화장지인지를 단번에 구별해 낼 수 있다. 즉, 촉감을 통해서 느꼈던 사물의 저항과 굳기가 완전히 시각 속에 통합되어 있다. 사물의 표면에서 보다 깊은 의미를 포착하는 일은 시각이나 촉각, 청각이나 시각과 같은 감각기관들 사이에서만, 그리고 감각적 성질들 사이에서만 통합되는 것으로 끝나지 않는다. 인류가 성취한 최고도의 지적 산물도 따지고 보면 감각작용을 통해서 획득한 감각내용을 핵심으로 한다.

[19] 오래전부터 '상징'이라는 말은 두 가지 전혀 다른 것을 가리키는 단어로 사용되었다. 하나는 수학에서 잘 볼 수 있듯이 추상적 사고를 표현하는 문자나 기호를 가리키는 것으로, 다른 하나는 국기나 십자가와 같이 중요한 사회적 가치나 유서 깊은 종교의 신조를 담고 있는 사물을 가리키는 것으로 사용되었다. 성당에 있는 향, 성화가 그려진 유리창, 예배당을 가득 채운 장엄한 음악, 종탑 사이에서 울려 퍼지는 새벽 종소리, 십자가 수를 놓은 사제복과 같은 것들은 신성한 것으로 간주된다. 인류학자들이 과거 세계로의 여행이 잦아지면서 예술의 기원이 원시사회의 의식과 긴밀한 관련이 있다는 점이 더욱더 분명한 사실로 받아들여지고 있다. 원시사회의 의식을 직접 살펴볼 수 있는 기회를 갖지 못한 사람들은 원시사회의 의식과 축제가 비를 내리게 하거나, 아들을 낳게 하거나, 풍작을 기원하거나, 전투에서 승리를 얻으려는 일종의 마술적 장치라고 생각할 것이다. 물론 원시사회의 의식과 축제는 그러한 마술적 의도를 어느 정도 가지고 있다. 그러나 그것이

전부라고는 할 수 없다. 그러한 의식이나 축제가 실제로 아무런 마술적 효과가 없다는 것을 알고 나서도 지금까지 계속해서 시행되고 있다는 것은 의식과 축제에는 마술적 목적 이외에도 삶의 경험을 고양시켜주는 무엇인가가 있기 때문이다. 신화는, 흔히 과학적으로 분석하는 사람들이 이야기하는 것처럼, 원시인들의 낮은 지적 수준에서 만들어낸 수필이나 문학이 아니라 그 이상의 것이다. 신화의 형성에는 우리가 낯선 사태를 직면할 때면 흔히 갖게 되는 불안감이 작용했을 것이다. 그러나 이야기 속에 들어 있는 즐거움, 즉 재미있는 이야기를 만들어 내고 발전시켜 나가는 즐거움이 보다 더 중요한 작용을 했을 것이다. 이것은 오늘날 널리 유행하는 신화의 발전과정에도 잘 나타나 있다. 직접적 감각 — 감정이나 정서도 감각의 한 양태이다 — 은 모든 관념적 내용을 흡수하는 경향이 있을 뿐만 아니라, 기계장치와 같은 장비나 엄격한 방법론을 사용하는 학문적 내용을 제외한, 지적인 모든 것을 흡수하고 복속시킨다.

[20] 사람들에게 초자연적인 것 또는 신에 대한 믿음을 불어넣고 사람들로 하여금 그러한 것에 대한 신앙을 갖게 하는 것은 과학적이고 철학적인 설명에 의해서 이루어지는 것이라기보다는, 오히려 예술작품을 낳게 하는 것과 유사한 심리적 작용에 의해서 이루어진다. 심리적 작용에 강하게 호소하는 예술적 활동은 사람들에게 일상적이고 친숙한 것을 깨뜨리는 데서 따라오는 강렬한 감정적 전율을 느끼게 하며, 동시에 그 대상에 대한 강렬한 흥미를 불러일으킨다. 초자연적인 것에 대한 신앙심이나 인간 사고에 미치는 영향이 순전히 지적인 것이라면 그것은 그리 큰 의의를 지니지 못했을 것이다. 신학이나 우주 창조론은 그 자체가 단순히 지적 경험을 통해서 형성된 것이라기보다는 상상력의 작용에 근거를 두고 형성된 것이다. 그리고 그러한 생각들이 사람들의 마음을 사로잡아 온 것도 바로 상상력의 작용에 기초를 둔다. 기독교에

74

서 볼 수 있듯이 기독교는 사람들에게 경이로움을 불러일으키고 거의 절대적이고 맹목적인 찬양을 이끌어 내는 신화적 이야기와 함께 엄숙한 의식, 향, 수놓은 제복, 장엄한 음악, 신비로움을 드러내는 형형색색의 전등을 사용한다. 이러한 것들은 감각과 감각에 기초한 상상력에 직접 호소하는 작용을 하며, 그렇게 함으로써 사람들의 마음을 사로잡게 된다. 대부분의 종교에서 종교적 의식은 최상의 예술적 행위를 이용하며, 예술의 극치로 여겨졌다. 권위 있는 종교에서 행하는 중요한 의식에는 화려한 의상과 아름다운 조각상들이 줄지어 등장하는 장엄한 행렬을 동원함으로써 사람들의 눈과 귀에 직접적 기쁨을 선사해 줄 뿐만 아니라, 그 이상으로 사람들의 마음에 흥분과 놀라움과 경외감을 불러일으킨다. 오늘날 감정을 배제하고 엄격한 이성적 해석을 요구하는 물리학자나 천문학자들의 인기가 시들한 것도 바로 상상력에 대한 욕구를 채워 줄 수 있는 심미적 측면이 필요하다는 것을 반증하는 것이라고 할 수 있다.

[21] 애덤스[8]가 지적했듯이, 중세 신학은 성당을 건축할 때와 동일한 의도를 가지고 형성되었다. 흔히 서양에서 기독교가 최고 정점에 도달했던 시기라고 일컫는 중세는 사람들의 관심을 영적 사고로 끌어들이기 위하여 감각의 힘을 잘 이용한 시기라고 할 수 있다. 중세에는 음악, 미술, 건축, 조각, 연극, 그리고 소설까지도 과학이나 다른 학문과 마찬가지로 종교의 시녀였다. 어떤 의미에서 교회 밖에서는 예술다운 예술이 존재하지 않았으며, 교회에서 행해지는 의식이나 예식은 절대자를 향한 최대한의 정서적 호소를 이끌어 내고 상상력을 자극할 수 있는 예술들로 채워졌다. 영원한 영광과 천국의 축복이 있다는 것

8) [역주] 애덤스(Adams, Henry Brooks: 1838∼1918)는 미국의 역사가 및 문필가이다. 서양문학에서 뛰어난 자서전 가운데 하나인 《헨리 애덤스의 교육》의 저자이다.

과 그것을 향유할 수 있다는 것을 사람들에게 확신시키고, 나아가 진실로 믿게 만드는 데는 예술을 이용하는 것보다 더 좋은 방법은 지금까지 내가 아는 한 없는 것 같다.

[22] 이 문제와 관련하여 페이터9)가 한 다음의 말은 음미할 만한 가치가 있다고 생각된다. "중세의 기독교는 부분적으로는 심미적 아름다움, 즉 단 하나의 도덕적 감정이나 영적 감정에 대하여 100개나 되는 감각적 이미지를 경험했던 라틴어 찬송가 작사가가 강렬하게 느꼈던 심미적 아름다움에 의해서 유지될 수 있었다. 출구가 막힌 열정은 신경에 긴장을 초래한다. 신경에 긴장이 생기게 되면 감각되는 세상은 평상시보다 더욱더 찬란함과 안도감으로 하나가 된다. 모든 붉은 것은 피로 보이게 되고 모든 물은 눈물로 보인다. 그러므로 중세의 시에는 매우 격동적이고 강렬한 감각내용들이 나타나 있다. 이런 시에서 자연에 있는 사물이나 사태는 낯설고 격정적인 것으로 등장한다. 중세시대의 사람들은 자연에 있는 사물이나 사태에 대한 깊은 감각적 인식을 가졌다. 그러나 그 감각적 인식은 있는 그대로의 객관적인 것도 아니며, 인간이 없는 세상으로의 도피도 아니었다."

[23] 페이터는 그의 자전적 작품인 《그 집 아이》(The Child in the House)에서 위의 인용문에 함의된 의미를 다음과 같이 간략하게 설명한다. "나중에 그는 우연히 인간의 지식을 획득하는 데 감각적인 것과 관념적인 것이 각각 어느 정도의 비율을 차지하는가 하는 문제를 다루는 철학을 공부하였다. 그는 이러한 철학을 공부하면서 점차 추상적 사고를 경시하고 감각적인 것을 중시하는 입장으로 옮겨가게 되었으며,

9) [역주] 페이터(Pater, Walter Horatio: 1839~1894)는 영국의 비평가이자 수필가 및 인문주의자이다. 그가 주창한 '예술을 위한 예술' 옹호론은 심미주의 운동의 기본원칙이 되었다. 대표적 저술로는 《쾌락주의자 마리우스》, 《상상의 초상》, 《플라톤과 플라톤주의》 등이 있다.

결국에 가서는 지식을 획득하는 데 추상적 사고의 역할이 아주 적다는 결론에 이르게 되었다." 감각적 방법은 "그의 사상체계에 따르면, 사물을 지각하려면 반드시 있어야만 하는 것이며, 사물을 지각할 때 반드시 발생하는 것이다. … 그는 점차 영혼이 단지 육체 안에 따로 있다고 생각하지 않게 되었으며, 동시에 인간과는 관계없는 세계 또는 나무와 풀이 있고 인간이 이러저러한 것으로 감각하는 세상과는 차원이 다른 초월적 세계가 있다는 생각을 받아들이지 않게 되었다." 직접 감각하는 것을 무시하고 정신적이고 관념적인 것을 높은 것으로 추켜세우는 것은 그 자체가 정신적인 것을 창백하고 차가운 것으로 만들 뿐만 아니라, 직접 경험하는 모든 것들을 무엇인가 결핍된 것으로 보게 만들거나 격이 낮은 것으로 보게 만드는 결과를 초래한다.

[24-1] 이 장의 제목에 나오는 '천상의'(etherial) 라는 말은 키츠[10]의 시에서 빌려온 것이다. 일반적으로 대부분의 철학자나 비평가들이 생각하는 것을 보면 '천상의 것'은 감각에 의해서는 결코 접촉하거나 파악할 수 없는 의미나 가치를 지칭하는 것이다. 왜냐하면 천상에 있는 것은 영적인 것이고, 영원한 것이며, 보편적인 것이다. 따라서 '천상의 것'이라는 말은 자연과 정신(영혼)의 이원론을 잘 예시하는 말이다. 그런데 여기서 '천상의 것'이라는 말은 이와는 정반대되는 의미를 지니고 있다. 키츠의 말을 다시 인용해서 말한다면, 예술가는 "태양을, 달을, 별을, 그리고 지구와 지구에 있는 것들을 본다. 그런데 예술가는 이런 것들을 보되 있는 그대로 보는 것이 아니라 보다 더 위대한 것을 만들

10) [역주] 키츠(Keats, John: 1795~1821)는 영국의 대표적 낭만주의 서정 시인이다. 그는 뛰어난 감각적 매력을 표현하는 시와 고전적 전설을 소재로 사용하는 철학적 표현을 담은 시를 주로 썼다. 가장 잘 알려진 시는 〈엔디미온〉, 〈잔인한 미녀〉, 〈우울에 대한 송가〉, 〈나이팅게일에게〉, 〈고대 그리스 항아리에 바치는 송가〉, 〈성녀 아그네스 축제 전야제〉, 〈히페리온〉 등이다. 폐결핵으로 로마에서 요양 중 25세의 나이에 요절했다.

기 위한 재료로 본다. 보다 더 위대한 것, 이것이 바로 천상의 것이다. 보다 더 위대한 것은 이미 창조주인 신이 만든 것을 가지고 새로운 것을 만드는 것을 뜻하며, 그런 점에서 신이 만든 것보다 더 위대한 것이다." 내가 '천상의 것'이라는 키츠의 말을 사용한 중요한 이유는 키츠가 예술가의 태도와 일상적인 삶을 사는 모든 사람들을 포함한 살아 있는 생명체의 태도를 동일한 것으로 생각하기 때문이다.

[24-2] 키츠가 예술가의 태도와 살아 있는 생명체의 태도를 동일시하는 것은 단순히 시에 암시적으로만 표현되어 있는 것이 아니라, 산문조의 글에서도 분명하게 언급되어 있다. 이런 생각은 키츠가 그의 동생에게 보낸 편지에 잘 나타나 있다. "인간이 위대한 점은 매와 같은 본능, 목표물에 온통 시선을 집중하는 본능을 가지고 있다는 것이다. 그 둘을 동시에 비교해 보자. 매는 짝을 필요로 하며 인간도 그러하다. 그 둘 모두는 짝을 찾아 나서고 짝을 얻는다. 그들은 둘 다 보금자리를 필요로 하며 보금자리를 마련한다. 그들이 음식을 얻는 것도 그렇다. 그런데 양자 사이의 유일한 차이는 여가를 보내는 데 있다. 여가가 있을 때 매는 균형을 잡고서 창공을 유유히 날아다닌다. 그러나 고상한 동물인 인간은 즐거움을 얻기 위하여 파이프 담배를 피운다. 이 차이가 시사하는 것은 인간은 바로 삶의 여유를 단순히 쉬고 즐기는 것으로만 사용하는 것이 아니라, 사색하는 마음으로 채운다는 것이다. 들판으로 나가면 질주하는 다람쥐나 들쥐를 볼 수 있다. 그들이 그렇게 정신없이 달려가는 것은 무엇 때문인가? 그것은 무엇인가 목적이 있기 때문이며, 목적이 있기 때문에 그들의 눈은 반짝거린다. 도심의 빌딩 숲으로 들어가면 사람들이 부지런히 걸어가는 것을 보게 된다. 사람들은 무엇 때문에 그렇게 부지런히 걸어가는가? 사람들이 그렇게 부지런히 걸어가는 것은 무엇인가 목적이 있기 때문이다. 목적이 있기 때문에 사람들의 눈은 빛이 난다."

[25] "지금 이 순간에 나는 거의 동물적 본능으로 글을 쓰고 있다. 나는 빛이 거의 들지 않는 어두컴컴한 골방에서 내가 쓰는 의견이나 주장에 대해 별로 생각하지도 않은 채 그저 붓 가는 대로 휘갈겨 쓰고 있다. 바로 이 점 때문에 나는 어떤 죄책감에서 자유로울 수 있지 않을까? 초월적 존재가 있어서 이러한 나를 보고 있다면, 비록 본능적인 것이기는 하지만 나의 마음속에 흐르는 아름다운 태도를 보고 기뻐하지 않을까? 사람들이 길거리에서 싸우는 것은 분명히 나쁜 것이며 그 광경을 보는 사람들의 눈살을 찌푸리게 한다. 그러나 싸울 때 내뿜는 활기와 에너지 그 자체는 좋은 것이라고 할 수 있다. 보통사람들은 싸울 때 가장 힘과 활기에 넘쳐 있으며, 이런 점에서 아름다움을 가장 많이 발산한다고 할 수 있다. 마치 우리가 다람쥐가 주위를 경계하는 것을 보거나 사슴이 불안한 듯 주위를 살피는 것을 보고 아름다움을 느끼고 즐거워하듯이, 신도 비록 잘못을 저지르고 싸움박질하는 사람들을 보고 아름답다고 느끼고 즐거워하지는 않을까? 신과 같은 초자연적인 존재가 있어서 우리를 내려다보고 있다면 우리가 추론하고 이성적으로 사고하는 것이 비록 엄밀하지 못하고 오류투성이라고 할지라도 역시 괜찮다고 생각할 것이다. 시는 '바로 오류투성이지만 괜찮은 것들로 이루어진다'. 이성적으로 추론하기는 하지만 그것이 엄밀하고 정확하게 이루어지는 것이 아니라 본능적인 방식으로 행해질 때 그것은 아름다운 것이며, 괜찮은 것 즉 좋은 것이며, 따라서 그것은 시가 된다."

[26] 또 다른 편지에서 키츠는 셰익스피어를 탁월한 "부정적 능력"의 소유자라고 말한다. 즉, "셰익스피어는 사실과 이유를 끝까지 집요하게 추구하지는 않는 사람이며, 불확실하고, 의문투성이이며, 신비로운 삶의 모습을 있는 그대로 받아들이는 사람이다." 셰익스피어는 그런 불확실성과 알 수 없는 것들로 둘러싸인 삶을 불안해하거나

초조해하는 것이 아니라, 그러한 것들을 삶의 한 부분으로, 피할 수 없는 삶의 속성으로 받아들였던 것이다. 키츠는 이런 점에서 셰익스피어를 그의 시대에 살았던 유명한 시인인 콜리지와 유사한 인물로 평가한다. 콜리지에 의하면 불확실하고 불명확한 것들에 둘러싸일 때 시적 통찰력이 발산된다. 시적 통찰력은 지적 방식으로는 대면하는 사태의 성격을 충분히 밝힐 수 없다는 것을 알기 때문에, 키츠의 말로 표현한다면 지적 사고방식에 의해 파악되는 '반쪽짜리 앎'만 가지고는 만족하지 못하기 때문에 작동되는 것이다. 11) 이러한 생각은 키츠가 베일리12)에게 보낸 편지에서도 등장한다. "사람들은 흔히 계속적인 이성적 추론을 통하여 사물이나 사태의 참된 모습, 즉 진리를 파악할 수 있다고들 하는데, 나는 이성적 추론을 통하여 어떻게 진리를 파악

11) [역주] '반쪽짜리 앎'은 'half-knowledge'의 번역이다. 이 글의 내용상 'half-knowledge'는 지적 방법, 이성적 사고방법, 과학적 사고방법에 의해 획득되는 앎 또는 지식의 상태를 말한다. 그런데 엄밀히 말하면 이 단어는 부정적이고 소극적인 의미를 띠는 단어이다. 즉, 지적 사고방법이나 이성에 의해 획득되는 앎은 '반쪽짜리 앎에 불과하다'는 것이다. 긍정적이고 그리고 양적으로 보면 반쪽짜리 앎은 사태의 반을 아는 것이지만, 부정적으로 그리고 질적으로 보면 사태를 왜곡되게 아는 것이며, 나아가 잘못 파악하는 것이다. 이것은 어떤 사람들이 한 말을 거두절미하고 특정 부분만을 인용할 때 전혀 반대되는 뜻으로 이해하는 것과 같은 것이다. 듀이가 이 말을 인용할 때의 의도는 지적 사고방법이나 이성에 의해서 획득된 지식은 사태를 올바로 파악할 수 없다는 점을 지적하기 위한 데 있다. 그렇다면 문제는 '사태를 올바로 파악할 수 있는 방법은 무엇인가?' 하는 것이다. 이 문제는 서양철학의 이원론을 비판하고 이원론 극복을 철학적 탐구의 주제로 삼았던 듀이 철학 전체에 대한 이해와 관련되어 있다. 이 책에서는 사태를 올바로 파악하기 위해서, 아니 도대체 사태에 대한 의미를 파악하고 이해에 이르려면 지적 사고방법을 넘어서는 질성적 사고방법 또는 심미적 사고방법이 필요하다는 것을 주장하고 있다.

12) [역주] 베일리(Bailey, Gamaliel: 1807~1859)는 미국의 언론인이며, 미국 남북전쟁 이전의 노예제도 폐지운동의 지도자이다.

할 수 있는지 도무지 이해할 수가 없다. … 〔소크라테스에게서 잘 예시되어 있듯이〕 이성적 추론을 자유자재로 구사할 수 있는 위대한 철학자라 할지라도 어떤 문제에 대한 결론을 지을 때는 상당히 많은 의문점과 제한점과 유보조항을 가지고 결론을 내릴 수밖에 없지 않은가!" 이성적 추론을 하는 사람들은 도대체 무엇인가에 대해 사고하고 결론을 내리려면 자신의 '직관', 감각적이고 정서적인 직접경험에서 우연히 그리고 홀연히 그의 마음에 떠오르는 생각인 직관을 신뢰할 수밖에 없지 않은가! 심지어 반성적 사고가 그러한 직관에 대하여 여러 가지 의문을 제기하는 경우에도. 왜냐하면 키츠가 계속해서 말한 것과 같이 "풍부한 상상력을 가진 사람은 언젠가는 고요한 가운데 저절로 그리고 반복해서 작용하는 상상력의 보상을 받게 된다. 그 보상은 돈오(頓悟)의 순간처럼 아주 갑작스럽게 사람의 영혼 속으로 떠오른다." 이 한마디 말은 사고과정을 통해 의미 있는 지식이나 무엇인가를 얻는 사람들의 심리작용에 대해 수십 편의 심리학 논문보다 더 많은 내용을 함축하고 있다.

[27] 아주 축약적으로 표현되어 있기는 하지만 키츠의 이 말은 두 가지 중요한 사항을 담고 있다. 하나는 야생동물이 목표를 향하여 움직이는 데는 그렇게 하게 만든 무엇인가가 있는 것처럼 이성적 추론은 그 자체로 작동하고 움직이는 것이 아니라, 이성적 추론을 작동하게 한 원천이 되는 다른 무엇인가가 있어야 한다는 것이다. 그리고 이성적 추론이 '본능적인 것'이 될 때, 즉 이성적 추론을 넘어서는 사고작용인 감각적 인식작용에 편입될 때, 그것은 감각적이고, 직접적이며, 시적인 것이 된다는 것이다. 또 다른 하나는 이러한 확신의 반대 측면을 말하는 것이다. 그 말에는 순전히 이성에 의해서만 추론할 때, 즉 상상력과 감각을 배제하고 '추론'할 때는 이른바 진리에 이를 수 없다는 키츠의 확신이 들어 있다. 아무리 '위대한 철학자'도 사고과정이 어떤 결론

에 이르려면 동물적 편애와 같은 감정에 의존할 수밖에 없다. 그는 상상력이 움직이는 대로, 상상력이 제공하는 감정이 움직이는 대로 어떤 것을 선택하고 다른 것을 배제할 수밖에 없다. '이성'은 제아무리 날고 뛰어봐야 완전한 지식을 얻을 수 없으며, 확신에 찬 지식에 도달할 수도 없다. 확신에 찬 지식에 도달하기 위해서 이성은 지적 사고의 내용을 구체화하는 상상력과 정서가 담긴 감각적 인식작용의 도움을 받아야만 한다.

[28-1]
아름다움이 진리이며
진리는 아름다움이다.
이것이 인간으로서
그대가 알 수 있는 전부이며
그대가 알아야 할
가장 중요한 것이다. 13)

이것은 키츠의 시 〈고대 그리스 항아리에 바치는 송가〉에 나오는 유명한 구절이다. 또한 키츠는 어떤 산문에서 "상상력이 아름다움으로 포착한 것이 바로 진리이다"라고 말하였다. 시의 이 부분에서 그리고 산문에서 키츠가 말하려는 것이 과연 무엇인가 하는 문제에 대해서는 수많은 논쟁이 있었다. 이러한 논쟁들은 대부분 키츠가 진리라는

13) [역주] 이 구절은 키츠의 시 〈고대 그리스 항아리에 바치는 송가〉(*Ode on a Grecian Urn*)의 마지막 부분에 나온 유명한 구절이다. 이 구절의 의미에 대한 여기서의 논의는 이 책의 전반적 주제를 이해하는 데 매우 중요하다. 이 구절의 원문은 다음과 같다.
Beauty is truth, truth beauty — that is all
Ye know on earth, and all ye need to know.

말을 쓰는 구체적인 지적 전통과 진리라는 말에 부여하는 의미를 제대로 파악하지 못한 채 이루어졌다. 키츠의 지적 전통에서 보면 진리는 사물이나 사태에 대한 명제적 진술, 있는 그대로의 사실에 대한 정확한 진술, 즉 오늘날 과학적 관점에서 말하는 진리를 뜻하는 것이 아니다. 키츠에 의하면 진리는 인간이 삶을 사는 데 따라야 할 지혜이며, 특히 선악에 관한 지식이다. 진리는 무엇보다도 우리 주변에 악한 것들이 사방에 가득 널려 있음에도 불구하고 좋은 것, 즉 선한 것을 정당화하고 선을 확신하는 문제와 관련된다. 그의 생각에 따르면 '철학'은 이 문제에 대한 이성적 대답을 추구하는 학문 활동이다. 그렇지만 철학자라고 해서 상상적 직관에 의존하지 않고 이 문제를 탐구할 수 있는 것은 아니다.

[28-2] 이러한 키츠의 확신이 바로 '아름다움'과 '진리'를 동일시하는 위의 시구에 잘 나타나 있다. 계속해서 키츠의 머리를 사로잡았던 문제는 인간은 최상의 삶을 살려고 온갖 노력을 다함에도 불구하고 항상 파멸과 죽음을 대면하면서 살 수밖에 없는 엄연한 현실 속에서, 어떻게 하면 이 문제를 해결할 수 있는 구체적 진리를 찾을 수 있는가 하는 것이었다. 인간은 완벽한 진리가 아닌 억측과 불확실함 그리고 이해할 수 없는 것들에 둘러싸여 살고 있다. 이 문제에 대한 해결을 추구할 때 '이성적 추론'은 언제나 인간을 실망시키며 실패하게 만든다. 사실 이것은 신의 계시와 같은 초자연적 인식방법의 필요성을 주장하는 사람들이 끊임없이 제기해 온 것이다. 여기에 대해 키츠는 실망시키고 실패하는 이성에 대해 신의 계시나 초자연적 힘과 같은 대체물이나 보조물이 있어야 한다는 주장을 받아들이지 않는다. 사실 그러한 생각은 신의 창조를 불완전한 것으로 보는 것에 지나지 않는다. 신의 창조가 완벽했다면 바로 인간에게 그러한 능력이 주어져 있다고 보아야 한다. 그는 인간에게 주어진 상상력에 의한 통찰 그 하나로 충분하다고 생각

한다. 바로 "이것이 인간으로서 그대가 알 수 있는 전부이며, 그대가 알아야 할 가장 중요한 것이다."14) 여기서 이 말의 의미를 이해하기 위하여 주목해야 할 부분은 '인간으로서'(on earth) 라는 말이다. 15) 여기서 말하는 '인간'은 세상과 분리된 존재거나 이성만을 사용하는 존재가 아니며, 나아가 이성만을 사용하여 절대불변의 진리를 추구하는 존재도 아니다. 물론 인간으로서 산다는 것은 사실과 이유를 집요하게 추

14) [역주] 이 말은 보다 구체적으로 생각해 보면 ① 인간으로서 알 수 있는 전부, 즉 인간으로서 알 수 있는 세계가 무엇이며, ② 인간이 알 수 있는 가장 중요한 것은 무엇인가 하는 의문을 낳게 된다. 질문 ①은 '아름다움은 곧 진리'라는 말 속에 답이 있으며, 질문 ②는 '진리는 아름다움'이라는 말 속에 답이 있다고 추측할 수 있다. 질문 ①과 관련해서 생각해 보면 인간이 알 수 있는 것은 아름다움이지, 초자연적이고 초경험적인 것 이른바 전통철학에서 말하는 형이상학적 실체에 대한 지식, 즉 진리가 아니라는 것이다. 인간은 직접적 감각경험의 세계에 어쩔 수 없이 갇혀 있으며 그 감각경험의 세계에서 획득된 것에 '근거를 둔' 상상적 통찰을 통해서만 감각적 경험의 세계를 넘어설 수 있는 것이다. 그러므로 진리는 이성적 사고에 의해서 초월적 세계를 들여다보는 재주를 가진 특정한 사람들에 의해 획득되는 것이 아니라, 감각경험의 내용에 대한 상상적 통찰력에 의해 획득되는 것이다. 따라서 인간은 감각적 경험에 기반을 둔 상상적 통찰력이 아름다운 것으로 포착한 것만을 '알' 수 있으며, 그것을 '진리'라고 받아들일 수밖에 없다. 그러므로 인간이 알 수 있는 것은 인간 경험과 관련이 없는 절대적 형이상학의 세계도, 신이 사는 초월적 세계도 아니다. 인간이 알 수 있는 세계는 직접경험에 기반을 둔 상상력이 허용하는 것일 뿐이며, 이것이 인간이 알 수 있는 전부이며, 인간이 알 수 있는 세계의 범위이다. 바로 이것이 "인간으로서 그대가 알 수 있는 전부"이다.

따라서 인간으로서 갖게 되는 진리라는 것은 영원불변하는 것도 절대 확실한 것도 아니다. 전통적 형이상학에서 주장하는 그런 의미의 '진리는 없다'. 즉, 의심할 수 없는 확실한 이성적 토대에 의해서 밝혀지는 진리는 없다. 진리는 직접경험과 상상적 표현에 의해서 아름다움을 느낄 때 인간에게 주어진 확실성에 지나지 않는다. 그러므로 '진리는 아름다움'이다. 이것이 "인간으로서 그대가 알아야 할 가장 중요한 것"이다.

구하는 삶을 사는 것을 삶의 중요한 부분으로 포함하고 있다. 그런데 문제는 그러한 추구가 우리에게 밝은 빛인 진리를 가져다주는 것은 아니라는 사실이다. 결국 여기서 말하는 '인간'의 개념에서 보면 인간은 이러한 삶의 조건 속에서 살며, 이러한 조건 속에서 살 수밖에 없다. 이러한 삶의 조건 속에 놓여 있는 '인간으로서' 키츠는 바로 강렬한 심미적 인식의 순간에 고단한 삶에서 최고의 위안을 얻게 되며, 가장 깊은 확신에 찬 앎을 획득한다는 것을 깨닫게 되었다. 바로 이러한 깨달음이 그의 시 〈고대 그리스 항아리에 바치는 송가〉의 마지막 부분에 그 유명한 구절을 적어 놓게 했음이 분명하다.

[28-3] 결론적으로 말하면 이 세상에는 크게 나누면 두 부류의 철학자가 있다. 하나는 매일 사용하며 사용할 수밖에 없는 감각과 경험을 불신하면서 이성에 의해 확실한 진리를 획득할 수 있다고 믿고, 영원불변하는 진리를 탐구하는 철학자이다. 이것이 대부분의 전통철학자들이 추구했던 철학이며, 여전히 대다수의 사람들이 신봉하는 생각이다. 다른 하나는 불확실하고, 신비로우며, 의문투성이이고, 반쪽짜리 지식으로 가득 찬 경험과 삶을 있는 그대로 받아들이고 이해하려

15) [역주] '인간으로서'는 on earth의 번역이다. on earth는 사전상의 의미로는 '도대체'이다. '도대체'라는 말은 '이 세상에서' 또는 '인간으로서'라는 말과 동의어라고 할 수 있다. 예를 들어, '그것이 도대체 가능한가?' 하는 말은 '그것이 이 세상에서 가능한가?' 또는 '그것이 인간으로서 가능한가?' 하는 말과 같은 뜻이다. 따라서 그것은 일단 '이 세상에서'라고 번역될 수 있다. 여기서 '세상'은 형이상학적 세상을 의미하는 것이 아니라 '인간이 사는 이 세상'을 의미한다. 그러므로 이것은 '이 세상에서 사는 인간으로서'라고 바꾸어 쓸 수 있다. 이를 줄이면 '인간으로서'라고 최종적으로 번역된다. 물론 여기서 인간은 이성적 존재로서 인간이 아니라 살아 있는 생명체로서 인간이다. 이 인간에게 '아름다움이 곧 진리'라는 것을 아는 것이 어떤 점에서 인간이 알 수 있는 전부이며, 인간이 알아야 할 가장 중요한 것인가 하는 것은 듀이 철학의 핵심에 해당되며 이 책의 근본적 주장에 해당된다.

는 철학자이다. 이러한 철학자들은 경험의 질을 향상시키기 위하여 그러한 경험을 이용하며, 상상력과 예술에 호소한다. 이것이 바로 셰익스피어와 키츠의 철학이며, 바로 내가 이 책에서 보여주려고 하는 철학이다.

'하나의 경험'을 하는 것
미적 경험의 전형*

　　[1] 생명체의 경우 산다는 것은 생명체를 둘러싸고 있는 환경과 상호
작용하는 것이다. 그러므로 생명체가 살아 있는 동안에는 어떤 종류의
경험을 하느냐 하는 것이 문제이지 경험은 끊임없이 일어난다. 즉, 산
다는 것은 경험의 연속이다. 그런데 생명체와 환경 또는 자아와 세계
사이의 상호작용은 물 흐르듯이 순조롭게 진행되는 것이 아니다. 거기
에는 항상 문제와 갈등이 있다. 상호작용에 들어 있는 문제와 갈등은
인간에게 독특한 감정을 불러일으키며, 나아가 그러한 갈등을 해결해
야겠다는 생각을 하게 하며, 갈등을 해결하는 것을 의식적 목적으로
갖게 한다. 그런데 누구나 실제로 매일 겪는 일이지만 우리의 경험이
항상 의도한 대로 원하는 목적지에 도달하는 것은 아니다. 적지 않은
경험들이 제대로 시작도 해보지 못한 채 끝나 버리기도 하며 도중에 중
단되기도 한다. 이처럼 우리의 삶은 불완전한 경험들로 가득 차 있다.

＊ [역주] 이 장의 원래 제목은 "하나의 경험을 하는 것"(Having an Experience)이
　　다. 그런데 하나의 경험은 일상 경험 중에서 미적 경험의 특징이 잘 나타나는
　　경험을 의미한다. 이런 점에서 제 3장의 제목을 "하나의 경험을 하는 것: 미적
　　경험의 전형"으로 정하였다.

불완전한 경험의 경우에도 환경과의 상호작용이 일어나며 사물에 대한 경험이 있다. 그러나 그러한 상호작용은 '하나의 경험'으로 발전하지 못하며, 경험된 사물들도 '하나의 경험'의 구성요소가 되지 못한다. 이런 경험은 특별한 이유 없이 흐지부지 끝나 버리거나, 이런저런 이유로 도중에 그만둔 것이다. 이러한 불완전한 경험에서는 관찰한 것과 생각하는 것, 원하는 것과 성취된 것이 서로 일치하지 않게 된다. 우리가 실제로 일을 하다 보면, 원래 의도한 목적에 도달하지 못했음에도 불구하고 외부로부터의 방해나 의지의 박약 때문에, 일을 시작하다가 그만두기도 하고 일을 하다가 중단하기도 한다.

[2] 이와는 반대로 경험내용들이 일정한 진행과정을 따라서 원래 의도한 목적을 달성하는 데까지 나아가는 경우가 있다. 이런 경험에서는 경험을 구성하는 다양한 요소들이 경험의 최종결과 속으로 통합되어 하나의 통일된 전체를 이루게 된다. 이때 경험은 지금까지 있었던 다른 경험과는 구별되는 하나의 단락을 이루게 되며 우리는 '하나의 경험'을 했다고 말할 수 있다.[1] 만족할 만한 예술작품을 완성하는 것, 골치 아

1) [역주] 듀이는 이 책에서 중요한 경우에 몇 차례 an experience(하나의 경험)와 구별하기 위하여 이탤릭체로 된 *an* experience('하나의 경험')를 사용하고 있다. an experience는 시작과 과정과 끝이 있는 경험을 사실적으로 지시할 때 쓰이는 반면, *an* experience는 사실적 의미와 더불어 인간의 경험으로서 바람직한 조건을 갖춘 가치 있는 경험, 즉 규범적 의미의 경험을 말한다. 이상적 경험으로서 '하나의 경험'은 경험에 작용하는 모든 부분과 구성요소가 조화를 잘 이루어 하나의 통합된 완결상태에 이르게 된 경험(consummatory experience)을 뜻한다. 특히 제3장에서 하나의 경험을 이탤릭체로 강조하여 '하나의 경험'(*an* experience)으로 쓰는 경우에는 바람직한 경험의 조건을 갖춘 완결된 경험(consummatory experience)을 의미한다. 따라서 이 번역에서는 사실적 의미의 하나의 경험은 강조 없이 하나의 경험으로 번역하고, 규범적 의미의 하나의 경험을 부각시켜야 하는 경우에는 강조부호를 넣어 '하나의 경험'으로 표기할 것이다. 의미가 분명하여 혼동의 여지가 없는 경우에는 강조부호 없이 사용한다.

픈 문제를 해결하는 것, 경기를 끝까지 마치는 것, 이런 것들이 바로 하나의 경험의 예이다. 이런 예를 든다고 해서 하나의 경험은 특별한 종류의 것이라고 생각할 필요는 없다. 저녁식사를 하는 것, 장기를 두는 것, 대화를 나누는 것, 책을 쓰는 것, 선거운동을 하는 것 등 우리가 하는 모든 일상적 경험이 하나의 경험이 될 수 있다. 일상적 경험이 예정대로 끝까지 진행되고 잘 마무리되어 완결된 상태에 이를 때, 그 경험은 하나의 경험의 과정에서 행해진 다양한 경험의 내용들을 그냥 모아 놓은 단순한 집합체가 아니라, 다양한 내용들이 긴밀한 관련을 맺는 통일체를 이루게 된다. 바로 이런 점에서 완결된 경험은 다른 경험과는 구별되는 독특성을 가지게 되며, 그 자체로서 자족성과 완결성을 지니게 된다. 이럴 때 경험은 다른 경험과는 구별되는 '하나의 경험'이 된다.

[3] 지금까지 경험에 대해 언급하는 철학자들은, 특히 경험주의 철학자들조차도, 하나의 경험에 대해서 이야기했다기보다는 주로 경험의 일반적 성격에 대한 개괄적 설명을 해왔다. 철학적 견해를 굳이 언급하지 않더라도 경험이라는 말의 일상적 의미에서 잘 드러나듯이, 우리가 삶에서 실제로 있었던 의미 있는 경험에 대하여 이야기할 때를 곰곰이 생각해 보면, 그 경험은 이전에 있었던 다른 경험들과는 구별되는 것이다. 우리의 삶은 다른 경험들과는 구별되는 경험의 연속으로 이루어져 있다. 삶은 아무런 문제없이 물 흐르듯 순탄하게 흘러가는 것이 아니라 수없이 많은 크고 작은 사건들로 이루어져 있기 때문이다. 삶에서 실제로 일어나는 경험은 역사적 사건과 유사한 것이다. 경험은 일정한 시간간격을 두고 일어나는 사건이며, 경험 특유의 줄거리를 가진다. 따라서 언제나 경험은 시작과 과정과 끝이 있다. 그것도 시작에서부터 결말에 이르기까지 유기적이고 리듬이 있는 변화와 발전의 과정이 있다. 바로 이런 점에서 각각의 경험은 다른 어떤 경험에서도 찾아볼 수 없는 고유한 그리고 경험 전체를 물들이는 독특한 '질성'

을 가진다. 비유적으로 말해, 우리가 계단을 오를 때 거의 매번 유사한 방식으로 걷는 것처럼 보이지만, 계단을 밟고 올라가는 각각의 발걸음은 하나하나가 서로 다른 독특한 동작으로 이루어져 있다.

[4] 바로 이런 점에서 경험은 우리가 '실제로 경험했던' 사건을 가리킨다. 경험이란 우리가 살아오면서 직접 겪었던 일을 회상하면서 "나는 그러한 (하나의) 경험을 한 적이 있어" 하고 말할 때의 바로 그것을 의미한다. 예컨대, 경험은 절친한 친구와 심하게 다투었다든가, 아슬아슬하게 큰 재난을 모면했다든가 하는 경우와 같이 매우 큰 사건일 수도 있고, 이와는 정반대로 아주 사소한 일일 수도 있다. 어쩌면 사소한 사건의 경우가 '하나의 경험'이 무엇인지 훨씬 더 잘 예시해 줄지도 모른다. 예를 들어, 프랑스 파리에 있는 어느 식당에서 저녁식사를 한 적이 있는 어떤 사람이 "나는 파리에서 맛있는 식사를 했던 (하나의) 경험이 있어" 하고 말한다고 하자. 이렇게 말한 사람에게서 그 경험은 마음속에 생생하게 남아 있으며, 살아 있는 동안 영원히 기억될 것이다. 그후 시간이 지나서 그가 대서양을 건너는 동안 폭풍을 만났다고 하자. 그는 그 폭풍은 자신이 그동안 살면서 겪었던 거친 폭풍을 모두 합한 것보다 더 사납고 거센 폭풍이라고 느꼈다고 하자. 바로 그것 때문에 대서양을 건너다 만난 그 폭풍은 그가 평생을 두고 잊을 수 없는 '하나의 경험'으로 그의 삶에 자리 잡게 될 것이다.

[5] '하나의 경험'에서는 경험을 구성하는 각각의 행위들이 별 무리 없이 연결된다. 하나의 경험을 구성하는 각 부분들은 그 자체의 고유한 특성을 잃어버리지 않으면서, 앞서 있었던 행위들이 뒤에 오는 행위로 자연스럽게 스며들어간다. 비유적으로 말하면, 하나의 경험이 진행되어 나가는 것은 한자리에 그대로 고여 있는 호수의 물과 같은 것이 아니라 계속해서 굽이쳐 흐르는 강물과 같은 것이다. 흘러가는 강물은 언제나 한자리에 그대로 고여 있는 호수와는 달리 한곳에서 다른

곳으로 흘러 들어가고, 연속해서 흐르는 강물들은 각 지점이 서로 다르지만 하나의 강물을 이루며 나아간다. 하나의 경험 속에서 경험은 계속적으로 진행되면서 다음에 오는 경험으로 연결된다. 뒤에 오는 부분은 앞에 있었던 것을 이어받기 때문에, 앞에 것과 연속성을 띠기는 하지만 앞에 있었던 것과는 다른 새로운 것이 된다. 이처럼 하나의 경험은 진행되는 각 부분 부분마다 그 나름의 독특한 색조를 띠며 동시에 연속성을 가지고 연결되기 때문에 하나의 전체를 이루면서 계속적으로 변화해간다.

[6] '하나의 경험' 속에서는 경험을 구성하는 내용들이 경험이 전개되는 과정에 따라 계속적으로 통합되기 때문에 서로 단절되지도 않으며, 자연스럽게 이어지지 않는 것을 억지로 연결시키는 것도 없다. 물론 하나의 경험 내에도 가끔 진행 중인 경험을 멈추고 휴식을 갖는 경우가 있다. 그런데 휴식은 그냥 쉬고 있는 것처럼 보이지만 사실은 지금 하는 경험이 무엇을 위한 것이며 이후에 무엇을 해야 할지 생각하고 검토하는 시간이다. 이런 순간들은 지금까지 수행해 온 경험의 내용을 집약하고, 경험이 완결을 향해 나아갈 수 있도록 조절하고 통제하는 기능을 한다. 그리하여 경험된 부분들이 제각각 흩어지거나 무의미한 순간이 되지 않도록 인도한다. 휴식이나 멈춤이 전혀 없이 경험이 진행되면, 경험은 각 순간마다 갖는 독특한 숨결과 각 부분들이 지녀야 할 고유한 색깔을 잃어버리게 된다. 하나의 예술작품은 서로 구별되는 다양한 행위, 사실, 사건들로 구성된다. 그런데 예술작품이 하나의 작품이 될 수 있는 것은 다양한 구성요소들이 서로 유기적으로 통합되어 있으면서, 동시에 고유한 성격을 그대로 지니기 때문이다. 마치 두 사람이 기분 좋은 대화를 나눌 때 두 사람은 서로 이야기를 주고받으면서 하나가 되며, 동시에 각자가 자신의 개성을 그대로 간직하면서 평소보다 자신을 더 잘 드러내는 것과 같다.

[7-1] '하나의 경험'은 '그 식사', '그 폭풍', '그 깨어진 우정' 등과 같은 고유한 이름을 붙일 수 있는 단일한 특성을 갖는다. 하나의 경험이 이와 같은 단일한 특성을 가질 수 있는 것은 경험을 구성하는 다양한 요소들이 있음에도 불구하고 경험 전체가 하나의 독특한 질성으로 묶여 있기 때문이다. 하나의 질성으로 어우러져 있는 경험은 단순히 정서적인 것도, 실천적인 것도, 지적인 것도 아니다. 우리가 경험을 정서적인 것, 실천적인 것, 지적인 것이라고 말할 수 있는 것은 경험에 관해 '생각할 때'이며, 경험의 특수한 측면을 구분하여 부를 경우이다. 우리가 실제 경험을 하는 것이 아니라 경험에 관한 논의를 할 때 경험을 더 잘 설명하기 위해서는 정서적, 실천적, 지적 등과 같은 수식어를 사용할 수밖에 없다. 직접적으로 경험하고 난 '후에' 그 경험에 대해 검토하면 어떤 성질이 경험 전체를 특징지을 만큼 아주 두드러진 경우가 있다. 그래서 그러한 성질, 즉 질성이 경험 전체의 특성이 된다. 우리는 과학자나 철학자들의 경험이라면 과학적 탐구나 추상적 사고를 떠올릴 것이다. 이러한 경험의 경우 경험의 지배적 특성은 지적인 것이라고 할 수 있다. 그러나 지적 경험의 경우에도 탐구가 실제로 수행되는 사태를 자세히 살펴보면, 경험은 지적인 만큼 정서적이며 동시에 의지적이고 목적적인 것이다.

[7-2] 이렇게 말한다고 해서 개념적으로 구분할 수 있는 경험의 성질들을 모두 합해 놓은 것이 경험이라는 뜻은 아니다. 오히려 사고를 통해 구분할 수 있는 다양한 성질은 실제 경험 속에서 각각의 특성을 잃어버리고 하나의 통합된 전체를 이룬다. 지적 탐구를 하는 이론가도 하나의 경험을 포괄하는 전체로서 질성에 이끌리고 전체 경험을 완성하는 것 그 자체에서 느끼게 되는 내재적 가치를 체험할 수 없다면, 자신의 일에 몰두할 수 없을 것이다. 경험 전체에 대한 질성을 파악할 수 없다면 우리는 경험 내에서 제대로 사고하는 것이 어떤 것인지를 알 수 없으며, 나아

가 탐구결과가 정말로 제대로 사고한 결과로 나온 것인지 아니면 그럴 듯하게 꾸며놓은 것인지를 구분할 수도 없다. 하나의 경험에서 보면 사고한다고 하는 것은 경험에서 지각되는 관념들을 일정한 질성이 드러나도록 계속적으로 연결시키는 것이며, 이 연속적 과정에서 지적 결론이 나온다. 서로 연결되어 지적 결론을 만드는 관념들은 분석심리학에서 말하는 관념과는 성격이 전혀 다른 것이다. 이때의 관념은 사고의 결과로서 진행 중인 경험 전체를 아우르는 질성을 반영하는 것이며, 실천적 측면과 정서적 측면이 포함된 것이다. 따라서 이때의 관념은 진행 중인 경험이 완결단계로 나아가는 과정에서 끊임없이 변화하며 발전된 것이다. 이런 점에서 관념은 이른바 로크와 흄이 말한 관념이나 인상과 같이 경험과 분리되거나 독립된 것이 아니라, 경험 전체에 두루 퍼져 있으며 경험의 발전과정에 따라 변화하는 전체 경험의 질성을 반영하는 것이다.

[8] 이러한 사실에 비추어 보면 지금까지 우리는 어떤 결론에 도달하거나 결론을 도출하기 위해 사고하는 경험, 즉 지적 경험의 성격에 대해 전혀 그릇되게 설명했다고 할 수 있다. 지금까지 사고의 성격을 밝히는 대부분의 이론들은 사고의 결과 이끌어 낸 '결론'이 결론을 이끌어 내는 경험의 완결단계, 즉 시작과 과정과 끝에 이르는 발전과정을 거쳐 이르게 되는 통합된 경험의 완결단계와 매우 밀접한 관련이 있다는 사실을 주목하지 못하였다. 이 이론들은 사고할 때는 결론과는 관계없이 이미 몇 개의 전제들이 있으며, 이러한 전제를 가지고 사고한 결과로 명제화된 결론이 도출된다는 사실에 기초한다. 그리하여 사고는 두 개 또는 그 이상의 독립된 전제들로부터 이들을 적절히 조작하여 제3의 새로운 결론을 이끌어 내는 경험을 가리키는 것이 된다. 그런데 하나의 경험에 비추어서 사고를 이해하면, 전제가 있고 그것에서 결론이 논리적으로 도출되는 것이 아니라, 결론이 분명해질 때 비로소 전제가 정체를 드러내게 된다. 비유컨대 폭풍이 거세게 몰

아치기 시작하여 차츰 가라앉는 것과 같이, 하나의 결론을 이끌어 내는 사고는 하나의 결론에 도달하기 위해 사고의 내용을 끊임없이 변화 발전시켜 나가는 경험의 한 종류이다. 사고는, 비유적으로 말하면, 폭풍우에 휩싸인 바다가 서로 영향을 주고받는 연속적인 파도로 물결치듯이, 경험에서 지각되는 내용들을 계속해서 관련짓는 의식적 활동이다. 어떤 생각이 떠오르면 이내 다른 생각과 부딪쳐 깨어지기도 하고 다른 아이디어와 연결하여 생각을 더 진전시키기도 한다. 그 결과 이르게 되는 결론은 순간순간 나타나는 생각들을 서로 발전시키면서, 전체로서 일관성이 있으며 통합된 상태에 이르게 하기 위한 일련의 연속적 운동의 결과이다. 다시 말하면 결론은 일련의 연속적 운동이 완결된 상태이다. 그러므로 어떤 '결론'도 경험과 분리되거나 독립적일 수 없으며, 결론은 경험의 시작에서 완결에 이르는 과정과 결과 전체와 깊은 관련을 맺게 된다.

[9] 이렇게 볼 때 하나의 경험으로서 지적 경험은 심미적 성질을 갖는다. 일반적으로 그리고 이원론적 전통철학의 관점에서 보면 지적 경험은 심미적 경험과는 성격이 전혀 다른 것으로 알려져 있다. 그런데 하나의 경험의 관점에서 보면 양자의 차이는 심미적 성질을 갖느냐 갖지 않느냐 하는 데 있는 것이 아니라 경험의 재료에 있다. 순수예술의 재료는 주로 질성인 데 반하여, 지적 경험의 재료는 기호와 상징이다. 기호나 상징은 그 자체로 질적 특성을 갖는 것은 아니지만 경험에서 질성적인 것으로 경험되는 바로 그 대상을 표현하는 것이다. 양자 사이의 차이는 엄청나다. 동일한 예술영역에서도 음악은 많은 사람들로부터 쉽게 공감을 얻고 갈채를 받는 데 비해, 음악이론은 사람들로부터 공감을 얻기 어려운 이유가 바로 이 점 때문이다. 그렇지만 지적 경험도 분명히 그 자체에 정서적 성질을 지니고 있다. 왜냐하면 지적 경험도 체계적이고 조직적인 움직임을 통해 경험을 통합하고 완결시키는

데서 수반되는 정서적 성질을 가지기 때문이다. 지적 경험 속에 있는 예술적 구조와 특성은 경험의 과정에서 직접 체험되고 느껴지는 것이다. 이런 점에서 그것은 심미적이다. 더욱더 중요한 것은 바로 이 질적 직접성이 지적 탐구를 수행하게 하고 탐구의 과정을 정직하게 수행하는 데 중요한 원동력이 된다는 점이다. 뿐만 아니라 어떤 지적 활동도 이러한 질성을 통해 완결되지 않으면 하나의 통합된 사건, 즉 '하나의' 경험이 되지 못한다. 나아가 심미적 성질을 체험하고 그것을 통해 완결되지 못한 지적 경험은 합리적인 결론에 이를 수 없다. 요컨대 하나의 경험에서 볼 때 지적 경험이 완결되기 위해서는 반드시 심미적 요소가 포함되어야 한다. 따라서 경험 내에서 지적인 것과 심미적인 것은 결코 분리될 수 없다.

[10] 동일한 설명이 실천적 행위의 과정, 즉 주로 구체적 문제를 해결하는 외적 활동으로 이루어진 경험에도 그대로 적용된다. 실천적 행위는 두 개의 극단을 생각해 볼 수 있다. 하나는 하는 일이 불확실하고 왔다갔다하며, 순간순간 생각나는 대로 진행되는 경우이다. 이 경우에는 목적도 없으며, 계속해서 무엇인가를 하기는 하지만 어떤 것을 만들어 내거나 성취하지 못하고 표류한다. 다른 하나는 일의 과정이 너무나 체계화되어 있어서 자동기계처럼 순서에 따라 일을 하면서 예정된 제품을 만들어 내거나 일을 성취하는 경우이다. 어떤 활동이 주어진 문제를 처리하는 데는 매우 효율적이라고 하더라도 일을 한다는 의식이 거의 없는 경우가 있을 수 있다. 사실 어떤 일을 해나갈 때 지나치게 자동기계처럼 일을 하면 그 일이 어떤 의미를 가지는지, 그 일이 어디로 나아가는지 전혀 의식하지 못할 수 있다. 이 경우 시간이 지나면 일이 끝나기는 하지만 그 경험이 제대로 마무리되거나 하나의 완결된 상태에 이르지 못한다. 아주 능숙한 솜씨로 일을 처리해 나간다고 해서 경험이 발전되고 완결되는 것은 아니다. 이와 같이 아무런 목적

없이 표류하는 경험과 기계적 효율성만을 추구하는 경험이 양극단에 있다면, 그 사이에는 연속적 행위를 통해 경험의 의미를 확대하고 축적하며, 그 결과 하나의 경험을 완결시키는 그런 경험이 있다. 시저나 나폴레옹과 같이 성공적인 정치가로 변신한 장군들은 분명히 놀라운 연기력과 예술가적 기질을 가지고 있었을 것이다. 그런데 그 자체로는 예술이라고 할 수 없다. 그러한 장군이 정치가로 변신하였다는 사실만 가지고는 예술적이라고 말할 수 없다. 그러기 위해서는 결과 그 자체가 아니라 일련의 경험과정에 관심을 기울일 필요가 있다. 그들이 정치가로 변신한 경험은 그 사회에 해악을 끼치는 바람직하지 못한 것일 수도 있다. 그러나 결과가 미치는 사회적 효과가 어떻든 간에 일련의 과정이 고려될 때 그러한 경험은 심미적 성질을 띠게 된다.

[11] 비례, 우아, 그리고 조화를 갖춘 행위를 선한 행위라고 생각하는 고대 그리스인들의 사고방식은 도덕적 행위에도 심미적 성질이 깃들어 있다는 것을 보여주는 아주 좋은 예이다. 그런데 그리스인들이 실제로 도덕적 행위를 규정할 때는 도덕적 행위와 심미적 성질은 아무런 관련이 없다고 생각하였다. 그리스인에 의하면, 도덕적 행위는 행위자가 마음속에서 원하는 것을 하는 것이 아니라, 의무의 요청에 따라 행하는 것으로 규정된다. 그러나 이러한 설명들은 도덕적 행위의 성격을 제대로 보여주지 못한다. 그러한 생각은 어떠한 실천적 활동도 완결을 향해 나아가며 통합되는 경우에는 심미적 성질을 갖는다는 중요한 사실을 간과하고 있다.

[12] 그렇다면 이 시점에서 실천적 경험과 심미적 성질이 어떤 관련을 맺고 있는가 하는 문제에 대해 좀더 자세히 살펴볼 필요가 있다. 예를 들어 언덕 아래로 굴러떨어지는 돌이 하나의 경험을 한다고 상상해보자. 돌이 굴러가는 것은 분명히 '실천적인' 것이다. 그 돌은 어딘가에서부터 구르기 시작하여 멈출 때까지, 즉 목적지에 이를 때까지 계속

해서 굴러간다. 나아가 그 돌은 정해진 목적지에 도달하기를 간절히 원한다고 생각해 보자. 그 돌은 굴러가는 도중에 여러 가지 것들과 부딪치게 되며 이로 인해 굴러가는 속도가 빨라질 수도 있고 늦어질 수도 있다. 도중에 부딪치는 것들이 목적지를 결정하는 데 영향을 미치게 된다. 그것은 실제적인 돌의 움직임뿐만 아니라 지금 일어나는 돌의 움직임과 앞으로 일어나는 일 사이의 긴밀한 관련을 염두에 두고 있으며, 돌이 목적지를 향하여 나아가는 동안 일련의 과정들이 누적적으로 종합되도록 일을 진행시키고 있다. 돌이 이러한 사물들에 대해 관심을 갖게 된다고 하자. 그리고 그 돌은 방해를 받기도 하고 도움을 얻기도 하면서 그것들에 대해 어떤 반응을 하며 동시에 어떤 감정을 가진다고 상상해 볼 수 있다. 또한 계속해서 굴러간 돌은 결국 목적지에 이르러 멈추게 되며, 목적지에 이른 것은 지금까지의 과정에서 겪은 모든 것들과 관계가 있다고 생각해 보자. 이처럼 상상한 대로 돌이 움직였다면, 이 돌은 '하나의 경험'을 했다고 할 수 있으며 그 경험은 심미적 성질을 지닌다고 할 수 있다.

[13] 하나의 경험과 심미적 성질이 어떤 것인가 하는 것을 좀더 세밀하게 검토하기에 앞서 구르는 돌에 대한 비유를 우리가 실제로 하는 경험에 적용해 보자. 우리는 앞 문단에서 경험을 굴러가는 돌에 비유하여 실제로 일어난 것과 그 과정에 일어나리라고 상상한 것을 함께 생각해 보았다. 그것은 지금 실제로 일어나는 돌의 움직임뿐만 아니라 지금 일어나는 돌의 움직임과 앞으로 일어나는 일 사이의 긴밀한 관련을 염두에 두고 있으며, 돌이 목적지를 향하여 나아가는 동안 일련의 과정들이 누적적으로 종합되도록 일을 진행시키고 있다. 그런데 적지 않은 사람들은 우리가 직접 하는 대부분의 경험은 여기서 생각하는 것에 가깝다기보다는 전후 관계에 대한 긴밀한 관련 없이 일어난 것에 더 가깝다고 생각할 것이다. 왜냐하면 우리는 대부분 실제로 경

험하면서도 현재 일어나는 일을 이전에 있었던 일이나 앞으로 일어나
게 될 일과의 긴밀한 관련 속에서 파악하는 데 별 관심을 기울이지 않
기 때문이다. 많은 경우 우리들은 현재 진행 중인 경험 속에서 경험을
완결하기 위하여 해야 할 것과 하지 말아야 할 것을 신중하게 취사선
택하는 데 의식적인 노력을 기울이지 않는 경향이 있다. 그러므로 여
러 가지 일들이 일어나기는 하지만 그 일들 사이에 의미 있는 관련을
맺지 못한다. 그럴 때에 우리의 경험은 많은 경우 돌이 마냥 굴러다니
는 것과 같이 그저 표류하며 흘러가게 된다. 우리는 외부의 압력에 대
해 힘없이 굴복하기도 하고, 어쩔 수 없이 타협하기도 한다. 이런 경
우에는 시작과 멈춤이 있기는 하지만 진정한 의미에서 경험의 시작과
완결은 없다. 어떤 일이 있고 난 후에 다른 일이 일어나기는 하지만
서로 긴밀하게 연결되지도 통합되지도 않는다. 경험은 있으나 일어나
는 일들 사이의 관련이 너무나 느슨하고 산만하여 온전한 의미에서 경
험이라고 말할 수 없다. 말할 필요도 없이 이런 경험은 심미적 성질을
갖지 못한다.

[14] 이렇게 볼 때 두 가지 극단적인 경우에 경험이 심미적 성질을
갖지 못한다. 한쪽 극단에는 명확한 시작도 없으며 분명하게 끝나지도
않은 채 방향 없이 계속해서 표류하는 경험이 있다. 다른 한쪽 극단에
는 꽉 짜인 길을 따라 기계적으로만 일어나는 경험이 있다. 사실 이 두
가지 양극단에 해당되는 경험이 우리의 삶에서 너무나 빈번히 일어나
기 때문에, 우리는 은연중에 경험은 당연히 이런 것이라고 생각하는
경향이 있다. 따라서 경험에서 심미적 성질이 나타날 때는 보통 익숙
한 경험과 너무나 다르기 때문에 심미적 성질을 일상적 경험의 한 요소
로 인정하지 않게 된다. 그 결과 심미적인 것은 일상적 경험과는 전혀
다른 성격을 갖는 것으로 간주되고 일상적 경험 밖에 있는 것에서 기인
한 것으로 보게 된다. 앞에서 뚜렷하게 지적인 경험과 실천적인 경험

에서 살펴보았듯이, 어떤 경험도 '하나의' 경험으로 완결될 때는 심미적 성질을 갖는다. 반대로 말하면, 어떤 종류의 경험도 심미적 성질을 갖지 못한다면 통합되고 완결된 경험이 될 수 없다.

[15] 그러므로 심미적인 것은 실천적인 것이나 지적인 것과 대립하는 것도 아니며, 공존할 수 없는 것도 아니다. 오히려 심미적인 것과 대립되는 것은 무미건조한 것, 목적 없이 표류하는 것, 틀에 박힌 인습에만 의존하는 것과 같은 것이다. 한편으로 지나친 절제, 강압적 복종, 엄격한 규율, 그리고 다른 한편으로 낭비, 무질서, 맹목적 탐닉 등은 경험의 통일성과 정반대되는 것이다. 아마도 이러한 점들을 고려하여 아리스토텔레스는 덕과 미를 규정하는 말로 '중용'과 '균형'을 생각해 냈을 것이다. 형식적인 면에서 볼 때 그의 말은 매우 적절하다고 생각된다. 그러나 중용과 균형이 무엇을 의미하는가 하는 점은 분명하지 않으며, 단순히 수학적 의미로 이해될 수 있는 것도 아니다. 중용과 균형을 덕과 미의 기준으로 든다면, 그것은 바로 경험을 완결시키기 위해 계속적으로 경험을 발전시켜 나가는 '하나의 경험'에 들어 있는 중요한 속성이라고 보아야 할 것이다.

[16] 나는 앞에서 하나의 경험의 주요한 특징을 언급할 때마다 통합된 경험은 모두 하나의 완결이나 결말을 향해 나아간다는 점을 자주 지적했다. 통합된 경험은 시작단계에서 생겨난 에너지가 경험을 완결시키는 데 모두 쓰이고 나면 자연스럽게 결말을 맞이한다. 하나의 경험이 일련의 과정을 거쳐 완결에 이르는 것은 중간에 그만두는 것과는 분명히 다른 것이다. 경험이 완결된다는 것은 자연적 성숙이나 어떤 상태에 계속 정체되어 있는 것과도 전혀 다른 것이다. 경험의 과정에서 겪는 어려움이나 갈등도, 비록 고통스럽다 하더라도, 현재 진행 중인 경험을 발전시키는 데 중요한 수단이 될 때 향유할 만한 가치가 있는 것이 된다. 우리가 어려움과 갈등을 헤쳐 나가는 것은 단지 어려움과

갈등에서 벗어나려는 것이 아니라, 바로 어려움이나 갈등이 진행 중인 경험을 진전시키는 데 중요한 역할을 하기 때문이다. 앞으로의 논의에서 좀더 분명하게 드러나겠지만, 모든 경험에는 넓은 의미에서 무엇인가를 받아들이거나 감내해야 하는 측면이 반드시 포함되어 있다. 경험에서 수용하는 측면이 없다면 우리는 일어난 것을 받아들이는 것 자체가 불가능하다. 왜냐하면 무엇인가를 새로이 느끼거나 안다고 하는 것은 단순히 지금까지 알던 것에다가 어떤 것을 첨가하는 것이 아니라 그 이상의 어떤 작용을 필요로 하기 때문이다. 경험을 통해 그전에 없었던 무엇인가 새로운 것을 안다는 것은 경험을 재구성하는 힘든 것일 수도 있다. 완결된 경험에서 반드시 필요한 경험의 수동적 측면이 그 자체로 유쾌한 것인가 아니면 고통스러운 것인가 하는 점은 구체적 경험 상황에 달려 있는 것이다. 사실, 어떤 경험이 유쾌한 것인가 고통스러운 것인가 하는 문제는 경험 전체의 심미적 성질과는 직접적 관련이 없다. 다시 말해 경험 전체에서 느끼는 심미적 성질은 재미있거나 즐거운 감정과 직결되는 것이 아니다. 절친한 친구가 투병 끝에 사망하는 경우와 같이 오히려 완결된 경험에서 심미적 성질이 체험되는 경우에 고통스러운 정서가 수반되기도 한다. 이때 겪는 고통은, 비록 힘든 일이기는 하지만, 분명히 심미적 성질이다. 정확하게 말하면 이때 갖게 되는 심미적 질성은 경험을 통해서 향유되는 완전한 인식의 한 부분이며 나아가 완전한 인식의 특성을 반영하는 것이다.

[17] 나는 지금까지 경험을 완성하고 통일된 것으로 만들어 주는 심미적 성질, 정확히 말하면 심미적 성질을 가진 경험에서 갖게 되는 심미적 질성을 막연히 정서적인 것이라고 말했다. 그런데 이 말을 제대로 이해하기 위해서는 정서에 대해 좀더 살펴볼 필요가 있다. 일반적으로 정서라고 하는 것은 우리가 여러 가지 감정에 대해 이름 붙인 말들처럼 단순하거나 그저 느낌일 뿐이라고 생각하는 것이 보통이다. 기

쁨, 슬픔, 희망, 두려움, 분노, 호기심 등으로 불리는 감정은 경험과는 관계없이 고정된 형태를 갖추고 있다가 상황에 따라 나타나는 일종의 실체인 것처럼 취급되는 것을 자주 볼 수 있다. 그런데 우리가 실제로 느끼는 정서는 어떤 때는 상당한 기간 동안 지속되기도 하고 어떤 경우에는 한순간 스쳐 지나가는 것과 같이 변화하지만, 이것은 정서의 원래 특성이 아니다. 의미 없는 경우에 정서라고 하는 것은 철부지 어린아이가 시도 때도 없이 보채고 울부짖는 것과 같은 단순한 감정적 반응에 지나지 않는다. 사실 정서는, 의미 있는 경우라면, 변화하며 발전하는 복잡다단한 경험의 질적 특성을 가리키는 것이다. 정서는 모든 의미 있는 사건의 필수사항이며, 사건이 진전되는 것에 따라서 변화된다. 사람들은 종종 첫눈에 사랑에 빠졌다고 말하곤 한다. 그러나 사람들이 사랑에 빠지는 것은 한순간의 일이 아니다. 다시 말해 이것은 어린아이가 불꽃놀이를 보고 좋아서 어쩔 줄 모르는 것과는 다른 것이다. 만약 사랑이라는 것이 그 사람을 소중히 여기거나 진심으로 염려하는 일도 없이 정말 한순간에 판가름 나는 감정이라면 도대체 사랑이란 무엇이란 말인가? 우리가 일상적으로 정서를 경험하는 경우는 연극을 관람하거나 소설책을 읽을 때이다. 우리가 책을 읽거나 연극을 보는 동안에 나타나는 정서는 바로 그 사건의 전개과정에 참여하는 것이며, 이 경우에 정서는 사건이 전개될 공간과 이야기가 전개될 시간을 필요로 한다. 경험은 분명히 정서적이다. 하지만 특별히 정서라고 불리는 것이 경험 속에 독립적으로 존재하는 것은 아니다.

[18] 이와 동일한 관점에서 볼 때, 정서는 진행 중인 사건이나 사물과 긴밀하게 결합되어 있다. 순전히 병적인 경우를 제외하고는 정서는 완전히 개인적인 것이 아니다. 심지어 '대상이 없는' 정서가 있다면 그것은 사실상 개인 밖에서 정서와 관련을 맺을 수 있는 대상을 열심히 찾는 것이다. 실제로 개인의 정서와 관련된 구체적 대상이 없을 때 정

서는 망상이 되고 만다. 어쨌든 정서가 자아에 속하는 것은 분명하다. 그런데 정서가 자아에 속한다고 할 때 자아는 환경과 분리되거나 고립된 자아를 말하는 것이 아니다. 이때의 자아는 자신이 원하든 원하지 않든 간에 어떤 결과를 향해 나아가는 사건의 진행에 깊은 관심을 갖는 자아를 말한다. 누구나 수줍어서 순간 얼굴이 붉어지거나 깜짝 놀라서 소스라치게 되는 경우가 있다. 그러나 이 경우 일시적으로 나타나는 수줍음이나 놀라움은 정서적 상태가 아니라 자동적 반사행동에 지나지 않는다. 이러한 반응이 참된 의미에서 정서가 되기 위해서는 정서를 일으킨 대상과 결과에 대해 관심을 두는 것을 포함하는 전체적이고 지속적인 상황의 일부가 되어야만 한다. 무서워서 벌벌 떨거나 소스라쳐 놀라는 것도 위협적인 대상이 있어서 그것을 없애거나 피해야 한다는 사실을 알거나 의식하게 될 때 비로소 공포라는 정서가 된다. 그리고 얼굴이 붉어지는 것은 자신이 행한 것을 다른 사람이 불쾌하게 받아들일 것이라는 생각을 할 때 부끄러움의 정서가 된다.

[19] 마음은 아주 신비로운 힘을 가지고 있다. 우리는 보통 멀리 떨어진 곳에 있는 사물들을 우리가 있는 곳으로 가져오고 물리적 작용을 가하여 새로운 물건으로 만든다. 그런데 마음은, 대상을 옮기거나 조작하지 않고도 경험 속에서 이와 유사한 일을 할 수 있는 신비한 능력을 가지고 있다. 정서는 경험을 변화시키고 강화하는 힘을 가지고 있다. 정서는 경험 속에서 유사한 것들을 찾아내고 이것들을 정서 자신의 색으로 물들인다. 이런 과정을 통해서 처음에는 전혀 별개이며 이질적이었던 사물들에 일정한 질적 통일성을 부여한다. 그리하여 정서는 다양한 부분들로 이루어진 경험에 통일성을 갖게 한다. 이 통일성이 앞에서 언급한 그런 종류의 것일 때, 그 경험은 심미적 질성을 띠게 된다.

[20] 구체적인 예를 들어 이 점을 자세히 살펴보자. 한 사람은 구직자이고 다른 한 사람은 채용할 수 있는 권한을 갖고 있는 고용주인 두

사람이 만나고 있다고 하자. 여기에서도 고용주가 몇 개의 질문을 하고 구직자가 질문에 대해 대답을 하는 면접의 형식을 갖추고 있다고 하자. 어떤 경우 두 사람 사이의 면접은 지극히 기계적이고 사무적으로 끝날 수 있다. 그리고 이 경우에 이른바 '하나의 경험'은 일어나지 않는다. 그런 상황은 사무직원이 누군가가 불러주는 숫자를 계산서에 기계적으로 적어놓는 것이나 다름없는 것이다. 그런데 구직자와 고용주가 만나는 경우에도 하나의 경험을 일어나게 하는 상호작용이 있을 수 있다. 우리는 그러한 경험이 발생하는 원인과 조건을 어디에서 찾을 수 있을까? 이 문제에 대한 대답은 장부를 기입하는 일이나, 경제학, 사회학, 심리학과 같은 학술논문에서보다는 드라마나 소설에서 잘 드러난다. 경험의 그러한 성격은 예술을 통해서만 적절히 표현될 수 있다. 왜냐하면 다른 어떤 영역보다도 예술이 경험의 통합성을 가장 잘 표현할 수 있기 때문이다. 경험이란 행위의 결말이 어떻게 될지 아직 미결정 상태에 있는 것이면서, 일련의 다양한 사건들을 통해 완성된 상태로 나아가려는 활동들로 이루어져 있다. 구직자의 일차적 정서는 취업될 것이라는 희망과 흥분을 갖거나 또는 취업되지 않을지도 모른다는 실망이나 절망 같은 것일 것이다. 경험의 시작단계에는 이러한 일차적 정서들이 전체적인 경험의 성격을 규정한다. 그러나 면접이 진행됨에 따라 처음에 가졌던 정서가 변화 발전하며, 그에 따라 새로운 정서가 일어나게 된다. 즉, 면접이 진행되면서 고용주의 태도와 몸짓, 말이나 음성이 구직자가 처음에 가졌던 정서에 변화를 일으키게 되고, 정서 속에 들어 있는 음영과 색조에 변화를 가져오게 된다. 한편 고용주는 구직자의 정서적 반응을 관찰하면서 구직자의 성품을 파악한다. 고용주는 그가 일터에 있는 것을 상상해 보고 일터의 여러 가지 요소를 고려하면서, 이 사람이 직장에 적합한 사람인지 아닌지를 판단하며 그 사람을 채용할 것인가 말 것인가를 결정한다.

면접과정에서 보여준 구직자의 정서적 반응이나 행동들은 고용주의 태도나 요구와 일치하기도 하고 갈등을 일으키기도 한다. 근본적으로 심미적인 이러한 요소들은 면접에 들어 있는 다양한 내용들을 통합하여 최종결정을 내리는 데 중요한 영향을 미치게 된다.

[21] 그러므로 구체적 내용은 매우 다양하지만 경험이라면 공통적으로 갖추어야 할 조건이 있다. 경험의 가장 기본적인 성격은 모든 경험은 살아 있는 생명체와 그 생명체가 사는 환경 사이에서 일어나는 상호작용의 결과라는 사실이다. 인간은 분명히 무엇인가를 능동적으로 행한다. 그리고 능동적 수행의 결과로 무엇인가를 겪게 된다. 예를 들어, 어떤 사람이 돌을 들어 올린다고 하자. 그 사람은 돌을 들어 올린 결과 무엇인가를, 즉 무게, 힘, 표면의 감촉 등을 겪게 되었다고 하자. 이렇게 능동적 수행의 결과 겪게 되는 것에 따라 그 사람은 다음의 행동을 결정한다. 그 돌이 너무 무겁다거나, 거칠다거나, 단단하다거나, 그리하여 어떤 용도에도 적합하지 않다는 등의 생각을 한다. 경험을 이루는 자아와 대상이 서로 작용하고 조절되는 일이 끝날 때까지 경험의 과정은 계속된다. 이런 단순한 예시에서도 확인할 수 있듯이, 경험의 기본적인 형태는 모든 경험에 들어 있는 것이다. 경험을 이루는 생명체는 연구하는 사상가일 수도 있고, 그가 상호작용하는 환경은 사물이 아니라 원리나 개념일 수도 있다. 그러나 이 양자가 상호작용함으로써 경험이 구성되며 경험이 완결되었다는 것은 직접 향유될 만큼 조화를 이루었다는 것을 의미한다.

[22] 경험은 능동적 행위와 수동적 행위가 차례대로 번갈아 일어나는 것이 아니라 이 양자의 긴밀한 관련에 의해 형성된다. 이러한 경험의 공통적 특징에서 볼 때 하나의 경험은 일정한 형태와 구조를 갖는다. 불 속에 손을 갖다 넣는다고 해서 이것만으로 경험이 되는 것은 아니다. 능동적으로 무엇인가를 행하고 그 결과로 겪게 되는 것을 관련

지을 수 있을 때만 경험이 된다. 능동과 수동의 관련을 지각하는 만큼 우리는 경험의 의미를 획득하며, 경험의 의미를 획득하는 것은 모든 지적 활동의 목적이다. 경험이 얼마나 의미 있고 가치 있는 것인가 하는 것은 바로 경험의 범위와 내용을 파악하는 정도에 달려 있다. 앞서 예시한 것과 같이 불에 손을 집어넣는 아이의 행동은 그 자체로 강렬한 것일 수는 있다. 그러나 아이가 그 행위를 할 때 갖는 앎이 거의 없기 때문에 자신의 능동적 행위와 체험되는 결과 사이에 어떤 관련이 있는가 하는 '관계의 지각'은 아주 적다. 다시 말해 능동적 행동이 있다고 하더라도 그 결과 겪는 것과 긴밀한 관련을 맺지 못할 때, 그 경험의 폭과 깊이는 아주 미미한 것이 되고 만다. 그렇다고 해서 경험에 들어 있는 관련을 모두 지각할 수 있을 정도로 완전한 경지에 이른 사람이 있다는 것은 아니다. 힌튼[2]이 쓴 《배우지 않은 사람》(The Unlearner) 이라는 소설은 이 점을 비유적으로 잘 보여준다. 즉, 그 작품에서는 인간이 죽은 후에도 계속 살아가면서 끊임없이 경험의 의미를 발견하는 과정을 그리고 있다.

[23] 경험은 능동적 행위와 수동적 행위 사이의 관련을 얼마나 제대로 확립하는가에 따라 경험의 질이 결정된다.[3] 능동적 측면이나 수동적 측면 가운데 어느 한쪽에 치우치게 될 때 온전한 경험이 되지 못한다. 두 측면 가운데 어느 한쪽에서든 균형이 깨지면 관계에 대한 지각이 흐려지고, 나아가 경험에 들어 있는 풍부한 의미를 지각하지 못한

2) [역주] 힌튼(Hinton, Rowan: 1829~1909)은 미국의 작가이다. 남북전쟁이 일어나기 전 남부 출신으로는 유일하게 노예제를 공격했던 것으로 유명하다. 그의 주장은 북부 여론에 폭넓은 영향을 주었으며 노예제 반대운동에서도 중요한 원동력이 되었다.

3) [역주] 여기서 '수동적 행위'라는 것은 엄밀히 말하면 실제로 행위하는 과정에서 무엇인가를 인식하고 받아들이는 앎이 이루어지는 것을 가리킨다. 그런 점에서 '수동적 행위'라는 것은 '수동적 인식'을 뜻하는 것이다.

채 빈약한 경험으로 전락한다. 경험이 순전히 능동적 활동으로 이루어질 때 온전한 경험을 이루기 어렵다. 오늘날 우리는 거의 언제나 시간을 다투어 많은 일을 해야 하는 환경 속에서 살고 있다. 이러한 삶의 환경 속에서 많은 일을 하려고 하면 우리의 경험은 아주 빈약하고 피상적인 것이 되고 만다. 왜냐하면 많은 일들이 아주 빠른 속도로 일어났다가 지나가기 때문에, 어떤 경험도 제대로 완결시킬 수 있는 충분한 기회를 갖지 못한다. 이러한 경우 삶은 경험이라고 이름 붙일 수도 없는 의미 없는 활동들로 넘칠 뿐이다. 이렇게 될 때 경험에서 부딪히는 저항이나 문제들은 경험을 완결시키는 데 중요한 요소로 지각되지 못하고, 의미 있게 사고해야 할 것으로 이해되지 못하며, 그저 삶을 괴롭히는 방해물로만 간주된다. 이러한 삶의 상황에 익숙해지게 되면 사람들은 심사숙고해서 선택하고 일을 추진하기보다는 무의식적으로 짧은 시간에 많은 일을 행하는 삶의 방식을 추구한다. 개인의 입장에서 보면, 사람들은 무의식적으로 가장 짧은 시간 내에 가장 많은 일을 수행하고자 한다.

[24] 또한 경험을 이루는 두 측면 가운데 수동적 측면만으로 경험이 이루어질 때도 온전한 경험이 될 수 없다. 경험을 수동적 인식으로만 간주하는 경우에 사람들은 능동적 활동 속에서 경험의 의미를 지각하는 것과는 달리, 다만 이런저런 것들을 그저 받아들이기만 하면 된다고 생각한다. 이러한 경우 안다는 것은 능동적 활동과 이것을 완결시키는 과정과는 무관하게 이루어지는 것으로 간주된다. 따라서 이것저것 닥치는 대로 조금씩 받아들이기만 하는 것을 '삶'이며 경험이라고 생각한다. 감상주의자나 몽상가는 열정적으로 활동하는 사람들보다 그의 의식 속에 환상이나 인상을 더 많이 가진다. 그러나 능동적 활동과 수동적 행위 사이에 적절한 균형을 이루지 못하면 아무리 많은 것을 받아들인다 해도 마음에 뿌리를 내리지 못한다. 그리하여 능동적 활동

으로만 이루어진 경험이 빈약한 것과 꼭 마찬가지로 수동적 행위로만 이루어진 경험도 왜곡되고 만다. 우리가 사는 세계를 제대로 경험하고 경험에서 얻은 지각내용을 검토하고 가치 있는 것으로 만들기 위해서는 반드시 경험을 완결시키기 위한 능동적 활동이 필요하다.

[25] 지금까지 하나의 온전한 경험은 능동과 수동의 긴밀한 관련과 균형에 의해 이루어진다는 점을 살펴보았다. '하나의 경험'을 중심으로 볼 때, 진정한 의미에서 지적으로 사고한다는 것은 능동적으로 행한 것과 수동적으로 겪은 것 사이의 관계를 지각하는 것이다. 그리고 예술가는 자신이 지금까지 행한 것과 다음에 해야 할 것 사이의 긴밀한 관련을 파악하는 것에 따라 작품을 창작하는 자신의 활동을 통제하기 때문에 예술가가 과학자보다 진실하고 철저하게 사고하지 않는다는 통념은 잘못된 생각이다. 하나의 예술작품을 완성하고자 하는 화가는 자신이 하는 붓질이 어떤 효과를 나타내는지 지각하고 있어야 한다. 그렇지 않으면 그의 창작활동과 완성하고자 하는 작품이 긴밀한 관련을 맺지 못한다. 더욱이 화가는 아직 실현되지 않은 작품 전체와의 관련 속에서 자신의 행위와 그 결과로 나타나는 것 사이의 관계를 파악해야 한다. 이렇게 경험의 완결을 위해 행한 것과 겪는 것 사이의 관계를 이해하는 것이 바로 사고하는 것이다. 따라서 예술가는 완성될 작품 전체의 질성에 비추어 순간순간 행하는 활동의 의미에 대해 사고해야 하는 만큼 과학자 못지않게 치밀하게 사고해야 한다. 여러 화가들의 작품 사이에 서로 차이가 있는 것은 색에 대한 감수성과 기술이나 기법의 차이 때문이기도 하지만, 보다 근본적으로 관계를 지각하는 사고력의 차이에서 기인한다. 그림의 질적 차이는 다른 무엇보다도 관계를 지각하는 데 영향을 주는 지력의 차이에 달려 있다. 물론 여기에서 말하는 지력은 직접적인 감수성과 분리될 수 없는 것이며, 넓게 보면, 기법과도 관련되어 있다.

[26] 예술작품을 창작할 때 반드시 요구되는 사고력을 저급한 것으로 취급하는 사람들은 근본적으로 사고는 언어적 기호나 상징으로만 이루어진다고 생각하기 때문이다. 질성들의 관계를 효과적으로 다루는 것은 언어적 수학적 기호로 사고하는 것 이상으로 엄격하고 치밀한 사고가 필요하다. 더욱이 언어는 기계적으로 취급할 수 있는 데 반해, 예술에서 다루는 질성은 결코 그렇지 않다. 이런 점에서 보면 예술작품을 창작하는 것은 이른바 '지식인'들이 하는 사고보다 더 엄밀하며 깊이 있게 사고할 수 있는 지력을 요구하는지도 모른다.

[27] 지금까지 나는 심미적인 것, 즉 미라는 것은 우리가 사는 경험 밖에서 주어지는 것이 아니라는 점을 보여주려고 노력하였다. 미란 우리의 일상적 삶과 아무런 관련이 없는 고급스러운 것이나 매일의 삶을 초월한 것이 아니라, 일상적인 과정을 거쳐 완결된 경험에 들어 있는 질적 특성이 명료하고 강렬하게 드러난 것이다. 나는 우리의 일상적 경험과 미적 경험이 연속성을 갖고 있다는 점이야말로 올바른 미학이론을 확립하기 위한 유일하고 확고한 토대라고 생각한다. 이 점과 관련하여 좀더 자세히 살펴보아야 할 문제가 몇 가지 있다.

[28] 영어에는 '예술적'(artistic)이라는 말과 '심미적'(esthetic)이라는 말이 가지는 의미를 동시에 표현하는 단어가 없다. '예술적'이라는 말은 일차적으로 무엇인가를 만드는 활동과 관계된 것이라면, '심미적'이라는 단어는 느끼고 감상하는 행위를 가리킨다. 이 '두 가지 활동'을 한꺼번에 묶어서 동시에 표현하는 '하나의 낱말'이 없다는 것은 참으로 불행한 일이다. 예술적인 것과 심미적인 것을 동시에 표현하는 말이 없기 때문에, 때로는 이 두 가지가 서로 다른 활동으로 인식되기도 한다. 즉, 예술적인 것은 심미적인 것에다 무엇인가를 더하여 어떤 것을 만들어 내는 행위로만 생각되며, 심미적인 것은 무엇인가를 만들고 생산하는 예술적인 것과는 무관하게 그 자체로 즐기고 감상하는 행위로

만 간주된다. 이런 식으로 하여 만드는 행위와 감상하는 활동은 전혀 별개의 것이 된다. 어쨌든 '심미적'이라는 말은 어떤 경우에는 예술활동 전체를 포괄하기 위해 사용되기도 하며, 또 다른 경우에는 감상하는 측면에만 국한하여 사용되기도 한다. 여기에는 언어적 표현의 난점이 있는 것은 분명하다. 현재 사용되는 '예술적'이라는 말이나 '심미적'이라는 말은 실제로 일어나는 경험 현상을 그대로 표현하기에는 적절하지 못하다. 행하는 것과 겪는 것, 즉 예술적인 것과 감상하는 것 사이의 긴밀한 관련을 분명히 하기 위해서는 무엇보다도 경험 속에서 이루어지는 양자 사이의 관계를 정확히 파악하는 것이 필요하다. 다시 말하면 창작활동으로서 예술과 지각하고 즐기는 것으로서 감상이 '하나의 경험' 속에서 어떻게 긴밀한 관련을 맺고 있는가 하는 점을 올바로 이해할 때에 양자 사이의 관계가 명확하게 밝혀지게 될 것이다.

[29] 먼저 예술은 무엇인가를 만들고 제작하는 활동을 가리킨다. 이 점은 순수예술과 실용예술 모두에 해당되는 분명한 사실이다. 예술에는 찰흙 빚기, 대리석 조각, 청동 주조, 물감 칠하기, 건물 만들기, 노래 부르기, 악기 연주, 연극 공연, 무용 등이 포함된다. 몸을 사용하든 사용하지 않든, 도구를 사용하든 사용하지 않든 간에 모든 예술은 볼 수 있거나, 들을 수 있거나, 만질 수 있는 물질적인 것을 가지고 무엇인가를 만드는 것이다. 예술은 활동, 즉 '능동적 행위'의 측면이 뚜렷하기 때문에 예술은 사전에서도 대체로 숙련된 행위, 탁월한 수행능력으로 정의된다. 옥스퍼드 사전에서는 밀(Mill)의 말을 인용하여 "예술은 무엇인가 완벽하게 표현하고자 하는 노력이다"라고 정의하며, 그리고 아놀드4)는 "예술은 순수하고 완벽한 솜씨"라고 말하고 있다.

4) [역주] 아놀드(Arnold, Matthew: 1822~1888)는 영국 빅토리아 시대의 시인, 문필가, 문학 및 사회비평가이다. 《교양과 무질서》와 같은 작품을 통해 '교양'의 중요성을 강조한 인물로 유명하다.

[30] 앞에서 잠시 언급한 바와 같이 '심미적'이라는 것은 감상하고, 지각하며, 향유하는 경험을 가리킨다. 심미적이라는 말은 생산자의 입장에서라기보다는 소비자 입장에서 말하는 것이다. 이것은 기호나 취미를 나타낸다. 요리에서 보면, 분명히 탁월한 솜씨를 발휘하여 맛있는 음식을 만드는 것은 요리사의 일이지만, 음식의 맛을 보고 즐기는 것은 소비자의 몫이다. 정원의 경우에도 마당에 아름다운 나무와 화초를 심고 가꾸는 정원사의 일과 정원을 거닐며 아름다운 정원을 감상하는 주인의 행동 사이에 차이가 있다.

[31] 이러한 예는 얼핏 보면 예술적인 것과 심미적인 것이 분리될 수 있다는 것을 증명하는 것처럼 보인다. 그러나 이 예를 좀더 자세히 살펴보면, 하나의 경험에서 능동적인 것과 수동적인 것이 긴밀한 관련을 맺고 있는 것과 마찬가지로 예술적인 것과 심미적인 것은 별개의 활동으로 분리될 수 있는 것이 아니라는 점을 시사한다. 즉, 무엇인가를 완벽하게 표현하고자 하는 행위는 그것만으로 평가되거나 규정될 수 없다. 표현하는 행위는 행위 속에 표현된 결과를 감상하고 즐기는 활동을 포함하고 있다. 훌륭한 요리를 만드는 활동은 음식을 먹는 소비자를 위한 것이며 요리에 대한 평가와 가치는 소비자의 감상에 달려 있다. 능동적 행위가 단순히 표현하는 측면에만 국한하여 완벽함을 추구하는 것이라면, 아마도 그것은 인간의 예술적 활동이 아니라 기계에 의해서 더 잘 이루어질 수 있을 것이다. 그러나 그것은 기껏해야 기술에 지나지 않는다. 예컨대 기교에서는 탁월한 사전트(Sargent)와 같은 화가는 훌륭한 화가의 반열에 들지 못하는 데 반해 기술적으로는 일류급에 들지 못하지만 세잔(Cézanne)은 훌륭한 화가로 인정받는다.

[32] 궁극적으로 솜씨나 기교가 예술적인 것이 되려면 관심과 '애정'이 있어야 한다. 즉, 기술을 발휘하는 대상에 대한 깊은 애정이 있을 때 기술은 예술이 된다. 예를 들어, 실물을 정확하게 형상화할 수 있는

탁월한 조각술을 가진 한 조각가가 있다고 하자. 그리고 그는 실물을 찍은 사진과 구별할 수 없을 정도로 완벽한 흉상을 조각했다고 하자. 기교면에서 보면 그것은 대단한 일이 아닐 수 없다. 그런데 기계가 물건을 만들 때 그러하듯이 단순한 기술자는 완벽한 물건을 만드는 데 관심이 있지 그가 만든 물건의 심미적 성질이나, 그가 만든 물건이 사람들에게 어떤 경험을 갖게 할 것인가 하는 데는 별 관심이 없다. 예술에서 중요한 문제는 그 흉상이 실제 모습을 얼마나 완벽하게 재현했느냐 하는 데 있는 것이 아니라, 그 흉상을 만든 조각가가 자기 작품을 바라보는 사람들과 더불어 공유하고자 하는 경험에 얼마나 깊은 관심과 애정을 기울였는가 하는 데 있다. 한 작품이 진정으로 예술적이기 위해서는 심미적이지 않으면 안 된다. 창작행위에는 완성된 작품을 통해 감상자들과 함께 향유하고자 하는 심미적인 것이 들어 있어야 한다. 물론 예술가가 작품을 만드는 동안 끊임없이 자신의 활동을 예의주시하는 것은 필수적이다. 그러나 창작하는 동안에 수행하는 사고의 과정이 진정으로 심미적이지 않으면 그것은 기계적 과정을 밟으면서 다음 행위로 나아가는 것에 지나지 않는다.

[33] 요컨대 예술이 진정한 의미에서 예술이 되기 위해서는, 경험에서 능동적 행위와 수동적 행위의 관련과 마찬가지로, 창작하는 과정에서 능동적으로 행하는 것과 수동적으로 감상하는 것을 긴밀하게 통합시켜야 한다. 하나의 작품이 예술적인 것이 될 수 있는 것은 행위하는 것과 감상하는 것을 연결 짓는 데 방해가 되는 요소들을 제거하고, 관련된 요소들을 서로 긴밀하게 통합시킬 수 있는 상태와 특성을 선별할 수 있기 때문이다. 예술가는 깎아 내고, 조각하며, 노래하고, 춤추며, 본을 뜨고, 색칠하는 등의 활동을 한다. 예술가가 작품을 만드는 것이 진정으로 예술적인 것이 되기 위해서는, 그가 표현하고자 하는 질성이 있어야 하며, 그가 '포착한 질성'에 따라 창작의 과정이 완전히 통합되

어야만 한다. 그러므로 질적 특성에 대한 지각과 이것을 실현하기 위한 창작행위는 무의식적 행위나 무절제한 행동과는 달리 심미적 성질을 갖는다. 예술가는 창작행위를 하는 동안 감상자의 마음과 행위를 동시에 가져야 한다.

[34] 예술과 예술 아닌 것의 구분을 분명하게 하기 위해서 한 가지 예를 살펴보자. 우리 눈앞에 아주 아름다운 어떤 물체가 있다고 하자. 우리는 이것이 어떤 원시종족에 의해 만들어진 것이라고 믿었다. 그런데 어느 날 그 물체가 자연적으로 우연히 생성되었다는 것을 입증하는 증거가 발견되었다. 외형적으로만 보면 그것은 이전에 있던 물체 그대로이다. 그러나 그것은 더 이상 예술작품이라고 할 수 없으며 다만 자연적으로 생성된 '신기한 물체'에 지나지 않는다. 그것은 이제 미술관이 아니라 자연사박물관에 소장해야 한다. 여기서 우리가 주목해야 할 것은 어떤 물체를 예술작품으로 볼 것인가 아니면 자연물로 볼 것인가 하는 것의 구분은 순전히 지적 분류에 의해서만 결정되는 것이 아니라는 점이다. 어떤 경우에 그러한 구분은 감상적 지각을 통해 형성된다. 좁은 의미에서 보면 심미적 경험은 무엇을 만드는 경험과 본질적으로 깊이 관련되어 있다.

[35] 앞의 예시를 통해 간단하게 지적한 바와 같이, 심미적 경험은 그저 눈과 귀를 통해 감각적으로 만족을 느끼는 것이 아니라 그러한 만족스러운 결과를 낳기까지 수행된 행위와 깊은 관련이 있다. 예컨대 미각을 통해 맛을 본다는 점에서는 미식가와 보통사람들의 경험은 비슷하다. 그러나 미각적 즐거움을 제대로 향유할 줄 아는 '미식가'의 경험과 단지 맛으로만 먹는 사람의 경험 사이에는 질적 차이가 있다. 그 차이는 단순한 강도의 차이가 아니다. 미식가는 맛을 단순한 감각적 즐거움 이상으로 지각한다. 그는 오히려 어떤 재료가 사용되며 어떤 조리과정을 거쳐 음식이 만들어졌는가를 의식하며 직접적으로 지각되

112

는 즐거움을 마음 가득히 감상한다. 이렇게 보면 만드는 것은 행위의 결과로 만들어질 질적 특성을 지각하고 활동의 전 과정을 통제하는 것처럼, 보고 듣고 감상하는 것은 그것이 만들어지기까지의 활동과정과 관련할 때만 진정한 의미에서의 심미적 성질을 갖게 된다.

[36] 모든 심미적 지각에는 열정이라는 요소가 있다.5) 그러나 극심한 분노나 공포, 질투와 같은 열정에 압도당할 때 경험은 심미적인 것이 되지 못한다. 이러한 열정에 압도당할 때 사람들은 경험하는 내용과 열정을 일으킨 활동의 질적 특성 사이에 의미 있는 관련을 지각하지

5) [역주] 제 1장 〔41〕 문단에 나와 있는 각주에서 언급했듯이 perception은 '인식'으로도 번역되기도 하며, '지각'으로도 번역된다. 일차적으로 perception은 analysis(분석)나 reflection(반성적 사고)과 대비되는 개념이다(제 8장 〔45〕 문단 참조). 즉, perception은 이성적 사고, 추론적 사고, 반성적 사고, 보통 말하는 지적 사고와 대립되는 개념이다. 따라서 perception은 지적 사고의 방법 이외의 방법으로 사물이나 사건을 알게 되는 방법이라고 할 수 있다. 앎의 방법이나 내용을 크게 나눈다면 지적인 것(the cognitive)과 비지적인 것(the non-cognitive)으로 나눌 수 있다. 그럴 경우 perception은 일차적으로 비지적 영역에 해당되는 것이다. (그런 점에서 심미적 인식 또는 심미적 지각이라는 말이 의미 있게 쓰일 수 있다.) 그런데 반성적 사고나 반성적 사고의 결과와 대조되는 것으로서 perception은 감각기관을 통하여 무엇인가를 직접적으로 받아들이는 작용이나 그러한 작용의 결과 받아들이는 내용을 가리키는 것이 된다. 이때 perception은 지적 문제라기보다는 감각에 의해 받아들인 표상이나 정서적인 것이 주를 이루게 된다. 그리고 이런 의미의 perception은 일반적으로 '지각', '지각작용', '지각내용'으로 번역되었다.

그런데 perception에는 이보다 더 큰 측면이 있다. 전통적으로 인식론(theory of knowledge)은 지식의 문제, 즉 지적 문제를 다루는 것으로 간주되었다. 그런데 이 책을 비롯하여 듀이 철학 전반에서 주장되듯이 만일 인식론의 문제가 단지 지식의 문제(즉, knowing이나 intellect의 문제)가 아니라, 지적인 것과 비지적인 것이 통합된 문제라면 이러한 앎의 측면을 다루는 용어가 필요하다. perception은 일차적으로는 비지적인 것을 가리키는 말이지만, 지적 내용을 포함하는 통합된 인식의 문제도 perception에 의한 것이 된다.

못한다. 결과적으로 그러한 경험에는 균형이나 안정과 같은 요소들이 결여된다. 왜냐하면 균형과 안정은 우아하고 품위 있는 행동에서 볼 수 있는 것과 같이 때와 장소에 알맞게 이루어진 행위에 들어 있는 관계들을 잘 파악하고 적절하게 조정해 나갈 때 생겨나는 것이다.

[37] 하나님이 자신이 만든 세상을 보고 '매우 보기 좋다!'고 말한 것처럼 예술적 창작의 과정은 심미적인 지각과 뗄 수 없는 관계를 맺고 있다. 예술가는 자신이 만든 작품에서 만족스러운 지각을 얻을 때까지 창작행위를 계속해 나간다. 예술가의 창작행위는 작품이 보기 좋은 것

즉, 지적인 것과 비지적인 것을 포함하는 앎이나 이해는 지적 방법에 의해서 이루어지는 것이 아니라, 비지적 방법에 의해서 이루어질 수밖에 없다. 그리고 그때 포착된 내용도 지적인 것과 비지적인 것이 통합된 것이 된다. perception은 바로 이러한 것을 지칭하는 용어이기도 하다. 동일한 관점에서 '인식론'은 knowing을 대상으로 하는 것이 아니라, 후자의 perception을 대상으로 하는 학문, 즉 theory of perception이 되어야 한다고 할 수 있다.

그런데 이 책에서 perception은, 적어도 저자의 주장을 전개하는 과정에서는, 후자의 입장에서 사용되고 있다. 후자의 입장에서 사용되는 perception은 우리말 번역과 관련해 두 가지로 나누어 생각할 수 있다. 하나는 perception이 일어나는 '구체적' 활동의 측면에서 활동을 가리키거나 그 활동의 결과로 갖게 되는 내용을 중심으로 생각하는 것이다. 이 경우 perception은 지각(지각작용, 지각내용)으로 번역될 수 있다. 여기에 대하여 구체적 활동 그 자체가 아니라 그러한 활동이나 활동의 결과로 갖게 되는 내용을 하나의 일반적 현상으로 보거나 그러한 활동의 결과가 마음에 미치는 장기적 영향을 중심으로 생각할 수 있다. 이 경우 perception은 인식(인식작용, 인식내용)으로 번역될 수 있다. 즉, 어떤 예술작품을 직접 대면할 때는 심미적 '지각'이라는 말이 적절하다면, 그러한 지각의 결과가 마음을 구성하는 상태는 심미적 '인식'이라는 말이 보다 적절하다고 할 수 있다.

요약하면 perception은 지각, 지각작용, 지각내용으로 번역될 수도 있으며, 인식, 인식작용, 인식내용으로 번역될 수도 있다. 동일한 논리에서 perceptual은 '지각적' 또는 '인식적'으로 번역한다. 또한 perceived 역시 '지각된', '인식된'으로 번역한다. 그러나 심미적 경험과 심미적 측면을 다루는 이 글에서 양자 사이에 중요한 의미상의 차이는 없는 것으로 이해해도 무방하다.

으로 지각될 때 비로소 끝을 맺게 된다. 그리고 그러한 지각은 단순히 지적이고 객관적 판단에 의해 이루어지는 것이 아니라, 하나의 작품 전체를 좋은 것으로 지각하는 직접적 작용이 있을 때만 가능하다. 예술가는 보통사람들에 비해 표현할 줄 아는 능력만 숙련된 것이 아니라, 사물이나 사건의 질적 특성을 지각할 수 있는 탁월한 감수성을 가진 사람이다. 그리고 이 감수성이야말로 그의 창작활동의 전 과정을 이끄는 결정적 요소이다.

[38] 우리가 무엇인가를 할 때는 감각기관을 직접적으로 사용한다. 어떤 것을 만질 때는 섬세하게 만지고 느끼며, 무엇을 볼 때는 예의주시하며, 무엇인가를 들을 때는 주의 깊게 귀를 기울인다. 하나의 그림을 그릴 때 손은 붓을 따라 섬세하게 움직이고 눈은 완성될 작품과의 관련을 예의주시하면서 하나하나의 행위를 판단한다. 이처럼 창작행위가 진행될 때 행하는 것과 감상하는 것은 작품이 완성될 때까지 계속해서 이루어지며, 그 결과가 작품에 반영된다. 창작과정에서 행하는 것과 감상하는 것이 실제 경험에서 통합되는 것은 단지 손과 눈의 감각적 작용만으로 이루어지는 것은 아니다. 사실상 손과 눈이 완성하려고 하는 예술작품 전체에 대한 의식과 긴밀하게 결합되지 않는다면 눈의 감각과 손의 동작은 그저 기계적으로 움직이는 것에 지나지 않는다. 창작행위가 심미적 경험이 될 때 손과 눈은 전체로서 예술작품을 완성하는 창작활동에 사용되는 진정한 의미의 도구가 된다. 이때 손과 눈에 의해 표현되고 만들어지는 예술작품은 예술적일 뿐만 아니라, 정서적이며 완성되어야 할 최종상태, 즉 목적에 의해 인도되는 것이 된다.

[39] 창작의 과정은 끊임없이 능동적으로 하는 것과 수동적으로 감상하는 것을 긴밀하게 관련짓는 활동으로 이루어져 있다. 예술가는 창작의 매 순간마다 그 순간 자신이 한 행위의 결과와 완성하고자 하는

작품의 최종상태를 비교하면서 잘된 것과 잘못된 것, 더해야 할 것과 없애야 할 것에 대해 직접적 지각을 갖는다. 지금까지 실현된 것에 대한 직접적 지각을 통해서 예술가는 지금까지 자신이 한 행위의 결과가 처음에 자신이 완성하고자 했던 작품을 향하여 제대로 만들어 나가고 있는지를 확인할 수 있다. 작품을 창작하는 경험의 발전과정이 자신이 행한 것과 완성하고자 하는 작품 사이의 관계에 대한 직접적 지각을 가지고 수행될 때 이 경험은 분명히 심미적이다. 6) 어떤 행위를 하고 싶은 충동은 한 대상을 직접적으로 대할 때 만족스러운 것이 되도록 하려는 것이다. 도공은 곡식을 담는 데 필요한 항아리를 만들기 위해 흙을 빚는다. 그런데 항아리를 되는 대로 아무렇게 만들거나 기계로 찍어내는 것이 아니라면, 도공은 자신이 만들고자 하는 아름다운 항아리의 완성된 모습에 비추어 흙을 다듬고 빚는 일련의 창작과정을 직접적으로 지각하고, 그에 따라 자신의 행위를 질서 있게 수행해야 한다. 창작 활동의 이러한 성격은 그림을 그리거나 조각상을 만들 때도 동일하게 나타난다. 더욱이 행위과정이 심미적일 때 창작의 매 단계마다 예술가는 바로 직전까지 수행된 자신의 행위결과를 토대로 앞으로 실현될 구체적 모습을 예상해야 한다. 이 예상은 다음에 해야 할 행위와 구체적으로 형상화될 결과 사이의 관련을 직접적으로 지각하는 것이다. 이와 같이 예술작품을 창작하는 과정은 하는 것과 감상하는 것을 치밀하게 관련지으며 누적적으로 발전시켜 나가는 것으로 이루어져 있다. 이런 점에서 창작의 매 단계에서 실현된 것은 완성된 전체 작품을 표현하는 수단으로서의 역할을 한다.

6) [역주] 이 부분에서 잘 알 수 있듯이 직접적 지각은 지적인 것과 비지적인 것이 통합된 것이다. 이 글에서 사용되는 지각, 특히 심미적 경험과 관련된 지각은 전부가 이런 것이다. 따라서 지각과 인식은 거의 동일한 의미로 보아도 무방하다.

[40] 창작의 과정에서 능동적으로 행하는 것은 활기차고 정열적일 수 있으며, 수동적으로 감상하는 것은 예민하고 강렬할 수 있다. 그러나 행하는 것과 감상하는 것은 완성하고자 하는 작품 전체에 대한 지각 속에서 제대로 통합되지 않으면 창작행위는 온전히 심미적일 수 없다. 예를 들어 이 양자가 창작과정에서 제대로 통합되지 못할 때, 만드는 행위는 기교나 기술을 발휘하는 것에 지나지 않으며, 감상하는 것은 정서적 환상이 되고 만다. 만약 예술가가 창작과정에서 완성하고자 하는 작품에 대해 독창적인 것을 발전시키지 못한다면, 그는 기계적 행위를 반복하거나 낡은 도면을 그대로 복사하는 것이다. 진실로 독창적인 예술작품은 예술가 자신이 행위한 것과 완성될 작품과의 관계에서 직접적으로 드러나는 질적 특성에 대한 주의 깊은 관찰과 치밀한 사고의 과정을 거쳐 완성된다. 창조적 예술작품은 행하는 것과 겪는 것 사이의 관계뿐만 아니라 구상중인 작품 전체의 관계에도 주목해야 한다. 그리고 이 관계들은 관찰을 통해서만이 형성되는 것이 아니라, 상상에 의해 만들어진다. 창작과정에서 어떤 때는 전체와 전혀 어울리지 않는 부적절한 것들이 등장하기도 하며, 또 다른 경우에는 겉으로 보기에는 전체를 풍요롭게 하는 것처럼 보이지만 실제로는 전체의 균형과 조화를 깨뜨리는 것도 나타난다. 그리고 어떤 때는 완성하고자 하는 작품에 대한 핵심적인 생각이 희미해지기도 한다. 이럴 때 예술가는 자신의 생각이 다시 분명해질 때까지 거의 무의식적으로 자신이 행한 것과 완성될 작품 사이의 관계를 명확히 하기 위해 생각에 몰두한다. 진정한 예술작품은 경험이 발전함에 따라 끊임없이 변화하고 발전하기는 하지만, 예술가는 통일감과 일관성이 있는 '하나의 경험'을 형성한다.

[41] 어떤 작가가 미리 마음속에 구상해 둔 생각을 그대로 종이 위에 옮겨 적는다면, 사실상 그 작품은 사전에 이미 완성된 것이나 다름없

다. 이런 경우와는 달리 글을 직접 써 나가는 과정에서 어떤 작품을 만들 것인지를 생각하는 경우에는 자신이 이미 쓴 것과 완성될 결과와의 관계에 대해 더욱더 민감하게 지각해야 한다. 원고를 쓰는 행동은, 완성될 작품을 향해 나가는 하나의 경험을 형성하는 데 통합되지 못한다면, 심미적 가치를 갖지 못한다. 예술작품은 마음속으로 구상하는 상태에서는 아직 완성된 구체적인 모습을 띠는 것이 아닌 만큼 개인적인 것이다. 그런데 작가가 마음속으로 구상하는 것이라 할지라도 의미 있는 것이라면 그것은 분명히 사회적인 것이다. 비록 작가가 작품을 구상하는 것은 작가 자신의 마음속에서 행하는 것이지만, 그 창작활동은 명백하게 자신의 작품을 다른 사람들이 지각할 수 있는 형태로 표현하려는 의도를 갖는 것이다. 작가가 이러한 의도 없이 무엇을 구상한다면 그것은 기껏해야 몽상이거나 천박한 일탈에 지나지 않을 것이다. 어떤 풍경을 보고 지각되는 질성들을 그림으로 표현하고자 하는 욕구는 연필이나 붓을 찾는 행동으로 이어진다. 마음속에서 갖게 된 욕구를 구체적 활동이나 대상으로 표현하지 못한 채 그대로 두면, 그 경험은 불완전한 상태로 남게 된다. 단순히 해부학적으로가 아니라 생리학적이나 기능적으로 보면 감각기관들은 운동기관들이며, 신체 속에 있는 에너지의 분배에 의해서 다른 운동기관들과 연결되어 있다. 감각기관의 작용이 다른 운동기관을 통해서 구체적으로 표현되지 못한다면 감각기관이 지각한 것은 불완전한 상태에 머무르고 만다. 영어에서 'building'이라는 말이 건설하는 행위와 그 결과인 건물을, 'construction'이라는 단어가 쌓아올리는 행위와 그 결과인 건축물을, 'work'는 제작하는 것과 그 결과인 작품을 각각 동시에 표현하는 말이 된 것은 결코 우연한 일이 아니다. 이 말들이 무엇인가를 만드는 행위의 과정과 그 결과로 만들어진 산물을 동시에 표현하는 것과 같이 예술작품도 동사의 의미를 제외하고 나면 명사의 의미도 없다.

[42] 작가나 작곡가, 조각가나 화가 등은 예술작품을 만들 때 창작하는 중간에 앞에서 행한 것이 마음에 들지 않으면 다시 시작할 수 있다. 창작의 과정에서 만들어 놓은 것이 만족스럽지 못할 때는 이미 만들어 놓은 것을 버리고 되돌아갈 수 있다. 그런데 건축의 경우에는 되돌아가는 것이 쉽지 않다. 아마도 도시에 미관을 해치는 형편없는 건물들이 많이 있는 것은 바로 이 점 때문일 것이다. 건축가는 건축을 시작하기 전에 완전한 구상을 해야만 한다. 그럼에도 불구하고 건축가의 구상대로 건물을 짓는 것은 거의 불가능하다. 건축가 역시, 기계적으로 작업하지 않는다면, 자신이 구상한 것과 궁극적으로 완성될 건물에 비추어서 그의 생각을 면밀하게 검토해야 한다. 아마도 중세 대성당이 심미적으로 뛰어난 질성을 갖는 것은, 현대 건축의 작업과정에서 흔히 볼 수 있는 것과는 달리, 미리 만들어진 자세한 설계도면에 크게 의존하지 않았다는 점 때문일 것이다. 중세에 건물의 설계나 건설계획은 건물을 지어가는 과정에서 변화하며 구체화된다. 미네르바상과 같은 완전히 상상에 의해 만들어 낸 예술품의 경우에도, 그것이 예술적인 것이라면, 먼저 작품을 구상하고 구체화하는 잉태기간이 있다고 보아야 하며, 그 기간 동안 상상 속에서 행하는 것과 예상된 지각내용이 상호작용하며 서로를 변화시키는 과정을 겪게 된다. 모든 예술작품은 '하나의 경험'의 형태를 따라 이루어지며, 그때 예술작품은 더욱더 강렬하고 직접적으로 느낄 수 있는 것이 된다.

[43] 지금까지 우리는 예술작품을 창작하는 것은 능동적으로 만드는 행위와 수동적으로 감상하는 활동이 긴밀하게 연결되어 있다는 것을 살펴보았다. 그런데 이상의 설명만 가지고는 예술작품을 감상하는 사람이 예술작품을 만드는 예술가가 하는 것과 같은 능동적 행위를 한다고 볼 수는 없다. 겉으로 보기에 감상자는 예술가에 의해 완성된 작품을 눈으로 보기만 하는 것처럼 보인다. 그러므로 예술작품을 감상하

는 행위 속에 예술가가 예술작품을 실제로 만드는 행위에 견줄 만한 능동적 활동이 들어 있다는 생각은 쉽게 받아들일 수 없다. 그런데 예술작품을 감상하고 받아들이는 것은 완전히 수동적인 것이 아니다. 본격적 의미에서 예술작품을 보는 것은 바로 그 보는 경험을 완성하기 위해 예술작품에 대해 능동적으로 반응하는 일을 포함해야만 한다. 그렇지 않다면 감상하는 것은 새로운 것을 인식하는 지각이 아니라, 단지 이미 있는 것을 그냥 받아들이는 재인(recognition)에 지나지 않게 된다.[7] 새롭게 지각하는 것과 그냥 재인하는 것은 완전히 다른 것이다. 재인이란 새로운 대상과 자유롭게 상호작용하는 것 없이 기존까지 가지고 있던 몇 가지 지식 속에 대상을 짜 맞추거나, 단편적 사실을 확인하는 것에 불과하다. 재인할 때도 처음 시작에는 지각하는 행위가 있다. 그러나 이때의 지각은 지각되는 사물에 대한 완전한 지각작용으로 발전하지 못하고 단지 재인하는 데서 멈추고 만다. 예컨대 우리가 길을 가다가 사람들을 볼 때 피해야 할 사람인지 인사해야 할 사람인지를 확인하려는 정도로만 사람을 본다면, 이때의 지각행위는 경험 자체의 목적에 따라 능동적으로 이루어지는 것이 아니라 경험 밖에 있는 어떤 고정된 목적에 매여 있는 것이다. 즉, 이러한 지각은 직접 지각을 일으킨 경험 밖의 '다른' 목적에 종속되어 직접적으로 경험을 일으킨 지각대상이 의미 있게 완결될 기회조차 갖지 못하는 죽은 경험일 뿐이다.

[44] 이와 같이 예술작품을 재인할 때 우리는 주로 이전에 이미 형성되어 있는 관습적 관점에 의존한다. 이 경우 감각을 통해 들어오는 어떤 단편적 사실이나 부분적 정보는 지금까지 알던 것과 동일한지를 판단하는 단서로 사용된다. 무엇인가를 '재인'할 때는 눈앞에 보이는 새로운 대상을 기존에 있던 인식의 틀로 보는 것으로 충분하다. 우리가

7) [역주] recognition은 파자하면 re-cognition이 된다. 그것은 주로 지적 측면에서 이전에 인지한 것을 다시 인지하는 것, 즉 '재인하는 것'이다.

낯선 사람을 만날 때 단지 눈에 보이는 단순한 몇 가지 사실이나 신체적 특징만 가지고도 그 사람이 이전에 만난 적이 있는 사람인지 아닌지를 즉각적으로 알 수 있다. 이런 종류의 경험은 새로운 사람을 의미 있게 받아들이는 것이 아니라 그저 내가 아는 사람인가 아닌가 하는 사실을 재인하는 것에 지나지 않는다. 우리가 어떤 새로운 대상을 의미 있게 볼 때 진짜 '받아들이는 것'을 시작한다. 이때 대상을 지각하는 것은 재인하는 것과는 다르다. 어떤 대상을 진정한 의미에서 받아들이는 것은 지금까지 경험자가 아는 경험 전체에 비추어 새로운 의미를 지각하는 것이며, 이때 지각은 의식을 생기 있고 활발하게 만든다. 이와 같은 경우 '보는 것'은 대상에서 단편적 정보를 받아들이는 것에 그치는 것이 아니라, 지각되는 대상에 대해 능동적으로 그리고 전체적으로 반응하게 한다. 예를 들어 그림을 본다고 할 때 감상자는 그림의 의미를 파악하기 위해 지금까지 그가 아는 모든 것을 활용할 뿐만 아니라, 비록 표면적으로는 잘 드러나지 않지만 온몸의 기관들을 활발하게 사용한다. 반면 재인하는 것은 감상자가 지금까지 아는 몇 가지 것들과만 부분적으로 관련을 맺기 때문에 감상자의 몸과 마음 전체를 생생하게 일깨우지 못한다. 단지 새로운 대상과 지금까지 형성된 감상자의 경험 사이에 갈등과 차이가 있다는 사실만 가지고는 생생한 경험을 일으킬 수 없다. 비유해서 말하면, 돌아오는 친구를 단순히 재인만 하는 사람 — 즉, 아무런 설렘이나 의미 있는 대화 없이 그저 기계적 인사나 하는 사람 — 보다, 집주인이 돌아오는 것을 보고 꼬리를 흔들며 짖어 대는 강아지가 훨씬 더 활기차고 생생한 상태에 있다.

[45] 재인하는 것은 근본적으로 경험자의 앎 전체에 비추어 새로운 것을 아는 것이 아니라, 대상의 이름을 아는 정도로 '적당히' 아는 것일 뿐이다. 여기서 '적당히' 안다는 것은 재인하는 것 밖에 있는 목적에 유용할 정도로만 아는 것을 의미한다. 비유컨대 물건을 파는 사람이 하

나의 견본만으로 전체 제품을 아는 것과 같이, 재인하는 것은 대상을 받아들이는 그 경험 밖의 다른 목적에 얽매여 그것에 필요한 만큼만 보고 아는 것이다. 재인하는 것은 유기체를 놀라게 하거나 긴장시키지도 않으며, 혼란스럽게 만들지도 않는다. 그러나 새롭게 지각하는 것은 처음 보는 것에서 시작하여 유기체 전체에 전율을 일으켜 온몸과 마음에 점점 더 큰 물결로 퍼져간다. 감상자가 진실로 대상을 지각하고 있을 때 지각의 대상이나 장면은 하나도 남김없이 정서적으로 물들게 된다. 따라서 아무런 정서도 일으키지 않은 채 그저 냉랭하게 보고 듣고 하는 식의 지각이란 있을 수 없다. 마음속에 일어난 정서가 지각의 대상이나 사고의 대상에 완전히 스며들어가 있지 않다면, 그런 정서는 아직 예비적인 것이거나 아니면 병적인 것이다.

[46] 수동적인 심미적 경험의 양태는 경험대상에서 주어진 것을 수용하고 받아들이는 것을 말한다. 그것은 밖에서 주어진 것에 대해 복종하는 성격을 띤다. 어떤 사람이 자신을 주위환경에 대해 적절하게 복종시킨다는 것은 자기의 행동을 잘 통제하고 주위환경에 잘 적응한다는 것을 의미한다. 그런데 환경과의 상호작용 가운데는 적지 않은 것들이 잘 통제되지 못하며 제대로 적응하지 못한 채 끝나게 된다. 어떤 때는 너무 어렵고 힘든 경험이라는 이유로 경험을 회피하며, 어떤 때는 재인하는 경우와 같이 다른 문제에 정신이 팔린 나머지 새로운 경험에 주의를 집중하지 못한다. 지각하는 것은 경험자가 가지고 있는 에너지를 억제하는 행위가 아니라 대상을 향해 에너지를 방출하는 활동이다. 어떤 대상을 잘 알기 위해서는 우리가 먼저 대상을 향하여 뛰어들어야만 한다. 우리가 부딪히는 경험의 장면에서 가만히 있으면 의미가 주어질 것이라고 생각하고 기다리기만 한다면 우리는 그 장면에 그대로 압도당하며, 그 결과 경험대상에 대하여 능동적 반응을 하지 못하기 때문에 경험자는 그 상황을 제대로 지각하지 못한다. 우리가

제대로 대상을 '받아들이기' 위해서는 에너지를 모으고 경험대상에 대해 적절한 반응을 해야만 한다.

[47] 제대로 받아들이기 위해서는 오랜 기간 동안의 훈련을 통해 지식과 기술을 쌓아야 한다. 과학자가 망원경이나 현미경으로 사물을 제대로 관찰하거나, 지질학자가 눈에 보이는 자연경관을 지질학적으로 볼 수 있기 위해서는 상당한 정도의 도제식 훈련이 필요하다. 그런데 예술작품을 제대로 감상하기 위해서는 과학자나 지질학자처럼 진지한 훈련이 필요하다는 것을 인정하는 사람들은 그리 많지 않다. 대부분의 사람들은 심미적 지각은 진지한 훈련을 받지 않아도 특별한 순간에 자연스럽게 일어나는 것이라고 생각하는 경향이 있다. 이런 생각이야말로 우리를 예술로부터 멀어지게 만드는 중요한 이유 중 하나이다. 노트르담 사원, 렘브란트[8]의 초상화와 같이 물질적인 대상은 항상 저 밖에 존재한다. 단도직입적으로 말하면 그러한 대상들은 눈에 보인다. 그것들은 눈에 들어오고 재인되며, 이름을 붙일 수도 있다. 그러나 그냥 본다고 하더라도 유기체 전체와 대상 사이에 계속적 상호작용이 없으면, 그냥 시각적으로 본다고 해서 대상은 지각되지 않으며 특히 심미적 지각은 일어나지 않는다. 이 그림은 어떻고 저 그림은 그렇고 하는 식으로 예술작품의 특징을 잘 설명하는 안내원을 따라 화랑을 누비고 다니는 관람객들은 많아도, 예술작품을 진정으로 지각하는 사람은 별로 없다. 그들은 다른 곳에서는 볼 수 없었던 신기한 것, 즉 시각적으로 눈에 확 들어

8) [역주] 렘브란트(Rembrandt, Harmenszoon van Rijn: 1606~1669)는 네덜란드의 대표적 화가이다. 유화, 소묘, 에칭 등 다양한 분야에 통달한 17세기의 화가이며 미술사에서 거장으로 손꼽힌다. 그의 그림은 화려한 붓놀림, 풍부한 색채, 능숙한 명암배분이 특징이다. 그의 수많은 초상화와 자화상은 인간의 성격에 대한 깊은 통찰력을 보여주며, 그의 소묘는 당시 암스테르담의 생활상을 생생하게 기록하고 있다. 대표작으로는 〈야경〉, 〈튈프 교수의 해부학 강의〉, 〈돌다리가 있는 풍경〉, 〈세 개의 십자가〉 등이 있다.

오는 것에 흥미와 관심을 보이기는 하지만 그것조차도 우연적인 것에 지나지 않으며, 그 순간에만 반짝하는 흥미를 나타내는 것일 뿐이다.

[48] 참된 의미에서 감상자가 예술작품을 제대로 '지각하기' 위해서는 감상자도 자기 자신의 경험을 '창조'해야만 한다. 감상자가 경험을 창조하려면 감상자는 예술작품을 만들어 낸 예술가가 경험한 것에 필적할 만한 경험을 해야 한다. 물론 예술작품을 감상하는 경험은 예술작품을 만들어 내는 예술가의 경험과 문자 그대로 동일한 것일 수는 없다. 그러나 예술작품을 감상하는 사람은 세세한 부분에서는 차이가 있다 하더라도 적어도 형식적인 면에서는 예술가가 했던 경험과 유사한 경험을 해야 하며, 예술가와 마찬가지로 구성요소들에 대해 일정한 질서를 부여해야 한다. 예술작품을 감상할 때 이러한 '재창조'의 행위가 없다면, 그 작품은 진정한 의미에서의 예술작품으로 지각되지 않는다. 예술작품을 창조한 예술가는 자신의 관심에 따라 자신의 경험을 선택하고, 단순화시키며, 명료화하고, 응축시키는 등 자신만의 구성과정을 거친다. 감상자는 예술작품을 감상하면서 바로 자신의 관점과 관심에 따라 이러한 능동적 행위를 해야 한다. 예술가와 감상자는 모두 자신이 하는 경험에서 의미 있는 것을 뽑아내고 추상화하는 일을 수행한다. 나아가 예술가나 감상자는 모두 흩어져 있는 부분들을 모아서 하나의 전체를 만드는 것, 즉 말 그대로 통합적인 이해를 추구한다. 예술가가 예술작품을 만들 때에 해야 할 일이 있는 것과 마찬가지로 감상자도 감상할 때에 해야 할 일이 있다. 감상하는 일을 그저 대충하거나 틀에 박힌 방식으로 하는 사람은 보아도 보지 못하며 들어도 듣지 못한다. 이런 경우 '감상'이라는 것은 예술작품에 대한 자신의 의미를 찾지 못한 채, 학자나 다른 감상자가 예술작품에 대해 이야기한 것을 자기의 것인 양 받아들이는 것이 되며, 혼란되고 흥분된 정서상태에서 전체적인 관련이 없는 단편적 사실들을 늘어놓는 것에 지나지 않게 된다.

124

[49] 위의 논의는 진정한 의미의 '하나의 경험'과 '심미적 경험'이 갖는 공통점과 차이점을 시사한다. '하나의 경험'과 심미적 경험의 공통점은 근본적으로 심미적 성질, 즉 심미적 질성을 갖는다는 점이다. 만약 경험이 심미적 질성을 갖지 못한다면 경험을 구성하는 다양한 내용들이 하나로 통합되고 완결된 '하나의 경험'으로 발전하지 못할 것이다. 실제 경험 속에서는 기본적으로 실천적, 정서적(심미적), 지적 성질을 따로 구별하는 것이 불가능하다. 그리고 이것들 중 어느 한 성질이 두드러질 수는 있으나 그렇다고 해서 어느 하나가 다른 것들을 완전히 대신하거나, 다른 어떤 것이 전혀 없을 수는 없다. 경험을 구성하는 다양한 성질은 하나의 경험 속에서 함께 작용함으로써 통합되고 완결된 경험을 만들게 된다. 정서적 측면은 경험의 구성요소를 하나의 전체로 통합하고, 지적 측면은 경험이 의미를 가질 수 있도록 하며, 실천적 측면은 유기체가 자신을 둘러싸고 있는 사건이나 대상들과 상호작용한다는 것을 각각 의미한다. 삶의 세계에서 실제로 이루어지는 가장 치밀한 철학적 탐구와 과학적 연구, 또는 가장 야심적인 기업활동이나 정치활동과 같은 것들은 예술적 활동과는 전혀 성격이 다른 일을 수행하고 있지만, 각각의 경험을 구성하는 다양한 요소들이 하나의 통합된 경험을 이룬다면 그것은 심미적 질성을 갖는다. 그때 각각의 과정에서 행해진 다양한 부분들은 단지 서로 이어지기만 하는 것이 아니라 서로 긴밀한 관련을 맺고 연결된다. 이렇게 연결된 부분들은 주어진 순간만 지나면 연결이 사라지는 것이 아니라 진행 중인 경험을 통합하고 완결시키는 방향으로 나아간다. 더욱이 경험의 구성요소를 계속적으로 연결시켜 완결을 향해 나아가는 것은 그 일이 끝나기를 가만히 기다리고만 있는 것이 아니라, 경험의 전 과정 동안 완결된 상태를 예견하고 끊임없이 새로운 의미를 부여하면서 경험을 완결시키기 위해 최선을 다한다는 것을 의미한다.

[50] 진정한 의미에서 하나의 경험은 실천적, 심미적, 지적 양태들이 서로 분리될 수 없이 통합되어 하나의 단일한 경험을 형성한다. 그런데 하나의 경험이 구체적인 관심과 목적에 따라 어떤 경험은 심미적인 것이 두드러지고, 어떤 경우에는 지적인 것이나 실천적인 것이 강렬하게 나타난다. 이처럼 경험을 지배하는 질성에 따라 경험을 심미적 경험, 지적 경험, 실천적 경험으로 구분할 수 있다. 하나의 경험으로서 지적 경험에서 얻어진 지적 결론은 '하나의 경험'이 이루어지는 경험 과정의 관점에서 보면 그 자체로 가치를 갖는다. 그런데 하나의 경험을 통해서 도달한 지적인 결론은 결론을 얻기까지 수행된 경험의 과정에서 분리하여 하나의 공식이나 '진리'로 객관화할 수 있다. 그리고 이러한 지적 결론은 이후에 오는 탐구에서는 탐구를 위한 수단으로 활용될 수 있다. 그런데 예술작품을 만드는 예술적 경험의 경우 그 경험에서 객관적으로 분리할 수 있는 어떤 결과물이 없다. 지적 결론을 얻거나 예술작품을 완성하는 것과 같이 하나의 경험을 완결시키는 것은 결과만으로 의미를 갖는 것이 아니라, 결과에 이르기까지 수행된 모든 부분을 통해서 의미를 갖는 것이다. 다시 말하면 경험의 결과를 객관적으로 분리할 수 있는 것이든 없는 것이든 간에 경험의 결과는 경험의 과정과 분리되어 존재할 수 없다. 드라마나 소설의 마지막 부분에서 등장인물이 '그 이후 영원히 행복하게 살았다'라는 말로 끝이 났더라도 그 마지막 결론만으로 드라마나 소설의 결말이 되는 것은 아니다. 이 상투적인 말의 의미는 작품 전체의 질성에 비추어 보다 구체적으로 지각되고 이해된다. 지적 경험이나 실천적 경험에서는 상대적으로 경험의 주변부에 머무는 특징들이 심미적 성질이 두드러지는 예술적 경험의 경우에는 매우 강렬한 것으로 대두된다. 다른 지적 경험이나 실천적 경험에서는 미약하게 작용하는 것이지만 예술적 경험에서는 강렬하게 작용하는 이러한 심미적 질성이 경험 전체를

긴밀하게 연결하며, 바로 이 심미적 질성으로 인해 경험은 그 자체로 경험다운 경험으로 완결될 수 있다.

[51] 잘 통합되고 완결된 경험은 모두 일정한 '형식'을 갖추고 있다. 그 경험에는 역동적인 조직화 과정이 있다. 여기서 조직화 과정을 역동적이라고 말하는 것은 어떤 경험을 잘 통합되고 완결된 경험으로 조직하는 데 일정한 시간이 필요하며, 이러한 조직화 과정을 통해서 경험이 성장하기 때문이다. 완결된 경험은 시작에서 발전을 거쳐 완결에 이르는 시간적 과정과 성장의 단계가 있다. 경험은 경험대상과 경험하는 사람의 마음과의 상호작용을 통하여 일어난다. 경험하는 사람은 누구나 이전의 경험을 통하여 이미 조직화된 마음의 체계를 가지고 있다. 경험대상은 있는 그대로 받아들이는 것이 아니라, 이미 형성되어 있는 조직화된 마음의 내용들과 상호작용을 통해서 경험대상이 소화되고 흡수된다. 소화되고 흡수된 것은 그 의미가 명확해지고 마음속에 이미 있는 내용들과 공통된 것으로 지각될 수 있을 때까지 숙성의 시간을 갖는다. 그러다가 그러한 것들의 의미가 분명해지고 마음 전체와 통합되는 새로운 이해에 이르게 될 때 강렬한 심미적 경험의 순간을 맞이한다. 이때는 오랜 기간 동안 이끌어 온 과정이 절정에 이르는 순간으로서 모든 것을 하나로 통합하는 강렬한 움직임이 나타나게 된다. 그리고 모든 경험의 과정과 내용이 그 순간으로 한꺼번에 집결되어 하나의 전체로 모아지게 된다. 이때는 경험을 진행하는 동안에 겪었던 저항과 갈등, 주의를 산만하게 만들었던 흥분과 긴장이 전체적인 그리고 충만한 완결을 향한 움직임으로 변화한다. 이러한 것들이 '하나의 경험'을 심미적 경험으로 인식하게 하는 중요한 요소들이다.

[52] 또한 하나의 경험은 일정한 '리듬'을 갖는다. 그것은 우리가 숨 쉴 때 숨을 들이마시고 내쉬는 리듬이 있는 것과 같다. 제임스9)는 의식적 경험의 과정을 새가 날았다 앉았다 하는 것을 번갈아 하는 것

에 곧잘 비유하곤 하였다. 나는 것과 앉는 것은 서로 밀접한 관련이 있다. 어떤 경우에도 나는 것과 앉는 것이 아무런 관계없이 일어나지는 않는다. 이와 같이 경험은 하는 것과 겪는 것이 연결되는 리듬을 갖는다. 경험이 잠시 멈추는 동안에는 방금 전까지 자신이 행한 결과를 경험 전체에 흡수하며 경험 전체에 비추어 의미를 부여하는 것과 같은 활동이 일어난다. 아주 제멋대로 하는 경험이나 완전히 틀에 박힌 기계적 경험이 아니라면, 능동적 행위 속에는 잘 다듬어지고 사고된 의미가 포함되어 있다. 군대가 진군해 나가듯이, 하나의 경험에서 행해지는 하나하나의 행위 속에는 앞서 행한 경험의 결과들을 전체 경험에 통합하고 이후에 해야 할 것을 예견하는 활동이 포함되어 있다. 너무 빨리 진군하면 그 경험은 의미 있는 경험의 보급기지, 즉 과거의 경험에서 얻은 내용과 긴밀한 관련을 맺지 못하고 무질서하고 빈약한 경험이 되고 만다. 또한 경험의 과정에서 행위의 결과를 받아들이고 난 후에 다음 행동으로 나아가지 않고 지나치게 오랫동안 제자리에 멈추어 있게 되면, 경험은 경험 자체를 완결시키지 못하고 중도에 그만두게 된다.

[53] '하나의 경험'을 관통하는 전체적인 질성은 경험의 전 과정에 작용하는 가장 중요한 요소이다. 완결된 경험에서 전체에 대한 질성은 경험을 구성하는 모든 단계와 구성요소에 고루 퍼져 있으며, 스며들어

9) [역주] 제임스(James, William: 1842~1910)는 미국의 철학자 및 심리학자이다. 실용주의 철학 운동과 기능주의 심리학 운동의 주도자이다. 주요 저서로는 《심리학 원리》, 《믿으려는 의지》, 《종교적 체험의 다양성》, 《근본적 경험론》, 《다원적 우주》, 《철학의 제 문제》, 《진리의 의미》 등이 있다. 제임스는 실용주의로 알려진 방법론을 정식화했다. 1870년대 중반 찰스 S. 퍼스가 수행한 과학의 논리에 대한 엄격한 분석에서 비롯된 이 방법론은 제임스의 손을 거쳐 새로운 모습으로 일반화되었다. 제임스는 존 듀이의 철학사상에 가장 큰 영향을 끼친 인물이다.

가 있다. 그러므로 하나의 경험에서 충만함과 완결은 단순히 어떤 활동이 끝나는 마지막 지점에 있는 것이 아니라, 연속적인 활동의 종합적이고 누적적인 작용의 결과로 주어지는 것이다. 조각가나 화가나 작가는 예술작품을 만드는 모든 단계마다 전체 경험에 비추어 보면서 활동을 수행해야 한다. 예술가는 창작하는 매 단계마다 지금까지 행한 결과를 자신이 완성하고자 하는 최종적인 작품에 비추어 의미를 부여하고, 이후에 해야 할 행위를 예견하며, 적합한 행위를 결정함으로써 경험의 전체성을 유지하며 완성을 향해 나아가야 한다. 만약 경험이 이와 같은 방식으로 이루어지지 않는다면 예술가의 활동은 일관성을 갖지도 못하며 질서 있는 것도 되지 못할 것이다. 경험이 진행되는 동안 능동적으로 행하는 것은 언제나 다양하고 새로운 경험의 내용을 만들어 내기 때문에 단조롭고 쓸데없이 반복되는 것을 막아 준다. 한편 경험의 과정에서 수동적으로 겪는 것은 능동적으로 하는 행위에 상응하여 작용하며 경험이 하나의 전체성을 유지하며 완결되도록 하기 때문에, 경험이 그저 감정에 따라 흘러가거나 아무런 목적 없이 나아가는 것을 방지한다. 어떤 경험을 '하나의 경험'으로 만들어 주는 이러한 요인들이 현저하게 드러날 때, 우리는 감각적 경험에 의해 주어지는 지각 내용들을 단순한 재인을 넘어서서 강렬하며 의미 있는 것으로 인식한다. 이때 경험대상은 독특하면서도 현저한 심미적 질성을 갖게 되며, 심미적 인식의 특징을 이루는 '향유'의 대상이 된다.

표현행위

정서와 사고 그리고 표현매체의 만남과 재구성*

[1] 모든 경험은 사소한 것이든 중대한 것이든 간에 모종의 충동이 생기면서부터, 엄밀히 말하면 '충동이라는 형태'로 시작된다. 보통 심리학에서나 일상적 사태에서 '충동적'이라는 말은 행동의 결과에 대하여 진지하게 생각하지 않고 이루어지는 행위를 가리킨다. 또한 보통 충동은 기본적으로 진지한 생각을 하지 않는 상태에서 내면에서 솟아오르는 분출하는 힘을 가리키는 것이다. 그런데 여기서 말하는 충동은 단순히 자극-반응의 연결처럼 간단한 자극에 대하여 반응하는 힘을 의미하지는 않는다. 이런 '단순한 충동'은 매우 간단하며 구체적이고 제한적인 것이다. 1) 여기서 말하는 충동은 이런 의미의 '단순한 충동'을 가리키는 것이 아니라, 살아 있는 생명체가 '단순한 충동'들을 부분적

* [역주] 이 장의 원래 제목은 "표현행위"(The Act of Expression)이다. 그런데 이 장에서 말하는 표현행위는 전통철학에서 말하는 표현행위와는 다른 것이다. 여기서 표현행위는 인간 내부에서 시작된 정서와 사고가 외부에 있는 표현매체와 마주치며 재구성되고 재조직되는 행위의 과정이다. 따라서 이 장의 제목을 "표현행위: 정서와 사고 그리고 표현매체의 만남과 재구성"이라고 명명하였다.

요소로 포함하면서 전체적 적응을 위하여 발산하고 운동하는 힘을 가리킨다. 예를 들면, 충동은 음식물을 삼킬 때 혀와 입술의 움직임을 말하는 것이 아니라, 살아 있는 생명체가 음식물을 먹고 싶어 하는 것을 뜻하는 것이다. 또한 충동은 눈이 특정한 빛을 따라 움직이는 것을 말하는 것이 아니라, 해바라기가 태양을 향하여 움직이는 것과 같이 신체 전체가 빛을 향하여 움직이는 것을 말하는 것이다. 생명체는 근본적으로 전체적 적응을 위하여 활동하는 존재이기 때문에, 기본적인 본능적 욕구를 충족시키는 경우에서도 '단순한 충동'은 포괄적이고 전체적인 적응을 하는 데 포함된 부분적인 요소에 지나지 않는다.

[2] 이와 같이 충동은 전체로서 생명체가 환경에 반응하면서 생기는 것이기 때문에 충동이 생기는 것은 완결된 경험의 맨 처음 단계라고 할 수 있다. 아동들의 활동을 면밀히 관찰해 보면 아동들이 환경에 대해 단순한 반응들을 보이는 것을 발견할 수 있다. 그러나 그런 단순한 반응들은 완결된 경험의 출발점이 되지 못한다. 마치 실 한 올 한 올이 전체 옷을 완성하는 데 의미 있게 기여하듯이, 단순한 반응들이 전체로서 생명체의 적응활동에 기여하게 될 때에 비로소 완결된 경험의 출발점이 될 수 있다. 이처럼 어떤 활동을 전체적인 관점에서 바라보지 않고 부분적 행위나 지엽적 활동을 따로 분리시켜서 독립된 것으로 보는 것은 경험의 성격을 오해하는 주된 원인이 된다.

1) [역주] 여기서 듀이는 impulse과 impulsion을 구분하고 있다. 여기서 impulse는 '단순한 충동'으로 impulsion은 그냥 '충동'으로 번역했다. 의미상 impulsion은 처음 내면에서 생긴 impulse가 일으키는 작용을 가리킨다. 그러므로 impulse는 처음 내면에서 생긴 충동, 보다 정확하게 말하면 충동을 일으키는 원인이 되는 것이라면 이러한 impulse에 의해 생겨나는 여러 가지의 작용과 결과가 impulsion이다. 그러므로 impulse는 impulsion에 의해 그 존재와 성격이 확인된다. 여기서 4장의 주제인 표현행위는 '단순한 충동'(impulse)이 아니라, '충동'(impulsion)과 관련된 문제이다.

[3] 진정한 경험은 충동에서 시작되며 충동은 필요에 의해서 비롯된다. 그런데 배고픔이나 목마름과 같은 필요는 전체로서 생명체의 적응에 문제가 있을 때에 발생하는 것이며, 환경과 일정한 관계를 형성함으로써 충족된다. 이런 말을 한다고 해서 생명체와 환경이 완전히 구분된 별개의 것으로 생각하고 필요나 충동이 순전히 생명체 내부에 있는 신체기관에 의해서 발생하는 것이라고 생각해서는 안 된다. 우리는 보통 피부를 생명체와 환경 사이의 경계로 생각하여 피부 안을 생명체로, 피부 밖을 환경이라고 생각한다. 생명체와 환경을 이와 같이 나누는 것은 눈에 보이는 사실에 기초하여 물리적 경계를 구분한다는 점에서는 옳다고 할 수 있다. 그러나 생명체라고 하는 것이 생명체로서 의미 있는 삶을 유지해 나가는 한에서만 진정한 생명체라고 할 수 있다면, 눈에 보이는 피부를 경계로 하여 양자를 구분하는 것은 별 의미가 없다. 생명체 내부에 있는 것이지만 생명체의 의미 있는 삶과 별로 관련이 없는 것이 있는가 하면, 생명체 밖에 있는 것이지만 의미 있는 삶의 유지와 존속에 필수불가결한 것이 있다. 낮은 차원에서 보면 공기나 음식물과 같은 것들이 그러한 것이며, 보다 높은 차원에서 보면 작가에게는 펜, 대장장이에게는 망치, 그리고 주방기구, 가구, 재산, 친구, 사회적 제도와 같이 문명화된 삶을 가능하게 하거나 문명화된 삶을 살아가는 데 없어서는 안 되는 것들이 바로 그러한 것이다. 필요라는 것은 환경과 상호작용하며 살아가는 생명체가 어떤 요인에 의해 안정상태가 깨어졌을 때 나타나는 것이며, 환경이 제공하는 무엇인가를 취함으로써 안정상태를 회복하려는 생명체의 요청이 바로 충동으로 표현되는 것이다. 그러므로 충동은 전체 자아가 환경과 긴밀한 의존관계에 있다는 것을 아주 잘 보여주는 지표가 된다.

[4] 생명체에 필요나 충동이 생겼다는 것은 현재 환경이 생명체에 적합하지 못하다는 것을 의미한다. 외부환경은 생명체의 소유가 아니

며, 생명체가 마음대로 좌지우지할 수 있는 것이 아니다. 그러므로 생명체는 신체 내부에서 일어나는 필요나 충동을 만족시키기 위해서는 외부환경 속에서 필요나 충동을 충족시킬 수 있는 것을 탐색하는 일종의 모험을 감행할 수밖에 없다. 생명체에 충족시켜야 할 필요가 나타나고 필요를 충족시키려는 충동을 가지고 신체의 경계 밖으로 나아가게 되면, 생명체는 익숙하지 않은 환경 속에 놓여 있는 자신을 발견하며 어느 정도 자신의 운명을 외부환경에 내맡기는 모험을 감행하지 않을 수 없다. 생명체가 외부환경에서 원하는 것을 자기 마음대로 고를 수 있는 것도 아니며, 환경 속에 있는 것이 필요나 충동에 대한 고려 없이 저절로 생명체와 관계가 없는 것이거나 생명체에 불리한 것이 되는 것도 아니다. 생명체가 발전하려고 한다면 그리고 계속해서 발전하는 한, 마치 마라톤 선수가 잘 달리기 위해서는 불어오는 바람을 유리한 방향으로 이용해야 하듯이, 생명체도 환경의 도움을 받아야 한다. 외적 환경을 탐색하는 과정에서 생명체는 원하는 것과는 다르거나 심지어 정반대의 성격을 지닌 환경들과 마주치게 된다. 생명체는 중립적이거나 적대적인 환경조건들을 자신에게 유리한 방향으로 돌리는 과정을 통해 자신의 충동 속에 내재해 있는 의미를 깨닫게 된다. 자아가 환경조건들을 통제하는 데 성공하든 실패하든 생명체는 결코 이전 상태로 되돌아가지 않는다. 자아는 어떤 형태로든 맹목적으로 솟아오르는 힘을 목적지향적인 것으로 변화시키며, 본능적 경향들을 의도적 활동들로 변화시킨다. 그러한 과정들이 있기 때문에 생명체가 환경을 대하는 태도나 방식은 의미를 지닌 활동이 된다.

[5] 생명체의 성장은 환경적 조건과 매우 긴밀한 관련이 있다. 우리의 충동을 자유자재로 사용하도록 도와주는 적합한 환경은 성장을 이끄는 중요한 조건이 될 수 있는 반면에, 충동을 사용하는 데 방해가 되는 적대적 환경은 경험의 성장을 저해한다. 그런데 보다 좋은 환경이

경험의 성장에 도움이 되는 것은 사실이지만, 말 그대로 항상 아무런 어려움 없이 충동을 만족시킬 수 있는 환경만이 존재한다면 그러한 환경에서 충동은 오히려 경험의 성장에 방해가 될 수도 있다. 환경이 아무런 문제를 느끼지 못할 정도로 생명체에 적합하면, 설령 충동이 생긴다 하더라도 깊은 고민이나 갈등 없이 이내 해소되고 아무런 정서적 반응도 불러일으키지 못할 것이다. 좀더 자세히 말한다면, 이 경우에도 처음에는 충동을 낳게 한 모종의 장애가 있었을 것이다. 그러나 바로 다음 순간 생명체가 놓여 있는 환경에서 아무런 저항이나 장애를 느낄 수 없다면 장애를 일으킨 그 상황이 바로 충동을 만족시켜 주는 것이 된다. 따라서 장애를 일으킨 것이 곧 충동을 만족시켜 주는 것, 충동을 완성시켜 주는 것이 되는 셈이다. 그런 경우에 생명체는 자신이 마주치는 대상들과 관련하여 지금 일어난 충동의 성격을 밝힐 필요가 없으며, 따라서 마주치는 대상들에 대하여 특별한 관심을 기울일 필요가 없다. 이와는 반대로 환경에서 주어지는 저항이나 장애가 생명체가 극복할 수 없을 정도로 지나치게 커서 철저하게 생명체를 좌절시켜 버린다면, 생명체는 분노나 울분만을 느끼게 될 것이다. 뿐만 아니라 어차피 노력해 봐야 소용이 없기 때문에 환경 속에 있는 대상을 충동을 충족시킬 수 있는 대상으로 인식하려는 일 자체를 하지 않게 될 것이다. 그러나 그런 양극단적 경우를 제외하면 자신을 둘러싸고 있는 환경에서 저항이나 장애가 없다면 생명체가 충동이 있다는 것을 알지도 못할 것이며, 충동의 성격이나 충동을 해소할 방향을 파악한다는 것도 불가능하다. 저항이나 장애가 없으면 감정이나 흥미, 공포나 희망, 좌절감이나 자신감을 가지는 것 또한 불가능하다. 충동이 발생했을 때 충동의 성격과 충동의 목표를 분명히 파악하는 것은 충동 그 자체에 대한 분석에서 나오는 것이 아니라, 충동이 발생하면서 부딪치게 되는 장애와 충동을 해소하기 위하여 사용되는 환경 속에 있는 대상을 통해

서이다. 요약하면 어느 정도의 저항이나 장애가 있을 때 생명체는 무엇인가에 대한 간절한 욕망을 갖게 되고, 진지하게 사고하며, 주변에 대해 호기심을 품게 된다. 그리고 그러한 저항과 장애를 적극적으로 활용하고 극복할 때 생명체의 성장이 이루어질 수 있다.

[6] 세상살이에 대해 많은 경험을 해보지 못한 아동이나 미성숙한 사람들에게 주어진 경험사태는 대부분 장애요 문젯거리로 인식될 것이다. 그러나 경험이 많은 사람들은 주어진 경험사태와 유사한 사태를 과거에 경험해 보고 과거 경험에서 이용할 수 있는 자원을 가지고 있다. 이런 경우 그러한 사태는 사고를 자극하며, 단순한 정서를 호기심으로 전환하고, 장애를 극복할 계획을 세우는 계기가 된다. 필요로부터 발생하는 충동은 경험을 시작하는 계기를 마련하기는 하지만 충동 그 자체만 가지고는 경험이 어느 방향으로 나아가야 할지 알 수 없다. 충동에서 촉발된 경험이 어느 방향으로 나아가느냐 하는 것은 환경적 조건에 달려 있다. 따라서 경험의 의미와 방향을 생명체로 하여금 끊임없이 검토하고 탐구하게 하는 것은 다름 아닌 환경에서 오는 저항이다. 환경에서 오는 저항은 방향 없이 발산만 될 수 있는 행위에 제동을 걸어 경험상황 전체에 대해 심사숙고하게 한다. 그리고 심사숙고를 통해 생명체는 현재 진행 중인 경험을 방해하는 조건들을 과거 경험을 통해 자신에게 축적되어 있는 내용들과 새롭게 관련짓는다. 심사숙고의 과정을 통하여 원래의 충동이 보다 더 힘을 얻고 강화되면, 생명체는 목적과 방법에 대해 보다 분명한 생각을 가지고 신중하며 현명하게 대처한다. 바로 이런 과정을 거치면서 경험은 의미를 띠게 되고 가치 있는 경험으로 발전한다.

[7] 생명체에 긴장이 생기면 긴장을 해소하고 안정상태로 나아가려는 힘이 저절로 생겨난다. 그리고 이때 생명체가 적절한 해결책을 찾기 위해 그러한 힘, 즉 충동을 환경에 대해 사용하는 것은 너무나 자

연스러운 것이다. 그리고 이미 언급했듯이 긴장을 해결하려는 힘인 충동의 충족을 방해하는 요소가 전혀 없는 것이 생명체의 정상적 발달에 반드시 도움이 되는 것도 아니다. 토인비의 '도전과 응전'이라는 유명한 말에서도 잘 알 수 있듯이 충동의 충족에 유리한 조건과 불리한 조건 ─ 다만 불리한 조건이 현재 있는 충동의 성격과 전혀 관계가 없는 엉뚱한 것이 아니라 충동과 어떤 식으로든지 관계가 된 것이라면 ─ 이 적절한 균형을 이루는 상태가 바람직한 상태라는 것도 우리 모두가 대체로 인정하는 사실이다. 그런데 한 가지 유념해야 할 것은 긴장이 있을 때 발생하는 힘을 단순히 양적인 것, 즉 물리적 힘으로만 보아서는 안 된다는 점이다. 이 힘, 즉 충동은 한마디로 말하면 '질성적인 것'이다. 그것은 단순한 에너지가 아니라 과거 경험을 배경으로 하며, 과거 경험과 상호작용함으로써 전체 삶 속에서 의미를 갖게 되는 변화과정을 겪게 된다. 이런 과정을 거치면서 단순한 에너지의 분출이 사고하는 행동, 목적 있는 행동으로 변화된다. 살아 있는 생명체에게 새로운 것과 이미 있는 것을 결합하는 것은 단순히 두 힘을 산술적으로 합성하는 그런 것이 아니라, 두 힘을 결합하여 새로운 것을 만들어 내는 일종의 '재창조'의 과정이다. 양자가 결합할 때 지금 생겨난 새로운 충동은 구체적인 형태를 띠게 되고 의미를 갖게 된다. 동시에 이미 있는 것, 즉 과거 경험에서 축적된 경험의 내용들은 새로운 상황과 맞닥뜨림으로써 새로운 생명과 영혼을 부여받는, 문자 그대로 부활의 순간을 맞이한다.

[8-1] 어떤 활동이 표현행위로 발전하려면 우리가 마주치는 환경 속에 있는 사물이나 사태는 충동과 과거 경험과의 접촉 속에서 이중의 변화가 일어나야 한다. 우선 충동과 관련해서 볼 때 충동과 마주치는 사물이 변화를 겪지 않는 경우는 두 가지로 생각해 볼 수 있다. 하나는 충동과 마주치는 사물들이 충동을 만족시켜 줄 정도로 충동에 적합한 경

우이다. 이때 사물들은 현재 있는 상태가 바로 충동을 만족시켜 주기 때문에 사람들은 사물들의 새로운 의미를 탐색할 필요가 없으며, 사물들은 현재 상태를 그냥 유지하는 것으로 충분하다. 다른 하나는 충동과 마주치는 사물들이 현재의 충동에 부적합한 경우이다. 이때 사물들은 현재의 충동과 아무 관련이 없거나 충동의 발전을 철저히 가로막는 장애물이 된다. 이럴 경우 역시 과거의 경험에서 축적된 과거 경험의 내용과 마주치는 사물은 충동과 관련하여 아무런 변화도 겪지 못하기 때문에 지금 대하는 사물은 과거 경험에서 대했던 사물과 조금도 차이가 없는, 과거에 대했던 사물과 동일한 것이 된다. 이 경우에 우리가 대하는 사물이나 사태는 영원히 과거의 상태 그대로 있게 되어 진부한 것이 되어 버리거나, 지금 일어나는 충동을 충족시키는 데 아무런 쓸모가 없는 불필요한 것이 되고 만다. 요약하면 환경 속에서 대하는 사물이나 사건들은 충동과 과거 경험의 내용을 만나면서 이중의 변화를 겪을 때 새로운 의미를 탐색할 기회를 갖게 되고 새로운 의미를 부여받게 된다. 이때 현재의 환경 속에 있는 사물이나 사태들은 진정한 의미의 수단, 즉 표현매체가 된다.

[8-2] 바로 이러한 사실 속에 표현의 성격을 밝히는 데 필요한 모든 요소가 함축되어 있다. 이중의 변화가 일어나는 상황과 그렇지 않는 상황을 대조하면서 양자 사이의 차이점을 명백히 밝힐 수 있다면 표현 행위의 성격이 분명해질 것이기 때문이다. 밖으로 표출되는 모든 활동이 저절로 표현행위가 되는 것은 아니다. 극단적인 예로서, 자기 손에 잡히는 것은 무엇이든지 다 부숴 버리고 휩쓸어 버리는 폭풍우 같은 열정을 분출하는 것은 표현행위가 아니다. 이 경우에도 행동이 있기는 하지만, 행동하는 사람의 관점에서 보면 그 행동에는 아무런 표현도 들어 있지 않다. 직접 행동을 하지 않는 단순한 관찰자라면 그런 열정을 보고 "얼마나 장엄한 분노의 표현인가!" 하고 말할 수 있다. 그

러나 분노를 표출하는 사람은 단지 분노하고 있을 뿐이다. 분노한다
는 것과 분노를 '표현한다는 것'은 전혀 다른 것이다. 어떤 관찰자는
"그 사람은 행동과 말을 통해서 당시의 심리상태를 어떤 식으로든지
표현한다"고 주장할지 모른다. 그러나 정작 그 사람 자신은 심리상태
를 표현한다는 생각을 조금도 하지 않는다. 그는 갑자기 무의식중에
폭발하는 열정을 참지 못하고 내뿜을 뿐이다. 또한 젖먹이 아기가 울
거나 미소 짓는 것은 어머니나 유모에게 무엇인가를 표현하는 것으로
볼 수 있기는 하지만 그렇다고 해서 그런 행동을 보고 어린 아기가 표
현행위를 한다고 볼 수 있는 결정적 증거는 없다. 그런 상황을 관찰하
는 사람 중 어떤 사람들은 그 행동을 아기가 자신의 상태에 대하여 알
려 주려고 하는 것이기 때문에 일종의 표현행위라고 주장할 것이다.
그러나 어린 아기는 표현행위가 아닌 단지 그냥 행동을 하고 있을 수
있다. 즉, 그 행동들은 아기의 관점에서 보면 표현행위라기보다는 숨
쉬거나 재채기하는 행동과 별반 다를 바 없다. 물론 그런 행동이 아기
의 행동을 보면서 아기의 상태를 살펴보는 사람의 관점에서 보면 표현
행위로 간주될 수는 있다.

[9] 선천적인 것이든 습관적인 것이든 '충동을 그대로 표출하는 것'
이 표현행위라는 생각이 불행하게도 지금까지 미학이론 속에 깊이 침
투되어 있었다. 그러나 앞에서 언급한 예를 검토해 보면 알 수 있듯이
그러한 생각은 그릇된 것이다. 그러한 행동 자체는 표현행위라고 할
수 없다. 아기가 재채기하는 것을 보고 자칫하면 아기가 감기에 걸릴
수 있다는 것을 알려 주는 신호로 해석하는 어머니의 경우와 같이 관찰
하는 사람의 관점에서 그 행동에 대해 생각해 보고 해석할 때에 아기의
행동은 비로소 표현행위로 간주한다. 재채기와 같이 어떤 행동이 어떤
자극에 대해 단순히 반응하는 것과 같은 '단순한 충동'을 표출하는 행
위라면, 그러한 행동은 단지 끓어넘치는 그 무엇에 지나지 않는다. 그

렇기는 하지만 내면에서 밖으로 솟아나오는 무엇인가가 없다면 도대체 표현행위라는 것은 있을 수 없다. 그러나 그것이 표현행위로 발전하려면 과거 경험의 내용과 조우해야 한다. 과거 경험에 의해 형성되고 축적된 것들은 주위환경에 있는 무엇인가와 마주칠 때는 저절로 작용한다. 내면에서 감정이 분출하면 과거 경험은 분출된 감정을 향하여 달려가서, 분출된 감정과 저절로 결합한다. 그리고 나면 밖으로 솟아나오는 것은 과거의 경험에서 형성된 가치나 행위양식들에 의해서 고려되고 검토됨으로써 그 성격이 분명해지고 의미를 부여받게 되며, 이때 비로소 밖으로 솟아오르고 분출되는 행동이 일종의 표현행위로 발전한다. 요약하면 내면에서 솟아오르는 감정의 분출은 표현행위의 필요조건이기는 하지만, 충분조건이라고는 할 수 없다.

[10] 내면에서 흥분하거나 동요되지 않는다면 표현행위란 있을 수 없다. 그렇지만 한바탕 큰소리로 웃거나 우는 것과 같이 격앙된 내면의 감정을 그냥 분출하는 것은 그 순간이 지나가면 마치 아무 일도 없었다는 듯이 사라지고 만다. 단순한 감정의 분출은 그런 감정을 낳게했던 문제를 그냥 해소해 버리는 것이며 멀리 날려 보내 버리는 것에 지나지 않는다. 표현행위는 이와는 다른 것이다. 표현한다는 것은 문제를 문젯거리로 지니고 가는 것이며, 사태를 보다 발전시키기 위하여 전진하는 것이며, 바람직한 완결된 상태에 이르기 위하여 노력하는 것이다. 긴장이나 불안이 있을 때 한바탕 실컷 울고 나면 마음이 평온해질 수 있으며, 분노가 치밀어 오를 때에 이것저것 닥치는 대로 마구 때려 부수고 나면 분노가 가라앉을 수 있다. 그러나 이처럼 주변에 있는 조건들을 적절히 다루고 통제하면서 흥분이나 동요를 적절하게 드러내지 못한다면 그것은 표현행위라고 할 수 없다. 보통사람들이 자기표현의 행위라고 부르는 것도 따지고 보면 감정의 단순한 토로나 분출이라고 보는 것이 더 옳은 경우가 많다. 그것은 자기의 기분이나 마음 상

태를 다른 사람들에게 그냥 보여주는 것일 뿐이며, 내면의 상태를 그대로 토해내는 것에 지나지 않는다.

[11] 그렇다면 관찰자의 입장에서만 분출행동일 뿐 표현행위가 아닌 것과 진정한 표현행위의 차이는 무엇인가? 어떤 조건을 갖춘 경우에 분출행동이 표현행위가 되는가? 다음의 간단한 예는 이런 문제에 대한 기본적 대답을 제공할 것이다. 처음에 갓난아기가 머리를 흔들며 울어 대는 것은 단지 불빛을 따라 머리를 흔들어 대며 큰 소리로 우는 것과 별 차이가 없다. 거기에는 머리를 흔들며 우는 내적 충동의 분출만 있을 뿐 표현행위라고 할 만한 것은 아무것도 들어 있지 않다. 그러나 아이는 자라면서 어떤 행동을 하느냐에 따라 주위 사람들의 반응이 달라지며 다른 결과를 가져온다는 것을 알게 된다. 예를 들면, 아이는 큰 소리로 울면 주위에 있는 사람들의 관심을 끌 수 있으며, 웃으면 또 다른 반응을 불러일으킬 수 있다는 것을 알게 된다. 이런 식으로 아이는 그가 하는 행위의 의미에 대해 깨닫기 시작한다. 이처럼 처음에는 순전히 단순한 내적 긴장이나 압력을 표출하기 위하여 이루어진 행위가 의미를 띠게 된다는 것을 아는 순간부터 아이는 표현행위를 할 수 있는 가능성을 갖게 된다. 간단한 소리를 내고 옹알거리는 것과 같은 방식으로 자기의 의사를 나타내던 것에서 언어로 표현하는 단계로 넘어가게 되면 단순한 분출행위들이 급격히 표현행위로 발전한다.

[12] 정확한 예는 아니지만 위에서 든 예는 표현행위와 예술 사이의 관계에 대하여 많은 것을 시사한다. 처음에는 아무런 의도 없이 그냥 분출한 행동이 주위에 있는 사람들에게 주는 효과를 알게 된 아이는 의도를 가지고 그런 행동을 한다. 그리고 그는 그러한 행동이 미치는 결과를 보면서 행동을 조절하고 수정하기도 한다. 어떤 행동을 하는 것과 행동의 결과 주어진 것, 즉 하는 것과 겪는 것 사이의 관련을 알게 되면 아이는 행동에 의해서 주어진 결과를 행동의 의미로 포함시키

게 되며, 다음부터는 의미를 염두에 두면서 그 행동을 한다. 과거에는 그냥 울던 아이가 이제는 주변에 있는 사람들의 관심을 끌거나 도움을 청하기 위하여 울게 된다. 과거에는 내면에 있는 감정상태를 드러내기 위해서 웃던 아이가 다른 사람들에게 호의를 표현하거나 다른 사람의 호의를 얻기 위하여 웃게 된다. 바로 여기서 '자연적' 행동, 즉 스스로 그리고 아무런 의미 없이 행해지던 행동이 의도된 결과를 얻기 위한 수단으로 변형된다. 이것이 바로 예술의 초기단계이며, 이러한 변형이야말로 바로 예술행위의 가장 중요한 특징이라고 할 수 있다. 초기단계에서 그러한 변형은 심미적(esthetic)인 것이라기보다는 기교적(artful)인 것이다. 남에게 잘 보이기 위해 아첨하는 미소를 짓거나 습관적으로 인사하는 것은 삶의 기교이며 책략(artifice)에 지나지 않는다. 그러나 따지고 보면 아주 우아한 태도로 진심으로 환영하는 인사를 나누는 행위도 과거에는 아무것도 모른 채 '자연스럽게' 충동을 표출하던 행동을 우아하게 인사하는 예술행위로 변형시킨 것이다. 미소를 지으며 손을 내밀어 악수하는 것과 같은 인사하는 행위는 처음에는 그냥 단순한 감정을 나타내기 위해 행해지던 것이 시간이 지나면서 친밀한 인간관계를 표현하는 것으로 변형된 것이다.

[13] 인공적인(artificial) 것이나 기교적인(artful) 것과 예술적인(artistic) 것은 얼핏 보아도 차이가 난다. 인공적인 것이나 기교적인 것은 겉으로 드러나는 행위와 숨어 있는 의도가 서로 일치하지 않는다. 인공적이거나 기교적인 행동의 경우에는 겉으로 보기에는 아주 공손한 행동이 사실은 호의를 얻으려는 의도를 갖고 있는 것일 수 있다. 이처럼 겉으로 드러나는 행동과 실제 의도가 서로 일치하지 않게 되면 거기에는 불성실함이나 속임수가 끼어들게 되며, 또 다른 효과를 노리는 가장된 행동이 개입된다. 자연적인 것과 문명적인 것이 함께 융합되어 하나가 될 때 사회적으로 상호작용하는 행위는 예술적 행위, 즉 예술

작품이 된다. 예술적 행위의 경우에는 진정한 우정을 나타내는 충동과 실제로 이루어진 행위가 숨겨진 의도가 전혀 없이 완전히 일치한다. 물론 표현방식이 서툴러서 표현하고자 하는 우정을 의도하는 대로 적절히 표현하지 못할 수는 있다. 그러나 아무리 기교를 잘 부린다 하더라도, 능숙하게 기교를 부려 우정을 가장하는 것은 표현의 '형식'에서만 우정을 담고 있을 뿐이다. 그러한 기교적인 행동을 통해서는 단지 우정의 형식만을 취할 수 있을 뿐이다. 그러나 형식에만 치중할 경우 우정의 본질은 전혀 다루어지지도 표현되지도 못하고 만다.

[14] 내면에 있는 감정상태를 단순히 분출하거나 드러내는 행동에는 적절한 표현매체가 들어 있지 않다. 재채기를 하거나 눈을 깜박거리는 데 특별한 표현매체를 필요로 하지 않는다. 재채기를 하거나 눈을 깜박거리는 것도 일정한 신체적 작용을 통하여 그리고 신체기관을 매체로 하여 나타나는 것이기는 하지만, 여기서 표현수단이 되는 작용이나 매체가 명확한 목적과 그 목적과 긴밀한 관련을 맺는 수단으로서의 성격을 지니고 있지 않다. 어떤 사람을 환영한다는 것을 표현할 때는 환한 얼굴로 미소를 지으며 손을 내밀어 악수하는 것과 같은 행동들을 표현매체로 사용한다. 그런 행동을 하는 것은 그런 행동들이 친한 사람을 만날 때면 누구나 자동적으로 그렇게 반응하기 때문이 아니라, 그런 행동들이 소중한 친구를 만날 때 기쁨을 표현하는 방법, 즉 표현매체이기 때문이다. 이런 행동들은 원래는 자연발생적인 것이지만 인간관계를 보다 풍요롭고 우아하게 하는 표현수단으로 전환된 것이다. 이것은 화가가 상상적 경험을 통해서 얻은 내용을 표현하는 수단으로 물감을 이용하는 것과 같은 것이다. 다양한 행동들이 합쳐서 만들어진 춤과 운동도 원래는 자연적으로 나타나는 동작들을 서로 모아서 질서와 체계를 부여함으로써 일정한 의미를 표현하는 예술작품으로 발전된 것이다. 원래는 자연적이고 자발적인 물건이나 동작을 재료로 이용

하여 새로운 의미를 표현하는 수단이나 매체로 활용할 때 표현행위가 성립하며, 예술이 존재한다. 문화권 밖에서 바라다보는 사람들에게 원시사회의 터부, 즉 금기조항들은 정당한 이유 없이 어떤 행위를 하지 못하도록 규제하는 것으로만 생각할 수 있지만, 실제로 그 사회에서 살아가는 사람들에게 터부는 사회적 지위와 존엄을 나타내는 표현매체가 된다. 중요한 것은 주어진 재료를 표현매체로 사용할 때 그것을 어떻게 사용하느냐 하는 것이다.

[15] 이처럼 표현행위와 표현매체 사이에는 긴밀한 내적 관련이 있다. 표현행위는 언제나 이미 있는 자연적 재료를 사용한다.[2] 그렇다고 다른 무엇을 나타내는 재료로 사용된다고 해서 자연적인 재료가 다 표현매체가 되는 것은 아니다. 전체적 상황에서 재료가 차지하는 지위, 역할, 관계에 적절하게 사용될 때 자연적 재료는 표현매체가 되는 것이다. 이것은 마치 음악에서 여러 음정들을 아무렇게나 나열한다고 해서 음악이 되는 것이 아니라 전체 멜로디에 적합하게 배열되었을 때 음악이 되는 것과 같은 것이다. 음정들이 어떻게 배열되느냐에 따라 기쁨을 표현하는 것이 될 수도 있으며, 슬픔을 표현하는 것이 될 수도 있고, 놀라움과 경이를 표현하는 것이 될 수도 있다. 이것은 다양한 음정들이 하나의 정서를 표현하는 표현매체로 사용되었기 때문에 가능한 것이다.

[16] 어원상으로 표현하는 행위(ex-press)는 짜내는 것 또는 압력을 가해서 밖으로 나오게 하는 것을 뜻한다. 포도주스는 포도를 기계로 눌러서 짜내는 것이다. 기름도 역시 지방이 들어 있는 물질에 열과 압력을 가하여 짜내는 것이다. 도대체 압력을 가하거나 짜내려면 원재료가

2) [역주] 여기서 자연적인 것이라고 해서 원시적인 것, 날 때부터 갖고 있는 것, 원래 주어진 것이라고만 생각할 필요는 없다. 자연적인 것은 넓게 보아 비인위적인 것을 의미한다. 그러므로 여기서 자연적인 것이란 거의 자연발생적인 것으로 간주할 수 있는 습관적인 것까지 포함한다.

144

있어야 하듯이, 표현행위가 존재하려면 원재료가 있어야 한다. 그러나 동일한 이유에서 원재료를 그대로 내보내는 것은 표현행위가 아니다. 표현행위가 성립하려면 포도를 짜는 기계와 상호작용을 통하여 주스를 배출하는 것과 같이 원재료가 변형되는 과정을 거쳐야 한다. 만일 포도를 눌렀는데 단지 껍질과 씨가 분리되기만 하고 그대로 나왔다면 그것은 주스를 제대로 만들지 못한 것이다. 그러므로 표현행위가 되려면 원재료를 예술품으로 변환시키는 상호작용이 일어나야 한다. 포도주스를 짜기 위해서는 포도와 포도 짜는 기계가 있어야 하며 양자 사이에 적절한 상호작용이 있어야 하는 것과 마찬가지로, 감정을 '표현'하기 위해서는 내부에서 일어나는 감정의 움직임뿐만 아니라 이들과 마주치는 대상들이 있고 양자 사이에 적절한 상호작용이 일어나야 한다.

[17] 시를 짓는 일에 대하여 알렉산더3)는 "예술가의 창작활동은 상상의 경험을 통하여 거의 다 완성된 예술작품에 대한 생각을 갖게 되었을 때 시작되는 것이 아니라, 창작하려는 내용에 대한 열정적 흥분에 사로잡혔을 때 시작되는 것이다. ⋯ 시는 농부가 포도를 가지고 포도주스를 짜내듯이 시인을 사로잡은 주제를 가지고 시인이 짜내는 것이다" 라고 말했다. 이 짧은 문장은 표현행위의 성격에 대한 네 가지 사항을 함축하고 있다. 첫 번째로 언급하려고 하는 것은 앞에 나와 있는 장에서 이미 주장한 내용의 요점을 다시 강조해서 말하는 것이다. 진정한 예술작품은 내면에서 분출되는 에너지와 외부에 있는 환경적 조건의 상호작용에서 시작되는 것이며, 이러한 상호작용의 결과를 통일된 경험으로 재구성하는 것이다. 두 번째 사항이 우리가 지금 논의하는 주제와 관련이 있다. 표현된 것은 자연스럽게 분출되는 예술가의 충동이나

3) [역주] 알렉산더(Alexander, Samuel: 1859~1938)는 영국 철학자이다. 시간, 공간, 물질, 정신, 신성 등을 포함하는 창발적 진화론이라는 형이상학을 펼쳤다. 1887년 진화론적 윤리학 논문 "도덕질서와 진보"로 그린상을 받았다.

성향에 대해 객관적인 사물이나 사태에 의해 가해진 압력을 이용해서 예술가가 짜낸 것이다. 서두에서 지적했듯이 지금까지 보통 표현되는 것은 자연스럽게 솟아오르는 단순한 충동이나 성향이 그대로 분출되는 것이라고 잘못 생각했다. 셋째는 다음과 같다. 예술작품을 만드는 데 까지 나아가는 표현행위는 감정을 순간적으로 분출하는 순간적 행동이 아니라, 작품을 구성하기까지 일정한 시간적 간격을 가지고 이루어지는 행위이다. 이것은 화가가 상상에 의해 생각한 바를 캔버스에 그리는 데 또는 조각가가 대리석을 쪼개는 데 일정한 시간이 소요된다는 그런 뜻 이상의 의미를 담고 있다. 예술작품을 구성하는 표현매체를 통하여 자아를 표현하는 것은 그 자체가 자아에서 분출되는 것과 주변에 놓여 있는 객관적 조건 사이에 상호작용하는 시간이 있어야 하며, 양자가 서로 상호작용을 하는 동안에 처음에는 존재하지 않았던 새로운 형식과 질서를 만들고 부여하는 과정을 거치는 데 요구되는 상당한 시간을 필요로 한다. 심지어 전능하신 하나님께서도 천지를 창조하는 데 여섯 날이라는 시간을 사용하셨다. 만일 《창세기》에 나와 있는 그 기록이 사실이라면, 당시 하나님에게 주어진 '혼돈'이라는 원재료를 가지고 무엇을 어떻게 만들어야 할 것인가 하는 문제를 해결하는 데 여섯 날이라는 시간이 필요했다는 것을 알 수 있다. 4)

[18] 마지막으로 언급할 사항은 앞선 경험에서 축적된 의미나 태도의 활용에 관한 것이다. 상호작용하는 내용에 대한 흥분이 어느 정도 깊어지면, 이전 경험에서 축적된 의미와 태도가 상호작용 속으로 뛰어

4) [역주] 사실 성경에서는 여섯 날 동안 천지를 창조했으며, 일곱째 날에 안식을 취했다고 말하고 있다. 하나님이 그 사이에 쉬었다는 기록이 없다. 그런데 이러한 신의 창조의 경우에도 하나님이 창조하는 데 사용할 무엇인가가 있어야 하며 필요하다는 중요한 사실을 주목하지 못한 관념적 형이상학에 의해서, 창세기의 웅장한 창조신화가 창조주가 아무런 재료도 없이 무에서 유를 창조했다는 식으로 그릇 변형되고 만 것이다.

들게 된다. 축적된 의미와 태도가 활동 속으로 들어오게 되면 단순한 감정이 의식적인 사고가 개입된 정서로 변화하며, 그냥 눈앞을 스쳐 지나가던 장면들이 일정한 정서를 담고 있는 이미지가 되고, 그냥 일어나던 활동들이 의미를 띤 활동이 되기 시작한다.5) 사고에 의해 불붙게 되면 스쳐 지나가던 단순한 장면에 생생한 현장감이 생겨나게 되고, 장면을 경험하는 사람에게 감동이 샘물처럼 솟아오르게 된다. 일단 원재료에 불이 붙게 되면 불은 원재료를 태워서 재로 만들어 버리거나, 아니면 원재료에 열과 압력을 가하여 보다 세련된 것으로 변화시키게 된다. 인간 삶에는 끊임없이 내면에서 솟아오르는 감정의 분출이 있기 마련이다. 그러므로 자아를 적절히 표현할 수 있는 능력은 행복한 삶을 살기 위해서 매우 중요한 것이다. 그러나 많은 사람들은 자아를 표현할 수 있는 적절한 행위의 기술을 가지고 있지 못하기 때문에 고문을 당하는 듯한 내면의 고통을 겪는 불행한 사태에 처한다. 감정이 분출할 때 외부에 있는 재료들을 의미 있는 경험으로 변화시킬 수 있는 행위의 기술을 가지고 있지 못하기 때문에, 내면에서 솟아오르는 감정은 적절한 표현수단을 찾지 못하고 속에서 부글부글 끓어오르게 된다. 그러다가 결국에는 폭발하여 심각한 고통을 안겨주고 난 후에야 사라지게 된다.

[19] 긴밀한 접촉과 상호저항 때문에 내부에 있는 재료에 불이 붙게 되면 마음에 감동이 생기게 된다. 자아의 관점에서 보면 마음의 감동은 앞선 경험에 의해 축적된 의미와 가치를 활동 속으로 불러일으키고 그

5) [역주] 감정과 정서는 모두 emotion의 번역이다. 문장에서의 의미에 따라 emotion을 '감정', '정서', 또는 '감정이나 정서'로 번역하였다. 감정은 자극에 대해서 즉각적으로 나타나는 심적 상태, 또는 내면에서 일어나는 원초적인 마음의 움직임을 의미하는 데 반하여, 정서는 경험 속에서 대상과 관련된 것이며 경험의 전개과정에 따라서 변화하는 것을 의미한다. 감정은 '단순한 정서'라고 할 수 있다. 정서의 의미에 대해서는 3장 [17], [18] 문단을 참고할 것.

결과 그냥 단순하게 이루어지던 행동들을 새로운 욕망, 충동, 이미지를 가진 행동으로 변화시킨다. 이 과정은 과거에 있었던 경험의 구체적인 내용들을 하나하나 떠올리고 그것들이 현재 경험에 주는 의미를 따져보는 지적인 방식으로 일어나는 것이 아니라, 내부에서 들끓는 동요의 불길 속으로 과거 경험의 내용들이 융합되면서 무의식적으로 일어난다. 그러므로 새로운 욕망, 충동, 이미지들은 자아에 의해서 생겨나는 것이기는 하지만 자아의 어느 곳에 있는 어떤 것 때문이라고 분명히 말할 수는 없다. 그러므로 감동에 고취되고 열정에 사로잡히는 것은 흔히 신에 의해서, 구체적으로 뮤즈라는 음악의 신에 의해 주어진 것으로 간주되기도 한다. 그런데 감동에 고취되고 열정에 사로잡히는 것은 시작에 지나지 않는다. 감동에 고취된 초기단계는 여전히 불완전한 상태에 있다. 불에 타는 내면에 있는 재료가 계속 타려면 연료를 공급해야 한다. 이미 불타는 내면에 있는 물질은 연료를 공급하는 외부에 있는 조건과 상호작용함으로써 보다 세련된 모습을 갖춘 예술작품으로 만들어지게 된다. 요약하면 표현행위는 고취된 감동이 있다고 저절로 따라 나오는 그런 것은 아니다. 표현행위는 외적 대상에 대한 지각과 상상을 수단으로 하여 고취된 감동을 완성시키기 위한 계속적 노력의 결과로 이루어지는 것이다. 6)

6) 애버크롬비(Lascelles Abercrombie)는 그의 《시론》에서 고취된 감동에 대해 두 가지 견해가 있음을 보여주며 양자 사이에서 왔다갔다하는 경향이 있다. 그중 한 가지 견해는 시에서 고취된 감동은 "완전히 그리고 아주 절묘하게 고취된 감동을 드러낸다"는 것이다. 내가 보기에 이 생각은 나의 생각과 일치하는 것 같다. 그러나 다른 한 가지 견해는 나의 생각과는 다르다. 그는 다른 곳에서는 영감은 "그 자체로 완전하며 충분한 것이다"라고 말한다. 또한 그는 "고취된 감동은 언어로 존재하지도 않으며, 언어 속에 존재할 수도 없다"고 말한다. 뒷부분의 말은 전적으로 옳은 말이라고 생각한다. 그러나 만일 고취된 감동이 그 자체로 완전하며 충분한 것이라면 도대체 어떤 이유에서 표현을 위한 매체로서 언어를 찾으려고 노력하는가?

[20] 충동이 표현행위로 발전하려면 충동은 혼란이나 동요상태에 내던져져야 한다. 무엇인가 짜내어지려면 압력을 받아야 하는 법이다. 충동이 혼란 속에 빠진다는 것은 실제로든 상상으로든 내부에서 발생하는 충동과 외부에 있는 환경이 부딪치면서 불안한 상태를 만든다는 것을 의미한다. 원시사회에서 전쟁 시에 추는 춤은 적의 습격이 임박했다는 것을 의미하며, 추수철에 추는 춤은 농작물의 수확기가 다가왔다는 것을 의미한다. 동요나 흥분상태가 나타나려면 전쟁의 결과나 수확의 전망과 같이 삶에 중요하면서도 결과가 불확실한 무엇인가가 있어야 한다. 앞으로 어떤 일이 일어날 것이라는 전망이 확실할 때 그런 일은 감정을 자극하거나 불러일으키지 못한다. 그러므로 표현되는 것은 순전히 내부에서 일어나는 흥분이 아니라 외부에 있는 무엇인가에 대한 흥분이다. 물론 경우에 따라서는 연극배우가 계속적인 연습을 통하여 아무런 의식이나 갈등 없이 자동기계와 같이 자기 자신의 역할을 수행할 수 있는 것처럼, 외부에 있는 무엇인가와 부딪치는 흥분상태에 빠지지 않고도 오로지 내부에서 일어나는 흥분이 자동적으로 표현행위로 발전하는 경우가 있을 수 있다. 그러나 그것은 진정한 의미의 표현행위가 아니라 표현행위를 가장한 거짓일 뿐이다. 이유나 근원을 알 수 없는 막연한 불안상태에 있을 때 우리는 노래를 부르거나 소리를 지름으로써 불안에서 탈출구를 찾을 수 있다. 그러나 이 경우에도 순수한 흥분상태가 어떤 식으로든지 탈출구를 찾으려고 하면 연극배우처럼 외부에 있는 대상을 다루었던 앞선 경험에 의해 습관화된 표현경로를 이용하지 않으면 안 될 것이다.

[21] 표현행위에 대한 오해는 궁극적으로 감정 또는 정서의 성격에 대한 잘못된 이해에서 비롯된다. 즉, 사람들은 보통 감정 또는 정서는 내적인 것이며, 그 자체로 완전한 것이고, 내면에 있는 순수한 감정이 표출될 때만 외부에 있는 대상에 영향을 미치게 된다고 생각했다. 그

러나 지금까지 살펴보았듯이 감정 또는 정서는 실제적으로든 상상적으로든 간에 밖에 있는 대상에서 생기는 것이며, 대상에게 향하여 있는 것이며, 대상에 관한 것이다. 정서는 미결정 상태에 있기 때문에 생기는 불안이 실제로 존재하며, 정서에 의해 감동된 사람이 긴밀한 관련을 맺는 환경 속에 포함된 것이다. 인간이 접촉하는 상황이란 우울하거나, 무서움을 느끼거나, 안절부절 못하거나, 승리의 기쁨에 차 있는 것과 같은 질적 특성을 갖는 법이다. 어떤 사람이 소속된 집단이 경기나 전쟁에서 승리했을 때의 기쁨은 인간 내면에 있는 것만 가지고 다 설명될 수 있는 그 자체로 완전한 것이 아니며, 친구의 죽음 때문에 갖게 되는 슬픔도 외부에 있는 상황에 대한 자신의 해석 없이는 설명될 수 없는 것이다.

[22-1] 외적 상황에 대한 개인의 해석 없이는 정서를 이해할 수 없다는 사실은 예술작품은 다른 어떤 작품과도 구별되는 고유한 특성을 가지고 있다는 예술작품의 개별성을 이해하는 데 매우 중요하다. 일반적으로 생각하는 것처럼, 표현행위는 그 자체로 완전한 내적 감정을 그대로 분출하는 것이라는 생각을 논리적으로 따라가게 되면, 예술작품의 개별성은 거짓된 것이라는 결론에 이르게 된다. 그러한 생각에 의하면, 두려움은 두려움이며, 기쁨은 기쁨이며, 사랑은 사랑일 뿐이다. 즉, 두려움, 기쁨, 사랑은 서로 종류가 다른 내적 감정상태를 가리키는 것이다. 다만 각각의 감정상태 내에서는 더 두려운 것과 덜 두려운 것과 같이 감정의 강도에 차이가 있을 뿐이며, 감정의 강도에 의해서만 서로 구별될 수 있다. 이 생각에 의하면 예술작품도 두려움을 표현하는 소설, 기쁨을 나타내는 소설, 또는 사랑을 그리는 소설 등과 같이 감정의 분류에 따라 몇 가지 형태로 분류된다. 물론 이런 생각이 문제가 있다고 계속해서 비판을 받기는 하였지만, 그런 비판이 구체적인 예술작품을 설명하고 이해하는 데까지는 제대로 발전하지 못하였다. 엄밀히

150

말하면 인간의 정서 중에 두려움의 정서, 미움의 정서, 사랑의 정서라고 명명할 수 있는 것과 같은 일반적 의미의 정서는 실제로는 존재하지 않는다. 그것은 단지 개념상으로 그리고 명칭상으로만 존재할 뿐이다.

[22-2] 실제로 경험되는 사건이나 상황은 모두 두 번 다시 반복될 수 없는 고유한 질적 특성을 갖는다. 그리고 감정이나 정서라는 것은 바로 이러한 사건이나 상황을 경험할 때 발생하는 것이다. 만일 언어의 기능이 실제로 발생한 사건을 있는 그대로 기술하는 것이라면, 두려움이라는 일반적 용어를 가지고 기술할 수 있는 감정이나 정서는 있을 수 없다. 있는 그대로의 두려움이라는 정서를 표현하려면 우리는 일정한 시간과 장소 속에 있는 모든 구체적 사실들을 하나도 빠짐없이 열거해야 할 것이다. 즉, 어떤 사건과 상황에서 체험한 두려움이라는 것은 '이 자동차가 나를 향하여 빠르게 달려올 때 느끼는 두려움'이라든지, 또는 '어떤 상황에서 바로 이러이러한 자료로부터 틀린 결론을 이끌어 낼 때 느끼는 두려움'과 같은 식으로 적어야 할 것이다. 이처럼 상황의 복잡성에 비추어 볼 때 정서를 갖게 되는 단 한 가지 사례를 기술하려고 할 경우에도, 언어를 사용하여 있는 그대로의 정서상태를 제대로 기술하려면 평생을 바쳐도 모자랄 것이다. 그러나 현실에서 시인이나 소설가들은 정서를 다룰 때 전문적인 심리학자들보다 굉장히 유리한 입장에 있다. 심리학자와는 달리 시인이나 소설가들은 있는 그대로의 심리상태를 묘사하는 데 관심을 가지고 있는 것이 아니라, 감정적 반응을 일으킬 수 있는 구체적인 상황을 만들어 내는 데 주된 관심이 있다. 즉, 소설가들의 주된 관심은 있는 그대로의 정서를 묘사하는 데 있는 것이 아니라, 지적이고 상징적인 언어를 이용하여 그러한 '감정을 불러일으킬 수 있는 작품'을 만드는 데 있다.

[23] 이처럼 예술은 있는 상태 그대로를 기술하는 것이 아니라, 주어진 상황에 대해 어떤 측면을 강조하는 선택적 성격을 가진다. 예술

이 이러한 성격을 지니게 된 것은 표현행위에서 정서가 차지하는 역할 때문이다. 어떤 상황에서 지배적이고 핵심이 되는 정서가 있을 때 이 정서에 들어맞지 않는 것들은 배제할 수밖에 없다. 이것을 정서를 중심으로 말하면 어떤 상황에서 정서가 일어나면 정서는 자동적으로 그 정서에 적합하게 사태를 선택적으로 재구성하며, 그 정서에 맞지 않는다고 생각되는 것은 스스로 간과하거나 무시하는 경향이 있다. 정서는 정서가 발생하는 상황에서, 독수리 같은 눈으로 전방을 응시하며 적이 어디 있는지를 살피는 초병보다 더 효과적으로 작용한다. 주어진 상황에서 적합한 것을 선택하고 골라내기 위하여, 그리고 정서 속에 담겨 있는 충동을 해결하고 완성에 이르게 할 수 있는 것을 탐지하기 위하여, 정서는 사방으로 촉수를 내뻗고 있다. 정서가 촉수를 세우고 사방을 두리번거리는 동안에는 정서에 포착되지 않는 것들은 의식의 대상이 될 수 없다. 정서가 어느 정도 탐색을 마치고 정서적 긴장이 완화되고 사라지고 난 후에야, 비로소 정서의 해소나 완성과 별로 관련이 없는 사물들이 의식의 범위에 들어오게 된다. 이처럼 일련의 연속적인 행동 속에서 발전하는 정서는 주변에 있는 대상에 대하여 매우 강력한 선택적 작용을 가지고 있다. 따라서 정서는 개인을 둘러싸고 있는 수많은 대상과 사건들 속에서 자신에게 적합한 대상과 사건을 포착하고 다른 것들로부터 분리시킨다. 그리고 정서는 당시 상황 전체에 내포된 가치와 의미의 결정체가 되는 대상이나 사건을 선정하고, 그 대상 속에 가치와 의미를 응축시킨다. 이러한 정서의 작용이 바로 예술작품의 '보편성'을 가능하게 한다.

[24] 우리는 어떤 예술작품을 대하면서 지나치게 인위적이라는 이유로 거부감을 갖게 될 때가 있다. 그런 거부감을 갖게 된 이유가 무엇인지 곰곰이 생각해 보게 되면, 대체로 그 예술작품에는 직접적으로 느껴진 정서가 없음을 발견하게 될 것이다. 예술가, 예를 들어 소설가

152

의 직접적 정서는 예술작품에 적합한 내용이나 사건들을 선정하고 감정의 흐름에 맞도록 자연스럽게 사건을 전개하고 배열하는 데 필수불가결한 요소이다. 직접적으로 느꼈던 작가의 정서가 없을 때 독자들은 의도를 가지고 정서를 조작하고 있다는 인상을 받게 된다. 즉, 우리가 거부감을 느끼는 중요한 이유는 소설가가 직접 느낀 정서와는 관계없이 미리 염두에 두었던 결말을 유도해 내거나, 독자의 정서적 반응을 이끌어 내기 위하여 내용이나 사건을 지나치게 꾸며대고 있다는 느낌을 받기 때문이다. 소설과 같은 예술작품은 다양한 내용이나 사건들을 포함할 수밖에 없다. 문제는 다양한 내용이나 사건들이 느껴진 정서에 따라 자연스럽게 전개되는 것이 아니라 모종의 외적 요소나 의도에 의해 무언가 부자연스럽게 전개되며, 의도한 결말을 유도하기 위하여 억지로 내용을 꾸며 대는 데 있다. 이런 경우 우리는 작품을 구성하는 다양한 부분들과 결론 사이에 아무런 논리적 필연성을 발견하지 못하며, 나아가 그런 작품에 대해 강한 거부감을 느끼게 된다. 이때 소설가는 작품을 직접 생산하는 예술가라기보다는, 주어진 내용이나 사건을 그럴듯하게 포장하고 전달하는 중개상인에 지나지 않는다.

[25] 소설을 읽다 보면 영웅적 인물이 등장하는 것을 종종 볼 수 있다. 그런데 어느 정도 읽어나가다 보면 종종 우리는 소설에 나오는 영웅적인 주인공의 운명이나 영웅적인 행동들이 전체적 사건의 전개 속에서 자연스럽게 흘러가는 것이 아니라, 소설가가 중시하는 이념이나 가치를 부각시키기 위하여 지나치게 각색되어 있다고 느낄 때가 있다. 이때 우리는 그런 작품에 대해 강한 거부감을 갖게 된다. 우리가 이런 작품에 대해 거부감을 느끼는 것은 내용이나 사건의 자연스러운 흐름과는 상관없이 작가에 의해 만들어지고 조작된 것을 우리에게 진실인 것처럼 받아들이도록 강요한다는 느낌을 받기 때문이다. 아무리 비극적이고 고통스러운 내용을 담고 있는 경우에도 좋은 작품은 거부감이

아니라 성취감을 갖게 한다. 소설 속에 나오는 비극적이고 고통스러운 결론이 내용의 전개과정 속에서 자연스럽게 도달된 것이며, 다른 어떤 소설 속에서도 찾아볼 수 없는 고유하고 독특한 것이라면, 아무리 비극적인 작품이라 할지라도 우리는 그 작품에서 일종의 희열을 느끼게 되며 만족감을 느끼게 된다. 이런 작품을 대할 때 우리는 그러한 운명적 사건이 발생하는 소설 속의 세계는 소설가가 제멋대로 지어낸 세계가 아니며, 우리에게 억지로 받아들이도록 강요하는 조작된 세계도 아니라고 생각한다. 우리는 또한 작품 속에 표현된 작가의 감정이나, 작품을 대할 때 우리가 느끼는 감정은 삶 속에서 실제로 일어나는 것이며, 누구라도 그런 사태에 직면하면 실제로 느낄 수 있는 것이라는 점을 공감한다. 이런 문제는 문학작품 속에 도덕적 요소를 지나치게 강조하거나 억지로 끼워 넣을 때도 발생한다. 참된 정서가 있고 이 정서가 작품내용이나 사건에 잘 스며들어 있는 문학작품이 있다면, 우리는 그 문학작품을 통하여 어떠한 도덕적 내용도 '심미적 방법을 통하여' 쉽게 받아들일 수 있을 것이다. 그러나 내용의 흐름이 부자연스럽게 보일 정도로 지나치게 도덕적 요소를 끼워 넣는다면 위의 경우와 마찬가지로 그런 작품에 대해 강한 거부감을 느끼게 될 것이다. 그렇게 인위적으로 꾸며 대지 않더라도 동정심이나 정의감에 타오르는 진정한 감정이 있다면 정서는 그런 감정을 표현할 수 있는 내용과 표현매체를 스스로 발견하기 마련이며, 작품 속에 등장하는 다양한 사건들을 하나의 의미 있는 전체로 융합시키기 마련이다.

[26] 지금까지 살펴보았듯이 정서는 예술작품을 창작하는 표현행위에서 매우 중요한 위치를 차지하기 때문에 정서에 대한 그릇된 분석은 정서의 작용에 대한 그릇된 생각을 갖게 할 뿐만 아니라, 정서가 예술작품에서 차지하는 역할에 대하여 잘못된 인식을 낳게 한다. 그러한 대표적 예가 정서가 예술작품의 핵심적 내용이라는 주장이다. 사람들

은 매우 기쁜 일이 있을 때에 '와' 하고 소리를 지르거나, 오랫동안 헤어져 있던 친구를 보면 너무 반가운 나머지 눈물을 흘릴 수 있다. 그런데 그러한 행동 자체는 표현행위도 아니며, 표현매체도 아니다. 그러나 그런 행동을 하게 한 감정이나 정서가 사람들에게 그런 감정이나 정서에 깊이 관련되어 있는 내용들을 선정하고 일정한 질서와 체계를 갖추어 표현될 때 이른바 시가 만들어질 수 있다. 내부에 있는 감정을 밖으로 터뜨릴 때에 밖에 있는 상황이나 대상들은 정서의 원인이며 자극제가 된다. 그리고 시의 경우에는 밖에 있는 상황이나 대상은 정서의 내용이며 표현매체가 된다.

[27] 표현행위가 진전되면서 정서는 마치 자석처럼 자기에게 적합한 내용들을 자신에게로 끌어들이는 일을 한다. 여기서 적합하다는 것은 그 내용들이 감동되어 움직이는 마음 상태와 긴밀한 관련을 맺고 있다는 것을 의미한다. 따라서 감정이나 정서는 그 자체가 발생하는 상황에 고유한 특성을 의미하는 것이기 때문에 어떤 내용이 감정이나 정서에 대해 끌어당기는 힘 이른바 자성을 띠는가 하는 것은 사전에 정해질 수 없다. 어떤 자료를 선정하고 그것을 어떻게 구성해 낼지는 전적으로 정서가 가지는 질적 특성에 의해 좌우된다. 드라마를 보거나, 그림을 감상하거나, 소설을 읽을 때 우리는 작품을 구성하는 부분들이 서로 긴밀하게 통합되어 있지 못하다는 느낌을 받는 경우가 있다. 그것은 대개 작품을 창작하는 사람이 작품을 만들 정도로 강렬한 정서적 상태를 직접 경험하지 못하였거나, 처음에는 절실한 정서를 느꼈지만 끝까지 지속되지 못하고 작품 속에서 체계 없이 나열되기 때문이다. 특히 후자의 경우에 저자의 관심은 일정한 기준 없이 오락가락하고 정서와 긴밀한 관련이 없는 부분들이 여기저기 등장한다. 주의력 깊은 독자가 보면 서로 맞지 않는 것들을 꿰매고 땜질한 것을, 그리고 대충 메운 구멍들을 여기저기서 발견한다. 하지만 제대로 된 정서는 하나의

주제를 중심으로 일관성 있고 연속적인 발전과정을 거쳐 나가도록 다양한 내용과 자료들을 조절하고 통제하는 작용을 한다. 정서는 주위에 있는 것들 중에서 적합한 것들을 선정하고 일정한 질서를 유지하도록 순서를 정하고 배열하는 일을 한다. 그러나 엄밀히 말하면 표현되는 것은 정서가 아니다. 물론 강렬한 정서가 없다면, 만들어진 작품은 예술가의 예술작품이 아니라, 단지 기술자의 솜씨를 보여주는 물품에 지나지 않을 것이다. 강렬한 정서가 들어 있는 경우라도 그 정서가 그냥 그대로 표현된다면, 그것은 단순한 감정의 분출일 뿐이지 예술이라고 할 수 없다.

[28] 어떤 작품들은 감정이 철철 흘러넘치는 것을 볼 수 있다. 감정을 있는 그대로 드러내는 것이 표현행위라는 예술이론에 의하면, 감정이 넘쳐흐른다는 것은 있을 수 없다. 이 이론에 따르면 오히려 감정이 강렬하고 풍부하게 드러나면 드러날수록 표현행위가 더욱더 효과적인 것이 된다. 그러나 우리 주변에서 흔히 볼 수 있듯이 지나치게 감정에 압도되면 사람들은 적절히 그리고 제대로 표현하지 못한다. 그런 점에서 예술은 '평온 속에서 피어오르는 정서'라는 워즈워스[7]의 말은 깊이 음미해 볼 만한 가치가 있다. 사람이 감정에 의해 지배되면, 경험 속에서 겪는 것 또는 그 결과 갖게 된 정서에만 너무 얽매이게 되고, 겪은 것과 적절한 균형관계를 이루는 데 필요한 능동적 반응은 거의 나타나지 않게 된다. 이때 예술에서 '자연적인 것'의 작용을 지나치게 허용한다. 예를 들면, 고흐(Van Gogh)의 그림들 중 많은 것들이 그림을 보는 사람들의 마음에 깊은 인상을 남기는 강렬함을 지니고 있으며, 이러한 강렬

7) [역주] 워즈워스(Wordsworth, William: 1770~1850)는 영국의 낭만주의 시인이다. 콜리지와 공저한 《서정 민요집》은 영국 낭만주의 운동의 시발점이 되었다. 그 외의 대표작으로는 《서곡》, 《루시의 노래》, 《소풍》 등이 있다. 워즈워스에 대한 자세한 설명은 제7장 [45] 이하를 참고할 것.

함과 함께 적절한 통제가 없는 데서 생기는 폭발력을 지니고 있다. 극단적인 경우에 감정이나 정서는 다루는 내용이나 사물들에 질서를 부여하는 것이 아니라 오히려 무질서를 낳는 주범이 되기도 한다. 감정이나 정서가 결여되어 있을 때 작품은 지나치게 '정확성'만을 추구하여 냉랭해지고 말지만, 감정이 지나칠 때 작품은 구성부분들을 잘 다듬고 명료화하는 일을 제대로 하지 못하여 거칠고 조잡한 것이 되고 만다.

[29] 정서는 작품을 구성하는 부분들이 작품 속에서 어떤 성격을 지녀야 하는지를 밝혀주기도 하지만, 보다 중요하게 이러한 부분들을 가지고 전체적 통일성을 기하기 위하여 어떤 사건을 어느 곳에 배치해야 하는지, 어떤 부분에 어느 정도의 비중을 두고 다루어야 하는지, 그리고 부분 부분에 어느 정도의 강약과 색조와 음영을 넣어야 하는지를 결정하는 역할을 한다. 즉, 정서는 전체적인 통일과 조화를 위하여 구성부분들을 어떻게 다루어야 하는가 하는 것을 결정하는 척도가 된다. 앞에서도 말했듯이 '단순한 감정'은 이런 일을 할 수 없다. 표현할 내용과 대상들을 포착하고 모으는 과정을 통해서 발전된 감정, 즉 정서만이 이런 일을 할 수 있다. 감정이 발전하여 정서가 되는 것은 감정이 그냥 분출되어 소진될 때 나타나는 것이 아니라, 감정이 적합한 대상과 내용을 찾아내고 질서를 부여하는 데 사용될 때 이루어지는 것이다.

[30] 사람들은 종종 예술작품이라는 것은 새가 사전에 아무런 생각도 하지 않는 상태에서 그때그때 기분에 따라 자연스럽게 노래하듯이, 인간의 감정상태를 자연스럽게 표현하는 것이라고 생각한다. 그러나 불행인지 다행인지 인간은 새가 아니다. 인간이 자연스럽게 감정을 표현하는 것도 그것이 의미 있는 표현행위가 되려면 어느 순간에 내면에서 느끼는 압력이 그냥 밖으로 쏟아져 나오거나 넘쳐흐르는 것이어서는 안 된다. 예술에서 자연스럽다는 것은 정서가 정서를 지속시켜 주는 대상을 포착하고 그 대상 속에서 정서가 신선함을 유지하고 있다는

것을 의미하며, 그 대상 속으로 완전히 흡수되었다는 것을 의미한다. 즉, 표현하고자 하는 정서가 표현매체 속에 잘 스며들어 전혀 이질감을 느끼지 못할 때 예술작품은 매우 자연스러운 것으로 느껴진다. 예술작품을 구성하는 내용이 진부하거나 작품 속에 계산이나 의도가 끼어들게 되면 자연스러운 표현행위가 위협받게 된다. 내용의 진부함과 의도의 개입, 이것은 자연스러운 표현행위를 위협하는 두 개의 주된 적이다. 표현해야 할 대상이나 내용을 찾기 위해 오랜 시간에 걸쳐 진지한 사고를 해야 하는 경우가 있다. 그러나 이러한 사고가 현재 경험에 대해 탐구하는 것이라면 사고하는 것이 자연스러운 표현행위를 위해 도움이 될 것이다. 구체적으로 작품을 창작하기 이전에 사고하는 것이 정서의 신선함을 유지하게 하고 정서와 대상 사이의 완전한 융합을 가능하게 한다면, 표현행위 이전에 이루어진 사고나 다른 의식적 노력이 시나 드라마의 자연스러운 전개와 발전을 방해하지는 않는다. 키츠는 이 점과 관련하여 예술적 표현이 일어나는 과정에 대하여 다음과 같이 시적으로 표현하고 있다. "아름다움을 지각하는 전율의 순간에 이르려면, 시인은 자신이 끌어모을 수 있는 수많은 대상을 가지고 이리저리 생각해 봄으로써 자신의 사고와 대상 사이에서 이루 헤아릴 수도 없을 정도로 많은 구성과 분해와 재구성의 과정을 거쳐야 한다."

[31] 우리 모두는 과거 경험 속에서 획득한 의미와 가치를 현재의 경험 속으로 흡수하고 동화한다. 어떤 것을 어느 정도 흡수하고 동화하느냐 하는 것은 사람마다 그리고 상황에 따라 다르다. 어떤 것은 깊은 곳까지 파고 들어가는가 하면, 어떤 것은 표면에만 머무르거나 쉽게 떨어져 나가기도 한다. 전통적으로 옛날의 시인들은 시인 밖에 있는 어떤 것, 현재 의식하는 자아 밖에 있는 존재, 기억의 신에게 호소하곤 하였다. 기억의 신에게 호소한다는 것은, 시인이 무엇을 말해야 할지를 결정할 때 자신의 의식보다는 오히려 인간 내면에 깊이 잠들어 있는

것, 즉 의식 저 밑에 있는 것이 강력한 힘을 가지고 있다는 것을 인정한다는 것을 뜻한다. 우리는 흔히 낯설고 불쾌한 것은 잊어버리거나 무의식 속으로 집어넣어 버린다고 한다. 그러나 이것은 사실이 아니다. 오히려 완전히 우리 자신의 한 부분이 된 것, 우리의 인격을 구성할 정도로 철저히 동화된 것은 인간이 의식하지 못하는 무의식의 세계에 있다기보다는, 특별한 필요가 없을 때는 의식에 떠올리지 않는다고 말하는 것이 옳을 것이다. 어떤 특별한 계기나 사건이 주어지게 되면 우리는 저절로 인격 속에 동화되어 잠자고 있던 것을 깨우고 불러일으키게 된다. 이때 표현행위가 요청된다. 이때 표현되는 것은 현재 주어진 사건도 아니며 과거 경험의 결과도 아니다. 표현되는 것은 인격 속에 통합된 과거 경험의 의미와 가치가 현재 경험의 중요한 측면과 긴밀히 통합된 것이며, 이 양자의 통합에서 자연스럽게 드러나는 새로운 어떤 것이다. 직접 경험하는 대상의 가장 중요한 특성인 직접성과 개별성이 현재 경험에서 나오는 것이라면, 의미, 실체, 내용은 과거 경험에 의해 자아 속에 깊이 새겨둔 것에서 나오는 것이다.

[32] 사람들은 아주 어린아이가 기뻐서 춤추거나 노래 부르는 것을 보고 순전히 그 아이가 놓여 있는 상황이 아이에게 기쁨을 주는 상황이기 때문이라고 생각하는 경향이 있다. 즉, 어린아이의 기쁨을 표현하는 행동은 이전에 무엇을 배우거나 경험한 것과는 아무런 관계없이, 상황 자체에 대한 아이의 반응이 표출된 것이라고 생각하는 경향이 있다. 그러나 이런 생각은 문제가 있으며 그릇된 것이다. 아이가 행복해한다는 것은 아이에게 행복을 느끼게 하는 상황이 주어져 있는 것임에는 틀림이 없다. 그러나 그런 행동이 표현행위가 되기 위해서는 과거 경험에 의해 축적된 것, 그리하여 어느 정도 상황에 대한 일반화된 의미와 현재 상황이 결합되어야 한다. 아이의 경우에는 과거 경험의 의미나 가치와 현재 경험상황과의 결합이 쉽게 일어난다. 아이의 경우에

는 과거 경험이 많지 않고 단순하기 때문에 극복해야 할 장애, 치료해야 할 마음의 상처, 해결해야 할 갈등이 거의 없다. 하지만 성숙한 어른의 경우에는 사정이 다르다. 과거 경험이 많은 성인들은 과거 경험의 의미나 가치와 현재 경험의 상황을 완전히 통합하고 동화하기가 쉽지 않다. 그렇지만 성인들은 일단 과거 경험의 결과와 현재 경험의 상황이 성공적으로 결합하면 보다 깊은 수준에서, 보다 더 풍부한 의미를 가지고 결합한다. 그리고 아무리 오랜 기간 동안 끈질긴 노력과 심사숙고를 하고 난 후에 표현한다 하더라도 이때에 성인들도 결국에 가서는 행복한 어린아이처럼 아주 자연스러운 운율적 언어나 율동적 움직임으로 표현한다.

[33] 동생에게 보낸 한 편지에서 고흐는 위의 문제와 관련하여 다음과 같이 말하였다. "감정이란 때로 너무 강렬하여 내가 그림을 그리고 있다는 것조차도 인식하지 못하게 한다. 별로 의식하지 않고도 자연스럽게 말하거나 글을 쓸 수 있는 것과 마찬가지로, 이때는 감정에 사로잡힌 몸놀림이 내가 의식하지도 못하는 사이에 일관성을 가지고 질서정연하게 그림을 그려 나간다." 그런데 고흐가 말하는 자연스럽게 말하는 것이나 충만한 감정상태는 그냥 생기는 것이라고 생각해서는 안된다. 그러한 일은 현재 주어진 경험상황을 잘 아는 사람, 관련된 내용들을 평소에 자주 관찰하고 심사숙고했던 사람, 그리고 상상력을 가지고 보고 듣는 것을 진지하게 재구성하는 사람, 바로 이런 사람들에게 생길 수 있는 것이다. 이처럼 사전에 행해진 심사숙고와 상상력이 없다면, 그러한 감정상태는 우연히 질서정연한 작품을 만들어낸다 하더라도 단순한 열광이거나 환상에 지나지 않는다. 심지어 화산이 폭발하는 것도 이전에 상당한 기간 동안 힘을 모으는 압축의 기간을 필요로 하며, 그 기간 동안에 원래 주어진 재료를 다른 형태로 변화시키는 모종의 변형이 일어나야 한다. 적어도 화산의 폭발이 산의 표면에 있던

바윗덩어리나 화산재를 날려 보내는 것이 아니라 지하 속에 있던 물질이 열과 압력에 의해 녹아서 생긴 용암이 흘러넘치는 것이라면, 바로 이러한 변형의 과정이 있다는 것을 뜻한다. 자연스러운 발현은 순간적인 것이 아니라 오랜 기간 동안 숙성시킨 결과로 생기는 것이다. 오랜 기간 숙성하고 재창조하는 과정을 겪지 않았다면 자연스러운 발현은 가치 있는 내용이 없는 속 빈 것이 될 것이며, 따라서 표현행위로 볼 아무런 준거도 없게 된다.

[34] 제임스가 종교적 경험에 대해 했던 말은 그 자체가 지금 우리가 다루는 표현행위의 선행조건에 대해서 언급한 것으로 보아도 좋을 것이다. "인간이 의식적으로 사고하거나 무엇을 하겠다는 의지나 의도를 가질 때 처음에는 대상이나 내용이 불분명하고 불확실하며, 다분히 상상에 의해 만들어진 것에 불과하다. 그러나 일단 그런 상태에서 시작하여 계속 사고하거나 의도한 바를 향하여 나아가기 시작하면 사고와 의도를 성숙시키는 인간 내면에 있는 모종의 힘이 경험이 진행되는 내내 작용한다. 인간의 내면에서 이러한 힘이 작동하면 인간은 긴장을 느끼게 된다. 긴장을 느끼게 되면 인간은 스스로 내면에 있는 것들 속에서 사고와 의도가 나아가야 할 길을 찾아 나간다. 사고와 의도가 나아가야 할 길을 찾아야 한다는 긴장은 자신이 의식하지 못하는 사이에, 즉 잠재의식 속에서 재구조화해야 할 현재 경험 속으로 파고 들어가 현재 경험과 느슨하게 결합한다. 그 긴장이 현재 경험과 결합하면 내면에서 발생한 힘은 한층 더 강화된다. 그리고 이 힘은 원래 의식적으로 생각하고 결정했던 것과는 분명히 다르면서, 한층 더 명확한 재구조화를 이룩하게 한다. 즉, 그 사람은 처음보다 더 뚜렷한 사고의 결론을 이끌어 내게 되거나, 보다 명확한 목적을 갖게 된다. 이처럼 내면에서 분출되는 힘에 의존하지 않고 참된 길이 있다고 생각하고 그런 방향으로 나아가려는 노력을 경주한다면 오히려 분명하고 명확한 재구

조화가 방해받게 될 위험이 있다. " 또한 그는 덧붙이기를 "내면에서 생긴 힘이 현재의 경험상황과 결합하여 새로운 에너지의 중심을 형성하면, 성숙하여 꽃필 때까지 충분한 시간을 두고 잠재의식 속에서 숙성시키는 것이 중요하다. 그동안 '일체 접근금지'가 내걸어 놓아야 할 유일한 팻말이다. 그렇게 하여 의식적이고 의도적인 개입이 없이 그 에너지가 스스로 길을 찾도록 해야 한다. "

[35] 표현행위에서 자연스러운 발현의 성격을 이보다 더 잘 묘사하는 글은 아마도 찾아보기 어려울 것이다. 포도 짜는 기계로 포도주스를 짜내려면 먼저 압력을 가해야 한다. 새로운 생각이 어느 순간 의식으로, 즉 마음속에 떠오르려면 미리 그러한 생각들이 출구를 찾을 수 있도록 적당한 문을 만드는 시간과 노력이 있어야 하는 법이다. 인간이 만들어 내는 모든 창조적인 것은 바로 이러한 잠재의식적인 숙성과정을 필요로 한다. 이러한 잠재의식적인 숙성과정이 없을 때, 의식적 사고나 의도와 같은 직접적 노력은 오로지 기계적이고 무미건조한 것만을 만들어 낼 뿐이다. 무엇인가 의미 있는 것을 만들어 내기 위해서는 의식적 사고나 의도와 같은 직접적 노력이 반드시 있어야 한다. 하지만 그것만 가지고는 충분하지 않다. 진정으로 발전된 무엇인가를 만들어 내려면 의식적 사고와 의도의 범위를 넘어서서, 사고와 의도가 현재 경험과 '잠재의식 속에서 느슨한 결합'을 해야 한다. 그리고 나서 시간이 지나면, 어느 순간에 우리는 의식적으로 사고했거나 의도했던 것과 다른 것을 떠올리게 된다. 즉, 우리는 원래 의식했던 것과는 다른 것이면서 주어진 경험상황에 적합한 생각이나 목적을 갖게 된다. 우리는 각각의 상황에 따라 다른 결과를 가져오는 다른 행동을 한다. 이러한 행동들은 의식의 수준에서만 보면 모순과 갈등을 일으키는 것으로 볼 수 있다. 그러나 의식의 수준을 넘어서서 보다 깊은 수준에서 보면 이러한 모든 행동들은 살아 있는 '생명체'로서 세상에 적응하기 위한

것이기 때문에 서로 협력하고 조화를 이룬다. 의식의 수준에서 보면 그런 행동들은 이른바 인격과 거의 반대되는 것일 수도 있지만, 보다 깊은 내면에서 보면 '전체로서 생명체'의 적응에 적합한 것이 된다. 충분히 참고 기다릴 때 사람들은 시의 영감에 사로잡히게 되며, 그때는 신이 말하는 대로 말하고 노래할 수 있게 된다. 8)

[36-1] 대부분의 사람들은, 예술가와는 다른 활동에 종사한다고 생각되는 사람들, 즉 사상가나 과학자들은 의식적 사고나 의도를 갖고 탐구하거나 실험한다고 알고 있다. 그러나 실제로 하는 일을 세밀하게 분석해 보면, 사상가나 과학자도 흔히 아는 것처럼 분명한 사고나 의도에 의해서만 활동하는 것은 아니다. 사상가나 과학자도 사고를 시작할 때는 의식적으로 사고하기 전에 갖게 된, 희미하고 불분명한 사고나 의도를 가지고 탐구나 실험을 밀고 나아간다. 그러나 그들은 오로지 관찰과 사고가 허용하는 범위 내에서만 길을 더듬어 나간다. 실제에서는 서로 분리할 수 없는 사물들을 분리시켜 관찰하고 사고하는 일에 익숙한 일단의 심리학자들은 정서와 사고를 분리된 것으로 보고 탐구하는 일을 해왔다. 이런 심리학자들은 시인이나 화가는 느낌이나 감정의 흐름을 따라가는 데 반하여 철학자와 과학자는 사고한다고 주장한다. 시인이나 화가는 느낌을 따라가고, 철학자나 과학자는 사고한다는 이 말은 그들이 하는 일의 특정 측면을 강조해서 말했다는 점에서는 옳으나 그들이 하는 일을 정확히 그리고 올바로 기술하는 것은 아니다. 9)

8) [역주] 시인이든 일반인이든 간에 신이 말하는 것처럼 말할 때는 논리적인 측면에서 보면 잘 연결되지 않는, 즉 논리를 넘어서는 말들을 나열하는 것을 볼 수 있다. 이런 경우 시를 구성하는 단어들이나 시의 한 줄 한 줄은 서로 통일된 의미를 보여주지 않는 것처럼 보일 때가 있다. 이처럼 서로 모순되거나 일관성 없는 것처럼 보이는 '시'도 깊은 차원에서 움직이는 전체 마음상태를 포착하면, 전체 마음상태를 다른 각도에서 종합적으로 표현하고 있다는 것을 이해할 수 있다.

[36-2] 가만히 생각해 보면 두 진영이 서로 동등하게 비교될 수 있다는 바로 그 점에서 그리고 그런 정도만큼, 두 진영은 공통된 점을 가지고 있다. 두 진영에 공통된 특성이 바로 '정서화된 사고'를 한다는 것이다. 두 진영에 속하는 사람들 모두는 '정서화된 사고'를 하며, 깊이 느껴진 의미, 즉 깊이 느껴진 생각에 대한 느낌을 가지고 일을 하고 있

9) [역주] 이 책에서 나오는 '사고'라는 말은 세 가지 의미로 구분할 수 있다. 첫째, 사고는 지적 사고, 이론적 사고, 보다 포괄적으로 말하면 이성적 사고라는 뜻으로 사용된다. 여기에 나오는 "시인이나 화가는 느낌을 따라가고, 철학자나 과학자는 사고한다고 주장한다"는 문장에서 사고라는 말은 바로 이런 뜻을 지니고 있다. 둘째, 사고에는 다음 문단에서 말하는 '정서화된 사고'가 있다. '정서화된 사고'라는 말은 하나의 경험을 언급할 때의 심미적 질성과 관련해서 본다면 심미적 사고라고 할 수 있으며, 보다 일반화해서 말하면 질성을 다룬다는 점에서 '질성적 사고'라고 할 수 있다. 다음 문단에서 "색상, 음정, 이미지를 가지고 사고하는 것은"에 나오는 사고는 정서화된 사고를 의미한다. 셋째, 사고라는 말은 지적 사고와 정서화된 사고 둘 다를 지칭하는 것으로 사용되는 경우가 있다. 다음 문단에 나오는 "사고하는 기법의 차이가 바로 예술과 사상 및 과학 사이의 차이를 낳게 한다"는 말에서 사고는 바로 두 가지 의미의 사고 모두를 가리키는 것이다.

'정서화된 사고'와 결국에는 동일한 것일 수도 있지만, 이상의 것 이외에 또 다른 의미의 '사고'라는 말이 사용될 수 있다. 듀이가 분명하게 언급하고 있지는 않지만, 듀이가 이 책에서 궁극적으로 주장하려는 것은 사고는 이성적 사고와 질성적 사고가 통합되어 있다는 것으로 이해해야 할 것이다. 예술가의 경험에서 알 수 있듯이 질성을 고려하면서 관계를 검토하는 것은 두 가지 사고의 양태가 통합되어야 한다는 것을 시사한다. 일상적 경험이든, 과학적 경험이든, 예술적 경험이든지 간에 적어도 '하나의 경험'의 경우에는 이성적 사고와 질성적 사고가 통합된 사고가 이루어져야 한다. 엄밀히 말하면, 이성적 사고와 질성적 사고가 통합된 질성적 사고가 인간 사고의 전형이 된다. 이런 점에서 인간은 서양 전통철학이 주장하는 것처럼 '이성적'으로 사고하는 존재가 아니라, '질성적 이성'의 사고를 하는 존재로 재규정해야 할 것이다. 이 점에 대한 자세한 논의는 박철홍〔"듀이의 경험개념에 비추어 본 사고의 성격: 이성적 사고와 질성적 사고의 통합적 작용", 교육철학학회 (편), 《교육철학연구》 31 (1)〕을 참고할 것.

다. 이미 앞에서 언급했듯이, 예술가와 학자 사이의 의미 있는 구분은 어느 한쪽은 느낌과 정서에 충실하고 어느 한쪽은 사고에 충실히 한다는 것이 아니라, 정서화된 상상이 어떤 관심을 가지고 어떤 대상을 탐색하느냐 하는 데 있다. 이른바 예술가들은 직접적으로 경험된 사물의 질적 특성을 중요한 내용으로 다룬다. 사상가나 과학자처럼 지적 탐구를 하는 사람들도 직접적으로 경험된 사물의 질성을 다룬다는 점에서는 예술가와 동일하다. 그러나 사상가나 과학자들은 곧바로 질성에서 한 걸음 물러서서 주로 질성을 대신하는 상징적 매체를 다룬다는 점에서는 예술가와 구별된다.10) 요약하면, 정서화된 사고와 무의식적인 성숙의 과정이 있다는 점에서는 예술가와 지적 사고를 하는 사상가나 학자 사이에 아무런 차이가 없다. 다만 사고와 정서를 다루는 기법의 측면에서 보면 양자 사이에는 엄청난 차이가 있다. 기법상으로 보면 색상, 음정, 이미지를 가지고 생각하는 것은 상징적 언어와 개념을 가지고 사고하는 것과는 전혀 다르다. 사고하는 기법의 차이가 바로 예술과 사상 및 학문 사이의 차이를 낳게 한다. 그림이나 교향악의 의미를 언어나 개념으로 다 전달할 수 없으며, 시를 산문으로 완벽하게 되살릴 수 없다고 해서 사고가 학자나 사상가의 전유물이라고 생각하는 것은 단지 미신에 지나지 않는다. 만일 인간이 포착하는 의미란 의미

10) [역주] 학자들은 심한 경우에는 질적 특성을 가진 사물들을 완전히 제외시키고 오로지 상징적 매체만 가지고 생각한다. 그럴 경우 이른바 이성적 논리에 의해 자유롭게 그리고 마음대로 조작할 수 있게 된다. 그러나 이러한 논리적 조작은 상징적 매체로 대체된 원래 있던 질적 특성에서 멀어지고 벗어나는 정도에 비례하여 실제와는 무관한 것이 되며, 결국에는 환상적인 것이 되고 만다. 그러므로 학자들은 상징을 가지고 다룰 때 상징이 대신하는 질적 특성의 성격을 고려하면서 사고해야 하며 질적 특성의 성격을 제대로 반영할 수 있도록 일정한 거리와 긴장관계를 유지해야 한다. 일정한 긴장관계를 유지하지 못할 때 사고의 결과 형성된 지식과 상징적 매체들은 아무런 의미도 갖지 못하며 비현실적인 것이 되고 만다.

가 모두 언어로 적절하게 표현될 수 있다면 회화나 음악 같은 예술은 존재할 수도 없었을 것이다. 의미와 가치 중에는 직접 보고 들은 질적 특성에 의해서만 표현될 수 있는 것들이 있다. 그럼에도 불구하고 이를 무시하고 그런 것들의 의미와 가치를 언어로 다 표현해야 한다고 주장하는 것은 예술의 독특성을 부정하는 것에 지나지 않는다.

[37] 표현행위를 할 때에 의식적 사고나 의도를 어느 정도 개입시킬 것인가 하는 것은 사람에 따라 다르다. 포[11]는 보다 의식적으로 사고하는 사람들은 어떻게 표현행위를 하는가 하는 것에 대하여 《갈가마귀》를 쓸 때에 그가 했던 일들에 관해 이야기하면서 다음과 같은 말을 하였다. "일반사람들은 완성된 작품만을 보기 때문에 작가가 작품을 쓰기 위하여 실제로 어떤 일을 하는지 엿볼 기회가 거의 없다. 작가들은 100명 중에 99명은 명확하지 않은 아이디어들을 가지고 이리저리 방황하며, 맨 마지막 순간에 와서야 쓰려고 했던 의도와 목적을 분명히 이해하고 결정짓게 된다. 그리고 창작의 매 순간마다 구체적인 장면의 성격을 표현하기 위하여 바퀴나 사다리 같은 소품들을 어떻게 사용할지 궁리하며, 공포의 분위기를 조성하기 위하여 악마의 올가미, 붉은 물감, 검은 천 등을 어떻게 배열할지 고민에 고민을 거듭한다. 그리고 작가가 방황하고 고민한 결과에 따라 작품내용과 성격이 결정된다. 이것은 모든 문학작품이 가지는 기본적 속성이라고 할 수 있다."

[38] 포가 한 말에 대하여 정말 100명 중에 99명이 그렇단 말인가 하고 수적인 것을 너무 진지하게 생각할 필요는 없다. 그렇지만 그의 말은 실제로 이루어지는 표현행위의 성격을 아주 생생하게 보여준다. 예

11) [역주] 포(Poe, Edgar Allan: 1809~1849)는 미국의 시인이자 평론가 및 단편소설 작가이다. 《모르그가(街)의 살인사건》이나 《갈가마귀》 등과 같은 소설에서 잘 나타나 있듯이 그는 신비하고 으스스한 분위기를 자아내는 소설을 잘 쓰는 것으로 유명하다.

술적 표현이 성립되기 위해서는 직접경험에서 갖게 된 원래의 내용이 어떤 식으로든지 재구성되어야 한다. 가끔 볼 수 있듯이 다른 경우보다도 영감에 의해서 갖게 된 경험내용일수록 원래의 내용이 재구성되어야 할 필요는 더욱더 커지게 된다. 어쨌든 재구성의 과정에서 원래의 내용에 의해 촉발된 정서는 새로운 내용과 결합되면서 변형된다. 바로 이러한 사실이 심미적 정서의 특성을 이해하는 실마리를 제공한다.

[39] 예술작품을 만드는 데 사용되는 물질적 재료가 예술작품이 되기 위해서는 변형의 과정을 거쳐야 한다는 것은 거의 모두가 인정하며 잘 아는 사실이다. 대리석은 조각되어야 하며, 물감은 캔버스에 칠해져야 하고, 단어들은 서로 결합되어야 한다. 그런데 예술작품을 만들기 위해서는 이미지, 관찰한 것, 기억된 내용, 발생한 감정과 같이 이른바 내면에 있는 재료도 이와 비슷한 변형이 일어나야 한다는 사실은 잘 알려져 있지도 않으며, 대부분의 사람들이 인정하지도 않는 것 같다. 예술적 표현이 가능하려면 내면에 있는 재료도 외부에 있는 재료처럼 변형이 일어나야만 한다. 내면의 재료가 변형의 과정을 겪을 때 진정한 표현행위가 이루어진다. 대리석이나 물감, 색깔이나 소리가 변형의 과정을 거쳐 위대한 예술작품으로 탄생하듯이, 소리를 지르고 싶은 내면의 동요와 같이 끓어오르는 충동이 웅장한 모습으로 다시 태어나려면 그만큼이나 많은 그리고 신중한 재구성 과정을 겪어야 한다.

[40] 앞 문단의 언급은 사람들에게 예술작품이 만들어지기 위해서는 두 가지의 변형과정이 있다고 오해하게 만들 위험이 있다. 즉, 하나는 외적 물질에 대해서 일어나는 변형이며, 다른 하나는 내적이고 정신적인 내용에 대하여 발생하는 변형이 있다는 식으로 생각하는 것이다. 그러나 사실 두 개의 과정은 동시에 일어나는 것이다. 보다 정확히 말하면 두 개의 과정이 동시에 일어나며 얼마나 잘 통합되느냐 하는 정도에 비례하여, 그 결과로 일어나는 표현행위가 그만큼 예술적인 것이

된다. 화가가 물감을 캔버스 위에 칠하거나 그런 상상을 할 때, 화가의 생각이나 느낌도 명확한 모습을 띠게 된다. 또한 작가도 그가 표현하고 싶은 바를 직접 언어로 기술할 때, 자연스럽게 그의 생각은 이해할 수 있을 정도로 구체적인 모습을 드러내게 된다.

[41] 조각가가 조각상을 어떤 모습으로 만들 것인가 하고 생각할 때는 내면에 있는 정신적인 재료와 함께 진흙, 대리석, 청동과 같은 외적 물질적 재료도 함께 가지고 생각한다. 음악가, 화가, 또는 건축가가 원래의 정서적 사고의 내용을 가지고 창작활동을 할 때 보고 들을 수 있는 이미지를 중심으로 창작활동을 하느냐 아니면 그가 실제로 다루는 표현매체를 중심으로 창작활동을 하느냐 하는 것은 어떤 점에서는 중요한 문제가 아니다. 따지고 보면 내면에 있는 이미지라는 것도 그 자체로 만들어지는 것이 아니라, 창작이 진행되면서 외적이고 물질적인 표현매체를 통해서 구체화되는 것이기 때문이다. 또한 물질적 매체들도 그 자체로 어떻게 표현되어야 하는지 결정되는 것이 아니라 상상 속에서 또는 작품에 대한 생각이 결정되면서 구체적 모습을 띠게 되기 때문이다. '내면에 있는 것'과 '외부에 있는 재료'가 서로 유기적 관련을 맺으면서 창작의 과정을 통하여 점진적으로 결합하고 조직되어 나갈 때, 이전 경험에서 알고 있던 것을 넘어서는 진정한 창작이 이루어지게 된다. 이러한 결합과 재구성의 과정이 없다면 최종작품은 과거에 이미 아는 것을 그대로 되풀이하는 것, 이미 잘 아는 것을 그대로 드러내 보여주는 예시에 지나지 않을 것이다.

[42] 보통 새로운 감정이나 정서는 없던 상태에서 어느 순간 홀연히 등장한다. 다시 말하면 어떤 감정이나 정서의 시초는 그런 것이 전혀 없던 상태에서 어느 순간 갑자기 내면에 등장한다. 이것이 시간이 지나면서 명확한 정서로 발전한다. 처음 등장할 때의 모습을 추적해 들어간다면, 지금은 아주 명확한 모습을 띠는 정서가 처음에는 구체적인

모습을 제대로 갖추지 못한 불분명한 상태에 있었다는 것을 발견하게
될 것이다. 불분명한 상태에 있는 감정과 정서는 물질적 재료와 부딪
치고 상상의 작용을 거치면서 일련의 변화를 겪게 되고, 일련의 변화
과정을 겪으면서 비로소 명확한 모습을 띠게 된다. 흔히 생각하는 것
과는 달리 예술가에게 요구되는 중요한 능력은 정서를 불러일으킬 수
있는 능력도 아니며, 재료들을 능숙하게 다루는 전문기술도 아니다.
예술가가 되려는 사람들에게 가장 중요한 능력은 불분명하고 아직 세
련되지 못한 상태에 있는 정서를 표현매체를 통해서 명확하고 세련된
형태로 표현하는 것이다. 만일 표현행위라는 것이 일종의 데칼코마니
(decalcomania)와 같은 것이라면, 즉 보이지 않는 곳에 숨어 있는 강아
지를 주문을 외워서 즉석에서 앞으로 나오게 하는 것과 같은 것이라면
예술적 표현은 그리 어려운 문제가 아닐 것이다.[12] 정자와 난자가 만
나고 아이를 출산하기까지에는 일정한 임신기간이 있어야 하듯이 예
술적 표현이 성립하려면 이러한 임신기간이 있어야 한다. 이 기간 동
안 정서와 사고라는 내면에 있는 재료가 외부에 있는 재료와 영향을 주
고받으면서 변형된다. 동시에 외부에 있는 재료도 내면에 있는 정서나
사고와 영향을 주고받으면서 내면에 있는 재료와 통합되고 내면의 재
료와 마찬가지로 변형의 과정을 겪게 된다.[13] 이러한 변형의 과정을
거치고 나서야 비로소 외부에 있는 재료는 내면의 정서와 사고를 명시
적으로 보여주는 표현매체가 된다.

12) [역주] 데칼코마니는 우연성을 드러내는 초현실주의적 표현기법이다. 그것
은 종이를 반으로 접어서 한쪽 면에 물감을 묻힌 후에 다시 접어 누르면
같지는 않지만 대칭적 무늬가 생기는 기법을 말한다. 이러한 기법을 이용
하면 깊은 사고를 하지 않으면서도 의도하지 않는 새로운 이미지를 만들어 낼
수 있다.
13) [역주] 이러한 변형의 과정은 어느 하나가 다른 하나에 작용을 가해서 일어
나는 것이라기보다는 작용과 반작용처럼 동시발생적이다.

[43] 이러한 변형의 과정을 단순히 물질의 외형이 변하는 것으로만 생각해서는 안 된다. 이 변형의 과정은 엄밀하게 말하면 원래 발생한 감정과 정서의 성격이 변화하는 것, 그것도 심미적인 것이 될 수 있도록 원래 발생한 감정과 정서의 질적 특성이 변화하는 것이다. 그러므로 정서는 정서의 표출에 의해서 변형의 과정을 겪는 대상과 하나가 될 때 심미적인 것이 되며, 이때 나타나는 행동은 표현행위가 된다.

[44] 감정이나 정서는 발생하자마자 대상을 향하여 곧장 날아간다. 사랑의 감정이 생기면 사랑하는 대상을 소중하게 여기게 되며, 미워하는 감정이 생기면 미워하는 대상을 파괴시키려는 경향을 갖게 된다. 감정이나 정서는 원래의 대상에서 다른 곳으로 방향을 돌리기도 한다. 예를 들어 사랑의 감정이 직접적인 사랑의 대상은 아니지만 감정에 맞는 다른 대상을 찾고 발견할 수 있다. 새로이 발견된 대상은 그것이 감정과 정서상태를 유지시켜 주는 동안에는 그 감정의 대상으로 남아 있게 된다. 시를 예로 들면, 우리는 세차게 흐르는 물살, 고요한 호수, 다가오는 폭풍, 유유히 나는 새, 저 멀리서 반짝이는 별이나 변덕스러운 달을 통해서 사랑의 감정과 정서를 표현할 수 있다. 그런데 사랑의 감정과 대상을 의식적으로 비교한 결과가 은유로 나타나는 것이기는 하지만 그러한 대상 자체가 원래 그런 은유의 성격을 가지는 것은 아니다. 물론 경우에 따라서 정서가 대상에 완전히 침투하여 대상과 하나가 되지 못할 때 의도적으로 메타포를 만들어 내기도 한다. 그러나 메타포는 정서와 대상이 완전히 하나가 된 상태에서 나오는 것이다. 따라서 정서상태가 표현될 때 대상에 빗대어 메타포를 만들기는 하지만 대상 자체가 그런 메타포의 성격을 가지는 것은 아니다. 그것은 어떤 감정이나 정서와 결합하느냐에 따라 다양한 메타포를 만들어 낼 수 있다. 유념해야 할 것은 메타포를 이해하려면 감정이나 정서상태와 메타포로 표현된 대상을 서로 비교하고 분석하는 과정을 거치게 된다는 것

170

이다. 그리고 시인이 시로 표현할 경우에도 자신의 정서상태와 메타포로 표현할 대상을 비교하면서 메타포를 생각해 낼 것이다. 그러나 이런 사실 때문에 메타포가 정서와 무관하거나 정서를 넘어선 것이라고 보아서는 안 된다. 도대체 정서가 시로 표현되려면 언어적 표현의 형태를 띨 수밖에 없으며, 이때 메타포가 등장할 수밖에 없다. 그리고 그러한 언어적 표현을 낳게 한 궁극적 원천은 정서상태와 대상 사이의 지적 비교나 분석이 아니라, 정서와 대상의 완전한 동일시, 즉 정서가 대상에 완전히 침투되어 하나가 된 상태이다.

[45] 어느 경우이든지, 정서의 측면에서 볼 때 정서의 직접적 대상과 유사한 어떤 대상을 발견하면 그 대상이 직접적 대상을 대신한다. 연인을 직접 만져 보고 싶은 마음이 살랑거리는 봄바람으로 대신하며, 불같이 피어오르는 증오심이 세차게 몰아치는 폭풍우로 나타나게 된다. 이런 점에서 보면 "미(美)란 원래 대상을 통해서 성취될 수 없는 충동이 억제된 상태에서 성취를 기다리는 순간이며, 기다리면서 성취를 염원하며 조금씩 나아가는 떨림의 상태이며, 이런 순간과 상태 속에서 다른 대상을 통하여 대신 황홀한 성취를 맛보는 것이다"라고 한 흄[14]의 말은 아주 적절한 표현이라고 생각된다.[15] 구태여 문제를 찾아낸다면, 그 말 속에는 충동은 원래의 대상을 통해서 성취되는 것이 '바람직하다'는 생각을 강하게 담고 있다는 점이다. 만일 남녀 사이의 사랑의 감정이 감정적으로는 유사하지만 실제로는 관련이 없는 다른 대상으로 전이되지 못하고 육체적인 것으로만 남는다면, 남녀 사이의 사랑은 동물적 수준을 벗어나지 못할 것이다. 원래의 대상으로 나아가지

14) [역주] 흄(Hulme, Thomas Earnest : 1883~1917)은 영국의 철학자이며 평론가이다. 낭만주의와 휴머니즘을 부정하고 고전주의적 예술론을 전개하여 이미지즘 시 운동을 불러일으켰다. 대표작으로는 유고집인 《성찰》이 있다.
15) 《명상》 266쪽.

못하는 억제된 충동은, 시의 경우에 잘 볼 수 있듯이, 완전히 억제되는 것이 아니다. 일단 억제되면 충동은 다른 분출구를 찾게 된다. 즉, 충동은 직접적 대상이나 충동이 원하는 그대로 추구하는 대신에 간접적이고 우회적인 방법을 추구한다. 그리하여 충동은 원래 대상을 대체할 수 있는 다른 대상을 찾아내고, 새로운 대상에 충동을 결합시킴으로써 충동은 새로운 색조를 띠게 되고 새로운 모습을 갖게 된다. 자연적 충동들이 이상화되거나 정신적인 것으로 승화되는 것은 바로 이런 과정을 통해서이다. 사랑하는 연인을 포옹하는 것을 동물적 수준 이상으로 이끌어 올리는 것은 충동을 충동이 원하는 그대로 나아가게 하거나 충족시켜 주는 것이 아니라, 상상을 통해서 찾아낸 우회적 방법을 통해서 충동을 승화시킨 결과로 이루어지는 것이다.

[46] 표현은 혼란상태에 있는 정서의 성격을 분명하게 확인할 때 이루어진다. 불분명했던 욕구나 충동이 예술이라는 거울에 비추어질 때 그 모습을 보다 분명하게 드러내게 된다. 그 모습이 분명하게 드러나려면 변형의 과정을 겪어야 한다. 이때 심미적 성격을 띤 정서가 발생한다. 심미적 성격을 띤 정서는 처음에 생기는 감정과는 성격이 다른 것이다. 심미적 성격을 띤 정서는 표현매체가 되는 대상과 만나서 생기는 것이다. 그리고 그것은 자연적으로 발생한 감정이 대상과 결합되면서 대상에 의해 불러일으켜지고 변형된 것이다. 자연적으로 발생한 순수한 감정이 심미적 정서로 변화될 때 심미적 정서를 표현하는 표현매체가 되는 대상도 동시에 동일한 변화를 겪게 된다. 예를 들면, 자연상태에 있는 사물이나 경치는 경험의 대상이 될 때 정서를 유발시킨다. 경험의 대상이 될 때 사물이나 경치는 경험하는 사람의 정서상태와 부딪히면서 변화를 겪게 된다. 이때 일어나는 변화는 화가나 시인이 단순히 눈앞에 보이는 것을 표현행위의 대상으로 변환시킬 때 일어나는 것과 매우 유사한 것이다.

[47] 화난 사람이 있다고 하자. 그는 화를 없애기 위해 무엇인가를 하지 않으면 안 된다. 그는 단순히 화를 억눌러야 한다는 의지만 가지고는 끓어오르는 화를 다 억누를 수는 없을 것이다. 이런 방법은 화를 지하터널 속에 잠시 감추어 두는 것에 지나지 않으며, 어떤 경우에는 더 격렬하고 포악하게 만드는 원인이 되기도 한다. 정말로 화를 없애려고 하면 직접적 방법으로든 간접적 방법으로든 화를 밖으로 발산하고 표출하는 것이 필요하다. 단순히 의지의 힘만 가지고 전기의 작용을 없앨 수 없는 것처럼 의지의 힘만 가지고는 화를 다 억누를 수는 없다. 그러나 사람은 전기라는 파괴적인 힘을 가지고 있는 자연작용을 없애기 위하여 피뢰침을 이용하는 것처럼, 화를 없애기 위하여 직접적 방법이나 간접적 방법을 동원할 수 있다. 그러나 화난 사람도 그를 화나게 한 이웃이나 가족에게 직접 화풀이함으로써 화를 해소하는 것은 바람직하지 못하다는 것을 잘 알고 있다. 따라서 그는 운동이나 일을 하는 것이 화를 잠재우는 데 좋은 약이 된다는 점을 기억해 낼 것이다. 그리하여 그는 방을 청소하고, 비뚤어진 사진을 바로 달며, 서류를 정리하고, 집안을 정돈하는 것과 같은 일을 한다. 이처럼 이전에 했던 활동이나 관심 있는 일을 하는 것과 같은 간접적 방법으로 화난 감정을 다른 데로 돌리고 정서적 긴장을 해소한다. 이러한 방법은 간접적이기는 하지만 화난 것을 직접 발산하는 것과 유사한 정서적 효과를 일으켜서 정서적 긴장을 해소시켜 준다. 화난 사람이 빨래를 하거나 집안을 정리할 때 분노가 사라지고 화난 감정이 가라앉는 것은 바로 이런 이유 때문이다.

[48] 여기서 제시된 변형의 과정은 내면에서 발생한 자연적인 감정적 충동을 간접적으로 발산시킬 때 일어나는 변화의 중요한 특징을 잘 보여준다. 사람이 몹시 화가 났을 때 표적을 향해 화살을 날려 보내듯이 바로 분풀이할 대상에 대해 감정이 시키는 대로 화를 뱉어 낼 수 있

다. 이런 직접적 방식으로 외부세계에 어떤 변화를 만들어 낼 수도 있다. 그러나 단지 감정의 발산에 의해 외부세계에 영향을 미치는 것은 외부에 있는 조건들을 이용하여 원래의 감정을 잘 조절하고 통제하여 완결된 상태에 이르게 하는 것과는 전혀 다른 것이다. 오로지 후자의 경우에만 표현행위가 성립된다. 그리고 후자의 경우에만 감정이 외부에 있는 대상과 동화되어 하나가 되며, 심미적 특성을 지니게 된다. 만일 화난 사람이 화를 푸는 간접적 방법이 아니라 단지 일상적으로 하는 일로 방을 정리한다면, 그 사람이 하는 활동은 표현행위도 아니며 심미적 성격을 띤 것으로 볼 수도 없다. 그러나 만일 그가 그 일을 하는 동안에 원래의 감정상태, 즉 부글부글 끓어오르던 분노가 조금씩 진정되고 마음의 평안을 되찾게 하는 것을 느꼈다면, 잘 정돈된 방이 이번에는 그의 내면에서 일어난 변화를 다시 생각해 보게 만들 수 있다. 잘 정돈된 방을 보면서 그는 단순히 집안일을 해치운 것이 아니라, 화난 감정을 추스르고 일종의 완결상태에 이르게 하는 표현적 활동을 했다고 느끼고 생각하게 될 것이다. 이처럼 객관적인 대상이나 활동을 통해 표현될 수 있도록 객관화될 때에 감정은 심미적인 것이 된다.

[49] 이와 같이 심미적 정서는 독특한 것이다. 그러나 그렇다고 해서 다른 예술이론가들이 주장하는 것처럼 자연적이고 감정적인 경험과 단절된 것도 아니며, 전혀 성격이 다른 것도 아니다. 미학이론을 다루는 책을 읽어 본 사람은 심미적인 것을 설명하는 두 가지 극단적 입장에 대해서 잘 알고 있을 것이다. 하나는 원래 심미적 정서라는 것이 그 자체로 존재하거나, 적어도 천부적으로 심미적 재능을 타고난 사람에게 존재하는 것이라는 생각이다. 이런 입장에서 보면 예술작품을 만들거나 예술적 감상을 하는 것은 원래부터 존재하는 심미적 정서가 밖으로 분출되는 것일 뿐이다. 예술에 대한 이런 생각을 갖게 되면 논리적으로 반드시 함께 따라 나올 수밖에 없는 주장이 예술이나 예술적 활동을 특

수한 재능을 가진 일부 사람들만이 향유할 수 있는 것으로 보는 것이며, 따라서 예술 특히 순수예술을 일상적 삶과는 전혀 관계없는 고상한 영역에 속하는 것으로 간주하는 것이다. 또 다른 극단적 입장은 이와는 정반대되는 주장을 하는 것이다. 이 입장은 본질적으로 그리고 원래부터 존재하는 심미적 정서와 같은 것은 없다는 것이다. 물론 이 경우에도 직접 포옹하는 것이 아니라 하늘을 나는 새의 이미지를 생각하게 하는 사랑의 정서, 또는 마주치는 대상을 마구 부수거나 내던지는 것이 아니라 집안을 말끔하게 정리하게 하는 분노의 정서 같은 심미적 정서가 있다. 그러나 이러한 심미적 정서는 원래부터 그리고 자연적으로 존재하는 것도 아니며, 더구나 심미적 정서의 종류만큼이나 많은 수의 정서가 원래부터 주어져 있는 것도 아니다. 하지만 이 경우에도 심미적 정서는 자연스럽게 발생하는 순수한 감정과 깊은 관련이 있다는 사실까지는 부정하지 못할 것이다. 테니슨16)의 《비망록》(In Memoriam)에 들어 있는 슬픔의 정서는 울거나 우울한 몸짓에서 나타나는 슬픔과는 동일한 것이 아니다. 전자는 표현행위라면 후자는 감정의 발산일 뿐이다. 그러나 표현되는 정서와 발산되는 감정은 서로 연속되어 있다는 사실, 즉 순수한 감정이 대상을 만나 발달하고 완성의 과정을 겪으면서 질적 특성이 변형되면 심미적 정서가 된다는 사실은 분명한 것이다.

[50] 창작활동이라는 것은 일상적인 삶에서 일어나는 것을 사실 그대로 보여주는 것이어야 한다고 생각하는 존슨17)은 밀턴(Milton)의 〈리시다스〉18)를 비평하면서 다음과 같이 말하였다. "그것은 진정한

16) [역주] 테니슨(Tennyson, Alfred: 1809~1892)은 영국 빅토리아 시대의 대표적 시인이다. 대표작으로는 《두 형제 시집》, 《서정시집》, 《비망록》, 《국왕목가》 등이 있다.

17) [역주] 존슨(Johnson, Samuel: 1709~1784)은 영국의 시인이자 비평가 및 수필가이다. 대표작으로는 《영어사전》, 《라셀라스》, 《셰익스피어 작품집》, 《영국 시인들의 생애》 등이 있다.

열정을 토로하는 것이 아니다. 진정한 열정은 추상적 언급이나 애매모호한 의견을 말하지 않는다. 실제 삶에서 일어나는 열정은 소나무나 담쟁이덩굴에서 열매를 따는 것도 아니며, 사티로스(Satyr)나 판(Faun)과 같은 숲의 신에 대해 이야기하는 것도 아니다. 지금 대면하는 현실에 대한 열정을 토로하는 것이 아닌, 사실을 이리저리 꾸며대는 허구를 만들어 낼 만큼 여유가 있는 곳에 진정한 슬픔이 있을 수 없다."존슨이 비판하는 것을 보면 그는 지금까지 우리가 예술적 표현의 기본적 조건으로 제시해 온 것, 즉 '예술적 표현은 감정을 직접적으로 분출하는 것이 아니다'라는 생각에 반대하고 있음을 알 수 있다. 그의 논리를 엄밀히 따르게 되면, 슬픔의 표현은 울거나 머리털을 쥐어뜯는 것과 같은 직접적 분출행동으로만 표현되어야 한다. 따라서 우리가 지금까지 언급해 온 관점에서 말하는 예술작품에 대한 설명에 반대하는 것 같다. 그래서 그런지는 잘 모르지만 밀턴의 시에 나오는 내용 중 어떤 것들은 오늘날 엘레지라는 슬픈 장르의 음악에서는 거의 사용되지 않는 경향이 있다. 그러나 엘레지나 이와 유사한 예술작품들도 사실은 감정을 즉각적으로 발산하거나 우리가 매일 사용하는 물건을 직접적으로 다루는 것이라기보다는 이러한 일상생활에서 마주 대하는 것과는 거리가 있는 것을 주로 다루고 있다. 슬픔을 다루되 마음을 달래기 위해서 흐느껴 울거나 구슬프게 울부짖는 것은 존슨이 허구라고 하는 그런 종류의 것, 즉 상상에 의해 만들어진 내용들에 주로 의존하고 있다. 사실 거의 모든 원시사회에서 구슬피 우는 것은 슬픈 상태 그 자체를 표

18) [역주] 〈리시다스〉(Lycidas, 1637)는 밀턴의 경험을 노래한 짧은 시이다. 이 작품은 자신을 포함한 인간에게 신을 향한 삶을 사는 것이 중요하다는 것을 보여주는 밀턴의 첫 작업이었다. 〈리시다스〉는 복합성과 깊이, 광범위하면서도 구체적 인용, 어조와 속도의 풍부한 다양성, 혼란스러운 감정을 조절하여 평정에 이르게 되는 예술적 통제력 등 여러 가지 점에서 뛰어난 작품으로 평가받고 있다.

176

현할 때 나오는 것이라기보다는, 슬픈 상태를 표현하는 의식을 거행할 때, 즉 의식의 한 형태로 주로 사용되었다.

[51-1] 달리 표현하면 예술은 자연적인 것이어야 한다고 할 때 그것은 인간 내면에 원래부터 주어져 있는 것이 그대로 표출된다는 그런 의미에서 자연적인 것은 아니다. 오히려 예술은 그런 자연적인 것이 새로운 정서적 반응을 일으킬 수 있도록 주변에 있는 재료와 새로운 관계를 형성하는 것이며, 그런 관계를 통해서 변형의 과정을 거친 결과로 만들어지는 것이다. 여기에는 이른바 '디드로(Diderot)의 역설'이라는 것이 들어 있다. 디드로의 역설이란 연기자는 연기에 감정적으로 몰입해 있으면서도 동시에 그가 연기하는 감정상태 밖에 있어야 한다는 것이다. 그런데 이것은 나의 관점에서 보면 당연한 것이지만, 존슨의 인용문에 함축되어 있는 관점에서 볼 때에는 역설적인 것이 된다. 최근에 많은 연구자들은 두 가지 형태의 연기자가 있으며, 그중에 자신이 연기하는 역할 속에 정서적으로 완전히 몰입하는 연기자가 최상의 연기를 보여준다고 보고하고 있다. 그런데 이런 사실은 위에서 언급한 예술에 대한 생각에 예외적인 것도 아니며, 그 생각을 위반하는 것도 아니다. 아무리 양보한다 하더라도 연기자는 연기자가 극 중에서 맡고 있는 역할을 수행할 뿐이다. 그리고 그의 역할은 극의 전체가 아닌 일부분일 뿐이다. 그가 연기하는 것 속에 자신에게만 독특한 역할이 들어 있다 하더라도 연기자의 역할은 전체와의 관계 속에서 조절되고 통제되어야 한다.

[51-2] 한 연기자의 역할은 극 전체의 심미적 형태나 질적 특성에 의해 규정되어야 한다. 아무리 연극 중에 나오는 인물의 감정상태에 철저히 몰입되어 있는 연기자라 하더라도 그가 무대 위에 있다는 사실조차 잊어버릴 정도로 감정에 몰입되어서는 안 된다. 그는 청중들 앞에 있는 것이며, 동료 연기자들과 함께 연기하는 것이며, 청중들에게 무엇인가를 불러일으키기 위하여 동료 연기자들과 협력하는 것이다.

무대 위에 있는 연기자에게 요청되는 이런 점들 때문에 그가 맡은 극 중 인물의 감정상태에 문자 그대로 몰입해서는 안 된다. 직접 연기하는 순간 감정상태에 깊이 몰입해 들어가더라도 그 감정상태를 변형시켜야 한다. 예를 들면, 술 취한 모습을 연기하는 것은 코미디에서 흔히 볼 수 있는 광경이다. 그런데 실제로 술 취한 사람은 그를 보는 사람들에게 불쾌한 감정을 주지 않으려고 일부러 웃기는 연기를 하여 사람들을 웃게 만드는 경우가 있다. 이때 실제로 술에 취한 사람이 사람들을 웃기기 위해서 하는 연기는 코미디언이 술 취한 연기를 하는 것과는 성격이 다른 웃음을 불러일으키게 된다. 이러한 사실을 근거로 하여 진짜 연기자는 그가 연기하는 상황에 대한 전체적인 관련에 비추어서 절제되고 조절된 정서를 표현하는 데 반하여, 연기자가 아니면서 연기하는 사람은 내면에서 일어난 원래의 감정상태를 그대로 분출한다는 식으로 생각해서는 안 될 것이다. 양자 사이의 차이는 원하는 결과를 일으키기 위하여 사용하는 방법에서 개인적 기질과 관련된 차이일 뿐이다.

　[52] 결국 지금까지 우리의 논의는 심미적인 것으로 보는 순수예술과 흔히 심미적인 것과는 관계가 없다고 생각하는 실용예술 사이의 관계가 무엇인가 하는 중요하면서도 어려운 점을 문제로 인식하게 해주었다. 이 문제를 해결하지는 못했지만, 적어도 이러한 구분이 문제가 있다는 것을 인정하게 되었다. 보통 양자 사이의 차이는 기법이나 기술 측면에서 차이가 있는 것일 뿐 근본적 차이가 없다고 생각하는 경향이 있다. 그러나 기법이나 기술의 차이라는 식으로 규정해서는, 이미 앞에서 살펴보았듯이, 양자 사이의 근본적 차이를 밝힐 수 없다. 그렇다고 해서 순수예술은 순수예술에 대한 고유한 충동에서 창작되며, 다른 창작활동은 순수예술에서 작용하는 충동과는 전혀 다른 충동에 의해서 이루어진다고 서로를 전혀 별개의 것으로 봄으로써 양자

사이에 극복할 수 없는 장벽을 세울 필요는 없다. 창작행위는 숭고하고 창작기법은 은혜로운 것이다. 주변에 있는 재료를 경험 속에서 완성된 형태로 만들기 위하여 재료를 다루고 일정한 모습으로 만들려는 충동이 시, 음악, 그림, 조각과 같은 예술 이외의 삶의 영역에서는 일체 존재하지 않는다면, 그러한 충동은 사실 어디에도 있을 수 없으며, 그런 충동이 없다면 순수예술 또한 존재할 수 없게 된다.

[53] 인간이 만들어 낸 작품이라면 무엇이든지 예술적인 것이며 심미적인 것으로 생각하는 것은 문제가 있다. 그러나 이 문제 역시 인간이 만들어 낸 문제이다. 이 문제는 사람들이 인간의 본성과 사물의 자연적 특성 사이에 서로 건널 수 없는 큰 차이가 있다는 그릇된 생각 때문에 만들어진 것이다. 그러므로 이 문제는 본질적으로 해결불가능한 그런 문제가 아니다. 불완전한 사회에서, 사실 인간이 사는 사회는 어떤 경우에도 완전히 이상적인 것이 될 수 없지만, 순수예술은 어느 정도는 삶의 현실로부터 도피하는 성격을 띨 수밖에 없으며, 어느 정도 불완전한 삶을 멋있게 꾸며 주고 아름답게 치장하는 것일 수밖에 없다. 그러나 지금 우리가 사는 세상보다 더 질서정연하고 완성된 사회에서는 순수예술을 비롯한 모든 생산활동이 사람들에게 지금보다는 더 큰 행복을 가져다주게 될 것이다. 오늘날 우리는 거대하며 복잡하고 다양한 조직사회에서 살고 있다. 그러나 그 조직은 외적인 것일 뿐, 살아 있는 생명체 전체가 충만함과 완결을 향하여 나아가는 경험의 성장을 이끌어 주고 경험에 질서를 부여하는 그런 조직이 아니다. 예술작품이 일상의 삶과 떨어져 있지 않다는 것 그리고 사회생활하는 곳곳에서 예술작품이 널리 향유된다는 것은 그 사회에서 공동체를 이루어 사는 사람들의 삶이 서로 긴밀한 관련을 맺고 있으며, 서로 통합되어 있다는 것을 의미한다. 그리고 그런 예술작품을 만드는 것은 잘 통합되고 긴밀한 관련을 맺는 삶을 창조하는 데 중요한 역할을 한다.

표현행위를 통해서 경험의 대상을 재창조하는 것의 영향력은 예술가에게만 한정되지도 않으며, 우연히 작품을 감상한 사람들에게만 제한되지도 않는다. 그러므로 예술이 사명을 올바르게 수행하는 정도에 비례하여, 예술은 그 사회에서 사는 사람들의 경험을 보다 더 질서 있고 통합된 것으로 재창조할 수 있는 보다 강력한 힘과 능력을 행사하게 될 것이다.

표현대상

경험 속에서 탐구된 새로운 삶의 의미*

　[1] '표현'이라는 말은 건축이라는 말과 유사한 성격을 갖는다. 건축이라는 말은 무엇을 만들고 세우는 '행위'를 가리키는 것이면서, 동시에 그러한 행위의 '결과'를 지칭하는 용어로도 쓰인다. 이와 같이 표현이라는 말도 '표현하는 행위'와 '표현된 결과'를 동시에 가리키는 용어로 사용된다. 앞 장에서는 행위로서 표현에 대해서 살펴보았다. 이제 우리는 표현행위의 산물, 보는 사람에게 무엇인가를 말하려는 표현된 대

* [역주] 이 장의 원래 제목은 "표현대상"(The Expressive Object)이다. 듀이에 의하면 예술은 외부에 있는 대상을 사진 찍듯이 복사하는 것도 아니며, 내면의 정서를 그대로 표현하는 것도 아니다. 듀이 철학의 근본적 주장인 상호작용, 보다 엄밀히 교변작용의 관점에서 보면 예술의 표현대상은 인간과 외부에 있는 물질적 대상이 만나는 경험의 과정을 통해서 새롭게 형성되는 것이다. 경험의 과정에서 예술은 개인적 충동, 정서, 마음(지식의 총체) 등 개인에게 있는 것과 외부에 있는 대상이 만나 충분히 교변작용을 함으로써 서로에게 상호 침투하여 완전히 융합된 새로운 것을 창조한다. 예술작품은 이러한 경험의 과정을 통해서 새롭게 탐구되고 재구조화된 삶의 의미를 다른 사람에게 전달할 수 있는 최적의 방식으로 표현해 놓은 것이다. 요약하면 표현대상은 '경험 속에서 탐구된 새로운 삶의 의미'라고 할 수 있다. 이런 점을 반영하기 위하여 이 장의 제목을 "표현대상: 경험 속에서 탐구된 새로운 삶의 의미"로 정했다.

상의 성격에 대해 살펴볼 차례가 되었다. 미리 말해 두자면 '표현'이라는 말이 표현행위와 표현대상 둘 다를 지칭하는 용어로 사용된다는 것은 실제 사태에서 양자는 서로 분리될 수 없다는 것을 뜻하는 것이다. 그런데 지금까지 예술이론은 양자를 서로 분리된 것으로 보는 관점에서 정립되었다. 표현이라는 말이 가진 두 가지 의미를 분리된 것으로 본다는 것은 표현행위 또는 표현과정과 표현대상을 별개의 것으로 보는 것을 뜻한다. 그 경우에 표현대상은 표현대상을 생각해 내고 창작하는 행위와는 아무런 관련이 없는 것으로 이해한다. 그렇지만 지금까지 살펴본 바에 따르면 표현행위는 구체적 삶의 경험과 독특한 개성을 가진 인간에 의해서 이루어지며, 따라서 표현대상에는 개인의 독특한 시각과 관점이 들어갈 수밖에 없다. 그럼에도 불구하고 표현행위와 표현대상을 별개의 것으로 보는 관점에서는, 이러한 점을 완전히 무시하고 표현대상을 이해한다. 그러므로 표현된 대상만을 가지고 예술적 표현의 성격을 설명하는 이론들은 극단적인 경우에 예술적 표현이란 이미 존재하는 대상을 있는 그대로 표상하는 것이며, 존재하는 대상들의 대표적 예를 보여주는 것에 지나지 않는다고 생각한다. 이러한 이론들은 표현행위를 통해서 새로운 것을 생각해 내고 만드는 데 기여한 개인의 공로를 무시한다. 그리고 모든 사물에 공통적 특성 즉 보편적 성격에 비추어 예술적 대상을 이해하며, 예술적 대상의 의미를 파악한다. 그런데 앞으로 살펴보게 되겠지만, '보편적' 성격이라는 것은 매우 애매한 것이다. 한편, 이런 식으로 표현대상과는 아무런 관련이 없는 것으로 표현행위를 보게 되면 표현행위는 그저 개인적 감정을 발산하는 것에 지나지 않는 것이라는 생각에 이르게 된다. 이런 생각이 문제가 있다는 점은 이미 제 4장에서 검토하였다.

[2] 포도 짜는 기계로 짜낸 포도주스는 포도 짜는 행위에 의해서 포도가 포도주스로 변한 것이다. 그런 만큼 포도주스는 포도와는 다른

182

독특한 성격을 지닌 새로운 것이다. 그러나 포도주스는 다른 주스와는 달리 포도와 공통점을 지니며, 포도주스를 짜낸 사람뿐만 아니라 다른 사람들에게도 호소력과 설득력을 가진다. 시와 그림은 개인적 경험을 통과한 결과로 드러나는 내용을 표현한 것이다. 그런 점에서 시와 그림은 이미 있는 것이나 보편적인 것을 표현하는 것이 아니라, 표현하는 사람이 다른 사람들과 함께 경험하는 사물이나 사건에 대하여 깨달은 '새로운' 의미를 다른 사람들에게 제시하는 것이다. 그럼에도 불구하고 표현대상은 공적 세계에 있는 것이며 다른 사람들이 경험하는 대상과 공통된 성질을 지닌다. 예술작품이나 예술적 활동에는 흔히 전통 철학자들이 주장하는 것처럼 개인적인 것과 보편적인 것, 주관적인 것과 객관적인 것, 자유와 질서 같은 이원론적 대립이 존재하지 않는다. 예술작품 속에서는 개인적 행위로서 표현과 객관적 결과로서 표현이 유기적으로 관련되어 있으며, 서로가 서로를 필요로 한다.

[3] 그러므로 예술에서 표현대상의 성격을 밝히는 데 전통적 형이상학에 의존하는 것은 표현대상의 성격을 그릇되게 파악하게 하는 중요한 원인이었다. 그러므로 표현대상의 성격을 제대로 규명하기 위해서는 예술작품을 창작하는 예술적 활동을 직접 검토할 필요가 있다. 도대체 무엇인가를 표현하려면 어떤 방식으로든지 표현하려는 것을 대신해서 표상하는 것이 있어야만 한다. 그런데 문제는 예술작품이 표현하려는 것을 대신해서 표상한다는 것은 무슨 뜻인가? 예술작품을 단순히 표현하려는 대상을 대신해서 표상하는 것이라고 말하는 것은 아무런 의미가 없다. 왜냐하면 표상한다는 말은 여러 가지 의미로 이해될수 있기 때문이다. 따라서 예술작품은 대상을 표상하는 것이라는 말은 어떤 의미에서는 옳고 어떤 의미에서는 틀린 것이다. 우선, 표상한다는 말이 문자 그대로 이미 있는 것을 그대로 보여주는 것이라면 예술작품은 그런 것이 아니다. 그러한 견해는 직접적 삶의 현장과 사건 속에

서 개인이 직접경험을 통해 보고 느낀 것을 표현하는 예술작품의 독특성을 무시한다. 마티스[1]가 말했듯이, 사진기는 화가들에게는 신이 내린 축복이었다. 우리는 살다 보면 대상을 있는 그대로 복사하는 것과 같은 것이 필요할 때가 있으며, 그림을 그리는 것은 바로 그런 일을 하는 대표적 방법이었다. 그러나 사진기가 출현함으로써 화가들은 대상을 있는 그대로 복사해야 한다는 부담에서 해방될 수 있었다. 그 결과 예술작품은 사진과는 다른 것이며, 예술은 있는 그대로의 것을 표상하는 것이 아니라는 생각을 지극히 당연한 사실로 받아들이게 되었다. 이런 입장에서 보면 예술에서 '표상한다'는 것은 예술가 자신이 세계에 대하여 경험한 것을 예술작품을 감상하는 사람들에게 제시하고 보여주는 것이라는 의미로 이해할 수 있다. 즉, 예술작품에 나타난 표상은 있는 그대로의 것이 아니라 예술가가 경험한 세계에 대한 것이며, 그런 점에서 지금까지 세계 속에 존재하던 것과는 다른 새로운 것을 제시하는 것이다.

[4] 표상의 의미에 관한 문제는 단순히 표상이라는 말의 뜻을 묻는 것이 아니라 예술작품의 근본적 성격을 묻는 것이다. 말은 세상에 있는 사물이나 인간이 하는 행위를 대신해서 표현하는 것이라는 점에서 사물과 행위를 표상하는 상징이다. 표지판은 어떤 곳까지 남은 거리를 알려준다는 점에서, 표지판에 표시된 화살표는 그곳으로 가는 방향을 지시한다는 점에서 의미가 있다. 그런데 이런 것들의 의미는 모두 상징 밖에 있는 것, 즉 외적인 것에 관한 것이다. 상징들은 상징들이 지

1) [역주] 마티스(Matisse, Henri Emile Benoit: 1869~1954)는 프랑스의 화가이다. 20세기 프랑스 화가들 가운데 가장 중요한 화가로 평가되기도 한다. 원색으로 감정을 표현하는 것을 추구한 야수파의 대표적 작가로, 대상을 대담하게 단순화하고 장식화한 화풍을 확립하였다. 작품에 〈붉은 주단〉, 〈오달리스크〉, 〈장식 무늬가 있는 인물화〉 등이 있다.

시하는 것을 대신할 뿐이다. 따라서 상징의 의미는 말이나 표지판에 들어 있는 것이 아니라, 상징이 지시하는 대상에 속해 있는 것이다. 단어나 상징이 의미를 갖는 것은 수학공식이나 암호 해독판이 의미를 갖는 것과 동일한 것이다. 그런데 이와는 달리 경험된 대상에 들어 있는 것을 직접 제시하는 방식으로 의미를 갖는 것이 있다. 화단에 있는 꽃을 볼 때 우리가 갖게 되는 의미는 직접경험 속에 내재하는 것이다. 이 경우에는 암호에 대한 해독이나 해석의 방법 같은 것이 불필요하다. 그러므로 예술작품이 의미가 있다는 것을 부정하는 것은 두 가지 다른 뜻이 들어 있다. 하나는 예술작품은 수학적 부호나 상징이 갖는 의미와는 다른 종류의 의미를 가진다는 것을 지적하는 것일 수 있다. 이 주장은 옳은 것이다. 또 다른 하나는 무의미한 말이 아무런 의미가 없는 것처럼 예술작품은 아무런 의미도 없다는 것을 뜻하는 것일 수도 있다. 분명히 예술작품은 한 배에서 다른 배에 신호를 보내기 위해서 사용되는 깃발이 의미를 갖는 것과 동일한 뜻에서 의미를 갖는 것은 아니다. 그렇지만 예술작품은 무도회를 위하여 배의 갑판을 장식하려고 걸어 놓은 깃발이 의미 있는 것과 같은 뜻에서 의미를 갖는 것이다.

[5] 추측건대 헛소리는 아무런 의미가 없다고 말할 때와 동일한 뜻에서 예술작품이 의미가 없다고 주장할 사람은 아마 아무도 없을 것이다. 그러므로 예술작품이 의미를 가지지 않는다고 주장하는 사람들은 외재적 의미, 즉 예술작품 '밖'에 있는 것에 비추어 예술작품의 의미를 규정하는 것을 반대하는 것으로 볼 수 있다. 그런데 불행하게도 이 문제는 그렇게 간단한 문제가 아니다. 예술이나 예술작품의 의미를 부정하는 것은 보통 예술작품의 의미와 가치는 다른 종류의 의미와 가치와는 다른 독특한 성격을 지닌다는 생각, 따라서 다른 종류의 경험과는 관계없이 심미적 경험만 가지고도 예술작품이 의미와 가치를 갖게 된다는 가정에 기초를 둔다. 이것은 순수예술은 순수예술에 입문된 소수

의 사람만이 그 가치를 이해할 수 있다는 생각, 이른바 '순수예술의 비전적 관점'을 주장하는 또 다른 방법이다. 앞에 있는 장들을 통해서 심미적 경험을 언급할 때 나의 생각이 얼핏 보기에는 순수예술의 비전적 관점과 유사해 보이지만, 사실은 전혀 그렇지 않다. 예술작품은 예술작품에 고유한 질적 특성을 가진다. 그런데 이 질성은 다른 종류의 경험에는 없는 것이 아니라 다른 종류의 경험에도 들어 있으나 단지 약하게 표현되어 있을 뿐이다. 예술작품은 다른 종류의 경험에도 들어 있는 경험의 의미를 명료화하고 강조해서 보여주는 것일 뿐이다.

[6] 지금 우리가 논의하는 문제는 표현과 진술 사이의 차이를 분명히 할 때 좀더 쉽게 이해할 수 있을 것이다. 학자는 의미를 '진술'하고, 예술가는 의미를 '표현'한다. 이 한 마디 말은 표현과 진술 사이의 차이에 대한 나의 생각을 수백 마디의 설명보다도 더 잘 보여준다. 사족에 지나지 않을지 모르나 이 점을 좀더 설명해 보도록 하겠다. 앞에서 언급했던 표지판의 예가 이 문제를 설명하는 데 유용할 것이다. 표지판은 어떤 장소, 예를 들어 어떤 도시로 가는 방향을 가리켜 준다. 그러나 그 표지판이 그 도시로 가는 경험을 제공할 수는 없다. 그 표지판이 할 수 있는 것은 그 도시로 가는 경험을 하기 위하여 요구되는 조건들 중 일부를 말해 줄 뿐이다. 이 사례를 일반화하면, 진술이라는 것은 어떤 대상이나 상황에서 어떤 경험을 하는 데 필요한 조건들을 기록하는 것이다. 어떤 사람이 진술을 지침으로 사용하였는데, 그 진술이 그가 원하는 곳으로 가는 데 도움이 되었다면 그 진술은 좋은 것, 즉 효과적인 것이 된다. 반대로 진술을 지침으로 사용하였는데 그 사람이 길을 잃고 헤매거나 엉뚱한 곳으로 가게 되었다면, 그 진술은 나쁜 것, 즉 불분명하거나 틀린 진술이 된다.

[7] '과학'은 효과적 지침으로 사용할 수 있는 그러한 형태의 진술을 가리키는 것이다. 오늘날 과학이 다소 변모하고 있기는 하지만, 고전

186

적 예를 든다면 H_2O라는 물에 대한 진술은 일차적으로 물의 구성요소와 물이 존재하는 조건을 나타낸 것이다. 그런데 이 진술은 순수한 물을 만들거나, 물이라고 주장하는 액체의 진위여부를 검사하려는 사람들에게 중요한 지침이 된다. 이 진술은 물의 구성요소나 구성상태를 정확하게 표현하고 있어서 물을 만들거나 또는 물과 물 아닌 것을 구분하는 효과적 지침을 제공한다. 이런 점에서 과학적 진술은 일반사람들이 흔히 하는 물에 대한 진술이나 제대로 된 과학이 생기기 이전의 물에 대한 진술보다 더 좋은 것이다. 그런데 과학적 진술의 명료함과 효과에 깊은 감명을 받은 사람들은 과학적 진술이 표지판의 기능보다 더 많은 기능을 가진다고 생각하였으며, 한 걸음 더 나아가 사물의 본질적 모습을 밝혀 주며 표현한다고 생각하였다. 만일 그렇다면 과학은 예술과 경쟁관계에 놓이게 된다. 그리고 우리는 과학과 예술 중에 어느 것이 진실로 사물의 참된 모습을 보여줄 수 있는지를 판정해야만 한다.

[8] 산문적인 글과 시적인 글, 과학과 예술, 진술과 표현은 전혀 성격이 다른 것이다. 전자가 어떤 경험을 가능하게 하는 지침이 된다는 것은 진술 그 자체가 경험 밖에 존재한다는 것을 의미한다. 그런데 시, 예술, 표현은 경험의 내부에 있으며 경험의 구성요소가 된다. 표지판의 진술이나 지침을 따라간 여행자는 그가 가고 싶어 했던 도시에 도착하게 될 것이다. 이때 여행자는 그 도시가 지니는 의미의 일부를 자신의 경험 속에 가지게 될 것이다. 여행자는 그 도시가 여행자에게 표현하는 만큼 도시에 대한 의미를 갖게 되며, 우리는 여행자가 도시에 대해 표현하는 만큼 그 도시에 대한 의미를 경험한다. 예를 들어, 어떤 시인이 유서 깊은 도시에 있는 커다란 사원을 보고 시를 지었다고 하자. 우리는 사원에 대해 표현한 시를 통해서 그리고 시에 표현된 구체적 내용을 통해서 도시에 대한 의미를 갖게 된다. 물론 그 도시는 사원이외에도 화려한 행렬이 등장하는 축제를 통해서, 또는 다양한 삶의

모습, 건축물, 시설물, 제도 등을 통해서 도시의 역사와 전통과 정신을 보여줄 수 있다. 이때 여행자는 그 도시에 있는 것들을 보면서 자신만의 독특한 경험을 갖게 되며 도시에 대한 의미를 향유하게 될 것이다. 그리고 이 여행자가 지은 도시에 대해 표현하는 시나 글이나 그림은, 비록 얼마나 충분하며 정확한가 하는 문제가 있기는 하지만, 그 도시에 있는 대상들을 표현하는 신문에 나와 있는 진술이나 설명과는 전혀 다른, 그 자신의 독특한 경험의 내용과 의미가 담겨 있는 것이 될 것이다. 시나 그림은 얼마나 정확하고 객관적으로 진술하며 묘사하고 있느냐 하는 것에 주된 관심이 있는 것이 아니라, 경험 그 자체가 어떤 내용과 의미를 담고 있는가 하는 것에 주된 관심이 있다. 시나 그림은 산문이나 사진과는 사용하는 매체가 다르며, 지향하는 목적도 다르다. 산문은 의미가 명확한 문장들로 진술되어야 한다. 그러나 시는 산문에서 사용하는 단어나 문장과 유사한 단어나 문장을 사용하는 경우에도 산문에서 사용하는 차원을 넘어서는 의미를 담고 있다. 요약하면 진술은 진술 밖에 있는 목표물을 가지고 있다. 여기에 반해 예술은 눈앞에 있는 목표물을 직접 체험하고 감상하는 것이며 체험하고 감상한 것을 그대로 '표현'하는 것이다.

[9] 고흐가 동생에게 보낸 편지에는 그가 관찰한 사물들과 그가 그린 그림에 대한 설명들이 가득 들어 있다. 여기 그중에 그림에 대한 설명 하나를 살펴보자. "나는 론 강과 론 강을 가로지르는 철교를 바라보고 있다. 하늘과 강은 잿빛으로 물들어 있고, 강가에 있는 선창가에는 어두운 라일락색이 드리워져 있다. 강변에 있는 집 창가에 기대어 있는 사람들은 어두운 모습을 하고 있고, 강을 가로지르는 철교는 짙은 푸른빛을 띠고 있다. 선명한 오렌지색과 진한 옥색이 강과 다리 건너에 배경으로 칠해져 있다." 이러한 진술들을 나열할 때 고흐는 동생에게 그가 그림을 그릴 때 가졌던 생각을 전달하고, 유사한 생각을 갖도

록 하기 위한 의도를 가지고 있었을 것이다. 그 편지에서 고흐는 "나는 이 그림을 통해서 완전히 비탄에 빠진 상태를 표현하려고 노력하였다"고 말하고 있다. 그러나 과연 어느 누가 그림에 대한 진술과 표현하려고 한 의도에 대한 설명을 가지고 고흐의 그림 속에 표현되어 있는 비탄에 빠진 모습을 생생하게 되살려 낼 수 있겠는가? 이런 언어적 진술은 표현이 아니다. 그것들은 표현된 것을 추측해 볼 수 있는 암시가 될 수 있을 뿐이다. 표현된 것, 즉 심미적 의미는 바로 그림 그 자체에 들어 있다. 그림에 대한 그의 설명이 진술이라면, 그가 표현하려고 애썼던 것 그리고 그림 속에 나타나 있는 것, 바로 이것이 표현이다.

[10] 아마도 틀림없이 그곳에는 고흐로 하여금 지극히 쓸쓸한 감정을 느끼게 했던 무엇인가가 있었을 것이다. 의미란 바로 그런 곳에 존재하며 그런 곳에서 생겨나는 것이다. 그곳에서 그가 갖는 의미, 즉 그가 느낀 쓸쓸한 감정은 고흐의 개인적 경험과 그곳의 장면이 만나면서 생긴 것이다. 그리고 고흐가 경험한 느낌 즉 의미를 그림을 통하여 표현하였다고 하는 것은 그가 경험한 의미가 고흐 개인의 경험을 넘어서는 어떤 것, 즉 다른 사람들과 공유하고 의사소통할 수 있는 것이 있다는 것을 뜻한다. 그런 점에서 그 장면의 의미는 고흐 개인의 것이면서 개인을 넘어서는 것이다. 표현된 장면 속에서 이러한 의미가 포함되어 있을 때 예술작품으로서 그림이 탄생하는 것이다. 언어적 진술을 가지고는 그림이 표현하는 것을 그대로 전달할 수 없다. 고흐의 언어적 진술은 단지 그 그림이 론 강을 가로지르는 실제로 있는 어떤 다리를 '그대로 그린' 것이 아니라는 점을, 비탄에 빠진 마음만 그린 것도 아니라는 점을, 나아가 심지어 처음에는 신바람이 났다가 나중에는 그 장면에서 우연히 느끼게 된 고흐 자신의 비탄에 빠진 감정을 그린 것도 아니라는 점을 독자들에게 알려 줄 수 있을 뿐이다. 그가 그림을 그릴 때 갖는 목적 중 하나는 이미 수많은 사람들이 관찰했고, 누군가 그 시간

에 그 장소에 있었더라면 관찰할 수 있었을지도 모르는 사물들을 그림으로 표현함으로써 고유하고 독특한 의미를 가진 것으로 경험된 '새로운' 대상을 보여주는 것이었을 것이다. 그림에는 그가 쳐다보는 장면과 그 장면을 볼 때 내면에서 일어나는 감정적 흥분이나 동요가 그림에서 표현되는 새로운 대상 속으로 완전히 녹아 들어가 하나가 되어 있다. 새로운 대상 속에는 양자가 기계적으로 엉성하게 결합되어 있지 않으며, 그 그림에는 양자가 각각 분리되어 존재하지도 않는다. 양자가 완전히 녹아서 하나가 된 새로운 장면을 표현함으로써 고흐는 그림을 보는 사람들에게 '몹시 비탄에 빠진 것'의 의미를 제시한다. 그는 비탄에 빠진 감정을 마구 쏟아내는 것이 아니다. 그런 식으로 해서는 그림이 그려질 수 없다. 그는 감정을 마구 발산하는 것과는 전혀 다른 의도, 즉 표현하려는 의도를 가지고 외부에 있는 대상들을 신중히 관찰하고, 선정하며, 조직하는 일을 하였다. 그가 이 일을 얼마나 잘하느냐 하는 정도에 비례해서 그가 그린 그림이 얼마나 잘 표현되었느냐 하는 것이, 그 그림이 얼마나 성공적인 작품인가 하는 것이 결정된다.

[11] 프라이[2]는 근대 회화의 성격을 논하면서 근대 회화의 특징을 다음과 같이 언급했다. "자연은 시시각각 모습이 달라지는 만화경과 같다. 자연이라는 만화경이 돌아갈 때 심미적인 눈을 가진 예술가는 어느 순간 그 장면을 포착한다. 그가 포착한 특정 장면에 대해 깊은 생각에 잠길 때 처음에는 혼란스럽고 우연적이었던 형태나 색상이 점차 시간이 지나면서 조화와 통일을 이루는 것으로 변화하기 시작한다. 그리고 예술가에게 조화롭고 통일된 모습이 점점 더 분명해지게 되면 예

2) [역주] 프라이(Fry, Roger Eliot: 1866~1939)는 영국의 화가이자 미술평론가이다. 근대 회화를 영국에 소개한 인물 중의 하나이다. 세잔, 고흐, 고갱 등의 전시회를 개최하는 등 새로운 회화의 기법을 소개하려고 노력하였다. 《시각과 디자인》 등의 저서가 있다.

술가가 사물을 보는 실제적인 시각 자체가 그의 내면에 있는 리듬의 강도에 따라 변화한다. 즉, 그가 보아 온 사물이 다른 모습으로 보이게 된다. 사물을 구성하는 모습이나 일정한 배열을 이루는 선들이 그에게는 새로운 의미로 가득 찬 것으로 보이게 된다. 그리고 단지 호기심 어린 눈으로 그것들을 바라보는 것이 아니라, 의미 있는 것을 바라볼 때 생기는 열정을 가지고 보게 된다. 이러한 선의 모습들은 다른 것들보다 더욱더 강조되고 분명하게 보이게 되며, 그 결과 사물들은 처음에 보였던 것과는 다른 것으로 보이게 된다. 색채의 경우에도 마찬가지이다. 원래 자연상태에 있는 색깔들은 무슨 색이라고 딱 규정지을 수 없는 모호한 것들이다. 그러나 다른 색깔들과의 관계 속에서 차별화하면서 어떤 색깔이 무슨 색인지 분명해지게 된다. 화가가 자기가 본 것을 그림으로 표현하고자 할 때, 처음에는 어느 부분에 어떤 색을 칠해야 할지 불분명한 상태에 있지만, 시간이 지나면서 어떤 부분에 어떤 색을 칠해야 할지 분명하게 말할 수 있게 된다. 어떤 사람이 본 것이 선이나 색 모두에서 처음에는 불분명한 상태에 있던 것이 분명해지는 것은 자연에 있는 모습 그대로를 보는 것이 아니다. 그것은 사람의 시각을 통해서 새로운 모습을 만들어 낸다는 점에서 창조적인 것이다. 그런 창조적 시각에서 보게 되면 있는 그대로의 대상은 사라지게 된다. 각각의 사물은 독립성을 잃게 되고 전체적인 그림 속에 있는 모자이크 조각과 같은 것으로 변화한다."

[12] 프라이의 말은 예술적 지각과 창작과정에서 어떤 일이 일어나는지를 아주 잘 설명한다. 그의 말은 적어도 두 가지 점을 분명히 한다. 첫째는 어떤 사물을 바라보는 시각이 예술적이고 창조적이라면 표상은 자연 속에 있는 대상을 그대로 제시하는 것이 아니라는 점이다. 즉, 표상은 형사가 사건현장의 모습을 있는 그대로 보존하기 위하여 사진을 찍는 것과 같은 것이 아니라는 것이다. 둘째는 이 말이 어떤 점

에서 타당한지 그 근거를 잘 설명한다는 점이다. 일정한 관련을 맺게 될 때 선이나 색은 '의미로 가득 찬' 것이 된다. 어떤 선이나 면이 그림 의 중요한 의미를 표현하게 될 때 그 밖의 다른 것들은 그 의미를 강조 하고 생생하게 하는 보조적인 것에 지나지 않는다. 보조적인 것들은 중요한 의미를 보다 선명하게 드러내기 위하여 생략되기도 하며, 변형 되기도 하고, 원래의 모습에 무엇이 덧붙여지기도 한다. 프라이의 말 에 한 가지를 덧붙인다면, 화가가 어떤 장면을 볼 때는 텅 빈 마음을 가 지고 보는 것이 아니라는 점이다. 화가는 이전 경험의 결과로 갖게 된 마음의 총체를 배경으로 하여 당면한 사태를 보게 된다. 마음의 총체 에는 오래전부터 형성된 능력이나 취향이 있으며, 최근의 경험을 통해 서 갖게 된 마음의 동요도 들어 있다. 그가 어떤 장면을 대할 때는 빈 마음이 아니라, 무엇인가를 기대하며, 간절히 원하는 마음으로 본다. (그렇다고 해서 그의 시각이 편견에 차 있는 것도 아니며 편벽된 성향을 가지 고 있는 것도 아니다.) 그러므로 표현되는 선과 색은 그의 내면에 있는 것과 대상이 마주치고 조절하는 과정에서 결정된다. 따라서 그림 속에 표현되는 선과 색은 전적으로 내면에 있는 것에 의해서 결정되는 것도 아니며, 전적으로 사물에 들어 있는 것을 그대로 그린 것도 아니다. 그 것은 당면한 장면과 그 장면을 바라보는 사람이 갖는 것 사이의 상호작 용의 결과로 형성되는 것이다. 선과 색을 다른 형태나 방식으로가 아 니라 어떤 특정한 형태나 방식으로 구조화하는 것은 화가 자신의 경험 의 흐름과 매우 긴밀한 관련을 맺고 있다. 경험의 흐름과 주어진 장면 의 상호작용이 진행되면서 새로운 형식이 나타나게 되며, 새로운 형식 이 나타나면서 새로운 열정이 생기게 된다. 이 열정이 앞에서 말한 이 른바 심미적 정서이다. 그러나 이 심미적 정서인 열정은 특정 장면을 접하기 이전에 예술가가 갖고 있던 감정이나 정서와 아무런 관련이 없 는 완전히 새로운 것은 아니다. 예술적 경험 속에서 이전에 갖고 있던

정서는 심미적 성질을 띤 대상들을 보면서 갖게 되는 정서와 결합하면서 새롭게 변화되고 재창조된다.

[13] 이러한 점에 유념하면서 프라이의 인용문을 다시 읽는다면 그 글의 의미를 보다 분명히 이해할 수 있을 것이다. 프라이는 선과 색의 관련은 의미로 가득 차 있다고 말한다. 그런데 언급된 말만 가지고 본다면 의미는 '오로지' 선과 색의 관계에서만 존재하는 것이 된다. 따라서 선과 색에 들어 있는 의미는 자연에 대한 모든 경험들에 들어 있는 의미를 완전히 대체할 수 있다고 볼 수 있다. 만일 그렇다면 심미적 대상의 의미는 그 밖의 방식으로 경험된 것들의 의미와는 구분된다는 점에서 독특한 것이 된다. 그런 점에서 예술작품은 다른 것에는 들어 있지 않고 오직 예술에만 들어 있는 의미를 표현한다는 점에서 표현적인 것으로 간주된다. 이러한 생각은 흔히 인용되는 프라이가 한 다른 말, 즉 "예술작품 속에 있는 내용은 다른 종류의 경험의 내용과는 아무런 관련이 없다"는 그의 말에서도 유추해 볼 수 있다.

[14] 결국 위에 언급된 인용문은 우리로 하여금 '표상'의 성격에 대한 문제를 검토하도록 인도한다. 이 문제를 다루기 위해 새로운 관계 속에서 새로운 선과 색이 등장한다는 부분을 주목할 필요가 있다. 이 주장은 특히 그림과 관련해서 표상은 이미 있는 것의 모방이거나 과거에 있었던 즐거운 일을 기억해 내어 표현하는 것이라는 이론적으로나 실제적으로 널리 퍼져 있는 믿음에서 벗어나게 한다. 그런데 예술에서 다루는 주제가 다른 삶의 영역과는 아무런 관계가 없다는 언급은 특히 이 주장을 문자 그대로 받아들이는 사람들에게 예술은 예술에 입문한 사람만이 이해할 수 있다는 비전적(秘傳的) 예술론을 신봉하게 할 위험이 있다. 프라이는 계속해서 "예술가가 대상이나 장면을 전체적 시각에서 보지 못하고 단지 전체의 부분으로만 본다면 그는 예술의 가치에 대하여 적절한 설명을 하지 못할 것이다"라고 언급하고 있다. 또한 그는 덧붙

여서 " ··· 예술가는 누구보다도 끊임없이 자신의 주변을 관찰하는 존재이며, 그런 만큼 어떤 의미에서는 이른바 예술에 내재해 있는 심미적 가치에 의해서 가장 적게 혜택을 입은 자라고 할 수 있다"고 말하고 있다. 사실 그럴지도 모른다. 그렇지 않다면 흔히 화가들이 분명한 심미적 가치를 지닌 장면이나 대상에서 낯선 모습이나 형태 때문에 내면에 자극을 불러일으키는, 아직은 심미적 가치를 지니지 않은 대상으로 주의를 돌리고 탐구하는 경향이 있는 것을 어떻게 설명할 수 있겠는가? 또한 예술가가 성 베드로와 같은 거룩한 성자의 모습을 그리는 것보다 할렘 가와 같은 곳을 그리는 이유를 어떻게 설명할 수 있겠는가?

[15] 프라이가 말하는 내용은 그냥 꾸며낸 것이 아니라 실제로 비평가들이 그림을 평가할 때 그림의 내용이나 주제가 저속하며 심미적이지 못하다는 이유로 그림을 혹평하는 흔히 있는 경향을 그대로 언급한 것일 뿐이다. 그러나 가만히 생각해 보면 진정한 예술가는 다른 사람들이 이미 심미적으로 충분히 우려먹은 내용이나 주제를 다루기 싫어하는 경향이 있으며, 자기 자신의 개성과 능력을 마음대로 발휘할 수 있는 내용이나 주제를 찾아나서는 탐험가적 기질을 가지고 있다. 진정한 예술가는 이미 다루었던 것을 약간 변형시키는 따위의 일은 다른 사람들에게 맡기고 자신은 새로운 분야를 끊임없이 개척하는 일에 관심을 두는 경향이 있다. 예술가의 이러한 성격적 특성에 대한 언급이 프라이가 하는 말과 같은 것인가 아니면 다른 것인가 하는 결론을 내리는 일은 잠시 유보해 두고, 이미 언급한 것들이 어떤 의미가 있는지 좀더 자세히 살펴볼 필요가 있다.

[16] 앞에 나와 있는 인용문에서 알 수 있듯이, 프라이의 주된 관심사 중 하나는 일상적 경험 속에 들어 있는 심미적 가치와 예술가의 경험 속에 들어 있는 심미적 가치가 전혀 별개의 것이라는 점을 확립하는 것이었다. 그에 의하면, 전자는 내용과 일차적인 관련이 있다면, 후자

는 형식과 일차적인 관련이 있다. 예술가는 아무런 심미적 의도나 관심이 없는 상태에서 그리고 앞선 경험을 통해서 형성된 예술가적 가치인식을 배경으로 하지 않는 상태에서 어떤 장면을 대면하는 것이 실제로는 불가능하다. 그렇지만 적어도 이론상으로는 오로지 선과 색의 관계라는 관점에서만 사물이나 장면을 대면하고 볼 수 있다. 그런데 만에 하나 그런 경우가 있다면 예술가는 아무런 열정도 가질 수 없을 것이다. 화가가 그가 대면하는 장면을 재구성하고 그림 속에서 특정한 의미를 표현하는 선과 색의 관계로 파악하려고 하면, 화가는 이전에 있었던 경험을 배경으로 그 장면을 심미적 의미와 가치를 가진 것으로 지각해야만 한다. 따라서 이때에 지각되는 장면은 처음에 대면한 장면이 변형된 것이며, 심미적 시각이 형성되면서 새롭게 만들어진 것이다. 그런데 새롭게 생긴 의미와 가치는 일단 생기고 나면 결코 사라지지 않는다. 그것은 예술가가 어떤 대상을 볼 때 계속해서 작용한다. 그것을 떨쳐 버리려고 의식적으로 노력한다 해도 예술가는 환경과의 상호작용을 통해서 습득한 새로운 지각과 이 지각을 통해서 얻게 된 의미로부터 한시도 벗어날 수 없으며, 그것의 영향에서 털끝만큼도 자유로울 수 없다. 만일 그가 그렇게 할 수 있고 또한 실제로 그렇게 한다면 그는 단지 그냥 무엇을 보고 있을 뿐 '그가' 어떤 대상을 보고 있다고는 말할 수 없다.

[17] 앞선 경험의 내용과 결과는 예술가의 존재 내부로 스며들어가 몸의 한 부분이 된다. 그리하여 그것들은 예술가가 사물을 대면하고 지각할 때 작용하는 신체기관이나 다름없는 이른바 안목과 같은 것이 된다. 안목은 일종의 체화된 시각이며, 이것은 생물적 눈이 가지고 있는 시각을 변화시킨다. 따라서 예술가는 창조적 시각을 갖게 된다. 나아가 예술가가 가진 창조적 시각은 대면하는 대상을 변화시킨다. 새로운 경험을 할 때 창조적 시각은 지금까지는 이 세상에 존재하지 않았던

새로운 대상을 만들어 낸다. 자아 속에 유기적으로 통합되어 있는 기억들은 의식하지 않는 상태에서도 주어진 사태와 상호작용하는 데 참여한다. 과거에 기억된 내용들은 지금 관찰하는 것들에 살을 붙여 주는 영양소가 된다. 과거에 기억했던 내용들이 새로운 경험 속으로 스며들면 새롭게 창조된 대상은 표현될 수 있는 것, 새로운 의미를 띠는 것이 된다.

[18] 한 화가가 어떤 표현매체를 가지고 어떤 사람의 감정상태나 성격적 특성을 표현하려 한다고 가정해 보자. 화가는 사용하는 표현매체의 특성을 고려하면서 표현해야 할 대상에 변화를 가하게 될 것이다. 그는 대상을 선, 색, 빛, 공간의 측면에서 새롭게 볼 것이다. 보다 정확히 말하면, 그는 사람들이 그림을 볼 때 직접적으로 향유할 수 있는 대상을 창조할 수 있도록 하기 위하여 색, 선, 빛과 공간이 그림 전체 속에서 차지하는 위치와 관계에 비추어서 대상을 새롭게 볼 것이다. 적어도 화가는 원래 있는 대상의 선이나 색을 그대로 표상하지 않는다는 프라이의 주장은 정말이지 옳은 말이다. 그러나 이런 생각에서 화가가 표현하는 것이 실제로 경험하는 대상에 대한 것이 아니라는, 실제로 경험하는 대상의 의미가 아니라는 식으로 추론하는 것은 옳지 않다. 나아가 그림에 관한 프라이의 주장을 시나 드라마에까지 확대하려 한다면, 시나 드라마는 더 이상 시나 드라마가 되지 못하고 말 것이다.

[19] 진술과 표현이라는 두 가지 종류의 표상 사이의 차이점은 선을 그음으로써 감정의 차이를 표현하는 드로잉 기법에 의해서 적절히 설명할 수 있을 것이다. 드로잉 기법을 배운 사람이면 쉽게 분노, 공포, 기쁨 등의 감정상태를 표현하는 선긋기를 할 수 있다. 예를 들어 즐거움을 나타내기 위해서는 오른쪽 방향으로 곡선을 긋는다면 슬픔을 나타내기 위해서는 왼쪽 방향으로 곡선을 그을 수 있다. 그런데 이런 선은 일종의 약속일 뿐 지각의 대상이 되지는 못한다. 이런 점에서 드로

잉은 구체적 내용에서는 차이가 있지만 성격에서는 교통표지판과 유사한 것이다. 드로잉은 의미를 지시해 줄 수는 있어도 의미 그 자체를 담지는 못한다. 드로잉은 교통표지판이 운전자에게 방향과 목적지에 이르는 거리에 대한 정보를 주는 것과 같은 역할을 할 수 있을 뿐이다. 드로잉을 구성하는 선과 공간은 그것을 보는 사람에게 어떤 정보를 제공하고 생각하게 한다는 점에서 가치 있는 것일 뿐이지, 경험된 내용의 질성을 향유할 수 있다는 점에서 가치 있는 것이 아니다.

[20] 진술과 표현 사이의 차이점 중에서 또 하나의 중요한 차이점은 진술은 일반화할 수 있다는 것이다. 지적 진술은 사람들에게 많은 사태에서 똑같이 적용될 수 있는 것일수록 가치 있는 것으로 간주된다. 즉, 일반화의 정도가 높을수록 지적 진술은 효과적이고 가치 있는 것으로 간주된다. 그것은 어느 곳으로든지 쉽게 차를 몰고 달려갈 수 있게 하는 포장도로와 같은 것이다. 여기에 반해서 표현대상의 의미는 일반화할 수 없는 독특성을 지닌다. 슬픔을 보여주는 드로잉은 슬프다는 사실을 가리켜 줄 수는 있어도, 슬픈 사람의 슬픔과 슬픔의 내용을 전달해 줄 수 없다. 그것이 보여줄 수 있는 것은 일반적 의미의 '슬프다'는 사실일 뿐이다. 그러나 슬픔을 표현하는 심미적 그림은 사건 속에서 슬픔을 겪는 구체적 모습을 제시한다. 그림 속에서 표현되는 것은 일반적 의미의 슬픔이 아니라, 구체적인 슬픈 상태이다. 예술작품에는 그 작품에만 들어 있는 고유한 슬픔이 표현되어 있다.

[21] 신의 축복에 행복해하고 신에게 감사하는 모습은 기독교의 종교미술에서는 가장 중요한 주제이다. 성인은 흔히 신의 축복에 행복하고 감사하는 모습으로 그려진다. 그런데 초기의 종교미술에서 신에게 감사하고 신의 축복에 행복해하는 모습은 직접 표현되었다기보다는 간접적인 방법으로, 즉 지시하는 방법으로 표현되었다. 그러한 성인의 상태는 성인의 머리 주위에 후광을 나타내는 선으로 표현되었으며,

이러한 선들은 언어로 표현된 상징과 같은 성격을 지녔다. 그러한 선들은 성스러운 상태를 나타내는 것으로 미리 정해져 있으며 일반화된 성격을 띤 것이었다. 종교미술은 신의 축복을 받은 성인이나 십자가에 못 박힌 예수의 발아래에 무릎 꿇은 마리아의 모습을 보통사람뿐만 아니라 다른 성인과 구별하기 위하여 누구나 알 수 있도록 관례화되고 일반화된 상징적 표현을 사용하였다. 종교미술은 그러한 상징들을 사용함으로써 그림 속에 있는 인물이 어떤 성인이라는 것을 알 수 있게 했다. 그런데 하늘의 복을 누린 행복한 상태와 성인들의 인물적 특성을 표현하는 그런 선 사이에는 아무런 필연적이거나 논리적인 관련이 없다. 다만 관련이 있다면 하늘의 복을 누리는 일반적 상태와 문제가 되는 성인들의 얼굴표정 사이에 '상징적' 연결이 있을 뿐이다. 그리고 이러한 상징적 연결은 교회를 통해서 배운 것일 뿐이다. 그러므로 그러한 연결을 배우고 소중한 것으로 생각하는 사람들 사이에서는 그러한 표현들이 동일한 감정을 불러일으키는 작용을 할 수 있다. 하지만 그것은 심미적인 것이 아니라 제임스가 묘사한 그런 종류의 감정일 것이다. "나는 한 영국인 부부가 베니스에 있는 대학에서 티치아노[3]가 그린 〈가정〉(*Assumption*)이라는 유명한 그림 앞에 한 시간 이상이나 앉아 있는 것을 보았다. 때는 2월이라 몹시 추웠다. 나는 그림을 구경하느라고 이 방 저 방 돌아다니다가 너무나 추워서 그림 구경이고 뭐고 다 집어치우고 따뜻한 곳으로 가서 차나 한 잔 해야겠다고 생각했다. 밖으로 나가면서 우연히 나는 그분들이 주고받는 말을 듣게 되었고, 그분들이 굉장한 감수성을 지닌 분들이라는 것을 알 수 있었다. 중년 부인은 '저 여자 얼굴표정이 너무나 불쌍해 보여! 말도 안 되는 자기희

3) [역주] 티치아노(Tiziano, Vecelli: 1490년경~1576년)는 티티안으로 알려져 있기도 하다. 베네치아에서 활동한 16세기 르네상스 시대의 위대한 화가이다.

생이야. 그가 받을 천국의 영예라는 것이 얼마나 가치 없는 것인지를 잘 느끼고 있는 것 같아!' 하고 중얼거렸다."

[22] 무리요[4]의 그림에는 종교적 감정이 아주 잘 표현되어 있다. 그런데 그의 작품의 문제는 예술가의 심미적 감각을 종교적 의미를 표현하는 수단으로 생각했다는 데 있다. 그의 그림은 뛰어난 재능을 가진 화가가 예술적 감각보다 종교적 의미를 중시하며 그림을 그릴 때 어떤 결과가 나타나는지를 보여주는 좋은 예라고 할 것이다. 무리요의 그림은 종교적 신앙을 표현하는 데 성공적이었지만 심미적 완성도 면에서는 빈곤한 작품이었다. 앞에서 중년 부인이 한 말은 티치아노의 그림에 대해서는 적합한 것이었다고 볼 수 없지만, 만일 무리요의 그림 앞에서 했다면 아주 적절한 것이었다.

[23] 조토[5]는 여러 성인들의 모습을 그림으로 그렸다. 그러나 그가 그린 성인들의 얼굴표정은 전통적으로 널리 사용된 성인들의 모습과는 차이가 있었다. 그의 그림에서 성인들은 나름대로 개성을 가진 인물로, 그러므로 보다 자연스럽고 일상적인 사람들에 가깝게 표현되었다. 따라서 조토 그림에 나오는 성인들은 보다 더 심미적으로 표현되었다. 예술가로서 조토는 선, 색, 빛, 공간, 매체들을 이용하여 어떤 대상을 경험하고 지각할 때 직접 향유하는 것, 즉 그런 지각적 경험을 통해서

4) [역주] 무리요(Murillo, Bartolomé Esteban : 1618~1682)는 스페인의 화가이다. 스페인 바로크 회화의 대표적 화가로, 성모와 성자들을 생생하게 그렸다. 대표작으로는 〈그리스도와 요한〉 등이 있다.

5) [역주] 조토(Giotto, di Bondone : 1266(67) ~1337)는 14세기 이탈리아의 가장 중요한 화가의 한 사람이다. 그의 작품들은 1세기 후에 번성한 르네상스 미술양식의 혁신적 요소들을 예시한다. 지금까지 거의 7세기 동안 조토는 유럽 회화의 아버지이자 이탈리아의 위대한 거장 중 으뜸으로 숭앙받았다. 그의 생애와 작품에 대한 기록이 거의 없기 때문에 그의 그림들의 진위 여부와 연대 확인에는 많은 논란이 있다.

얻게 된 대상의 모습을 그대로 재현하고 제시하기 위하여 노력했다. 그의 그림 속에서 인간 특유의 종교적 의미와 심미적 가치가 서로 스며들고 하나로 융합되며, 경험대상은 진정으로 표현적인 것이 된다. 〈마사치오(Masaccio)의 성인들〉이라는 그의 그림이 마시치오 사람들을 표현하고 있듯이 축복받은 성인들의 그림에는 축복받은 상태에 대한 조토의 생각이 들어 있는 것이다. 축복받은 상태라는 것은 한 화가의 작품에서 다른 화가의 작품으로 나름대로 옮겨 놓을 수 있는, 마치 그릇을 찍어 내는 판과 같은 것이 아니다. 그것은 자기 자신의 종교적 경험과 일반적으로 성인의 특성이라고 생각되는 것을 동시에 표현하는 것이기 때문에 그림을 그리는 예술가의 개성을 담고 있는 것이다. 이런 그림에서는 둥근 원을 그려서 감정을 나타내는 경우나 심지어 있는 그대로 복사하는 경우보다도 의미가 훨씬 더 풍부하게 표현되어 있다. 드로잉으로 표현하는 것은 직접적 관련이 없는 것들이 너무나 많이 들어 있으며, 그대로 복사하는 경우에는 무엇을 말하려는지가 불분명하다. 초상화에 표현된 선, 색, 빛, 공간들 사이의 예술적 관련은 설계도면에 그려진 선과는 비교도 할 수 없을 정도로 깊고 풍부한 감상거리를 담고 있을 뿐만 아니라 훨씬 더 많은 것을 표현해 준다. 티치아노, 틴토레토,6) 렘브란트, 고야(Goya)와 같은 화가가 그린 초상화를 보면, 우리는 바로 그 인물 앞에 서 있는 듯한 느낌을 갖게 된다. 그런 느낌을 갖게 되는 것은 조형적 매체를 다루고 표현하는 그들의 탁월한 능력 때문일 것이다. 그러나 그림에서 사용되는 선, 색, 배경을 처리하는 방법, 기

6) [역주] 틴토레토(Tintoretto: 1518~1594)는 후기 르네상스의 가장 중요한 미술가이다. 초기 그림으로는 〈비너스와 마르스를 놀라게 하는 불카누스〉, 〈간음한 여인과 그리스도〉, 〈최후의 만찬〉이 있다. 점점 빛과 공간의 극적 효과에 관심을 기울이던 그는 마침내 〈율법과 금송아지〉 같은 원숙한 작품에서 밝고 환상적인 분위기의 효과를 달성했다.

타 다른 것들이 사용된 방식은 인물 이상의 것을 우리에게 전달한다. 꾸불꾸불한 선이나 실제의 색깔과는 다른 색깔을 칠하는 것과 같은 것은 단순한 선이나 실제 색깔이 전달하는 것과는 비교도 할 수 없는 많은 것들을 표현하며, 심미적 효과를 증대시킨다. 이때 사용되는 재료는 초상화에 나오는 인물에 대한 이미 있는 생각이나 정서에 의해 결정되는 것이 아니라(있는 그대로 복사하는 것은 특정 시점에 나타나는 전형적인 의미를 그대로 제시해 줄 수 있을 뿐이다), 그 인물의 전체적인 삶의 모습에 대한 예술가의 상상적 시각과 통찰력을 표현하기 위하여 재구성되고 재조직된 것이다.

[24] 그림을 그릴 때 드로잉이 사용된다는 점 때문에 그림에 대하여 오해하는 경우가 많이 있다. 심미적으로 지각하는 것을 넘어서서 심미적으로 인식할 수 있게 된 사람이 보티첼리(Botticelli), 엘 그레코, [7] 세잔의 그림 앞에 서서 "참 딱하기도 해라, 저 화가는 드로잉하는 것도 제대로 배우지 못했군!" 하고 말하는 것을 본 적이 있다. 그런데 화가들은 누구나 드로잉에 관한 한 뛰어난 능력을 가지고 있다. 번스 박사(Dr. Barnes)는 드로잉이 그림에서 어떤 기능을 수행하는지 여러 편의

7) [역주] 엘 그레코(El Greco: 1541~1614)는 그리스 태생이면서 이탈리아 베네치아에서 르네상스 미술을 공부하고 스페인에서 활동한 르네상스 미술의 거장이다. 그의 이름 자체가 이러한 사실을 잘 보여준다. 엘은 스페인어 정관사이며 그레코는 이탈리아어로 그리스인이라는 뜻이다. 이러한 경력이 보여주듯이 그는 세 나라의 역사, 문화, 종교의 영향을 반영하는 독특한 화풍의 소유자이며 르네상스 미술을 세계화시킨 인물로 평가받기도 한다. 매너리즘이라고 불리는 극적이고 표현력이 풍부한 그의 독특한 화풍은 동시대인들을 당혹하게 했지만, 20세기에 들어와 독일의 표현주의가 등장하면서 그는 미술사에 신기원을 이룩한 중요한 작가로 평가되고 있다. 대표작으로는 〈오르가스 백작의 장례식〉, 〈라오쿤의 군상〉, 〈그리스도의 성전 정화〉, 21세기 미술에 중요한 영향을 미친 〈다섯 번째 봉인의 개봉〉 등이 있다. 그리고 그는 조각가와 건축가로도 활약했다.

글을 통해서 밝혀 주었다. 드로잉은 그림에서 표현하려는 핵심적이고 전체적인 표현을 풍부히 하는 직접적 수단이 아니라, 전체적인 표현 중에서 아주 특수한 부분을 담당할 뿐이다. 드로잉은 정확한 윤곽과 명확한 음영을 나타내는 것이 아닌 만큼 그림을 지적으로 명확하게 인식하는 것을 도와주는 수단이라고 볼 수는 없다. 즉, 드로잉은 드로잉하는 대상이 화가가 표현하려는 경험 속에서 어떤 의미를 갖는지 대체적 윤곽을 보여주는 것일 뿐이다. 그러나 그림은 상호 관련된 부분들이 서로 통합된 것이기 때문에 그림을 구성하는 사물이나 인물들은 원래의 모습을 그대로 간직하고 있어야 하는 것이 아니라, 전체로서 표현하려는 내용이 잘 드러날 수 있도록 그려져야 하는 것이다. 그러므로 어떤 사물이나 인물을 드로잉할 때 화가는 전체로서 표현하려는 것이 잘 드러날 수 있도록 그림을 구성하는 다른 사물이나 인물과의 관련을 고려하면서, 동시에 그림에 사용되는 색, 빛, 공간적 구도, 다른 사물이나 인물의 위치 등과 같은 다양한 표현매체들과의 관계를 고려하면서 드로잉해야 한다. 이처럼 전체적인 통일을 염두에 두다 보면, 화가는 실제로 존재하는 사물이나 인물과는 전혀 다른 외형을 가진 사물이나 인물을 그림 속에 그려 넣을 수도 있으며, 실제로 그런 일이 빈번히 일어나게 된다. [8]

[25] 특히 직선의 경우가 그렇지만, 구체적 사물의 모습을 정확하게 그리는 데 사용되는 선은 표현력이 제한될 수밖에 없는 한계를 지닌다. 그런 선은 단지 실제로 있는 것을 표현하거나 척 보면 그것이 사람인지 나무인지, 성인인지 악한인지 하는 것과 같이 대상의 일반화된 모습을 표현할 수 있을 뿐이다. 여기에 반하여 심미적으로 그려진 선

8) 이 문단에서 논의된 내용에 대한 보다 자세한 설명은 번스의 《그림 그리기에 있어서 예술》 86쪽과 126쪽, 그리고 《마티스의 예술》에서 드로잉에 관한 장, 특히 81쪽과 82쪽을 참고할 것.

은 표현력을 증가시켜 주는 여러 가지 기능을 가지고 있다. 그러한 선은 부피의 의미, 공간과 위치의 의미, 그리고 굵기와 움직임의 의미를 담고 있다. 그러한 선은 그림의 다른 구성요소나 부분에 영향을 미친다. 그러한 선들은 모든 구성요소와 부분들을 통합하여 전체의 의미가 생생하게 표현될 수 있도록 한다. 건물의 설계도를 그리는 제도기사의 기술을 가지고는 이러한 심미적인 선을 그려 낼 수 없다. 실제로 있는 사물을 그대로 정확히 그려 내는 기술, 전체적인 조화와 통일을 염두에 두지 않고 각각의 대상만을 정확하게 그려 내는 기술은 전체와는 상관없이 독립되어 있는 각각의 모습을 그려 내는 데는 유효하지만, 전체 작품에서 표현하려는 것과 조화와 통일을 이루도록 각각의 모습을 그리는 데는 오히려 방해가 된다. 따라서 있는 그대로의 모습을 그리는 선은 오히려 그림에는 독약과 같은 것이다. 회화의 역사적 발전과정을 보면, 드로잉에 의해 형태를 그리는 방법은 특정 대상을 있는 그대로 정확히 그리는 것에서 다른 구성요소와의 관계 속에서 전체적인 표현력을 증가시키는 방향으로 변화하였다.

[26] 표현력과 의미에 대하여 지금까지 언급한 내용은 '추상'예술의 경우에는 잘 맞지 않는다. 추상예술을 두고 어떤 사람은 아무것도 표현하는 바가 없기 때문에 전혀 예술작품으로 인정할 수 없다고 주장하는가 하면, 또 어떤 사람들은 추상예술이야말로 예술의 극치라고 주장하기도 한다. 후자의 주장을 하는 사람들은 있는 그대로의 것을 표현하는 것에서 멀리 떨어져 있는 것일수록 보다 더 예술적이라고 생각한다. 번스 박사의 다음 언급에서 이 문제에 대한 해결책을 찾을 수 있을 것이다. "과학의 경우를 보면, 과학적 지식들은 객관적으로 존재하는 흙, 불, 공기, 물에 대해 직접 언급하는 것이 아니라, 객관적으로 관찰하기 어려운 '수소', '산소', '탄소', '질소'와 같은 것으로 바꾸어 설명하는 것을 볼 수 있다. 그러나 어느 누구도 이러한 과학적 방법 때문에 객

관적 세계가 사라지거나 훼손된다고 생각하지 않는다. 이와 같은 논리에서 보면 세상에 실제로 존재하지 않는 대상을 가지고 그림을 그린다고 해서 실제 세계가 사라지거나 실제 세계가 훼손된다고 생각할 필요는 없다. … 특히 그림 속에는 이 세상에서 구체적인 대상을 발견할 수 없는 것이 표현되어 있는데, 그것은 다름 아니라 색깔, 크기, 굳기, 움직임, 리듬 등과 같은 구체적인 대상들 모두가 가진 질적 특성이다. 색깔, 크기, 굳기, 움직임과 같은 '질성'에 해당되는 구체적인 사물은 이 세상에 존재하지 않지만 이 세상에 존재하는 구체적인 대상들은 모두 이러한 질성을 반드시 가지고 있다. 무릇 모든 사물은 눈을 통해서 보게 된다. 그리고 눈을 통해서 사물을 볼 때 그러한 질성이 영향을 미치게 된다. 따라서 어떤 사물을 볼 경우에는 반드시 바라보는 사물의 질성이 어떤 방식으로든지 사람의 감정을 불러일으키게 된다. 그리고 이때 불러일으켜진 감정이 곧 그 사물의 모습과 성격을 결정한다."9)

[27-1] 요약하면, 추상예술은 조화와 통일을 이루는 전체를 표현하는 데 필요한 사물들 사이의 관련을 제시하기는 하지만 시각적 형태 측면에서 실제로 존재하는 구체적인 사물의 모습을 보여주지는 않는다. 그러나 이런 사실을 근거로 하여 예술이 세상에 있는 것을 표현하고 있지 않다고 생각하는 것은 잘못된 것이다. 모든 예술작품은 표현되는 대상의 구체적인 모습이나 성질과는 어느 정도 떨어져 있으며 추상화된 것이다. 그렇지 않다면, 즉 실제로 있는 것을 정확히 그려 내는 것이라는 관점에서 보면, 예술작품은 존재하는 사물에 대한 그릇된 모습, 즉 허상을 만들어 내는 것에 지나지 않을 것이다. 정물화의 대상은 식탁보, 연필, 사과, 그릇처럼 그야말로 실제로 존재하는 것들이다. 그런데 샤르댕10)이나 세잔의 정물화를 보면 정물화들은 사물의 모습을 있

9) 이 내용은 원래 부에르마이어 박사(Dr. Buermeyer)의 생각인데, 번스 박사 《그림 그리기에 있어서 예술》 52쪽에서 재인용한 것이다.

는 그대로 그린 것이 아니라, 지각할 때 그 자체로 향유될 수 있는 선, 면, 색의 관점에서 그려져 있는 것을 볼 수 있다. 원래 있는 사물의 모습을 재구성하고 사물들의 위치를 재배치하는 것은 실제로 존재하는 사물들을 추상화할 때 가능하다. 따지고 보면, 삼차원에 존재하는 대상을 이차원으로 표현한다는 것 자체가 실제로 존재하는 대상에서 '추상화'하는 작업이 있을 수밖에 없다는 것을 의미한다.

[27-2] 이러한 추상이 어느 정도 어떤 식으로 이루어져야 하는가 하는 문제에 대한 절대적인, 이른바 선험적 법칙과 같은 것은 없다. 그것은 예술작품에 따라 다르다. 세잔의 정물화 중에는 공중에 떠 있는 사물을 그린 것이 있다. 그러나 심미적 안목을 가진 관찰자에게는 그런 그림이 표현력을 저하시키는 것이나 환상적인 것으로 생각하게 하는 것이 아니라, 오히려 표현력을 향상시켜 주며 사물의 어떤 성격을 더 잘 부각시켜 보여주는 것으로 인식된다. 이 세상에 있는 모든 사물들은 홀로 독립된 채로 존재하는 것이 아니라, 다른 사물에 의존하고 있든지 다른 사물을 지탱하고 있든지 간에 모종의 관계를 주고받으면서 존재한다. 그러나 사람들은 실제로 있는 사물을 볼 때, 특히 그림 속에 있는 사물을 볼 때 다른 어떤 것에 의존하지 않고 홀로 존재하는 것처럼 생각하는 경향이 있다. 공중에 떠 있는 사물을 그린 세잔의 그림은 그림을 볼 때 사람들이 당연하게 생각하는 사실, 즉 그림 속에 있는 대상들은 마치 어떤 것에 의존하지 않고 홀로 있는 것처럼 생각한다는 사실을 역설적으로 더 강렬하게 표현한 것이다. 그림 속에 있는 사물들이 서로

10) [역주] 샤르댕(Chardin, Jean Baptiste Simeon: 1699~1779)은 프랑스의 화가이다. 정물 중에서도 가장 단순한 것, 예를 들면 부엌용구, 채소, 과일, 바구니, 생선, 담배기구, 그림상자 등을 잘 그렸다. 또 서민가정의 견실한 일상생활이나 어린이들의 정경 등을 따뜻하고 평화롭게 그렸다. 주요 작품으로 〈식전의 기도〉, 〈카드의 성〉, 〈자화상〉, 〈아내의 초상〉 등이 있다.

의지하고 지탱하는 것처럼 보이는 것은 사실 전체적인 관점에서 그림을 지각할 때의 지각경험에 의해 갖게 된 것일 뿐이다. 지금은 정지한 상태에 있지만 막 움직이려는 사물을 표현하는 것도 물질적이고 외적인 조건들로부터 추상한 것을 강렬한 형태로 표현한 것이다. 원래 '추상하는 것'은 지적 활동의 특징을 이루는 것이다. 그렇지만 모든 예술작품에는 추상작용이 포함되어 있다. 따지고 보면, 추상하는 일을 한다는 점에서는 지적인 학문활동과 예술적 활동 사이에 아무런 차이가 없다. 다만 추상하는 관심과 목적이 서로 다를 뿐이다. 과학에서 추상화의 목적은 효과적인 진술을 확보하는 데 있다면, 예술에서 추상화는 대상의 의미를 적절히 표현하는 데 있다. 실제로 존재하는 대상을 어느 정도, 어떤 방식으로 추상하느냐 하는 것은 미리 정해져 있는 것이 아니라, 예술가 자신의 삶과 대상과의 경험에 의해 결정된다.

[28] 예술은 선택과정을 포함한다는 것은 오늘날에 와서는 누구나 인정하는 사실이다. 선택이 없다는 것은 사물이나 대상을 보면서 주의의 초점이 없다는 것을 의미하며, 그럴 경우 있는 그대로의 모습은 아무런 조화나 통일이 없는 잡동사니에 지나지 않는다. 선택의 방향을 제시하는 원천이 되는 것은 '관심'이다. 관심은 복잡하고 다양한 세상을 경험할 때 어떤 측면, 어떤 가치에 중점을 두고 경험하게 하는 무의식적이지만 개인의 삶 전체와 유기적 관련을 맺고 있는 일정한 경향성이다. 예술이 선택을 반드시 포함한다는 점에서 보면, 예술은 있는 그대로의 자연과 경쟁관계에 있는 것이 아니다. 선택할 때 예술가는 자기의 관심에 따라서 어떤 것을 선택하고 다른 것을 과감히 버린다는 점에서 무자비하며 냉혹하기까지 하다. 그러나 예술가의 잔인한 선택경향은 그가 그리는 것의 의미를 풍부하게 하고 성격을 명확히 하며 사물에 생생함을 덧붙인다는 점에서 오히려 자애로운 마음의 발로라고 할 수 있을 것이다. 그런데 잘라 내는 경우든지 덧붙이는 경우든지 간에

반드시 지켜야 할 것은 그것이 자의적으로 행해져서는 안 되며, 환경의 구조와 질적 특성에 맞게 이루어져야 한다는 것이다. 이를 어길 때 예술활동은 순전히 예술가의 사적 취향의 발산으로 간주되며, 그럴 때 예술작품은 아무리 화려한 색채로 치장되어 있고 요란한 소리를 담고 있다 하더라도 무의미한 것이 되고 만다. 과학에서 과학적 형식과 구체적으로 존재하는 대상 사이에 일정한 거리가 있다는 사실이 예술에 대해 주는 시사점은 예술가도 대상과 어느 정도 떨어진 그러나 긴장관계를 잃지 않는 정도의 일정한 거리를 유지해야 한다는 것이다. 예술가는 대상의 어떤 측면을 선택하고 예술가의 의도에 맞게 변형시킬 수 있다. 그러나 이 일은 자의적으로 행해져서는 안 된다. 그것은 대상의 질적 특성을 유지하는 범위 내에서 이루어져야 한다.

[29] 르누아르(Renoir)의 누드화는 여느 누드화와 마찬가지로 육체의 관능적 특성이 잘 표현되어 있다. 그런데 그의 누드화는 보는 이에게 외설적 느낌을 전혀 주지 않으면서 육체의 아름다움을 감상하는 즐거움을 갖게 한다. 물론 르누아르의 누드화는 옷을 벗은 여인의 몸에서 추상된 것이다. 여인의 나체로부터 추상하고 선과 색과 같은 표현매체를 이용하여 르누아르는 나체를 보통사람들이 떠올리는 외설적 생각 대신에 심미적 생각을 떠올릴 수 있는 새로운 것으로 변화시켰다. 그 결과 육체적이고 물질적인 것이 심미적인 것으로 변모되었으며, 육욕적이고 외설적인 것으로만 보던 나체를 꽃과 함께 그려 놓음으로써 고상한 질적 특성을 가진 것으로 볼 수 있게 해주었다. 예술이 인간을 자유롭게 해방시켜 준다는 관점에서 보면 대상은 변하지 않는 고정불변의 모습과 가치를 가진다는 생각이 순전히 그릇된 편견에 지나지 않는다. 사물에는 고정된 본질이 있다는 전통적 생각을 잠시 유보하기만 하면, 대상에 내재하는 고유한 질성이 놀라울 정도로 생생하게 우리 앞에 모습을 드러내게 될 것이다. 예술은 바로 이런 가능성을 잘 보여주는 인간활동이다.

[30] 예술작품은 흔히 아름다운 것을 다룬다고 생각하는 경향이 있다. 아름답지 못한 것, 즉 추한 것이 예술작품 속에서 어떤 지위를 차지하는가 하는 것은 여전히 논쟁 중인 문제이다. 이 문제는 추하다는 용어가 사용되고 정의된 맥락을 이해하면 어느 정도 해결될 수 있을 것이다. 어떤 대상의 어떤 부분에 추하다고 생각되는 모습을 지니고 있을 때 사람들은 그 대상을 두고 추하다는 말을 사용하며, 시간이 지나면서 이것이 하나의 관례적인 것이 된다. 즉, 어떤 대상이 흔히 추하다고 생각되는 특성을 지니게 될 때 그 대상을 '추하다'고 규정한다. 그런데 일상적인 삶의 사태에서 적용되는 관례적 의미가 그림이나 드라마에서도 그대로 적용되는 것은 아니다. 앞에서 언급했듯이 일상 사태에 있는 대상이 예술가에 의해 표현될 때는 원래 있는 대상이 변형된다. 따라서 일상적 의미에서는 추한 것으로 구별되는 대상도 그림이나 드라마에서는 전체와의 관련 속에서 그 의미가 변화한다. 르누아르의 누드화가 바로 이런 경우에 해당된다. 일반적인 경우에는 추한 것으로 통하던 여인의 벗은 모습이 그림 속에서는 전체와의 관계 속에서 추상되고, 전체와 조화로운 부분이 될 수 있도록 질적 특성이 변형된다. 이처럼 일상적 사태에서는 추하다고 생각되는 것이 새로운 상황에서는 의미와 성격이 다른 것으로 보이게 된다. 그리하여 보통의 경우 추하다고 생각했던 것이 새로운 상황에서는 신선한 감각을 불러일으키며, 놀라울 정도로 심화된 의미를 지니게 된다.

[31] 일반적으로 비극은 슬픔이나 미움의 감정을 준다고 생각하지만 비극과 관련하여 중요한 점은 비극이 끝날 때 사람들은 비극을 낳게 된 사건에 대한 공감적 이해와 비극을 일으킨 사람에 대한 화해의 감정을 갖게 된다는 사실이다. 그리고 이러한 비극의 힘이 도대체 어디서 오는가 하는 것은 문학에 대한 가장 오래된 논쟁거리 중 하나이다. 지금 우리가 논의하는 주제와 관련하여 비극의 문제를 이해하기

위해서는 존슨의 말을 살펴보는 것이 좋을 것이다. "비극을 볼 때 갖게 되는 기쁨은 비극이 사실이 아니라 허구라는 것을 아는 데서 비롯되는 것이다. 만일 비극작품에서 일어나는 살인이나 배신행위가 사실이라고 생각한다면 비극작품은 더 이상 우리에게 즐거움을 주지 못할 것이다." 드라마에 등장하는 비극적 사건이 실제로 일어난 사건이 아니라는 사실을 아는 것은 비극적 효과를 불러일으키는 데 부정적 요소로 작용할 가능성이 있다. 드라마 속에서 행해지는 살인사건이 허구라는 사실을 아는 것은 그다지 유쾌한 일은 아니다. 그러나 그러한 사건이 거짓이라는 것을 아는 것이 주는 긍정적 효과가 있다. 그것이 허구라는 것을 알게 되면서 사람들은 비극적 사건에서 한 걸음 물러서서 사건을 구성요소로 하는 전체적인 맥락에 주의를 기울이게 된다. 이런 과정을 거치면서 비극적 사건들은 전체적인 맥락과 관련하여 새로운 의미를 띠게 되며, 새로운 의미를 갖는 것으로 감상된다. 이 과정에서 비극적 사건은 전체적인 사건의 흐름 속에 들어 있는 하나의 구성요소가 되며, 그 사건을 독자적으로 지각할 때와는 의미가 크게 달라진 새로운 질적 특성을 갖는 것으로 지각한다. 앞에서 인용한 존슨의 글을 인용하고 난 후 콜빈(Mr. Colvins)은 다음과 같이 말하였다. "〈당신이 좋으실 대로〉라는 연극에 나오는 펜싱경기를 흥미진진하게 바라보며 짜릿한 즐거움을 맛볼 수 있는 것은 그 경기가 진짜가 아니라 거짓이라는 것을 알기 때문이다." 여기서도 부정적 조건이 오히려 긍정적 작용을 하고 있음을 알 수 있다. 이와 같이 비극적 사건들이 허구라는 것을 아는 것은 그 자체가 긍정적인 어떤 것을 표현하는 간접적 방법이며, 독자나 관객들로 하여금 그러한 사건이 통합된 전체의 한 구성요소라는 사실을 주목하게 하며, 전체와의 관련 속에서 새로운 질성적인 의미와 가치를 띠고 있음을 인식하게 하는 방법이기도 하다. 11)

[32] 표현행위에 대해 논의할 때 우리는 충동을 직접 발산하는 행위가 표현행위로 변화하기 위해서는 충동을 직접적으로 표현하거나 발산하는 것을 억제하며, 다른 충동들과 조화를 이루도록 변화시켜 주는 조건이 있어야 한다는 것을 살펴보았다. 원초적인 감정을 억제한다는 것은 그것을 억지로 억누르는 것이 아니며, 예술에서 그러한 감정에 제한을 가하는 것은 감정을 구속하는 것이 아니다. 원초적인 충동은 그에 수반하는 경향성에 의해 수정된다. 그러한 수정과정을 통하여 원래의 충동에 새로운 의미, 그러니까 충동이 전체에 대한 하나의 구성부분이 될 때 갖게 되는 의미가 첨가된다. 심미적 지각의 경우에 충동의 직접적 발산을 표현행위로 변화시키는 데 부수적인 반응과 협동적인 반응이라는 두 가지 반응양태가 포함되어 있다. 종속과 강화라는 이 두 가지 방식은 지각된 대상의 표현력을 설명한다. 그러한 방법에 의해서 특정한 사건은 직접적인 행동에 대한 단순한 자극이 되기를 중단하고 지각된 대상의 의미가 된다.

[33] 부수적인 요소들 중 가장 중요한 것은 이전에 형성된 자동화된 반응경향이 있다는 것이다. 무용수, 화가, 바이올린 연주자는 물론 외과의사, 골프 치는 사람, 구기선수에 이르기까지 모든 사람들은 자동화된 신체적 반응체계를 가지고 있으며, 삶 속에서 실제로 사용하고 있

11) 아리스토텔레스는 카타르시스의 개념을 설명하는 데 엄청난 노력을 경주하였다. 내가 생각하기에 아리스토텔레스가 그러한 노력을 기울인 것은 그 개념이 파악하기 어렵기 때문이라기보다는 매력적인 주제였기 때문이었다. 그는 카타르시스에 대해 60가지 이상이나 되는 의미를 부여한다. '사람은 지나칠 정도로 감정에 빠지는 경향이 있다. 약물에 의해 사람을 치료하는 것처럼, 종교적 음악이 종교적 광란에 빠진 사람을 치료하는 것처럼, 지나치게 수심에 잠긴 사람, 또는 지나치게 긴장된 감정에서 오는 온갖 괴로움을 겪는 사람은 음악에 의해서 정화될 수 있으며, 음악에 의한 위안은 유쾌한 것'이라는 아리스토텔레스의 문학적 언급에 비추어 본다면 카타르시스에 대해 60가지가 넘는 의미부여는 불필요한 것으로 보인다.

다. 자동화된 신체적 반응체계가 없다면 복잡한 기술을 요구하는 숙련된 행동을 할 수 없을 것이다. 초보 사냥꾼은 추적하던 사냥감을 갑자기 맞닥뜨리게 되면 흥분하며 긴장한다. 그는 사냥감을 보았을 때 준비하며 기다리는 자동화된 반응체계를 가지고 있지 않다. 그러므로 그가 갑자기 사냥감을 마주치게 되면 그의 행위들이 서로 충돌하고 방해하며, 그 결과 혼란과 동요가 일어나게 된다. 능숙한 사냥꾼도 사냥감을 맞닥뜨리게 되면 정서적으로 흥분하고 동요할 것이다. 그러나 그는 손으로 총을 꽉 잡고 눈으로 총구를 응시하는 것과 같이 미리 준비된 경로를 따라서 반응함으로써 흥분과 동요를 누그러뜨리게 된다. 여기서 사냥꾼이 아니라 화가나 시인이 태양이 내리쬐는 푸른 들판에서 우아한 자태를 가진 사슴을 갑자기 마주치게 되었다고 바꾸어 생각해 보자. 이 경우에도 즉각적인 반응이 뒤따라오는 부수적인 경로로 바뀌는 일이 일어난다. 그는 총을 쏠 준비가 되어 있지 않다. 그렇다고 해서 아무렇게나 신체적으로 반응하도록 내버려 두지는 않을 것이다. 이전의 경험을 통해서 준비된 화가나 시인으로서의 자동화된 협응체계가 즉각적으로 발동하여 그 상황에 대한 그의 지각이 보다 진지하고 통렬하며, 더 많은 그리고 더 깊은 의미를 그 지각 속에 통합시킬 것이다.

[34] 행위하는 사람의 입장에서 말한 이러한 측면은 감상자의 편에서 말해도 마찬가지이다. 그림을 보거나 음악을 듣는 사람의 경우 미리 준비된 간접적인 반응의 경로가 있다. 이러한 준비가 되도록 하는 것은 심미적 교육의 중요한 부분이다. 어떤 것이 직접 주어졌을 때 무엇을 어떻게 보느냐 하는 것은 이미 가진 자동화된 반응체계가 얼마나 잘 준비되어 있느냐 하는 데 달려 있다. 능숙한 외과의사는 다른 외과의사의 수술작업을 잘 파악할 수 있다. 피아노 연주자의 동작과 피아노에서 나오는 음악의 관계에 대해 잘 아는 사람은 단순한 초보자는 인식하지 못하는 무엇인가를 들을 것이다. 일반인은 그림을 보기 위해

팔레트에 물감을 섞는 것이나 캔버스에 물감을 칠하는 방법에 대해 많이 알 필요는 없다. 그러나 그림을 제대로 이해하기 위해서는 어느 정도 선천적인 소질에 의해서든 아니면 경험을 통한 교육에 의해서든지 간에 자동화된 반응체계가 준비되어 있어야 한다. 흥분에 사로잡힌 초보 사냥꾼의 행동에서 볼 수 있는 것처럼, 자극된 단순한 감정은 마음에 동요를 일으킬 수는 있지만 지각행위와는 아무런 관련이 없는 것일 수 있다. 그렇다고 해서 자동화된 반응체계를 적절하게 작용하도록 하지 못하는 감정이라고 해서 지각작용을 혼란스럽게 하고 왜곡시키는 것으로만 보는 것은 지나친 것이다.

[35] 그런데 진정한 의미의 심미적 지각이 일어나려면 자동적인 반응이나 반응체계만 가지고는 충분하지 않다. 자동적인 반응체계와 협력하고 강화하는 무엇인가가 있어야만 한다. 연극을 보러 갔으나 연극을 볼 수 있을 만큼 충분한 준비가 되어 있지 않은 사람도 연극 속에서 일어나는 사건, 예를 들면 그가 평소에 하고 싶었던 것, 즉 영웅을 돕고 악당을 물리치는 것과 같은 사건에는 깊은 관심을 기울일 수 있다. 하지만 그런 관심이 있다고 해도 그는 진정한 의미에서 연극을 이해하고 감상할 수는 없다. 그러나 전문적인 영화비평가는 공연 중인 연극에 아무런 흥미도 없이 그냥 보고만 있어도 연극의 내용과 성격을 매우 자세히 파악할 수 있다. 이것은 잘 훈련된 그리하여 사전에 잘 준비된 전문적인 반응방식 — 이것은 결국에는 자동화된 반응경향과 같은 것이다 — 이 갖추어져 있으며, 이것이 그를 통솔하기 때문이다. 예술작품이 작품을 보는 사람에게 의미 있는 것을 표현하는 것이 되려면 반드시 있어야 하는 또 하나의 요소는 의미와 가치이다. 의미와 가치는 작품을 보는 사람이 이전 경험에서 갖고 있었던 것에서 추출해 낸 것이거나 이전 경험에서 갖고 있던 것이 예술작품에 표현되어 있는 질적 특성과 융합하는 과정에서 나타나는 것이다. 만일 예술작품이 기존의 의미

체계나 표현되어 있는 질성과 융합하는 과정에서 이차적으로 주어지는 재료에 대해 조화와 균형을 이루지 못한다면, 그 경험이나 작품에 고유한 의미와 가치는 나타나지 않는다. 만일 그렇다면 전문적인 반응은 순전히 기계적이거나 기술적인 것이 되며, 예술작품에서 표현되는 것은 극히 제한되어 버릴 것이다. 만일 이전 경험의 내용이 시나 그림에 나타나 있는 질성과 혼합되지 않는다면 이전 경험의 내용은 표현된 대상의 한 부분이 되지 못하고 단지 대상 밖에서 넌지시 암시하는 것으로만 머물게 될 것이다.

[36] 나는 지금까지 '연합'이라는 말을 사용하는 것을 자제해왔다. 연합이라는 말은 전통적 심리학에서 널리 사용되는 개념이다. 전통적 심리학에서 이 말은 연합되는 것들이 서로 분리되고 독립된 것이라는 생각을 전제로 한다. 즉, 어떤 물체가 불러일으키는 직접적인 색채나 소리를 그 물체와 서로 연결한다고 할 때 양자는 서로 분리되어 있다는 것을 전제로 한다. 전통적 심리학은 양자가 단 하나의 전체 속에 완전히 통합되고 융합될 수 있는 가능성이 있다는 것을 인정하지 않는다. 따라서 전통적 심리학에 의하면, 사물에서 직접적으로 주어지는 감각적 질성과 감각적 질성이 불러일으키는 관념이나 이미지는 전혀 별개의 것이다. 전자는 직접경험에 의해 직접적으로 주어지는 것이라면 후자는 그와는 전혀 다른 정신적인 것이다. 이러한 심리학적 관점에서 보게 되면 미학이론은 대상의 질적 특성과 여기서 연상되는 관념이나 이미지가 상호 침투하여 양자가 서로 통합되어 새로운 것을 형성할 수 있다는 것을 인정하지 않게 된다. 그런데 양자가 통합될 때에야 비로소 현재 주어진 감각적 질성은 인식에 생생함을 갖게 하고 감각적 질성에 의해 각성된 재료는 내용과 깊이를 더하게 된다.

[37] 여기에 들어 있는 문제는 예술철학의 성격을 밝히는 데 얼핏 보기에 짐작되는 것보다 훨씬 더 중요한 의미를 가진다. 직접적인 감각내

용과 앞선 경험에 의해 감각대상에 통합된 내용 사이의 관계는 대상을 표현한다는 것이 무엇인지를 밝히는 데 핵심이 되는 것이다. 미적 경험 속에서 발생하는 것은 직접적인 감각적 질성과 감각대상이 외적으로 연합하는 것이 아니라 양자가 내적으로 완전히 통합하여 이루어지는 것이라는 사실을 알지 못할 때, 표현의 성격에 대한 잘못된 그러면서 서로 상반된 두 이론이 등장한다. 한 이론은 미적 표현은 직접적인 감각적 질성에 속하는 것이라고 주장한다. 이 경우 연상에 의해서 덧붙여진 관념이나 이미지와 같은 것은 대상을 보다 흥미 있는 것으로 만들어 주기는 하지만 심미적 대상의 한 부분을 구성하지는 못한다. 이와 정반대되는 이론은 미적 표현은 전적으로 대상에서 연상된 관념이나 이미지에서 나오는 것이라고 생각한다.

[38] 단순한 선으로서 선이 갖는 표현력은 심미적 가치가 성격상 감각적 질성에 속해 있다는 증거로 흔히 사용된다. 선들은 선의 모양에 따라 서로 다른 감각적 질성을 제공한다. 즉, 직선과 곡선이 주는 감각적 질성은 서로 다르다. 직선의 경우에도 수직선과 수평선이 다르며, 곡선의 경우도 폐곡선과 위로 또는 아래로 열려져 있는 곡선이 서로 다른 심미적 질성을 갖는다. 그러나 선들이 가진 특유한 표현력을 설명하려면 직접적인 감각을 넘어선 설명을 덧붙여야 함에도 불구하고 지금 설명하는 미학이론은 그런 것에 대한 아무런 언급 없이 표현의 독특함과 고유성을 설명할 수 있다고 주장한다. 그런데 선에 대한 인간의 감각적 질성은 선이 지니는 고유한 특성에 의해서 결정되는 것이 아니다. 직선이 무미건조하고 딱딱한 것처럼 보이는 것은 직선의 고유한 특성 때문이 아니라, 직선을 감각하는 인간의 눈이 갖는 시각적 특성 때문이다. 눈은 사물을 볼 때 방향을 바꾸고 경사각을 따라 움직이려는 경향이 있다. 그러므로 눈을 강제로 직선을 따라 움직이도록 하면 사람들은 불쾌감을 느끼게 된다. 직선과는 달리 곡선은 자연적인 경향

성에 따라 눈이 움직이도록 하기 때문에 곡선을 볼 때 사람들은 유쾌한 감정을 느끼게 된다.

[39] 경험에서 작용하는 감각기관의 성향이 경험의 즐거움이나 불쾌함과 깊은 관련이 있다는 것은 널리 인정되는 사실이다. 그러나 이것을 가지고는 표현의 문제를 다 설명할 수는 없다. 해부학적으로만 볼 때 눈은 신체의 다른 기관에서 고립된 것으로 볼 수 있다. 그러나 작용상에서 보면 신체의 다른 기관과 고립되어 있을 때 눈은 결코 제 기능을 발휘할 수 없다. 물건을 잡고 옮길 때 눈은 손과 함께 작용한다. 이러한 사실에서 알 수 있듯이 시각을 사용할 때 우리가 갖게 되는 감각적 질성들은 시각이 독립적으로 작용한 결과가 아니라 대상에서 우리에게 주어지는 감각적 질성들과 함께 결합된 것이다. 둥근 것으로 보이는 것은 공이 둥글기 때문이며, 각도가 지각되는 것은 눈의 움직임의 결과일 뿐만 아니라 보고 다루는 책이나 상자가 각도를 지니고 있기 때문이다. 곡선으로 보이는 것은 하늘의 모습이나 건물의 돔이 곡선이기 때문이다. 지평선으로 보이는 것은 땅이 넓게 펼쳐져 있으며 우리가 볼 수 있는 세상의 끝이기 때문이다. 눈을 사용할 때마다 항상 이러한 요소들이 포함되어 있기 때문에, 시각적으로 경험된 선에 대한 질성은 도저히 눈이 단독으로 작용한 결과라고는 생각할 수 없다.

[40] 다시 말하면 자연에는 순수한 선, 대상과 분리된 선이라는 것은 존재하지 않는다. 인간이 경험하는 선은 모두 대상의 선이며 사물의 경계선이다. 선은 사물의 모습을 결정하며, 우리가 보통 대상을 인식하는 것은 바로 선에 의해서 규정된 모습을 보는 것이다. 그러므로 모든 다른 것을 버리고 오로지 선만을 보려고 할 때도 선은 그 이상의 것, 즉 선을 하나의 구성요소로 포함하는 대상의 의미를 포함한다. 선은 선이 그어 놓은 자연의 모습을 우리에게 표현한다. 선은 대상의 경계를 나누고 모습을 결정하는 것이지만 그것들은 동시에 그 이상의 것

과 결합되고 관련되어 있다. 날카롭게 돌출된 모서리에 부딪힌 적이 있는 사람은 쉽게 날카로운 각, 즉 예각이라는 말의 의미를 쉽게 이해할 수 있다. 모서리가 넓게 벌어진 선을 가진 대상은 그렇게 선이 벌어진 질적 특성이 너무 우둔해 보여서 우리는 그러한 것을 둔한 각, 즉 둔각이라고 부른다. 다시 말하면 선은 사물들이 사물들 사이에 그리고 우리 인간에게 작용할 때 대상들이 서로 협력하고 서로 방해하는 방식을 표현한다. 바로 이런 이유 때문에 선은 곧바로 서기도 하며 비스듬히 눕기도 하고, 구부러지기도 하고, 물결처럼 오르내리기도 하며, 장엄하기도 하다. 또한 이런 이유 때문에 선은 심지어 도덕적 의미를 표현하기도 한다. 선은 세속적인 것을 표현하기도 하지만 세속을 넘어선 것에 대한 열망을 표현하기도 하고, 친숙한 느낌을 표현하기도 하지만 냉랭한 느낌을 표현하기도 하며, 매혹적으로 끌어당기기도 하지만 차갑게 밀쳐 내기도 한다. 이처럼 선은 사물의 속성을 지니며 전달한다.

[41] 예각이나 둔각에서 볼 수 있는 것처럼 관례화된 선의 특성은 대상과의 관계 속에서 형성된 것이며 인간 삶에 깊이 뿌리박혀 있는 것이다. 그러므로 심지어 대상에서 선만을 분리하여 경험하려는 실험을 통해서조차 관례화된 선의 특성을 제거한다는 것은 불가능하다. 선이 규정하는 대상이나 선의 움직임이 주는 특성은 수많은 경험의 결과로 생긴 것이다. 선의 모습이나 선들 사이에 맺고 있는 관계에 대해 관례화된 특성을 갖게 된 것은 우리 주위에 있는 세계와의 일상적 접촉을 통해서, 즉 우리의 경험 속에서 알지 못하는 사이에 형성된 것이다. 그림을 구성하는 선과 공간이 표현하는 것은 바로 이런 기초 위에서 이해될 수 있다.

[42] 또 다른 이론은 직접적인 감각적 질성은 심미적인 것을 표현하는 데 아무런 역할도 하지 못한다고 주장한다. 이 이론에 의하면, 감각은 오로지 다른 의미를 우리에게 전달하는 외적 수단으로서만 작용한다. 풍부한 미적 감수성을 지닌 예술가였던 버넌 리(Vernon Lee)는 이

이론을 체계적이고 설득력 있는 이론으로 발전시킨 대표적 인물이다. 독일의 감정이입이론과 공통점을 가지고 있기는 하지만, 이 이론은 인간의 심미적 인식이라는 것은 우리가 대상을 볼 때 연극하듯이 행동하는 것, 즉 대상의 내적 속성을 모방하여 대상에 투사하는 것이라는 생각 — 이러한 생각은 고전적인 재현이론을 물활론적으로 재해석한 것에 지나지 않는다 — 을 부정한다.

[43] 몇몇 미학자는 물론 버넌 리에 의하면, '예술'은 기록하고, 구성하며, 논리적이고, 생각을 전달하는 행위를 가리키는 것이다. 따라서 예술적 활동 그 자체에 심미적인 것은 아무것도 없다. 심미적인 것은 예술적 활동이 아니라 예술작품이다. 예술작품이 심미적인 것이 되는 것은 "그 자체의 이유와 기준과 규칙을 추구하는 완전히 다른 욕망에 대해 반응할 때"이다. 여기서 말하는 '완전히 다른' 욕망이라는 것은 형태에 대한 욕망이며, 이 욕망은 대상을 볼 때 자동적으로 갖게 되는 이미지들이 주는 것보다 더 만족스러운 형태, 즉 조화로운 상태를 추구하는 욕망이다. 색채나 명암과 같은 직접적인 감각적 질성은 만족스러운 상태와 일차적인 관련이 없다. 만족스러운 형태에 대한 욕구는 우리가 자동적으로 갖게 되는 이미지들이 조화로운 관계를 맺는 것으로 대상 속에 구현될 때 충족된다. 예를 들면, "무질서하게 배열된 한 점에서 만나는 선들을 부채꼴 모양으로 펼쳐 놓는다든지, 굴곡이 있고 여기저기 급경사로 이어진 언덕을 잘 다듬어진 스카이라인이 있는 언덕으로 바꾸어 놓는다든지 하는 것"이 바로 여기에 해당된다.

[44] 이러한 관점에서 보면 직접적으로 주어지는 감각적 질성 그 자체는 심미적인 것이 아니다. 심미적인 것은 직접 주어지는 감각적 질성을 가지고 재구성하여 예술작품을 형성하는 행위의 과정에서 생기는 것이다. 그런데 우리가 적극적으로 행위함으로써 확립되는 관계와는 달리 감각적 질성은 우리에게 그냥 강제적으로 주어지며, 우리를

사로잡는 경향이 있다. 중요한 것은 우리가 무엇을 받아들였느냐 하는 것이 아니라, 무엇을 했느냐 하는 것이다. 심미적으로 볼 때 핵심적인 것은 출발하고, 여행하며, 다시 출발지로 돌아가는 것, 그리고 그 과정에 과거에 획득한 의미들을 계속 지니는 것과 같은 정신적 활동이다. 이러한 정신적 활동은 자동적으로 주어진 이미지에 의해 촉발된 행위를 하면서 여기저기 주의 깊게 살펴보며 보다 만족할 만한 형태를 만들려고 노력하는 것을 의미한다. 이러한 정신적 활동을 통하여 일정한 관련, 즉 관계를 형성하며, 이때 선과 같은 것이 주는 감각적 질성은 모양과 형태를 결정한다. 따라서 형태(형식)는 감각적 질성의 문제가 아니라, 전적으로 정신적 활동을 통해서 형성된 '관계'의 문제이다. 즉, 일정한 관계가 없다면 그것은 감각내용을 이리저리 나열하는 무의미한 것이 되고 말 것이다. "관계가 확립될 때 감각내용들은 의미 있는 것으로 변형된다. 그리고 의미 있는 것으로 변형된 감각내용들은 형태 속에 한 요소로 완전히 변형된 경우에도 기억될 수 있고 알아볼 수 있는 것이 된다." 바로 이때 진정한 의미에서 감정이입이 일어난다. 그러므로 "감정이입은 정서나 분위기 그 자체와 관련이 있는 것이 아니라, 정서나 분위기의 일부분을 구성하는 역동적인 조건과 관련이 있다. 직선과 곡선과 각에 의해 공연되는 드라마는 감상되는 형태를 띠는 대리석이나 물감에 의해 결정되는 것이 아니라, '오로지 우리 자신 안에' 있는 것에 의해 결정되는 것이다. … 그리고 실제로 행동하는 것은 우리 인간이기 때문에 선을 감정적으로 이입하는 드라마는 우리의 '중요한 욕구와 습관'을 강화하는 것이든 약화시키는 것이든지 간에 우리에게 영향을 미칠 수밖에 없다." (강조는 인용문의 본문 속에 있는 것이 아니라 저자가 한 것이다.)

[45] 이 이론은 감각과 관계, 물질과 형식, 경험의 능동적 측면과 수동적 측면을 철저히 분리된 것으로 보고 그러한 것들이 분리될 때 어떤

일이 일어날 수 있는지 논리적으로 잘 진술한다는 점에서 중요한 의의를 지니고 있다. 이 이론은 관계를 확립하는 인간의 행위가 중요하다는 것을 인정했다는 점에서 감각적 질성을 단순히 겪는 것이며 수동적으로 받아들이는 것으로 생각하는 이론과 비교할 때 환영할 만하다. 그러나 그림에 있는 색채를 심미적인 것과 아무런 관련이 없는 것으로 본다거나, 음악에서 음률은 심미적 관련에 의해 억지로 덧붙여진 것에 지나지 않는다는 생각을 가진 이러한 이론은 논박할 가치조차 없다고 생각된다.

[46] 지금까지 비판적으로 검토해 온 두 이론은 서로 대립되는 만큼 진정한 미학이론을 형성하는 데 상호보완적 성격을 가진다. 그런데 미학이론의 경우 상호보완적이라고 해서 어느 한 이론과 다른 이론을 기계적이고 산술적으로 덧붙일 때 진정한 미학이론이 탄생하는 것은 아니다. 어떤 경험대상이 예술적 표현대상이 되는 것은 그 대상에 대해 행하는 것과 겪는 것이 완전히 상호 침투하여, 경험대상이 과거의 경험에 의해 재구성되고 재조직될 때이다. 상호 침투된 대상은 외적인 연합에 의해서 덧붙여진 것이 아니며, 그렇다고 감각적 질성 위에 그냥 얹어 놓은 것도 아니다. 대상을 표현한다는 것은 우리가 겪는 것과 우리의 지각작용을 통하여 감각기관에 의해 받아들인 것이 완전히 하나로 융합된 것을 기념하는 것이며, 융합된 것을 사실대로 보고하는 것이다.

[47] 앞에서 언급했던 말 중에서 '중요한 욕구와 습관을 강화하는 것'이라는 말을 좀더 자세히 검토할 필요가 있다. 중요한 욕구와 습관은 순전히 형식적인 것인가? 그것들은 관련만을 가지고 충족될 수 있는가 아니면 색채나 소리와 같은 물질에 의해서 채워질 수 있는가? 버넌 리는 욕구나 습관이 색채나 소리와 같은 물질에 의해서 채워질 수 있다는 생각을 가지고 있다. 그리고 그는 다음의 말을 할 때 은연중에 이러한 사실을 인정하고 있다. 버넌 리에 의하면, "예술은 실제적인 삶의 세계로부터 우리를 도피하게 하거나 멀리 떨어지게 하는 것이 아니다. 오

히려 예술은 우리의 일상적 삶의 과정에 들어 있으나 너무 적고 드물며, 생활 속에 녹아 있어서 눈에 잘 띄지 않는 것을 확충시켜 강렬하게 표현하는 것이다. 그렇게 함으로써 예술은 우리에게 실제 삶의 사태에 대한 확충되고 강렬한 모습, 즉 모범적인 예를 제시하는 것이다.” 이 말은 정말이지 옳은 말이다. 그러나 예술이 확충되고 강렬하게 하는 예술적 경험은 인간 내면에서만 일어나는 것도 아니며, 물질과는 떨어진 관계만으로 이루어지는 것도 아니다. 생명체인 인간이 가장 활발하며 동시에 풍부하고 균형 잡힌 삶을 구가하는 순간은 환경과 가장 충만한 상호작용을 할 때이며, 그러한 상호작용을 할 때 감각적 물질과 관계는 가장 완전하게 통합된다. 예술이 자아를 내면으로 위축시킨다면 예술은 경험을 확충시켜 줄 수 없으며, 자아를 내면으로 위축시키는 경험은 표현적인 것이 되지 못한다.

[48-1] 지금까지 살펴본 두 이론은 모두가 인간을 인간이 사는 세계로부터 분리시킨다는 데 문제가 있다. 인간이 산다는 것은 세계 속에서 사는 것이며, 세계와 연속적인 상호작용을 하는 것이다. 이 상호작용은 긴밀한 관련을 맺고 있는 하는 것과 겪는 것으로 이루어져 있으며, 일차적으로 신체운동적이며 감각적인 것이다. 첫째 이론은 사건이 일어나는 실제 세계로부터 고립된 인간을 상정하며, 표현내용의 근거를 고립된 인간이 하는 감각작용에서만 찾는다. 여기에 반하여 둘째 이론은 심미적인 것의 근거를 고립된 인간의 내면에서 일어나는 정신적 활동에서만 찾는다. 후자의 경우 심미적인 것은 외부에 있는 대상의 모양과 형태에 의존하는 것이 아니라, 그러한 대상을 접촉할 때 정신적 활동이 파악하는 관계에 의해 결정된다.

[48-2] 그런데 삶의 과정은 계속적인 것이다. 그것은 환경에 대해 행위하고 환경에 의해 영향을 받는 과정이며, 그 과정은 하는 것과 겪는 것 사이의 관계를 확립하는 과정이다. 그리고 이 과정은 살아 있는

동안 영원히 계속되며, 계속해서 새롭게 변화되는 과정이다. 결국 경험은 계속적이고 누적적인 것이 될 수밖에 없다. 그리고 경험이 계속적이며 누적적이기 때문에 경험대상들은 표현력을 획득한다. 우리가 사는 세계는 자연 그대로 그냥 있는 것이 아니라 우리가 지금까지 경험해 온 세계이며, 우리가 앞으로 행위를 하고 영향을 받을 세계도 바로 이러한 세계이다. 이런 점에서 경험해 온 세계는 행하고 겪는 인간 삶과 자아의 필수적 요소가 된다. 물질적 측면에서만 보면 경험된 사물이나 사건은 지나가고 사라진다. 그러나 경험 속에서 획득된 의미나 가치는 우리의 자아를 형성하는 필수적 요소가 된다. 우리는 세계와의 상호작용에 의해서 형성된 습관(habit)을 통해서 이 세계에서 살아간다(in-habit). 세계는 인간이 삶을 살아가는 터전이 되는 집이며, 그 집은 인간이 하는 경험의 필수적 구성요소가 된다.

[49] 삶이 이렇다면 어떻게 경험의 대상이 표현력을 지니지 않을 수 있겠는가? 오로지 무관심과 무감각만이 대상을 외부와 차단하는 벽을 만들 수 있으며, 대상이 지닌 표현력을 감출 수 있다. 잘 알고 있어서 친숙하다는 것이 오히려 대상에 대한 무관심을 낳게 되며, 대상을 알고 있다는 편견이 우리를 눈멀게 할 뿐이다. 대상을 잘 알고 있다는 자만이 자신의 좁은 소견으로 사물을 재단함으로써 대상이 지닌 무한한 가능성과 풍부한 의미를 보지 못하게 한다. 세계와 끊임없이 새로운 관계를 맺는 일을 가능하게 하는 예술은 경험된 사물들이 지닌 표현력을 감추고 차단하는 장막을 벗겨 내는 일을 한다. 그렇게 함으로써 예술은 판에 박힌 삶의 나태함에 빠져 있는 우리를 일깨워 준다. 또한 예술은 우리에게 계속해서 변화하는 질적 특성과 형태를 가진 세계를 경험하는 기쁨을 누리게 하며, 그러한 대상들과 하나가 되게 한다. 예술은 대상 속에 숨겨져 있는 표현가능성들을 찾아내며 이것들을 새로운 삶의 경험 속에 적절히 드러내고 표현한다.

[50] 예술의 대상은 표현력이 있기 때문에 사람들과 의사소통할 수 있는 가능성을 지니고 있다. 그렇다고 해서 예술가는 항상 무엇인가 명확하고 구체적인 것을 전달하려는 의도를 갖고 있다는 말은 아니다. 다만 모든 예술작품은 예술가의 의도와는 상관없이 다른 사람들에게 무엇인가를 전달할 수 있다. 사실 예술작품은 다른 사람의 경험 속에서 작용할 때, 즉 의사소통할 때에 진정한 의미에서 예술작품이 된다. 만일 예술가가 도덕적 교훈이든 세계에 대한 이해든지 간에 특별한 내용을 전달하려는 욕망이 강하면 강할수록 작품의 표현력은 그만큼 제한된다. 예술가가 새로운 무엇인가를 말하려고 한다면 무엇보다도 청중의 즉각적인 반응에 관심을 기울여서는 안 된다. 예술가는 오로지 표현하고 말해야 할 것을 표현하고 말하기만 하면 된다. 나머지 문제는 청중의 문제이다. 눈은 있으나 볼 수 없으며, 귀는 있으나 듣지 못한다면 그것은 청중의 책임이다. 의사소통할 수 있다는 것과 대중성은 아무런 관계가 없다.

[51] 나는 전염병처럼 급속도로 빨리 전파되는 것이 예술작품의 질을 결정하는 중요한 척도라는 톨스토이의 주장은 잘못된 것이며, 특정 종류의 내용들만이 예술을 통하여 의사소통할 수 있다는 그의 말은 예술작품의 의사소통할 수 있는 가능성을 지나치게 좁게 보는 것이라고 생각한다. 오랜 세월을 두고도 아무도 감동을 받지 않는 예술작품이 있다면 그리하여 어느 누구라도 의미 있는 의사소통을 하지 못하는 예술작품이 있다면, 그런 작품을 예술작품이라고 할 수는 없을 것이다. 그러나 그 기간을 지나치게 적게 그리고 의사소통의 범위를 좁게 잡을 필요는 없다. 예술작품과의 의사소통은 오랜 기간을 두고 다양한 방식으로 일어난다. 톨스토이도 말했듯이 사람들이 예술작품을 통해서 감동을 받는 것은 예술가가 표현한 것을 마치 감상자 자신이 표현하고 싶어했던 것을 표현한 것으로 느끼기 때문이다. 엄밀히 말하면 예술가는

새로운 무엇인가를 창조하고 그것을 청중들에게 전달하기 위해서 예술작품을 창작한다. 이 세상에는 충분한 의사소통을 방해하는 장애물과 장벽으로 가득 차 있다. 이러한 세계에서 예술작품은 인간들 사이에 아무런 방해도 받지 않는 완전한 의사소통을 가능하게 하는 유일한 매체가 된다.

재료와 형식

경험 속에서 재료와 형식의 형성과 통합*

[1] 예술이란 예술적 대상을 가지고 무엇인가를 표현하는 것이기 때문에 예술적 대상은 일종의 언어라고 할 수 있다. 오히려 예술적 대상은 다양한 예술의 대상이 될 수 있다는 점에서 여러 언어를 가지고 있다고 하는 것이 옳을 것이다. 각각의 예술적 장르는 독특한 표현매체를 가지고 있으며, 독특한 표현매체는 다른 언어나 표현매체와는 다른 종류의 의사소통에 적합하도록 특별히 고안된 것이다. 각각의 표

* [역주] 이 장의 원래 제목은 "재료와 형식"(Substance and Form)이다. 듀이가 이 장에서 언급하고 있듯이 다양한 미학이론들은 재료와 형식을 별개의 것, 즉 분리된 것으로 본다. 듀이는 재료와 형식을 분리된 것으로 보는 다양한 이론들이 있는데, 이러한 이론들의 공통된 그리고 근본적인 문제로 "살아 있는 생명체와 생명체가 삶을 영위하는 환경이 분리되어 있"고 생각한다는 점을 지적한다(제6장 〔44〕). 사실 생명체와 환경이 별개의 것이며 원래 별개인 두 요소가 관련을 맺기 위해 상호작용이라는 제3의 작용이 일어난다는 생각은 이원론 철학의 가장 기본적인 가정이다.
　듀이 철학의 위대한 성과는 바로 인간으로 존재한다는 것은 독립된 주체가 독립된 자연과 세계를 대면하는 것이 아니라, 인간과 자연, 즉 인간과 환경이 서로 작용을 주고받는 일종의 사건(event)으로 존재한다는 것이다. (이 점에서 비트겐슈타인은 듀이와 동일한 생각을 가졌다. 비트겐슈타인의 *Tractatus* 본문 첫 문장인 '명제 1'에서 "이 세상에 존재하는 것은 사건으로

현매체는 다른 언어나 다른 예술적 표현매체로는 완전히 표현할 수 없는 것을 전달해 줄 뿐만 아니라, 어떤 경우에는 다른 언어나 다른 예술적 표현매체에 의해서는 도저히 표현할 수 없는 것을 표현한다. 일상적인 삶의 사태에서는 정확하고 객관적인 의사소통이 필요하기 때문에 언어가 가장 중요하며 보편적인 의사소통 수단으로 사용된다. 그런데 이러한 점 때문에 불행하게도 사람들은 완벽하게 옮길 수는 없다

존재한다"고 언급하고 있다.) 사건으로 존재한다는 것은 서로가 서로에 의해 영향을 주고받는 교변작용하는 상태에 있다는 것을 뜻한다. 교변작용의 관점에서 보면 경험에는 원래 주체와 객체의 구분이 없으며, 동시에 재료와 형식의 구분도 없다.

이러한 구분은 경험의 발전과정에서 지적 사고에 의해 만들어지는 것이다. 우선 주체와 객체의 구분은 이른바 본질적인 것이 아니라 경험의 성격에 따라 규정된다. 예를 들면, 경험 속에서 대하는 동일한 사물이나 사건을 철학자는 철학적 대상으로, 과학자는 과학적 대상으로, 문학가는 문학적 대상으로 대상을 객체화한다. 이 사실에서 짐작할 수 있듯이 주체와 객체의 구분은 경험의 발전과정에서 형성되는 것이다. 철학자가 대상을 '철학적인 것'으로 객체화하는 것은 철학자라는 주체의 존재를 떠나서는 생각할 수 없다. 객체화할 때 이미 주체의 특성이 포함되어 있다.

여기서 재료와 형식의 관계를 유추해 볼 수 있다. 재료와 형식의 관계는 원래 있는 것이 아니며, '본질적인 것도 아니다. 철학자와 상호작용할 때, 나아가 철학자가 주어진 대상을 볼 때 대상이나 사건은 비로소 '철학적 대상'으로 존재한다고 말할 수 있다. 그 이전에는 대상이 있다 하더라도 그것이 무엇인지 알 수 없는 불확실한 상태에 있으며, 혼돈의 상태에 있을 뿐이다. 그리고 이때 '철학적 대상'은 주어진 '재료'와 철학적이라는 '형식'이 통합된 상태에 있다.

요약하면 철학자와 대상이 상호작용하는 과정에서 대상은 철학적 대상으로 형성된다. 철학적 대상에는 재료와 형식의 개념적 구분이 있기는 하지만 상호작용하는 대상 속에 하나로 통합된 상태에 있다. 이 장은 미적 경험 속에서 재료와 형식의 구체적인 모습이 형성되며 재료와 형식이 통합되어 있다는 것을 보여주는 데 있다. 이러한 점을 표현하기 위하여 이 장의 제목을 "재료와 형식: 경험 속에서 재료와 형식의 형성과 통합"이라고 재규정하였다.

하더라도 그림, 음악, 건축, 조각과 같은 예술작품에 표현된 내용을 일상적 언어로 번역할 수 있다는 생각을 갖는다. 사실 각각의 예술은 다른 예술의 언어로는 말할 수 없는 것을 전달하고 있으며, 동시에 다른 예술의 언어로 말할 수 없는 무엇인가를 포함하고 있다. 이런 점에서 각각의 예술은 그들만의 독특한 표현매체를 가지고 있다. 비유적으로 말하면 독특한 표현매체는 일종의 방언과 같은 것이다. 방언이 그 지역 사람들 사이에서만 통용되는 의사소통의 도구이듯이, 각 예술의 표현매체는 그 예술의 영역에서만 통용되는 의사소통의 도구인 것이다.

[2] 일반적으로 언어를 사용하여 말하는 것은 말하는 사람과 듣는 사람이 함께 있을 때 가능하다. 독백이라는 것이 없는 것은 아니지만 정상적인 언어행위의 경우에 듣는 사람이 반드시 있어야 한다. 예술작품의 경우도 이와 동일하다. 예술품은 감상하는 사람의 경험 속에서 작용할 때 진정한 의미의 예술작품(a work of art)이 된다. 그러므로 예술적 언어에 의한 의사소통이 가능하려면 이른바 논리학자들이 말하는 의사소통을 가능하게 하는 기본적인 3요소, 즉 화자, 청자, 전달하는 대상이 구비되어 있어야 한다. 예술의 경우에 예술작품이 예술가와 감상자를 연결시키는 매개물이다. 심지어 예술가가 혼자서 창작활동을 하는 경우에도 세 가지 요소가 있는 것으로 생각하고 창작활동을 해야 한다. 그러므로 창작활동이 진행되는 동안 예술가는 감상하는 사람의 역할을 수행해야 한다. 감상하는 사람들이 예술품을 보면서 자신이 지각한 것을 가지고 말하는 것과 마찬가지로, 예술가는 자신이 창작하는 예술작품의 감상자로서 예술가의 마음을 사로잡는 내용에 대해서 이야기한다. 마치 감상자가 예술품을 보면서 해석하듯이 예술가도 창작과정에서 예술작품을 보면서 이해하는 일을 한다. 마티스도 언급하듯이, "한 장의 그림을 완성하는 것은 마치 한 아이가 세상

에 태어나는 것과 같다. 자신이 그린 그림을 이해하기 위하여 예술가는 그림과 함께 일정한 시간을 보내야 한다." 마치 아이가 누구이며 아이의 존재가 부모에게 어떤 의미가 있는지를 이해하기 위해서 부모는 아이와 함께 상당한 시간을 보내야 하듯이, 예술가도 자신의 작품을 이해하기 위해서는 작품과 함께 일정한 시간을 보내야 한다.

[3] 표현매체가 무엇이든지 간에 모든 언어는 '전달되는 것'에 해당하는 '재료'와 그것을 '전달하는 방법'에 해당하는 '형식' 두 가지를 포함한다.1) 예술에서 재료와 형식의 관계에 관한 문제는 여러 가지 복잡한 문제를 가지고 있다. 가장 중요한 문제는 '물질 또는 재료가 먼저 주어지고 물질이나 재료에 구체적인 모습을 부여하는 형식에 대한 탐구가 나중에 오는 것인가?', 즉 '예술가의 창조적 활동이라는 것이 예술작품의 진정한 내용이 될 수 있도록 물질이나 재료에 일정한 형식을 부여하는 것인가?' 하는 것이다. 이 문제는 예술에 관한 여러 문제들과 깊은 관련이 있다. 이 문제에 대하여 어떻게 대답하느냐에 따라 예술비평에 대한 문제들에 대하여 대답하는 방식이 달라진다. 심미적 의미는 감각

1) [역주] '재료'라는 말은 이 장의 제목에 나오는 substance의 번역이다. 철학에서 substance는 보통 실체, 본체 또는 실재, 본질로 번역된다. 이때 substance는 현상 이면에 있는 참된 존재 또는 영원불변하는 존재라는 의미가 있으며, reality 또는 essence와 동의어로 사용된다. 그러나 일반적인 의미에서 substance는 형식, 양태, 또는 문체와 대조되는 것으로 '실제로 구성하는 것'이라는 의미가 있다. 이런 뜻에서의 substance는 예술품에서 형식에 대조되는 물질, 재료, 실체, 내용을 뜻한다. 여기서 substance는 후자의 의미로 사용하고 있다. 물질, 재료, 실체, 내용이라는 말은 서로 다른 말인 것처럼 보이지만 예술작품에서는 동일한 것이다. 어떤 '물질'이 작품의 '재료'가 되고 재료가 형식을 갖추어 작품이 되고 나면, 그 재료는 바로 작품 자체가 된다. 그러므로 처음에 재료는 형식이 갖추어져 있지 않은 상태에 있지만 형식이 갖추어지고 나면 작품의 '실체'가 된다. 그리고 그것은 또한 그 작품의 '내용'이기도 하다.

되는 재료에 속하는 것인가, 아니면 재료로 하여금 예술작품이 되게 하는 형식에 속하는 것인가? 사람들이 관심을 갖고 있는 모든 내용과 주제가 다 예술적 표현의 대상이 될 수 있는가, 아니면 예술적 표현의 대상이 될 수 있는 적합한 내용이나 주제가 원래부터 정해져 있는가? '아름다움'이라는 것은 물질에 예술적 의미를 띤 형식이 부여될 때 나타나는 심미적 특성에 대한 명칭인가? 아니면 '아름다움'이라는 것은 초월적인 것이며, 재료와는 관계없이 밖에서 부과되는 형식에 대한 이름인가? 경험과는 관계없이 원래부터 심미적인 형식이라는 것이 따로 있는가? 그리하여 재료나 사물이 그런 성격을 띨 때만 미적인 것이 되는가? 아니면 미적인 것이라는 것은 하나의 경험이 완결된 상태에 이를 때 나타나는 특성에 대해 붙여진 추상적 명칭인가?[2]

[2] [역주] 이 문단에서 잘 알 수 있듯이 '전달되는 것(what is said)은 재료 (substance)'이며, 전달하는 방법(how it is said)은 형식(form)이다. 여기서 재료는 전달되는 내용이라고 해도 큰 무리가 없다. 그런 점에서 이 장의 제목은 '내용과 형식'으로 번역할 수도 있다. 또한 이 문단에서 잘 알 수 있듯이 substance라는 용어와 동일한 의미로 matter, material이라는 단어가 사용되고 있다. 이 모든 것은 '전달되는 것'이며 형식을 부여받아야 할 것들이다. 그런데 전달되는 것은 조각과 같은 경우에 재료는 주로 '물질'(matter)이며, 시나 문학의 경우에는 '자료 또는 내용'(material)이 될 수 있다. 사실 substance는 다양한 예술적 재료를 대표하는 용어로 사용되었다고 할 수 있다. 여기서 substance는 주로 재료 또는 실체(드물게 내용)로, matter는 물질 또는 재료로, material은 재료, 자료(간혹 내용)로 번역된다. 하지만 이 모든 것은 '전달되는 것'이라는 점에서 동일한 의미로 보아도 좋다. 다만 내용은 흔히 형식과 대조되는 것으로 사용되기도 하지만, 이 글에서는 재료와 형식이 표현하려는 것을 가리키는 것이기도 하다. 그러므로 내용이라는 말을 이해할 때에는 약간의 주의가 요구된다. 시나 문학과 같은 특수한 분야를 다룰 때에 재료라는 말보다는 내용이라는 말로 번역하는 것이 보다 적절할 때가 많이 있다. 그리고 일반적인 경우 형식이라는 말과 함께 사용되면서 대조되는 것으로 사용될 때 substance는 '내용'으로 번역된다.

[4] 이런 질문들은 직접적으로 다루지는 않았지만 앞의 3·4·5장에서 주어진 주제들을 논의하는 가운데 은연중에 다루어졌으며, 은연중에 어느 정도 대답됐다고 할 수 있다. 전통적인 예술에 대한 생각처럼 예술품이 자아의 표현이며 자아는 그 자체로 완전한 것이라 생각한다면 재료와 형식은 서로 별개의 것이다. 기본적인 가정상 예술품이 자아를 드러내는 것이라면 자아는 내면에 있는 것인 반면에 표현되는 사물은 자아 밖에 있는 것이다. 이때 자아와 사물 중 어느 하나를 형식이라고 하고 다른 하나를 재료라고 해도 여전히 자아와 사물은 내적 관련이 없는 것이 된다. 자아의 표현, 즉 개성이 창작 이후에도 끊임없이 예술품에 자유롭게 작용하지 않는다면, 예술품이라는 것은 단지 어떤 동일한 종류의 사물들 중 하나에 지나지 않기 때문이다. 즉, 자아와 동떨어진 예술품은 고정된 것이 되어 어떤 부류에 속하는 작품으로 구별되어 버리고 만다. 이럴 경우 예술품은 개성이 작용하면 당연히 찾아볼 수 있는 독창성이나 신선함이 결여된다. 바로 이런 점 때문에 재료와 형식을 긴밀하게 관련짓는 방법을 찾아야 한다.

[5] 예술작품을 만드는 물질 즉 재료는 예술적 창작의 과정을 거치기 이전에는 자아에 속한 것이 아니라 일상적 세계에 속한 것이다. 예술작품이 자아의 표현이라는 것은 예술가가 자아의 상태를 재료에 동화시키고, 그 재료에 자아를 반영하는 형식을 부여하여 새로운 대상을 만들며, 그것을 다시 일상적인 세계로 내놓는 것을 가리킨다. 예술작품이 다시 일상적인 세계로 돌아오면 그것을 지각하고 감상하는 사람들은, 창작과정을 거치기 이전에 이미 잘 아는 친숙한 대상이라 하더라도, 예술가와 유사한 방식으로 창작물을 새롭게 재구성하고 재창조한다. 그리고 처음에는 낯설고 이상한 것으로 보이던 창작물이 시간이 지나면서 '보편적인 것'으로 인정되며 일상적인 세계의 한 부분으로 편입된다. 예술작품으로 표현될 때 재료는 더 이상 예술가 개인의 것으

로 남아 있을 수 없다. 그러나 처음 세상에 주어졌을 때 표현된 재료는 아직은 공적인 것이 되지 못하고 예술가 자신의 사적인 세계에 속한 것에 지나지 않는다. 재료를 표현하는 방식은 예술가 자신만이 가진 개성적인 것이며, 어느 누구도 똑같이 복제할 수 없는 독특한 것이다. 흔히 예술작품은 기계로 찍어 낸 것, 대량생산할 수 있는 것과는 정반대되는 성격을 지니고 있다. 기계로 대량생산되는 생산품들은 모두 '동일한 방식'으로 똑같이 만들어진 것이다. 여기에 대하여 예술작품으로 인정되는 것은 다른 어떤 것과도 구별되는 자신만의 고유한 특성을 가졌다. 일상적인 재료를 가지고 새로운 대상을 창조할 때 예술가는 자신만의 고유한 방법을 사용하여 일상적인 재료에 새로운 생명력을 불어넣음으로써 이전과는 전혀 다른 새로운 대상을 만들어낸다.

[6] 예술작품을 만드는 예술가가 하는 것과 유사한 경험이 예술작품을 감상하는 사람에게도 일어난다. 감상자들이 예술작품을 대할 때 이른바 학문적 태도를 취할 수 있다. 그리하여 어떤 작품을 보면서 사람들은 그가 이미 잘 아는 다른 작품과 어떤 점에서 동일한 성격을 가지고 있는가 하는 점을 찾는 데 주력할 수 있다. 또한 학자처럼 지적 측면에 강조를 두고 그 작품이 이전의 작품들과 어떤 역사적 관련을 맺고 있는지 그리고 자신이 쓰려는 예술에 관한 논문을 작성하는 데 어떤 식으로 이용할 수 있는지 하는 문제에 관심을 가지고 예술작품을 대할 수 있다. 또한 정서적 측면에 강조를 두고, 주어진 예술작품이 사람들이 소중하다고 생각하는 정서들 중에서 어떤 정서를 잘 표현하는가 하는 문제에 관심을 두고 감상할 수도 있다. 그러나 만일 감상자가 심미적 태도를 가지고 작품을 대한다면 감상자는 그 작품을 대했던 이전의 경험과는 다른 독특한 그리고 새로운 하나의 경험을 한다. 예술감상의 이러한 특성에 대해 영국인 비평가 브래들리[3]는 다음과 같이 말하고 있다. "추상적 의미의 시나 학문적 의미의 시는 우리가 읽고 감상하는

시와는 다를 것이다. 여기서 읽고 감상하는 시라는 것은 학문적 과정을 거치지 않은 시인에 의해 창작된 그대로의 시를 말한다. 창작된 그대로의 시는 시를 읽을 때 하는 일련의 경험들로 구성된다. 시를 읽을 때 우리는 소리를 내어 읽으며, 이미지를 떠올리며, 여러 가지 생각을 한다. 창작된 그대로의 시는 보편적이고 추상적인 의미의 시로 존재하는 것이 아니라, 시를 감상하는 경험에 따라 무한히 다양한 방식으로 존재한다.” 사실 시의 경우 시를 읽는 사람들은 동일한 경험을 하지 않으며, 사람에 따라 시는 전혀 다른 모습으로 존재한다. 시를 읽는 사람들은 누구나 시에 대한 자신만의 독특하고 새로운 경험을 한다. 그것은 원래의 시가 시를 읽는 사람들에게 다른 것으로 스스로 변하기 때문이 아니다. 모든 사람들은 이전부터 있어 온 동일한 세계에 살고 있듯이 똑같은 시를 대면하고 있다. 그런데 시를 대면할 때에 사람들은 자신의 개성을 가지고 온다. 각각의 사람들은 시를 대면하면서 자신에게 고유한 특성, 즉 보고 느끼는 독특한 방법을 사용하기 때문에 시를 새로운 것으로 만들고 창조해 낸다. 결국 경험 속에서 시는 이전에는 존재하지 않았던 새로운 것으로 변모한다.

[7-1] 예술작품을 정의하는 기준은 어떤 작품이 얼마나 오래되었느냐, 그 작품이 얼마나 고전적인 것으로 인정받느냐 하는 데 있지 않다. 아무리 오래되고 고전적인 것이라고 하더라도 예술작품이 진정한 의미에서 예술작품이 되는 것은 개인의 삶 속에서 독특한 경험을 불러일으킬 때이다. 개인의 경험 속에서 작용하지 않을 때 예술작품은 단지 예술작품으로서의 '가능성'을 지니고 있을 뿐이다. 예술품, 예를 들면

3) [역주] 브래들리(Bradley, Andrew Cecil: 1851~1935)는 영국의 문학비평가이다. 19세기 말에서 20세기 초의 탁월한 셰익스피어 학자이다. 《셰익스피어 비극》은 통찰력 있는 분석과 유려한 산문체로 격찬받았으며 근대 셰익스피어 비평의 고전으로 인정된다.

가죽으로 만든 북, 대리석으로 만든 조각상, 캔버스에 그린 그림들은 비록 시간이 지나면서 색이 바라고 훼손되기는 하겠지만 오랜 기간 동안 동일한 모습을 간직하고 있다. 그러나 그러한 것들이 예술작품으로서 미적인 것으로 경험될 때는 항상 새롭게 재창조된다. 음악을 연주하는 것을 떠올린다면 이러한 사실을 쉽게 이해할 수 있을 것이다. 오선지 위에 그려진 음표들이 연주의 모든 것을 결정한다고 생각하는 작곡가나 연주가는 없다. 즉, 작곡가나 연주가에게 오선지 위에 그려져 있는 음표들은 개개의 연주가들에게 자신만의 독특한 연주를 불러일으키는 수단이 되며, 이런 수단으로 사용되기 때문에 그것들은 예술작품이 된다. 음악에 대한 이야기는 파르테논 신전과 같은 건축물에도 동일하게 적용된다.

[7-2] 이런 점에서 볼 때 예술작품에 고정된 의미가 있다고 생각하고 예술가에게 그의 작품이 정확히 무엇을 표현하는지 가르쳐 달라고 부탁하는 것은 적절치 못한 일이다. 예술가 자신도 시간이 흐름에 따라 그리고 자신의 생각이 발전함에 따라 자신의 작품에서 새로운 의미를 발견한다. 그런 질문에 대해 예술가가 할 수 있는 말이라는 것은 아마 이런 것일 것이다. "그 작품을 통해서 표현하려는 나의 생각은 중요한 것이 아니다. 중요한 것은 나의 작품을 보는 사람이 진솔한 삶의 경험, 다시 말하면 생생한 삶의 경험 속에서 그 작품에서 이끌어 내는 것, 바로 그것이다." 생생하고 진솔한 삶의 경험에서 얻게 되는 것이 작품에 대한 의미가 아니라 예술가가 표현하려고 한 의미가 유일한 의미이며 진짜 의미라고 생각한다면, 예술작품에도 이른바 '보편적 의미'가 있다는 생각을 하게 된다. 그런데 도대체 예술작품이 보편적 의미를 가지고 있다면, 그것은 누구에게나 동일한 모습으로 보이는 무미건조한 것에 지나지 않을 것이다. 파르테논 신전과 같은 예술작품이 보편적일 수 있는 것은 누구나 동의할 수 있는 보편적 의미가 있어서가 아니라, 예술

작품을 경험하는 사람들의 경험 속에서 끊임없이 삶에 대한 새로운 깨달음의 기회를 자극하기 때문일 것이다.

[8] 12세기에 만들어진 종교적 조각상이 당시 기독교 신자에게 주는 의미와 오늘날의 독실한 기독교 신자에게 주는 심미적 의미는 전혀 다를 것이다. 이와 마찬가지로 오늘날 파르테논 신전을 구경하는 사람들이 애국심으로 가득 찬 고대 아테네 시민이 파르테논 신전을 경험했을 때 가졌던 심미적 경험과 동일한 경험을 한다는 것은 불가능하다. 시간과 시대가 지나감에도 불구하고 경험하는 사람들에게 새로운 것을 던져주지 못하는 '예술작품'이 있다면, 그것은 예술작품이라기보다는 시대에 뒤떨어진 낡아 빠진 유물에 지나지 않는다. 예술작품이 영원히 변하지 않는다는 생각은 아마도 예술작품은 만들어진 날짜가 정해져 있으며 항상 특정 장소에 있는 것과 같이 예술작품의 본질적 특성과는 관계없는 것에 의해 생겨난 것이 분명하다. 예술작품에서 핵심적 요소는 일정한 형식을 갖춘 내용(substance)이 있느냐 하는 것이며, 그것이 다른 사람들의 경험의 한 부분이 되느냐 하는 것이다. 그리하여 예술작품이 사람들의 경험을 보다 의미 있고 충만한 것으로 만들어 주느냐 하는 것이다.

[9] 형식을 갖는다는 것은 바로 이런 것을 뜻한다. 형식이란 경험된 것을 느끼고, 생각하며, 표현하는 방법을 말한다. 그러므로 형식은 경험된 내용과 분리될 수 없다. 그리하여 형식은 작품을 만든 사람보다 재능이 없는 일반사람들도 예술작품인 경험대상을 쉽게 그리고 효과적으로 경험하며 의미 있게 재구성할 수 있도록 하는 것이다. 따라서 반성적 사고를 하는 경우를 제외하면 내용과 형식은 구분되지 않는다. 예술작품이라는 것도 따지고 보면 심미적 성격을 띠도록 형태 지워진 것, 즉 형식이 부여된 내용일 뿐이다. 비평가, 학자, 공부하는 학생과 같이 예술품에 대해 반성적 사고를 하는 사람들은 내용과 형식을 구분

234

할 수 있으며, 또한 구분하지 않으면 안될 것이다. 권투나 골프를 구경하는 매우 숙련된 관람자는 '행한 것'과 '하는 방법'을 구분할 수 있다. 즉, 그는 안타를 치는 것과 안타를 날리는 방법, 골프공을 쳐서 날리는 것과 골프공을 치는 방법을 서로 구분하며, 어떻게 치면 어떤 타구가 나오며 어떻게 골프채를 휘두르면 골프공이 어떤 궤도를 그리면서 어느 정도 멀리 날아간다는 식으로 양자를 연결 지어 설명할 수 있을 것이다. 예술가도 창작하는 습관 중에서 잘못된 것을 바로잡고자 할 때는 하는 것과 하는 방법을 구분할 수 있다. 그렇지만 행위란 원래 하는 방법의 결과로 행해진 것일 뿐이다. 그러므로 행위에는 원래 방법과 결과, 형식과 내용의 완전한 통합이 있을 뿐 양자 사이의 구분 같은 것은 존재하지 않는다.

[10] 브래들리는 조금 전에 인용한 "시를 위한 시"라는 논문에서 소재와 내용을 구분하고 있다. 이 구분은 형식과 재료의 관계에 대한 우리의 토론을 한 단계 더 진전시키는 데 좋은 출발점이 된다. 우리의 논의에 적합하도록 하기 위해서 소재와 내용이라는 브래들리의 구분은 예술작품을 만들기 '위한 재료'와 예술작품 '안에 있는 재료'로 바꾸어 쓰는 것이 좋을 것이다. 소재, 즉 '위한 재료'는 예술작품 자체보다는 그 외의 다른 방식으로 적절히 표현되거나 말할 수 있다. 여기에 반하여 예술작품을 구성하는 실질적인 재료인 내용(substance), 즉 '안에 있는 재료'는 예술작품 그 자체이기 때문에 예술작품 자체를 제시하는 것 이외의 다른 방법을 통해서는 보여줄 수 없다. 브래들리가 언급하듯이, 밀턴의 《실낙원》의 소재는 천사의 반란과 관련한 인류의 타락이다. 이 소재는 이미 기독교에서는 잘 알려져 있는 사실이며 기독교에 대해 어느 정도 아는 사람이라면 누구나 아는 것이다. 시의 내용, 즉 미적 재료는 시 자체이다. 《실낙원》을 구성하는 시의 내용은 사람들에게 친숙한 인류의 타락이라는 소재가 밀턴의 시적 상상력에 의해

재구성되면서 만들어진 것이다. 따라서 《실낙원》의 소재는 일상적인 언어로도 다른 사람에게 쉽게 전달될 수 있다. 그런데 심미적 대상으로서 시의 내용은 시 자체이다. 그것은 널리 알려진 이야기가 밀턴의 시적 상상력에 의해 재창조될 때에 시의 소재로 변모된 것이다. 그러므로 《실낙원》의 내용을 다른 사람에게 전달하는 유일한 방법은 시 자체를 보여주는 것이며, 그로 하여금 직접 시를 읽도록 하는 것이다. 이것은 《옛날 옛적 늙은 선원의 노래》(The Ancient Mariner)와 같은 다른 시의 경우도 마찬가지이다.

[11] 브래들리가 시에 대해서 한 구분은 모든 예술, 심지어 건축에 대해서도 똑같이 적용될 수 있다. 파르테논 신전이라는 건축물의 소재는 아테네를 관장하는 여신 팰리스 아테네이다. 만일 우리가 다양한 예술 장르에서 만들어진 수많은 예술품들을 보면서 충분한 시간을 갖고 작품 각각이 표현하는 소재를 찾아본다면 동일한 대상을 다루는 예술작품이 엄청나게 많다는 것을 발견하게 될 것이다. 예를 들면, 시의 소재로서 꽃, 그중에서도 장미꽃은 무수히 많은 시에서 등장한다. 시에서 동원되는 장미꽃은 시에 따라 각각 독특한 모습으로 그려진다. 그러나 예술작품에 따라 그려지는 모습이 다르다고 해서 제멋대로 조작해 내는 것이라고 생각해서는 안 된다. 혁명적이라고 할 수 있을 정도로 새롭고 놀라운 모습을 가진 것으로 그려 내는 경우도 예술작품에 등장하는 다양한 모습은 그저 환상적이거나 재미로 만들어 내는 것이 아니다. 그것은 예술에 대한 아무런 교육도 받지 않은 사람들이 제멋대로 그려 내는 것과는 차원이 다른 것이다. 동일한 예술작품도 사람과 문화와 시대에 따라서 다르게 인식되고 감상될 수밖에 없다. 기원전 4세기에 아테네 시민에게 이루 말할 수 없이 커다란 의미를 지녔던 파르테논 신전도 지금의 우리에게는 하나의 역사적 사건에 지나지 않는다. 17세기 영국의 프로테스탄트들이 밀턴의 서사시를 깊이 음미할

수 있었던 것은 상당한 정도로 단테(Dante)의 《신곡》에 대해 공감했기 때문이었다. (그러나 엄밀히 말하면 그들이 공감한 것은 《신곡》의 주제와 배경이지 예술적 성격이 아니었다.) 17세기 영국의 프로테스탄트들이 《실낙원》에서 다룬 주제와 배경에 대한 지나친 공감은 오히려 《실낙원》의 예술적 성격을 제대로 이해하는 데 방해가 되었다. 오늘날 기독교와 아무런 관련이 없는 비신자들은 밀턴의 작품이 다루는 주제에 어느 정도 초연한 상태에 있는 만큼 밀턴의 서사시를 미학적으로 이해하고 감상할 수 있는 보다 좋은 위치에 있다고 할 수 있다. 물론 이와는 반대되는 경우도 있을 수 있다. 즉, 예술작품이 다루는 주제에 대해 잘 알지 못할 경우에 예술작품의 심미적 성격을 제대로 이해하지 못할 수도 있다. 오늘날 푸생4)의 그림을 보는 사람들은 그의 그림이 다루는 주제에 대하여 알지 못하기 때문에 그의 그림이 지니고 있는 미학적 성격을 제대로 이해하지 못하는 경향이 있다.

[12] 브래들리도 말하듯이, 시의 소재가 시 밖에 있다면, 시의 내용은 시 '안'에 있다. 보다 정확히 말하면 시의 내용이 바로 시다. 그런데 시의 소재는 매우 다양하며 광범위하다. 시의 소재는 단지 하나의 명칭이나 부호에 지나지 않는다. 그것은 시를 짓게 하는 중요한 계기를 제공하며, 또한 시의 원재료로서 예술가의 새로운 경험 속으로 들어가 새로운 모습으로 변화될 때 시의 제재가 된다. 종달새와 나이팅게일새에 대한 키츠와 셸리5)의 시들은 단순히 종달새와 나이팅게일새에 대

4) [역주] 푸생(Poussin, Nicolas: 1594~1665)은 프랑스의 화가이다. 17세기 바로크시기에 회화분야에서 고전주의를 이끌었다. 그의 화풍과 미학은 외젠 들라크루아, 폴 세잔 등을 비롯한 프랑스 화가들에게 영향을 미쳤다. 대표작으로는 〈목자들의 경배〉, 〈예루살렘의 파괴〉, 〈판의 승리〉 등이 있다.

5) [역주] 셸리(Shelley, Percy Bysshe: 1792~1822)는 영국의 낭만파 시인이다. 대표적 작품으로는 《프로메테우스의 해방》, 《첸치 일가(家)》, 《종달새에게》, 《구름》 등이 있다.

한 우연한 자극을 통해서 나온 것이 아니라, 그러한 자극을 자신들의 경험 속에서 새롭게 재구성함으로써 노래된 것들이다. 앞으로의 논의를 명확하게 진행하기 위해서 소재, 제재, 내용, 주제나 토픽과 같은 용어들 사이의 차이를 분명히 하는 것이 좋을 것이다. 《옛날 옛적 늙은 선원의 노래》라는 시의 소재는 한 선원이 알바트로스새를 죽인 것과 그로 인해 일어난 일이다. 6) 시의 제재는 그러한 대상(사건이나 기술)을 보고 예술가가 갖게 된 생명체에 대한 잔인함이나 연민을 불러 일으키는 모든 경험의 내용이다. 이러한 제재를 가지고 쓰인 시 자체가 바로 시의 내용이다. 예술가는 소재만 가지고는 창작활동을 시작할 수 없다. 만일 그렇다면 그런 작품은 십중팔구 인위적인 것이 되고 만다. 진정한 창작이 이루어지려면 먼저 소재와 예술가의 상호작용을 통하여 생긴 경험내용, 즉 제재가 있어야 한다. 그 다음에 작품의 내용이 정해지고 마지막에는 작품의 주제와 토픽이 결정되어야 한다.

[13] 제재가 있다고 해서 그것이 그대로 작품의 내용이 되는 것은 아니다. 그것은 발전하는 과정에 있는 것일 뿐이다. 우리가 앞에서 살펴보았듯이 예술가는 이전에 했던 결과 때문에 지금 그가 어디로 가는지를 알 수 있다. 다시 말하면 세상에 있는 사물이나 사건과 접촉할 때 주어지는 원래의 자극이나 감흥은 계속해서 변화를 겪게 된다. 그가 대상과 처음 접촉한 결과 갖게 된 대상에 대한 내용은 보다 더 완성되고 가다듬어야 할 필요가 있으며, 그 경험내용은 앞으로의 활동을 제한하는 기본 틀이 된다. 제재를 예술작품의 내용으로 변화시키는 경험이

6) [역주] 《옛날 옛적 늙은 선원의 노래》는 콜리지가 쓴 서사시로서 1789년 워즈워스와 공동으로 저술한 《서정 민요집》(*Lyrical Ballads*)에 들어 있다. 이 시는 한 늙은 선원이 이야기하는 표류 경험을 시로 쓴 것으로, 알바트 로스새의 죽임, 춤추는 바다뱀과 같은 환상적이고 초현실적인 내용들로 이루어져 있다.

진행되면서 처음에 있던 사건이나 장면에 대한 것은 사라지고, 원래의 자극과 감흥을 불러일으켰던 질적인 대상을 더 잘 보여주는 새로운 것이 등장한다.

[14] 한편 주제는 작품을 쉽게 확인하는 것과 같은 실제적인 목적을 위해서는 의미가 있지만, 이런 경우를 제외하고는 별 의미가 없는 것 같다. 나는 예전에 큐비즘에 대한 미술강연을 들은 적이 있다. 그때 그 강사는 큐비즘적인 그림 한 장을 보여주면서 그 그림이 도대체 무엇을 그리고 있는지 물었다. (그때 그는 그림의 제목이 그림의 제재나 내용이 되는 것처럼 말했다.) 그림을 그린 예술가는 어떤 역사적 인물의 이름을 그 그림의 제목으로 붙였다. 그 사람 자신은 그런 제목을 붙이는 충분한 이유가 있었을 것이다. 하지만 연사가 큐비즘적 그림의 제목을 말하자 청중들은 '와!' 하고 웃음을 터뜨렸다. 강사의 말을 듣고 웃었다는 것은 제목과 그림의 모습이 어떤 점에서는 전혀 일치하지 않는다는 것을 보여주며, 청중들은 그림의 제목과는 상관없이 그림의 심미적 특성을 감상하고 생각했다는 것을 뜻한다. 사람들이 파르테논 신전을 볼 때 파르테논 신전의 이름을 알지 못하거나 파르테논 신전이라는 말이 의미하는 바를 알지 못한다는 사실 때문에 파르테논 신전을 바라다보는 지각 작용이 달라지지는 않을 것이다. 그런데 특히 그림의 경우에는 미술강사의 예에서 볼 수 있는 것보다 훨씬 더 복잡한 문제들이 들어 있다.

[15] 제목은 다른 사람들과 의사소통의 편리를 위한 것, 즉 사회적인 것이다. 작품의 제목은 작품에 대한 이야기를 주고받을 때 지금 말하는 작품이 어느 것인지를 쉽게 알 수 있도록 한다. 예를 들어 "베토벤의 교향곡 5번"이라는 말을 하면 상대방이 어느 곡을 말하는지 알 수 있으며, 다빈치의 "모나리자"라고 하면 어떤 그림을 말하는지 금방 알 수 있다. 워즈워스의 시집에 있는 시는 시의 이름에 의해서도 확인할 수 있지만 시의 이름을 모르는 경우에도 '어느 시집 몇 쪽에 있는 시'라

는 식으로 확인할 수 있다. 어떤 화가의 그림은 그림의 제목을 가지고 확인할 수 있지만, 어느 화랑 어떤 전시실 어느 쪽 벽에 걸려 있는 것이라는 식으로 확인할 수도 있다. 음악가들은 보통 음조를 표시하는 숫자를 가지고 작품의 번호를 붙이는 경향이 있다. 화가들은 다소간 의미가 분명하지 않은 제목을 붙이기를 좋아한다. 예술작품을 감상하는 사람들은 일반적으로 자기 자신이 이전에 경험한 적이 있는 사건이나 장면과 예술작품을 서로 연결시키려는 경향이 있다. 그러므로 예술가들은 작품에 대해 번호와 같은 추상적인 명칭이나 모호한 제목을 붙임으로써 감상하는 사람들이 예술작품과 이전에 있었던 자기의 경험을 쉽게 연결 짓지 못하게 하려고 노력한다. "새벽의 강가"라고 간단한 이름이 붙어 있는 그림이 있다고 하자. 이 경우에 대부분의 사람들이 우연히 새벽에 보았던 어느 강가에서의 기억을 떠올리고 그곳에서 있었던 경험과 연결 짓는다고 상상해 보자. 그런데 그 그림을 그런 식으로 취급한다면 그 그림은 더 이상 예술작품이라고 할 수 없다. 그것은 역사학적 목적이나 지리학적 목적에 이용하기 위해 또는 수사에 사용할 목적으로 원래 있던 사건현장을 보존하기 위해 찍은 사진과 같은 단순한 영상기록이나 자료가 되고 만다.

[16] 소재와 내용을 구분하는 것은 미학이론에서는 아주 기본적인 것이다. 소재와 내용에 대한 개념적 구분을 분명히 하고 양자를 서로 혼동하지 않을 때에 앞에서 논의한 표현에 관한 생각을 분명히 할 수 있을 것이다. 브래들리는 감상하는 사람들이 예술작품을 자신의 과거 경험에서 갖고 있는 기억과 연결시키는 일반적인 경향이 잘못되었다는 점을 지적하기 위하여 한 갤러리에서 그림을 감상하는 사람의 예를 들고 있다. 그 사람은 그림을 따라 지나가면서 "이 그림은 나의 사촌과 아주 비슷하네", "저 그림은 나의 고향 마을의 모습을 그린 것 같군!" 하는 식의 말을 한다. 그리고 다윗 왕을 그린 그림을 보고는 그것

240

이 누구를 그렸는지 알게 된 것에 대해 매우 흡족해하면서 다음 그림으로 넘어간다. 소재와 내용 사이의 근본적인 차이가 무엇인가 하는 데 대한 충분한 이해가 없다면 평범한 감상자들은 이런 잘못을 범하며, 예술비평가나 이론가들도 '무엇이 예술의 제재여야 하는가' 하는 문제에 대한 자신들의 선입관에 따라서 예술작품을 판단하게 될 것이다. 얼마 전까지만 해도 입센[7]의 연극이 '천박하다'는 평을 받았던 시기가 있었다. 또한 얼마 전까지만 해도 예술적 형식을 부여하기 위하여 물체나 인물의 모습을 비틀거나 변형한 그림을 자의적이며 변덕스러울 뿐만 아니라 비정상적이라고까지 생각했다. 이러한 오해에 대하여 화가들의 반론은 마티스의 다음의 말에 잘 나타나 있으며, 이 대답은 매우 정당한 것으로 보인다. 어떤 여자가 마티스가 그린 그림 속에 있는 여인을 가리키면서 그런 여인을 본 적이 있느냐고 추궁하듯이 물었을 때, 그는 "부인, 그것은 여인이 아닙니다. 그것은 그림입니다" 하고 대답했다. 비평가나 이론가들 중에는 예술의 본질적이고 내적인 측면보다는 예술작품의 역사적, 도덕적, 정서적인 면과 같은 외적 측면에서 예술작품을 이해하고 감상하려는 사람들이 있다. 이런 비평가나 이론가들은 작품이 어떤 사건을 계기로 해서, 어떤 정서적 상태에서, 어떤 의도로 그려졌는가 하는 것과 같은 것에 대해서는 많은 말을 하면서도 그림 자체에 아무런 말도 하지 않는 화랑의 안내원보다 지식은 월등히 뛰어날지 모른다. 그러나 그들의 지식은 예술작품으로서 그림에 대한 것이라기보다는 예술작품에 '관한' 것이다. 그런 점에서 볼 때 그들은 미학적인 면에서는 그 화랑의 안내원과 동일한 수준에 있다고 할 수 있다.

7) [역주] 입센(Ibsen, Henrik: 1828~1906)은 노르웨이의 시인 및 극작가이다. 근대 사실주의 희극의 창시자이다. 주요 작품으로는 《페르귄트》, 《인형의 집》, 《유령》 등이 있다.

[17] 어린 시절을 시골에서 보낸 도시에 사는 사람이 자신이 살았던 고향의 모습을 연상시켜 주는 한 편의 그림, 소들이 푸른 초원 위에서 한가로이 풀을 뜯고 있고 맑은 물이 흐르는 시냇물(특히 수영할 수 있는 정도의 물이 고인 웅덩이가 있는 시냇물)을 그린 그림을 샀다고 하자. 그 그림은 그 사람에게 어린 시절의 경험을 떠올리고 추억에 잠기게 하며, 나아가 힘겨웠던 당시의 삶과는 대조되는 현재의 부유한 삶을 보면서 기쁨을 느끼는 등 정서적 가치를 한층 더해 줄 것이다. 그런데 이런 일들은 엄격히 말하면 그림을 보고 그림을 감상하는 것이 아니다. 물론 이 경우에 그림이 즐거운 감정을 불러일으키는 발단이며 수단으로서의 기능을 한다. 그러나 그것은 그림의 비본질적 측면에서 기인한 것이다. 사실 청소년기에 경험했던 대상이나 소재가 많은 예술가들의 잠재의식적인 배경으로 작용한다는 것은 부인하지 못할 것이다. 그런데 그러한 것들이 예술적 내용이 되기 위해서는 단순히 회상하는 방식이 아니라 예술작품에서 사용되는 매체를 통해서 새로운 대상으로 변형되고 새로운 대상 속으로 스며들어 가야 한다.

[18] 재료와 형식이 예술작품에서 분리할 수 없게 연결되어 있다고 해서 양자가 동일하다는 것은 아니다. 그것은 예술작품 속에서 재료와 형식이 서로 다른 것으로 존재하지 않는다는 것, 다시 말하면 예술작품은 일정한 '형식을 갖춘 재료'라는 것을 의미한다. 그러나 재료와 형식은 비평이나 이론적 활동의 경우에 그러하듯이 반성적 사고를 할 때 서로 구별된다. 비평이나 이론적 탐구를 할 때는 예술작품의 형식적 구조에 대하여 탐구할 수밖에 없다. 그리고 이러한 탐구를 제대로 수행하기 위하여, 우리는 형식의 개념에 대하여 어느 정도 이해하고 있어야 한다. 형식에 대하여 대략적인 이해를 하기 위한 좋은 방법 중 하나는 형식이라는 말의 일상적 의미에서 탐색을 시작하는 것이다. 일상적 사태에서 형식이라는 말은 모양이나 형태라는 말과 유사하거나 동일한 의미

로 사용된다. 특히 그림의 경우에 형식이라는 말은 보통 선에 의해 그려진 모양이나 형태와 동일한 것으로 이해된다. 그런데 모양이나 형태는 미적 형식에 들어 있는 한 가지 요소에 지나지 않는다. 일상적 지각사태에서 우리는 모양에 의해서 사물이나 사태를 인식하고 파악한다. 심지어 말이나 문장도 보거나 들을 때 모양이나 형태를 가진다. 이러한 사실은 말이나 문장을 들을 때 하나하나의 단어를 잘못 발음하는 것보다는 전체적인 문장에서 단어의 강세나 문장의 억양을 제대로 발음하지 못할 때 내용을 이해하기가 더 어렵다는 사실을 생각해 보면 잘 알 수 있다.

[19] 어떤 사물의 형태를 인식할 때 우리는 형태가 차지하는 지리적이고 공간적인 특성에만 제한하지 않는다. 지리적 공간적 특성들은 '어떤 목적에 적응'하는 데 보조적이거나 수단적인 것이 될 때만 일정한 역할을 수행한다. 숟가락, 칼, 포크, 가구와 같은 것의 형태는 그러한 물건들이 사용되는 목적을 위한 도구이며 수단이다. 그럼에도 불구하고 어느 시점까지는 혹은 어느 정도는 그러한 물건들이 가진 형태나 모양이 사용되는 목적과는 관계없는 예술적 형식과 관련이 있다. 목적과 관련된 것이든지 예술적 형식과 관련된 것이든지 두 경우 모두 구성부분들 사이에 유기적으로 결합되는 구조를 가지고 있다. 어떤 의미에서 보면 식사에 사용되는 그릇이나 도구들은 일반적으로 일정한 모양이나 형태를 취한다. 그러한 모양이나 형태는 식사라고 하는 전체적인 활동의 의미가 식사도구와 같은 구성요소들에 반영되며, 나아가 그러한 구성요소들의 모양을 일정한 방식으로 제한한다. 이러한 사실은 스펜서[8]와 같은 학자들로 하여금 구성부분들이 전체의 기능에 효과적이

8) [역주] 스펜서(Spencer, Herbert: 1820~1903)는 영국의 사회학자이자 철학자이다. 사회학의 창시자인 콩트에 필적할 만한 종합적인 사회학 체계를 세웠다. 그는 진화론을 주장하고 지식의 종합에 관한 의견을 제시했다. 주요 저서로는 《제 1원리》, 《생물학 원리》, 《심리학 원리》, 《사회학 원리》 등이 있다.

고 경제적으로 잘 적응하는 것을 '미'의 원천으로 보는 이론을 주장하기까지 하였다. 특히 실용적인 사태에 절묘할 정도로 너무나 잘 들어맞는 그런 경우에 사람들은 시각적으로 우아하다고 평가하기도 한다. 바로 이러한 사실은 모양이나 형태는 형식과 다르다는 것을 보여주는 아주 좋은 증거가 된다. 절묘함에서 오는 우아함에는 단순히 서투름(서투르다는 것은 목적에 대해 효과적으로 적응하지 못한다는 것을 의미한다)이 없는 상태보다 더 많은 것, 즉 단순히 목적에 대해 효과적으로 적용한다는 것 이상의 것이 있다. 그러므로 모양이나 형태만 가지고 보면, 모양이나 형태는 숟가락이 음식물을 입으로 가져다주는 도구로 사용되는 것과 같이 특정한 목적에만 한정되는 것이다. 그러나 기능적이고 수단적인 것 이외에 숟가락의 모양이나 형태에는 우아함이라고 부를 수 있는 미적인 형식이 있을 수 있으며, 이때 숟가락의 미적 형식은 숟가락의 기능적 형식과는 관계없이 존재한다.

[20] 지금까지 특별한 목적을 위한 효율성을 지니는 것과 '아름다운 것'을 동일한 것으로 규정하려는 많은 시도가 이루어졌다. 두 가지가 우연히 일치하는 다행스러운 경우가 있기도 하며 두 가지가 항상 함께 하는 것이 인간 삶에 바람직한 것이기도 하다. 그렇지만 그러한 시도는 실패할 수밖에 없다. 근본적으로 특정한 목적에 적응하는 것은 종종 사고에 의해 인식되는 것인 데 반하여(사태가 복잡할수록 이러한 점을 잘 알 수 있다), 미적인 것은 감각지각에 의해 직접적으로 파악된다. 어떤 의자는 눈으로 보는 심미적인 만족과는 아무 관련이 없지만, 편안하며 건강에 좋은 앉는 도구로서의 목적에 대해서는 효과적인 기능을 수행할 수 있다. 그러나 만일 의자가 앉는 도구로서의 기능을 아무리 잘 수행한다 하더라도 눈으로 보는 심미적인 욕구를 만족시켜 주지 못한다면 그것은 못생긴 의자라고 할 수밖에 없다. 시각의 욕구를 충족시켜 주는 것과 하나의 경험 속에서 경험의 완결을 위하여(목적을 위하

여) 제대로 작용하는 것이 어떤 것인가 하는 문제에 대해 미리 정해진 답이 있는 것이 아니다. 우리가 말할 수 있는 것은 개인적 이익을 가능한 한 극대화하기 위하여 물건을 생산하는 것과 같은 불행한 사태가 없는 경우에 양자 사이에 균형이 고려될 수 있다. 그리고 그때 생산품은 효율성이 희생되기는 하겠지만, 전체로서의 자아에 만족할 만한 것, 즉 진정한 의미에서 '유용한' 것이 된다. 그러한 경우에 단순한 기하학적 모양과는 구분되는 역동적인 형태가 예술적 형식과 혼합된다.

[21] 어느 정도 본격적인 철학적 사고가 시작되는 초창기에 사물을 정의하고 분류하는 것은 주로 사물의 형태나 모양에 의존할 수밖에 없었다. 따라서 사물의 형태나 모양은 형식의 성격에 대한 형이상학적 이론을 전개하는 데 중요한 요소로 이용되었다. 예를 들면, 숟가락, 테이블, 컵과 같은 것은 식사라는 특수한 목적을 중심으로 서로 관련되어 있으며, 이러한 사물들이 함께 놓이는 것은 바로 그런 이유 때문이다. 그러나 이처럼 당연한 경험적 사실이 형이상학적 이론을 형성하는 과정에서 완전히 무시되며, 심지어 그러한 사실이 사물의 성격과는 아무런 관계가 없는 것으로 보게 된다. 초기 이론에 의하면, 형식은 어떤 사물에 내재하는 특성으로, 우주의 형이상학적 구조와 관련된 사물의 본질로 간주된다. 이러한 생각에 의하면 사물의 형식은 사물이 실제로 사용되는 목적과 관련이 있다는 생각은 완전히 그릇된 것이 되고 만다. 일단 이러한 생각을 받아들이게 되면 '형식이 사물의 본질이다'라는 생각이 어떤 추리의 과정을 거쳐 나오게 되었는지를 추적하는 것은 그리 어렵지 않다. 우선 지각하는 사물을 알아보고 다른 것과 구별할 수 있는 것은 바로 사물에 독특한 형식이 있기 때문이다. 의자와 책상 그리고 단풍나무와 참나무를 각각 알아볼 수 있고 서로 다른 것으로 구별할 수 있는 것은 그것들 각각이 갖는 고유한 모양, 즉 형식이 있기 때문이다. 한마디로 말하면, 우리가 사물을 알아볼 수 있는 것은 바로

그러한 형식이 있기 때문이다. 사물에 대한 지식은 사물의 참된 성격을 밝히는 것이라고 생각했기 때문에 사물을 안다는 것은 그 사물에 내재하는 형식을 아는 것이다. 형식의 관점에서 보면 사물의 본질이라는 것은 바로 사물의 형식이라는 결론에 이르게 된다.

[22] 또한 사물을 알 수 있는 것은 형식이 있기 때문에 가능한 것이므로 형식은 세계를 구성하는 사물이나 사건 속에 들어 있는 합리적이고 지적인 요소라는 결론에 이르게 된다. 바로 이런 점에서 형식은 물질과 대조된다. 물질은 근본적으로 비합리적인 것이고, 혼돈된 것이며, 변화하는 것이다. 물질 그 자체는 아무런 본질적 모습이 없는 것이기 때문에 형식이 각인될 때, 형식에 의해 일정한 모양을 부여받게 될 때 사물이 된다. 그러므로 형식은 영원한 것인 반면에 물질은 주어지는 형식에 따라 변화한다. 물질과 형식에 대한 이러한 형이상학적 구분은 지금까지 10여 세기 동안 유럽 사상을 지배하는 철학체계를 확립하는 근본이 된다. 물질과 형식의 분리를 당연시하는 전통철학은 물질과 형식과의 관계를 다루는 예술철학에도 여전히 커다란 영향을 미치고 있다. 특히 형식은 물질과는 달리 존엄한 것이며 영원불변하는 것이라는 가정을 받아들일 때 전통철학은 물질과 형식 사이의 분리를 지지하는 잘못된 미학적 이론을 형성하는 주요한 원천이 된다. 만일 이러한 사상적 전통이 없었더라면 예술에서 물질과 형식이 불가분의 관련을 맺고 있다는 사실에 대해 의문을 가질 사람은 거의 없었을 것이다. 나아가 예술에서 중요한 그리고 유일한 구분은 물질과 형식 사이의 구분이 아니라 부적절한 형식을 띤 물질과 완전하고 일관성 있는 형식을 띤 물질 사이의 구분이 될 것이다.

[23] 산업예술의 대상, 즉 공업생산품들은 사용목적이나 용도에 적합한 형태, 즉 형식을 가지고 있다. 동시에 융단, 도자기, 바구니와 같은 공업생산품들은 미적 형식도 가지고 있다. 즉, 어떤 사람이 물건을

볼 때 미적으로 즐겁고 풍요롭게 해줄 수 있도록 만들어져 있다면 그 물건은 미적 형식을 띠고 있는 것이다. 물질 그 자체만으로는 사용하려는 목적에 적합한 것이 될 수 없다. 원래 주어진 물질에 일정한 모양과 형태를 부여하고 난 후에야, 즉 쇠가 숟가락이 되고 실이 식탁보가 되고 나서야 비로소 쇠나 실은 식사라는 용도에 적합한 물건이 된다. 쇠나 실과 같은 부분적인 것들이 식사라는 전체적인 목적에 비추어서 각각에 적합한 형태가 결정된다. 쇠에는 음식물을 떠서 먹는 데 적합한 숟가락의 형식이 부여되며, 실에는 테이블을 덮는 데 적합한 식탁보의 형식이 부여된다. 숟가락이나 식탁보는 그 자체에 고유한 형식이 있는 것이 아니라, 식사라는 전체적인 목적과의 관련 속에서 각각이 수행해야 할 기능에 비추어 형식이 결정된다. 요약해서 말하면 사물은 특정한 목적에 적합한 형식을 가지고 있다. 그러나 그러한 형식이 정해진 목적에서 벗어나고 해방되어 생생한 경험을 풍요롭게 한다는 목적을 위하여 사용될 때 형식은 심미적인 것이 된다.

[24] 형식의 성격을 파악하는 것과 관련하여 '디자인'이라는 말이 이중의 의미를 가지고 있다는 것을 이해하는 것이 중요하다. 디자인은 한편으로 목적을 의미하며, 다른 한편으로는 구성요소를 배열하는 모양을 의미한다. 집을 디자인한다는 것은 집에 살 사람의 목적에 맞게 집을 짓기 위한 계획을 세우는 것이다. 그림이나 소설을 디자인한다는 것은 통일된 표현물이 될 수 있도록 구성부분들을 일정한 방식으로 배열하는 것을 가리킨다. 그림이나 소설에는 다양한 구성요소들이 있다. 디자인한다는 것은 조화와 균형 속에서 전체적으로 통일된 모습을 표현할 수 있도록 구성요소들을 질서정연하게 배치하는 것을 말한다. 집의 경우든 그림이나 소설의 경우든 디자인한다는 것은 모두 다양한 구성요소들이 일정한 질서와 체계를 이루도록 배치하는 것이다. 예술적 디자인의 특징은 긴밀한 관련을 맺도록 구성요소들을 결합시키는 데 있

다. 집의 경우에 방과 마루와 같은 구획된 공간들이 있으며, 이러한 공간들이 서로서로 일정한 체계와 관련 속에서 배치되어 있다. 또한 방, 마루, 부엌과 같이 구성요소들을 분리해서 말할 수 있다. 그러나 예술작품의 경우에는, 나중에 반성적 사고를 할 때를 제외하고는, 구성요소들을 서로 구분할 수 없다. 구성요소들의 관련이 긴밀하지 못할수록 예술작품은 빈약한 것, 즉 좋지 못한 것이 되고 만다. 어떤 소설에서 소설의 디자인, 즉 구성이 사건이나 인물과 역동적인 관련을 맺지 못하고 사건이나 인물에 억지로 부가된 것처럼 느낄 때가 있다. 이런 경우 디자인은 사건이나 인물들과 분리된 것처럼 보이며, 이런 예술작품은 빈약한, 좋지 못한 작품으로 인식된다. 다양한 부품들로 이루어진 복잡한 기계설비의 디자인을 이해하려면, 우리는 먼저 기계가 사용되는 목적을 알아야 하며, 나아가 다양한 부품들이 어떻게 전체적인 목적을 달성하는 데 기여하는지를 알고 있어야 한다. 이상에 비추어 볼 때 디자인은 계획이나 구성과 같은 것이다. 디자인은 집이나 그림 또는 소설을 구성하는 물질적 재료는 아니다. 따라서 디자인은 이런 재료를 이런저런 방식으로 배열하고 배치함으로써 구성요소들이 통일된 전체를 표현하도록 하는 것이다. 그런 점에서 디자인은 물건이나 작품을 구성하는 구체적인 물질은 아니지만 물질들 위에 부여된 무엇이다. 그것은 군대에서 장군과 같은 존재이다. 사병은 전투에 직접 참여하지만, 장군은 간접적으로만 전투에 참여한다. 장군은 전투에 직접 참가하지는 않지만 전투를 계획하고 지휘한다. 즉, 장군은 전투를 디자인함으로써 간접적으로 전투에 참여한다.

[25] 전체를 이루는 구성요소들이 각자에게 부여된 목적을 달성함으로써 하나의 경험 전체를 완결시키는 데 기여할 때 비로소 디자인과 형태는 구성요소들 위에 덧붙여진 형식이 된다. 하나의 경험을 구성하는 요소들의 전체 속에서의 기능을 보지 못하고 그냥 각자 자기 자신의

고유한 기능만 수행한다면 그러한 경험이 완결된 하나의 경험이 되기를 기대할 수 없다. 이와는 달리 구성요소들이 자기 자신을 지나치게 내세우지 않으면서 예술작품 속에 있는 다른 구성요소들과 융합될 때, 즉 전체를 위하여 조화와 균형을 이룰 때 구성요소들은 진정으로 '하나의 경험'이라는 전체적인 목적에 기여할 수 있다. 그림에서 형식이 얼마나 중요한가 하는 문제를 다룰 때에 번스 박사는 형태와 패턴이 색채, 공간, 빛과 완전히 하나가 되는 상태, 즉 완전한 융합의 상태가 필요하다고 주장하였다. 그에 의하면, 엄밀한 의미에서 패턴, 즉 계획과 디자인은 "조형적 구성요소들 위에 덧붙여진 뼈대나 골격에 지나지 않지만", 형식은 "모든 조형적 구성요소들의 종합과 융합을 의미하며, 구성요소들의 조화로운 통합"을 가리킨다. 9)

[26] 만일 어떤 대상이 생명체의 통합되고 활력이 넘치는 삶에 유용한 것이 되려면, 삶의 매체가 되는 모든 것들, 즉 삶을 구성하는 모든 구성요소들 사이에 이러한 상호융합이 일어나야 한다. 그러므로 구성요소들의 완전한 상호융합이 조화를 이룰 때에만 예술에서 형식의 성격을 규정한다. 일정한 목적을 달성하기 위한 유용성의 관점에서 보면, 우리는 디자인을 이러저러한 목적과 관련된 것으로 보게 된다. 어떤 의자는 안락함을 주기에 적합한 것으로, 다른 의자는 신체 건강에 적합한 것으로, 또 어떤 의자는 권위를 표현하기에 적합한 것으로 디자인할 수 있다. 모든 구성요소들이 서로서로 물들여 나갈 때에 전체가 부분들을 물들여서 하나의 경험을 구성하는 구성요소가 되게 한다. 이때 하나의 경험은 어떤 구성요소들을 배제하거나 제외시키지 않고 모든 것들을 포괄하는 전체적인 통일을 유지한다. 이러한 사실은 직접적인 감각적 생생함이라는 질성과 다른 질성들을 결합시키는 문제에

9) 《그림에서의 예술》 85쪽과 87쪽, 그리고 2권 1장을 반드시 참고할 것. 이 부분에 의하면 이런 의미에서 형식은 "가치의 표준"이 된다.

관한 앞 장에서의 주장과 일치한다. '의미'가 연합과 연상의 문제라고 생각하는 한 의미는 감각적 매체의 질성과 무관한 것이 되며, 형식 또한 성격이 불분명한 것이 되고 만다. 감각에 의해 갖는 질성은 의미를 담고 있는 것이다. 그것은 트럭이 물건을 싣고 있는 것과 같은 것이 아니라, 어머니가 아이를 임신하는 것과 같은 것, 즉 완전히 하나가 된 상태에서 어머니가 아이를 갖는 것과 같은 것이다. 언어와 마찬가지로 예술작품은 문자 그대로 의미를 잉태하고 있다. 예술작품의 의미는 '연합'에 의해서 덧붙여진 것이 아니라, 그림과 관련하여 말한다면 영혼의 색채가 신체가 되거나 신체의 색채가 영혼이 되는 것이다. 그러므로 과거의 경험 속에 기원을 두고 있기는 하지만 예술작품의 의미는 주어진 그림의 특징을 이루는 그림 특유의 구조를 발생시키고 나타나게 하는 수단이며 매개물이 된다.

[27] 번스 박사가 지적했듯이, 과거의 경험에서 갖는 지적인 의미들이 현재의 활동에 통합될 때 표현력이 증강되며, 과거의 경험에서 얻은 질성이 현재의 경험에 통합될 때 고요하든 강렬하든 정서적인 감흥을 더한다. 번스 박사가 말하는 것처럼, "우리의 마음속에는 적절한 자극이 주어지면 언제든지 다시 감동될 준비가 되어 있는 정서적 태도와 감정들이 헤아릴 수 없을 만큼 많이 녹아 있다. 적절한 자극이 주어지지 않아서 아직 발현되지 않은 정서적 태도와 감정들이 바로 예술을 구성하는 형식이 될 수 있다. 그리고 이러한 경험의 잉여물들은 일반사람들보다 훨씬 더 풍부하게 예술가들의 마음을 채우고 있으며, 이런 질적 특성들이 예술적 창작을 하는 자원이 된다. 이른바 예술가의 마력이라는 것도 따지고 보면 경험의 잉여물을 적절히 사용할 줄 아는 예술가의 재능일 뿐이다. 예술가는 그의 재능을 사용하여 경험의 한 영역에서 얻은 의미를 다른 영역으로 전이시키며, 그 의미를 일상생활에서 마주치는 대상에 적용하며, 풍부한 상상력을 가지고 이러한 대상들

을 감동적이고 중요한 것으로 만들어 낸다."10) 색채를 단순히 결합하고 나열하는 것과 같은 감각적 질성이 예술의 재료와 형식이 되는 것은 아니다. 이러한 감각적 질성들이 전이된 의미로 철저히 물들고 가득 찼을 때 비로소 예술의 재료와 형식이 된다. 그리고 그때에야 감각적인 질성들이 우리의 관심을 끄는 재료와 형식이 된다.

[28] 전통적인 이원론적 형이상학의 영향을 받은 이론가들은 직접적으로 주어지는 감각적인 의미와 전이된 의미를 형이상학적인 관점에서 구분하는 데 반하여, 어떤 이론가들은 예술작품을 지나치게 지적인 것으로 보게 된다는 점을 염려하여 양자를 구분하는 경우도 있다. 후자의 경우에는 심미적인 것이 갖추어야 할 필수적인 조건, 즉 심미적 경험의 질적 직접성을 강조하는 데 관심을 두고 있다. 그런데 직접적으로 주어지는 것이 아니라고 해서 심미적인 것이 될 수 없다고 지나치게 강하게 주장하는 것은 바람직하지 않다. 이러한 생각의 문제는 눈, 귀 등과 같이 특별한 감각기관에 의해 포착되는 것만이 질성적이고 직접적으로 경험된 것이라고 생각하는 데 있다. 오직 분리된 감각기관에 주어지는 질적 특성만이 직접적으로 경험되는 것이라는 주장이 사실이라면, 직접적인 지각의 대상 이외의 것들은 모두 직접적으로 경험되는 것이 아닌 연합작용에 의한 것이거나, 또는 몇몇 이론가들이 주장하는 것처럼 '종합적인' 사고작용에 의해 첨가된 것에 지나지 않게 된다. 이런 관점을 받아들이게 되면 엄밀히 말해서 심미적 의미라는 것은, 그림을 예로 들어 말한다면, 대상들 사이의 관계와는 무관하게

10) 이 인용문은 《헨리 마티스의 예술》 27쪽에서 인용한 것이다. 자세한 설명을 위해서는 이 책에 나오는 "전이된 의미"라는 장을 참조할 것. 번스 박사는 이 장에서 마티스 그림의 즉각적인 감정의 효과는 다양한 의미를 띨 수 있는 다른 대상인 벽에 거는 융단, 포스터, 타일, 줄무늬, 끈 등과 연결된 감정적인 의미들로부터 무의식적으로 전이된 것임을 보여주고 있다.

단순히 색채들 사이의 관계 또는 색채들 사이의 배열로 구성된다. 그런데 단순히 색채들 사이의 관계로 이루어지는 것이 아니라, 물의 색깔, 바위의 색깔, 구름의 색깔 등 대상의 색깔로 제시될 때 표현력을 갖게 되는 것이 예술이다. 따라서 위의 입장에서 보게 되면 심미적인 것과 예술적인 것 사이에 큰 간격이 벌어지게 되며, 양자는 근본적으로 다른 종류의 것이 되고 만다.

[29] 심미적인 것과 예술적인 것을 별개의 것으로 구분하는 심리학은 이미 윌리엄 제임스가 '만일', '그러면', '그리고', '그러나', '-로부터', '-와 함께' 등과 같은 관계들에 대해서도 직접적인 느낌이 있다고 지적했을 때 이미 설득력을 잃고 말았다. 그는 그러한 용어들을 통하여 직접적인 경험의 대상이 되지 않을 만큼 포괄적인 관계라는 것은 있을 수 없다는 것을 보여주었다. 사실 지금까지 존재한 모든 예술작품은 심미적인 것과 예술적인 것을 구분하는 것이 틀렸다는 것을 보여주었다. 어떤 것 이를 테면 개념이 마음과 대상 사이를 매개하는 역할을 한다는 것은 엄연한 사실이다. 그런데 어떤 것이 매개된 것이기 때문에 직접적으로 경험될 수 없다고 주장하는 것은 그릇된 것이다. 이와는 정반대로 감각기관이 마음과 대상들을 매개한다는 그 사실 때문에 사람들이 대상을 직접적으로 경험하는 것이 아니라고 주장하는 것 역시 똑같이 잘못된 것이다. 어떤 개념이나 어떤 매개기관도 그것이 냄새나 색채와 마찬가지로 우리가 직접 느끼고 감각하기 전까지는 제대로 이해할 수 없으며, 완전히 알고 소유할 수 없는 법이다.

[30] 직업적으로 사고하는 일에 전념하는 사람들은 자신들의 사고과정을 살펴보면 결정적인 시기에 그들이 무엇을 어떻게 해야 하는가 하는 것은 논증적 과정과 절차에 의해 결정하는 것이 아니라는 점을 지적한다. 그러한 사람들이 말하는 바에 의하면, 사고할 때 직접적인 느낌은 사고의 범위 내에 제한되지 않는다. 다른 아이디어들은 다른 느

낌, 다른 질적 특성을 가지고 있다. 복잡한 문제를 풀기 위하여 생각하는 사람은 아이디어가 가지고 있는 이러한 질적 특성에 의지하여 탐구할 방향을 찾아간다. 지적 탐구가 잘못된 길로 들어섰을 때는 아이디어의 질성이 그를 멈추게 하며, 제대로 된 길로 들어섰을 때는 앞으로 계속 나아가게 한다. 이 질성이 지적 탐구에서 '멈추어라' 그리고 '나아가라' 하고 지시하는 표지판인 셈이다. 만일 사고하는 사람이 각 아이디어의 논리적인 의미만을 가지고 탐구한다면, 그는 중심도 끝도 없는 미로에 빠지고 길을 잃고 말 것이다. 하나의 아이디어가 직접적으로 느껴지는 질성을 상실하면 그 아이디어는 탐구를 이끌 수 있는 아이디어로서의 자격을 상실하며, 그것은 수학적 상징처럼 사고할 필요 없이 어떤 동작을 하도록 하는 단순한 자극과 같은 것이 되고 말 것이다. 이런 이유 때문에 적절한 완결(또는 결론)에 이르는 일정한 순서를 따라 등장하는 아이디어들은 아름답고 고상하게 느껴지는 것이다. 그러한 일련의 아이디어들은 심미적 성격을 띠게 된다. 반성적 사고를 할 때 종종 감각적인 것과 사고의 내용을 구분하는 것이 필요할 때가 있다. 그러나 모든 형태의 경험에서 그러한 구분이 존재하는 것도 아니며 필요한 것도 아니다. 과학적 탐구나 철학적 사고에도 진실로 예술적인 것이 들어 있다. 과학자나 철학자가 규칙에 따라 맹목적으로 탐구를 진행하는 것이 아니라 직접적으로 존재하는 의미, 질적 특성을 가진 느낌으로서 의미에 따라서 탐구를 진행할 때 과학과 철학적 탐구활동도 진정한 의미의 예술적 성격을 띠게 된다. 11)

[31] 시각과 청각뿐만 아니라 촉각과 미각과 같은 감각적 성질 또한 심미적 질성을 갖는다. 그러나 감각적 성질들은 다른 감각적 요소와 고

11) 이 문제에 대한 자세한 설명을 위해서는 《철학과 문명》이라는 책에 들어 있는 "질성적 사고"라는 장을 참고할 것. 이 문제는 여기에 나오는 주제뿐만 아니라 예술가의 지력의 성격과 긴밀한 관계가 있다.

립되는 것이 아니라 서로 관련되어 있다. 말하자면 각각의 감각은 고립된 실체로 존재하거나 서로 독립된 것이 아니라 상호작용한다. 그리고 감각적인 성질이 서로 관련되어 있다는 것은 이른바 색채는 색채, 소리는 소리 하는 식으로 같은 종류의 감각적 성질들 사이의 관계에만 제한되지도 않는다. 심지어 가장 최신의 과학적인 방식으로 통제한다 하더라도 다른 감각적 성질이 전혀 개입되지 않는 순수한 색깔이나 순수한 색깔의 스펙트럼을 얻는다는 것은 불가능하다. 철저하게 과학적으로 통제된 상황 아래에서 비춰지는 광선이라 하더라도 특정 광선의 가장자리를 엄밀하게 그리고 일정하게 구분할 수는 없다. 광선은 경계가 명확하지도 않으며, 경계 내에 있는 스펙트럼도 매우 복잡한 모습을 하고 있다. 게다가 우리가 지각하는 것은 그런 빛이 배경이나 사물에 비춰지고 반사되어 나오는 것이다. 그리고 그 배경이나 사물들 또한 뚜렷이 구분되는 색조나 음영들로 이루어져 있지 않다. 그런 것들 역시 그 자체만의 독특한 질적 특성을 갖고 있다. 심지어 가장 미세한 광선에 의해 만들어진 그림자도 하나의 단일한 감각적인 성질로만 이루어지지 않는다. 빛은 산란과 굴절작용을 반드시 수반하기 때문에 굴절이나 산란 없이 빛에서 단일한 색깔을 분리시키는 것은 불가능하다. 그러므로 아무리 일정한 실험적 조건 아래에서도 한 가지 '순수한' 색채라고 말하는 색조 또한 어슴푸레한 범위의 가장자리를 갖는 복합적인 것이 된다. 따라서 그림이나 회화에 사용되는 색채들은 순수한 스펙트럼상의 색깔이 아니라 여러 가지 색깔이 합해진 색채일 뿐이며, 배경이 없는 허공에 투사되는 색깔이 아니라 캔버스 위에 칠해진 것이다.

[32] 빛의 성격에 관한 사실을 언급한 이유는 감각적 물질에 대한 과학적 사실이 미학에도 유사하게 적용될 수 있기 때문이었다. 이른바 과학적 근거에 비추어 판단할 때 그러한 사실은 '순수한' 또는 '단일한' 질성을 갖는 경험이라는 것은 없으며, 또는 단 하나의 감각에 한정된 질

성도 없다는 것을 정당화하는 증거가 될 수 있다. 나아가, 실험실과 같은 과학적 조건 아래에서 관찰된 감각적 대상과 예술작품을 구성하는 감각적 대상 사이에는 결코 뛰어넘을 수 없는 차이가 있다. 그림에 있는 색채들은 하늘, 강, 구름, 바위, 잔디, 보석, 비단 등 어떤 대상의 색깔로 주어진다. 사물이나 대상을 물들이는 색이 아니라 오로지 색만 보도록 인위적으로 훈련된 눈을 통해서 본다 하더라도 눈이 보는 색은 이미 대상에 의해 굴절되고 반사된 것이며, 따라서 대상의 의미와 가치가 반영된 색일 수밖에 없다. 따지고 보면 우리가 어떤 색의 질적 특성을 인식하는 것도 순수한 색을 지각하는 것이 아니라, 대조와 조화의 관계 속에서 달라진 색의 질적 특성을 지각한다. 이러한 이유 때문에 어떤 사람들은 선을 사용하여 그리는 제도 솜씨에 의해 그림을 평가해야 한다고 주장하면서 색채에 의해 그림을 평가하는 것을 반대한다. 이런 주장의 근거로 제시하는 것은 선은 언제나 변치 않는 데 반하여, 색은 빛이나 다른 조건들의 변화에 따라서 다양하게 변화한다는 점이다.

[33] 심미적인 이론을 정립하는 데 기존의 해부학과 심리학에서 이끌어 낸 잘못된 생각에 의존하는 것보다는 차라리 화가들의 주장에 귀를 기울이는 것이 더 나을 것이다. 예를 들어 세잔에 의하면 "디자인과 색채는 서로 구분되는 것이 아니다. 그림의 경우에 색깔이 칠해지는 만큼 디자인이 존재하며, 색깔이 서로 조화를 이루는 만큼 디자인이 명확해진다. 그리고 색채의 조화가 가장 풍부한 상태에 이르렀을 때 형식이 완성된다. 패턴의 특성을 규정하는 디자인의 핵심은 그림에 표현된 색조들의 대조와 관계일 뿐이다." 그는 동료 화가인 들라크루아[12]

12) [역주] 들라크루아(Delacroix, Ferdinand Victor Eugene: 1798~1863)는 프랑스의 가장 위대한 낭만주의 화가이다. 그의 색채 사용법은 인상파와 후기인상파 화가들에게 큰 영향을 주었다. 주요 작품으로는 〈십자군의 콘스탄티노플 입성〉, 〈민중을 이끄는 자유의 여신〉, 〈낭시 전투〉 등이 있다.

의 말에 찬성하면서 인용하기를, "내게 길거리에 널려 있는 진흙 덩어리를 가져다주십시오. 그리고 나에게 마음대로 만들도록 허락해 주십시오. 그러면 살구색 피부 빛을 가진 한 여인의 부드러운 살을 만들어 드리겠습니다." 이러한 언급에서 알 수 있듯이 심리학이나 철학의 이론에서 흔히 볼 수 있는 것처럼 직접적이고 감각적인 질성과 간접적이고 지적인 것을 대립적인 것으로 구분하는 것은 잘못된 것이다. 이와 마찬가지로 순수미술에서도 예술작품이 가지는 호소력은 이 양자의 완전한 상호침투에 의존하기 때문에 양자를 대립되는 것으로 구분하는 것은 옳지 않은 것이다.

[34] 하나의 감각작용은 독립적인 것이 아니라 유기체 전체가 반응하는 태도와 성향을 포함한다. 그리고 여러 감각기관에 있는 에너지들은 그 감각기관에만 머무는 것이 아니라 다른 감각기관에 의해 인식된 사물 속으로 무의식중에 스며들게 된다. 몇몇 화가들이 캔버스 위에 공간적으로 떨어져 있는 점들을 시각적으로 조직함으로써 연결시키는 "점묘주의" 기법을 도입하였을 때 그들은 예술에서 새로운 창작의 예를 보여주었지만, 그 기법을 통해 물리적인 존재가 인식주체와 관련하여 하나의 지각된 대상으로 전환되는 유기적 활동을 적극적으로 주장하는 데까지는 이르지 못하였다.[13] 그러나 이런 종류의 변형작용은 예술창작에서 가장 기본적인 것이다. 그러한 변형은 공간적으로 떨어져 있는 것을 단순히 시각적으로만 조직하는 시각적 기관이 있기 때문에 가능한 것이 아니라, 일상적인 삶의 사태에서 환경과 상호작용할 때

13) [역주] 점묘법(pointage)은 붓 끝이나 브러시 등을 활용하여 여러 색으로 점을 찍어 시각적 혼색을 만드는 기법으로 분활주의 기법이라고도 한다. 조르주 쇠라(G. Seurat), 폴 시냑(P. Signac), 카미유 피사로(C. Pissaro) 등이 이 기법을 많이 활용하였으며, 특히 쇠라의 〈그랑드 자트 섬의 일요일 오후〉는 점묘법에 의한 시각적 혼색을 가장 잘 보여주는 작품으로 평가받고 있다.

반응하는 전체로서 유기체가 있기 때문에 가능한 것이다. 눈과 귀뿐만 아니라 모든 감각기관들은 전체로서 유기체가 전체적으로 반응하는 통로일 뿐이다. 눈에 보이는 색깔은 단순히 시각작용에 의해서 주어지는 것이 아니라 촉감을 비롯하여 여러 가지 감각기관들이 총체적으로 반응해서 얻어지는 질적 특성이다. 특정한 감각기관은 전체 에너지가 표출되는 하나의 굴뚝과 같은 것이지, 전체 에너지의 원천은 아니다. 전체로서 유기체의 태도와 성향과 같은 반응이 색채의 경험 속에 깊이 파고들기 때문에 색깔은 매우 화려하고 풍부한 질성을 갖게 된다.

[35] 보다 중요한 것은 경험할 때 유기체는 항상 과거의 경험을 통해 형성되어 있는 욕구와 감정은 물론 관찰의 경향성을 가지고 경험대상과 반응한다는 점이다. 이때의 반응은 과거 경험의 기억을 재생하는 것이 아니라 과거 경험의 결과로 획득된 모든 것들이 직접적이고 무의식적으로 현재의 활동에 반영되는 것이다. 이러한 사실은 이미 언급하였듯이 모든 의식적인 경험의 대상에는 어느 정도 표현력이 있다는 것을 설명한다. '심미적인 재료'라는 논의 중인 주제와 관련하여 생각해보아야 할 것은 현재의 태도를 이루는 과거 경험의 내용들이 감각기관을 통하여 지금 주어지는 내용들과 관련을 맺기 위하여 어떻게 작용하는가 하는 것이다. 예를 들면, 순전히 과거의 기억을 회상할 때 어떤 대상에 대한 과거 경험의 내용과 현재 경험의 내용을 분리시키는 것은 필수적이다. 만약 양자를 분리시키지 않는다면 기억하는 내용들이 왜곡될 것이다. 전문가나 숙련된 사람에게서 볼 수 있는 것처럼 오랜 기간의 훈련을 통하여 획득된 순수하게 자동화된 행위에서는 과거 경험의 내용이 전혀 의식에 떠오르지도 않으며, 과거 경험의 내용이 작용한다 하더라도 전혀 의식하지 못한다. 자동화된 행위가 아닌 경우에 과거 경험의 내용들이 의식에 떠오르게 되기는 하지만 이때 의식에 떠오르는 것은 현재에 직면한 문제나 어려움을 해결하기 위한 도구나 수

단으로 사용될 때이다. 이런 경우 과거 경험의 내용은 어떤 특별한 목적에 유용한 것이 될 수 있도록 통제받게 된다. 만일 현재의 의식적인 경험이 주로 탐구적인 것이라면 과거 경험의 내용들은 탐구의 타당한 증거를 제공하거나 가설들을 제시하는 형태를 띠게 되며, 만일 실제적인 사태라면 과거 경험의 내용들은 현재의 활동을 보다 풍요롭게 하는 단서를 제공하는 것이 될 것이다.

[36] 이와는 반대로 심미적 경험의 경우에 과거 경험의 내용들은 순전히 회상할 경우처럼 특별한 주의를 끌지도 못하며, 실제적인 경우처럼 어떤 목적에 종속되어 있지도 않다. 이 경우 과거 경험의 내용들은 현재 활동의 범위와 성격을 규정하는 일종의 제한요소가 된다. 여기서 제한요소가 된다는 것은 현재 진행 중인 하나의 경험에 직접적인 재료로 참여함으로써 현재 경험의 내용을 결정하는 데 중요한 영향을 미친다는 것을 의미한다. 심미적 경험에서 과거 경험의 내용은 앞으로의 경험을 위한 수단으로 사용되는 것이 아니라, 현재 진행 중인 경험을 강화시켜 주며 다른 경험과는 구분되는 독특한 경험으로 만드는 데 사용된다. 어떤 것이 예술작품이라고 간주될 수 있는 범위는 과거 경험에서 주어진 내용들이 지금 현재의 경험을 지각하는 데 얼마나 많이 그리고 얼마나 유기적으로 흡수되었는가 하는 것에 의해 결정된다. 그것들은 현재의 활동에 스며들어서 예술작품을 형성하며 그 예술작품만이 갖는 독특한 의미를 갖게 한다. 그러나 많은 경우에 과거 경험의 내용들은 너무나 불분명한 원천에서 나오기 때문에 그것이 어디에서 온 것인지 명확하게 지적할 수는 없다. 그렇기 때문에 과거 경험의 내용들은 예술작품에서 직접적으로 표현되기보다는 작품 전체에 흐르는 미묘한 분위기와 어슴푸레한 영역을 구성한다.

[37] 우리는 눈을 통해서 그림을 감상하고 귀를 통해서 음악을 듣는다. 이러한 사실로부터 우리는 어떤 경험을 하는 데 시각적 특성이나

청각적 특성들이 경험을 구성하는 유일한 것은 아니라 하더라도 적어도 중심적인 것이라고 생각하는 경향이 있다. 그러나 일차적인 경험이 있고 난 후에 뒤따라오는 분석을 통해서 발견한 것이 무엇이든지 일차적인 경험 속에 원래부터 있었다고 생각하는 것은 이른바 제임스가 말하는 '심리학적 오류'의 한 예라고 할 수 있다. 그림을 볼 때 시각적인 특성이 의식의 대부분을 차지하는 중심적인 것으로 생각하며, 시각적인 특성 주변에 있는 다른 감각적 특성들은 부차적이거나 외적인 것으로만 생각하는 것은 잘못된 것이다. 그림을 감상하는 일뿐만 아니라 다른 경우에도 하나의 감각적 특성이 중심이 된다는 것은 사실과는 전혀 다르다. 그림을 감상하는 데 시각적 특성이 중심이 아니라는 것은 시를 읽거나 철학에 관한 학술논문을 읽을 때 글자와 단어의 시각적 형태에 크게 주목하지 않고서 읽는 것에서도 짐작할 수 있다. 글을 읽을 때 문자나 단어의 시각적 형태는 정서적, 상상적, 지적인 의미를 가지고 반응하게 하는 자극이 된다. 그리고 이러한 의미들과 문자나 단어라는 매체를 통하여 주어진 의미들이 서로 상호작용함으로써 일정한 의미를 형성한다. 바로 이런 이유 때문에 그림은 때때로 보는 사람의 넋을 뺏어갈 정도로 정서적인 성격을 가지게 되고 의미심장한 표현력을 지니게 된다. 해부학이나 생리학적 관점에서 보면 일차적으로 경험의 내용과 성격을 결정하는 것은 감각기관이다. 그러나 실제 경험에서 감각기관은 대체로 중요한 지위를 차지하는 것이 아니라 부차적인 한 요소에 지나지 않는다. 예를 들면, 눈은 책을 읽을 때 동원되는 여러 가지 요소 중의 하나이며, 문자의 모양을 감지하는 데 사용되는 도구일 뿐이다. 그런데 문자의 모양을 감지하는 데 사용되는 눈의 생리적 작용은 오직 전문적인 신경생리학자들만이 이해할 수 있다. 그리고 심지어 전문적인 학자들도 스스로가 책을 읽거나 무엇을 보는 데 열중하고 있을 때는 이런 작용에 대해 의식하지 못한다. 우리가 눈의 도움을

받아 물의 흐름, 얼음의 차가움, 바위의 단단함, 겨울나무의 황량함 등을 지각할 때는 눈이 가진 특성보다는 다른 특성들이 보다 더 중요한 작용을 하며 지각을 통제한다. 단순히 눈이 하는 광학적인 작용만으로는 독창적이고 감동적인 경험의 질성을 불러일으킬 수 없다.

[38] 대상을 지각할 때 감각기관이 중심이 아니라는 앞의 언급은 매우 전문적이고 이론적인 것이다. 그런데 그 논의는 이 장에서 우리가 다루는 주제, 즉 재료와 형식의 관계와 깊은 관련이 있다. 이 문제는 여러 가지 측면에서 살펴볼 수 있다. 그중의 하나는 감각기관은 다른 사물들과 긴밀한 관련을 맺기 위하여 스스로를 확장하며, 어떤 형식이 주어지기를 수동적으로 기다리는 것이 아니라 스스로 새로운 형식을 만들어 내는 경향성을 지녔다는 점이다. 감각기관에 의해서 포착되는 모든 감각적 질성들은 유기체 전체의 작용에 의해서 생긴 것이기 때문에 유기체 전체로 퍼지고 유기체 전체와 융합하려는 성향을 가지고 있다. 만일 어떤 감각적 질성이 처음 등장한 시점에서 나아가지 못하고 고립된 채로 있다면 그것은 특별한 반응을 이끌어 내기 위하여 의도적으로 통제하는 것이다. 그렇지 않은 데도 계속해서 초기상태에 머문다면 그것은 감각적인 것이기를 그만둔 것이며, 그때에 그것은 관능적인 것이 되고 만다. 이런 식으로 감각이 고립되면 그러한 감각은 심미적 대상이라기보다는 순간적이고 직접적인 감각적 자극이나 흥분을 얻기 위하여 마약이나 성적 흥분상태 또는 도박에 빠지는 것과 같은 것이 된다. 정상적인 경험이 이루어질 때 하나의 감각적 질성은 다른 질성들과 관련을 맺음으로써 하나의 대상을 분명하게 드러내 준다. 이렇게 할 때 감각기관들은 초점을 가지고 외부에 있는 대상을 받아들이게 되며, 그만큼 대상의 의미를 신선하며 강렬한 것으로 만들게 된다. 그렇지 않다면 감각기관이 받아들이는 것은 단지 외부에 있는 모습을 그냥 받아들이는 것이거나, 이전에 받아들였던 것을 다시

회상하는 것이거나, 이미 알던 진부한 것 즉 추상화된 것을 받아들이는 것에 지나지 않을 것이다. 이런 의미에서 키츠는 어떤 시인보다도 진정으로 감각적이었다. 다시 말하면 이 말은 그 어떤 시인도 키츠만큼 감각적 질성을 가지고 외부에 있는 사건이나 장면 속으로 깊이 파고드는 시를 쓰지 못했다는 것을 의미한다. 오늘날 대부분의 사람들에게 밀턴은 무미건조하며 구시대적인 신학에 사로잡혀 있는 것처럼 보일 것이다. 그러나 그는 셰익스피어적인 전통을 거의 완벽하게 구사하였기 때문에 그의 작품의 내용들은 웅장한 규모로 제작된 드라마의 성격을 지니게 되었다. 만일 음색이 넉넉하고 매력적인 목소리를 들으면 우리는 즉각적으로 그런 목소리를 가진 사람은 어떤 인품을 갖추고 있을 것이라고 느끼게 된다. 만일 나중에 그 사람은 목소리만 좋고 사실은 매우 성깔이 사납고 속 좁은 사람이라는 것을 알게 되면 거의 속았다는 느낌을 갖게 될 것이다. 이와 마찬가지로 우리는 예술적인 대상에서 감각적인 질성과 지적 요소가 잘 융합되어 있지 않으면 언제든지 심미적으로 실망한다.

[39] 장식적인 것과 표현적인 것의 관계와 같은 문제도 재료와 형식의 통합이라는 관점에서 보면 해결될 수 있다. 표현적인 것은 의미와 깊은 관련이 있는 것인 데 반하여, 장식적인 것은 감각적인 것과 깊은 관련이 있다. 빛과 색을 통해 감각적인 눈을 만족시키기를 원하는 사람이 있다면, 이런 욕구가 충족될 때 그는 매우 만족감을 느끼게 될 것이다. 예쁜 벽지, 양탄자, 벽을 화려하게 장식한 융단, 하늘과 꽃들 속에서도 찾아볼 수 있는 것처럼, 시시각각 변화하는 미세한 색조들이 갖는 아름다움은 이러한 감각적 욕구를 만족시켜 준다. 그림은 아라베스크 문양과 화려한 색깔들이 이러한 욕구를 채워줄 것이다. 건축물의 매력 — 대체로 웅장한 건축물은 장엄함을 느끼게 할 뿐만 아니라 우리의 마음을 끄는 매력을 가졌다 — 은 건축물을 구성하는 선과 공간의

절묘한 조화가 자동적으로 반응하는 유기체의 감각적 욕구를 충족시
켜 준다는 사실에서 기인하는 것이다.

[40] 그런데 무엇보다도 중요한 것은 감각들은 결코 고립된 채 작용
하지 않는다는 것이다. 결론적으로 보면 현저하게 장식적인 성질들은
관련된 다른 활동들을 생생하게 하며 그런 활동에 매력을 느끼게 하는
여러 감각기관들의 조직체가 내뿜는 특별한 에너지로부터 기인하는
것이다. 허드슨은 세상에 널려 있는 감각적인 모습에 대해 매우 민감
한 사람이었다. 그는 어린 시절에 대해 다음과 같이 말했다. "나는 뒷
다리로 깡충깡충 뛰어다니는 한 마리의 작은 야생동물처럼 세상에 대
해 놀라우리만치 관심을 기울이면서 세상 속에서 나 자신을 발견하였
다." 계속해서 그는 말했다. "나는 이 세상을 뒤덮고 있는 색채와 향
기, 맛과 감촉에서 기쁨을 느꼈으며, 하늘의 푸름, 초목으로 뒤덮인
땅, 물에 반사되는 햇빛, 우유와 과일 그리고 꿀의 맛, 마르거나 촉촉
한 흙 내음, 바람과 비의 냄새, 향기로운 풀과 꽃 내음 — 이러한 것들
로부터 환희를 느꼈다. 풀잎의 부드러운 느낌은 나를 행복하게 했다.
거기에는 어떤 특별한 소리와 향기들이 있었고, 그 어떤 꽃의 빛깔보
다도 자줏빛 광택이 나는 메추라기 같은 새의 알이나 깃털이 나를 기쁨
으로 도취하게 하였다. 들판을 달리고 있을 때 나는 만발한 진홍색 클
로버 꽃의 군락, 몇 길이나 뻗어 오른 넝쿨식물, 반짝이는 꽃송이와 파
란 잔디밭이 있는 것을 발견하면 나는 기쁨의 환호성을 지르면서 조랑
말에서 뛰어내려 들판을 뒹굴면서 그렇게 화려하게 빛나는 색깔들을
마음껏 감상하였다."

[41] 어느 누구도 허드슨이 한 것과 같은 그러한 경험에서 갖는 직접
적인 감각적 효과가 지적인 인식작용이 결여되어 있는 것이라고 말하지
않을 것이다. 냄새, 맛, 촉감과 같은 질적 특성이 인식에서 매우 중요
하다는 관점 (이러한 관점은 칸트 이후 소수의 작가들에 의해서만 받아들여졌다)

이 별 영향을 미치지 못할 때였기 때문에 허드슨의 그러한 언급은 더욱 값진 것이다. 그러나 "색깔, 향기, 맛과 촉감"과 같은 감각적 특성들은 그 자체로 고립되어 있지 않다는 데 주목할 필요가 있다. 소년 시절의 그런 즐거움은 낱낱으로 고립된 감각들을 인식함으로써 얻어지는 것이 아니라 풀잎, 하늘, 햇살, 물, 새들과 같은 대상들의 색깔과 느낌, 그리고 향기가 함께 어울려서 나타나는 것이다. 직접적으로 감동을 주는 보고, 냄새 맡고, 만지는 것과 같은 감각적인 특성들은 소년의 존재 전체 속으로 스며들어서 소년으로 하여금 고립된 감각의 대상으로서가 아니라, 전체적인 경험의 대상이 되며 전체적인 경험의 질성으로서 파악하도록 한다. 특정한 감각기관의 적극적 작용과 기능은 그런 전체적인 질성을 형성하는 데 기여하기는 하지만, 그 감각기관이 의식적인 경험의 중심이 되는 것은 아니다. 감각적 질성이 감각적 대상과 긴밀한 관련성이 있어야 한다는 것은 의미 있는 모든 경험 속에 내재된 특성이다. 양자 사이에 긴밀한 관련이 없다면, 감각적 질성은 환상적인 것이거나, 무의미하고 정체를 알 수 없는 변화하는 떨림만이 남게 된다. 우리가 '순수하게' 감각적인 경험을 할 때 그러한 떨림은 갑자기 무의식적으로 다가오거나 어쩔 수 없이 주목하는 순간에 다가온다. 그것들은 일종의 충격과 같은 것이다. 심지어 그 충격은 우리로 하여금 하던 일을 중단하게 하며, 그리하여 어째서 그런 충격적인 상황이 주어졌는지 탐구하게 하는 호기심을 자극하기도 한다. 만일 느낀 것을 대상의 속성 속으로 스며들게 할 수 있는 능력이 없어서 그러한 충격적인 상태가 계속된다면, 그 결과는 순전히 감정의 분출이 되고 말 것이며, 이것은 예술적인 즐거움과는 거리가 먼 것이다. 이러한 병적인 감각작용을 예술적 즐거움의 기초로 삼는 것은 결코 바람직한 일이 아니다.

[42] 풀밭에서 뻗어 나가는 클로버 꽃 군락의 모습, 잔잔한 수면에서 반짝이는 햇살, 이름 모를 새의 알 위에서 찾을 수 있는 광택 같은

것들이 가져다주는 즐거움을 생생하게 살아 있는 생명체의 경험에 적용해 보라. 그러면 우리의 경험 속에서 찾을 수 있는 모든 것들은 단순히 하나하나로 고립되어 있는 감각적 질성들이 작용하는 것이라거나, 또는 서로 분리되어 있는 수많은 감각적 질성들이 산술적으로 모여 있는 것이라는 생각이 잘못되었음을 알 수 있을 것이다. 나아가 수많은 분리된 질성들은 대상과 공통된 관계를 맺으면서 서로 협력하여 활기에 넘치는 하나의 전체를 형성한다. 바로 이런 대상들이 우리의 삶을 열정적인 것으로 만들어 준다. 어린 시절의 경험을 재창조함으로써 만들어진 허드슨의 예술과 같이, 예술이라는 것은 어린 시절의 경험 속에서 그저 스쳐 지나갈 수도 있는 경험들을 단순한 감각적 경험 이상으로 끌어올리기 위하여 하나의 대상으로 가지고 가서 체계와 질서를 부여하는 것이다. 어린 시절에 있었던 경험과 같은 원래의 경험은 연속적이고 누적적인 성격을 가지고 있기 때문에 그러한 경험은 예술작품을 위한 준거틀을 제공한다. 만일 일차적인 심미적 경험은 고립되어 있는 감각적 질성들에 대한 것이라는 이론이 사실이라면, 예술이 그러한 고립된 질성들에 관계와 질서를 부여하는 것은 불가능할 것이다.

[43] 방금 묘사한 상황은 예술작품에서 장식적인 것과 표현적인 것 사이의 관계를 이해하는 중요한 실마리를 제공할 수 있다. 만일 심미적 즐거움이라는 것이 오로지 질성에 대한 것이라면 장식적인 것과 표현적인 것 사이에는 아무런 관계가 없다. 장식적인 것은 직접적인 감각적 경험에서 형성되는 것이라면, 표현적인 것은 예술에 의해 부여된 관계와 의미로부터 형성되는 것이다. 그런데 감각은 관계들과 혼합되기 때문에 장식적인 것과 표현적인 것 사이의 차이는 강조의 차이에 불과하다. 다음 날에 대한 생각을 하지 않는 자유분방함, 직물의 화려함, 꽃의 쾌활함, 잘 익은 과일의 풍성함과 같은 삶의 기쁨은 감각적 질성이 마음껏 분출하는 데서 비롯되는 장식적 질성을 통하여 표현된다. 만일

264

예술에서 표현의 범위를 넓게 생각한다면 장식적으로 제시되어야 하는 의미를 가진 대상들과 그렇지 않은 대상들이 있다. 만일 장례식에 우스꽝스러운 차림의 어릿광대가 등장한다면 다른 사람들에게 불쾌감을 주게 될 것이다. 그런데 왕실의 어릿광대가 자신이 섬기는 군주의 장례식을 지내는 그림에 등장한다면 그의 모습은 최소한 그 그림이 요구하는 바에 적합해야만 한다. 후자와 같은 상황에서 지나치게 장식적인 것은 그 자체가 하나의 표현적인 성격을 지니게 된다. 이러한 예는 고야가 당시의 궁중사람들을 그린 몇몇 초상화에서 볼 수 있듯이 그림 속의 인물들을 과장하여 그림으로써 그들의 거만한 태도를 조롱하는 것에서 잘 나타나 있다. 모든 예술이 장식적인 것이어야 한다고 요구하는 것은 우울하고 침울한 것을 예술에서 제외하며, 따라서 모든 예술은 엄숙해야 한다는 청교도의 요구만큼이나 예술의 소재를 제한한다.

[44] 장식적인 것과 표현적인 것 사이의 구분은 강조상의 차이에 지나지 않는다는 사실이 재료와 형식의 문제에 대하여 시사하는 점은 감각적 질성들을 분리시키는 이론들이 틀렸다는 것을 증명한다는 것이다. 감각적 질성들을 의미로부터 고립시키는 것이 장식적인 효과가 잘 나타난다고 하면, 그렇게 되면 될수록 그것은 마치 케이크 위에 얹힌 초콜릿 장식처럼 공허한 치장에 불과하며, 인위적이고 외적인 꾸밈에 지나지 않게 된다. 실제로 작품들을 보면 원래 표현하고자 하는 것을 제대로 표현하지 못할 때 생기는 약점을 감추거나 구조적인 결함을 얼버무리기 위하여 그럴듯한 장식품을 사용하는 경우가 허다하다. 여기서 이러한 불성실한 태도를 지적하는 데 시간을 낭비할 필요는 없을 것이다. 그러나 그러한 입장을 따르게 되면 감각과 의미를 분리시키는 심미적인 이론들에 대해 비난할 만한 아무런 예술적 근거가 없다. 예술에서 불성실함은 도덕적인 문제가 아니라 심미적인 문제이다. 이 문제는 재료와 형식이 분리되는 곳에서 항상 발견된다. 그런데 이 말은

건축에서 몇몇 극단적인 '기능주의자'들이 주장하는 것과 같이, 구조적으로 필요한 모든 요소들이 분명하게 지각되어야 한다는 뜻은 아니다. 오히려 그러한 주장들은 예술과 다소 고루한 도덕에 대한 생각을 혼동하게 만든다. 14) 왜냐하면 그림이나 시의 경우와 마찬가지로 건축에서도 원래 주어진 재료들은 경험을 즐거운 것으로 만들 수 있도록 사람들과의 상호작용을 통하여 재조직되어야 하기 때문이다.

[45] 예를 들어 방에 있는 꽃은 비록 구조적인 결함을 보완하기 위하여 필요한 것이기도 하지만 불성실한 것을 첨가하지 않으면서 방의 용도나 가구배치와 조화를 이룰 때 방의 표현력을 높여 준다.

[46] 중요한 사실은 어떤 맥락에서는 형식이 다른 맥락에서는 재료가 되며, 그 반대의 경우도 있다는 점이다. 어떤 질성과 의미를 표현한다는 점에서 보면 물감은 재료이지만, 물감이 화려함, 경쾌함 등을 표현하기 위해 사용될 때는 형식이 된다. 이 말은 어떤 물감은 이런 기능을, 다른 물감은 또 다른 기능을 가지고 있다는 뜻이 아니다. 벨라스케스15)의 오른편에 꽃병이 놓여 있는 〈소녀, 마리아 테레사〉라는 그림을 보면 소녀의 우아함이나 품위가 아주 잘 나타나 있다. 옷, 보석, 얼굴, 머리, 손, 꽃 등 그림의 모든 부분에 우아함과 섬세함이 퍼져 있다. 그러나 바로 옷을 칠하는 그 색이 벨라스케스의 그림이 성공작이

14) 제프리 스코트(Geoffrey Scott)는 그의 저작 《인간주의적 건축》에서 예술과 도덕을 혼동하는 문제를 자세히 설명하고 있다.

15) [역주] 벨라스케스(Velazquez, Diego Rodriguez de Silva: 1599~1660)는 스페인의 화가이다. 17세기 스페인 미술사에서 매우 중요한 화가로서 전 세계적으로도 위대한 거장으로 인정받고 있다. 자연주의 양식으로 묘사한 인물과 정물작품들을 보면 그의 뛰어난 관찰력을 짐작할 수 있다. 벨라스케스는 화려하고 다양한 붓놀림과 미묘한 색의 조화를 이용하여 형태·질감·공간·빛·분위기의 효과를 내는 데 성공했으며, 그로 인해 19세기 프랑스 인상주의의 주요 선구자가 되었다.

었을 때 항상 그러했듯이 한 인물에 내재하는 품위를 그려 내고 있다. 그런 품위는 그림에 내재하는 것으로 표현되어서 단순한 장식물로 보이지 않는다.

[47] 이런 말을 한다고 해서 모든 예술작품들이 티치아노, 벨라스케스, 르누아르와 같은 화가들의 작품에서 볼 수 있는 것처럼 반드시 장식과 표현이 완전히 상호 침투해야 한다는 것은 아니다. 최고의 걸작품의 경우에도 양자가 완전히 상호 침투되지 않는 경우가 많이 있다. 그리고 예술가들도 어느 한 영역에 더 많은 강조를 둘 수 있으며, 이것은 위대한 예술가의 경우도 마찬가지다. 프랑스의 그림들은 거의 초창기부터 생생한 장식적 감각을 주된 특징으로 했다. 랑크레,16) 프라고나르,17) 와토18) 등은 때때로 연약해 보일 정도로 섬세하지만, 외적인 장식과 표현 사이의 분리를 보여주는 경우는 거의 없다. 이런 화가들은 그들이 선택한 대상을 충분히 표현하기 위해 섬세함과 아주 미세한 점을 요구하는 대상을 선정한다. 이런 화가들과 비교할 때 르누아르는 일상적인 삶의 내용을 더 좋아한다. 그러나 그는 일상적인 것들과의 만남 속에서 느끼는 충만한 기쁨의 감정을 전달하기 위하여 색, 빛, 선, 면과 같은 모든 조형적 수단들을 이용한다. 르누아르의 모델 친구들이 전하는 바에 따르면, 그 친구들은 르누아르가 모델의 실제 모습보다 훨씬 더 예

16) [역주] 랑크레(Lancret, Nicolas: 1690~1743)는 프랑스의 풍속화가이다. 그가 뛰어나게 묘사한 향연이나 목가적인 배경 속에 펼쳐지는 궁정놀이 장면에는 그가 살던 시대의 사회상이 반영되어 있다. 그가 즐겨 그리던 주제들은 무도회, 시장, 시골의 결혼식들이었다. 가장 잘 알려진 작품으로는 라퐁텐의 《우화집》을 위해 그린 삽화들을 들 수 있다.

17) [역주] 프라고나르(Fragonard, Jean Honore: 1732~1806)는 프랑스의 로코코 시대 화가이다.

18) [역주] 와토(Watteau, Jean Antoine, 바토: 1684~1721)는 프랑스의 화가이다. 서정적인 매력과 우아함을 풍기는 로코코 양식의 화풍으로 유명하다. 작품의 상당수는 코메디아 델라르테와 오페라 발레의 영향을 보여준다.

쁘게 그렸다고 불평하곤 했다고 한다. 그렇지만 오늘날 르누아르의 그림을 보는 사람들 중 어느 누구도 그의 그림이 예쁘게 보이게 하려고 조작했다는 느낌을 받지 않는다. 표현된 것은 르누아르가 세계를 지각할 때 가졌던 기쁨의 경험 바로 그것이다. 마티스는 장식적인 색채화가 가운데서 따를 자가 없을 정도로 유명한 사람이다. 그의 그림을 처음 보는 사람들은 본질적으로 화려한 색들의 배치 때문에 그리고 물리적인 여백이 비실제적인 것으로 보인다는 사실 때문에 상당히 놀라게 된다. 그러나 그림을 제대로 볼 수 있게 되면 그의 그림들이 프랑스적인 특징들을 놀랍도록 잘 표현하고 있음을 발견할 수 있다. 그것을 표현하려는 시도가 만약 성공하지 못한다면(항상 성공할 수 있는 것은 아니다) 장식적인 특징은 지나치게 두드러지게 되고, 마치 설탕이 너무 많은 커피처럼 혐오감을 줄 것이다.

[48] 그러므로 예술작품을 인식하는 것을 배우는 데 가장 중요한 것 중 하나는 어떤 화가가 특별한 관심을 가지고 있는 대상들을 다양한 측면에서 이해하는 것이다. 샤르댕이 눈을 즐겁게 할 수 있도록 정물화의 부피와 공간의 배치를 표현했듯이, 만약 중요한 구조적 요소들이 장식적인 특징을 통해서 표현되지 않는다면 그러한 작품들은 풍속화처럼 공허한 것이 되고 말 것이다. 세잔은 과일을 이용하여 거대한 성질을 표현했다면, 과르디19)는 장식적인 선명한 색채를 가지고 건물의 거대함을 표현하였다.

[49] 예술작품이나 어떤 대상이 하나의 문화에서 다른 문화로 옮겨지게 되면, 장식적인 것은 새로운 의미와 가치를 획득한다. 동양의 양탄자나 도자기가 가진 원래의 의미와 가치는 종교적인 것이거나 부족의 상징과 같은 정치적인 것이었다. 그런데 고대 중국의 불교회화나 도교회화

19) [역주] 과르디(Guardi, Francesco: 1712~1793)는 바로크 시대 베네치아의 뛰어난 풍경화가이다.

를 보고도 그 속에 표현된 종교적 의미를 알지 못하듯이 그러한 것을 보면서도 서양사람들은 동양의 장식품들의 성격을 파악하지 못할 것이다. 이런 예에서 알 수 있듯이 작품 속에 있는 조형적 요소들은 종종 장식적인 것과 표현적인 것이 분리되어 있다는 잘못된 인상을 낳게 하며, 나아가 장식적인 것과 표현적인 것이 분리되어 있다는 생각을 유지하게 한다. 이러한 잘못된 인상을 낳게 한 부수적 요인으로는 예술작품을 입장료 징수의 대상이나 매매의 대상으로 생각한다는 것이다. 이러한 지엽적 요소들을 다 제거하고 나면 예술의 본질적 요소들이 남게 된다.

[50] 전통적으로 미학의 주제로 생각해 온 아름다움, 즉 미라는 것이 과연 무엇인지에 대해서는 지금까지 거의 아무런 설명도 하지 않았다. 어떤 사람들은 아름다움을 특정한 감정상태를 가리키는 것으로 보기도 하지만 우선은 일종의 감정, 즉 정서를 뜻하는 것으로 이해하는 것이 적절할 것이다. 우리를 즉각적으로 사로잡는 경치나 시, 그림 앞에서 우리는 감동에 사로잡혀 말을 제대로 잇지 못하거나, "얼마나 아름다운가!" 하고 감탄하며 외치게 된다. 그러한 감탄은 종교적 숭배에 가까운 찬탄을 불러일으키는 대상에 대한 찬사이다. 이런 점에서 미는 분석적인 것과 가장 멀리 떨어져 있다. 즉, 미는 설명이나 분류에 의해 이론적으로 만들어지는 개념과는 동떨어진 것이다. 그러나 불행하게도, 오랫동안 미는 특별한 대상에 속한 것이라는 생각이 우세를 떨쳤다. 감정의 환희는 철학에서 말하는 이른바 '관념의 실체화'라고 부른 것에 종속되어 버렸고, 그 결과 미는 직관을 핵심으로 하는 것으로 보게 되었다. 그러므로 아름다움이라는 것은 이론적 목적을 위해서는 방해가 되는 것이다. 만일 아름다움이라는 말이 이론상으로 경험의 전체적인 심미적 특성을 가리키는 것으로 사용된다면, 미의 성격을 이해하기 위해서는 경험 자체를 직접 다루는 것이 훨씬 나으며, 언제 어떻게 그러한 질적 특성이 나타나며 발전하는지를 보여주는 편이 훨씬 바람직하다. 이런

경우에 아름다움이란 반성적 사고와는 달리 내적 관련을 통해서 하나의 질성적 전체로 통합된 재료가 완결을 향하여 나아가는 과정에서 나타나는 질적 특성이다.

[51-1] 아름다움이라는 말을 위의 경우보다 더 제한된 의미로 사용하는 경우가 있다. 이런 관점에 의하면 미는 숭고함, 익살스러움, 장엄함과 같은 다른 형태의 심미적 특성들과 구별된다. 결론을 먼저 말한다면 그러한 구별은 결코 바람직하지 못하다. 미를 이렇게 보는 입장에는 이론적으로 개념을 조작하거나, 구획화된 관례적인 틀에 따라 미를 보는 것도 포함된다. 이 입장은 아름다운 대상을 직접 지각하는 데 도움을 주기보다는 오히려 방해가 된다. 그것은 미적 대상에 모든 것을 맡기는 것이 아니라 이미 만들어진 구분을 가지고 심미적 대상에 접근하는 것이다. 따라서 그것은 통합된 전체의 한 부분만을 심미적 경험으로 보는 것이며, 심미적 경험을 통합된 전체 중에서 한 부분만을 포착하는 것으로 제한하는 것이다.

[51-2] '미'라는 말이 일상적 사태에서 사용되는 경우를 자세히 검토해 보면, 미라는 말에는 앞에서 언급한 직접적인 정서적 감각 외에도 두 가지 중요한 점이 있음을 발견할 수 있다. 하나는 장식적 질성의 존재, 즉 감각에 대한 직접적인 이끌림이 강하게 두드러진다는 것이며, 다른 하나는 구성요소가 대상이든, 상황이든, 행위든 전체를 구성하는 요소들 사이에 상호적응과 적합성을 이루는 관계가 아주 잘 강조된다는 것이다.

[52] 이런 점에서 보면 수학의 논증, 외과의사의 수술도 아름다운 것이 된다. 심지어 병을 앓는 것도 아름답다고 하는 것이 갖추어야 할 특징적인 관계를 보여주는 전형적인 예가 될 수 있다. 감각적인 이끌림과 구성요소들의 조화와 균형이라는 두 가지 측면은 인간적인 형식의 특성을 이루는 것이다. 하나를 다른 하나로 환원시키려는 이론가들의 노력은 예술에 대한 일정한 개념을 가지고 예술에 접근하는 것이 얼

마나 쓸데없는 일인지를 잘 보여준다. 이러한 사실은 재료와 형식이 직접적으로 융합되어 있다는 점에 빛을 던져주며, 그리고 반성적 사고에 의해 분석하는 구체적인 사태에서 형식 또는 재료로 구분하는 것이 상대적일 뿐이라는 점을 보여준다.

[53] 지금까지의 논의를 종합하면, 재료(물질)와 형식을 분리된 것으로 보는 이론이나 경험 속에서 분리된 재료와 형식 각각을 위한 지위를 찾으려는 이론들은 서로 상반된 관점을 가지고 있기는 하지만, 따지고 보면 근본적으로 동일한 오류를 범하고 있다. 양자는 모두 살아 있는 생명체와 생명체가 삶을 영위하는 환경이 분리되어 있다는 생각에 의존하고 있다. 철학에서 '관념주의적' 학파에 해당되는 예술의 한 학파는 관련 또는 관계를 강조하기 위하여 양자를 서로 분리시킨다. 여기에 반하여 감각적 경험주의에 해당되는 다른 예술학파는 감각적 질성을 강조하기 위하여 양자를 구분한다. 예술을 이해하고 해석하는 데 필요한 개념체계를 형성하기 위해서는 사실은 미적 경험을 신뢰하며, 미적 경험에 의존해야 한다. 그러나 위의 두 학파의 문제는 모두 다 미적 경험 자체에 의존하지 않는다는 점이다. 그리고 두 학파는 예술과는 아무 관계도 없는 이미 만들어져 있는 철학적 사고의 결과를 그대로 가져와서 예술 위에 덧씌운 것이다.

[54] 그 결과 가장 심각하게 문제가 되는 것이 재료와 형식의 관계이며, 미학이론은 재료와 형식의 이원론으로 가득 차게 되었다. 이원론적 주장을 한 학자들의 글을 인용하면 이 장의 여러 쪽을 채우고도 남을 것이다. 여기서는 단 하나만 인용해 보기로 하자. "우리가 그리스 신전의 외양을 아름답다고 하는 것은 형식이 경탄스럽기 때문이다. 반면에 노르만인들이 지은 성을 아름답다고 할 때는 성이 갖는 의미, 즉 과거의 위풍당당했던 위용과 세월이 흐름에 따른 끊임없는 마모와 고색창연함이 주는 상상력 때문이다."

[55] 지금 우리의 논의와 관련하여 이 작가의 말에서 주목해야 할 것은 형식은 감각으로, 물질이나 재료는 연합된 의미로 본다는 점이다. 폐허는 생동적이다. 즉, 담쟁이넝쿨이 뒤덮인 폐허로부터 받는 직접적인 패턴과 색채는 감각에 대한 장식적인 이끌림을 갖게 한다. 한편 그리스 신전의 외관을 볼 때 갖게 되는 미적 효과는 비례와 조화의 관계를 지각할 때 나타나는 것이다. 이러한 것은 감각적인 것이라기보다는 이성적인 것이다. 처음 볼 때 물질은 감각과 관련이 있고 형식은 사고와 관련이 있는 것처럼 보이는 것은 아주 당연하다고 생각한다. 그러나 좀더 깊이 생각해 보면 정반대로 생각할 수 있으며, 사실 두 가지 방향으로 생각하는 것 모두가 동일하게 성립가능하다. 어떤 맥락에서는 형식이었던 것이 다른 맥락에서는 물질이 될 수 있으며, 어떤 맥락에서는 물질이었던 것이 다른 맥락에서는 형식이 될 수 있다. 심지어 동일한 작품에서도 관심과 주의의 변화에 따라 재료와 형식의 관계가 변화하기도 한다. 〈루시 그레이〉(*Lucy Gray*)라는 시에 나오는 한 부분을 살펴보자.

> 그러나 어떤 이들은 오늘날까지도
> 그 아이가 살아 있다고 합니다.
> 외로운 광야에서
> 사랑스러운 루시를
> 볼 수 있다고 합니다.
>
> 때로는 험하고 때로는 평탄한 길을
> 홀로 걸어간답니다.
> 한 번 뒤돌아보지도 않고
> 바람 속에서 휘파람을 불며
> 고독한 노래를 부르며.

[56] 이 시를 심미적으로 느끼는 사람이 과연 동시에 의식적으로 감각과 사고, 재료와 형식을 구분할 수 있겠는가? 만약 그렇다면 그 사람은 이 시를 심미적으로 읽지 않았을 것이다. 왜냐하면 이 시의 심미적 의미는 양자가 통합되어 있다는 점에 있기 때문이다. 그럼에도 불구하고 시에 대해 심취하여 감상하고 난 후에 어떤 사람이 시에 대해서 생각하고 시를 분석할 수 있다. 그 사람은 단어와 운율의 선택, 구절의 변화가 어떻게 심미적 효과를 낳는 데 기여하는지 생각할 수 있다. 나아가 형식을 보다 더 명확히 이해하려는 의도에서 행해질 때 그러한 분석은 앞으로의 경험을 보다 더 풍부하게 해줄 것이다. 또 다른 경우에 동일한 특성들을 워즈워스의 경험과 이론의 발달과정과 관련하여 받아들인다면, 이번에는 동일한 것들이 형식이라기보다는 재료로 다루어질 것이다. 〈죽음에 충실한 아이의 이야기〉(*story of the child faithful onto death*)라는 에피소드는 워즈워스가 개인적인 경험이라는 재료를 하나의 형식으로 구체화한 것이다.

[57] 경험 속에서 재료와 형식이 결합되어야 하는 궁극적 이유는 인간과 자연을 포함하는 세계와 살아 있는 생명체인 인간이 상호작용〔엄밀히 말하면 교변작용〕 속에서 하는 것과 겪는 것이 긴밀한 관련을 맺고 있기 때문이다. 따라서 예술에서 재료와 형식을 분리하는 이론들은 하는 것과 겪는 것의 특수한 결합으로서 경험의 성격을 제대로 알지 못한 상태에서 이론의 궁극적 원천을 다른 곳에서 찾기 때문이다. 그렇게 되면 질성은 사물에 의해 주어진 인상으로 보게 되며, 관계는 인상들 사이의 연합에 의한 것이거나 사고에 의해서 나타난 것으로 보게 된다. 인간 삶에는 물질과 형식이 통합되어 있다는 생각을 하지 못하게 하는 방해세력이 있다. 방해세력이라는 것도 인간 삶에 내재한 본질적인 것이 아니라, 우리들 자신의 한계 때문에 생겨난 것이다. 이 방해세력은 인간과 환경의 충분한 상호작용을 방해하는 요소

들로부터 나온 것으로서, 냉담, 낙담, 자만, 자기연민, 두려움, 인습, 판에 박은 듯한 고정관념 등이 그것이다. 늘상 냉담한 사람들은 예술작품을 보고서도 일시적인 감정의 흥분만을 느낄 뿐 이내 잊어버리고 말며, 낙심하기를 잘하는 사람은 자기 주변에서 일어나는 상황을 용감하게 직면할 수 있는 능력이 없기 때문에 삶의 세계로부터 도피함으로써 심리적 위안을 찾는다. 그러나 예술은 의기소침한 사람들의 우울함 속에 있는 격정의 힘이나, 고통받는 사람들의 폭풍 속의 고요 그 이상의 것이다.

[58] 예술을 통하여 예술이 없었다면 표현되지 못한 채 그냥 남아 있을, 따라서 불완전하며 제한적이고 억눌린 상태에 있을 대상의 의미들이 명료화되고 강화된다. 이것은 고통스러운 사고에 의한 것도 아니며, 감각세계로의 도피에 의한 것도 아니다. 그것은 다름 아닌 새로운 경험의 창조에 의해 이루어진다. 새로운 경험의 창조는 때로는 경험의 확대와 강렬함에 의해서, 때로는 모험에 찬 여행에 의해서 얻어진다. 경험의 확대와 강렬함은

> 우리의 일상생활을 소중히 여기는
> 진리에 대한 철학적 노래

에 의해 이루어지며, 먼 곳으로의 여행은

> 쓸쓸한 요정의 나라가 있는 위험스러운 바다의
> 물보라 치는 거센 파도 위에 열려진 창

으로의 모험에 의해 이루어진다. 그런데 예술작품은 그 자체가 충만하고 강렬한 경험이기 때문에, 예술작품은 어떠한 길을 걷든지 간에 일상적인

274

삶의 세계를 충만하고 강렬하게 경험하는 힘을 생생하게 유지해 준다. 그리고 아무런 질서가 없던 경험의 원재료를 형식을 통해서 질서와 체계가 있는 재료로 변화시킴으로써 예술작품은 일상적 삶의 경험을 생생하게 유지할 수 있도록 만들어 준다. 이것이 바로 진정한 예술의 힘이다.

형식의 자연사

제7장

완결된 경험에서 드러나는 리듬과 통합성*

[1] 앞 장에서 우리는 형식이라는 것은 재료를 예술적인 것으로 구성할 때 나타나는 것이라는 점을 살펴보았다. 이 생각에 따르면 형식이 무엇인지는 사전에 결정되어 있는 것이 아니라, 예술작품이 완성되었을 때 비로소 예술작품 속에 형식이 등장하며 작품의 형식이 결정된다. 따라서 구체적인 창작과정을 떠나서 형식이 형성되는 일반적 조건

* [역주] 이 장의 제목은 "형식의 자연사"(The Natural History of Form)이다. '형식의 자연사'라는 제목을 통하여 듀이가 보여주려는 것은 무엇보다도 형식은 선험적인 것이거나 초자연적인 것이 아니라 경험의 과정을 통해서 드러나고 형성된다는 것이다. 물론 여기서 자연은 "인간이나 인간의 경험과 독립된 것이 아니라 인간과 상호작용하는 복합체"이며, "인간과 세계가 상호작용한 결과로 이루어진 것 전부를 합친 것"이다(제7장 [42]). 그러므로 형식은 경험을 완결에 이르게 하는 과정에서 생겨나는 것이다. 그것은 경험을 구성하는 다양한 요소들에 대해 통합성을 부여할 때 생기는 것이다. 다양한 요소에 대한 통합성은 어느 한순간에 생겨나는 것이 아니라, 경험의 발전과정에 들어 있는 전진과 휴식이라는 리듬의 과정을 거치면서, 구성요소들의 에너지가 상호의존하면서 심미적 질성을 드러낼 때 이루어진다. 따라서 이러한 생각을 보다 구체적으로 표현하기 위하여 이 장의 제목을 "형식의 자연사: 완결된 경험에서 드러나는 리듬과 통합성"으로 재정의하였다.

같은 것은 있을 수 없다. 예술작품이 완성될 때 형식이 결정된다는 점에서 짐작할 수 있듯이 형식은 작품을 구성하는 다양한 요소들이 일정한 관련 또는 관계를 맺는 것을 가리킨다. 따라서 형식은 각 예술작품이 맺고 있는 특수한 관계에 비추어서 결정되며, 선정된 매체에 의해서 구성요소들 사이의 관련이 완성되는 정도에 따라서 심미적 형식을 지니게 된다. 그런데 '관계'라는 말은 의미가 불분명한 말이다. 철학에서 '관계'라는 말은 지적 사고에 의해 서로 연결된 것을 가리킨다. 그것은 간접적인 것, 순수하게 지적인 것, 심지어 논리적인 것을 의미한다. 하지만 일상적으로 사용할 때 '관계'라는 말은 직접적이고 능동적인 것, 역동적이고 힘이 넘치는 것을 가리킨다. 이 경우 관계라는 말은 사물이나 사태가 충돌하고 결합하는 것과 같이 서로 영향을 미치는 방식, 또는 완성하거나 좌절하게 하며, 촉진시키거나 퇴보하게 하고, 격려하거나 억제하는 방식에 주의를 기울이게 한다.

[2] 지적인 관계는 명제로 기술되며, 명제들 사이의 관련을 통하여 드러난다. 자연과 삶이 그러하듯이 예술의 경우에 관계는 상호작용의 형태를 말한다. 예술에 있는 구성요소들은 밀고 당기며, 수축하고 팽창한다. 구성요소들 사이의 이러한 관계가 가벼운 것과 무거운 것, 상승하는 것과 하강하는 것, 조화로운 것과 불일치하는 것을 결정한다. 물리학적이고 화학적인 물체들 사이의 관계와 마찬가지로 친구관계, 남편과 아내 관계, 부모와 자식 관계, 시민과 국가의 관계도 용어나 개념에 의해 상징화되고 명제로 기술될 수 있다. 그런데 그러한 관계는 일차적으로 실제 사태에 변화를 일으키는 행동과 반응으로 존재한다. 예술은 기술하는 것이 아니라 표현하는 것이며, 개념에 의해 상징화된 사고의 내용에 관심을 갖는 것이 아니라 질성을 가진 것으로 지각된 존재 자체에 관심을 갖는 것이다. 사회적 관계는 애정과 의무의 문제이며, 상호교류의 문제이고, 세대 간의 문제이며, 서로 영향을 주고받으

며 변화하는 것에 대한 문제이다. 예술에서 형식을 정의할 때 사용되는 '관계'라는 말은 이런 의미로 이해해야 한다.

[3] 다양한 구성요소들이 서로서로 적응하여 하나의 전체를 형성하는 것은 달리 말하면 다양한 구성요소들이 일정한 관계를 맺는 것이다. 이론적으로 말하면 이러한 관계를 맺는 것이 바로 예술작품의 특성이다. 모든 기계와 생활도구는 일정한 범위 내에서 그와 유사하게 서로서로 적응하면서 일정한 관계를 맺는다. 기계나 생활도구 각각은 하나의 목적을 염두에 두고 있다. 그런데 단지 하나에만 유용하도록 만들어진 것은 구체적으로 정해진 목적만을 충족시킬 수 있다. 그렇지만 심미적인 예술작품은 다양한 삶의 목적을 충족시켜 줄 수 있다. 어떤 물건이 다양한 용도로 사용될 수 있으려면 그 물건을 구성하는 구성요소들이 하나의 통합된 전체를 이룰 수 있는 방식으로 심미적 대상 속에 결합되어 있어야 한다. '그렇다면 각각의 구성요소들이 어떻게 하나의 전체를 형성하면서 역동적인 부분, 즉 능동적 역할을 수행하는 부분이 될 수 있는가?' 하는 질문이 제기된다. 이것이 바로 지금부터 우리가 해결해야 할 과제이다.

[4] 막스 이스트만1)이 〈시의 즐거움〉이라는 글에서 언급한 예를 가지고 심미적 경험의 성격을 살펴보기로 하자. 이 예화는 배를 타고 강을 건너 뉴욕시로 가는 사람들이 무슨 생각을 하는지 잘 보여준다. 어떤 사람은 그것을 아주 단순하게 그가 가고 싶어 하는 곳으로 자신을 데려다주는 것으로 생각한다. 그래서 그 사람은 배의 어느 한구석에 앉아 그저 신문기사를 읽는다. 아무런 할 일이 없는 사람은 뉴욕시

1) [역주] 이스트만(Eastman, Max: 1883~1969)은 자유주의를 신봉하는 미국의 작가이자 사회적 활동가로, 인생 후반에 뉴욕시 할렘지역의 재건을 위한 후원사업에 적극적으로 참여하였다. 그의 주요 저서로는 《시의 즐거움》, 《예술과 실천으로서 삶》, 《삶의 기쁨》과 같은 것들이 있다.

를 별 생각 없이 바라보면서 이것은 크라이슬러 빌딩이고 저것은 엠파이어스테이트 빌딩이다 하는 식으로 여기저기를 바라다본다. 서둘러 목적지에 가고 싶은 사람은 배가 얼마나 왔는지 그리고 그가 갈 곳이 어디쯤 있는지 확인할 것이다. 이곳을 처음 여행하는 사람이 있다면 그 사람은 진지한 모습으로 뉴욕시를 바라다볼 것이며, 눈앞에 펼쳐진 건물의 파노라마에 앞도당하고 말 것이다. 그는 도시 전체를 보는 것도 아니며, 그렇다고 어느 특정 부분을 보는 것도 아니다. 그는 많은 기계들이 부산하게 움직이는 낯선 공장건물 안으로 들어가는 사람과 비슷한 처지에 있을 것이다. 부동산에 관심이 있는 사람이 있다면, 그 사람은 높은 건물들을 바라보면서 가격이 얼마나 될까 계산해 볼 것이다. 또한 그의 생각은 사람들로 북적대는 상업의 중심지 사이를 헤매고 있을지도 모른다. 그리고 어떤 사람은 무계획적으로 보이는 도시의 스카이라인과 건물들을 바라보면서 협력보다는 갈등에 의해 빚어진 무질서한 사회상을 떠올릴 수도 있다. 끝으로 수많은 건물들로 이루어진 대도시의 경치를 일정한 관계 속에서 또는 하늘과 강과의 관계 속에서 형성된 색채와 빛의 양으로 바라다볼 수 있다. 바로 이 사람이 뉴욕시를 심미적으로 바라다보고 있으며, 마치 화가가 바라다보듯이 보는 것이다.

[5] 마지막으로 언급한 사람은 전체를 인식하는 데, 지각되는 전체에 관심을 가지고 있다는 점에서 다른 사람들과 차이가 있다. 그 사람은 외적인 결과를 얻기 위한 수단이나, 어떤 추론을 하기 위한 사인으로 이용하기 위하여 단 하나의 특징, 측면, 또는 질적 특성을 분리하여 보지 않는다. 물론 그 사람은 엠파이어스테이트 빌딩만을 바라다볼 수 있다. 그러나 그 건물을 바라다볼 때 그는, 그림 속에 있는 건물을 보는 것처럼, 지각되는 전체와 관련된 한 부분으로 그 건물을 보는 것이다. 보이는 건물의 질적 특성, 즉 의미는 전체적인 장면에 의해서 그리

280

고 전체적인 장면 속에 들어 있는 다른 부분에 의해 결정된다. 그리고 다시 이것은 전체 속에서 지각되는 다른 부분의 의미를 변화시킨다. 바로 이때 예술에서 말하는 형식이 존재한다.

[6] 마티스는 자신이 그림을 그리는 구체적인 과정을 다음과 같이 묘사한 적이 있다. "처음에는 아무것도 그려지지 않은 깨끗한 캔버스가 있다. 내가 하얀 캔버스 위에 붓질을 통해 빨간색, 파란색, 노란색을 차례차례 칠해 나가면, 캔버스 위에 그림이 그려진다. 좀더 상세하게 말하면, 나는 내 앞에 있는 옷장을 본다. 그 옷장은 내게 선명한 빨간색의 느낌을 일깨워 준다. 나는 옷장에서 받은 느낌을 충분히 표현할 수 있는 독특한 빨간색을 캔버스 위에 칠한다. 캔버스의 흰색과 지금 막 칠해진 빨간색 사이에는 이제 일정한 관계가 만들어진다. 그 위에 마루를 묘사하기 위해 파란색과 노란색을 칠하면, 파란색과 노란색과 캔버스 사이에도 관계들이 형성된다. 그런데 캔버스 위에 칠해진 서로 다른 색채들은 각각의 고유한 색감을 그대로 유지하는 것은 아니다. 내가 사용한 여러 색깔들은 하나의 그림 안에서 다른 색들을 해치지 않으면서 서로 조화를 이루어야만 한다. 여러 가지 색을 사용하여 하나의 조화로운 그림을 만들려고 하면 아무렇게나 색칠하는 것이 아니라 내가 그리려고 생각하는 질서정연한 관계를 형성하도록 그려 나가야 한다. 다음의 색을 칠하는 것은 이미 그려져 있는 색과 무관하게 이루어지는 것이 아니라, 이미 그려져 있는 색들 사이의 관계를 보다 발전시키는 것이 되도록 해야 한다. 첫 번째 칠한 색에서부터 시작하여 색들을 차례차례 칠해 나가면서 새롭게 형성된 색들의 '결합'을 통해, 마침내 내가 의도한 그림이 완전한 모습을 나타내게 된다."[2]

2) 이 내용은 1908년 출판된 《화가의 단상》에서 인용한 것이다. 또 다른 맥락에서 보면, 이 내용은 '아이디어에 질서를 부여하는 것이 필요하다'는 많은 시사점을 가지고 있다.

[7] 마티스가 그림을 그리는 동안에 한 일은 우리가 평소 집안에 가구를 새로 배치할 때 하는 일과 같은 것이다. 집안에 가구를 새로 배치할 때는 아무렇게나 하는 것이 아니라, 전체적인 조화를 염두에 두고 한다. 집주인은 테이블, 의자, 카펫, 조명, 벽지 색깔, 그림의 위치 등을 알맞게 선택하고 배치해서 각각의 가구와 물건들이 집안 전체에 잘 어울리도록 정리하려고 할 것이다. 각각의 가구와 물건들이 전체적인 조화를 이루지 못하면, 전체에 대한 '지각'은 혼란스러워질 수밖에 없다. 이때 시각 자체가 전체에 대한 완전한 지각을 가질 수는 없다. 물건들 간의 관계가 조화를 이루지 못할 때 우리의 시선은 이곳저곳으로 마구 흐트러지고 산만하다. 크고 작은 물건들이 균형 있게 자리 잡히고 벽과 가구들의 색채가 조화를 이루며, 선과 면이 알맞게 접하게 될 때, 지각작용은 완성하려고 하는 전체 속에서 각각의 구성요소들에 대해 일정한 순서와 질서를 부여한다. 그리고 이러한 순서와 질서에 따라 전체를 만들기 위한 일련의 행위가 이루어질 때, 뒤에 오는 행위는 이전의 행위를 한층 더 발전시켜 주게 된다. 이런 경우 한눈에 보아도 그 속에는 질적 통일감이 들어 있음을 알 수 있다. 바로 이러한 질적 통일감이 있는 곳에 형식이 있다.

[8] 이렇게 볼 때 형식이라는 것은 특별히 예술작품이라고 이름 붙여진 대상들에서만 발견되는 것은 아니다. 우리의 지각이 완전히 마비되거나 잘못되지 않았다면, 우리는 거의 언제나 통합된 지각을 하려는 욕구를 가지고 있으며, 이러한 욕구에 따라 사건이나 대상을 받아들이고 관련지으려고 한다. 형식은 예술작품만의 특성이 아니라, 모든 활동이 진정한 의미에서 '하나의 경험'이 될 때 '하나의 경험'이 갖는 보편적 특성이다. 특히 예술은 섬세한 예술적 감각을 통해 이러한 통합을 성취하는 데 관련된 조건들을 하나도 빠뜨리지 않고 가장 충만한 관계를 형성하는 것이다. 이런 점에서 '형식은 하나의 사건, 대상, 장면,

상황에 들어 있는 다양한 조건이나 요소들을 하나로 통합하여 완결로 이끌어 가는 힘의 작용으로 규정될 수 있다.' 따라서 형식과 재료(대상, 구성요소 또는 내용)는 서로 분리될 수 있는 것이 아니라 분리될 수 없게 하나로 통합된 것이다. 아무런 재료도 없는 곳에 형식을 부과하는 것이 아니라 재료가 있는 곳에 이미 그 재료의 고유하며 적합한 형식이 내재하고 있다. 형식은 완결된 경험을 향해 나아가는 경험의 대상 속에 자리 잡고 있다. 만약 대상이 즐거운 종류의 것이라면 불행한 문제를 다루는 형식은 적합하지 않다. 시에서 운율이나 행과 연의 변화, 어휘의 선택을 달리하면 시의 전체 구조는 다르게 표현되며, 그림에서 색채와 부피의 관계를 어떻게 하느냐에 따라 그림의 전체 구조가 달라진다. 코미디에서 화려한 파티복을 입고 공사판에서 벽돌을 쌓는 일을 하는 경우는 사람들을 웃기기에 알맞은 것이다. 요컨대 형식이란 경험 속에 있는 재료에 적합한 것이어야 한다. 똑같은 재료라도 다른 경험으로 바꾸어 놓았을 때는 전혀 어울리지 않는 것이 될 수 있다.

[9] 따라서 형식의 성격을 밝히는 문제는 우리가 일상적으로 하는 경험을 완결된 경험으로 이끌어 가는 데 관련된 수단의 성격을 규명하는 방식으로 접근해야 한다. 완결된 경험에 도달하게 하는 수단의 성격을 알 수 있을 때, 비로소 형식이 무엇인지 분명히 알게 될 것이다. 우리가 일상적으로 경험하는 모든 경험의 내용들은 경험에 고유하며 독특한 형식을 담고 있다는 것은 분명한 사실이다. 하지만 다양한 구체적 경험들의 독특성에도 불구하고 경험이 완결된 경험으로 발전하기 위해서는 몇 가지 일반적 조건들을 충족시켜야 한다. 왜냐하면 어떤 경험이든 완결된 경험으로 나아가기 위한 일반적 조건들이 충족될 때만 통합된 지각이 가능하기 때문이다.

[10] 우리는 지금까지의 논의에서 형식이 갖추어야 할 일반적 조건을 몇 가지 언급하였다. 경험 속에 존재하는 다양한 가치들을 경험의

전개과정에 적합하도록 통합시키고 각각의 행위들을 누적적으로 통합할 때만, 경험은 완결을 향해 나아갈 수 있다. 완결이란 어느 시점에서 그냥 주어지는 것이 아니라, 이전의 행위를 통해 얻은 중요한 내용들을 누적적으로 통합해 나아갈 때 마지막 단계에 와서 성취되는 것이다. 더욱이 이전의 행위를 통해 얻은 결과에 비추어 앞으로 올 경험을 계속적으로 통합해 나가기 위해서는, 경험의 과정 속에서 지금까지는 볼 수 없었던 새로운 문제를 발견하고 문제를 해결할 수 있는 방안을 만들어 내야 한다. 마치 잉태된 태아가 자라나는 매 단계마다 더 성장해 나갈 것을 준비하는 것과 같이, 점증적인 통합을 추구할 때 모든 경험의 단계는 과거의 경험을 통합하면서 동시에 미래의 경험으로 나아가게 된다. 모든 경험의 단계에서 누적적인 통합을 성취할 때만 비로소 완결된 경험에 도달할 수 있다. 그렇지 않으면 경험은 나아가야 할 방향을 잃고 중도 정지하거나 아무런 중심점도 없이 산산이 흩어지고 말 것이다. 이렇게 보면 완결이라는 것은 어느 한 시점에서 완전히 종결되는 것이 아니라 경험의 발전과정에서 통합이 성취되는 특정한 국면을 일컫는 것이라고 보는 것이 옳을 것이다. 완결은 주어진 시점에서 한 번 일어나고 완전히 끝나는 것, 즉 완전하게 완성된 것이 아니다. 완결된 경험의 결과는 경험이 발전함에 따라 다음에 이어지는 경험에서 계속적으로 작용하며, 새로운 완결이 되풀이해서 일어난다. 최종결과라는 말은 오로지 경험을 겉으로 드러나는 행위나 경험의 결과물을 중심으로 볼 때, 완전히 끝났다는 것을 의미한다. 겉으로 보기에 우리는 시나 소설을 다 읽었다거나 그림을 다 보았다고 말하듯이 경험이 끝났다고 말할 수 있다. 하지만 겉으로 드러나는 행위가 끝난 뒤에도 경험은 계속된다. 비록 잠재의식적일지라도 지금 막 완결된 경험은 앞으로의 경험 속으로 파고 들어가 미래의 경험에 영향을 미친다.

[11] 이러한 완결된 경험의 성격에서 볼 때 완결된 경험을 하는 데 들어 있는 긴장, 예견, 보존, 누적, 계속성과 같은 특성들이 심미적 형식의 일반적 조건이다. 심미적 형식의 조건을 이렇게 파악할 때 완결된 경험을 향해 나아가는 데 방해가 되는 요소들은 어떤 의미가 있는가 하는 문제에 대해 좀더 진지하게 주목할 필요가 있다. 우리의 경험이 아무런 저항 없이 물 흐르듯이 저절로 목표에 도달할 수 있다면, 경험에는 발전이나 성취라고 불릴 만한 것은 존재하지 않을 것이다. 예술의 대상을 하나의 작품으로 완성하는 과정에 저항이 있어야 하며 저항이 있을 때 비로소 지성을 발휘한다. 구성요소들이 적절한 상호작용을 하기 위해서 극복해야 할 난관에 봉착하면 지적으로 검토해야 할 문제가 등장한다. 특별히 지적인 성질이 지배적인 문제를 다루는 경험과 마찬가지로, 예술적 경험에서도 문제를 구성하는 재료들이 문제해결을 위한 수단으로 전환된다. 지적 경험에서건 예술적 경험에서건 간에 완결된 경험의 과정에서 부딪치는 저항은 회피해야 할 것이 아니다. 그런데 예술적 경험에서 부딪치게 되는 저항은 과학적 경험에서보다 훨씬 더 직접적인 방식으로 예술작품에 표현되어 있다. 그러므로 예술작품을 감상하는 감상자도 예술작품을 창작하는 예술가와 마찬가지로 문제들을 인식하고 직면하며 극복해야 한다. 그렇지 않으면 감상은 그저 순간적 자극이나 피상적 감상으로 흐르고 만다. 왜냐하면 심미적 인식을 얻기 위해서 감상자는 반드시 주어진 대상과 관련하여 자신의 과거 경험들을 변형하여 새로운 패턴으로 통합하는 일을 해야 하기 때문이다. 다시 말하면 심미적 인식은 과거의 경험과 단절된 채 이루어질 수도 없으며, 과거의 경험에만 의존해서 성취될 수 있는 것도 아니기 때문이다.

[12] 예술가에 의해서든 감상자에 의해서든 최종적으로 도달해야 할 결과물을 경험을 시작하기 이전이나 경험이 다 끝나기 이전에 엄격하

게 규정하는 것은 경험을 기계적이거나 피상적인 것으로 만들게 된다. 이런 경우 최종적인 결과물에 이르기 위한 과정은 완결된 경험을 성취하기 위해 수단과 방법을 동원하는 과정과는 다르다. 전자의 경우 최종 결과물은, 비록 물리적인 사물이 아니라 마음속으로 생각한 것을 복사해 낸 것이라 하더라도, 이미 만들어진 틀에 맞추어 그대로 찍어 내는 일에 지나지 않는다. 예술가가 자신의 작품이 최종적으로 어떤 모습을 띠게 될지에 대해 아무런 관심이 없다는 것은 있을 수 없다. 예술가가 최종 결과물에 대해 깊은 관심을 기울이는 것은 경험에 앞서 미리 정해져 있는 것과 일치하는가 하는 문제 때문이 아니다. 예술가는 자신의 경험 속에서 자신이 수행한 모든 활동들을 통합하면서 완결을 향해 앞으로 나아가는 데에 관심을 가지고 있기 때문에, 최종적 결과에 관심을 기울이는 것이다. 적극적으로 말하면, 예술가에게 있어 결과는 경험의 과정 속에서 태어나며 경험의 과정을 하나로 통합하도록 이끌어 주는 '수단'으로서 작용한다. 과학자와 마찬가지로 예술가는 이미 결정되어 있는 결과에 맞추려고 애쓰는 것이 아니라, 자신의 경험 속에서 나타나는 문제들과 관련하여 자신이 지각한 경험의 내용을 판단하는 데 관심을 기울이고 마음을 쓴다.

[13] 완결된 경험의 단계 ─지금 진행 중인 경험이 완결의 상태에 이르는 최종단계이면서 앞으로 올 새로운 경험 이전에 있는 단계 ─ 는 언제나 주목할 만한 가치가 있는 새로운 것을 드러내 준다. 우리가 어떤 예술작품에 대해 감탄할 때 그 속에는 항상 경이로운 요소들이 들어 있다. "신선미가 없는 탁월한 아름다움이란 존재하지 않는다"는 한 르네상스 작가의 말은 이 점을 잘 대변한다. 예술적 경험의 과정에서 예술가는 자신도 예견하지 못했던 뜻밖의 중요한 전환기를 맞이한다. 이러한 전기야말로 예술작품에 적절한 질성을 형성하는 중요한 조건이 된다. 이러한 전기를 맞이하여 뜻밖의 새로운 발견을 하는 것

은 예술적 경험의 과정을 기계적인 행위가 되지 않도록 한다. 경험의 과정에서 나타나는 새로운 요소의 등장과 발견은 예술가로 하여금 사전에 계획하지 않았던 새로운 사태 속으로 저절로 걸어 들어가도록 만든다. 이런 것이 없다면 예술적 경험은 순전히 사전에 계획된 결과에 따라 작품을 만들어 내는 일이 되고 말 것이다. 이런 점에서 화가나 시인도 과학자와 마찬가지로 발견의 기쁨을 가진다. 예술을 예술적 창작경험 이전에 계획된 대상과 일치하는 작품을 만드는 것이라고 생각하는 사람들은 자신의 목적을 달성하는 데에서 오는 기쁨을 맛보겠지만, 예술작품을 만들어 나가는 과정에서 새롭게 일어나는 모든 경험을 완결하는 과정에서 '체험되는 환희'는 도저히 맛볼 수 없을 것이다. 전자의 경우 작품을 만드는 일을 하는 동안 생각하는 것은 기껏해야 원래의 계획과 목표에 일치하는지 않는지를 확인하는 것에 지나지 않을 것이다.

[14-1] 내용적인 면에서 보면 경험의 완결단계는 현재 진행 중인 경험이 끝나는 마지막 단계에 한 번 나타나는 것이지만, 형식적인 측면에서 보면 완결된 경험의 단계는 예술작품을 완성해 나가는 동안 계속해서 반복적으로 일어난다. 위대한 예술작품을 창조하는 과정에서는 어느 시점까지 경험된 내용들 전부를 하나로 통합하는 완결단계와 유사한 경험을 수도 없이 한다. 그리고 어느 시점에 완결상태에 있는 내용들이 이후의 관찰을 통해 변화되고 다시 재통합을 이루는 완결의 단계를 맞이한다. 이 점에서 기계적인 제작물이나 효용성을 위한 것과 심미적 작품이나 심미적 지각의 대상 사이에는 넘어설 수 없는 차이가 있다. 기계적 제작물과 효용을 추구하는 것인 경우에 최종적 결과에 도달하기 이전까지는 그러니까 생산도중에 있는 상태에서는 목적이 존재하지 않는다. 대체로 그러한 것을 만드는 것은 그야말로 단조롭고 고된 노동일 뿐이다. 이에 반해 예술작품의 창조와 감상에는 마지막이

라는 것이 없다. 그러므로 경험의 매 단계는 이전의 경험에 비추어 최종적인 것이면서, 동시에 다음 경험을 가능하게 하는 수단적인 것이다. 이 사실을 부정하는 사람들은 '도구적'(수단적)이라는 말을 지나치게 좁게 이해하여, 원하는 결과를 얻기 위하여 유용한 것 정도로만 여기기 때문이다. 아마 이런 사람들조차도 도구적이라는 말만 뺀다면, 그들 또한 이러한 사실을 충분히 인정할 것이다.

[14-2] 산타야나는 이러한 예술의 성격과 관련하여 "자연에 대한 깊은 통찰과 관조가 그로 하여금 삶의 이상에 대한 생생하며 굳건한 신념을 갖도록 했다"고 말하였다. 이 언급은 자연과 관련하여 예술을 어떻게 사용할 수 있는지를 보여준다. 동시에 그것은 예술작품이 도구적 기능을 가지고 있다는 점을 시사한다. 우리가 일상생활의 절박한 요구와 상황에 대처하기 위해서는 구태의연한 태도에서 벗어나 새로운 의욕과 활기에 찬 태도를 가져야 한다. '작용'(working)의 관점에서 보면 예술작품(work of art)을 만드는 데 필요한 직접적인 지각행위가 끝났을 때도 예술작품의 '작용'은 멈추지 않는다. 그것은 간접적 경로들을 통해 계속적으로 작용하여 다음에 오는 경험의 수단이 된다. 사실상 예술이 '도구적'이라는 것을 인정하지 않는 사람들도 종종 예술은 평정심을 유지하고, 새로운 기운을 북돋아 주며, 통찰력을 배양한다는 점을 인정한다. 그러니까 예술은 그러한 것을 위한 수단이 된다는 점을 인정하며, 그런 점에서 예술에 대한 예찬론을 펴기도 한다. 그러한 사람들은 우산이 비를 막는 도구이며 잔디 깎는 기계는 잔디 깎는 수단이라고 말하는 것처럼 '도구적' 또는 '수단적'이라는 말을 지극히 실용적인 목적을 얻기 위한 도구나 수단이라는 식으로 아주 좁은 의미로 사용한다. 그러나 예술에 대한 예찬에서 알 수 있듯이 그런 사람들도 예술이 넓은 의미에서 삶을 위한 도구나 수단으로서 작용한다는 것을 결코 부정하는 것은 아니다. 이런 점에서 예술이 도구나 수단으로 작용하느

냐 하지 않느냐 하는 문제는 상당 정도 '도구' 또는 '수단'이라는 용어의
의미와 관련된 문제일 뿐이다.

[15] 예술적 활동 외부에 있는 것처럼 보이지만, 사실은 예술작품을
표현하는 데 내재된 중요한 특징들이 몇 개 있다. 그러한 특징들은 완
결된 경험을 성취하거나 특별한 만족을 얻기 위해 경험을 보다 더 발전
시키는 것과 깊은 관련이 있다. 이러한 특성들이 실제 예술활동 속에서
통합될 때 예를 들면, '기술'은 효율적인 방법이며 놀라운 능력이 된다.
이때 기술은 예술가가 지닌 기구나 도구와 같은 것이 아니라 대상에 내
재되어 있는 것들의 표현을 향상시켜 주는 진정한 수단이 된다. 기술은
일련의 과정을 거치면서 정해진 결론에 이르는 것을 도와준다. 그런 점
에서 기술은 예술가의 특성일 뿐만 아니라 예술품의 특성이기도 하다.
그것은 형식의 한 구성요소이다. 비유하면 그레이하운드가 멋있어 보
이는 것은 동물로서 그레이하운드의 속성으로 가지고 있는 특성을 확
인할 수 있기 때문이라기보다는 그 개가 이리저리 움직이고 행동하는
방식 때문이다. 그리고 그 개가 움직이고 행동하는 방식은 멋있는 그레
이하운드의 형식을 구성하고 결정하는 중요한 요소가 된다.

[16] 산타야나가 지적했듯이, 값진 것은 표현의 한 요소가 된다. 여
기에서 값진 것이라는 것은 막대한 돈을 주고 물건을 사들여 과시욕을
채우는 천박함과는 전혀 다른 것이다. 우리가 일상적으로 거의 찾아볼
수 없는 것이기 때문이든, 이국적인 매력이 넘치는 것이기 때문이든,
아니면 우리에게 몹시 생소한 생활양식을 알려 주기 때문이든지 간에
진귀한 것은 표현을 강화시켜 준다. '진귀함'도 형식의 한 부분을 이룬
다. 새롭고 예기치 못한 모든 요소들과 마찬가지로 진귀함은 경험을 독
특한 것으로 발전시키는 일을 촉진시켜 준다. '친숙함' 또한 유사한 효
과를 낸다. 찰스 램[3]의 곁에는 가정의 매력에 특히 민감한 사람들이 있
었다. 그들은 밀랍 인형을 찍어 내듯이 우리의 일상적 가정생활을 늘

눈에 보이는 대로 그려 낸 것이 아니라 그 속에 담겨 있는 친숙한 것들을 특별한 것으로 볼 수 있게 했다. 옛것은 우리의 생활 속에 깊숙이 자리 잡고 있어서 그것이 있는지 없는지 의식조차 못하는 경우가 많다. 그러나 일상적 시각에서 벗어나서 새로운 시각으로 보게 될 때 그것들은 새로운 모습으로 다가오게 된다. '우아함' 또한 형식의 한 부분이다. 우아함은 경험의 구성요소들이 정해진 결론에 따라 완결된 경험으로 나아갈 때면 언제나 작품 속에 나타나는 특징이기 때문이다.

[17] 앞에서 언급한 특성들 중의 몇 가지는 형식보다는 오히려 기법으로 취급되는 경우가 더 많다. 4) 이러한 특성들을 형식보다는 기법으로 보는 것은 그러한 것들을 예술작품보다는 예술가와 관련된 것으로 접근할 때는 무방한 일이다. 서체의 달인이 아주 멋을 부려 현란하게 써 놓은 글씨처럼 예술작품에서 기법이 몹시 두드러지는 경우가 있다고 하자. 그런데 어떤 예술작품에서 기법과 효율이 작품이 아니라 작가를 떠올리게 한다면, 그것은 우리로 하여금 작품 자체로부터 멀어지도록 만들 것이다. 제작자의 기술을 마음에 떠올리게 하는 특성들은 작품 '밖에' 존재하는 것이 아니라 작품 '속에' 내재하는 것이다. 그리고 그러한 특성들이 작품 밖에 존재하는 것이 아니라는 말은, 정확하게 말하면, 내가 강조하는 것을 소극적으로 말한 것에 지나지 않는다. 작품 밖에 있는 특성들은 우리가 통합되고 완결된 경험을 해나갈 때 아무런 역할도 수행하지 못한다. 그것들은 완결된 경험을 위해 필요한 부분들을 이끌어 나가는 데 내적인 힘으로 작용하지 않는다. 이런 점에

3) [역주] 램(Lamb, Charles: 1775~1834)은 영국의 수필가이자 비평가이다. 몽테뉴로부터 시작한 서양의 수필은 베이컨에 이르러 발전의 기틀이 잡히고, 그에 이르러 완성되었다고 평가받는다. 그의 대표작으로는 《엘리아의 수필》, 《찰스 램 서간집》 등이 있다.

4) [역주] 기법은 technique의 번역이다. technique는 문맥에 따라서 기술 또는 기법으로 번역하였다.

서 그러한 특성들은 경험의 과정에서 작용하는 군더더기와 같은 것이다. 형식은 기법과 동일한 것도 아니며, 형식은 전적으로 기법에 의존하지도 않는다. 기법은 형식과 재료나 구성요소들을 다루는 하나의 방법이며, 구성요소들이 형식을 이루도록 만드는 데 작용하는 방법이다. 이런 경우가 아니라면 기술은 자기과시이거나, 표현과는 분리된 전문적 기교에 지나지 않을 것이다.

[18] 중대한 기법상의 발전은 기술적 문제 그 자체를 해결하는 과정에서 이룩되는 것이 아니라, 새로운 경험의 양식을 필요로 하는 일상생활의 문제들을 해결하려고 노력하는 과정에서 이루어진 것이다. 이 점은 기술적인 제작의 영역에서뿐만 아니라 심미적 예술의 영역에서도 마찬가지이다. 오래된 마차의 성능을 약간 개선하려는 것과 같이 옛것을 조금이라도 보완하려고 노력할 때 기술은 발전한다. 물론 이 경우에 기술의 발전이 일상생활의 문제를 해결하는 것이라는 점은 쉽게 짐작할 수 있지만, 기술의 발전이 경험양식에 새로운 변화를 가져온다는 것은 쉽게 이해할 수 없다. 마차를 타고 다니던 시절에 빨리 그리고 대규모로 물건을 수송해야 하는 사회적 필요가 생겼을 때 자동차를 만들어 낸 기술상의 비약적 발전에 비하면 그런 사소한 기술상의 발전은 기술의 진보라고 말할 수도 없다. 이처럼 비약적인 기술의 발전은 사회적 필요와 경험양식의 변화와 긴밀한 관련이 있다. 만약에 우리가 르네상스 시대와 그 이후에 회화에서 일어난 중요한 기법의 발전을 충분히 이해한다면 예술적 분야에서 기술의 발전과 경험양식의 변화 사이의 긴밀한 관련을 깨닫게 될 것이다. 회화에서 기법의 발전은 그림을 그리는 화가의 정신에서 나온 것이 아니라, 그림으로 표현하려는 경험에서 생긴 문제들을 해결하기 위한 노력과 긴밀한 관련이 있다.

[19] 회화에서의 첫 번째 혁신적인 기법의 변화는 선 안에 색을 채우는 평면적 표현방식에서 '삼차원적' 표현방식으로의 이행이었다. 교회

의 명령에 따라 결정된 종교적인 주제를 화려하게 묘사하는 것에 만족하고 다른 것을 표현하고자 하는 요구가 생겨나기 전까지만 해도, 평면적 회화기법을 변화시켜야 할 아무런 이유도 없었다. 그때만 해도 오래된 '평면' 회화의 방식은 기독교적인 삶을 표현하는 데 충분하며 만족스러운 것이었다. 그 후에 회화의 기법에 변화를 초래한 주요 원인은 예술 밖의 경험에서 일어난 자연주의의 발달에 있었다. 자연주의가 회화에 적용되었을 때, 회화 기법에 두 번째 획기적 변화가 일어났다. 그것은 원근법과 빛을 제대로 표현하기 위한 기법의 개발이었다. 세 번째 기법상의 위대한 변화는 다른 학파들, 특히 피렌체학파가 입체적인 선을 사용함으로써 이룩한 업적을 완성하기 위하여 베네치아학파가 색채를 사용하는 방법에서 이룩되었다. 이러한 획기적 변화는 인간 경험 속에 있는 화려하고 즐거운 것을 좋은 것으로 보는 세속적 요구와 함께 세속적 가치를 강조하는 사회적 변화를 반영하는 것이다.

[20] 그런데 내가 여기에서 회화기법의 변화를 다소 장황하게 언급하는 것은 예술의 변천사를 보여주려고 하는 것이 아니라 기법이 표현 형식 안에서 어떻게 작용하는가 하는 문제를 살펴보고자 하는 데 있다. 중요한 기법상의 발전은 기존에는 없던 새로운 경험양식을 표현하려는 필요 때문에 이루어진다. 이 사실은 보통사람들이 새로운 기법을 대하는 일반적인 세 단계의 태도를 통해 확인해 볼 수 있다. 첫 번째 단계는 예술가들에 의해 새로운 기법이 실험되는 단계이다. 이 단계에서 예술가들은 새로운 기법을 적용하고자 하는 요소들을 상당히 과장하여 표현한다. 만테냐[5]처럼 원의 명암을 분명히 지각하도록 하기 위해 선을 사용하는 것도 이 경우에 해당된다. 그리고 최초로 빛의 효과를 포착하

5) [역주] 만테냐(Mantegna, Andrea: 1431?~1506)는 이탈리아 출생으로 초기 르네상스의 화가이다. 대표적인 작품으로는 〈죽은 그리스도〉, 〈게세마네의 기도〉, 〈승리의 마돈나〉 등이 있다.

는 기법을 사용한 대표적인 인상파 화가들도 이 경우에 해당된다. 이처럼 과장된 표현을 사용하기 때문에 사람들은 대체로 예술에서 처음 접하는 새로운 모험적 시도에 대해 싫어하거나 비난하는 경향이 있다. 두 번째 단계에서는 새로운 기법을 사용한 작품들이 많이 등장한다. 이때 새로운 기법은 아주 자연스러운 것이 되고 오랜 전통을 변화시키는 데 영향을 미치게 된다. 이 시기에 새로운 기법은 새로운 목적을 낳을 뿐만 아니라, 한 걸음 더 나아가 '전통'의 반열에 오르는 기법이 되어 다음 세대에도 영향력을 행사할 만한 권위와 명성을 얻게 된다. 세 번째 단계는 새로운 기법이 완전히 정착하여 안정기에 들어간 때이다. 이 시기에는 대가들이 사용한 독특한 기법들이 모방되면서 기법 자체가 목적처럼 추구된다. 예를 들면, 17세기 후반에는 티치아노와 틴토레토가 회화기법의 변화를 추구하는데, 주로 빛과 그림자에 의해서 극적인 움직임을 다루는 기법이 굉장히 과장된 방식으로 사용되었다. 구에르치노,[6] 카라바조,[7] 페티,[8] 카라치,[9] 리베라[10]에게서 나타나는 것처럼

6) [역주] 구에르치노(Guercino: 1591~1666)는 이탈리아 출생으로 바로크 회화의 대표적인 화가이다. 대표적인 작품으로는 〈성 페트로니아〉, 〈오로라〉 등이 있다.

7) [역주] 카라바조(Caravaggio: 1571~1610)는 이탈리아 출생으로 바로크학파로 활약했다. 대표적인 작품으로는 〈과일 깎는 소년〉, 〈과일 바구니를 안고 있는 소년〉 등이 있다.

8) [역주] 페티(Feti, Domenico: 1589~1623)는 이탈리아 출생의 화가이다. 대표적인 작품으로는 〈모세와 떨기나무〉, 〈잠자는 소녀〉 등이 있다.

9) [역주] 카라치(Carracci, Annibale: 1560~1609)는 이탈리아 출생으로 바로크학파로 활약했다. 대표적인 작품으로는 〈비너스, 아도니스, 큐피드〉, 〈예수와 성 피터〉 등이 있다.

10) [역주] 리베라(Ribera, Jusepe de: 1591~1652)는 스페인 출생의 화가로 주로 이탈리아에서 활약했다. 대표적인 작품으로는 〈술 취한 실레누스〉, 〈아시시의 프란체스코〉 등이 있다.

극적인 움직임을 묘사하려는 시도는 종국에 가서는 기묘한 활인화로 나타났으며, 결국에는 실패로 끝나고 말았다. 이 세 번째 단계에서 기법은 처음에 그와 같은 기법을 불러일으킨 생생한 경험과는 아무런 관계없이 모든 그림에서 기계적으로 사용된다. 그 결과는 기껏해야 대가들의 기법들을 모방하거나 적당히 절충하는 것에 지나지 않게 된다.

[21] 어떤 것을 잘 만들거나 솜씨 있게 다룰 줄 아는 기법만으로 예술이 되는 것이 아니라는 점은 이미 앞에서 언급하였다. 지금 여기서는 예술에서 기법과 형식의 상호관련성이라는 흔히 간과해 온 점에 대해서 좀더 자세히 살펴보고자 한다. 이 말은 초기 고딕 조각에서 사용된 기법이나 중국회화에 사용된 서양의 원근법과는 다른 종류의 원근법은 단순히 기법만을 가지고 보면 좋은 기법이 아니라고 평할 수 있다. 그러나 기법과 그러한 기법이 표현하는 형식의 상호관계에 비추어 판단하면 전혀 다른 판단이 가능하다. 예술가들은 그들이 실제로 사용하는 기법들에 대해 잘 알고 있어야 한다. 일반사람들에게 매력적인 순진함에 해당되는 것이 예술가들에게는 자신들이 느낀 경험의 내용을 표현하는 직접적인 방법이다. 이런 이유 때문에 사람들은 같은 기법을 계속해서 사용한다. 똑같은 기법을 계속해서 사용하다 보면 그 기법만을 가지고는 표현하고 싶은 것을 다 표현할 수 없는 한계에 봉착하게 된다. 이때 새로운 기법이 등장하는 것이다. 그러므로 어떤 의미에서 똑같은 기법이 계속 반복적으로 사용되지 않는다면, 기법의 진보도 일어나지 않는다. 일단 기법의 진보가 일어나고 나면 그것은 고유하며 독특한 것이 된다. 그리스 조각은 어느 누구와도 비교할 수 없는 독특한 것이었다. 토르발센11)은 페이디아스12)가 아니

11) [역주] 토르발센(Thorvaldsen, Bertel: 1770~1844)은 덴마크의 유명한 조각가이다. 그의 작품 〈빈사의 사자상〉은 사자의 모습을 너무나 고통스럽게 형상화하여 보는 사람들로 하여금 숙연한 느낌을 낳게 하는 것으로 유명하다.

다. 베네치아학파의 화가들이 성취한 것들도 어느 누구와는 다른 독특성을 지니고 있다. 현대에 지은 고딕성당들은 언제나 원래의 고딕성당의 질성을 표현하기에는 부족하다. 예술의 변화는 새롭게 표현하고자 하는 경험의 내용이 등장할 때 일어나며, 그것을 표현하는 데 요구되는 새로운 형식과 기법의 변화를 포함한다. 마네13)는 자신의 화법을 개발하기 위하여 시대를 거슬러 올라갔다. 하지만 그가 되돌아왔을 때 그의 기법은 단순히 과거의 기법을 그대로 모방하는 그런 것이 아니었다.

[22] 기법과 형식의 상호관련성을 가장 잘 보여주는 것은 아마도 셰익스피어의 작품일 것이다. 셰익스피어가 세계적인 문학가로서 확고한 명성을 얻은 후에, 비평가들은 그의 모든 작품이 위대한 것으로 인정받도록 만들어야겠다고 생각했다. 이를 위해 비평가들은 셰익스피어가 사용한 특별한 기법들을 기초로 하는 문학형식이론을 정립하였다. 그런데 셰익스피어가 사용한 기법들을 보다 분명한 이론으로 정리하고 나자, 그들이 그토록 찬미하던 셰익스피어의 많은 작품들은 엘리자베스 시대의 연극기법을 빌려 온 것이라는 점을 알게 되었으며, 이러한 사실을 알고 그들은 깜짝 놀랄 수밖에 없었다. 기법과 형식을 동일시하는 사람들에게 이러한 사실은 셰익스피어의 위대함을 격하시킬 수 있는 근거로 받아들여질 수 있다. 그러나 그의 작품 속에 내재된

12) [역주] 페이디아스(Pheidias: 기원전 480~430)는 그리스 아테네 사람으로 기원전 5세기 고전 전기의 숭고양식을 대표하는 거장으로 알려져 있다. 고대 문헌을 통해 알 수 있는 그의 대표적인 작품으로는 〈아테네 알레아〉, 〈아테네 파르테노스〉, 〈제우스 좌상〉 등이 있다.

13) [역주] 마네(Manet, Édouard: 1832~1883)는 프랑스의 화가로 인상파의 개척자로 일컫는다. 그는 풍부하고 화려한 색채와 대담한 소묘로 참신한 유화를 그려 낸 것으로 유명하다. 대표적인 작품으로는 〈풀밭 위의 식사〉, 〈피리 부는 아이〉, 〈휴식〉 등이 있다.

형식은 항상 그의 작품 속에 그대로 들어 있으며, 부분적으로 내용을 수정한다고 해서 달라지지도 않는다. 그의 기법 중 어떤 것은 다른 곳에서 빌려 온 것이라는 점을 감안한다 하더라도, 그가 정말로 표현하려고 했던 것은 분명하게 그의 작품 속에 담겨 있다. 그의 기법에 대한 고려와 평가는 그의 예술에서 그가 표현하려고 했던 것에 주의를 두고 이루어져야 한다.

[23] 기법이 형식과 깊은 관련이 있다는 점은 아무리 강조해도 지나치지 않지만, 이 정도로 해두기로 하자. 그 외에도 기법의 발전과 관계가 있는 것들이 있다. 예술작품은 심지어 거의 관련이 없는 것으로 보이는 사회적 여건 — 아마도 예컨대 안료를 만들어 내는 화학상의 새로운 발견과 같은 여건의 변화 — 에 따라서도 변화한다. 사회적 여건의 중요한 변화는 그 자체로 심미적 감각에 영향을 미친다. 또한 기법과 도구의 관련성 역시 흔히 간과되었다. 새로운 도구가 문화의 변화, 즉 표현될 재료의 변화를 일으키는 요소로 작용할 때도 그것은 기법상의 변화를 불러일으키는 중요한 계기가 된다. 처음 도자기를 만들 때 도자기는 대부분 도공이 사용하는 녹로에 의해 결정되었다. 융단과 담요의 디자인은 그것을 짜는 기계의 특성에 의해 결정된다. 마치 세잔이 그림을 그리는 마네의 힘 있는 팔 근육을 갖고 싶어했던 것처럼, 근육도 예술가의 표현을 결정짓는 신체적 도구라고 할 수 있다. 이런 도구들은 문화와 경험 속에서 일어나는 변화와 긴밀한 관련이 있다는 점에서 단순히 골동품 수집가들이 수집하는 물건 이상의 의미를 지닌다. 오래전 옛날에 동굴 벽에 그림을 그리거나 뼈를 조각하는 기법도 그 사람들이 살던 상황에서 만들어질 수 있는 기법이었으며, 그들의 목적에 적합한 것이었다. 예술가들은 어느 시대를 막론하고 항상 자신이 사는 삶의 여건 속에 존재하는 모든 기술과 기법과 도구를 사용했고 앞으로도 사용할 것이다.

[24] 다른 한편에서 보면, 대부분의 비평가들은 실험은 실험실에서 연구하는 과학자들이 하는 것이라고 생각하는 경향이 있다. 그러나 예술가의 본질적 특성 중 하나가 예술가는 천부적인 실험가라는 점이다. 예술가가 실험적 활동을 하지 않는다면, 예술가가 하는 일을 잘하든 못하든 이전에 있던 것을 모방하는 사람이 되고 말 것이다. 예술가는 대다수의 사람들과 공유하는 수단이나 재료를 사용하여 자신만의 개성적인 경험을 표현해야 하기 때문에 필연적으로 실험가가 될 수밖에 없다. 예술가의 실험적 활동이나 태도는 단 한 번으로 끝나는 것이 아니라, 자신이 시도하는 모든 일에서 나타나야 한다. 예술가가 실험적으로 경험하지 않는다면, 그의 활동은 과거의 것을 그대로 반복하거나 심미적으로 죽은 것이 될 것이다. 예술가는 실험적으로 일함으로써 새로운 경험의 영역을 개척하며, 우리에게 아주 친숙한 장면과 대상에도 새로운 측면과 새로운 질성들이 있음을 보여준다.

[25] 예술의 이런 특성을 '실험적'이라는 말 대신에 '모험적'이라고 말해도 마찬가지이다. 모험가로서 예술가는 잘 구조화되지 않은 경험, 즉 불완전한 경험을 사랑하는 사람이다. 예술가는 잘 구조화된 대상에 머물러 있기보다는 항상 경험대상의 새로운 면모를 찾기 위하여 여행한다. 예술가는 지질 탐사자나 과학자가 이미 확립되어 있는 것에 만족하지 못하고 새로운 모험을 시도하는 것처럼 항상 사물의 새로운 측면을 찾아내기 위한 모험을 감행한다. 지금 확고한 자리를 잡고 있는 고전도 처음 형성될 때는 새로운 시도이며 모험적인 것이었다. 이 사실은 종종 새로운 것을 만드는 데 필요한 수단도 없이 새로운 것들을 찾으려는 모험을 시도한다고 낭만주의자들을 비판할 때 고전주의자들이 흔히 간과하는 사실이다. 지금 고전주의가 '고전적인' 것이 되어 버린 이유는 고전주의는 원래부터 모험적이지 않았기 때문이 아니라, 오늘날 더 이상 새로운 모험을 감행하지 않기 때문이다. 참으로 심미적

으로 지각하고 즐기는 사람은 키츠가 체프만14)의 호머(Homer)를 처음 읽었을 때 그러했던 것처럼 항상 모험심을 가지고 고전작품의 새로운 측면을 발견하려고 노력하는 사람이다.

[26] 예술작품에 내재하는 형식을 알기 위해서는 실제 예술작품들을 가지고 논의해야만 한다. 예술작품의 형식은 심미적 특성에 관하여 이론적인 논의를 하는 책 속에 들어 있는 것이 아니라, 실제로 우리가 감상하는 경험 속에 존재한다. 그런데 실제 예술작품을 전혀 분석하지 않을 만큼 완전히 예술작품에 몰입하는 것은 그렇게 오랫동안 유지될 수 없다. 예술작품을 감상하는 것은 몰입하는 것과 분석하는 것이 주기적인 리듬을 이루고 있다. 우리는 예술작품을 감상하는 동안 대상에 몰입하는 것을 잠시 멈추고, 대상이 어디로 어떻게 나아가는지를 생각하는 시간을 갖게 된다. 바로 이 지점에서 우리는 작품 속에 내재하는 형식의 일반적 조건을 탐구한다. 실제로 지금까지의 논의를 통해 우리는 이러한 형식의 조건으로서 말하자면 심미적 경험의 일반적 특성으로서 저항들 사이의 긴장, 구성요소들의 보존, 최종결과에 대한 예견, 경험과정에서의 누적적 통합, 활동들의 완결 등이 있음을 살펴보았다. 예술작품의 전체적인 질성적 인상은 감상자의 마음을 사로잡아 완전히 몰입하게 만드는 최면제와 같은 힘을 가지고 있다. 그런데 예술작품에서 떨어져서 외적 분석만을 하고자 하는 사람들은 형식의 조건을 나타내는 용어들이 지칭하는 구체적인 사태를 경험하지도 못할 것이며, 따라서 그러한 사태에 대해 명확히 알지도 못할 것이

14) [역주] 체프만(Chapman, George: 1559~1634)은 영국의 시인이자 극작가로 풍부한 고전지식을 바탕으로 풍자를 가미한 작품을 많이 발표하였다. 그는 호머의 《일리아드》와 《오디세이》를 번역하였고, 그의 시집으로는 《밤의 그늘》 등이 있다. 사실 키츠는 체프만이 번역한 호머의 책을 친구와 밤새 읽고 미지의 세계에 대한 모험적인 지적 탐구를 하는 즐거움을 〈체프만의 호머를 처음 읽었을 때〉라는 시로 표현하고 있다.

다. 앞에서 언급한 형식의 조건들은 작품 속에서 직접 경험한 것, 즉 자신을 압도하는 중요한 특징들을 분석할 때 나타나는 것이다.

[27] 우리가 무엇인가에 대해 완전히 사로잡히는 감동을 받았을 때, 그것은 일차적으로 낱낱으로 분리된 대상들로부터 주어지는 것이 아니라 하나의 전체로 융합된 것에서 포착되는 것이다. 예컨대 산 정상에서 홀연히 몰려온 안개가 자욱한 경치를 넋을 잃고 바라다볼 때, 또는 은은한 불빛, 타오르는 양초 향, 경건한 빛이 흘러 들어오는 유리창, 그리고 웅장한 내부와 같은 것들이 융합된 성당 안으로 들어섰을 때, 우리를 완전히 사로잡는 듯한 인상이 맨 먼저 엄습한다. 이와 유사하게 어떤 그림을 처음 접할 때 우리는 진심으로 어떤 그림이 우리를 감동시켰다고 할 때가 있다. 이때 그림이 우리에게 감동을 일으키는 것은 그림에 대한 이러저러한 구체적인 지적 인식을 갖기 이전에 우리의 마음에 던져진 모종의 충격이 있기 때문이다. 화가 들라크루아는 심미적 경험의 첫 번째 단계에 대해 다음과 같이 말했다. "진정으로 그림을 감상하기 위해서는 그림이 무엇을 묘사하는지 분석적으로 인식하기에 앞서 마치 마법에 사로잡히듯 그림에 사로잡혀 있어야 한다." 이러한 심미적 경험의 첫 단계가 갖는 의의나 효과는 음악을 듣는 사람들에게는 너무나도 분명한 사실이다. 그래서 사람들은 어떤 예술에서 전체적인 조화가 주는 감동을 종종 그 예술의 '음악적 특성'이라는 말로 표현하기도 한다.

[28] 그러나 이러한 심미적 경험의 단계를 무한히 지속하는 것은 불가능할 뿐만 아니라 바람직하지도 않다. 이 단계에서 직접적인 감동에 사로잡히는 것은 그 사람의 심미적 경험이 높은 수준에 있다는 것이며, 또한 그것은 경험하는 사람의 교양의 수준을 보여주는 증거이기도 하다. '직접적인' 감상은 직접적으로 주어지는 것인 만큼 어떤 경우에는 저속한 재료에 형편없는 수단을 동원한 결과 만들어진 경우도 있으며, 어느 정도는 원래 그런 성격을 지니는 것이기도 하다. 낮은 수준에

서 벗어나서 내재적 가치가 있는 것으로 올라갈 수 있는 유일한 방법은 직접 지각된 전체적인 감동에서 관계를 식별하고 인지하는 경험의 단계, 즉 관계를 인지하는 경험의 중간단계를 거치는 것이다. 예술작품에 들어 있는 인지적 내용은 관계를 인지하는 반성적 경험의 과정과 밀접한 관련이 있다.

[29] 경험에서 직접 받은 전체적인 감동과 이어서 일어나는 반성적인 구분은 둘 다 경험의 완결을 위하여 똑같이 중요하고 필요한 것이다. 하지만 직접적이고 이성적인 것과는 무관한 감동이 반성적인 구분에 앞서 온다는 사실을 잊어서는 안 된다. 직접적인 감동은, 비유적으로 말하면 바람이 제멋대로 분다고 할 때와 같이, 완전히 통제할 수 없는 질성적인 것이다. 감동은 심지어 매일 보는 동일한 대상의 경우에도 어떤 때는 오는가 하면, 어떤 때는 오지 않는다. 직접적인 감동은 억지로 오도록 할 수 있는 것도 아니며, 직접적인 감동이 오지 않을 때 애써 그것을 일으키려고 하는 것도 현명한 처사가 아니다. 심미적 이해의 첫 단계는 의도하고 계획된 행동을 통해서 오는 것이 아니라, 자기 자신의 개성적인 경험과 그것을 통해 개발된 마음의 힘에 의해 '자연스럽게' 주어지는 것이며, 포착되는 것이다. 그리고 개성적 경험과 개발된 마음의 힘을 통해 포착된 전체적인 감동은 자연스럽게 분석적 이해로 나아가게 된다. 때때로 관계를 인지하는 반성적 구분의 과정을 통해 나타나는 결과는 그 사람에게 감명을 주었던 대상이 그러한 감명을 불러일으킬 만한 가치가 없는 것이었다는 것을 확인시켜 주기도 한다. 또한 그러한 구분의 결과는 마음을 사로잡는 감동은 분석을 통해 얻게 된 인지적 요소에 의해 주어지는 것이 아니라, 대상 자체가 가진 모험적 요소들에 의해 주어지는 것이라는 사실을 확인시켜 준다. 그러나 분석적 이해를 통해 얻게 되는 인지적 요소는 심미적 교육을 하는 데 도움을 주며, 그 후에 오는 경험에서 직접적인 감동을 포착하는 능

력을 보다 높은 수준으로 끌어올리는 데 사용된다. 그러므로 심미적 감상과 이해를 높은 수준으로 끌어올리기 위해서는 대상에 대한 직접적인 감수성을 배양하는 것뿐만 아니라 분석적 이해력을 증진시켜야 한다. 이를 위한 한 가지 확실한 방법은 직접적인 감동이 포착되지 않았을 때 일부러 그러한 감동을 불러일으키려고 노력하거나, 그러한 감동에 사로잡힌 것처럼 하지 않는 것이다.

[30-1] 심미적 감상의 리듬 안에서 반성적 경험의 단계는 비평을 막 시작하는 것에서부터 가장 정교하고 세련된 비판을 하는 것까지를 포함한다. 비평에 대한 본격적인 논의는 제13장에서 다룰 것이다. 그러나 여기에서는 이 주제에 포함된 한 가지 문제, 예술은 주관적인 것인가 아니면 객관적인 것인가 하는 문제만을 간략하게 살펴볼 것이다. 사실 예술과 관련된 복잡한 역사적 논란거리들은 이 문제와 깊은 관련이 있다. 그런데 앞에서 언급한 재료와 형식에 관한 나의 주장이 경험적 사실과 일치하는 것이라면, 이 문제와 관련하여 중요한 사실은 형식이 부여되는 재료가 객관적인 것만큼이나 형식도 객관적인 것이어야 한다는 것이다. 만약 형식이라는 것이 경험의 내재적 완결을 향해 통합해 나아가는 활동 속에서 형성되는 것이라면, 분명히 객관적 조건들은 예술작품을 완성하는 데 결정적 요소로 작용한다. 순수미술, 조각, 건물, 드라마, 시, 소설들은 일단 만들어지고 나면, 기관차나 발전기와 마찬가지로 객관적인 세상의 한 부분이 된다. 기관차나 발전기가 개발될 때와 마찬가지로 예술작품은 객관적인 세계에 있는 재료와 에너지에 의해 영향을 받게 된다.

[30-2] 그렇다고 해서 예술작품의 성격 전부가 재료와 에너지에 의해 결정된다는 말은 아니다. 산업적인 생산품이라는 것은 일정한 목적에 사용하기 위해 만들어진 것이다. 따라서 그것은 단순한 물리적 존재로서 있는 것이 아니라 경험 속에서 제작 목적에 적합한 것으로 작용

한다. 다시 말해서 기관차는 그냥 기관차라는 물건으로 존재하는 것이 아니라, 실제로 인간과 상품들을 수송하는 일을 한다. 이런 말을 한다고 해서 그런 생산품은 원래의 목적을 위한 '대상'으로만 작용할 뿐 심미적 경험의 대상이 될 수 없다는 뜻은 아니다. 다만 어떤 대상이 심미적 감상의 대상이 되려면 그것은 축적, 보존, 강화, 보다 완전한 것으로의 변화 등을 가능하게 하는 '객관적' 조건들을 만족시켜야 한다. 여기서 '객관적'이라는 말은 몇 문단 앞에서 말했던 것처럼 심미적 형식의 일반적 조건들이 물질적 재료와 에너지의 세계에 속해 있다는 것을 의미한다. 그러나 물질적 재료와 에너지는 심미적 경험의 필요조건이지 충분조건은 아니다. 예술적 경험은 물질적 재료와 에너지만으로 이루어지는 것이 아니라 예술가(또는 경험을 하는 사람)의 열정적이고 개성적인 관심에 의해 만들어지는 것이다. 진실로 예술을 성립시켜 주는 기반은 바로 예술가의 관심이다. 예술가는 자신을 사로잡는 관심을 가지고 진지하게 세상을 관찰하는 사람이며, 자신이 다루는 물질적 매체를 헌신적으로 사랑하는 사람이다.

[31] 그렇다면 세계 속에 깊이 뿌리박고 있는 예술적 형식의 일반적 조건들은 무엇인가? 이 질문에 대한 대답은 앞에서 직접적으로 검토하지는 않았지만 앞의 주제들을 다룰 때 어느 정도는 포함되어 있었다. 환경과 유기체의 상호작용은 직접적으로든 간접적으로든 모든 경험의 원천이다. 환경과 유기체의 에너지가 적절한 방식으로 만날 때, 형식을 구성하는 일반적 조건, 즉 억제, 저항, 촉진, 균형 등이 나타난다. 예술적 형식을 가능하게 하는 가장 중요한 환경적 특성은 리듬이다. 시, 그림, 건축, 음악이 나타나기 이전에 자연에는 리듬이 존재한다. 만일 그렇지 않다면, 형식의 본질적 특성인 리듬은 재료가 경험의 완결을 향해 나가는 내적 작용이 아니라, 단지 외부에서 물질적 재료 위에 덧붙여진 것에 지나지 않을 것이다.

[32] 보다 거대한 자연의 리듬은 인간의 기본적 생존의 조건과 깊은 관련이 있다. 인간이 자신이 하는 일과 그 일에 영향을 미치는 조건들에 관심을 갖는 것은 당연한 일이다. 그런 만큼 어떤 경우에도 자연의 리듬은 인간의 관심에서 제외될 수 없다. 새벽과 황혼녘, 낮과 밤, 비와 햇빛 등 자연의 변화하는 요소들은 인간의 직접적 관심사가 될 수밖에 없다.

[33] 계절의 주기적 순환도 거의 모든 인간의 관심사이다. 인간이 농사를 짓기 시작하면서, 계절의 주기적 변화는 인간의 운명에 깊숙이 자리 잡게 되었다. 매일 달라지면서도 일정한 주기를 가지고 순환하는 달의 모습과 작용은 인간의 안녕과 가축이나 곡식의 생육에 대해 신비한 의미를 담고 있는 것으로 여겨졌고, 나아가 만물의 생성과 소멸의 신비와도 깊은 관련이 있는 것으로 받아들여졌다. 사람들은 씨가 열매를 맺고 다시 씨를 생산하는 주기적인 성장의 과정, 다시 말하면 동물들의 임신과 출산, 남성과 여성의 관계, 끊임없는 출생과 죽음의 순환과 같은 것들이 이러한 달의 주기와 같은 보다 큰 자연의 리듬과 불가분의 관련이 있다고 생각하였다.

[34] 인간의 삶은 활동과 수면, 배고픔과 포만감, 노동과 휴식 등의 리듬으로 이루어져 있다. 씨를 뿌리고 추수하는 긴 기간을 가진 리듬은 기술의 발달과 더불어 24절기와 같이 보다 직접적으로 지각하고 이해할 수 있는 주기들로 세분화되었다. 나무, 금속, 진흙, 섬유 등 자연적 재료에 대해 기술적 방법을 적용함으로써 삶에 필요한 것을 만들어내는 일에도 리듬은 뚜렷하게 나타났다. 재료를 다루는 것은 두드리고, 쪼개고, 자르고, 빻고, 형을 뜨는 것과 같은 일을 되풀이하는 리듬으로 이루어져 있다. 그보다 훨씬 더 중요한 것으로 전쟁을 준비하고 승리할 때, 식물을 파종하고 수확할 때의 리듬이 있다. 그때의 동작과 언어는 리듬적인 형식을 취한다.

[35] 따라서 인간이 자연의 리듬에 참여할 때 인간은 지식을 얻기 위해 자연을 관찰하는 때보다 자연과 훨씬 더 긴밀한 동반자적 관계를 형성한다. 그리고 이때 자연 속에서 살아가는 인간은 분명한 리듬이 나타나지 않는 자연의 변화 속에 내재하는 일정한 변화의 리듬을 발견한다. 가는 갈대와 탱탱한 줄, 그리고 팽팽한 가죽은 노래와 춤을 통하여 행동의 가락을 의식적으로 표현하는 데 사용되었다. 전쟁, 사냥, 파종과 수확, 식물의 죽음과 소생, 목동들이 바라보는 별들의 순환, 계속해서 모양이 변하는 달의 변화주기와 같은 것에 대한 경험은 무언극으로 재현되고 드라마 속에서 삶의 의미로 재탄생되었다. 뱀, 사슴, 곰과 같은 동물들의 신비스러운 동작은 인간의 춤으로 응용되고, 돌에 새겨지고, 은으로 세공되거나 동굴 벽에 그려졌을 때에 이들의 행동은 생생한 리듬을 갖게 되었다. 사물의 형태를 형상화하는 조형예술은 인간의 목소리와 신체의 운동에 리듬을 부여하였으며, 실용적인 예술과 분리되었을 때 순수예술의 성격을 갖게 되었다. 이렇게 획득한 자연의 리듬들은 그 이전에 자연에 대해 불분명한 이미지를 가지고 있고 자연을 관찰하는 데 혼란되어 있던 인간에게 명확한 질서를 부여했다. 자연의 리듬을 알게 된 인간은 이제 자신의 활동을 반드시 변화하는 자연의 리듬에 맞출 필요가 없게 됐다. 마치 자연이라는 왕국이 인간에게 자유를 하사하기라도 한 것처럼, 자연의 리듬을 알게 된 인간은 리듬을 이용함으로써 자연의 속박에서 벗어나서 인간적 자유를 향유할 수 있게 되었다.

[36] 처음에는 자연의 변화에 들어 있는 질서를 '지적으로 재현하는 일'과 이 질서를 '직접적으로 지각하는 일'은 긴밀한 관련이 있었다. 양자가 긴밀하게 관련되어 있어서 과학과 예술 사이에 어떠한 구분도 존재하지 않았다. 이때 사람들은 과학과 예술을 똑같이 '기예'(technē)라고 불렀다. 철학은 다른 예술적 활동과 마찬가지로 일종의 상상적 활동이었고, 그 결과는 운문으로 쓰여졌으며, 세상은 조화를 이루는 것

으로 이해되었다. 초기 고대 그리스의 철학은 자연에 관한 이야기를 들려주었다. 그 이야기는 자연이 생성되고, 발전하며, 절정에 이르는 하나의 거대한 리듬으로 구성되었기 때문에, 그 이야기는 심미적 형식을 필요로 했다. 이야기 속의 작은 리듬들은 생성과 소멸, 탄생과 죽음, 분산과 집중, 집합과 분리, 통합과 분해 등과 같은 거대한 리듬의 한 부분이었다. 자연의 법칙이라는 생각도 조화라는 생각과 함께 나타났다. 지금은 지극히 상식적인 생각들도 언어예술만큼이나 자연예술의 한 부분으로 나타난 것이다.

[37] 자연 속에 수많은 리듬의 사례들이 있다는 것은 너무나 잘 알려진 사실이다. 예컨대 조류의 밀물과 썰물, 달의 변화주기, 심장의 규칙적인 박동, 모든 생명체의 동화작용과 분해작용 등은 자연 속에 있는 리듬을 보여주는 좋은 사례들이다. 그런데 자연 속에는 변화의 균일성과 규칙성이 있으며 이것이 바로 자연의 리듬이라는 생각은 그렇게 널리 받아들여지는 것은 아니다. 그러나 이 글의 주장에 비추어 보면 '자연의 법칙'과 '자연의 리듬'은 동일한 것이다. 자연이 우리에게 아무런 규칙 없이 변화하는 무질서한 흐름 이상의 것이라면 그리고 자연이 혼란의 소용돌이가 아니라면, 자연은 바로 리듬을 특징으로 하는 것이다. 자연의 리듬을 표현하는 공식이나 간결한 명제가 과학의 기본원리가 된다. 천문학, 지질학, 역학, 운동학 등과 같은 자연과학의 분과학문들은 서로 다른 종류의 변화 속에 있는 질서인 리듬을 찾아내는 것이다. 분자, 원자, 전자 등의 개념들은 자연에서 발견된 작고 미세한 리듬들을 공식으로 표현하거나 간결한 문장으로 나타내기 위해 만들어낸 것이다. 수학은 인간이 생각하고 상상할 수 있는 것 가운데 가장 보편적인 리듬을 일반화시켜 진술한 것이다. 1, 2, 3, 4와 같이 수를 세는 것과 선과 각도를 기하학적 패턴으로 구성하는 것도 자연에 리듬을 부여하거나 자연의 리듬을 기록하기 위한 수단이다.

[38] 자연과학의 발달사는 고대인들이 찾아낸 제한된 리듬들을 보다 포괄적이고 명확한 것으로 만드는 과정이라고 할 수 있다. 이제 자연과학의 발달은 과학과 예술을 완전히 분리하는 지점에까지 이르렀다. 오늘날 물리학적 탐구가 우리에게 알려주는 리듬들은 우리의 직접적인 경험 속에서 지각할 수 있는 것이 아니라 오로지 사고에 의해 확인되는 것이다. 물리학이 보여주는 리듬들은 상징을 통해서만 의미를 가질 뿐, 감각적 지각에서는 아무런 의미도 갖지 못하는 것이다. 과학자들은 자연적 리듬들을 오랫동안 과학을 공부한 사람들만이 이해할 수 있도록 만들었다. 그러나 지금도 여전히 자연의 리듬에 대한 인간의 공통된 관심은 과학과 예술이 긴밀한 관계를 맺도록 해주는 중요한 요소이다. 자연에 대한 과학과 예술의 공통된 관심이 존재하기 때문에 오늘날 순전히 지적 사고에 의해 이해되는 것으로 간주되는 과학적 주제와 사실들이 동시에 시의 내용이 되며, 심미적 지각의 재료가 되기도 한다.

[39] 리듬은 변화 속에서 질서를 실현하는 존재의 보편적 구조이기 때문에 그것은 무용뿐만 아니라 문학, 음악, 조형, 건축 등 모든 예술에 널리 퍼져 있다. 인간은 자신의 행위를 자연의 질서에 적응시킬 때 원하는 결과를 얻을 수 있다. 그러므로 자연 속에서 저항과 투쟁을 극복한 후에 얻은 성취나 성공은 모두 심미적 주제가 될 수 있다. 어떤 점에서 보면 자연 속에서 자연을 통해 이루어지는 인간의 행위와 결과는 예술의 공통된 패턴, 즉 형식의 궁극적 조건이 된다. 특별히 표현하려는 목적을 갖지 않아도, 일련의 경험의 결과로 얻게 된 질서는 가장 강렬하고 충만한 경험의 순간을 기념하고 축하하는 수단이 된다. 모든 예술과 예술작품의 리듬에는 잠재의식 깊은 곳에 있는 하부구조로서 생명체와 환경이 관계를 맺는 기본적 패턴이 자리 잡고 있다.

[40] 인간이 리듬에 대한 묘사나 표현을 통해 기쁨을 느끼는 것은 단순히 혈액이 순환할 때 심장의 수축과 이완, 호흡할 때 주기적인 들

숨과 날숨, 운동할 때 팔과 다리의 움직임과 같은 자연적 리듬을 발견하고 결합시키는 데서 따라 나오는 것은 아니다. 물론 자연적 리듬을 발견하는 것도 매우 중요하다. 그러나 인간의 삶은 자연 속에서 자연을 대상으로 성취한 것이다. 삶은 자연적이면서 동시에 인간적인 것이다. 그러므로 궁극적으로 인간의 기쁨은 자연적이든 인간의 노력에 의해서 성취한 것이든 간에 그러한 것들이 삶의 행로를 결정하는 데 관련이 있다는 사실에서 생겨나는 것이다. 순수예술을 특징짓는 리듬에 대한 관심이 오로지 살아 있는 인간의 신체 내부의 과정만으로 설명할 수 있다는 생각은 생명체와 환경을 분리하는 또 하나의 관점에 지나지 않는다. 인간은 이미 오랫동안, 인간 자신의 생물적인 과정에 대해 관찰하고 사고하기 훨씬 이전부터, 인간 자신의 정신적 상태에 대한 깊은 관심을 기울이기 훨씬 이전부터, 환경과 상호작용하며 살아왔다.

[41] 자연주의는 예술뿐만 아니라 철학에서도 다양한 의미로 사용되는 말이다. 예술에서의 고전주의와 낭만주의 또는 이상주의와 현실주의와 같은 대부분의 분파와 마찬가지로, 자연주의도 정서적인 용어이자 한 무리의 지지자들이 추구하는 표제어가 되었다. 철학보다 예술에서 무슨무슨 주의라는 식으로 예술을 형식적으로 규정하는 것은 우리를 아주 꽁꽁 얼어붙게 만들며, 무슨무슨 주의라는 용어를 가지고 예술을 접할 때 우리의 피를 솟구치게 하고 찬탄을 불러일으키는 요소들은 저 멀리 사라져 버리고 만다. 시 속에서 '자연'은 때때로 인간의 삶 속에서 이끌어 낸 직접적인 문제들과 대립되거나 분리된 것은 아니지만, 직접적인 삶의 문제와는 다소 구분되는 관심을 나타내는 것이 된다. 워즈워스에게 자연은 위안과 평화를 얻기 위해 영적 교감의 세계로 들어가는 것이다.

··· 이 세상에 대한 극도의 초조와

아무런 유익함도 없는 불안이

내 심장의 고동 위에 시계추처럼 매달렸을 적에.

　회화에서 '자연주의'는 구조적 관계에 주의를 두고 표현되는 것과 같은 인위적인 자연에서 벗어나, 하늘, 땅, 물 등 자연이 보여주는 그대로의 모습, 우연적이고 직접적이며 비논리적인 자연의 모습에 주목하도록 만들었다. 그러나 가장 넓고 깊은 의미의 자연에서 보면, 자연주의는 자연을 대상으로 하는 그림뿐만 아니라 모든 위대한 예술, 심지어 종교적인 의례, 추상회화, 도시에서 살아가는 인간의 삶을 다루는 드라마에도 포함되어 있다. 도대체 무엇인가 구분과 분석을 하려면 삶과 환경의 관계를 특징짓는 리듬 속에서 드러나는 자연의 모습을 참조해야만 한다.

　[42] 어떤 경우든지 간에 직접적인 질성 속에 통합되어 있는 경험의 의미를 완전하게 표현하기 위해서는 자연적이고 객관적인 조건들을 이용해야만 한다. 그런데 예술에서 자연주의는 모든 예술들은 반드시 자연적이고 감각적인 매체를 사용해야 한다는 것 이상의 의미를 가진 말이다. 자연주의가 지적하려는 중요한 사실 중 하나는 표현될 수 있는 것은 모두 인간과 환경과의 상호작용에 들어 있는 어떤 측면이라는 점, 그리고 인간과 환경의 상호작용을 특징짓는 기본적인 리듬을 충분히 믿고 의지할 때 재료와 형식이 완전한 융합을 이룬다는 점이다. 그런데 어떤 경우 '자연주의'는 물질적이고 동물적인 것으로 환원할 수 없는 중요한 인간적 가치들을 경시하는 것으로 생각한다. 그러나 자연을 이런 식으로 생각하는 것은 환경만을 자연으로 보는 것이며 인간을 사물의 세계와 단절된 것으로 보는 것이다. 자연 속에 있는 재료와 매체를 이용하는 객관적 현상으로서 예술이 존재한다는 것은 자연은 인

간과 세계가 상호작용한 결과로 이루어진 것 전부를 합친 것 이상이라는 것, 즉 기억과 희망, 지식과 욕망을 가진 인간과 지금까지 편협한 철학에서 '자연'으로 한정해 놓은 세계가 상호작용한 결과로 이룩된 것 전부를 합친 것 그 이상의 것이라는 것을 입증한다. 자연은 인간이나 인간의 경험과 독립된 것이 아니라, 인간과 상호작용하는 하나의 전체적인 복합체이다. 이런 점에서 진실로 자연과 대립되는 것은 예술이 아니라, 자의적이거나 기괴한 생각, 환상, 또는 판에 박힌 듯이 기계적으로 수행되는 관습적 행동이다.

[43] 그러나 자연적이면서도 생생한 관습적 행동이 없다는 것은 아니다. 특정한 시대와 장소에서 이루어지는 예술은 종교적 의례나 찬미와 같은 관습에 의해 영향을 받는다. 그렇지만 관습이라는 것은 공동체적 삶 속에서 의미를 가지고 있는 것인 만큼, 그러한 예술이라고 해서 심미적이지 않으며 무익한 것이라고 생각할 필요는 없다. 심지어 신을 경배하고 신성시하는 형태를 취할 때도 예술은 집단의 경험 속에서 능동적으로 활동하는 것을 표현한 것이다. 헤겔은 예술의 첫 단계는 항상 '상징적'이라고 주장하였다. 이 말을 그의 철학적 입장에서 보면, 어떤 예술들은 오로지 성직자나 왕족의 인가를 받은 경험만을 자유로이 표현할 수 있었다는 것을 의미한다. 그럼에도 불구하고 그것은 여전히 경험의 한 측면만을 강조하는 것이다. 전체적으로 볼 때 예술을 그런 식으로 특징짓는 것은 잘못된 것이다. 왜냐하면 동서고금을 막론하고 법적으로 공인되고 지지되는 예술의 양식 이외에도 노래, 춤, 만담, 그림 등과 같은 예술의 양식들이 폭넓게 존재했기 때문이다. 그런데 대중예술은 보다 직접적으로 삶의 필요와 변화를 반영하는 자연주의적 성격을 갖는다. 새로운 필요와 변화의 요구가 많은 사람들의 경험 속에 나타나게 되면, 자연주의적 방향에서 공적 예술의 개념을 재규정한다. 이러한 변화가 일어나지 않는다면, 한때 가장 영향력 있던 것들이 쇠퇴

한다. 예컨대 유럽 국가의 광장에서 흔히 볼 수 있는 바로크 양식들이 바로 쇠퇴의 증거들이다. 이러한 퇴화의 대표적인 예로, 아기 천사의 형상을 본떠서 만든 큐피드 조각상이 있다. 지금 큐피드 조각상은 천박하다고 할 정도로 아주 하찮은 것으로 평가되고 있다.

[44] 진정한 의미의 자연주의는 시대적 권위 — 자신이 체험하고 표현했던 사물들에 대한 경험을 통해 얻게 된 권위가 아니라 그저 허울만 그럴듯한 권위 — 를 누리는 예술가들을 모방하는 것과는 전혀 다른 것이다. 진정한 자연주의는 기존에 널리 인정되던 것에서 벗어나 새로운 것을 추구하며, 과거에 존재하던 리듬에 대한 보다 깊고 넓은 감흥을 추구하는 것이다. 이처럼 자연주의라는 것은 어떤 특정한 상황에서 한 개인의 개성적인 지각을 통해 기존의 지배적 양식을 새로운 것으로 바꾸어 놓는 것이기 때문에, '자연주의'는 지배적 권위와는 대립적 관계를 함의하는 용어이다. 앞에서 우리가 회화에서 미를 어떻게 표현했는가 하는 문제에 관해 논의했던 것들을 다시 한 번 떠올려 보자. 어떤 명확한 선은 특정한 감정을 나타낸다는 가정은 직접적인 관찰로부터 나온 것이 아니라, 일종의 관습과 같은 것이다. 그러한 가정은 예민한 감수성을 방해한다. 진정한 자연주의는 감정의 영향 아래 있는 인간의 특성을 지각할 때, 다시 말해 인간 자신의 변화하는 리듬에 대해 반응할 때 저절로 일어난다. 나는 관습들이 좁은 범위에 한정된 것을 순전히 교회의 영향 때문이라고는 생각하지 않는다. 이탈리아의 절충주의 화파와 대부분의 18세기 영국 시에서 그랬던 것처럼, 관습이 권위적인 것으로 굳어졌을 때 예술가들 사이에서 기존의 지배적 양식에서 벗어나려고 하는 움직임이 일어난다. 내가 자연주의와 구분하여 편의상 '사실주의'라고 부르는 예술의 양식은 자연에 있는 구체적인 사항들을 그대로 복사하기는 하지만, 그러한 세부사항에 변화와 유기적 관련성을 부여하는 리듬을 놓쳐 버리고 말았다. 사실주의 예술은 사물을 세세하게 기록하

는 데는 유용하지만, 사진처럼 금세 싫증나게 만든다. 사실주의 예술은 오직 고정된 한 가지 관점에서만 사물에 접근하기 때문에, 기록을 목적으로 하는 산문의 경우를 제외하고는 금방 흥미를 잃어버리고 만다. 미묘한 리듬을 형성하는 관계들은 다양한 관점에서의 접근을 필요로 한다. 리듬은 예술작품을 만들 구체적인 대상에 따라 달라진다. 이처럼 개개인의 경험이 각각 독특한 다양성들을 가지고 있음에도 불구하고, 얼마나 많은 사람들이 형식적으로 동일한 하나의 리듬을 사용하는가!

[45] 워즈워스의 시는 밀턴이 죽은 뒤 영국에서 널리 유행했던 시의 표현어법에 반대하는 자연주의적 반란이었다. (워즈워스의 작품 중 몇몇 내용에 대한 잘못된 해석을 근거로) 그의 작품의 핵심이 일상적 생활언어를 사용하는 데 있다고 평가하는 것은 그의 작품의 의의를 잘못 파악한 것이다. 왜냐하면 그와 같이 평가하는 것은 워즈워스가 자신의 초기 작품에서 단지 형식만 바꾸기 위해 내용과 형식을 분리했다고 생각하는 것이기 때문이다. 사실상 그의 작품의 의의는 워즈워스 자신의 설명과 관련하여 그의 초기 작품의 2행을 살펴보면 잘 알 수 있다.

> 아직은 밝은 기운이 남아 있는 석양을 뒤로 하고
> 저기 떡갈나무는 어둠이 깃들어 더욱 굵어진
> 가지와 잎사귀의 선들이 마구 뒤엉킨 채 어둠 속에 서 있다.

이것은 시라기보다는 산문이다. 이것은 아직 정서에 의해 다듬어지지 않은 채, 있는 그대로를 묘사한 것이다. 워즈워스는 자신이 초기에 쓴 위의 시에 대해 다음과 같이 말하였다. "이것은 아주 빈약하고 불완전하게 표현된 것이다." 그리고 그는 계속해서 다음과 같이 덧붙여 말했다. "나는 처음으로 내게 놀라운 감흥을 주었던 바로 그 순간을 선명하게 기억한다. 호크셰드와 앰블사이드15) 사이에 길이 있었다. 그 길

은 내게 크나큰 기쁨을 주었다. 그 순간은 나의 시의 역사에서 굉장히 중요한 순간이었다. 왜냐하면 그 순간 나는, 내가 아는 한 어떤 시대 어떤 나라의 시인들도 주목하지 못했던 '자연이 보여주는 무한한 다양성'을 의식했기 때문이다. 그리고 나는 지금까지 있었던 시들이 포착하지 못한 것, 자연의 무한한 다양성을 표현하기로 결심했다. 그때 나는 겨우 14살짜리 어린 소년에 불과했다."

[46] 위의 말에는 자연의 변화하는 모습을 제대로 지각할 수 없게 만드는 관습적인 것과 추상에 의해 일반화된 것에서 벗어나 자연주의적인 방향으로 나아가려는 시도가 분명하게 나타나 있다. 자연주의적인 것이란 우리의 경험이 자연적으로 변화하는 리듬에 대해 좀더 섬세하고 민감하게 반응하는 것이다. 그가 표현하고자 했던 것은 단순한 다양성이나 시시각각으로 달라지는 모습 그 자체가 아니라, 질서 있는 관계들, 즉 햇볕의 변화에 따라 다양한 모습으로 나타나는 잎과 가지의 독특한 관계들이다. 그리고 그의 표현에는 특정한 시간과 장소의 구체적인 내용과 그 속에 있는 떡갈나무의 세부사항들은 사라지고, 관계가 선명하게 살아남는다. 이렇게 표현된 관계는 추상적인 것이 아니라 구체적인 것이다. 비록 위의 시의 경우에는 다소 산문체로 표현되어 있기는 하지만 그것 또한 구체적인 관계를 표현한 것이다.

[47] 어떤 사람들은 자연주의에 대해 논의하는 것을 보고 여기서 다루는 형식의 조건으로서 리듬에 관한 주제에서 벗어난 것이 아닌가 하고 생각할지 모른다. 그러나 전혀 그렇지 않다. 어떤 사람들은 정형화된 지각의 관습에서 벗어나고자 하는 것을 표현하기 위해 '자연주의적'

15) [역주] 호크셰드(Hawkshead)와 앰블사이드는(Ambleside) 영국의 북부 호수 지방에 있는 마을로 아름다운 호수와 평화로운 전원이 펼쳐져 있는 곳이다. 이곳은 워즈워스가 어린 시절을 보내며 자연에 대한 감수성과 관찰력을 배운 곳이다.

이라는 용어보다는 다른 용어를 쓰고 싶어할 것이다. 그러나 어떤 용어를 사용하든지 간에 참으로 심미적 형식을 회복하고자 한다면, 그것은 반드시 자연의 리듬에 대한 감수성을 강조하지 않으면 안 된다. 우리는 이 사실로부터 리듬에 대한 간략한 정의를 내릴 수 있다. 리듬은 다양한 변화 속에 들어 있는 규칙적인 것이다. 강도나 속도에 아무런 변화 없이 한결같은 흐름만 있다면 거기에는 리듬이 존재하지 않는다. 강도나 속도의 변화 없이 계속해서 움직이기만 하는 곳에도 리듬은 존재하지 않는다. 리듬이 없이 계속해서 움직이는 것은 변화 없이 정체된 것이나 다름없다. 이 점에서 '발생한다'는 말이 의미하는 바가 많다.16) 변화는 발생하는 것일 뿐만 아니라 포함되는 것이다. 즉, 변화는 발생하는 것이면서 더 큰 전체 속에서 독특한 위치를 차지하고 있다. 가장 뚜렷한 리듬은 강렬하게 변화하는 것에 대해 관심을 갖는다. 워즈워스의 시에서 드러나는 것처럼, 어떤 가지와 잎사귀의 형식들은 다른 가지와 잎사귀의 약한 형식과 비교할 때 더 강하게 나타난다. 약동하는 흥분과 고요한 안정의 율동적인 변화가 없는 곳에는 그것이 아무리 섬세하고 폭넓은 것이라 하더라도 어떤 종류의 리듬도 존재하지 않는다. 그러나 복잡한 리듬의 경우에 이러한 강도의 변화는 일부에 지나지 않는다. 강도의 변화는 색조나 명암 등과 마찬가지로 수, 범위, 속도의 변화, 그리고 색조나 명암과 같은 질적 차이들의 변화를 명확히 하는 데 유용하다. 다시 말해서 강도의 변화는 직접적으로 경험되는 대상에 따라 다르다. 전체 속에서 한 부분으로 구별되는 리듬에

16) [역주] '발생한다'의 영어표현은 'take place'이다. 이 말은 보통 일어난다, 발생한다는 뜻으로 번역되지만 단어의 의미 자체에 주목하면 '자리를 차지한다'는 뜻이 된다. 즉, 어떤 일이 일어난다는 것이 단순히 일회적인 사건이 아니라면 일어난 결과가 그냥 사라지지 않고 어디엔가 자리를 차지하고 일정한 역할을 한다는 것을 뜻한다.

들어 있는 하나하나의 박자는 이전에 있었던 경험에 힘을 더하고 동시에 앞으로 다가올 경험에서 요청되는 긴장감을 만들어 낸다. 그것은 고립된 한 부분 안에서 일어나는 변화가 아니라, 경험 전체에 편재되고 통합된 질적인 토대를 조율하는 과정에서 나타나는 것이다.

[48] 통을 가득 채운 가스, 모든 것을 쓸어 가는 급류, 일체의 물결이 일지 않는 연못, 한없이 평평한 사막, 단조롭게 울려오는 기계소리, 이 모든 것들은 리듬이 없는 전체이다. 잔물결이 일렁이는 연못, 여러 갈래로 번득이는 번개, 바람에 살랑대는 나뭇가지, 새의 날갯짓, 나선형의 꽃받침과 꽃잎, 흘러가는 구름의 그림자가 드리워진 초원, 이것들은 모두 자연의 리듬이다.17) 여기에는 분명히 서로가 저항하며 서로를 지탱하는 에너지들이 있다. 상반되는 두 에너지는 어떤 시점에서 강화되며, 한쪽의 에너지가 강화될 때 다른 한쪽의 에너지가 축적된다. 이 리듬은 한쪽의 에너지가 확대되면서 상반된 다른 에너지를 압도할 때까지 계속되고, 다른 한쪽 에너지를 압도하는 순간 반대방향으로의 작용이 일어난다. 이것은 반드시 동일한 기간 동안 일어나는 것은 아니지만 질서정연한 비율 안에서 이루어진다. 리듬 속에서의 저항은 에너지를 축적한다. 한쪽의 에너지는 다른 한쪽의 에너지가 방출되고 확대될 때까지 계속적으로 축적된다. 그러다가 에너지의 계속적인 작용과 반작용이 정지될 때 상반되는 두 힘은 균형을 이루거나 대등한 상태를 이룬다. 이러한 것들이 리듬적인 변화의 일반적 구조이다. 이 설명만으로는 조직된 전체의 모든 단계와 측면에서 진행 중인 확대와 수축의 동시발생인 운동의 성격을 완전히 설명하지는 못한다. 계속적으로 진행해 나아가는 변화의 모든 단계와 측면은 근본적으로 최종적인 완결을 위하여 그리고 최종적인 완결에 비추어 축적되는 것이다.

17) "나선형"이라는 말을 사용한다는 사실은 우리가 무의식적으로 그것에 관련된 에너지의 저항을 인식한다는 것을 나타내 준다.

[49] 인간의 감정과 관련해서 보면, 즉각적인 감정의 방출은 표현행위에서 치명적인 것일 뿐만 아니라 리듬에 대해서도 아주 해로운 것이다. 즉각적으로 감정을 표출할 때는 긴장을 만들어 내는 데 충분한 저항이 축적되지 않으며, 그저 단절된 축적과 분출이 있을 뿐이다. 여기에서 에너지는 질서정연한 발전을 성취하기 위해 보존되지 못하고 흩어지고 만다. 우리는 흐느껴 울거나, 비명을 지르기도 하고, 눈살을 찌푸리기도 하며, 험악하게 덤벼들기도 한다. 《인간과 동물의 감정표현》(보다 정확히 말하면 《인간과 동물의 감정분출》이라고 해야 할 것이다) 이라는 책에서 다윈(Darwin)은 감정이 순전히 유기체의 상태를 직접적이며 구체적인 행위를 통해서 자유롭게 발산하는 것이 될 때 어떤 일이 일어나는지 풍부한 예를 들어 설명하고 있다. 감정의 표출을 자제하고 규칙적인 축적과 보존의 운동을 계속하여 완결된 경험에 이르렀을 때 정서의 발현은 진정한 표현이 되며, 바로 이때에 정서는 심미적 질성을 획득한다.

[50] 정서적 에너지는 경험 속에서 계속적으로 작용하며, 지금 이 순간에도 분명히 활동하고 있다. 정서적 에너지는 무엇인가 중요한 것을 성취한다. 정서는 기억이나 이미지 또는 관찰된 것들을 불러일으키고, 서로 결합하며, 받아들이거나 거부하는 일을 한다. 그리고 정서적 에너지는 직접적인 정서적 느낌을 띠게 함으로써 이러한 것들에 작용하여 하나의 전체로 통합한다. 그렇게 함으로써 정서적 에너지는 다른 것들과 뚜렷하게 구분되며 통일된 대상이 나타나게 한다. 저항에 의해 야기된 직접적인 정서의 표현은 저항을 리듬이 있는 형식 속에 융합되도록 이끌어 간다. 이 점은 시의 운율에 관한 콜리지의 표현에 아주 잘 나타나 있다. 콜리지는 시의 운율의 기원을 다음과 같이 설명한다. "나는 솟아나는 열정을 통제하려는 자발적인 노력을 통해 마음의 균형을 찾아 나간다. … 즉각적으로 솟아나는 열정에 대한 생산적인 반작용으

로서 노력은 열정과 노력이 서로서로 저항하는 바로 그 상태에서 보다 더 분명하게 드러난다. 그리고 이 둘 사이의 균형은 의지나 판단에 의해 의식적으로, 예견된 기쁨을 향유하기 위한 운율로 조직된다." 이 과정에는 "정열과 의지, 자연적 충동과 자발적 목적이 상호 침투되어 하나의 전체로 존재한다." 이 점에서 운율은 "감수성과 주의력 양쪽 모두를 보다 예민하고 활기차게 만들어 주는 경향이 있다. 완결된 결말을 향해 나아가는 과정에서 계속해서 나타나는 새로운 것에 대한 흥분과, 한 단계 한 단계 나아갈 때마다 느껴지는 만족이 서로 순환하면서 감수성과 주의력은 더욱더 활발해진다. 하나하나 구분되는 감정들은 너무나 미세하고 미묘한 것이어서 어느 순간에도 뚜렷한 의식의 대상이 되지는 않지만, 전체로서 감정의 영향은 굉장히 크다." 음악은 다양한 "목소리들"이 서로 부딪치고 서로 응답하는 활동 속에서 생성되는 대립의 순환과정, 즉 긴장과 강화의 과정을 거치면서 목소리들이 강렬한 모습을 띠게 된 것이다.

[51] 산타야나는 진심으로 다음과 같이 말하였다. "서로 갈등하는 측면들이 해소되고 하나로 융합된 후에야, 비로소 금속판 위에 무늬가 새겨지거나 석고가 굳어져 형체를 갖추는 것에 비유될 만한 지각이 마음속에 선명하게 자리 잡게 된다. 아니 오히려 지각한다는 것은 마치 잘 일구어 놓은 밭에 씨앗이 뿌려지듯이, 화약이 가득 찬 통 위에 불꽃이 떨어지듯이 뇌 속으로 들어가 움직이기 시작하는 것이다. 각각의 이미지들은 때로는 천천히 그리고 의식하지 못하는 사이에, 때로는 순간적으로 불꽃이 폭발하듯이 수백 개가 넘는 많은 이미지를 만들어 낸다." 심지어 추상적인 사고의 과정에서도 처음 사고를 촉발시킨 자동장치는 완전히 멈추지 않는다. 자동기관은 뇌분비와 교감신경계에 에너지를 축적해 나가는 것과 결합된다. 마음속에 섬광처럼 떠오르는 생각과 관찰의 내용들은 무엇인가를 시작한다. 이것은 너무 직접적으로

분출되는 것이어서 리듬적인 질서를 확립하기에는 부족한 것일 수도 있으며, 아직 다듬어지지 않은 투박한 힘에 지나지 않은 것일 수도 있다. 때로 이것은 한가한 공상 속에서 에너지를 흐트러뜨리는 무기력한 것일지도 모른다. 그러나 활동을 오직 좁은 의미의 '실제적인' 것과 동일시할 때, 우리의 습관은 맹목적인 것이거나 기계적인 반복에 지나지 않는다. 이러한 기계적이고 맹목적인 습관으로 인해 경험에서 직접적으로 촉발되는 원래의 에너지는 구체적인 경험 속에 의미 있게 결합하지 못하고 방만하게 흩어지고 만다. 반대로 욕구를 조절할 수 있는 능력을 갖추지 못한 데서 오는 세상에 대한 무의식적 두려움은 모든 행위를 이미 익숙해진 습관 속으로 몰아넣거나 억압하게 만든다. 직접경험에서 처음 생긴 에너지가 최종적 경험의 완결단계를 향해 나아가기 위해서는 대립과 축적, 긴장과 이완이 질서정연한 관계 속에서 움직여야 한다. 그러나 냉담할 정도의 무관심과 무모한 열망이라는 양극 사이에, 완결된 경험에 이르는 것을 방해하는 다양한 방식들이 존재한다. 완결된 경험에 이르지 못할 때 활동은 중도에 멈추어 불완전한 것이 되거나 기계적인 것이 되며, 또는 긴밀한 관련이 없는 산발적인 것이 되고 만다. 이와는 달리 완결된 경험은 자연의 리듬과 표현의 성격을 분명하게 드러내 준다.

[52] 물리적 측면에서 보면, 만약 여러분이 수도꼭지를 살짝만 틀어놓으면 물의 흐름에 대한 저항은 에너지를 보존한다. 이때 수도꼭지에서 나오는 물은 한 방울씩 규칙적으로 떨어진다. 그런데 만약 폭포와 같은 물의 흐름이 충분한 거리를 두고 떨어진다면, 그 물의 흐름은 폭포 바닥의 저항으로 밑바닥에 이르러서야 작은 물방울로 변화한다. 양극과 같은 에너지의 대립은 커다란 부피나 공간을 작게 나누거나 분할하는 곳이면 어디든지 존재한다. 동시에 양립하는 에너지들 사이의 균형을 확립하는 것은 다양한 변화에 일정한 기준과 질서를 부여해 준다.

음악, 드라마, 소설뿐만 아니라 그림들도 이러한 긴장을 특징으로 한다. 그림에서 이러한 긴장은 보색의 사용, 전경과 배경의 대조, 중심에 있는 대상과 주변에 있는 대상의 대조로 나타난다. 현대 회화에서 밝음과 어두움의 대조와 관련은 음영이나 갈색계열의 색을 사용하기보다는 오히려 대조되는 각각의 밝고 순수한 색을 사용하여 표현한다. 서로 비슷한 곡선들이 윤곽선을 그리는 데 사용되고, 반대 방향을 따라 위와 아래, 앞과 뒤로 곡선을 그려 긴장감을 준다. 하나의 선이 긴장을 나타내기도 한다. 이 문제와 관련하여 스텐[18]은 이렇게 말하였다. "선의 긴장은 꽃병의 윤곽을 따라 윤곽의 선을 바꾸는 힘을 주목한다면 관찰될 수 있다. 이 긴장감은 앞서 그려진 부분에 더해진 방향과 에너지, 선 등의 고유한 탄력성에 의해 좌우된다." 보편적으로 예술작품을 만들어 나가는 작업단계들 사이에 일정한 시간적 간격을 두는 것은 굉장히 중요한 의미를 갖는다. 각각의 단계마다 일어나는 멈춤, 즉 휴지기는 진행 중인 작업을 중단하는 것이 아니다. 그것은 하나의 단계가 다른 단계와는 다른 특성을 가진 단계로 만드는 것이면서 동시에 작품 전체에 적합한 한 부분을 확립하는 것이기 때문이다. 그러니까 예술작품의 창작과정에서 일어나는 휴지기는 하나의 부분을 구체화하는 것이면서 동시에 전체와의 통일된 관련을 확립하는 시기이다.

[53] 매체를 통한 에너지의 조정은 마지막에 완성되는 작품의 효과를 결정한다. 노래, 춤, 드라마, 연극 속에서 당혹감, 공포감, 어색함, 자의식, 단절감과 같은 저항을 극복하는 것은 예술가의 몫이기도 하고, 그것을 관람하는 청중의 몫이기도 하다. 악기를 통해 울려 퍼지는 소리와 서정시적인 음성과 리듬은 대기나 지면을 움직인다. 이미 완성된 예술작품 속에 들어 있는 소리와 대사와 리듬들은 관객 앞에서

18) [역주] 스텐(Stein, Leo: 1872~1947)은 미국의 그림 수집가이며, 예술비평가로 활동했다.

재현될 때 새로운 저항에 부딪칠 필요가 없다. 저항은 개성적인 것이며, 저항을 체험하고 극복한 결과도 제작자와 관람자 모두에게 서로 다르며 독특한 것이다. 연기자가 표현하는 감동적인 음성은 금세 사라지고 말지만, 예술작품을 제작하거나 관람하는 사람들은 다소간 새롭게 변화한다. 작곡가, 작가, 화가, 조각가는 배우나 무용수, 연주자보다 훨씬 더 관객과 멀리 떨어진 곳에서 상대적으로 외적인 매체를 통해서 활동한다. 작가는 저항을 유발하는 외적 재료의 형태를 바꾸고 그 안에 긴장을 부여하는 일을 하지만, 배우나 가수에 비해 관객의 직접적인 영향에서는 자유롭다. 이 차이는 점점 더 깊어져 간다. 후자는 관객들이 가진 성격과 능력의 차이를 고려해야 하며, 분위기에도 영향을 받는다. 회화와 건축은 연극, 무용, 연주회에서와 같이 관객과 호흡하면서 촉발되는 직접적인 흥분과 관객이 뿜어내는 환호의 갈채를 받을 수 없다. 웅변, 연주, 연극에서 이루어지는 직접적이고 개인적인 접촉은 이러한 예술분야에 고유하고 독특한 것이다.

[54] 조형예술이나 건축예술의 특징은 유기체에게 즉각적으로 작용하기보다는 오랜 기간 동안 유기체를 둘러싸고 있는 환경을 구성한다는 데 있다. 그것은 간접적이며 지속적인 효과를 발휘한다. 문자로 기록된 노래와 희곡, 악보로 쓰인 음악은 효과 면에서 보면 조형예술에 해당된다. 조형예술이 주는 효과는 이중적이다. 한편으로 조형예술은 인간과 세계 사이의 직접적인 긴장을 완화시켜 준다. 인간은 활동을 통해 세상에 참여하며 세상 속에서 살아간다. 따라서 인간은 세상에서 좀더 안전하고 안락한 것을 찾으려고 노력한다. 인간은 자신이 사는 세상에 익숙하게 될 때, 상대적으로 편안한 마음을 가질 수 있다. 어떤 의미에서 보면 인간이 환경과 아주 조화로운 상태에 있다는 것은 심미적 창조를 위해서는 불행한 일이다. 그런 경우에 세상은 아무런 혼란과 긴장을 일으키지 않는다. 세상은 너무나 안정적이고 규칙적이어서

새로운 시도나 리듬을 추구해야 할 필요를 느끼지 못한다. 이때 예술은 판에 박힌 것을 답습하는 것으로 전락한다. 예술은 그저 즐거움을 회상하는 통로이기 때문에 이미 과거에 만들어진 것들 가운데 마음에 드는 것을 골라 스타일이나 양식에 약간의 변화를 주는 것이면 충분하다. 심미적 측면에서 말하면, 이제 환경은 신선함을 완전히 잃어버리고 철저하게 진부한 것이 되고 만다. 이때 예술은 주로 관례적인 것과 관례적인 것을 약간 바꾼 절충적인 것이 반복적으로 나타나게 된다. 우리는 통상적으로 이른바 시나 소설보다는 회화와 조각이 훨씬 더 관례적인 모습을 많이 띤다고 생각하는 경향이 있다. 그러나 시나 소설도 회화나 조각에 못지않게 익숙한 풍경, 친숙한 상황, 이미 아는 인물과 같은 관례적인 모습에 의존하고 있다.

[55] 그러나 시간이 지남에 따라 친숙했던 것들도 저항을 불러일으킨다. 긴 시간 동안 충분히 익숙해지면 친숙한 사물들 속에서 새로운 조건들이 생겨나고, 이것들이 소란을 불러일으키는 씨앗이나 불씨가 된다. 새로운 조건들이 어떤 식으로든지 옛것과 관련을 맺지 않는다면 그것은 기껏해야 기괴한 것에 지나지 않는다. 위대한 독창적 예술가들은 지금까지 내려온 전통을 충분히 흡수하고 소화하여 자신의 것으로 만든다. 그들은 전통을 배척하는 것이 아니라 자기 자신의 것으로 받아들이는 것이다. 오랫동안 전해 내려온 전통과 자신을 둘러싸고 있는 새로운 것 사이에서 일어나는 투쟁은 새로운 경험의 양식을 요청하는 긴장을 만들어 낸다. 셰익스피어는 자신의 작품 속에서 "라틴어는 적게 그리스어는 더욱 적게" 구사하려고 했다. 하지만 그는 손에 넣을 수 있는 과거의 자료를 모두 모으고 탐독한 사람이었다. 만약 그가 자신을 둘러싸고 있는 삶에 대한 열정적 호기심을 가지고 수많은 재료들을 자신의 개성적 통찰에 비추어 새롭게 통합해 내지 않았다면, 그는 아마도 과거의 작품을 그대로 베끼는 표절주의자가 되고 말았을 것이다. 현대

320

회화에서 위대한 혁신을 일구어 낸 예술가들은 자신의 시대를 풍미하는 유행을 모방하는 사람이라기보다는 과거의 회화들을 끊임없이 열정적으로 공부하는 사람들이다. 그러나 그들은 과거의 재료들에 대해 자신의 개성적인 통찰력을 적용함으로써 오랜 전통에 반대하였고, 과거의 전통과 새로운 통찰 사이의 갈등과 재통합을 통해 새로운 리듬을 만들어 내었다.

[56] 이러한 사실은 심미적 이론의 토대가 예술활동 밖에 있는 선험적인 것에 근거를 두는 것이 아니라, 예술활동 속에 있다는 것을 시사한다. 심미적 이론은 오로지 예술가의 안과 밖에서 작용하는 에너지의 중심적 역할과 리듬 있는 경험, 즉 질서정연한 완결을 향해 나아가는 에너지의 축적, 보존, 긴장과 멈춤, 그리고 협동적인 움직임에 근거를 두어야 하며, 이러한 움직임 때문에 나타나는 대립을 야기하는 에너지의 상호작용의 역할에 대한 이해에 기초를 두어야 한다. 예술가의 내적 에너지는 표현할 때 방출되며, 재료 속에 들어 있는 외부의 에너지는 형식을 만들 때 드러나게 된다. 그렇게 할 때 우리는 하나의 경험으로서 예술작품 속에서 유기체와 환경 사이에서 행하는 것과 겪는 것 사이의 보다 긴밀한 관계를 확립할 수 있다. 행하는 것과 겪는 것 사이에 들어 있는 독특한 리듬은 지각의 직접성과 통합에 필요한 요소들을 구분하고 관련짓는 원천이 된다. 예술작품에 대한 적절한 관련과 구분이 결여되어 있을 때 지각의 통일성을 가로막는 혼란이 야기된다. 하는 것과 겪는 것 사이에 적절한 관계가 맺어질 때 예술작품의 제작을 자극하고 가능하게 하는 경험이 발생한다. 하는 것은 자극과 흥분을 불러일으키는 것이라면 겪는 것은 평온의 국면을 가져온다. 철저하고, 상호 관련된 겪는 것은 에너지의 축적을 가져오며, 이 축척된 에너지는 뒤에 오는 활동에서 발산할 에너지원이 된다. 그 결과로 일어나는 지각은 질서 있는 것이 되며, 동시에 정서적인 것이 된다.

[57] 예술에서 고요함의 특성은 매우 중요하다. 대상을 설계하고 구성하는 데 평온함이 없는 예술은 존재하지 않는다. 그러나 예술에는 고요함 또는 평온함과 함께 저항, 긴장, 흥분도 존재한다. 만약 저항과 긴장과 흥분의 반작용으로 나타나는 고요함이 없다면, 완결도 없다. 개념상으로 보면, 각각의 사물들은 서로 구분되지만, 지각과 정서 상에서 보면 모든 사물들은 함께 통합되어 있다. 철학적 논의에서는 감각적인 것과 개념적인 것, 외양과 실체 혹은 의미, 흥분과 고요함 등은 서로 분리되며 대립되는 것으로 간주된다. 그러나 예술작품에는 이러한 분리와 대립이 존재하지 않는다. 예술작품 속에 이러한 분리와 대립이 존재하지 않는 것은 그러한 대립이 극복되었을 뿐만 아니라, 예술작품은 반성적 사고에서 나타나는 그러한 구분과 대립이 일어나지 않는 경험의 수준에서 존재하기 때문이다. 다양성은 흥분을 불러일으킬 수 있다. 그러나 그저 다양하기만 한 것 속에는 극복되어야 하거나 잠시 멈추어 에너지를 조정해야 할 저항이 없다. 그런 다양함이란 마치 이삿짐을 실을 차를 기다리는 가구와 짐들이 도로 위에 아무렇게나 널려 있는 것과 같다. 이렇게 널려 있는 짐들이 차 안에 실려 있다고 해서 질서나 평온함이 나타나는 것은 아니다. 물건들이 집안에 제자리를 잡고 정리되어야 하듯이, 다양한 것들이 조화로운 전체를 이루기 위해서는 질서 있는 관계 속에서 적절하게 분류되고 합당한 위치에 놓여야 한다. 구분과 통일이 서로 협동적으로 작용할 때 흥분이라는 변화의 움직임을 일으키며, 고요함이라는 완결을 가져온다.

[58] 자연과 예술에서 아름다움에 대한 오래전부터 내려오는 공식과 같은 것이 있다. 그것은 바로 "아름다움이란 다양성 '속에' 내재하는 통일성, 즉 통합성이다"라는 것이다. 이 공식을 어떻게 이해할 것인가 하는 문제는 '속에'라는 전치사를 어떻게 해석하느냐에 달려 있다. 우리는 '속에'라는 말의 의미를 생각할 때 대체로 다음과 같은 사례들을

떠올린다. 예를 들어 한 상자 속에 많은 물건들이, 한 그림 속에 많은 인물들이, 한 호주머니 속에 많은 동전들이, 한 서랍 속에 많은 서류들이 함께 있는 것을 생각해 보자. 사실 그 안에 들어 있는 물건들은 긴밀한 관련 없이 그냥 그 안에 들어가 있을 뿐이다. 예로 든 것들을 통합된 것이라고 보는 것은 함께 모여 있다는 것, 그리고 그러한 산술적 집합이 어떤 형태를 이루고 있다는 것을 가리킬 뿐이다. 그러한 통합성은 긴밀한 내적 관련에 의한 것이 아니라 그것들을 담는 용기에 의해 외적으로 부과된 것에 지나지 않는다. 다양한 요소를 포함하는 대상이나 장면의 통합성은 흔히 이와 유사한 방식으로 이해된다. 그러나 예술적 아름다움의 통합성은 그렇지 않다. 다양성 속에 존재하는 통합성으로서 아름다움은 산술적 집합이나 외적 형태들의 모임이 아니라, 에너지들의 관계로 이해해야 한다. 하나의 예술작품은 서로 구분되는 다양한 것들을 구성요소로 가지고 있다. 분명히 구분되는 것이 없다면 개성을 가진 부분도, 하나의 통일성도 존재하지 않을 것이다. 그런데 구분된 것들이 저항하는 것에서 상호의존적인 것이 될 때 심미적 성질을 띠게 된다. 저항이 상호 관련된 부분들 사이에 긴장을 일으키고, 이 긴장이 서로 갈등하는 에너지들의 협동적인 상호작용에 의해서 해소될 때 비로소 통일성이 존재한다. 이른바 통합된 '하나'라는 것은 각각의 부분들과 부분들이 지닌 에너지의 상호작용을 통하여 하나의 전체를 실현한다는 것을 의미한다. 동시에 '다양성'이라는 말은 최종적인 상태에서 균형을 이루는 상반되는 에너지들에 의해 만들어진 서로 구분되는 부분들을 의미한다. 이 시점에서 생각해 보아야 할 문제는 통일된 전체를 이루기 위하여 다양한 에너지들을 어떻게 조직하는가 하는 것이다. 왜냐하면 예술작품을 특징짓는 '다양성 속에서의 통합성'은 예술적 경험의 과정 속에서 역동적으로 성취되는 것이기 때문이다. 이 문제가 바로 다음 장의 주제이다.

에너지의 조직

리듬과 균형이 있는 통합된 경험의 형성*

[1] 지금까지 논의를 진행하는 동안에 예술품과 예술작품이 서로 구별된다는 점을 여러 차례 언급하였다. 예술품은 물질적인 것이며 가능성을 가지고 있다. 여기에 반하여, 예술작품은 능동적인 것이며 경험된 것이다. 한마디로 예술작품(work of art)은 예술품(art product)이 하는 일, 즉 예술품의 작용을 가리킨다. 이것은 예술작품에만 한정된

* [역주] 이 장의 원래 제목은 "에너지의 조직"(The Organization of Energies)이다. 경험 속에는 다양한 에너지들이 작용하고 있다. 다양한 에너지를 잘 조직한다는 것은 경험 속에 있는 에너지들이 일정한 질서를 갖도록 조직한다는 것을 뜻하며, 일정한 질서를 갖추게 될 때 형식이 등장한다. 여기서 질서를 갖는다는 것은 긴장과 갈등을 내포하는 다양한 요소들이 통합된 하나의 경험을 향하여 점진적으로 나아간다는 것을 뜻한다. 따라서 하나의 경험에는 상호작용하는 요소들 사이에 긴장과 갈등을 해결하고 균형에 이르는 리듬적인 발전과정이 들어 있다. 그러므로 하나의 경험에서 에너지를 잘 조직한다는 것은 긴장과 갈등을 일으키는 구성요소들이 리듬적인 발전과정을 거치면서 통합된 균형상태로 나아가도록 하는 것이다. 이때 경험은 통합된 '하나의 경험'이 되며, 예술이 존재하게 된다. 따라서 이 장의 제목은 이러한 내용을 반영하여 "에너지의 조직: 리듬과 균형이 있는 통합된 경험의 형성"으로 재정의하였다.

것이 아니라 모든 경험은 동일한 성격을 가지고 있다. 겉으로 볼 때 일정한 형식 없이 아무렇게나 발생하는 사건이든, 매우 지적인 주제이든, 통합된 사고와 감정의 인도를 받아 형성된 것이든 간에 대상이 다른 무엇인가를 만나서 상호교섭하지 않는다면 어떤 작용도 그리고 어떤 경험도 있을 수 없다. 복잡한 상호작용도 따지고 보면 대상이 무엇인가를 만나는 것에서부터 시작한다. 하나의 경험의 과정이 끝날 때 경험되는 대상의 성격도 이러한 상호작용에 의해 결정된다. 경험대상이 경험에서 발생하는 에너지와 조화롭게 상호작용할 때, 그리고 함께 작용하여 처음의 충동과 긴장을 해소하고 경험을 발전시켜 주는 방향으로 나아갈 때 예술작품이 존재한다.

[2] 앞 장에서 나는 활동을 통해 최종적으로 완성된 작품은 자연에 존재하는 리듬에 의존한다는 점을 강조하여 말하였다. 앞에서도 언급했듯이 리듬은 경험 속에서 형식을 형성하는 데 필수적인 조건이며, 따라서 표현의 형식을 구성하는 필수조건이기도 하다. 그런데 심미적 경험이라는 활동의 측면에서 보면 예술작품은 '지각작용'(또는 인식작용)을 가리킨다. 자연 속에 있는 리듬이 예술품이라는 외적 대상에 내재한다 하더라도 경험 속에서 작용하는 리듬이 될 때에야 비로소 그 리듬은 심미적인 것이 된다. 그리고 경험 속에 있는 그러한 리듬을 지각하는 것과 외적 대상에 들어 있는 리듬을 지적으로 인지하는 것은 성격이 전혀 다른 것이다. 그것은 조화로운 색채를 인식하는 즐거움을 향유하는 것과 과학자들이 색채를 정의한 공식을 아는 것 사이의 차이와 같은 것이다.

[3] 먼저 나는 여기서 리듬에 대한 이러한 생각을 기초로 하여 지금까지 미학이론에 크게 영향을 미쳤던 리듬에 대한 잘못된 생각을 바로잡을 것이다. 리듬에 대한 잘못된 생각은 심미적인 리듬은 지각(인식)의 문제이며 따라서 지각의 과정에서 자아에 의해 형성된 모든 것과 긴밀

한 관련이 있다는 사실을 제대로 이해하지 못했다는 데서 기인한다. 그리고 아주 이상하게도 그 잘못된 생각은 '심미적 경험은 직접적 지각의 문제이다'라는 명제와 함께 존재한다. 내가 여기서 말하는 리듬이란 변화 속에 있는 규칙적인 질서를 의미한다. 변화하는 것들 중에는 반복해서 발생하는 것이 있으며, 반복해서 발생하는 것에는 일정한 규칙이 있다. 이처럼 변화하는 것 속에 들어 있는 규칙적 질서가 바로 리듬이다.

[4] 리듬에 대한 잘못된 생각을 직접 다루기 전에 먼저 리듬에 대한 잘못된 생각이 예술을 이해하는 데 어떤 영향을 미치는지 살펴볼 것이다. 하나의 경험을 구성하는 상호작용에 참여하지 않는다면 공간을 차지하는 물질적인 대상들은 고정된 상태에 있다. 거의 눈에 보이지 않을 정도로 천천히 마모되는 것을 고려하지 않는다면 조각상의 선과 면들은 똑같은 상태를 유지하는 것처럼 보이며, 건물의 외형과 건물들 사이의 간격 또한 변화하지 않고 그대로 있는 것처럼 보인다. 이러한 사실로부터 순수예술은 공간적인 것과 시간적인 것이라는 두 가지 종류로 나눌 수 있다는 잘못된 결론을 이끌어 낼 수 있다. 그리고 이 생각에 의하면 리듬은 시간적인 순수예술이 가진 특성으로 생각한다. 이러한 생각은 건물이나 조각과 같이 공간을 차지하는 것들만이 균형과 조화를 가지고 있다고 생각하는 것과 동일한 오류를 범하고 있다. 만일 이와 같이 잘못된 생각이 이론에만 영향을 미친다 할지라도 문제는 결코 작은 것이 아니다. 그런데 이러한 생각은 예술작품을 지각하는 데도 커다란 영향을 미치게 된다. 실로 그림이나 건물에 리듬이 있다는 것을 부정하는 것은 그것들이 가진 심미적 효과를 이해하기 위해서 반드시 필요한 질성을 지각하는 데 장애가 된다.

[5] 리듬을 문자 그대로 반복되는 것, 즉 동일한 요소들이 규칙적으로 되풀이되는 것으로 생각하는 것은 리듬을 작용의 측면에서 보지 않고 통계적이거나 분석적으로만 보기 때문이다. 리듬을 작용의 측면에

서 본다는 것은 리듬을 경험을 구성하는 요소들의 에너지를 이용하여 하나의 완전하고 완결된 경험이라는 보다 나은 상태로 나아가게 하는 것으로 해석하는 것이다. 리듬을 단순히 규칙적으로 되풀이되는 것으로 생각하는 이론은, 이 이론을 지지하는 사람들이 시계의 똑딱거리는 소리를 자주 예로 들기 때문에, '똑딱이론'이라고도 불린다. 비록 똑딱 소리를 한 번 듣는 것은 한순간의 반사적 행동에 지나지 않지만 만약 한결같은 똑딱-똑딱하는 시계소리를 연속해서 경험하면 그 경험이 가져다주는 효과는 아마도 우리를 잠들게 하거나 화나게 하거나 둘 중 하나일 것이다. 그런데 그러한 규칙성은 하나의 경험을 만들어 내는 데에 작용하는 단지 하나의 초보적인 것에 지나지 않는다. 실제 경험에서 규칙성을 가진 다른 것들이 시계소리처럼 기초가 되는 규칙성 위에 덧붙여져서 보다 복잡한 경험의 체계를 구성하는 것을 충분히 상상할 수 있다. 물론 수학적으로 분석하여 실제로 경험된 리듬은 하나의 기본적 규칙성 위에 수많은 소규모의 반복적인 것을 결합시킨 것으로 규정할 수 있다. 그러나 그렇게 수학적으로 분석하는 것은 생생하게 살아 있는 표현력을 가진 리듬에 대해 기계적으로 접근하는 것에 불과하다. 그것은 고대 그리스 시대의 꽃병에 그려져 있는 무늬에서 볼 수 있는 것과 같이 하나하나가 매우 엄격한 수학적 계산에 따라 만들어진 수많은 곡선들이 결합된 모양에서 이러한 곡선들의 산술평균을 계산함으로써 심미적으로 만족할 만한 곡선의 형태를 찾아내려는 시도와 비슷한 것이다.

[6] 어떤 연구자가 녹음기를 사용하여 성악가들의 목소리를 연구한 적이 있다. 그런데 뛰어난 정상급 성악가들의 목소리는 정확한 음정을 나타내는 선에서 약간 위에 위치하거나 조금 아래에 위치하는 것으로 나타났다. 반면 발성을 연습하는 초보 성악가의 경우에는 표준적인 음정과 일치하는 목소리를 내는 것으로 나타났다. 그 연구자는 정상급

성악가들은 음에 대해 '자유로움을 가졌다'고 논평하였다. 사실 이러한 '자유로움'이 기계적인 또는 순수하게 객관적인 구성과 예술적인 창작 사이의 차이를 만들어 낸다. 왜냐하면 리듬은 어느 정도 일정한 변주를 포함하고 있다. 그런 만큼 질서정연한 변주를 리듬이라고 정의한다면 변주는 규칙적 질서로서 중요할 뿐만 아니라 심미적 질서에서도 없어서는 안 되는 요소이다. 만일 규칙적 질서가 어느 정도 유지되면서 변주가 많아지게 되면 그만큼 음악은 흥미로운 것이 된다. 이 사실은 음악에서의 규칙적 질서는 객관적 규칙성에 의해서만 설명되어서는 안 되며, 변주에 비추어서도 해석할 수 있는 원리가 필요하다는 것을 시사한다. 다시 말하면 이 원리는 경험 자체의 통합성이라는 관점에서 하나의 경험으로 이끌어 가는 점진적 발전의 원리이다. (이 통합성은 관찰에 의한 것이든 상상에 의한 것이든 간에 외적 재료를 사용하지 않고서는 이룩될 수 없지만 도대체 외적 관점에서 측정될 수 있는 것은 아니다.)

　[7] 다소 자의적으로 선정한 시의 한 부분, 비록 재미는 있지만 엄격한 질서를 갖지 않는 시구를 예시로 들어 살펴보는 것이 위의 생각을 이해하는 데 도움이 될 것이다. 워즈워스의 《서곡》에 나오는 다음의 몇 구절은 이 목적에 아주 적합한 것으로 보인다.

　　… 바람과 진눈깨비 섞인 비,

　　그리고 주위에 있는 온갖 것들,

　　한 마리의 양과 한 그루의 시든 나무,

　　그리고 오래된 돌담 사이로 들려오는 쓸쓸한 노랫소리,

　　숲과 시냇물의 소란스러운 소리,

　　그리고 길 위를 달리는 두 개의 선처럼

　　뚜렷한 모습으로 뻗어 나간 안개.

[8] 시를 그 시가 가진 의미를 설명하기 위하여 산문형태로 바꾸는 것은 어떤 경우든지 간에 어리석은 일임에 틀림없다. 그럼에도 불구하고 내가 위의 시에 대해 산문적인 분석을 하는 목적은 시구들을 설명하려는 것이 아니라 리듬과 관련된 이론의 요점을 구체적인 예를 통해서 보여주기 위한 것이다. 우선 이 시에서 표현되는 단어는 사전에서 흔히 찾아볼 수 있듯이 고정된 종류의 의미를 반복하는 단어가 아니라는 사실에 주목해야 한다. '바람, 비, 양, 나무, 돌담, 안개'의 의미는 그 자체로 독립된 것이 아니라 전체적인 상황을 표현하는 데 일정한 기능을 담당하고 있다. 그런 만큼 이런 단어들은 불변하는 객관적 요소가 아니라 '그' 상황 안에 있는 일종의 변수이다. '진눈깨비 섞인', '한 마리의', '시든', '쓸쓸한', '뚜렷한'과 같은 형용사의 의미 또한 마찬가지이다. 형용사로 표현된 이러한 감각들은 처량함을 만들어 내는 독특한 경험에 의해 결정되며, 이들 감각은 처량한 상태를 더욱 돋보이도록 만들어 주는 역할을 한다. 반면 각각의 감각들은 전체 경험 속에서 질적 특성을 갖게 되며, 그렇게 됨으로써 시의 구조에 활력을 불어넣어 주는 하나의 요소로 변화된다. 그런데 시에는 다양한 대상들이 등장한다. 대상 중에는 상대적으로 변화나 운동이 없는 대상들이 있는가 하면 끊임없이 변화하고 움직이는 대상들이 있다. 보이는 것과 들리는 것, 예를 들면 비와 바람, 돌담과 음악, 나무와 소리 등이 그런 것들이다. 비, 돌담, 나무와 같이 구체적으로 존재하는 물건들은 상대적으로 천천히 변화하고, '바람, 음악, 소리'와 같은 사건들은 빠른 속도로 변화하며, 사방으로 흩어지는 안개는 변화가 가장 심한 것이다. 그런데 시에 등장하는 다양한 대상이나 형용사들은 시의 구체적인 내용에 영향을 미치며, 시의 구체적인 내용에 영향을 미치는 다양한 요소들이 결국 시의 형식에 차이를 만들게 된다. 시에 등장하는 다양한 요소들이 통합된 경험상황을 만들기 위하여 서로 조화를

330

이루면서 보다 통합되고 구조화된 전체를 형성하게 될 때 시의 질서, 즉 구조가 존재한다. 그러므로 시의 질서는 내용이나 형식의 단순한 반복에 의해서 만들어지는 것이 아니라, 통합된 전체를 형성하는 구성요소들의 능동적 작용에 의해서 만들어지는 것이다. 이런 점에서 보면 구성요소들의 작용에 의해 심미적 질서가 형성되며, 분명해지고, 결정된다.

[9] 위에 인용한 시구와 수천 명의 사람들이 동시에 몸을 흔들면서 노래 부르고 초보적인 심미적 만족을 느끼는 찬송가를 비교해서 생각해 보자. 찬송가는 상대적으로 외적이고 물리적 성격을 가지고 있는데, 이러한 사실은 찬송가는 일정한 시간간격을 두고 반복하는 경향이 있다는 점에서 잘 알 수 있다. 개인적 감정표현이 결여된 것도 상대적으로 규칙성과 통일성을 강조하는 찬송가의 특성 때문이다. 심지어 발라드 형식의 음악에서 흔히 등장하는 후렴구도 하나하나 분리해서 보면 동일한 것을 반복적으로 제시하는 것처럼 보이지만 노래하는 경험 속에서는 결코 동일한 것이 아니다. 후렴구는 각각의 경우 후렴구의 독특한 의미와 느낌을 간직하면서, 반복될 때마다 누적적으로 의미와 느낌을 강화시켜 주는 작용을 한다. 냉혹한 운명이나 단조로운 삶에 대한 느낌을 전달하기 위하여 예술가가 외적으로 보면 그야말로 동일한 것을 계속해서 반복적으로 제시할 수 있다. 그러나 그것은 단순히 동일한 것을 반복하는 것과는 다르다. 음악에서 하나의 음절을 반복해서 사용하는 것도 동일한 효과가 있기 때문이다. 음악에서 동일한 음절이 새로운 맥락에서 반복될 때 그것은 동일한 것이 반복되는 것이 아니다. 새로운 맥락에서 그 음절은 맥락에 맞게 채색되며, 맥락에 맞는 새로운 의미와 가치를 지니게 된다. 따라서 동일한 음절이 반복해서 등장하는 것은 교향곡의 새로운 시작을 알려준다거나, 주제를 환기시켜 주는 효과가 있기 때문이다. 반복적인 음절은 주제에 주의를 기울

이게 하는 것을 넘어서서 주제를 일관성 있고, 분명하며, 누적적으로 이해할 수 있도록 주제를 강렬하게 표현하는 효과가 있다.

[10] 물론 규칙적인 반복이 없으면 리듬도 없다. 그런데 반복되는 것을 음이나 물질적인 재료와 같은 것으로만 생각할 필요는 없다. 물질적인 현상을 다루는 과학에서의 반성적인 분석도 만일 거기에 사용되는 반복이 물질적인 것이든 정확한 시간간격을 가진 것이든 간에 여기서 정의한 리듬의 반복에 비추어 본다면 예술적 경험의 성격을 지니게 된다. 기계적인 반복은 단순한 물리적 구성단위들로만 이루어진 것이다. 반면 심미적인 반복은 이전에 있었던 것을 종합하고 좀더 발전시키는 '관계들'의 반복이라고 할 수 있다. 단순히 기계적으로 되풀이되는 물질적 구성단위들은 전체와는 관계없이 구성부분 그 자체에만 관심을 기울이도록 만든다. 그러므로 전체와 관계없는 고립된 반복은 심미적 효과를 감소시킨다. 반면 '관계들' 속에서의 반복은 개별적 요소들이 고립되는 것을 방지하며, 동시에 각각에 대해 개별성을 부여한다. 그런데 관계 속에 있는 개별적인 부분들은 그 자체로 고립된 것이 아니라 다른 부분들과 결합되어 있다. 개개의 요소들은 항상 관계 속에서 존재하기 때문에 다른 요소들과의 상호작용을 통한 관계의 확장을 필요로 한다. 그리하여 부분들이 반복될 때 새롭게 확장된 전체가 만들어지며, 반복되는 부분은 전체 속에서 생동감과 활력을 얻게 되며, 동시에 전체에 생기와 활력을 불어넣게 된다.

[11] 아프리카 원시인들이 북을 치는 것도 리듬의 형태를 가지고 있다. 앞에서 언급한 '똑딱'이론을 북치기에 적용해 보면, 이제 '둥둥'이론이 된다. 여기서도 역시 단순하고 다소 단조롭게 반복되는 북소리가 기준이 된다. 하나하나 구분해서 보면 동일한 북소리에 불과하지만 여러 북소리가 겹쳐지고 리듬들이 더해지면서 다양한 모습을 띠게 된다. 단조로운 북소리는 이러한 리듬의 변화를 사용함으로써 사람들을 흥분에

빠지게 만든다. 미학이론에서 객관적 기초가 있다고 생각하는 전통적 이론가들에게는 유감스럽지만, 둥둥 북소리는 혼자가 아니라 다양한 노래와 춤이 어우러진 복합적인 전체 속에 있는 한 요소이다. 그리고 북소리에는 단순한 반복이 아니라 처음에는 비교적 느리거나 조용한 움직임에서 시작해서 보다 큰 흥분이나 열광으로 이끌어 가는 과정, 즉 발전적 과정이 존재한다. 보다 중요한 것은 음악의 역사를 보면 아프리카 흑인들의 리듬과 같은 원시적 리듬이 문명화된 나라에서 음악의 리듬보다 균일성은 덜하면서 보다 미세하며 다양하다는 것 — 미국의 남부지방 흑인들의 음악이 북부지방 흑인들의 음악보다 덜 인위적인 것처럼 — 을 알 수 있다. 따라서 이런 리듬을 가진 음악은 부분의 긴박성과 전체적 조화를 이룰 수 있는 가능성을 동시에 갖추고 있다. 부분의 긴박성과 전체적 조화의 가능성을 가진 음악은 다양한 강도의 차이를 가진 리듬들을 이용하여 보다 더 큰 균일성을 이끌어 내게 된다. 반면에 객관적 기초를 강조하는 음악이론은 이와는 반대되는 것을 요구한다.

[12] 생명체는 살아가면서 안정된 질서도 요구하지만 또한 신선하며 모험적인 새로운 것을 바라는 욕구를 가지고 있다. 질서가 없는 혼란도 불쾌한 것이지만, 새로움이 없는 권태 또한 유쾌한 것이 아니다. 규칙적이고 반복적인 일상에 신선함을 더하는 이런 '무질서의 감촉'은 오로지 외적 기준에 의해서 볼 때만 무질서한 것이다. 그러나 실제적인 경험사태에 비추어 보면 무질서는 한 부분에서 다른 부분으로 점진적으로 나아가는 것을 방해하지 않는 한 경험에 의미를 더하며 다른 경험과는 구별되는 독특성을 가져다준다. 만약 하나의 경험이 무질서한 것으로 경험되었다면 해결되지 못한 불편함을 가져다주었을 것이며, 정서적으로는 불쾌함을 가져다주었을 것이다. 그러나 달리 생각해 보면 무질서가 가져오는 일시적인 불편함은 보다 적극적이고 진취적으로 나아가기 위해 내면에 잠재해 있는 에너지를 불러 모아 환경에 저항하

도록 하는 긍정적 요소가 된다. 어릴 때부터 응석받이로 길러진 아이
는 커서도 항상 나약하고 의존적인 반면에 혈기왕성한 사람은 쉽게 반
발하는 경향이 있다. 두 가지 유형의 사람 모두 문제가 있다. 전자는
주어지는 변화에 압도되어 지나치게 순응적인 사람이 된다는 점에서,
후자는 새로운 변화에 대해 반발하는 사람이 된다는 점에서 양자 모두
는 주어진 환경을 도전적 에너지로 승화시키지 못한다. 주변에서 일어
나는 변화를 도전을 위한 에너지로 승화시키는 것은 의미 있는 예술의
탄생에 중요한 요소가 된다. 어떤 심미적 작품들은 즉각적으로 유행을
타서 당대의 '베스트셀러'가 될 수도 있다. 대체로 그런 것들은 대부분
'평이'하기 때문에 사람들에게 그만큼 빨리 전파된다. 또한 인기가 있
기 때문에 모방자도 생겨나고 연극, 소설, 노래에서 하나의 새로운 유
행을 만들기도 한다. 그러나 그런 것들은 재빠르게 소진해 버리며 일
상적 경험 속으로 쉽게 동화되어 버리는 특성이 있기 때문에 그런 것들
은 좀처럼 지속적이며 의미 있는 자극제로서 작용하지는 못한다. 그런
것들은 전성기가 있기는 하지만 잠시 동안의 인기에 그치고 만다.

[13] 휘슬러1)와 르누아르의 그림을 비교해 보면서 이 문제를 생각
해 보자. 휘슬러의 그림은 거의 균일한 색채를 펼쳐 놓은 것 같다. 대
조되는 요소들을 필요로 하는 리듬은 단일한 색채를 가지는 큰 구획을
배치함으로써 그림을 균형 있게 만든다. 르누아르의 그림에서는 단지
1인치밖에 되지 않는 정사각형 모양 내에서도 인접한 두 선의 질성은
같지 않다. 우리는 그림을 감상할 때 이런 사실을 의식하지 않을지도

1) [역주] 휘슬러(Whistler, James: 1834~1903)는 미국 태생의 미술가이다.
런던의 밤 풍경을 주제로 한 그림들과 진보적인 양식으로 그린 인상적인
전신 초상화 및 뛰어난 에칭 판화와 석판화들로 유명하다. 그의 가장 유명
한 작품은 〈회색과 검정색의 조화, 제1번: 미술가의 어머니〉(보통 〈휘슬
러의 어머니〉라고 함)이다.

모르지만, 이 차이가 가져오는 효과는 의식한다. 규칙적인 질서에서 벗어나 있는 이런 요소들은 전체 작품에 풍부함을 가져다주며, 이후에 그 작품을 볼 때마다 신선한 자극과 새로운 반응을 갖게 하는 조건이 된다. 이러한 일련의 다양성을 가진 요소들이 — 만일 그것들이 잘 조화를 이루어 경험을 강화하고 역동적인 관계를 형성한다면 — 그림이나 예술작품을 보다 더 예술적인 것으로 만들어 준다.

[14] 일반적으로 규모가 큰 곳에 적용해서 참이 되는 원리는 작은 규모에 적용해도 참이 된다. 동일한 간격을 가지는 동일한 것을 반복하는 것은 전혀 리듬적이지 않을 뿐만 아니라 리듬을 가진 경험에도 반대된다. 체스판이 그냥 하얀 백지나 제멋대로 마구 선을 그어 놓은 종이보다 더 많은 즐거움을 준다. 큰 백지나 제멋대로 선을 그어 놓은 종이는 시각이 발전적으로 바라다보는 것을 방해하는 경향이 있다. 그렇게 시각을 방해하는 형태를 보는 것보다는 체스판을 보는 것이 훨씬 낫다. 왜냐하면 체스판 무늬는 물리적이고 기하학적 대상보다는 덜 규칙적이기 때문이다. 체스판 무늬를 따라 눈을 움직이다 보면 때때로 표면이 새롭게 보이기도 하고 무늬가 보강되는 것을 느낄 수 있으며, 주의 깊게 관찰하다 보면 새로운 패턴들이 자동적으로 만들어지는 것을 알 수 있다. 체스판에 있는 정사각형 모양은 때에 따라 아래위가 긴 평행사변형 모양이나 옆이 긴 평행사변형으로, 때로는 마름모 모양이나 그 이외의 다른 모양으로 바뀐다. 그리고 작은 정사각형들이 모여서 보다 큰 정사각형을 만들 뿐만 아니라 별 모양의 테두리를 가진 직사각형이나 도형을 구성하기도 한다. 다양성을 지향하는 한 유기체의 욕구는 항상 새로운 것을 스스로 추구하기 때문에 심지어 외적 상황이 그다지 변화하지 않아도 경험 내에서 스스로 새로운 것을 구성하도록 만든다. 심지어 똑같이 보이는 시계의 똑딱 소리도 가만히 들어보면 다르게 들린다. 왜냐하면 실제로 들리는 소리는 시계가 만들어 내는 물리적인 소리와

변화하는 맥박을 가진 유기체의 반응이 상호작용해서 만들어지기 때문이다. 이와 관련하여 음악과 조각을 자주 비교하는 이유는 다른 영역의 것들보다 이 예술들이 단순히 동일한 것의 반복이 아니라 점진적인 발전적 관계에 의해서 만들어지는 유기적 반복의 예를 잘 보여주기 때문이다. 우리의 주변에 있는 특히 미국의 도시에서 볼 수 있는 수많은 건물들이 심미적으로 형편없는 것은 규칙적인 형태의 반복이 만들어 내는 단조로움, 균일한 공간, 가지각색의 현란한 장식에 크게 의존하기 때문이다. 그리고 더욱 놀라운 것은 끔찍한 내란의 기념비들과 지방자치단체가 아무런 생각 없이 갖다 놓은 조각들이 너무나 많다는 것이다.

[15] 나는 유기체는 질서뿐만 아니라 다양성도 원한다고 말하였다. 하지만 이 말은 부차적인 특성을 설명하는 것으로서 근본적인 사실을 강조하기에는 다소 부족하다. 유기체적 삶의 특성은 한마디로 다양성에 있다. 제임스가 자주 인용했던 "이것 가지고는 충분치 않아!" 하는 말은 다양성을 지향하는 유기체의 삶을 잘 보여준다. 다양성에 대한 열망은 유기체가 자연스러운 경향성을 충족시킬 수 없는 환경에 부딪치거나, 과도한 결핍이나 지나치게 사치스러운 생활이 가져오는 단조로움에 의해 자연스런 경향의 실현을 방해받을 때 일어난다. 하지만 경험 그 자체를 완성하고자 할 때 모든 경험은 맨 처음에 가졌던 필요나 결핍을 얼른 만족시키려고 하기 때문에, 종결단계 그대로 머무르는 것이 아니라 맨 처음의 시작단계로 다시 되돌아가는 경향이 있다. 그러나 이 경우에도 맨 처음으로 되돌아가는 것은 단순한 반복이 아니다. 왜냐하면 여기에서는 경험의 시작단계에 있는 것과 경험이 끝났을 때 나타나는 것이 차이가 있기 때문이다. 몇 가지 예를 든다면, 몇 년이 지난 뒤 어린 시절에 살던 집으로 되돌아가는 것, 추론의 과정을 통해서 증명된 명제와 처음에 말했던 명제, 오랫동안 헤어져 있다가 만난 옛 친구, 음악에서 되풀이되는 음절, 시의 후렴구 등이 여기에 해당한다.

[16] 다양성과 변화에 대한 욕구가 있다는 것은 살아 있는 존재로서 우리는 두려움에 의해 위협받거나 판에 박힌 일상사로 무디어지기 전까지는 항상 새로운 삶을 추구한다는 사실에서 잘 알 수 있다. 삶 그 자체는 우리에게 끝없이 미지의 것을 추구하도록 요구한다. 이것은 인간 삶의 낭만성이라는 변함없는 진리이다. 낭만은 가짜 낭만주의에서 흔히 볼 수 있듯이 아무런 형식 없는 변화와 흥분 자체를 탐닉하는 것으로 타락할 수 있다. 가치 있는 것을 그냥 보여주는 '공연'(진실로 고전적인 것은 가치를 제시하는 일을 한다)보다는 '설교'하기를 좋아하는 고전주의는 변화하는 삶에 대한 두려움, 그리고 새로운 도전과 삶의 긴박성에서 회피하고자 하는 데서 기인한다. 낭만적인 것은 적절한 리듬에 의해 질서가 부여될 때 고전적인 것이 된다. 그럴 때 모험을 시도하는 것은 인간의 에너지를 불러일으키고 인간이 갖고 있는 에너지의 힘을 보여주는 일이 된다. 《일리아드》와 《오디세이》는 이러한 낭만주의의 영원한 증거이다. 리듬은 질성들 속에 내재하는 합리성이다. 문명화되지 않은 집단에서 흔히 볼 수 있듯이, 리듬이라는 가장 낮은 수준의 질서가 효과를 발휘하는 것을 보면 질서에 대한 욕구는 인간 존재의 근본적인 욕구나 다름없다. 심지어 수학의 방정식들도 아무리 반복적인 현상에도 다른 것이 있다는 것을 보여주는 아주 좋은 증거이다. 수학의 방정식은 등식의 양쪽에 있는 것이 완전히 똑같은 것이 아니며, 단지 등식의 양쪽에 있는 서로 다른 두 개의 것이 동일한 값을 갖는다는 것을 보여준다.

[17] 간단히 말해서 심미적 반복은 경험을 활기 있고 풍부한 의미가 있는 것으로 만들어 주며, 경험은 다양한 요소들이 상호작용에 의해 의미 있는 것이 된다는 점을 잘 드러내 준다. 심미적 반복은 단순히 동일한 요소들이 반복되는 것이 아니라, 그러한 요소들이 일정한 관계 속에서 반복되는 것이다. 심미적 반복은 엄밀히 말하면 과거의 경험과

는 다른 맥락에서 반복되는 것이며 따라서 이전과는 다른 결과를 낳게 하는 힘을 가지고 있다. 그러므로 심미적 반복은 이전에 있던 것과 동시에 새로운 것을 포함하고 있다. 따라서 심미적 반복은 앞으로 올 결과를 예상하게 하며, 예상되는 결과에 대한 욕망을 불러일으키고, 새로운 호기심을 자극하며, 변화에 대한 기대감과 긴장감을 갖게 한다. 추상적 개념상으로 볼 때는 서로 상반되는 두 측면, 즉 이전에 있던 것과 새로운 것을 얼마나 잘 통합하느냐 하는 것이 예술적으로 지각하고 예술작품을 창작하는 예술적 작용의 중요한 척도가 된다. 이때 상반되는 두 측면은 이전에 있던 것은 가만히 휴식을 취함으로써 그리고 새로운 것은 새로운 에너지를 불러일으키는 작용을 한다는 식으로 서로 구별하고 독립된 작용을 하는 것으로 보아서는 안 된다. 두 측면의 통합이란 두 측면이 하나로 결합하여 하나의 동일한 것이 되어 예술적 지각과 창작의 과정에서 작용하는 것을 말한다. 제대로 실행된 과학적 탐구에서는 검토함으로써 문제를 발견하고, 탐구함으로써 문제를 해결한다. 과학적 탐구는 문제의 발견과 해결이라는 두 기능이 긴밀하게 결합되어 있다. 그리고 이야기, 드라마, 소설, 건축물은 만약 거기에 모종의 질서를 가진 경험이 있다면 이미 이루어진 경험을 통해 획득된 가치들을 기록하고 요약하는 것과 앞으로 올 것을 환기시키고 예견하는 것을 통합하는 단계가 있다. 이러한 통합이 이루어지는 순간은 일종의 각성이 일어나며, 모든 각성에는 그 당시까지 이해하지 못했던 문제에 대한 해답이 들어 있으며, 해결하지 못한 문제에 대한 해결책이 들어 있다. 이루어진 것과 이루어질 것이 통합된 상태가 바로 에너지의 구조를 결정한다.

[18] 리듬에서 다양성이 중요하다는 점을 설명하기 위해 긴 시간을 사용하는 데 대하여 어떤 사람들은 너무나 명백한 사실을 가지고 지나치게 정력을 낭비하고 있다고 생각할 가능성이 있다. 그러나 내가 리듬

의 다양성에 대해 자세한 설명을 한 것은 지금까지 널리 위세를 떨치는 미학이론들이 이 점을 너무 가볍게 취급했을 뿐만 아니라, 리듬을 예술품의 한 측면에 지나지 않는 것으로 한정하여 보는 경향이 있었기 때문이다. 예를 들면, 음악에서의 박자, 그림에서의 선, 시에서의 운율, 조각에서의 곡선은 일반적으로 예술품의 한 요소로만 간주될 뿐 예술품 전체와 긴밀한 관련이 있는 것으로 고려하지 않는 경우가 많았다. 이렇게 한정하는 것은 보즌켓[2]이 "편안한 아름다움"이라고 부르는 방향으로 예술활동을 이끌어 가는 경향성이 있고, 이론적으로든 실제적으로든 어떤 경우에는 예술작품을 형식이 없는 재료로 만들어 버리며, 어떤 경우에는 예술작품에 임의대로 형식을 강제로 부여하기도 한다.

[19] 보티첼리의 〈봄과 비너스의 탄생〉을 보면 리듬적인 패턴이 있는 아라베스크 문양과 선의 매력을 쉽게 느낄 수 있다. 이 매력은 감상자들에게 무의식적으로 그런 형태의 리듬을 다른 그림들을 감상하는 판단의 기준으로 삼도록 유혹할 것이다. 그러면 그 리듬에 대한 매력은 결국 다른 화가들에 비해 보티첼리를 과대평가하는 요인으로 작용하게 될 것이다. 단순히 다른 사람이 한 설명에 의해 그림을 판단하는 것보다는 리듬이라는 형식의 한 측면에 대한 민감성에 의해 그림을 판단하는 것이 더 나은 것이기 때문에 그것은 그리 큰 문제는 아니다. 보다 중요한 것은 그렇게 감상하는 것은 윤곽이 잘 드러나지 않는 면, 크기, 색채들의 관계와 같이 보다 중요하며 미묘한 리듬을 포착하는 방식에 무감각하게 할 수 있다는 점이다. 다시 말하면, 그리스 조각들을

2) [역주] 보즌켓(Bosanquet, Bernard: 1848~1923)은 영국의 철학자이다. 영국에 헤겔의 관념론을 되살리는 데 기여했고 헤겔 관념론의 원리를 사회문제와 정치문제에 적용하려 했다. 주요 저서인 《윤리학에 관한 몇 가지 제안》에서 현실을 쾌락과 의무, 이기주의와 이타주의가 조화되어 있는 하나의 구체적 통일체로 이해하려고 노력했다.

볼 때 우리는 그리스 조각들이 평평하거나 둥글게 깎인 면들을 이용하여 인간의 신체를 절묘하게 표현하고 있다는 느낌을 받게 된다. 그리고 그리스 조각들은 상당한 정도 페이디아스의 조각상들을 볼 때 저절로 터지는 것과 같은 찬탄을 받을 만한 가치가 있다. 그러나 그렇다고 해서 이러한 독특한 형태의 리듬이 유일한 판단기준이 되어서는 안 된다. 그렇게 되면 거대한 돌덩어리들의 관계에 의해 만들어진 이집트 최고의 조각물이나, 뾰족한 모서리를 가진 흑인들의 조각품이나, 울퉁불퉁한 표면에 의해 만들어지는 빛의 리듬을 중시하는 엡스타인3)의 조각들은 위대한 예술품으로 인정될 수 없으며, 그런 예술품들이 가진 특징적인 리듬과 형식에 대한 지각이 흐려지게 된다.

[20] 위의 예들은 리듬이 단일한 특성에 대한 다양성과 반복으로만 생각될 때 재료와 형식이 분리를 보여주는 예시가 될 수 있다. 익숙한 개념들, 널리 알려진 도덕적 문제, 로미오와 줄리엣과 같은 판에 박힌 로맨스의 주제들, 장미와 백합과 같은 사물에 대해 이미 보편화된 매력들은 리듬감 있게 표현되고 운율적인 가락으로 덧입혀질 때 보다 유쾌한 것이 된다. 그러나 결국 따지고 보면, 그러한 것은 이미 경험했던 것을 일시적인 기분을 북돋아 주는 유쾌한 방식으로 회상하는 것일 뿐이다. 재료에 리듬이 스며들면, 주제나 '대상'은 새로운 제재로 변형된다. 그때 우리는 우리가 아주 잘 알고 있다고 생각되는 어떤 것이 우리에게 주어진다는 느낌을 받게 되며, 어떤 불가사의한 힘이 갑작스레 우리의 내면에 계시를 주고 있다는 느낌을 갖게 된다. 간단히 말해서

3) [역주] 엡스타인(Epstein, Sir Jacob: 1880~1959)은 영국의 조각가이다. 작품이 그리 혁신적이지는 않지만 직관적인 성격묘사와 양감표현법으로 널리 알려졌다. 〈스트런드의 나체상〉과 영국의 작가 오스카 와일드의 기념비에 새긴 방탕한 모습의 천사로 물의를 빚기도 했지만, 성공적인 인물 조각가로 평가받고 있다.

그림, 연극, 시, 건물 등 그 어느 것이든지 작품을 구성하는 모든 요소들이 동일한 종류의 모든 다른 구성요소들 — 그림에서 선과 선, 색과 색, 공간과 공간, 빛과 명암과 같은 것 — 과 리듬적인 관련이 있을 때, 그리고 이러한 독특한 요소들이 하나의 통합된 경험을 형성하는 다양성으로서 서로서로를 강화할 때, 하나의 예술작품을 구성하는 부분과 전체와의 관계에 대한 적절한 이해를 갖게 된다. 하나의 경험 속에 포함된 에너지들을 결합하고 조직하는 리듬이 있는 대상에 대해 심미적 질성이 있다는 것을 부정한다면 그것은 지나치게 전통적 사고에 얽매여 있을 뿐만 아니라 주어진 사태를 객관적으로 판단할 수 있는 열린 사고가 없는 것이다. 그런데 훌륭하다는 것에 대한 객관적 척도는 본질로서 주어지는 것이 아니라, 실제적인 경험을 형성할 때 누적적으로 보존되고 서로서로를 보완하는, 그리하여 서로에게 리듬을 부여하는 구성요소들의 다양성과 범위에 달려 있다.

[21] 예술작품에서 '훌륭함과 위대함'을 대조시킴으로써 내용과 형식을 구분하고자 하는 시도가 있었다. 형식이 완전할 때 예술은 '훌륭한 것'이 된다. 그러나 비록 제재를 다루는 방식이 훌륭하지 못하다 해도 다루는 제재의 범위와 비중이 크고 넓다면 그 예술작품은 '위대한 것'이 된다. 오스틴4)과 스콧5)의 소설들은 재료(내용)와 형식이 구분된다고 주장하는 입장에서 즐겨 사용하는 예였다. 그러나 내가 보기에는 양자

4) [역주] 오스틴(Austen, Jane: 1775~1817)은 영국의 작가이다. 일상 속의 평범한 사람들을 다룸으로써 현대적 성격을 지닌 소설을 최초로 썼다. 《오만과 편견》, 《냉정과 열정》, 《맨스필드 공원》, 《엠마》 등의 소설에서 당시 영국 중산층의 풍속희극을 창조해냈다.
5) [역주] 스콧(Scott, Sir Walter: 1771~1832)은 스코틀랜드의 소설가이자 시인, 역사가 및 전기작가이다. 역사소설의 창시자이자 가장 위대한 역사소설가로 꼽힌다. 주요 저서로는 《호수의 연인》, 《섬의 영주》, 《붉은 장갑》, 《부적》 등이 있다.

를 구분하는 타당한 근거를 발견할 수 없다. 만약 스콧의 소설들이 사건을 전개해 나가는 데에서는 떨어질 수는 있으나 제재를 다루는 범위와 폭에서는 오스틴의 소설보다 (비록 덜 훌륭하지만) 더 위대하다면(스콧의 소설이 전개에서 떨어진다고 하는 이유는 소설에서 사용되는 수단들이 거의 모든 측면에서 완전하지 못한 반면 오스틴은 매개수단들을 탁월하게 구사하면서 소설을 완전하게 만들었다는 것이다), 그의 소설에서 사용되는 넓고 많은 제재들이 어느 정도 상당한 형식을 갖추고 있다고 보아야 한다. 이렇게 보면 이 경우에 중요한 것은 형식 대 재료의 문제가 아니라, 상호협력하는 다양한 종류의 형식적인 관계의 문제이다. 그의 소설에 등장하는 깨끗한 풀장, 보석, 미니어처, 습작, 단편소설은 각각이 속한 영역에 따라 나름대로 완전함을 지닌다. 그러나 각각에 스며들어가 있는 그러면서 이 모든 것을 관통하는 하나의 지배적인 질성이 있을 수 있으며 이때 다양한 것들을 관통하는 일관성 있는 형식이 나타나게 된다. 이와 같이 넓은 영역과 복잡성을 지닌 대상 속에 있는 다양한 관계들을 관통하는 지배적인 질성이 없을 때 하나의 일관성 있는 체계를 만든다는 것은 결코 쉬운 일이 아니다. 어쨌든 보다 넓은 범위와 복잡성을 가진 대상들이 가지고 있는 다양하고 복잡한 효과들이 하나의 통합된 경험을 이끌어 내는 데 도움이 된다면 그 작품은 형식을 갖춘 만큼 '보다 위대한 것'이 될 것이다.

[22] 기술의 개발, 국내 경제, 혹은 사회정책과 관련하여 생각할 때 그러한 활동이 얼마나 합리적인가 하는 것은 그러한 일을 수행하는 구체적인 수단이나 방법들이 사회공동체가 지향하는 공동의 목적을 향하여 얼마나 체계적이며 상호협력적으로 작용하는가 하는 것에 의해 평가된다. 여기에 반해 불합리하다는 것은 동원되는 수단과 방법이 공동의 목적을 향하여 나아가는 데 서로 충돌하고 방해가 되는 것을 말한다. (물론 이런 경우에도 서로 충돌하고 방해가 되는 것들이 제대로 작용하여

342

최종적 단계에 이른다면, 그것도 심미적인 것이 되기는 하지만 아주 터무니없는 우스꽝스러운 것이 될 것이다.) 합리성의 문제와 유사하게, 인간의 실천적 능력은 최소한의 비용으로 최대한의 결과를 낳을 수 있도록 다양한 수단과 방법들을 활용할 수 있는 능력에 의해 평가된다. 그런데 경제적 문제를 해결하는 데 동원할 수 있는 수단과 방법이 엄청나게 다양함에도 불구하고 어느 한두 가지 요소에만 주의를 기울이고 그 결과 빈약한 경제적 효과를 초래하면, 경제문제를 해결하는 완결된 경험은 심미적으로 불쾌한 것이 된다. 또한 사고도 사고에 동원되는 모든 요소들이 결론을 향하여 나아가며 풍부한 결론에 이를 수 있도록 사고에 동원되는 다양한 의미들을 조직하고 체계화하는 것이다. 그런데 이러한 모든 것을 잘 알고 있으면서 우리는 이러한 것을 진정으로 이해하는 데 필요한 기본적 사실에 대해서는 무지한 편이다. 즉, 우리는 모든 수단과 매체의 의미들이 상호협력해서 하나의 최종적인 전체(총체)를 형성하도록 에너지를 조직하고 구조화하는 것이 바로 순수예술의 본질이라는 사실을 제대로 알지 못하고 있다.

[23] 실천적인 일이든 이성적인 사고에서든 일상적 삶의 사태의 경우에는 다양한 요소와 에너지를 조직하는 것은 심미적 경험의 경우처럼 직접적이지도 않으며, 분명히 알아볼 수 있는 것도 아니다. 그리고 어느 정도 조직화되는 상태인 활동의 종결이나 완성에 대한 감은 심미적 경험처럼 완결에 이르는 매 순간에 주어지기보다는 오직 완결단계에서, 그것도 예술과 비교할 때 미약하게 주어진다. 완성이나 완결에 대한 감이 마지막 단계에 와서야 의식한다는 것, 다시 말하면 경험의 과정을 통하여 구성요소들이 계속적인 재구성의 과정을 거쳐 완성에 이르게 된다는 점을 제대로 이해하지 못하는 것은 수단에 대한 잘못된 생각을 갖게 한다.[6] 이 경우 모든 매체나 방법은 물론 사용된 모든 수단들은 최종단계를 위한 '단순한' 수단으로 생각한다. 단순한 수단도

최종적 완성이 있으려면 반드시 필요한 것이다. 그러나 그러한 수단은 목적 즉 최종적 결과에 내재하는 구성요소가 되는 수단과는 다른 것이다.[7] 이 두 가지 수단 사이에는 엄청난 차이가 있다. 일상적 삶의 사태에서 에너지의 조직은 주로 하나의 요소가 다른 요소를 대체하는 식으로 이루어지는 것처럼 보인다. 그런데 예술적 과정에서는 이전의 요소를 보존하며 누적적으로 축적하는 방식이 아주 잘 드러난다. 이러한 사실을 염두에 두면서 다시 리듬에 대해 생각해 보자. 심미적 활동에서 앞으로 나아가는 매 단계는 그보다 앞에 있던 것을 종합하고 완성하는 것이며, 동시에 각 단계에서 이루어지는 완결은 모두 바로 다음에 올 것에 대한 예상을 포함하고 있다. 바로 이러한 경험의 성격 때문에 이런 경험에는 리듬이 있다.

[24] 일상적 삶의 사태에서 앞으로 나아가고자 하는 압박감은 대부분 파도와 같이 내부에 있는 전진하는 움직임이 아니라, 외부로부터의 필요에 의해 주어진다. 이와 유사하게 우리들이 갖는 휴식은 대부분 피로를 회복하기 위한 것이며 이것 역시 어떤 외부적인 것에 의해 강요되는 것이다. 이와는 달리 음악에서의 휴지부와 같이 리듬적인 질서에서 마침과 정지는 한 부분이 어느 정도 마무리되었다는 것을 강조해서

6) [역주] 이러한 점 때문에 일상적 사태에서 우리는 경험의 진행과정에서 어느 정도 완결에 이르고 그것이 다시 재구성되어 완결에 이르는 과정이 계속해서 반복되면서 최종적 완성의 단계에 이르는 경험의 성격, 보다 정확히 말하면 하나의 경험 내에서 계속해서 재구성되는 경험의 성격을 제대로 이해하지 못한다.

7) [역주] 이러한 수단을 단순한 수단과 구별하기 위하여 '구성적 수단'이라고 명명한다. 예를 들어 빵을 만들 때 물, 밀가루, 효소 그리고 빵을 굽는 기술 등은 빵을 만드는 수단이지만, 최종적으로 완성된 빵의 성질은 바로 이러한 수단의 성질에 의해 결정되며, 여기서 사용된 수단들은 바로 빵을 구성하는 수단이다. 그런데 엄밀히 말하면 이러한 수단들이 결합된 것, 그런 수단들로 구성된 것이 바로 빵이다.

보여주며, 그 부분을 다른 부분과 구별되는 독특한 것으로 만들어 줄 뿐만 아니라 앞에 있는 부분과 뒤에 오는 부분을 연결하는 기능을 한다. 음악에서의 휴지부 즉 쉬어가는 것은 단순한 공백이 아니다. 이때의 휴식이나 침묵은 단순히 멈추고 중단하는 것이 아니라, 그때까지 이루어진 것을 종합하고 강조하면서 동시에 앞으로 나아가려는 충동을 전달하는 리듬 속에 있는 하나의 구성요소이다. 그림을 보거나 시나 소설을 읽을 때 우리는 종종 한 부분을 마감하는, 그리하여 뒤에 오는 부분과는 구별되는 질적 특성을 포착한다. 보통 그런 질성을 포착하는 방법은 경험의 특정 시점에서 우리의 관심이 어디로 향하느냐 하는 데 달려 있다. 그러나 단일한 요소를 통해 오직 하나의 방식만을 고집하는 예술품들도 있다. 예를 들면, 피렌체학파는 선을, 레오나르도(Leonardo)와 그의 영향을 받은 라파엘로8)는 빛을, 인상파는 분위기를 강조하기 때문에 그러한 그림에는 일종의 제한점이 발견된다. 그런 예술작품들은 에너지의 조직에서 어느 정도 불완전한 상태에 있게 된다. 나아감과 정지가 완전한 균형을 이루는 예술작품을 만나는 것은 결코 쉬운 일이 아니다. 그렇지만 우리는 어느 정도 흠이 있는 예술작품에서도 순수한 심미적 만족을 얻을 수 있다.

[25] 경험은 능동적인 것과 수동적인 것, 하는 것과 겪는 것의 리듬에 의해 이루어졌다. 예술에는 보통 말하는 능동적인 것과는 다른 것으로서 앞으로 나아가는 충동을 규제하는 능동적인 힘, 즉 멈추어 휴식하도록 하는 힘이 작용하고 있다. 이러한 사실은 예술가들이 심미적

8) [역주] 라파엘로(Raphael, Sanzio: 1483~1520)는 르네상스 시대 이탈리아의 대표적인 화가이다. 〈아테네 학당〉을 그린 것으로 유명하다. 〈아테네 학당〉은 플라톤, 유클리드, 아리스토텔레스 등 고대 그리스의 학자가 학당에 모인 것을 상상해서 그린 그림이다. 기타 주요 작품으로는 〈성체에 관한 논쟁〉, 〈동정녀 마리아의 결혼식〉, 〈십자가에서 내려지는 예수〉 등이 있다.

효과를 얻기 위하여 보통의 경우 미적이지 않은 것이라고 생각하는 소재들을 사용하는 것에서도 잘 알 수 있다. 예를 들면, 조화롭지 않은 색채, 불협화음을 이루는 소리, 시의 파격적인 운율, 마티스의 그림처럼 외관상 어둡고 흐릿한 공간이나 여백과 같은 것들이 바로 그러한 것이다. 결국 예술에서 중요한 것은 어떤 소재를 사용하느냐 하는 것이 아니라 사용하는 소재들을 어떻게 관련짓느냐 하는 것이다. 우리가 잘 아는 것처럼 셰익스피어의 비극에서 코믹적인 부분들이 이러한 점을 보여주는 대표적인 예이다. 그런 것들은 관객들에게 긴장을 완화시켜 주는 것을 넘어서서 비극적인 성격을 훨씬 더 강렬하게 표현하는 효과를 준다. 예술품에서 작품의 질성을 쉽게 포착할 수 없는 것은 구성요소들이 긴밀한 관련을 맺지 못하고 있기 때문이다. 이 경우 구성요소들은 서로 느슨하게 관련되어 있거나 제자리가 아닌 곳에 배치되어 있기도 한다. 그림에서 종종 발견되는 파격이나 심지어 왜곡된 형태는 예술작품에서 흔히 사용되는 리듬과는 다른 독특한 리듬도 필요하다는 것을 잘 보여준다. 규칙적인 것에서 벗어나는 그런 것들은 전체와의 관계 속에서 나름의 역할을 가지고 있다. 그런 것들은 익숙한 습관 때문에 흔히 간과하였던 일상적 경험 속에 숨겨져 있는 가치를 더욱 또렷하게 지각할 수 있게 해준다. 심미적 경험에 필요한 에너지를 풍부하게 하기 위해서는 무엇보다도 일상적 삶의 사태에는 심미적 경험을 불러일으키는 요소가 없다는 선입견을 버려야 한다.

[26] 불행하게도 우리 인간은 미학이론에 관한 책을 쓸 때 일반적 관점을 중심으로 이론을 전개할 수밖에 없기 때문에 매우 고유하고 독특한 형식을 가진 예술작품을 거의 다루지 못한다. 나 역시 여기서 소수의 그림을 감상하는 경험에서 모든 종류의 그림을 감상하는 데 지침이 될 수 있는 도식적 설명을 시도할 것이다.[9] 나의 경험에 의하면 어떤 그림을 감상할 때 맨 처음으로 시선을 사로잡는 것은 위아래로 길게 뻗

어 있는 대상이다. 대체로 그림을 감상할 때 일반적 방식은 아래에서 부터 위로 훑어 올라가면서 첫인상을 형성한다. 이 말은 감상자는 그림을 보는 순간 바로 수직적인 리듬을 명확하게 의식한다는 뜻이 아니라, 만약 감상자가 치밀하게 분석하고자 하지 않는다면 최초의 지배적 인상은 수직적 패턴이 결정한다는 것이다. 비록 관심은 아래에서 위로 올라가는 패턴에 남아 있을지라도 그 후 눈은 그림을 옆으로 가로질러 보게 된다. 그러면 수직적 패턴에만 맞추고 있던 시선이 수평적으로 배치된 부분들에 멈추게 된다. 이때 시선은 특정한 부분에서 일시적으로 멈추게 된다. 엉성하게 구성되어 있는 그림에서 볼 수 있듯이 지나치게 다양한 요소가 무질서하게 배열되면, 그 부분은 감상자의 주의와 관심을 불러일으키고 의미를 풍부하게 하는 데 기여하기보다는 오히려 감상자의 주의를 흐트러지게 하는 방해물로 작용할 것이다. 그림의 질서를 찾는 첫 단계는 이런 식으로 진행된다. 첫 단계는 수직적 관찰에 이어 수평적 관찰이 이루어지고 나면 끝이 난다. 첫 단계가 완전히 끝나고 나면 다시 다양한 색들에 시선과 주의를 돌리게 된다. 이때 시선과 주의는 다시 처음 시작했던 지점, 즉 수직적 패턴에로 향한다. 이때 우리는 다양한 색으로 구성된 디자인과 공간적 배치에 주의를 기울이게 된다. 처음 볼 때는 잘 보지 못했던 깊이에 대한 인상이 이러한 리듬적인 과정에 의해 드러나기 시작한다.

[27] 그림에 대한 지각을 강화하는 데 맨 처음에 주어진 총체적 인상 속에 통합된 네 가지 종류의 유기적 에너지는 그림을 감상할 때 필요에 따라 강렬하게 작용하기도 하고 약하게 작용하기도 하지만, 활동을 중단하지는 않는다. 이야기는 여기서 끝이 아니다. 공간적 깊이를 구성하는 요소들을 더 많이 인식하기 시작하면 멀리 떨어져 있어서 눈에 잘

9) 번스(Barnes)의 《회화에서의 예술》, 《프랑스 원시주의와 그들의 형태》, 《헨리 마티스의 예술》 등은 그림들에 대한 세부적 분석을 풍부하게 보여준다.

떠지 않는 장면들이 부각되고 눈에 들어오게 된다. 이 장면은 그것이 나타나는 거리를 감안해 보면 빛의 밝기에 의해 결정된다. 그러면 시각은 전체로서 그림의 의미를 향상시켜 주는 빛의 강약이 가진 리듬을 보다 뚜렷하게 지각하기 시작한다. 리듬에는 약 다섯 가지 단계가 있으며, 각각의 단계들은 그 내부에 있는 보다 작은 리듬들을 포함하고 있다. 그리고 크든 작든 각각의 리듬은 다른 리듬들과 상호작용하면서 유기적인 에너지의 구조와 체계를 형성한다. 그러나 리듬들은 에너지가 잘 작용할 수 있도록 해야 하며, 서로 모순 없이 조직되도록 상호작용해야 한다. 때때로 새로운 종류의 대상을 접하면 사람들은 지금까지 알고 있는 것과 일치하지 않는 데서 오는 놀라움을 경험한다. 이런 경험은 매우 높은 심미적 가치를 지닌 작품을 처음으로 접했을 때도 발생하지만, 대상이 너무나 이상한 것이어서 거의 가치가 없는 것처럼 보이는 경우에도 일어난다. 그럴 경우 그러한 충격이 대상을 조직하는 요소들 간의 내적 불일치에서 오는 것인지, 아니면 감상자의 인식부족에 의한 것인지를 구별할 필요가 있다.

　[28] 지금까지 언급한 것을 두고 사람들은 지각의 시간적 측면을 지나치게 강조하는 것이라고 생각할지도 모른다. 그러나 어떤 경우에라도 일정한 시간의 경과에 따라 발전하는 과정을 거치지 않고 '대상을 지각하는 것'은 불가능하다. 시간적 발전과정을 거치지 않는 지각이 있다면 그것은 단순한 자극이나 흥분일 뿐이며, 그것은 이미 잘 아는 대상을 다시 보는 것일 뿐 진정한 의미에서 대상을 지각하는 것이 아니다. 만약 시각을 갖고 세상을 파악하는 일이 순간적으로 어렴풋이 감지하는 상태가 반복해서 일어나는 것이라면 세상에 대해 어떤 관점을 갖는 것도, 세상 속에 있는 것들을 의미 있게 파악하는 것도 불가능할 것이다. 만약 나이아가라 폭포의 세찬 물줄기와 천둥치는 듯한 물소리가 단편적 흐름과 순간적 소음의 연속에 의해 만들어진 것이라면, 어

떤 대상의 소리와 모습을 도대체 지각할 수도 없으며, 나아가 나이아가라 폭포라는 구체적인 대상의 소리나 모습은 더더욱 지각할 수 없을 것이다. 심지어 그것이 내는 소리를 소음으로도 파악하지 못할 것이다. 폭포소리는 단순히 귀를 두드리는 외적이고 고립된 소음들의 연속으로 보는 것은 오직 혼란만 가중시킬 뿐 인식적 효과를 일으키지는 못할 것이다. 지각과 같은 중심적 감각이 다른 감각들과 서로서로 일정한 관련을 맺으면서 상호작용하지 않는다면 그리고 하나의 '중심'이 되는 에너지가 다른 에너지들과 서로 소통하고 그 결과 새로운 감각적 반응이 자극되며 이것이 다시 새로운 감각활동을 불러일으키지 않는다면, 그 어떤 것도 지각되지 않을 것이다. 이렇게 다양한 감각적 에너지들이 서로 협력하여 작용하지 않으면 지각되는 장면이나 대상은 있을 수 없다. 그러나 반대로 하나의 감각기관이 홀로 작용하는 경우에는 (사실 이런 상태는 있을 수 없다) 아무런 지각도 일어나지 않는다. 만약 눈이 지각하는 중심이 되는 기관이라면, 지금 눈에 의해 포착되는 색채의 질성은 이전의 경험에서 작용했던 다른 감각들이 포착했던 질성들에 의해 영향을 받는다. 이런 식으로 지각은 과거의 영향을 받으며, 지각대상은 과거를 가진 대상이 된다. 그리고 지각작용에 포함된 요소인 충동은 미래로 확장하는 효과를 가지고 있다. 그 충동은 앞으로 다가올 미래 사태에 대해 준비하는 것이며, 어떤 점에서 무엇이 일어날지 예견하는 것이기 때문이다.

[29] 그림, 건축물, 조각에 리듬이 있다는 것을 부정하거나, 단지 은유적으로만 리듬이 있다고 주장하는 것은 모든 지각에는 고유한 성질이 있다는 것을 제대로 이해하지 못하는 데서 비롯된다. 물론 아주 순간적으로만 일어나는 지적 인식들이 있다. 그러나 이런 인식들은 과거에 여러 차례의 경험을 통하여 이미 알고 있어서 한 번만 얼핏 보고서도 어떤 대상은 테이블이며 어떤 그림은 마네라는 화가가 그렸다는

것을 금방 알아볼 수 있는 것처럼, 자신이 관심을 가진 대상에 대해 충분히 알고 있을 때만 일어난다. 왜냐하면 지각은 과거에 있었던 일련의 경험에서 획득된 조직화된 에너지를 적극적으로 활용하는 것이기 때문에 지각을 설명하는 데 시간적 요소를 제외해야 할 이유는 없다. 그리고 어떤 경우에도 만약 현재의 지각이 심미적이라면, 경험하는 대상을 과거에 보았던 것과 동일한 것으로 생각하는 것은 지각을 시작하는 단계에서 나타나는 일시적 현상일 뿐이다. 사실 어떤 그림을 과거에 보았던 그러저러한 그림과 완전히 동일한 것이라는 것을 지각하는 데는 심미적 인식이나 심미적 가치가 전혀 필요하지 않다. 이렇게 동일한 것으로 보는 것이 시작이 되어 주의를 불러일으키고 자세히 관찰하여 분석을 시도함으로써, 여러 부분들과 관계들을 새로이 통합하여 하나의 전체를 구성하는 데 이를 수 있다. 이런 경우 이 지각에는 심미적 인식과 심미적 가치가 발생한다.

[30] 우리가 그림이나 이야기를 두고서 이것은 '죽은 것이다', 저것은 '살아 있다'고 은유적으로 말할 때 은유의 근원이 되는 구체적 대상은 거의 염두에 두지 않는다. 이런 말을 할 때 우리가 정확하게 어떤 뜻으로 그런 말을 하는지를 설명하는 것도 쉽지 않다. 어쨌든 죽었다는 것은 활기가 없다거나 무생물처럼 거의 움직이지 않는다는 것을 의식하는 것이며, 살아 있다는 것은 내부로부터 힘이 솟아나는 것 같다는 것을 의식하는 것이다. 그리고 이런 의식은 거의 저절로 일어나는 것이며, 대상 속에 이런 의식을 일으키는 무엇인가가 있기 때문이다. 그런데 죽은 것과 산 것을 구분하는 것은 그림이 소리 지르며 여기저기 뛰어가는 것도 아니며, 문자 그대로 움직이는 것도 아니다. 예술과 관련하여 볼 때 살아 있는 것의 특징은 과거와 현재가 있다는 것이다. 이때 현재가 있다는 것은 현재에 영향을 미치는 것으로 존재하고 있다는 것이다. 그리고 내가 어떤 예술품이 살아 있다는 인상을 받게 되는 경우는

생명체의 경우처럼 특별한 시점에서 지각되는 예술작품에서 일종의 생애와 역사를 가졌다는 느낌을 받을 때이다. 죽은 작품은 과거로 확장해가지도 않으며, 앞으로 다가올 미래에 대해서도 아무런 관심도 불러일으키지 않는다.

[31] 실용예술과 순수예술의 공통된 특성은 작품을 만들기 위해 에너지를 조직한다는 점이다. 어떤 물건을 제작할 때 주된 목적이 유용성에 있다면 그 물건에 대한 우리의 주요 관심은 물건 자체의 아름다움에 있는 것이 아니라, 물건의 유용성에 있다. 이런 경우 물건의 심미적 특성을 결정하는 에너지의 구조와 성격은 단순한 호기심의 대상이 될 뿐이다. 한편 심미적인 대상이 될 때 대상이 가진 에너지의 구조와 성격은 그 자체가 관심의 대상이 된다. 심미적 대상이 될 때 작품에 대한 우리의 관심은— 물론 이 대상도 그 나름의 유용성을 갖는다— 구성요소와 부분들 그리고 작용하는 에너지들을 결합하고, 명료화, 강렬함, 집중이라고 부르는 리듬의 조직과 체계를 드러내는 데 두게 된다. 보다 강렬한 심미적 경험을 하기 위하여 대상 속에 잠재가능성의 상태로 있는 에너지들을 강화시킬 수 있도록 서로 결합시킴으로써 그 대상에 리듬적인 구조와 체계를 부여한다.

[32] 독창적인 예술작품의 제작과정에 대한 언급은 감상적 지각과정에 대해서도 그대로 적용된다. 사람들은 '지각작용'과 '지각대상'을 전혀 별개의 것으로 생각한다. 그런데 지각작용과 지각대상은 별개의 것이 아니라 하나의 동일한 그리고 연속적인 활동 속에서 형성되고 완성되는 것이다. 우리가 '그 대상'이라고 부르는 것, 예컨대 그 구름, 그 강, 그 옷이라고 하는 것은 실제적 경험과는 독립된 개별적 존재라고 생각한다. 이런 생각은 일반적으로 과학에서의 실체, 즉 탄소분자, 수소이온에도 해당된다. 그러나 지각의 대상(지각작용 '속에 있는' 대상이라고 표현하는 것이 더 나을 것이다)은 일반적인 어떤 종의 한 예,

즉 구름이나 강의 샘플로 존재하는 것이 아니라, 그러한 존재들의 특성을 지니고 있는 그러나 지금까지 있었던 것과는 다른 고유함과 독특성을 지니면서 지금 여기에 존재하는 개별적인 것이다. 지각작용 속에서 지각-의-대상(object-of-perception)은 지각활동을 하는 살아 있는 생명체, 즉 지각하는 생명체와 상호작용하면서 존재한다. 그런데 외적 환경의 압력 때문에 혹은 내적 부주의 때문에 대부분의 '일상적' 지각작용에서 대상들은 완전한 것이 되지 못한다. 추상화하는 지적 인식이 이루어질 때 지각되는 구체적 대상은 상당부분 잘려 나가게 되며, 대상 자체라는 것은 사라져 버린다. 즉, 지적 인식이 이루어지게 되면 그 대상은 어떤 종류의 하나로 규정되며 나아가 그 종류로 동일시되기 때문에 고유한 개성을 가진 대상은 없어진다. 왜냐하면 지적 인식, 즉 인지는 우리의 목적을 위해 대상을 사용하는 것을 가능하게 하는 것이기 때문이다. 대상들은 우리로 하여금 우산을 가지고 외출하게 하는 비구름과 같은 것이다. 지적인 인식에서 비구름을 지각할 때 사람들은 고유한 개성을 가진 비구름을 지각하는 것이 아니라, 비가 올 징표로 인지하는 것이다. 그것은 비구름 자체를 지각하는 것이 아니라, 특별하고 제한된 행위에 대한 지표로 활용하기 위하여 인지하는 것이다. 반면 심미적 지각은 지각하는 작품과 대상의 상호관련성에 대한 전체적인 지각에 붙여진 이름이다. 10) 그러한 심미적 지각은 가장 순수한 형식 속에서 에너지를 방출할 때 뒤따라오는 것, 아니 그러한 에너지의 방출 속에 있는 것이다. 그리고 지금까지 우리가 살펴본 것처

10) [역주] 여기서 '지각', '지각내용' 또는 '지각작용'은 perception의 번역이다. perception은 지각작용을 의미하며 동시에 지각작용의 결과 갖게 된 지각 내용을 의미하기도 한다. 여기서 지각이라는 말은 일차적으로 지각된 내용을 뜻한다. 그러나 어떤 경우에는 지각작용과 그 결과 갖게 된 내용, 둘 다가 결합된 것으로 사용되기도 한다.

럼 이때의 형식은 에너지와 구성요소들이 리듬적으로 조직된 것을 가리킨다.

[33] 그러므로 우리가 그림이 살아 있다고 말할 때, 그리고 그림 속에 있는 인물들이나 건축과 조각품이 살아 움직이는 것 같다고 할 때 그렇게 물활론적 태도를 보인 것에 대해 변명하거나 혹은 은유적으로 말하고 있다고 느낄 필요는 없다. 티치아노의 〈예수의 장례〉(Entombment)는 쇠약한 예수의 몸을 묻는 것 이상의 것을 보여주며 표현한다. 드가의 그림에 나오는 발레 하는 소녀들은 실제로 발끝으로 서서 춤을 추고 있으며, 르누아르의 그림에 나오는 어린아이들은 열심히 책을 읽고 바느질하고 있다. 컨스터블11)의 그림에서 초목은 물기가 촉촉하고, 쿠르베12)의 그림에서 바위들은 시원한 물방울이 서려 있다. 그림 속에서 고기들이 쏜살같이 달아나거나 한가로이 놀고 있지 않다면, 구름들이 떠다니거나 바람에 날리지 않는다면, 나무들이 빛을 반사하지 않는다면 그 그림은 대상이 가진 에너지를 충분히 표현하고 전달하지 못하는 것이다. 만일 지각이 그 작품이 표현하는 에너지로부터 새롭게 일깨워지지 않고, 과거 경험의 단순한 회상이나 문학에서 이끌어 낸 감상적인 연상에 의해서만 확장된다면(그림이 마치 시로 느껴지는 경우처럼), 위장된 가짜 심미적 경험이 발생한다.

11) [역주] 컨스터블(Constable, John: 1776~1837)은 19세기 영국의 대표적인 풍경화가이다. 영국의 지방 풍경을 꾸준히 스케치해서 그린 사실적이고 정감 어린 그림들(예를 들면, 1821년의 〈건초 수레〉)로 유명하다. 1828년경 이후에는 보다 자유분방하고 다채로운 양식의 그림들(예를 들면, 1829년의 〈헤이들리 성〉)을 그렸다.

12) [역주] 쿠르베(Courbet, Gustave: 1819~1877)는 사실주의 운동을 선도한 프랑스 화가이다. 쿠르베는 당대의 낭만주의 회화에 반발하여 일상적 사건들을 그림의 주제로 택했다. 주요 작품으로는 〈검은 개를 데리고 있는 쿠르베〉, 〈돌 깨는 사람들〉, 〈오르낭의 매장〉 등이 있다.

[34] 전체적으로든지 혹은 부분적으로든지 죽어 있는 것처럼 보이는 그림들은 구성요소들 사이의 거리가 적당한 간격을 유지하지 못하고 있기 때문이다. 그럴 때 구성요소들 사이의 거리는 서로 긴밀한 관련을 맺어 주는 작용을 하는 것이 아니라, 오히려 구성요소들 사이의 관련을 흐리게 하는 작용을 한다. 이때 간격은 말 그대로 빈 곳이며 '구멍이 뚫린 것'이다. 심미안을 가지고 그림을 보면, 우리가 죽은 것이라고 부르는 부분은 발산하는 에너지들이 어설프게 조직되어 있음을 알 수 있다. 단순히 감각적인 흥분만을 불러일으키는 예술품이 있을 수 있는데, 이런 작품은 매체들이 내뿜는 에너지를 거의 조직하지 않은 채 내버려 두거나 매우 불완전하게 조직된 상태에 있다. 그 결과 매체들의 관계는 긴밀하지도 않으며, 충만하지 못한 상태로 남아 있게 된다. 이런 작품을 통해 이루어지는 지각활동에는 제대로 된 예술작품을 감상할 때 갖게 되는 만족감이나 평온함이 없다. 그렇게 되면 드라마는 멜로물이 되고, 누드화는 포르노그래피가 된다. 그런 소설을 읽으면 우리가 사는 삶과 세상에 대한 불평과 불만이 가득 차게 된다. 즉, 우리는 소설 속에 나오는 낭만적 모험이나 영웅적 행위를 시도해 볼 기회도 없이 그저 현실적 삶을 살도록 내모는 지금의 삶과 세상에 대해 불만을 갖게 된다. 그러한 소설 속에 등장하는 인물들은 현실에서 만날 수 있는 인물이 아니라, 작가가 지어낸 허구에 찬 꼭두각시에 지나지 않는다. 그리고 이런 소설에 대한 우리의 불평은 소설에서 표현된 삶이 극적으로 구성되었다는 점에 있는 것이 아니라 지나치게 인위적으로 꾸며댔다는 사실에 있다. 동화처럼 황당한 이야기와 사건들로 넘치며 장밋빛 환상만을 쏟아부으면서 실제적인 삶을 은폐하는 소설은 아무 의미 없는 잡담만을 계속해서 늘어놓는 사람을 볼 때 갖는 경박함이나 불완전함 같은 것을 우리에게 던져준다.

[35] 지금까지 논의는 어떤 독자에게는 리듬의 중요성을 지나치게 강조하면서 균형에 대해서는 등한시하는 것처럼 보일 수 있다. 겉으로

사용된 단어만 가지고 보면 사실 그렇다. 그러나 균형에 대해 등한시했다는 것은 오직 겉으로 드러나는 말만 가지고 볼 때만 그렇다. 사실 에너지의 조직이라는 문제에서 균형과 리듬은 비록 개념상으로는 구분이 가능하지만 실제에서는 분리될 수 없다. 간단히 말하자면 구조화가 완성된 상태에서 나타나는 특성이나 상태를 자세히 살펴보면 균형은 항상 리듬과 관계된다는 것을 깨닫게 된다. 균형과 리듬은 단순히 관심을 어디에 집중하느냐 하는 강조의 차이일 뿐 실제로 느낄 때는 동일한 것이다. 사물들의 배치와 간격이 지각의 주목을 받게 될 때 균형감이 의식되며, 배치나 간격, 즉 현재 도달된 상태보다 완성을 향하여 나아가는 움직임에 관심을 둘 때 리듬이 드러나게 된다. 그러나 어느 경우에도 균형은 불균형 상태에 있는 에너지들의 평형상태를 나타내는 것이기 때문에 리듬을 포함하며, 리듬은 오직 움직임과 멈춤이 일정한 시간적 공간적 간격을 두고 일어날 때 발생하기 때문에 조화로운 균형을 포함한다.

[36] 물론 경우에 따라서, '예술품'에서 균형과 리듬이 서로 떨어져 있을 수는 있다. 그러나 이 두 요소가 떨어져 있다는 것은 작품이 심미적으로 완전하지 않다는 것을 의미한다. 그것은 한편으로는 구성요소들 사이의 연결이 제대로 이루어지지 않는 빈 공간과 죽은 부분들이 있다는 것을 의미하며, 다른 한편으로는 일정한 관련 없이 그저 감정이 고조되고 가라앉는 흥분상태가 일어난다는 것을 뜻한다. 반성적 경험에서와 같이, 해결해야 할 문제가 있는 상황에서 행해지는 탐구의 경우에도 문제가 무엇인지를 탐구하고 적절한 결론에 이르는 (그것이 여의치 않다면 최소한 잠정적 결론에라도 도달하는) 리듬이 있다. 그러나 대부분의 경우에 반성적 경험의 이러한 측면들은 너무나 긴 시간을 두고 우연적으로 얻어지는 경우가 많다. 이런 이유 때문에 전체 과정을 순간적으로 경험하는 것이 가능한 예술적 경험과는 달리 반성적 경험에

서 리듬은 뚜렷한 심미적 질성을 갖는 데 별 영향을 미치지 못하는 경우가 많다. 그러나 반성적 경험도 만일 리듬과 균형이 뚜렷하게 나타나고 리듬과 균형이 반성적 사고의 내용과 잘 통합된다면 위대한 예술작품에서 느껴지는 것과 같은 우아함과 숭고함을 느낄 수 있을 것이다. 반면 예술작품이라고 할지라도 작품에 맞는 적합한 균형을 가지고 있지 않다면 예술작품은 천박하게 느껴질 것이다. 그렇게 되면 작품의 균형은 작품 전체의 생동감 있는 움직임과 별개의 것이 되며, 그저 겉치레에 지나지 않는 것이 되고 만다.

[37] 예술작품에서 일정한 긴장을 가지고 에너지가 결합하고 확산하는 것은 단순히 이론상의 문제가 아니다. 에너지가 응축하고 이완하는 변화가 없다면 리듬도 있을 수 없다. 저항은 에너지의 즉각적 방출을 억제하며 에너지가 응축할 수 있는 긴장상태를 유지하게 한다. 이렇게 억제되었던 에너지가 방출되면 균형을 유지할 수 있도록 퍼져나가게 된다. 그림에서 차가운 색과 따뜻한 색, 서로 보완관계에 있는 보색들, 명암, 위와 아래, 원근, 좌우대칭과 같이 서로 대립되는 요소들은 그림을 균형 있게 만들어 준다. 초기의 그림들은 형태상의 균형을 맞추기 위하여 주로 오른쪽과 왼쪽을 대칭이 되게 그리거나 대각선이 되게 배치하는 방법을 사용하였다. 즉, 초기의 균형은 주로 공간적 배치를 통하여 이루어졌다. 그런데 오늘날에 균형은 공간적 배치의 문제가 아니라 에너지의 위치에 대한 문제로 다루어진다. 사실 초기 그림의 경우에도 균형은 순전히 공간적인 것이 아니었다. 그 안에도 위치에 따른 에너지의 균형이 없었던 것은 아니지만 제대로 조명받지 못하였다. 13, 14세기에 역광을 이용한 실루엣 그림에서와 같이 중요한 등장인물은 중앙부분에 배치하고, 중요하지 않은 인물들은 측면에 배치하면서 균형을 맞추려고 노력하였다. 이 시기에는 위치가 갖는 에너지를 고려하여 균형을 맞추려고 하였지만 그것만 가지고는 여전히 충분

치 못하였다. 그 후 균형을 맞추기 위해 피라미드 형식, 즉 삼각형 구도를 가진 그림들이 등장한다. 피라미드식 구조를 가진 그림은 균형의 문제를 상당부분 그림 외적 요인, 즉 심리적 측면에 의존한다. 삼각형 구도를 가진 대상은 균형이 잘 잡힌 만큼 사람들에게 심리적으로 안정감을 갖게 하며, 친숙한 느낌을 준다. 이 경우 균형은 대상에 내재하는 특성에 관한 문제라기보다는, 배치된 구도로부터 주어지는 심리적 연상의 문제이다. 그림에서 균형에 대한 최근의 경향은 인물이나 사물과 같은 대상을 어느 공간에 어떤 식으로 배치하느냐 하는 문제로 보는 것이 아니라, 전체 그림을 하나로 묶어 줄 수 있는 관계를 어떻게 형성하느냐 하는 것으로 본다. 오늘날 균형은 사물이나 인물의 배치에 관한 문제가 아니라 전체 그림의 상호관련에 관한 문제가 되었다. 따라서 그림의 '중심'은 공간적인 면에서 가운데가 아니라 상호작용하는 힘들의 구심점을 가리킨다.

[38] 균형을 정적인 측면으로 이해하는 것은 리듬을 동일한 요소들이 단순히 반복하는 것이라고 생각하는 것과 똑같이 잘못된 것이다. 이런 생각에 따르면 균형은 균형이 잡힌 것, 그러니까 무게를 골고루 분배하는 것이다. 저울에 있는 두 접시는 양측이 수평을 이룰 때 균형을 이룬다. 그런데 저울이 실제로 존재하고 작용할 수 있는 것은 저울의 접시들이 평형상태에 이르기 위해서 오직 서로에게만 반대로 힘이 작용하기 때문이다. 그러나 심미적 대상은 점진적 과정을 가진 경험에 의해 형성되기 때문에, 심미적 대상에서의 균형은 이와는 다른 특성을 지니고 있다. 다양하면서도 서로 대립되는 요소들을 작품 속에 수용하여 하나의 전체를 엮어 내는 능력이 바로 심미적 대상에서의 평형과 균형에 대한 결정적 척도가 된다.

[39] 예술작품에서 무게감과 균형은 긴밀한 내적 관련을 맺고 있다. 작품 내에 있는 어느 한 부분에서 행해지는 작용은 오직 서로 대립되는

에너지들과 함께 상호작용하는 것이다. 그러므로 예술작품의 모든 특성은 서로 상반되는 요소들 사이에 상호작용이 어떤 식으로 어느 정도 이루어지느냐에 따라 결정된다고 해도 과언이 아니다. 예를 들면, 서로 상반되는 요소들 사이에 균형이 이루어지는 정도에 따라 숭고한 것과 우스꽝스러운 것이 나뉘게 된다. 그런데 상반되는 요소를 강한 것과 약한 것, 큰 것과 작은 것으로 나눌 수 있는 정해진 기준이 있는 것은 아니다. 소품곡이나 4행시와 같이 작은 것도 나름대로 완전한 균형을 가진 반면에, 규모가 크기는 하지만 균형이 제대로 잡히지 않아서 실속 없이 허세만 부리며 난삽한 것이 되기도 한다. 그림이나 드라마 혹은 소설의 어느 부분이 너무 약하다고 말하는 것은 그와 관련된 다른 부분은 너무 강하다는 것을 의미한다. 그리고 그 반대의 경우 또한 마찬가지이다. 분명한 사실은 그 어느 것도 그 자체로 강하거나 약한 것은 없으며, 이것은 작품 속에서 작용을 가하고 작용을 받는 방식에 따라 결정된다. 건축물들의 전망을 살펴볼 때 낮은 건물이 주위에 있는 높은 건물들에 의해 압도되지 않고 오히려 함께 조화를 잘 이룬 모습을 보게 되면 때때로 놀라움을 갖게 된다.

[40-1] 예술작품이라고 하기에는 급이 낮은 작품들이 범하는 가장 일반적인 잘못은 남의 눈에 띄는 강렬한 효과를 내려고 어느 한 요소만을 지나치게 과장하는 것이다. 그런 작품들은 일시적으로 인기 있는 베스트셀러들처럼 사람들의 즉각적인 반응을 불러일으키는 일시적 효과가 있기는 하지만 오래가지는 못한다. 시간이 지남에 따라 장점으로 간주되었던 것은 오히려 그것에 상응하는 다른 요소에 대해 약점이 된다는 사실이 드러나게 된다. 감각적이고 심미적인 매력은 다른 요소들과 균형 잡힌 관계를 유지하면서 발산된다면 그 양이 아무리 많다 하더라도 결코 싫증나지 않을 것이다. 그러나 다른 것들과 동떨어져 있을 때 달콤함은 가장 빠르게 사라져 버리는 성격들 가운데 하나이다. 문학에

358

서 '남성적인' 스타일만 두드러지게 표현하는 작품은 금방 시들해진다. 남성적인 스타일만 지나치게 강조하느라 그것이 강하다는 것을 보여줄 수 있는 그에 상응하는 약함이 없기 때문에 격렬한 움직임에도 불구하고 진정으로 강한 힘이 드러나지 않으며, 주변에 있는 다른 에너지들은 단지 덕지덕지 붙어 있는 것에 지나지 않게 된다. 한 요소가 지나치게 강하다는 것은 다른 요소가 지나치게 약하다는 것을 의미한다.

[40-2] 심지어 소설이나 연극에서 선정주의는 작품의 어느 한 부분에만 나타나는 우연적인 것이 아니라, 작품 전체의 질성에 영향을 미치는 균형 있는 관계가 제대로 갖추어져 있지 않다는 것을 드러내는 징표일 뿐이다. 오닐[13]의 극본들을 연구해 온 한 비평가는 닐의 극본들은 여유로움이 없다고 평가하였다. 모든 것이 너무나 빨리, 그리고 너무나 쉽게 전개되어 결과적으로 혼잡스럽다고 한다. 작품활동을 하는 화가는 어느 한 그림에만 전적으로 매달릴 것이 아니라 시간적 여유를 두고 작업할 필요가 있다. 그리고 어떤 부분은 특별한 시기에 작업하기 위하여 '남겨 둘' 필요가 있다. 작가 역시 이와 같은 방식으로 문제를 해결해야 한다. 만일 그런 식으로 해결하지 않으면 여러 부분들 사이에 적절한 힘의 균형을 갖지 못한다. 도덕적 지침이나 경제적 혹은 정치적 선전을 하는 예술작품에 대해 심미적으로 반감을 가지게 되는 것은 다른 요소들을 희생하고 어떤 특별한 가치만을 지나치게 강조하고 있기 때문이다. 이때 우리는 신선하다고 느끼기보다는 특별한 가치를 강조하기 위한 열정이 지나치며, 억지로 끼워 맞추고 있다는 느낌을 받게 된다.

13) [역주] 오닐(O'Neill, Eugene Gladstone: 1888~1953)은 미국 최고의 극작가로 평가되며, 1936년 노벨 문학상을 수상했다. 주요 작품은 《지평선 너머》, 《안나 크리스티》, 《기묘한 막간극》, 《아아! 황야》, 《밤으로의 긴 여로》 등이 있다.

[41-1] 사실 유기체로서 인간은 복잡하며, 그렇기에 다양한 요소들 사이에 적절한 균형을 유지하도록 조절할 필요가 있다. 따라서 어느 한 가지 종류의 에너지가 강하게 나타나는 것은 적절한 균형이 이루어지지 못했기 때문이며, 결과적으로 조화롭지 못한 행동을 낳게 한다. 행동에서 난폭함과 강렬함 사이에는 큰 차이가 있다. 난폭한 행동을 하면서 놀고 있는 아이들을 지켜보라. 그러면 놀이와는 무관한 일련의 움직임을 관찰할 수 있을 것이다. 그들은 다른 아이들이 하는 행동과는 아무런 관계없이 혼자만의 손짓 발짓을 하며, 구르고 뒹굴고 하는 등 자기 자신의 행동만을 하느라고 정신이 없다. 심지어 한 아이의 행위에만 한정하여 본다 하더라도 행위들 사이에 일관성이나 연결관계가 거의 없다. 그런데 반대로 생각해 보면, 이러한 예는 에너지의 결합과 응축, 그리고 이완과 방출 사이에 있는 예술적 관계를 잘 보여준다. 예술적 과정에 있는 에너지들은 서로 대립적 요소와 협력적 요소를 동시에 가지고 있다. 이런 에너지들이 서로 밀고 당기는 과정을 통해서 행위가 진행된다. 이 과정에는 연속적인 흐름이 중단되는 경우가 있다. 그러다가 에너지가 팽팽하게 대립되어 강렬한 긴장이 주어지게 되면 질서 있게 밖으로 방출한다.

[41-2] 구성이 탄탄하고 잘 진행된 연극에서 볼 수 있는 극단적 대조는 상반되는 심미적 가치가 있다 하더라도 크게 문제가 되지 않는다는 것을 알 수 있다. 그림, 건축물, 시, 소설은 흔히 수학에서 말하는 부피가 아닌 일종의 풍만감과 같은 부피감(volume)을 가지고 있다. 예술작품들은 심미적으로 두껍거나 얇은, 단단하거나 부드러운, 조밀하거나 느슨한 상태와 관련된 것이다. 심미적 측면에서 보면 이러한 다양한 요소들이 관계를 맺고 있는 에너지가 표출되는 것은 억제되어 있던 에너지들이 질서 있게 그리고 일정한 간격을 유지하면서 역동적으로 드러나는 것이다. 그러나 작품을 균형 있게 만들어 주는 질서 있는

간격은 다시 한 번 말하지만 시간이나 공간이라는 단위에 의해 규정되지 않는다. 간격이 시간 또는 공간적 단위에 의해서만 규정될 때 나타나는 효과는 똑같은 소리를 반복하는 전화벨의 리듬처럼 기계적인 것이 된다. 예술작품을 구성하는 부분들이 서로 협력하여 통일성과 전체성을 강화시켜 줄 수 있도록 적절하게 안배될 때 예술작품에서의 간격들은 진정한 의미에서 규칙적인 것이 된다. 균형을 역동적이고 상호작용적이라고 말하는 것은 바로 이런 이유 때문이다.

[42-1] 그림이나 건물을 볼 때도, 음악을 듣거나 시나 소설을 읽거나 연극을 볼 때와 마찬가지로, 시간이 지남에 따라 에너지의 축적에서 오는 응축감과 압박감을 느끼게 된다. 예술작품을 대하는 초기에는 에너지의 긴장을 보존하고 증대시키는 기회가 없으며, 따라서 에너지를 방출할 기회도 없기 때문에 어떤 예술작품도 바로 의미 있게 지각되지 않는다. 뚜렷하게 심미적인 번쩍임을 간직한 경우를 제외하고 대부분의 지적인 작품을 대할 때 우리는 이전의 상태로 되돌아갈 필요가 있다. 그리하여 의식적으로 이전 단계로 되돌아가서, 거기에서 다루었던 중요한 사실과 생각들을 떠올리고, 그것이 지금 다루는 내용과 어떤 관련이 있는지 생각해 보아야 한다. 사고를 진행해 나간다는 것은 이전에 있던 내용들을 의식적으로 더듬어 보는 과거로의 기억여행을 필요로 한다.

[42-2] 그러나 대체로 예술작품의 경우에는 그렇지 않다. 예술작품의 경우에 과거로의 기억여행은 작가의 표현상의 불찰에서 기인하든 감상자의 잘못에서 기인하든지 간에, 심미적 지각이 방해를 받을 때 일어난다. 공연되는 연극을 보는 것을 예로 들면, 지금 공연되는 부분이 이전에 공연된 부분과 어떤 관련이 있는지 파악하지 못할 때 이전에 있던 내용들을 떠올리고 과거로 돌아갈 수밖에 없다. 이때 이전에 있던 내용들이 지금 지각되는 것 속에 스며들게 된다. 그리고 과거의 기억이 지

금 지각되는 것 속으로 스며들게 되면 마음은 압박감을 느끼게 된다. 그리하여 이 압박감은 마음으로 하여금 앞으로 다가올 것을 향하여 뻗어 나아가게 한다. 이전의 지각경험에서 주어지는 압박감이 크면 클수록 현재의 지각은 보다 풍부해지고, 앞으로 나아가려는 충동은 더 강렬해진다. 이 경우 집중의 깊이 때문에, 과거에 획득된 내용을 방출하는 것, 즉 현재 경험에 적용하는 것은 이후에 이루어지는 경험을 보다 폭넓게 만들어 준다. 내가 말하는 이른바 팽창감과 부피감은 여러 가지 요소의 복합적인 저항 때문에 생긴 에너지의 강렬함을 가리키는 것이다.

[43] 이상의 논의에 비추어 볼 때 리듬과 균형을 서로 분리시키고, 예술을 시간예술과 공간예술로 구분하는 예술에 대한 그릇된 생각은 원래 예술을 보는 관점의 잘못 때문에 생긴 것이 아니다. 그것은 시간과 공간이 분리되어 있다는 생각에서 출발한 것이다. 이 생각은 심미적 경험을 이해하는 데 심각한 문제를 초래한다. 과거에는 과학이 시간과 공간의 분리를 지지했다. 그런데 오늘날 과학적 탐구결과에 의하면 그런 생각은 잘못된 것이다. 미립자의 세계를 다루는 물리학자들은 대상들이 분리된 시간과 공간 속에 존재하는 것이 아니라 통합된 시공간에 존재한다는 것을 입증했다. 과학자들은 지금에 와서 뒤늦게 발견했지만, 예술가들은 시간과 공간이 통합되어 있다는 것을 일종의 지식으로 드러내어 말하지는 못하였지만 실제 창작행위에서는 처음부터 아는 것이나 다름없었다. 예술가들은 항상 개념적 재료가 아니라 지각된 재료를 사용했으며, 지각된 재료에는 시간적인 것과 공간적인 것이 항상 통합되어 있다. 최근의 과학적 발견에 의하면, 관찰행위 자체가 관찰되는 것에 영향을 미친다. 그러므로 관찰행위에 의해 영향을 받지 않는 순수한 개념적 추상화라는 것은 있을 수 없다. 다시 말하면 순수한 개념적 추상화가 성립하려면 관찰하는 행위가 없어야 하며, 관찰하는 행위가 없으면 그 추상화가 타당한지 검증할 도리가 없다. 14)

[44] 그러므로 과학적 탐구자가 탐구대상에 대한 지각행위의 결과를 설명하려면 그는 분리된 시간과 공간에서 통합된 시간과 공간으로 넘어가야만 한다. 사실 일상적 지각경험은 모두 통합된 시공간에서 일어나는 것이다. 대상의 넓이와 부피 같은 공간적 특성은 수학적 수치를 통해서 직접 경험하거나 지각하는 것이 불가능하다. 그러한 공간적 특성이 에너지가 공간적으로 확장되는 방식을 보여주지 못한다면 사건의 시간적 특성 또한 경험하지 못한다. 그런 만큼 일상적 지각의 내용에 대해 예술가가 하는 모든 행위는 통합된 시공간의 관점에서 이루어지는 것이다. 예술가는 형식을 사용하여 지각내용을 선택하고, 강화하며, 집중한다. 지각의 재료를 예술적 작용을 통해 명료화하고 체계화할 때 재료는 리듬과 균형을 갖게 되며, 이 리듬과 균형이 바로 형식이 된다.

[45] 과학적 탐구에서 '가정'으로 삼는 경우를 제외하면, 시간적인 것과 공간적인 것을 분리하는 것은 어떤 경우에도 적절치 못하다. 크

14) [역주] 이 점은 듀이의 형이상학과 인식론의 핵심을 이루는 사항이다. 미립자의 세계에서 관찰행위가 관찰되는 것에 영향을 미친다는 결정적인 주장은 하이젠베르크의 '불확정성의 원리'이다. 이 원리를 자연 전체에 일반화한 것이 듀이의 형이상학적 기본단위인 '교변작용하는 상황'의 아이디어이다. 이 아이디어에 따르면 이 세상에 존재하는 모든 것은 독립되고 고정된 것으로 존재하는 것이 아니라, 주위에 있는 것들과 서로 영향을 주고받는 작용을 하며 그 작용의 결과에 의해 서로의 모습이 결정되는 교변작용(交變作用)을 하는 것으로 존재한다. 그리고 이 교변작용은 주위에 있는 것들과 유기적 관계 속에서 의미 있는 영향을 주고받는 '상황'의 한 부분으로 이루어진다. 따라서 존재하는 것은 교변작용하는 상황으로 존재한다. 이러한 생각을 자연 전체에 확대하면 자연 전체는 무수히 많은 교변작용을 포함하는 하나의 거대한 교변작용의 덩어리가 된다. 여기에 대하여 경험은 상황 속에서 이루어지는 교변작용, 즉 '상황적 교변작용'이다. 상황적 교변작용으로서 경험의 관점에서 보면 우리가 보는 모든 것들은 상황적 교변작용에서 인간의 관찰행위와 의미부여에 의해 규정된 것이다.

로체15)가 말했듯이 우리가 음악과 시에서는 시간적 순서를, 건축과 그림에서는 공간적 배치를 '특별하게'(분리된 것으로) 의식하는 것은 오직 지각에서 분석적 반성으로 넘어갈 때이다. 우리가 현재의 시간 속에 '존재하는' 음정을 직접 듣고, 현재의 공간 속에 '존재하는' 색깔을 직접 본다고 생각하는 것은 반성적 사고의 결과로 주어지는 것을 직접 경험하는 것으로 잘못 이해하기 때문이다. 우리는 그림에서 시간적 간격과 방향을 '보며', 음악에서 공간적 거리와 부피를 '듣는다'. 만약 음악에서는 움직임만 지각되고 그림에서는 정지된 것만이 지각된다면, 음악은 전혀 구조가 없고 그림은 무미건조한 뼈대만 남을 것이다.

[46] 모든 예술들은 지각의 대상이며 지각은 순간적으로 스쳐 지나가는 것이 아니기 때문에 예술에서 공간적인 것과 시간적인 것을 구분하는 것은 잘못된 것이다. 그럼에도 불구하고, 음악은 다른 예술에 비해 상대적으로 시간적인 측면을 강조한다는 주장은 가능하다. 그 이유는 다른 어떤 예술보다도 음악의 형식은 시간적 움직임 속에서 하나의 경험을 통합하는 것이기 때문이다. 악보 상태의 음악에도 일정한 형식이 있으며, 형식이 있기 때문에 음악가들은 공간적 언어를 발견할 수 있으며, 음악을 하나의 구조를 갖추고 있는 것으로 볼 수 있다. 그런데 진정한 의미에서 음악의 형식은 음악을 듣는 과정 속에서 발생한다. 음악적인 전개과정에서 하나의 음정은 이미 지나가 버린 부분과 다음에 올 부분 사이에 있는 것으로 지각된다. 음정의 높낮이에 의해 일정한 멜로디가 결정되며, 팽팽한 긴장상태에 있는 주의력이 멜로디가 반

15) [역주] 크로체(Croce, Benedetto: 1866~1952)는 이탈리아의 철학자, 역사가, 미학이론가이며, 독재정권에 항거한 휴머니스트이다. 그는 전통적인 합리론과는 다른 정신철학의 체계를 구축하려고 노력하였다. 이러한 그의 생각은 《표현학과 일반언어학으로서 미학》, 《개념학으로서 논리학》, 《역사학의 이론과 역사》와 같은 저술에 담겨 있다.

복될 것이라는 기대를 갖게 한다. 이와 같이 악보상에 있는 음악의 '형식'은 듣는 과정에서 진정한 의미의 형식이 된다. 나아가 그림이나 조각, 건물의 경우와 마찬가지로 음악의 부분과 부분의 교차지점은 화음과 화성 속에서 정확하게 대칭과 균형을 이룬다. 멜로디는 시간에 따라 전개되는 하나의 화음이다.

[47] 이 장에서 '에너지'라는 용어를 중심으로 예술작품의 리듬과 균형에 대해 논의하였다. 어떤 사람들은 순수예술이 중요한 특성인 리듬과 균형을 에너지와 연결시키는 것은 적절치 못하다고 생각할지 모른다. 그러나 순수예술에서 에너지가 중심이 된다는 사실을 받아들이지 않으면 결코 예술을 제대로 이해할 수 없다. 에너지는 사람의 마음을 움직이게 하고 분발하게 하며, 고요하게 하고 진정하게 하는 힘을 가지고 있다. 그러므로 예술에서 에너지의 적극적인 작용을 인정하지 않으면 리듬과 균형을 예술과 무관한 특성으로 보거나, 예술을 단순히 에너지의 조직으로만 정의하게 될 것이다. 이럴 경우에 예술작품이 우리에게 행하는 작용에 대해서는 오직 두 가지 입장만 성립한다. 그것은 '미'라고 하는 선험적 본질이 있어서 외부로부터 경험에 주어지기 때문이거나, 아니면 예술가가 세계 속에 있는 사물의 에너지를 독특한 방식으로 표현하기 때문이라는 것이다. 단순한 사변적 논의만으로는 이 두 가지 가운데서 어느 것이 옳은지 결정할 수 없다. 그러나 양자 중에 어느 것이 옳은지 판단하려면 반드시 염두에 두어야 할 것이 있다.

[48] 아름다움이라는 심미적 효과는 통합된 경험의 질성과 긴밀히 관련된다는 나의 입장에서 보면, 예술이 모방적이거나 재현적이지 않으면서 표현력을 가질 수 있으려면 우리에게 작용하고 우리의 관심을 끄는 사물의 에너지를 적절히 선택하고 적합하게 구조화해야 한다. 예술이라는 것이 원래 있는 것에서 만들어 내는 것이면서 동시에 원래 있는 것의 세부사항이나 일반적 특성을 복사하는 것이 아니라면, 원래 있

는 것에서 경험에 의미와 가치를 갖게 하는 가능성 — 이것은 사물이나 사태 속에 있는 것이다 — 을 찾아내고 사용할 때 예술이 작용한다는 결론에 이르게 된다. 예술은 혼란스럽게 하거나 산만하게 하거나, 무감각하게 하는 모든 에너지들을 제거하며, 경험을 형성하는 데 중요한 에너지, 즉 질서, 리듬, 균형을 낳는 에너지를 최대한 활용하는 것이다.

[49] '이상'이란 용어는 일반사람들이 자주 감상적으로 사용하고, 삶의 사태 속에 있는 참혹한 삶의 현실을 감추고 정당화하기 위한 철학적 논의에서 많이 사용되면서 지나치게 관념화되어 가치가 떨어지고 말았다. 그러나 예술은 진정한 의미에서 '이상적인' 것이다. 예술은 선택과 조직을 통하여 그냥 스쳐 지나가는 경험을 가치 있는 '하나의' 경험으로 만드는 것이며, 따라서 우리들에게 균형 잡힌 지각을 할 수 있는 능력을 향상시켜 주는 것이다. 자연은 기본적으로 인간의 관심에 냉담하거나 적대적인 것임에도 불구하고 자연과 인간이 조화를 이룰 수 있는 가능성과 여지가 많이 있다. 그렇지 않다면 인간의 삶은 존재할 수 없다. 이러한 가능성을 가장 풍부하게 간직하는 인간 활동이 바로 예술이다. 예술은 원래 실용적 목적을 획득하는 힘이 아니라 그 자체로 향유할 수 있는 경험의 과정을 이끌어 나가게 하는 힘이다. 예술에서는 바로 이러한 힘이 자유롭게 발산되고 발휘된다. 이러한 힘이 자유롭게 발휘될 때 예술적 경험의 과정은 이상적 특성을 갖게 된다. 생각해 보라. 예술에서 잘 볼 수 있듯이 우연적으로 경험된 또는 불완전하고 부분적으로만 경험된 가치와 의미들을 보다 향상되고 완전한 것으로 만들기 위하여 모든 사물이나 사태들이 서로 협력하는 환경이 주어지지 않는다면 어떻게 인간이 진정으로 이상적인 것에 대한 생각을 품을 수 있겠는가!

[50] 영국 작가인 골즈워디16)는 어딘가에서 예술을 "자신 속에 있는 초개인적(impersonal) 감정을 일깨움으로써 자신과 세계를 조화롭게

하는 에너지를 느낌과 지각에 의지하여 기술적으로 구체화함으로써 상상적으로 표현하는 것"이라고 정의하였다. 세상에 있는 대상과 사건들을 구성하는 에너지, 그리하여 우리의 경험을 결정하는 에너지는 어떤 점에서 개인 밖에 있는 '보편적인 것'이다. '조화'는 직접적이고 비(非)지적인 방식으로 완전한 경험 속에서 이루어지며, 이때 인간과 세계의 조화로운 협력관계가 형성된다. 그러한 조화의 결과로 나타나는 정서는 개인적 특성에만 관련된 것이 아니라 대상에도 관련된 것이기 때문에 개인을 넘어서는, 즉 '초개인적인' 것이다. 감상도 대상의 에너지를 구성하고 조직하는 것을 포함하기 때문에 정서적인 면에서 보면 똑같이 초개인적인 것이다.

16) [역주] 골즈워디(Galsworthy, John: 1867~1933)는 영국의 소설가 및 극작가이다. 존 신존이라는 필명을 썼다. 《바리새인의 섬》, 《재산가》, 《포사이트의 인디언 서머》, 《각성》, 《허락》 등의 작품이 있다.

인 명

존 듀이 (John Dewey, 1859~1952)

20세기 미국을 대표하는 철학자, 교육사상가, 사회개혁가이다. 당시 퍼스와 제임스를 중심으로 미국에서 태동된 프래그머티즘의 계승자이자 완성자이다. 미국 버몬트 주 출신으로 버몬트대를 졸업한 후 3년간 고등학교 교사로 근무하였다. 존스홉킨스대 대학원에서 철학을 공부하고 박사학위를 취득한 후 미네소타대, 미시간대, 시카고대, 컬럼비아대 교수를 역임하였다. 시카고대 교수로 근무할 당시 '듀이 학교'로 잘 알려진 '시카고대학교 실험학교'를 설립하고 운영한, 학습자의 자유와 개성과 경험을 중시하는 진보주의와 경험중심 교육운동의 창시자이기도 하다. 듀이의 철학사상과 민주주의 교육이념은 20세기 전반 미국 사회의 형성과 발전에 지대한 영향을 미치게 되면서 세계적인 철학사상가와 교육이론가로 활동하게 된다. 지금까지도 듀이의 철학사상과 교육사상은 포스트모던이라는 시대에 적합한 사상으로 인정되어 많은 사상가들에 의해 연구되고 있으며, 교육사상은 전통교육에 대한 대안을 탐색하는 교육이론가와 교육운동가들의 주요한 이론적 근거가 되고 있다. 듀이의 연구는 교육철학을 비롯하여 형이상학과 인식론에서 예술철학과 종교철학에 이르기까지 철학의 전 분야에 걸쳐 있으며, 천여 편의 논술 및 논문과 30권에 가까운 저서를 남긴 역사상 가장 의욕적인 철학 저술가였다. 그의 저술 전체를 통하여 가장 널리 알려진 대표적인 저술은 《민주주의와 교육》이다. 이외에도 대표작으로는 《철학의 재건》, 《경험과 자연》, 《확실성의 탐구》, 《경험으로서 예술》, 《논리학: 탐구이론》, 《공통의 신앙》 등의 철학 저술과 《경험과 교육》, 《아동과 교육과정》, 《학교와 사회》 등 교육학 저술이 있다.

박 철 홍

서울대 교육학과에서 학사 및 석사 학위과정을 이수하고 미국 뉴욕주립대에서 존 듀이의 교육사상에 대한 연구로 박사학위를 받았다. 학이불염(學而不厭) 교이불권(敎而不倦)을 삶의 좌우명으로 하고 있으며, 듀이 저술의 번역과 연구 그리고 듀이 철학사상에 근거한 종합적 교육이론의 탐색에 전념하고 있다. 영남대 사범대학장과 교육대학원장, 한국도덕교육학회 회장과 전국교육대학원장협의회 수석부회장을 역임하였으며, 현재 영남대 교육학과 교수로 재직중이다. 주요 저서로는 《도덕성 회복과 교육》(공저), 《교육윤리가 바로서야 나라가 산다》(편저), 《대한민국의 새로운 국가정신: 공동체자유주의》(공저), 《스무 살의 인문학: 청춘에게 길을 묻다》(공저) 등이 있고, 역서로는 《예언자》, 《아이를 위대한 사람으로 만드는 55가지 원칙》, 《아동과 교육과정》, 《경험과 교육》 등이 있다.